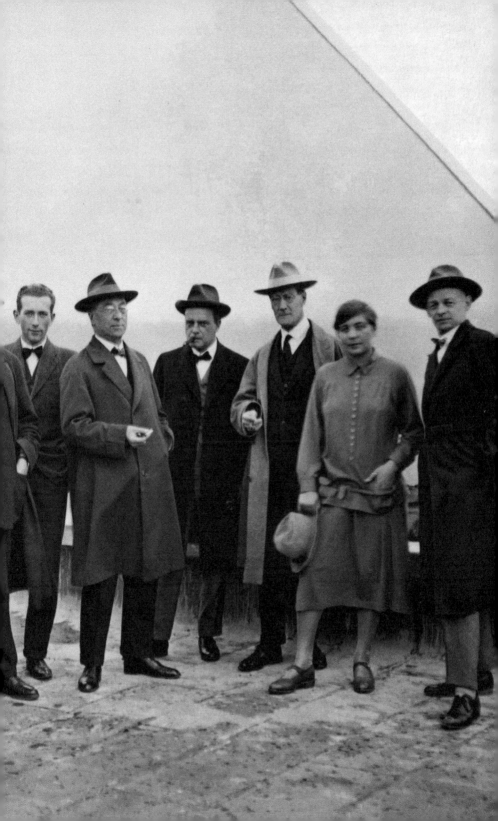

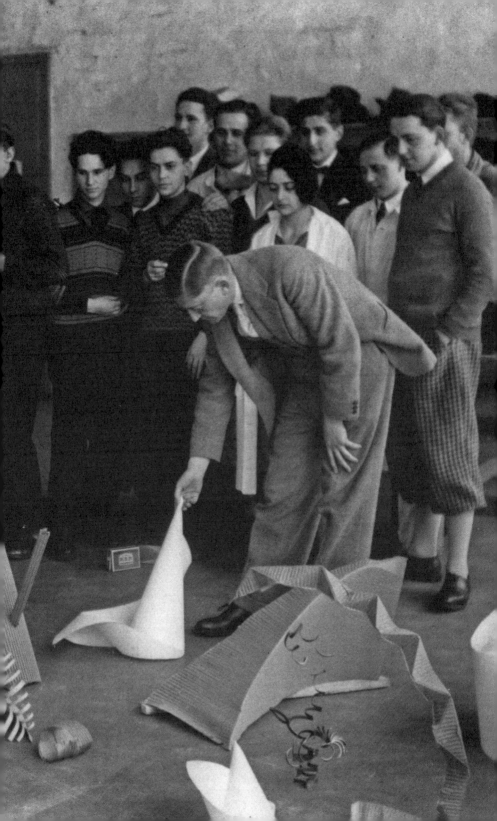

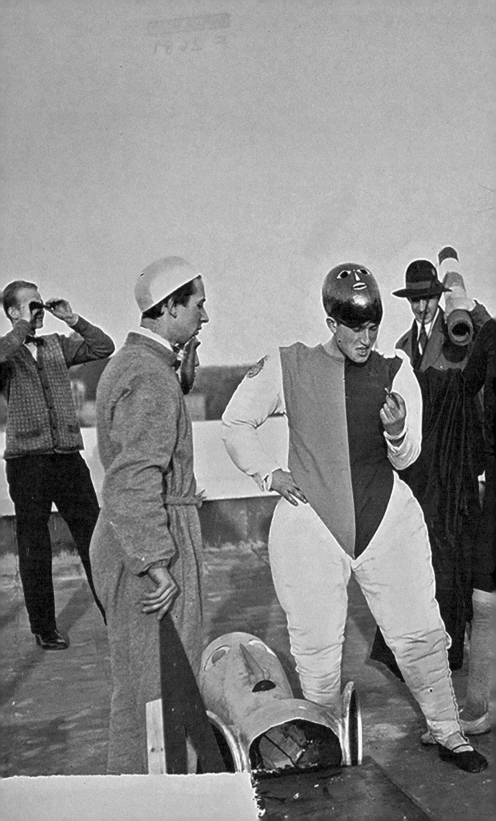

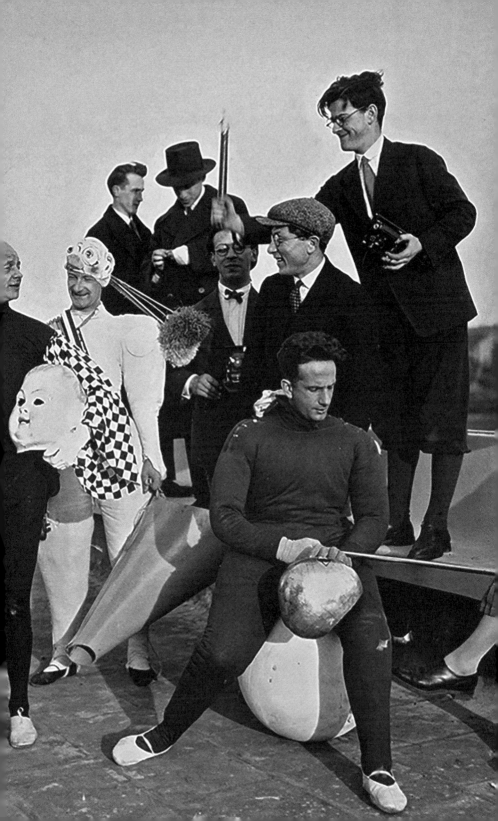

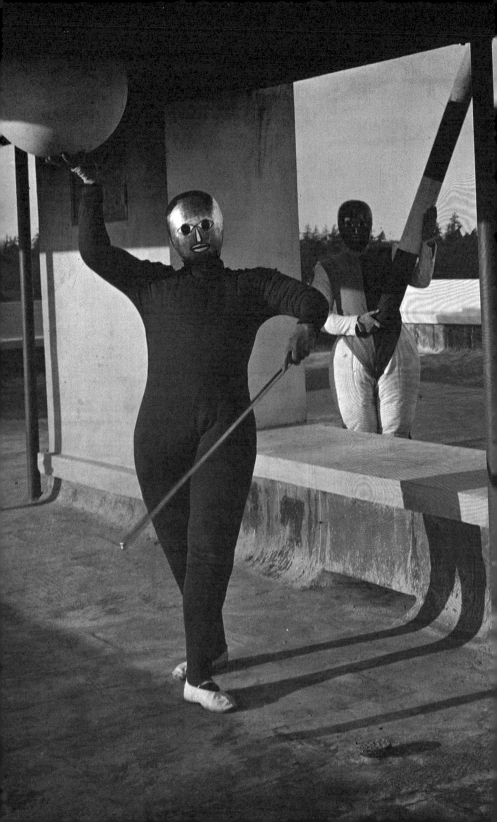

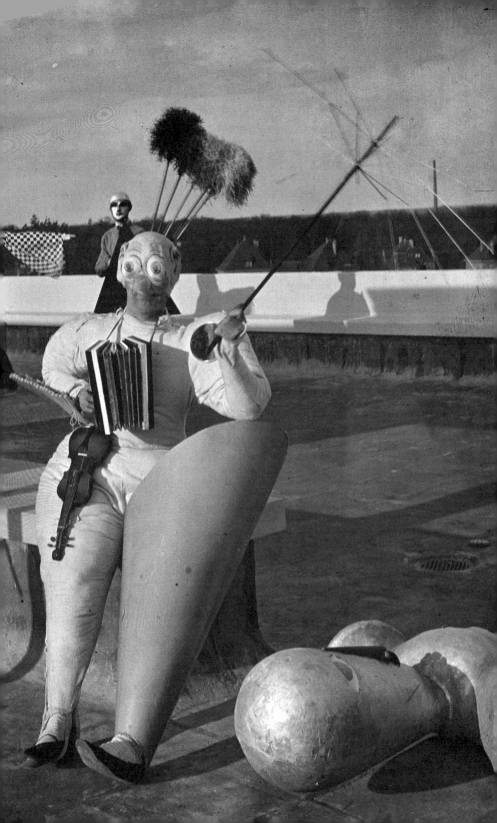

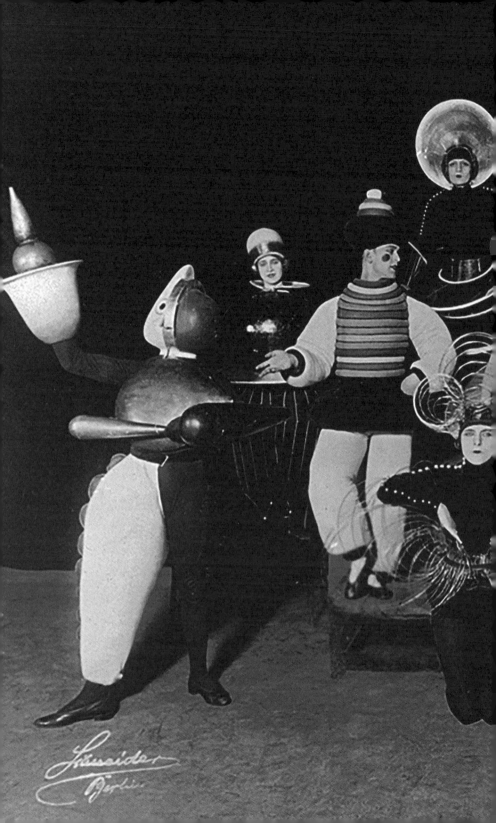

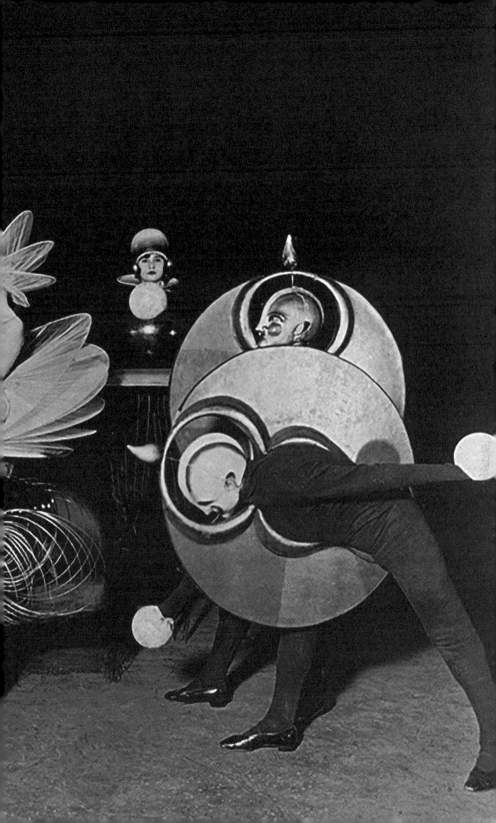

예술과 기술 – 새로운 통합

Kunst und Technik – eine neue Einheit

일러두기

- 외래어 표기는 국립국어원에서 정한 외래어 표기법과 그 언어가 속한 국가의
 발음 표기를 따르고 기타 용어는 디자인 관련 사전을 참고했다.
- 일부 인명의 경우, 기존에 발간된 도서와 논문 등의 표기는 그대로 수록하고, 본문은 외래어표기법을 따랐다.
 (예: 모홀리나기/모호이너지, 요셉 알버스/요제프 알베르스, 월터 그로피우스/발터 그로피우스)
- 도서는 『 』, 논문·기사는 「 」, 신문·잡지는 《 》, 미술·전시·강연·음악·영화 등의
 작품은 〈 〉, 직접 인용은 " ", 구분·강조는 ' '로 표기했다.
- 이 책에서 'Werklehre'는 '실습교육'으로 'Formlehre'는 '조형교육'으로 번역해 표기했다.
 'Werklehre'는 '공작교육' '공예교육' '기술교육'으로, 'Formlehre'는 '조형교육'으로 번역되기도 했다.
- 이 책에서 'Constructivism'은 '구축주의'로 번역했으나, 저자에 따라 '구성주의'로 번역해 표기하기도 했다.

바우하우스
BAUHAUS

2019년 4월 1일 초판 발행 · 2023년 8월 30일 4쇄 발행 · **지은이** 김종균, 신희경, 김주연, 고영란, 김정석,
김현미, 박상우, 채승진, 이정열, 진휘연, 양옥금, 이주명, 정의철, 김희영, 권정민, 김상규, 강현주, 최범
펴낸이 안미르, 안마노 · **기획·진행·아트디렉션** 문지숙 · **책임편집** 오창준 · **편집·진행** 서하나, 박지선
진행도움 토어스텐 블루메, 김수정, 김현경 · **디자인** 노성일 · **영업** 이선화 · **커뮤니케이션** 김세영 · **제작** 세걸음
글꼴 SM3KGothic, AG최정호체 Std, Futura Hv BT

안그라픽스
주소 우 10881 경기도 파주시 회동길 125-15 · **전화** 031.955.7755 · **팩스** 031.955.7744
이메일 agbook@ag.co.kr · **웹사이트** www.agbook.co.kr · **등록번호** 제2-236(1975.7.7)

ISBN 978.89.7059.994.6 (93600)

바우하우스

김종균
신희경
김주연
고영란
김정석
김현미
박상우
채승진
이정열
진휘연
양옥금
이주명
정의철
김희영
권정민
김상규
강현주
최범

안그라픽스

바우하우스의 지금과 내일

공방 학교

모던 디자인과 건축의 발상지이자 보금자리로 전 세계에서
인정받고 있는 바우하우스는 1925년 데사우Dessau에
모던 디자이너를 위한 학교로 설립되었다. 이후 학교 건물이
신축되고 데사우에 다른 바우하우스 건물이 들어서면서 그 위상이
확고해졌다. 발터 그로피우스Walter Gropius는 1919년부터
1928년까지 교장으로 재임했는데, 그가 재임했던 기간 가운데
1927년부터 1928년까지는 바우하우스에 건축학과만 개설되어
있었다. 당시 학과장은 스위스 건축가 하네스 마이어Hannes
Meyer였으며, 그는 1928년부터 1930년까지 바우하우스
2대 교장을 맡기도 했다. 학교에서 실제 제공하던 학과 과정을
보면 그때까지는 바우하우스를 개선된 응용미술학교 정도로
설명하는 것이 가장 적절하다. 그런 바우하우스가 19세기 후반부터
독일에 알려진 예술과 공예의 통합이라는 발상 그리고 부분
실현된 교육학 개념을 받아들이고 그 학과 과정을 수정하면서
무엇보다도 급진적으로 변화되었다.

1919년에 바우하우스 프로그램은 예술가와 디자이너 들로
이루어진 새로운 공동체에 대한 신념을 확실히 드러낸다. 그들은
공방을 중심으로 작업하면서 학교에서 서비스를 제공받았고,
훗날 이 학교가 그들을 대표하게 된다.[1] 바이마르 국립 바우하우스
Staatliche Bauhaus Weimar 에는 유리, 도자, 직물, 금속세공,
가구, 목재 및 석재 조각 수업이 있었다. 발터 그로피우스는 공방을
새로운 학교의 핵심으로 보았다. 여기서는 예술과 공예교육이
통합되어야 했다. 두 분야의 수업을 가능한 한 자주, 공방에서
공동으로 진행하는 경우가 많았고, 주로 '행함으로써 배우는'
과정이었다. 따라서 1920년 이후 공방은 각각 '실습교육
마이스터'와 '조형교육 마이스터'라는 공예가와 예술가 들이
주도했다. 그렇지만 실제로 이중 지도 체제는 특히 예술가와
달리 공예가 들이 마이스터 평의회에 참석하지 못해 의사 결정
과정에서 배제되었기 때문에 갈등을 낳았다. 그로피우스는
본질적으로 마이스터들 중에서도 바이마르
바우하우스에서 임명된 아홉 명의 예술가를
더 중요하게 생각했다. 그들은 강의 내용과
형식을 상당히 자유롭게 선택할 수 있었다.

1
Gropius, Walter, *Manifest des
Staatlichen Bauhauses in Weimar*,
Cit. According to Wingler,
Hans M: *Das Bauhaus 1919-1933*,
Stuttgart 1968, p.39-41.

예술적 아방가르드 정신을 따르는 형태

1919년 조각가 게르하르트 마르크스Gerhard Marcks 와 화가
라이오넬 파이닝어Lyonel Feininger, 요하네스 이텐Johannes Itten 이
바우하우스 교사로 임명된다. 이어 화가를 포함하여 교사가
된 인물 중에는 게오르그 무헤Georg Muche, 오스카 슐레머
Oscar Schlemmer, 로타르 슈레이어Lothar Schreyer 및 파울 클레
Paul Klee 도 있었다. 1922년 바실리 칸딘스키Wassily Kandinsky 가
바우하우스 마이스터, 1923년 라슬로 모호이너지László Moholy-
Nagy 가 교사가 된다. 1920년대에 슐레머, 파이닝어, 클레,
칸딘스키는 특히 예술적 아방가르드의 선두 주자로 여겨졌다.

이 바우하우스 예술가들은 다양한 이론을 자신들의 창의적인 작업에 반영하고 학생에게 연구 자료를 제공하는 교육 형태로 통합하기 위해 독립적으로 일했다. 예술가들은 작품과 수업을 통해 논리적이고 정밀한 미학 중심의 연구에서부터 회화의 원리에 이르는 영역을 아우르며, 새롭고 시대에 맞는 통합 교육을 목표로 기초적 예술 매체와 개념을 탐구했다. 그리고 형태를 혁신적이고 현대적으로 인식하는 데 초점을 두었다.

바우하우스의 조형교육 마이스터들은 많은 전위 예술가가 그렇듯, 자신들의 작업에서 역사를 넘어서는 이종異種 문화 간의 진리를 발견했다고 확신했다. 그들의 개념은 구체적인 회화 분석을 훨씬 뛰어넘었다. 전위예술가들은 건축을 두고 평면과 색상을 독립적인 것으로 파악하고 공간 효과가 있는 현상으로 보았는데 그로피우스는 이를 매우 중요하게 여겼다. 1910년 이후, 러시아의 절대주의Suprematisme 와 구축주의Constructivism, 네덜란드의 더스테일De Stijl 운동은 다른 문화적, 사회적 맥락에서 추상적인 색을 독립된 주제로 발견하고 물감이라는 매개체로 공간을 기술하는 새로운 방법을 발견한다. 동시에 건축은 평면을 바탕으로 공간 모델을 만들기 위해 결정적인 첫 단계를 밟는다. 예를 들어 프랭크 로이드 라이트Frank Lloyd Wright 는 미국에서 건물을 설계할 때 벽과 천장의 평면을 강조하여 거대한 부피의 존재에 대응했다. 그럼에도 회화는 모더니즘의 미래지향적인 공간 모델을 계획적으로 개발하는 핵심 매체가 되었다. 결국 회화에서는 추상적 평면과 거기에서 파생된 선, 형태 및 색상에 모범적인 접근 방식을 취할 수 있다. 반면 건축은 물리적인 현실에 더 많은 구속을 받으므로 이런 접근 가능성이 낮아진다. 그러므로 1900년 이후 공간과 기하학적 공간 구성에 대한 새롭고 현대적인 인식의 진화는 건축 분야보다는 시각 예술에서 더 빠르고 급진적이었다. 그로피우스는 공간의 기본 분석을 위한 전제 조건으로서 객관성에서 거리를 두는 데 내재하는 힘을 인식했다. 그래서 파이닝어, 칸딘스키, 클레, 슐레머 또는 이텐 그리고 이후에

모호이너지 같은 아방가르드 화가들을 바우하우스의 조형교육
마이스터로 고용하기로 결정했던 것이다.

전통적인 복합 정육면체 구조를 (또한 다른 모든 객체를)
해체하고 재정의할 때, 자율적 형식 요소로 추상 평면에 회화적으로
접근하는 방식은 화가들의 수업에서 중요한 역할을 했다. 추상적
평면과 정육면체 형태에 초점을 두면서 모든 공간을 정의하는 벽과
천장의 전통 형태에 근본적 비평을 제기하게 된 것이다. 그러면서
공간 구성의 근본 개념을 재정의할 기회가 생겼다. 결국 회화는
추상적 평면 및 형태와 색상의 효과에 새로운 관점으로 접근할 만한
위치에 있었다. 1910년 알펠트Alfeld 지역에 있는 파구스 구두 공장
Fagus factory 과 1914년 퀼른Köln 에서 독일공작연맹Deutscher
Werkbund 박람회가 열린 공장 건물의 건축으로 그로피우스는
아돌프 마이어Adolf Meyer 와 함께 현대 건축가로 입지를 다졌다.

그럼에도 바우하우스에서 그로피우스의 작업은 자신이
발명한 모던 디자인의 개념에 뿌리를 두고 있지 않았다. 대신 그는
모던 디자인의 개념을 대체로 개방적이고 새로운 출발점으로
제시했다. 이는 선례를 설정하고 미래에 대한 추진력을 제공하는
그로피우스의 건축학적 개념이 아니라 아방가르드 모더니스트
화가들의 조형적이고 개념적인 아이디어였다. 19세기 후반 이후
모던 디자인의 개념에 대한 체계적 분석은 다른 창작 분야보다
회화에서 더욱 치열하고 포괄적이면서 급진적으로 이루어졌다.
한 가지 예가 1926년 바우하우스에서 출간된 바실리 칸딘스키의
책 『점·선·면Punkt und linie zu Fläche』에 나타나 있다. 이 책의
발췌본은 1919년에 모스크바에서 이미 발간되었는데, 칸딘스키는
점과 선이라는 요소를 통해 평면을 추론하되 평면(가장 객관적인
평면 형태는 정사각형)을 점과 선을 판단하는 기본 참고 사항으로
정의했다. 그리고 추상적이면서 기하학적인 형태가 탄생할 때
나타나는 복잡한 단순성을 건축을 비롯한 모든 형태 디자인에
적용하도록 했다. 바우하우스에서 가르쳤듯이 회화를 통해
그림을 추상 요소로 압축하는 일은 바우하우스의 목표가 아니라

오히려 미래의 일상 사물과 건물을 설계할 디자이너들이 전통 질서
밖에서 새로운 디자인 개념을 발견하기 위한 체계적 도구였다.
궁극적 목표는 근본적으로 새로운 디자인 모델을 생성하기 위해
예술 분야의 감각적 발견과 인식 방법을 활용하는 것이었다.

창의적 팔방미인을 위한 곳

바우하우스는 1919년 선언에서 그곳을 '공예가와 예술가 사이에
오만한 장벽을 세우는 계급 구분'이 극복되는 곳으로 정의한다.
목표는 새롭고 보편적인 디자이너를 길러내는 것이었다. 이 새로운
디자이너는 예술가의 창의성과 미의식에 공예가의 기교 및 생산에
주력하는 태도를 결합하는 동시에 사회적 인식과 책임감을 가진다.
바우하우스는 실험적 디자인에 교육학적 초점을 맞추어 학제적
추론과 연구를 하는 곳이었다. 새로운 아이디어에 대한 열린 마음과
게슈탈트Gestalt의 본질에 대한 동시대적 논쟁이 견습생과 학생
사이에 널리 퍼져 있었다. 필요한 실용 기술과 이론을 공부하면서
바우하우스 학생은 더 중요한 한 가지를 배웠다. 바로 디자인에는
우연이 없고 새로운 것을 창조하기 위해서는 당면한 디자인 문제를
철저히 분석해야 한다는 사실이다. 달리 말하면 사물을 마치
처음 보듯이 보고 디자인 과정을 기초적 현상과 과정으로 기꺼이
단순화하는 것이다.
　　　　오늘날에도 예비과정은 바우하우스의 가장 중요한 교육적
발명품 중 하나로 인식된다. 1919년 이텐이 시작한 이 과정은
처음에는 한 학기였다가 이후 두 학기 과정이 되었는데, 바우하우스
학생이 되려면 모두 이수해야 하는 필수과정이었다. 예비과정에는
지각 연구 및 다양한 재료와 매체, 형태 및 색상의 기본 역할과
디자인 잠재력에 중점을 둔 디자인 기반의 실험이 포함되었다.
이는 전통적인 선입견과 과거의 관습에서 학생들을 전적으로
해방하는 것이 목적이었다. 이텐이 강의한 예비과정은 주로
개인의 창의적 잠재력을 자극하는 프로그램이었다. 1923년 이후

라슬로 모호이너지와 요제프 알베르스Josef Albers가 가르치던
때에는 모든 학생이 바우하우스식 디자인 개념의 근거에
익숙해지도록 하는 기능이 예비과정에 추가되었다. 이전의
응용미술학교들과 달리, 바우하우스는 예술적 상상력의 산물을
실질적인 대상으로 직접 구현하기를 열망하지 않았다.
'미래 건설'을 내세워 모든 것을 포용하는 디자인 개념을 고취하는
데 더 관심이 많았다. 그럼에도 이 부분은 오랜 기간 상대적으로
적절하게 정의되지 않았다. 여기에서 현대적이면서 공식적인
디자인 개념과 산업화된 세계에서 예술가와 디자이너의 역할을
찾는 특이하면서도 복잡하고 모순적인 탐색으로 발전했다.
1921년 슐레머는 이렇게 썼다.

> " …… 바우하우스는 의외의 목적……을 위해
> (건설한다) 즉 인간을 위해 일한다. 그로피우스는
> 이를 잘 알고 있는 듯하며, 그 안에서 교육의
> 인간적 측면을 고려하지 않은 아카데미들의
> 약점을 본다."[2]

2
Schlemmer, Oskar, *Letter to Otto
MeyerAmden*, Cannstatt, 3rd February
1921. In: Hüneke, Andreas (pub.):
Oskar Schlemmer, *Idealist der
Form. Briefe, Tagebücher, Schriften
1912-1943*, Leipzig, 1989, p.71.

기술 반대가 아니라 기술을 위해! (라슬로 모호이너지, 1929)

그로피우스는 1923년부터 '예술과 기술 – 새로운 통합'이라는
모토로 바우하우스를 산업적으로 전환했으며 결과적으로
공방의 생산성을 독려했다. 그는 또한 헝가리의 구축주의자
라슬로 모호이너지를 예비과정의 대표로 임명했다. 모호이너지는
매우 다재다능한 예술가였다. 그는 그림을 그리고 조각과
설치 작업을 하고 사진을 찍고 영화를 만들었으며, 레이아웃을
디자인하고 글을 쓰고 바우하우스 서적을 출판했다.

그의 개념은 종합예술에서 이루어지는 예술의 통일을
넘어선 것이었다. 그는 "모든 고립을 중단시키는 삶의 모든 순간
……의 종합"[3]이라는 면에서 종합예술을 이야기했다. 그는 기술과
합리화가 삶의 수준을 높이고 낡은 부르주아 문화의 한계에서

탈피하는 데 필수 불가결한 기준이라는 것을 알았다. 따라서 그의 생각은 '기술 반대가 아니라 기술을 위해!'라는 원칙에 일관된 기반을 두고 있었다.[4] 그러나 부적절하고 둔감해진 부분적 인간의 위협에 대응하기 위해, 예술이 체계적인 교육 자원 역할을 하여 인간의 지각을 향상하고 민감하게 만들어야 했다.[5]

 네덜란드의 더스테일 운동은 산업과 기술로의 전환에도 영향을 끼쳤다. 몬드리안과 더스테일 운동을 결성한 화가이자 이론가 테오 판 두스부르흐Theo van Doesburg 는 1920년부터 그의 사무실에서 그로피우스를 비롯한 다른 사람과 접촉했다. 1921년 4월 테오 판 두스부르흐는 바이마르로 옮겨와 그곳에서 강의를 하고 저녁 시간대 토론회를 주관하며 더스테일 운동에 대해서도 가르쳤다. '현대 생활'에서 그가 수공예를 거부하고 기계를 선호했기 때문에 그의 영향을 받아 바우하우스에서 공예가 차지하는 비중 또한 바뀌었다. 수공예는 생산 방식의 역할이 줄어들었고, 결국 산업적 생산 방식을 위한 프로토타입을 개발하는 수단으로 점점 더 간주되었다. 이에 따라 데사우 바우하우스 공방의 조직이 바뀌었다. 이제는 금속, 가구, 섬유, 벽화, 인쇄와 광고, 조각, 무대라는 일곱 가지 공방이 있었다. 1925년 바우하우스가 데사우로 이전하면서부터는 바이마르에서 각 공방에 대표자 두 명을 임명할 때 적용했던 논쟁적인 원칙을 버렸다. 마침내 바우하우스의 예술과 수공예 합동 교육의 첫 대표자들이 공방의 대표로 승진했다. 헤르베르트 바이어Herbert Bayer, 마르셀 브로이어Marcel Breuer, 힌네르크 셰퍼Hinnerk Scheper, 요스트 슈미트Joost Schmidt, 군타 슈틸츨Gunta Stölzl 이 그러했다. 이 주니어 마이스터들은 예술적 배경에서 옛 마이스터들의 학제적 개념을 소개했고, 아방가르드 예술의 일반주의generalism 를 산업용 프로토타입 작업을 위한 실용적 개념으로 전환했다. 새로운 변수는 사물의 기능성, 산업 생산의 합리성 및 효율성, 산업 생산에 적합한

3
Moholy-Nagy, László,
Von Material zu Architektur,
Bauhausbuch, München, 1929, p.15.

4 Ibid., p.12.

5 Ibid., p.14.

표준화 및 유형학과 관련된 요건이었다. 이제 수학, 기하학, 물리학과 같은 과학 과목을 새로이 강조하게 되었다. 옛 마이스터들은 학제적인 바우하우스 이론의 수호자로서 여전히 중요했다. 그들의 수업에서 '근본 원리Grundlehre'에 초점을 맞추고 '형태론Formlehre'으로 공방 작업을 개선했다. 그리고 1927년부터는 '자유롭게 그리기Freie Malen'를 통해 공방 작업을 강화했다. 데사우에서 바우하우스가 최초의 '디자인 학교'로 문을 열었고 그렇게 산업 디자인의 기원이 되었다. '마이스터'와 '직인'이라는 호칭은 없어졌다. 바우하우스 마이스터는 교수가 되었고 학생들은 공식적으로 신분을 인정받았다. 이전처럼 커리큘럼에는 공예 기반의 시험이 따랐으며 마이스터 공예가의 평가를 거쳤다. 동시에 학교에서 자체적으로 바우하우스 디플로마를 도입했다. 이 디플로마는 한 과목에만 수여하는 것이 아니라 학생들이 참여한 교과과정과 공방, 작업한 프로젝트, 그들에게 있다고 추정되는 특별한 능력을 기록했다.

바우하우스 2대 교장인 하네스 마이어는 교육의 기능적 측면을 홍보했고 예술에 기반을 둔 수업보다 과학 과목들을 선호했다. 바우하우스 3대 교장 루트비히 미스 반데어로에는 1930년부터 1932년까지는 데사우에서, 1933년까지는 베를린에 재직했는데 건축에 초점을 두고 복잡한 수업들을 간소화했다.

모더니즘의 모델

바우하우스는 새롭고 더 좋은, 더 인도적이고 자유롭고 평등한 사회의 비전을 원동력으로 설립되었다. 하지만 이것은 러시아처럼 혁명이 아닌 조형Gestaltung과 교육이라는 지속적 과정으로 달성되어야 했다. 그런 역사에서 대체로 바우하우스는 새로운 사회를 위한 '새로운 인간 육성'에 초점을 두고 그 비전을 유지했다. 낭만적이고도 표현주의와 유사하게 시작하여 산업과 기술을 강조하던 데사우 시기에 이르기까지, 온갖 체계적인 교육을

시작했지만 새로운 사회는 아직 구체화되지 않은 상태였다. 이 때문에 바우하우스는 모더니즘 운동의 플랫폼이자 촉매제가 되었고, 바우하우스의 주창자들은 거의 모두 한 번쯤은 자신들의 생각이나 작업을 바우하우스의 책으로 출간하거나, 바우하우스 안에서 다른 방식으로 왕성하게 드러냈다. 1927년까지 바우하우스 건축은 주로 교장의 개인 사무실에서 설계되었다. 그리고 바우하우스의 텍스트들은 사회와 나아가 전 세계를 아우르는 보편적 디자인 개념을 설명하지만, '큰 건축물groβen Bau'에 대해 공식적으로 서술한 내용은 주로 예비과정의 재료 연구와 추상적 구성, 공방에서 생산한 가구, 카펫, 벽지, 문손잡이, 조명과 식기류에서 실현되었다. 그럼에도 바우하우스 구성원들은 이런 제품의 잠재력을 전반적 실내 디자인 구성 요소로 보았다. 그들은 새로운 생활 공간에서 일반적으로 통제 가능한 실내에 초점을 두었다. 외부 세계의 다원성과는 별개로 실내는 하나의 기본 디자인 개념에 따라 구성이 가능한 영역이었다.

실내는 리처드 바그너Richard Wagner가 19세기 중반에 주장한 '종합예술Gesamtkunstwerk' 개념을 실현할 최적의 무대였으며, 여기서 다양한 예술 형태가 결합되어 종합적이고 독특한 경험을 창조했다. 이때 디자인은 자기 성찰로 눈을 돌려 혼란스러운 외부 산업 세계의 논리적 재구성을 나타내는 인테리어 디자인이라는 '섬'을 만들었다. 결국 디자인은 대량생산을 위한 프로토타입으로 간주되었고 바우하우스에서 교육받은 디자이너도 '제품'에 바우하우스 이론을 도입하여 전 세계에 지속적 변화를 줄 것으로 예상했다. 따라서 자기 성찰과 탐구 모델이 바우하우스 안에 공존했다. 그로피우스는 바우하우스가 '아이디어를 공유하고 통합하여' 정보를 얻고, 독특한 작업과 생활 공동체에서 다양한 예술가와 디자이너 들을 결속하기를 원했다. 이런 이상은 결국 데사우의 바우하우스 건물 단지에서 두드러지게 나타났다. 마이스터들의 주택과 가까웠던 이 건물은 작업장, 강의실, 사무실, 생활 공간과 공용 공간이 복잡하게 융합된 곳이었다. 마치 예술인

마을처럼 교사와 학생이 그곳에서 생활하고 일하며 다양한 활동 분야를 흡수하고 투영했다.

많은 출판물을 통해 바우하우스는 공방의 제품은 물론 그곳에서 일하고 공부한 이들의 일상생활도 사진을 곁들여 친숙한 방식으로 소개했다. 바우하우스의 구성원들이 바우하우스를 무대로 활용하는 것을 즐기는 모습이 여러 장의 사진에 드러난다. 그들은 전위적인 포즈를 취하거나 가면을 쓰고 무대의상을 차려 입은 모습으로 바우하우스 건물 발코니나 옥상에 등장한다. 어떤 의미에서는 이런 식의 보여주기를 통해 종합예술 작품으로서 바우하우스라는 연극적인 공간을 탐구했다. 이처럼 바우하우스는 특히 데사우에 새 학교가 지어졌을 때부터, 집단적인 공장 겸 학교가 실제 건축물에서 그리고 그 안에서 이루어지는 삶 안에서 구체화되어 물질적인 종합예술 작품이 된 것으로 설명할 수 있다. 이곳에서 진보적 공간 개념이 융합되었고 건물의 부품과 설비가 조화를 이루어 공방의 작업이 모두 통합되었다. 이런 점에서 바우하우스는 그 자체로 종합예술 작품일 뿐만 아니라, 많은 종합예술 작품을 만들어내는 공방이었다. 그리고 이 공방들은 세상으로 나아갔다. 바우하우스 건물의 본질인 모더니즘 정신으로 세계를 재구성할 다양한 시나리오를 제시한 것이다. 비록 유리잔의 투명도와 건물의 정육면체 형태 등, 이곳에서 만들어진 개개의 미적인 작품들이 세상과 아무리 동떨어져 보인다 해도 다양한 방향으로 진화하며 내적인 힘을 보여주었다. 그리고 바우하우스 건물은 그 영향을 세상 저 너머까지 전달한다

토어스텐 블루메
Torsten Blume

독일 바우하우스 데사우 재단
연구·예술 큐레이터

우리말 옮긴이 김현경

"바우하우스는 하나의 이념이었다."

미스 반데어로에

이 문장이 눈에 들어왔을 때 내 가슴은 설레었다.
이념? 이념이라는 말만 들어도 심장이 뛰던 시절이 아니었던가,
그때는? 대학 1학년이었던 1981년, 학교 도서관에서 발견한
낯선, 두꺼운, 무거운, 들춰봐도 잘 알 수 없는 내용으로 가득한
이름만 들어본 적이 있는, 그 책 첫머리에 저 말이 적혀 있었다.
독일의 미술사가인 한스 마리아 빙글러Hans Maria Wingler 가
편집하고 미술평론가 고故 김윤수 선생이 우리말로 옮긴 책,
『바우하우스』미진사, 1978였다.

나중에야 알게 되었지만, 이 책은 김윤수가 반정부 인사로
낙인찍혀 이화여자대학교에서 해직되었을 때 용돈을 벌기 위해
번역한 것이었다. 선생은 나중에 다시 영남대학교 교수로 부임해
정년까지 마쳤지만, 이 책을 번역할 당시에는 실업자 신세를
면치 못하고 있었다. 선생은 퇴임 후 국립현대미술관장을 지내기도

한, 민중미술계를 대표하는 어른이었다. 바우하우스에 관한 가장 방대한 기록인 빙글러의 『바우하우스』 번역서에는 이런 사연이 있었으니, 이 또한 한국 디자인 야사의 한 페이지에 기록되어야 하지 않을까 싶다. 현재까지 알려진 가장 오래된 바우하우스 번역서는 월간 《미술과 생활》 1977년 4월호의 별책부록으로 나온 길리언 네일러Gillian Naylor의 『바우하우스』이다. 이 책은 당시 서울대학교 교수 고故 김교만이 번역했다. 월간 《미술과 생활》은 1970년대 말 영향력 있던 미술 잡지 중 하나였으니, 바우하우스에 대해서는 이래저래 디자인계가 미술계에 빚진 것이 적지 않은 셈이다. 김윤수와 김교만 이후에도 몇 종의 번역서가 나왔지만 한국인의 손으로 쓰인 것은 없었다. 그동안 한국에서 미술, 건축, 디자인을 공부하는 사람들에게 바우하우스가 상식이었는지는 몰라도 전문 연구자는 없었다고 보아야 한다. 그런 점에서 이번 안그라픽스에서 바우하우스 연구서가 나오게 된 것은 정말 뒤늦은 감이 있지만 또 그만큼 의미가 크다고 하겠다. 이 책은 한국 최초의 바우하우스 저서이다.

물론 이 책은 바우하우스 100주년을 기념하여 기획된 것이다. 필자의 한 사람인 신희경 교수가 처음 제안했고 안그라픽스와 협의하는 과정에서 다양한 필진이 갖추어져 갔다. 그리하여 디자인, 건축, 미술을 아우르는 열여덟 명의 필자가 참여했고 2년의 시간에 걸쳐 여러 차례의 논의와 검토 모임을 가진 뒤 드디어 빛을 보게 되었다. 바우하우스가 설립된 뒤 100년 만에 나온 이 책은 어떤 의미에서든지, 바우하우스와 한국 디자인 사이의 시간적 거리를 보여주는 부정할 수 없는 징표라 하겠다. 그러나 늦었지만 다행이 아닐 수 없다.

돌이켜보면 나 역시 대학 시절 바우하우스에 대해서 이렇다 하게 배운 것은 없었다. 솔직히 말하면 바우하우스, 그것은 내게 그냥 다섯 글자에 지나지 않았다. 가끔씩 손에 쥐게 되던 낯선 번역서들은 눈에 잘 들어오지 않았다. 하지만 디자인을 공부하면 할수록 바우하우스는 멀어지기는커녕 더욱 문제적으로

다가왔다. 그것은 단지 바우하우스가 서양 디자인사에서
차지하는 비중이 크고 중요하다는 차원을 넘어서, 무엇보다도
한국 디자인과 견주어보았을 때 느껴지는 차이가 더욱 눈에
들어왔던 것이다. 바우하우스도 바우하우스지만, 한국 디자인을
이해하기 위해서라도 비교를 통해 그것을 제대로 알 필요가
있다는 생각이 갈수록 부풀어갔다. 그런 가운데 이 책에
참여하면서 그런 문제의식의 일단一端을 풀어볼 수 있었다는
점이 개인적으로도 행운이었다.

　　　바우하우스, 어쩌면 그것은 이 땅에서 하나의 풍문에
지나지 않았을지도 모른다. 유명하지만 잘 모르는. 하지만 이제
풍문을 넘어서 정식으로 탐문을 해야 할 때가 아닌가 한다.
아무튼 스무 명 가까운 필자가 참여한 이런 대형 기획은 이전에
찾아볼 수 없었던 것으로 이 자체로도 한국 디자인계의 기념비적인
사건이라고 보아야 하지 않을까. 그리고 어떤 의미에서든지
이 책이 지금 현재 한국 디자인계의 지적 수준을 증명한다는 점에서
그 역사적 의미가 결코 가볍지 않을 것이다.

　　　이런 기획을 감당해준 안그라픽스 출판부와 여러
편집자에게 필자들을 대신해 감사드린다. 특별히 출간에 앞서
글을 써준 바우하우스 데사우 재단의 토어스텐 블루메에게도
멀리서나마 인사를 보낸다. 필자 대표인 고영란 선생이 계신대도
한국 디자인계와 미술계를 아우르는 필자들을 대신해 이 서문을
쓰게 된 것 또한 민망하면서도 영광이라고 생각한다. 뒤늦게
필진에 참여한 내가 이 책이 만들어진 과정과 내용, 역경을 모두
살피는 것은 불가능한 일이기에 이 정도로 소회를 대신한다.
부디 이 책이 바우하우스 100년을 돌아보면서 새로운 디자인
100년에 대한 사유의 출발이자, 동시에 한국 디자인에 대한 물음이
되기를 기대한다.

<div align="right">
필자 모두를 대신해
최범
</div>

차례

바우하우스의 역사

김종균

서울대학교, 충남대학교, 런던 킹스턴대학교에서 산업
디자인과 특허 법무, 디자인 큐레이팅을 전공했다. 『한국의 디자인』
『디자인전쟁』 등의 저서와 다수의 공저가 있다. 한국 디자인
역사 및 브랜드와 디자인 지식재산권과 관련된 논문을 다수
발표하고 여러 매체에 디자인과 관련된 다양한 글을 쓴다.

시대적 배경

현대에 디자인은 혁신이라는 말과 동의어처럼 쓰인다. 미국 애플사와 스티브 잡스Steve Jobs는 디자인 혁신의 아이콘처럼 자리매김했다. 애플사의 디자인은 울름조형대학Hochschule für Gestaltung Ulm에 빚을 지고 있고, 이 학교의 이념적 모체는 바우하우스이다. 바우하우스는 미술사의 거인이다. 현대의 거의 모든 디자인 분야는 바우하우스라는 거인의 어깨 위에 올라탄 난쟁이에 지나지 않는다고 해도 과언이 아니다. 바우하우스는 교육기관이라기보다는 이념 공동체, 전위적 미술 운동 단체에 가깝다. 불과 14년밖에 존속하지 못한 학교가 성공 사례로 남기란 쉽지 않다. 그런데 이 독일의 작은 학교가 현대 디자인의 근간을 뒤흔드는 혁신을 이루며 100년 넘게 디자인의 원형으로 굳건히 버티고 있다.

바우하우스를 이해하려면 우선 당시 시대 상황을 먼저 파악할 필요가 있다. 1917년 독일의 이웃 국가 러시아에서 일명 볼셰비키 혁명이라 불리는 '10월 혁명'이 일어나 공산주의 정

권이 들어서는 사건이 발생한다. 그로부터 약 1년 뒤 1918년 9월 독일은 제1차 세계대전에 패망한다. 바우하우스 개교 1년 전의 일이다. 전쟁이 훑고 간 뒤 민중은 궁핍과 심리적 패배감에 공황 상태가 되어 폭력과 반란과 혁명이 끊이지 않았다. 사회와 민주주의에 대한 열망이 팽배했던 독일 안에서도 10월 혁명을 뒤따르는 움직임이 생겨나 극좌파는 유혈 폭력까지 일으키기에 이른다. 결국 패전 직후인 11월, 독일에서 황제 제국이 붕괴되며 공화국으로 전환되는 '11월 혁명'이 일어난다. 의회 민주주의를 신봉하던 사람들은 권력 투쟁에 나서며 1919년 초에는 공산주의 지도자들이 암살을 당할 정도로 정국이 어수선했다.

　　독일 사회 곳곳에 혁명으로 새로운 희망을 찾으려는 무리가 등장했다. 모순된 이전의 체제를 무너뜨리려는 움직임은 여러 분야에서 동시다발로 일어났고, 예술 분야도 예외는 아니었다. 문화 단체는 여러 문화 운동을 전개하고 개혁 프로그램을 발표하며 세상을 바꾸려 노력했다. 예술가와 지식인은 새로운 예술을 주창하고 나섰는데, 1918년 창단된 '11월 그룹Novembergruppe'도 그중 하나이다. '11월'은 '혁명과 황제 제국의 붕괴'를 의미하는데, '예술의 민주화'와 '국제화'가 주된 관심사항이었다. '11월 그룹'에는 개혁적 예술가 라이오넬 파이닝어Lyonel Charles Feininger, 바실리 칸딘스키Wassily Kandinsky, 파울 클레Paul Klee, 미스 반데어로에Mies van der Rohe 등 170여 명이 참여했다. 바우하우스의 초대 교장으로 임명되는 발터 그로피우스도 이 단체의 회원이었다. 이들은 이후 나치Nazi가 '변종 예술가'로 지목해 망명하거나 박해를 받는다. 새로운 시대에 맞춰 새로운 예술을 찾는 진보적 지식인의 집단적 움직임은 바우하우스라는

거인을 탄생하는 원동력이 된다.

시선을 옮겨 바우하우스의 산업적 배경을 살펴보자. 독일제국이 제1차 세계대전에서 패한 원인에는 여러 가지가 있지만, 근대화에 뒤처진 것도 중요한 패인이었다. 19세기 말 1871년 독일은 비스마르크Otto Eduard Leopold von Bismarck를 통해 뒤늦게 연방 국가 형태로 통일되었다. 통일이 늦어진 탓에 영국이나 프랑스처럼 광대한 식민지를 차지할 시간도 없었고 천연자원도 부족했다. 독일은 국가 주도의 산업화에 집중하고 있었고 특히 공업 생산에 대한 열정이 대단했다. 당시 유럽 제국주의의 한 축이 식민지였다면 다른 하나는 해외 무역이었던 탓이다. 이미 식민지 경쟁에서 뒤처진 상황이었으므로 해외 무역의 주도권이라도 잡아야 했고 독일의 수출 경쟁력을 향상시키는 유일한 방법이 공업 제품의 품질 향상에 있었다.

공업화는 비단 독일만의 과제가 아니었다. 유럽 전역은 기계 생산 기술의 비약적 발전으로 수공예가 도태되었고 기계 기술을 받아들일 것인지 수공예 전통을 고수할 것인지 선택해야 하는 상황이었다. 한때 영국의 윌리엄 모리스William Morris가 '미술공예운동Arts and Crafts Movement'을 펼치며 기계 생산에 저항하고, 말살되어가는 수공예 기술과 장인 공동체를 유지하기 위해 노력한 바도 있다. 하지만 결국 거대한 기계의 물결을 거스르는 일은 불가능하다는 것만 증명하고 끝이 났다. 특히 공예와 건축은 기계 기술을 벗어나기 힘들었고 산업계는 조악한 기계 생산품의 품질을 끌어올리려 안간힘을 썼다.

독일의 공업에 대한 관심은 여러 형태로 나타났다. 단적인 예로, 당시 런던에 있던 독일 공사관에 1896년 이례적으

로 건축가 헤르만 무테지우스Hermann Muthesius가 파견되었다. 무테지우스는 영국의 산업화를 독일에 적극적으로 받아들이려 한 진보적 지식인이다. 영국을 모델로 독일의 산업화를 촉진시켜 국가 발전을 이루려 노력했고, 이런 노력이 이후 독일공작연맹Deutscher Werkbund을 창설하는 계기가 된다. 또 공업 도시 바이마르 지역에는 제품의 품질 향상을 위해 벨기에 건축가 앙리 반데벨데Henry van de Velde를 초빙해 1902년 공예연구소를 설립한다. 이 공예연구소는 바이마르 그랜드 두칼 예술공예학교 Weimar Saxon Grand Ducal Art School, 1905로 발전해 반데벨데가 초대 교장으로 취임한다. 하지만 이 학교는 제1차 세계대전 중인 1915년, 교장 반데벨데를 추방하면서 문을 닫는다. 반데벨데는 바이마르 정부와 우호적 관계였음에도 외국인이었기 때문에 벨기에로 쫓겨난다. 학교는 폐쇄되었고 건물은 이후 바우하우스 교사로 사용된다. 그리고 반데벨데는 바우하우스 교장으로 그로피우스를 추천한다.

페터 베렌스와 독일공작연맹, 그로피우스

1907년 뮌헨에서 무테지우스 주도로 우수 공업 제품을 진흥하기 위한 기관 '독일공작연맹'이 결성되었다. 연맹의 본부는 아헨 Aachen 공과대학과 다름슈타트Darmstadt 공과대학이 있는 공업 도시, 다름슈타트에 자리 잡았다. 무테지우스는 영국에서 존 러스킨John Ruskin과 모리스의 미술공예운동에서 많은 영감을 받았다. 하지만 추구하는 방향은 명확히 달랐다. 모리스가 중세 장

인 정신을 회복하기 위해 산업을 거부하고 낭만적 형태의 수공예 운동을 진행한 반면, 독일공작연맹은 과학 기술을 대폭 수용하고 공업 생산을 적극 지지하는 입장이었다. 모리스의 미술공예운동이 공예인 단체의 성격이라면 독일공작연맹은 예술가, 건축가, 기업인 그리고 각 분야의 전문가가 모인 경제인 단체에 가까웠다.

이 연맹은 독일 내 중요한 산업과 예술, 디자인을 연결하고 주요 건축가, 예술가, 디자이너를 동원한 국가 차원의 산업진흥 정책 기구로 구성되었다. 산업체의 디자이너 고용을 장려하고 공업 생산품 품질 개선 캠페인을 펼치는 등 독일 제품의 질적 향상을 도모했다. 궁극적 목적은 예술과 공예, 공업의 상호연계를 통해 무역을 진흥하고, 다른 국가와의 산업 경쟁에서 우위를 차지하는 것이었다. 비록 모리스에게 많은 정신적 영감은 받았을지언정 철저하게 추구하는 방향은 달랐던 셈이다. 변화하는 시대에 발맞춰 기계 생산의 흐름을 적극 받아들이고, 국가 발전이라는 뚜렷한 목표를 제시하고 있었다.

한편 독일공작연맹 내 진보적 예술가들은 독일의 미술공예교육이 너무 진부해 새롭게 개편될 필요가 있다고 믿었다. 끊임없이 새로운 기계와 산업 재료가 등장하고 전후 새로운 건축을 필요로 하는 사회적 요구가 높아짐에도 기존 미술 공예교육은 너무 정체되어 있다고 진단했다. '마이스터Meister'로 대표되는 공예가는 구태의연한 과거 도제식 전수를 고집해 새로운 시대의 변화에 적합하지 않았다. 또한 독일의 경제를 위해 더 좋은 공업 생산 제품을 장려하는 목적에도 전혀 부응하지 못했다.

당시 산업화에 열중하던 독일의 분위기는 젊고 유능한

해외 건축가에게 무척 매력적이었다. 건축가 눈에는 독일이 보편적 예술의 가치를 추구하는 아방가르드avant-garde의 실험 무대이자, 국경을 초월해 새로운 미래 청사진을 그려내는 세계주의적 환경을 제공하는 장소로 인식되었다. 많은 해외 예술가가 독일공작연맹에 적극 참여했는데, 독일 건축가 페터 베렌스Peter Behrens, 벨기에 건축가 반데벨데, 오스트리아의 건축가 요제프 마리아 올브리히Joseph Maria Olbrich 등이 연맹 활동을 주도했으며 뒤늦게 발터 그로피우스도 가담했다.

이 중 베렌스는 건축가이자 디자이너로 독일공작연맹 창립자 중 한 사람이다. 과거 뒤셀도르프의 공예학교장1903-1907을 맡은 바 있고, 베를린에 있는 전기회사 '아에게AEG'의 디자인 책임자였다. 그는 1909년 건축가로서 고전적 형태와 근대 합리주의가 잘 융합된 터빈 공장 건축을 선보인 바 있는데, 이 건물은 기계 공업 시대에 디자인의 발전 방향을 제시하고 있다. 또 아에게에서 전화기, 선풍기, 주전자, 가로등 등의 전기 제품 디자인에서 인쇄물에 이르기까지 다양한 종류의 혁신적인 디자인 작업을 선보였다.

그로피우스는 1883년 베를린의 건축가 집안에서 태어났다. 할아버지는 유명한 화가였고 아버지는 건축가였다. 이 영향으로 1903년 뮌헨 공대에서 건축을 전공, 1908년 베를린의 건축가 베렌스 사무실에 들어갔다. 이 시기 베렌스의 사무소에서는 미스 반데어로에와 르 코르뷔지에Le Corbusier가 일하고 있었다.[1] 훗날 이 세 사람은 각각 근대건축의 거장으로 추앙받으며 모던 디자인을 완성해 나간다. 그로피우스와 반데어로에는 1908년에서 1910년까지 베

1
https://www.doopedia.co.kr/
mv.do?id=101013000886508

렌스의 사무실에서 함께 일했다. 르 코르뷔지에도 1910년, 5개월 동안 베렌스 사무실에서 일했지만, 그로피우스와 같이 일할 기회는 없었다. 그로피우스는 베렌스를 통해 근대 합리주의와 건축을 배웠고, 그의 영향으로 1910년부터 독일공작연맹의 회원으로 적극적인 활동을 하게 된다.

2-3년동안 베렌스의 사무실에서 일한 그로피우스는 1910년 개인 사무실을 연다. 그는 1911년 아돌프 마이어Adolf Meyer와 공동으로 알펠트에 있는 파구스 공장Fagus Factory을 맡아 벽을 강철과 유리로 설계하는 파격적인 실험을 한다. 이 건물의 전면에 사용된 유리 커튼월은 형태가 기능을 반영한다는 근대 디자인의 원리이자 노동자에게 더 좋은 노동 환경을 제공하고자 하는 이념이 반영되어 있었다. 강철과 유리라는 소재는 훗날 국제주의 건축의 상징처럼 인식된다. 이 건축은 '신건축'의 대표적인 예로 꼽히며, 1946년 보호 문화재로 지정되었고, 2011년 6월 유네스코 세계문화유산으로 등재되었다.

바이마르 국립 바우하우스

1919년 독일 바이마르 지역에 국립 바우하우스Staatliche Bauhaus가 건립되었다. 반데벨데가 맡고 있던 '바이마르 그랜드 두칼 예술공예학교'와 '바이마르 미술아카데미Weimar Academy of Fine Arts'를 통합한 종합조형학교였다. 여기에서 바우하우스를 언급하기 전에 먼저 바이마르 지역을 살펴볼 필요가 있다.

바이마르는 괴테와 니체, 쉴러가 활동한 독일 문화의 중

심지이자, 바이마르 헌법Weimar Verfassung으로 유명한 지역이다. 바이마르 헌법은 1919년 8월 11일 제정된 독일공화국 헌법이다. 국민 주권주의에 입각해 보통·평등·직접·비밀·비례 대표 원리의 선거로 의원 내각제를 도입한 것이 특징이다. 부분적으로나마 직접 정치에 참여할 수 있는 민주 제도도 인정하고 있다. 자유 민주주의를 기본으로 하면서 사회 국가의 이념을 결부해 근대 헌법으로는 처음으로 소유권, 재산권, 생존권 등의 보장을 규정한 20세기 현대 헌법의 전형이다.

1933년 히틀러 정권에 의한 수권법授權法[2]을 비롯한 일련의 입법으로 사실상 폐지되었으나, 이후 여러 나라의 민주주의에 많은 영향을 끼쳤다. 이처럼 바이마르 공화국은 매우 진보적인 성향을 띠고 있었다. 바우하우스의 역사가 독일의 문화적 수도였던 바이마르 공화국의 역사와 정확히 일치하고, 이념적으로 매우 진보적이었던 것은 우연이 아니다. 바우하우스가 설립된 1919년은 1918년의 11월 혁명으로 바이마르 공화국이 수립된 때였고 바우하우스가 폐교한 1933년은 나치가 정권을 장악하며 히틀러 제3제국이 들어선 해이다. 바이마르 헌법이 제정된 해에 바이마르 지역에서 개교하고 히틀러 나치가 정권을 장악한 베를린에서 폐교를 당한 것은 매우 상징적이다.

바우하우스의 초대 교장으로는 독일공작연맹에서 중추적 역할을 했던 건축가 그로피우스가 취임한다. 그로피우스는 당시 서른여섯의 비교적 젊은 나이였으나, 국민들에게 널리 알려진 주목받는 건축가였다. 바이마르라는 진보적인 도시 성향을 생각해보면 젊은 예술가 그로피우스가 교장으로 취임한 것은 별로 특별한 일이

2
수권법: 의회가 행정부에 법령을 제정할 수 있는 권한을 위임하는 법률

아니다. 그로피우스는 새로운 학교에 맞는 새로운 교육이 필요하다고 생각했고 이런 시도는 학교의 명칭, 교과 편성, 교수진 구성 등에서 잘 드러났다. 그로피우스는 학교 창립 당시 작성한 선언문을 통해 바우하우스가 지향하는 이념을 명확히 밝히고 있다. 그는 학교를 중세의 건축 장인 조합과 같은 이상적인 공동체로 구축하고자 시도했다. 학교 이름 바우하우스BAUHAUS에서 '바우Bau'는 독일어로 '건축'을 뜻하고 '하우스Haus'는 '집'을 뜻한다. 그로피우스는 미래의 새로운 건축을 위해 조각, 회화와 같은 순수미술과 공예와 같은 응용미술이 통합되어야 하며 '예술을 위한 예술' '살롱salon 미술'로 전락한 미술을 변화시키기 위해 공예가와 협력해 과거의 건축 정신을 되살려내야 한다고 주장했다.[3]

그 방법으로 택한 것은 중세 고딕 성당 건축의 작업 방식을 응용한 현대판 바우휘테Bauhütte를 만드는 것이었다. 바우휘테란 독일 중세의 석공石工들의 조합組合인 '건축 장인 조합' 즉 길드guild를 일컫는 말이다. 중세 석공 길드는 건설 현장을 자유롭게 이동하는 석공들이 조합원이었다. 유능한 기술자를 양성하고 공사를 성실히 진행하며 분쟁을 조정하고 직업상의 비밀 유지 등의 규칙을 잘 지키는 조직이었다.[4] 하지만 여기서 짚고 넘어가야 할 부분이 있다. 애초 바이마르 바우하우스는 건축 이념을 지향할 뿐 실제 건축을 위한 학교는 아니었다는 점이다. 단지 건축하듯 학생을 길러내고자 하는 교육 이념을 가졌을 뿐이다. 실제 건축 과정이 운영되기 시작한 것은 학교가 데사우Dessau

3
http://terms.naver.com/print.nhn?docId=3572674&cid=58862&categoryId=58879 1/5

4
[네이버 지식백과] 바우휘테 [Bauhütte] (미술대사전(용어편), 1998, 한국사전연구사)

로 옮겨진 이후의 일이다. 개교 이후 그로피우스와 성향을 같이하는 파이닝어, 클레, 라슬로 모호이너지László Moholy-Nagy, 요제프 알베르스Josef Albers, 칸딘스키, 반데어로에, 요하네스 이텐, 하네스 마이어Hannes Meyer 등이 바우하우스 교수진으로 속속 합류하면서 바우하우스 교육 이념은 구체화되어 갔다. 이들은 20세기 유럽 사회에서 모던 예술을 지향하던 개성 있는 망명 지식인들이었다. 이들 구성원의 급진적인 성격은 이후 바우하우스가 좌파 성향으로 굳어지는 계기가 된다. 이 중 이텐은 그로피우스의 아내 알마Alma의 추천으로 초빙되었는데, 교수들 중 유일하게 교육 경험을 가진 사람이었다. 이텐은 카리스마 넘치는 인물로 학생의 신뢰를 받았고, 바이마르 시기에 학교 교육을 주도했다. 클레는 바우하우스의 정신적 지주로 불렸으며 칸딘스키는 바우하우스가 해산될 때까지 함께하며 교육의 중추적 역할을 맡았다.

바우하우스의 이념

바우하우스의 교육은 각기 흩어져 있던 모든 미술 분야를 통합하고 공예가와 화가, 조각가의 기술을 결합해 협동 프로젝트를 수행할 수 있도록 훈련했다. 또 모든 창작 활동의 목표는 건축으로 귀결되었다. 여기서 건축이란 실제 건물을 짓는 행위를 말한다기보다는 '사회주의적 대성당'이라는 관념으로 보는 것이 더 정확하다. 모든 공방은 중세 건축 길드의 형식으로 만들어졌는데, 이 방식을 통해 공예를 순수미술 수준으로 끌어올릴

수 있다고 믿었다. '미술가는 지위가 상승된 공예가'로 "미술가와 공예가 사이의 장벽을 이루는 계급 구분을 없애고 새로운 공예가 길드를 조직"하자는 주장이 창립 선언에 포함된 것도 그로피우스가 지향하는 교육 목표를 명확히 드러내고 있다. 또 변화하는 사회와 발맞추어 교육이 사회 변혁에 적극 참여할 것도 주문하고 있는데, '공예 및 산업체 지도자들과의 지속적인 접촉을 확립하는 것'도 선언문에 포함되어 있다. 그로피우스는 교육이 상아탑에 갇혀 사회 현실에 무심해지는 것도 원치 않았다.

　　전후 피폐한 사회 분위기에서 학교 교육이 지속되기 위해서는 경제적인 문제가 무척 중요했다. 당시 그로피우스는 수업보다 수익 사업에 더 적극적이었는데, 디자인과 산업을 연계하여 자체 수입원을 창출하고, 궁극적으로 정부 보조금의 테두리를 벗어나 재정적 독립을 이루고 싶어 했다. 그 이유는 이념이 아니라 지극히 현실적인 절박함에서 비롯되었다. 1919년 바우하우스가 설립된 지 불과 2개월 후인 6월, 베르사유 조약이 체결되었는데 패전국 독일에 부과된 전쟁 배상금 지급액이 예상보다 훨씬 많아 바이마르 공화국은 재정난에 허덕였고 인플레이션이 극심해졌다. 바우하우스에 약속한 지원금은 제대로 지급되지 않았고, 인플레이션은 바우하우스가 바이마르를 떠나던 1923년까지 극에 달했다. 그로피우스는 학교 운영을 위해 늘 후원금을 구하러 다녔다. 교육과 산업을 연계하고자 했던 그로피우스의 노력은 학교 존립과 직결되는 생존 문제였다.

공방

바우하우스 교육체계에서 건축과 미술, 공예가 하나의 길드 형태로 통합된 데에는 당시 시대 상황도 많은 부분 고려된 것이다. 특히 모든 교육이 공방을 기본 틀로 계획된 것에 주목해 볼 필요가 있다. 그로피우스는 학교가 단순히 교육만 하는 곳이 아닌 생산도 겸하는 곳이어야 한다고 생각했다. 학교가 생산을 겸하는 것은 사회 문제에 참여하는 수단이다. 전후 황폐화된 독일의 주택 문제를 해결하기 위해서는 합리적이고 경쟁력 있는 양질의 주택 공급이 필요했다. 이를 위해 예술과 기술이 통합된 표준 규격의 건축 자재가 대량으로 생산되어야 했다. 물론 전후 독일 산업이 부흥하고 공업력이 증대되면서 수공업 형태의 공방 시스템은 변화하는 사회에 걸맞지 않는 것으로 확인되었다. 하지만 애초 그로피우스가 열악한 현실과 적절히 타협하며 교육과 생산을 결합하려 노력한 결과, 공방 시스템이 탄생한 것은 틀림없어 보인다.

바우하우스 초기 교육에서는 모리스식의 낭만적 실습 교육과 공업 생산을 신봉하던 독일공작연맹의 이념이 모두 엿보인다. 이런 교육의 방향이 그로피우스가 의도한 것이었는지, 당시 기초교육을 거의 전담한 이텐과의 엇박자로 야누스적 형태로 표출되었는지는 불명확하다. 또는 그 시대가 급진적인 근대 디자인을 배척하는 분위기였기 때문에 이를 감안해 절충적으로 운영한 교육 방식일 수도 있다. 다만 확실한 것은 다소 상반되는 양방향의 교육 방식이 한데 묶여, 새로운 형태의 통합적 디자인 교육을 이끌어냈다는 점이다.

교육의 시작

바우하우스는 1919년 개교했고 약 160여 명의 학생이 참여했다. 이전의 공예학교에 다니던 학생이 130여 명, 오스트리아 빈에서 이텐을 따라온 학생이 열아홉 명, 나머지는 선언문을 읽고 찾아온 학생이었다. 모두 나이 및 성별의 구별이 없었고 출신이나 학력, 이념이 각양각색이었다. 학교 안에서는 예술가와 공예가, 학생과 교사의 차별을 없애기 위해 교사라는 칭호 대신 마이스터라 불렀다. 초창기의 교육과정 운영은 스위스 출신 화가 이텐이 주도했다. 학생은 6개월 동안 예비과정을 통해 형태와 색채에 대한 기본 원리를 배우면 도제apprentice가 되었고, 이후 3년 동안 공예와 조형교육을 받았다. 실습교육은 조각, 목공, 금속, 도자, 스테인드글라스, 벽화, 텍스타일 실기로, 각 분야를 가르치는 조형교육 마이스터Werkmeister가 이끌었다. 도자는 게르하르트 마르크스Gerhard Marcks, 인쇄는 파이닝어, 목조와 석조는 슐레머, 금속은 이텐, 유리와 벽화는 칸딘스키, 직물은 군타 슈튈츨Gunta Stölzl이 맡았다. 조형교육은 자연과 재료에 대해 연구하고 공간, 색채, 구도 및 표현을 지도하는 조형 마이스터Formmeister가 가르쳤고 클레, 칸딘스키 등이 이끌었다.

 1922년 이전까지 바우하우스 교육의 주축이었던 이텐은 예비과정을 도맡았을 뿐만 아니라 정비가 덜 끝난 각 공방을 종횡무진하며 교육에 매진했다. 칸딘스키가 초빙된 뒤 비로소 이텐의 역할은 축소되었고 각 공방 체제가 안정되면서 독자적으로 운영했다. 이텐, 파이닝어, 클레, 슐레머, 칸딘스키 등 표현주의적 경향이 강한 예술가가 운영하던 바우하우스는 공예학

교의 성격이 훨씬 강했다. 창립 선언문에는 건축학교를 표방하고 최종 목표로 건축교육을 주장했다. 하지만 바우하우스에는 1927년까지도 건축학과가 없었고 건축교육도 실시되지 않았다. 또 전체 활동 기간 가운데 실제 건축 프로젝트를 제대로 진행한 적이 거의 없다.

바우하우스의 교육은 창립 선언문의 거창한 전망과는 달리 열악했던 것으로 알려져 있다. 전후 학교는 시설이 열악해 공방 교육이 쉽게 정착되기 힘들었다. 도자 공방은 바이마르에서 멀리 떨어진 도른브르크Dornburg에 설치되어 마르크스와 학생은 이주해 교육을 받아야 했다. 기존 반데벨데가 운영하던 예술공예학교 시설도 활용했다. 공예학교가 문을 닫은 뒤 직물 공방과 제본 공방은 개인이 운영하고 있었다. 그 가운데 직물 공방은 헬레네 뵈르너Helene Börner가 개인적으로 운영하던 시설과 직물기를 빌려 사용했다. 제본 공방은 오토 돌프너Otto Dorfner라는 제본 전문가가 개인적으로 운영하는 곳에서 제본 설비를 빌려 교육했다. 레오 에머리히Leo Emmerich와 마르크스 크레한Marx Krehan도 도자기를 만들 수 있는 공장과 공방을 빌려주었다. 이네 명은 바우하우스에서 마이스터로 자리 잡는다.

교육 재료나 도구는 전쟁 중에 징발되고 매각되어 형편없이 부족했고 학생의 생활도 대체로 궁핍했다. 그로피우스는 가난한 학생에게 장학금을 주선하고, 부족한 기숙사 시설을 보충하기 위해 학교 작업장을 개방해 숙식할 수 있도록 했다. 또 학교 본관 뒤에 간이식당을 차려 싼값에 식사를 제공했다. 학생은 학교 주변을 경작해 채소를 가꾸거나 시내에서 아르바이트를 했다. 전체적으로 상황은 열악했지만, 학교 분위기는 자유로웠다.

예술과 기술의 통합

바우하우스 교육이 변화를 맞게 된 것은 기초교육을 담당하던 이텐이 1923년 사임하면서부터이다. 정부 지원금으로 학교를 운영하는 상황에서 그로피우스는 늘 재정 확보에 관심을 기울일 수밖에 없었다. 이에 외부 의뢰인의 주문을 받아 제품을 개발하고 생산하려 했다. 반면 주된 교육을 담당한 이텐은 종교적 명상과 신비주의에 심취해 예술성을 중시하고 기계를 싫어하는 등 그로피우스와 불화를 빚었다. 공업화를 통한 양질의 공업 제품 생산 진흥이라는 국가적 과업을 떠맡고 있던 그로피우스와 엇박자를 냈고 바우하우스가 추구하는 교육 방향과도 맞지 않았다.

이텐이 사퇴하자 후임으로 헝가리 미술가 모호이너지가 부임하여 바우하우스 기초교육을 총괄적으로 이끌었다. 모호이너지는 1921년 베를린에서 열린 구성주의 전시에서 그로피우스를 만난 것을 계기로 바우하우스 교수로 초빙되었다. 부임 이후 학생에게 기법과 재료의 합리적 사용과 과학기술 매체를 활용한 새로운 미술 기법을 적극적으로 모색하고 독려했다. 모호이너지의 임용은 그로피우스가 바우하우스의 교육 방식을 바꾸겠다는 강한 의지를 표출한 것이었다.

수업 중 명상이나 호흡을 강조하던 형이상학적 수업 방식이나 중세의 도제 제도와 같은 낭만적 형태의 수공예를 폐기했다. 모호이너지는 기계를 '시대정신zeitgeist'으로 받아들여 공예 중심의 교과과정을 산업 디자인 중심으로 바꿨다. 이로써 '예술과 기술의 통합'이라는 바우하우스의 교육 방침이 제대로 정착되기 시작했다. 당시 그로피우스가 발표한 글 「바우하우스의

이념과 건설Idee und Aufbau des Bauhaus」(1923)에서도 이런 변화가 드러난다. 새로운 시대정신을 강조하며 기계를 통한 대량생산의 필요성을 부각함으로써 바우하우스 창립 선언서에 나타난 이념과 차이를 보이기 시작했다.

　　이후 바우하우스는 단순한 슬로건이 아닌, 실제 교육과 생산을 겸비한 기관으로 탈바꿈하기 시작했다. 1923년 8월 15일부터 19일까지 개최된 첫 전시에서 이런 변화가 잘 나타났다. 학교 측은 전시 기간을 '바우하우스 주간Bauhaus woche'으로 정하고 대대적으로 홍보했다. 유럽 각지에서 찾아온 방문자가 1만 5천 명에 이르고 각 신문은 이 전시회 내용을 보도하고 논평하는 등 지대한 관심을 보였다. 이 전시에서는 바우하우스 공방이 생산한 제품, 가구, 도자기 등과 실험적인 그래픽 디자인, 순수미술, 연극, 무용 공연과 시범 주택 등이 소개되었다. 바우하우스가 새롭게 선보인 단순하면서도 세련된 제품들은 가격이 비쌌지만, 인기리에 팔려나갔다. 특히 시범 주택이 큰 주목을 받았다. 불과 4개월 만에 지은 작은 주택은 바우하우스가 만든 최초의 주택이자 '건축은 사람이 주거하는 기계'임을 천명하는 기념비적인 것이었다. 이 기간에 그로피우스는 '예술과 기술의 통합'이라는 제목으로 강연한다. 그 강연에서 그는 "수공예 기반의 독일 산업은 기계 기반의 대량생산 체제로 전환해야 한다"는 방향을 제시했고 "의욕적으로 대기업과 연계를 추진"할 것을 선언했다.

　　전시회는 대성공을 거두었지만, 한편으로는 실패였다. 이 전시로 정부 지원과 산업체의 후원을 받아 재정적 자립을 이룰 계획이었던 그로피우스의 의도에는 전혀 부응하지 못하는 수준의 수익만 남았기 때문이다. 1925년 바우하우스와 연

방 정부와의 계약은 만료되었다. 바우하우스의 보조금은 절반으로 삭감되었고 직원은 해고 통지를 받았다. 바우하우스의 존립은 위태로웠다. 엎친 데 덮친 격으로 나치당이 바이마르시를 장악하면서 학교를 감시하기 시작했다. 나치는 학교의 좌익 성향을 늘 의심했고, 그로피우스는 군 당국의 취조를 받아야만 했다. 볼셰비키로 의심을 받아온 외국인 교수 칸딘스키와 모호이너지는 위험인물로 낙인찍혔다. 결국 1925년 3월, 바이마르 국립 바우하우스의 폐쇄가 발표되었다.

데사우 바우하우스

국립 바우하우스의 폐쇄가 발표되자 자유주의 성향의 몇몇 도시가 바우하우스 유치에 나선다. 이 중 데사우는 사회민주적 도시였고 진보적 성향의 시장은 바우하우스 유치에 적극적이었다. 데사우는 급진적 정치 기반을 가진 도시로 바우하우스의 이념과 잘 맞는 편이었다. 특히 항공기 공장이 있던 큰 공업 도시였으므로 공업 생산에 관심이 높았다. 게다가 모호이너지가 학과 교육을 기계 생산 중심으로 재편했기 때문에 시 정책과 학교의 교육과도 잘 맞았다. 데사우 시장은 새로운 디자인 교육을 시도하는 바우하우스의 이념이 데사우의 발전에 큰 도움이 될 것으로 믿었다. 협상은 급진전되어 데사우가 재무를 담당하는 시립 바우하우스 형태로 결정되었다. 학교의 운영은 데사우시와 평의회가 책임지는 형태였다.

　　마침 학교가 들어갈 마땅한 건물이 없었던 데사우시는

그로피우스에게 새로운 학교 건물 건립을 의뢰한다. 그로피우스는 1925년 가을에 시작해 불과 1년 만에 강철과 유리로 설계된 획기적인 새 바우하우스 건물을 완공한다. 학교 건물과 교사들의 주택을 신축했는데, 건물과 가구 및 일체의 시설물들은 기계 생산 시대에 걸맞은 구조와 형태, 기능으로 일관하여 바우하우스의 기능주의 이념이 잘 드러나 있었다. 건물 외관은 철근 콘크리트와 유리를 조합해 기하학적 형태로 구성되었고, 각 건물은 서로 기계적으로 조합된 형태를 띤 복합 건축이었다.

바우하우스 교육의 대전환

바우하우스가 이전하던 즈음인 1924년은 독일이 엄청난 인플레이션을 극복하기 위해 '라이히스마르크Reichsmark, RM'를 도입하여 성공적으로 시장을 안정시켜 나가던 시기였다. 라이히스마르크는 전후 배상금 지불 등으로 인플레이션이 극에 달하자 경제를 안정시킬 목적으로 단행한 화폐 개혁이다. 경제는 차츰 안정되고 새로운 희망이 독일 내에 무르익었다. 바이마르 시기보다 모든 상황이 훨씬 좋아진 바우하우스는 데사우 시기에 활짝 꽃을 피운다.

　　새롭게 재출발한 바우하우스는 대학의 지위를 얻는다. 바우하우스의 마이스터들은 교수로 불렸고, 졸업생들은 석사 학위를 인정받았다. 바우하우스 총서 열네 권이 발행된 것도 이즈음이다. 바우하우스의 디자인 이념이 체계적으로 정착되었을 뿐만 아니라 근대 디자인의 이념으로 전파되어 대중적인 인지

도를 높여나갔다. 바실리 칸딘스키, 파울 클레, 라슬로 모호이너지, 마르셀 브로이어Marcel Breuer, 요제프 알베르스, 오스카 슐레머 등과 함께 두 번째로 재출발한 바우하우스는 교육의 황금기를 맞게 된다. 특히 1927년부터 건축학과가 개설되어 건축을 위한 예술의 통합을 주장한 바우하우스의 이념이 완성된다. 이미 종합 실습교육을 받은 학생이 육성된 상태였으므로 3년의 공방 교육을 마친 학생은 통합된 건축 과정을 이수할 수 있었다.

　　이 시기 바우하우스는 '교수 주택'과 '퇴르텐Törten 주택 단지' '아케이드 건물' 등의 건축 업무를 맡았으나, 산업계와 교류 부족으로 결국 실현하지 못했다. 이를 계기로 그로피우스는 1928년 교장에서 물러났고 스위스 건축가 마이어가 새로운 교장으로 임명되었다. 그로피우스는 데사우시와 계약 기간이 남아 있었지만, 심신이 극도로 지쳐 있었다. 9년 동안 학교를 이끌며 학교의 재정을 유지하기 위해 헌신적으로 노력했지만, 학교 내외의 분열을 막고 나치의 감시를 무마하며 버티기에는 한계에 다다랐다. 이제야 호의적인 시 당국을 만나 교육 환경도 좋아지고 바우하우스의 이념이 꽃피려는 찰나였지만, 그로피우스의 피로는 극에 달해 갑작스럽게 사임을 발표한다.

　　2대 교장이 된 마이어는 마르크스주의자임을 숨기지 않았다. 오히려 기존에 그로피우스가 주장하던 '예술과 기술의 통합'에서 한층 더 강한 기능주의와 디자인의 사회성을 강조했다. 디자이너의 창조 활동은 사회를 중심으로 민중에게 봉사하기 위한 것이며 기존 바우하우스의 조형이 형식주의에 빠졌다고 주장했다. 또 디자이너 양성에 과학교육이 중요함을 강조했다. 마이어의 학교 운영 방식은 독재에 가까워 클레, 칸딘스키,

슐레머 등 기존 교수진과 마찰을 일으켰다. 기존 교수들이 바우하우스의 미학적 가치에 중심을 두었다면, 마이어는 생산 능력 향상에 초점을 맞추었기 때문이다. 외부적으로는 마이어의 급진적 성향 때문에 나치의 감시가 더욱 심해졌다. 결국 데사우시 당국은 비우하우스가 좌익화될 것을 염려해 1930년 마이어를 해임하기에 이른다. 마이어가 교장으로 재임한 기간은 불과 2년도 되지 않았다. 외부에서는 나치의 감시가 더욱 심해지고 내부에서는 교수 사이의 갈등과 좌익계 학생의 난동으로 학교는 언제나 혼란스러웠다.

1930년 시 당국은 신임 교장으로 독일 건축가 반데어로에를 초빙했다. 반데어로에는 독일 아헨 출신이다. 석공의 아들로 정규 건축교육을 받지 않았지만 목조, 건축, 가구 등의 일을 배웠고 페터 베렌스에게 훈련받았다. 반데어로에는 제1차 세계대전 후 근대 운동 잡지《G》창간인이었으며 '11월 그룹'에 가담했고 1922년에 〈철과 유리의 마천루 계획안〉 등을 발표한 바 있다. 1929년 바르셀로나 만국박람회에서는 〈독일관〉, 1930년 〈투겐트하트 저택Villa Tugendhat〉에서는 철근과 유리 벽면에 의한 순수 공간을 구성하는 등 국제 건축의 선구자이기도 하다. 또한 학생에게 존경받는 스승이기도 했다.

"Less is More"라는 말로 유명한 그는 최후의 바우하우스 교장이 되어 철저하게 건축 중심의 교육과정으로 재편했고, 공예 공방도 순수미술 과정보다 공업 생산이 가능한 디자인으로 한정해나갔다. 순수예술 분야의 강화를 기대했던 클레는 이런 변화에 반발하여 학교를 떠났고, 칸딘스키 또한 지속적으로 항의하며 마찰을 빚었다. 하지만 이런 분란은 오래가지 않았다.

베를린 바우하우스

1931년 나치당은 데사우 시의회를 장악하고 바우하우스를 볼셰비키로 몰아세웠으며 1932년에는 학교 폐쇄를 요구했다. 데사우시와의 계약으로 교수 월급과 교육 기자재는 공급을 받았으나 나치의 감시로 학교는 사실상 정상적인 운영이 불가능했다. 보수 우파의 시선으로는 학교의 이념이 지나치게 세계주의적이었고 국가와 민족을 배반하는 반독일적이었으며 공산주의와 동일한 것으로 비쳤다. 더 이상 정상적으로 학교를 운영하기 어렵다고 판단한 반데어로에는 1932년 9월 30일 데사우의 학교 문을 닫는다. 그리고 자신이 직접 학교를 인수해 베를린의 비어 있던 낡은 전화 공장 건물을 빌려 수업을 재개한다. 하지만 베를린으로 교사를 이전한 지 1년도 안 된 1933년 7월, 결국 학교는 문을 닫는다. 나치는 바우하우스를 '마르크스주의 교회'로 규정하고 감시했다. 나치의 전체주의 국가에서 근대 디자인은 정치적 자유와 마찬가지로 용인되지 않았고, 반데어로에는 나치가 학교를 폐쇄하기 전에 스스로 바우하우스 폐교를 선언한다.

바우하우스 폐교 이후

바우하우스 교수와 학생은 본국으로 돌아가거나 프랑스, 미국, 스위스 등으로 망명한다. 바우하우스 졸업생은 약 500명으로 알려져 있다. 그로피우스는 영국을 거쳐 미국으로 건너가 하버드대학교 디자인대학원 건축학과 교수로 자리 잡고 다양한 활

동을 하며 미국에 바우하우스 정신을 전파한다. 미스 반데어로
에는 일리노이 공과대학IIT 건축학과에서 활동하며 바우하우스
의 정신을 계승한 기념비적 건축물을 남긴다. 모호이너지는 시
카고에 뉴 바우하우스New Bauhaus Chicago를 설립한다. 뉴 바우하
우스는 1939년 시카고 디자인학교School of Design in Chicago에 의해
계승되어 1944년부터 디자인대학Institute of Design으로 개편된다.
독일에서 발전한 바우하우스 정신은 미국 디자인 교육의 중심
이 되어 국제주의 양식으로 정착되었고 전 세계로 전파된다.

　　바우하우스의 마지막 교장 반데어로에는 "바우하우스
는 교육기관이라기보다 하나의 이념이었다"고 말했다. 반데어
로에가 필립 존슨Philip Johnson과 공동으로 설계한 뉴욕 시그램빌
딩Seagram Building은 바우하우스의 이념이 미국에서 실현됐음을
보여주는 상징이다. 유리와 청동, 대리석으로 마감된 초고층 건
물은 국제주의 양식[5]을 선도하는 것이었다. 잡지 《타임》과 《포
춘》을 창간한 헨리 루스Henry Robinson Luce는 "20세기 건축 혁명
이 완수됐고, 그 혁명은 미국에서 이루어졌다"고 선언했다. 강철
과 유리로 된 상자 형태의 건물이 전 세계로 퍼졌고 국제주의 양
식 건축은 절정에 달한다. 한편 데사우 바우하우스 시기 수학했
던 스위스 화가 막스 빌Max Bill은 1953년 독일 바덴뷔르템베르크
Baden-Wurttemberg 주의 소도시 울름Ulm에 '울름조형대학'을 설립
했는데, 설립 초기부터 바우하우스 정신의
계승을 천명한다. 단순히 계승에 그친 것이
아니라 시대 변화에 맞게 이념도 발전시킨
다. 산업과 예술을 접목하고 인간의 심리적
요소를 반영해 새 시대에 맞는 새로운 디자

[5]
건축사학자 헨리 러셀 히치콕과 뉴욕
현대미술관 큐레이터 필립 존슨이
지은 『국제주의 양식International
Style』(1932)이라는 책에서 철골과
유리로 생산된 마천루 건축을
'국제주의 양식'이라고 명명했다.

인 개념으로 '일상 문화'를 내세웠다. 또한 가전제품 회사 브라운과 손잡고 엄격성과 순수성이 강조된 기능주의 디자인을 선보였는데 이는 산학 협력의 성공 사례로 손꼽히기도 한다. 울름조형대학은 1968년 폐교할 때까지 현대 디자인의 틀을 형성하는 데 큰 기여를 했다. 특히 울름조형대학은 1968년 〈바우하우스 50년 기념전〉 세계 순회 전시를 개최하여 바우하우스의 디자인 사상을 재조명하면서 세계적으로 널리 알리는 계기를 만들었다.

마치며

바우하우스는 예술과 건축, 디자인 역사에서 중요한 위치를 차지한다. 단순히 과거의 박제로 남은 것이 아니라 오늘날 일상에 강력한 영향을 끼치고 있다. '예술과 기술이 통합된 기능주의 디자인'을 탄생했고 '국제주의 양식 건축'을 완성했으며 대량생산된 일상용품의 획기적 개선을 불러왔다. 바우하우스의 조형사상과 방법론은 현대 산업 디자인의 모태이다. 특히 이텐, 알베르스, 모호이너지의 조형교육은 현대에도 디자인 기초교육의 규범처럼 전해진다. 세계 디자인대학의 교과 내용 중 많은 부분은 100년 전 바우하우스 프로그램에 빚을 지고 있다. 바우하우스에서 생산한 산업 제품은 디자인의 고전이 되었으며 타이포그래피 등은 현대 그래픽 디자인의 기본이 되고 있다. 불과 14년밖에 존속하지 못한 독일의 한 디자인대학교인 바우하우스가 한 시대의 시작을 알리는 혁명적인 변화를 불러일으켜 지구촌 모든 사람의 일상생활에 변화를 촉발한 셈이다.

바우하우스 기초교육의 의미와 오늘날의 의의

신희경

서울대학교와 동 대학원에서 시각 디자인과 디자인 이론을
전공하고, 일본 무사시노미술대학교에서 석사, 니혼대학교
디자인학과에서 박사학위를 받았다. 무사시노미술대학교 연구원을
거쳐 현재 세명대학교 시각영상디자인학과 교수로 있으면서 네
번의 개인전을 가진 바 있다. 문체부 세종도서로 선정된 공저
『제국미술학교와 조선인 유학생들』과 역서 『디자인학』을 비롯해
『고교 국정교과서 디자인일반』, 2019년 일본 출간된 공저 『디자인에
철학은 필요한가デザインに哲学は必要か』(무사시노미술대학출판국),
앞의 책이 대입 본고사 문제로 출제된 공저 『2023년판 대학 입시
시리즈2023年版大学入試シリーズ』(세카이시소샤쿄가쿠샤) 등 다수의
저서와 역서가 있다.

신격화된 바우하우스와 기초교육

바우하우스가 실시한 기초교육은 그때까지 지배적이던 아카데 믹한 미술교육의 기존 개념을 부정해 자유로우면서 종합적인 창조력을 촉발하려는 다양한 시도로 신격화되었다. 그리고 그 성과는 전 세계 초등학교에서 전문 교육기관에 이르기까지 조 형교육 전반에 영향을 주었다.

요하네스 이텐, 파울 클레, 바실리 칸딘스키, 라슬로 모 호이너지, 요제프 알베르스의 교육 모델은 바우하우스 총서 제 2권 클레의 『교육 스케치북 pädagogisches skizzenbuch』(1925), 제9권 칸딘스키의 『점·선·면 Punkt und linie zu Fläche』(1926), 제14권 모호이 너지의 『재료에서 건축으로 von material zu architektur』(1929) 등으로 출간되어 바우하우스 교육 이념을 드러냈다. 이들은 하나의 조 형이론으로 정착해 오늘날 디자인 전문 교육기관 대부분에서 1학년 과정으로 이 바우하우스의 기초교육을 실시하고 있다. 이처럼 바우하우스의 교육 방법, 특히 데사우 시기의 '기초과정 Grundkurs'은 세계 각지의 예술 조형교육기관에 도입되어 같은

시기의 '바우하우스 스타일' 제품 디자인과 함께 하나의 신화
가 되었다.

바우하우스가 처음 설립될 때의 이념은 하나였다. 하지
만 활동하면서 수많은 변화가 일어났기 때문에 전개 양상이 단
순하지 않고 다양했으며 복잡한 면을 지녔다. 때로는 상반된 성
격도 동시에 지녔으므로 이미지로서 하나의 통일체로 볼 수 없
다는 것이 차츰 명확해졌다. 바우하우스란 다수의 개인 집단이
며 조직이다. 더구나 이를 구성하는 다수의 사람은 각각 강렬한
개성의 소유자였기에, 전체로서 다양한 면을 지니는 것은 당연
했다. 이 장에서는 바우하우스 기초교육에 대한 객관적 이해와
파악 그리고 그 의의에 대해 살펴보고자 한다.

바우하우스 기초교육의 전개

바우하우스의 기초교육은 초학자初學者들이 충분한 기초를 제공
받고 조형에 관한 소재와 기술을 습득하는 것을 목적으로 한다.
특히 이 교육은 각자의 재능에 따라 진학할 공방에서 필요로 하
는 능력을 제공하며, 공방에서 책임지고 활동할 수 있도록 그들
의 창조성을 해방하는 것을 목적으로 삼았다. 형태예술적 부분 및
소재제작적 요소에 관한 학습을 포함하는 본 과정을 수료한 뒤에,
공방 교육을 동반하는 과정으로 진학한다. 기초교육은 모든 학
생에게 필수였고, 이는 반데어로에 시기에 완화되기까지 엄격
하게 지켜졌다.

바우하우스 기초교육의 신화 가운데 첫째는 기초과정

이 바우하우스에서만 있었던 최초의 독특한 교육과정이라는 점이다. 하지만 이런 교육 개혁 프로그램의 윤곽은 결코 바우하우스에서만 성립된 것은 아니고, 바우하우스만을 위해 만들어진 것도 아니다. 예를 들어 초기 기초교육을 주도한 이텐은 그의 스승 아돌프 횔첼Adolf Hölzel의 이론을 물려받아 낭만주의 시대 이래의 모든 진보, 특히 괴테Johann Wolfgang von Goethe의 가르침마저 수용한 것이다. 바우하우스 교육은 그 외에도 영국의 미술공예운동뿐 아니라 루소Jean Jacques Rousseau, 프뢰벨Friedrich Wihelm Augus Fröbel, 페스탈로치Johann Heinrich Pestalozzi 등의 교육 개혁 운동과도 연결된다. 1907년 설립된 독일공작연맹을 통하여 예술교육의 개혁 사상이 바우하우스에 유입되면서 혁신적이고 반아카데미적인 학교, 예를 들어 프랑크푸르트 예술학교, 베를린 연방예술공예학교 등에서 그 일부를 볼 수 있었다.

　　둘째는 이텐, 모호이너지, 알베르스만이 참여한 예술학교 특유의 조형에 초점이 맞춰진 교육과정이라는 오해이다. 사실 당시 바우하우스의 기초교육은 조형교육에만 한정되지 않았고, 첫 학기부터 수학, 체육 등 다른 기초과목도 포함되어 있었다. 바우하우스의 이런 필수적지만 평범해서 별로 주목받지 못한 기초교육은 사람들 눈에 들지 않았고 그 결과 마치 순수하고 예술적인 조형교육만 이루어졌다는 잘못된 인상을 낳게 되었다. 또 이들 조형에 관한 기초교육도 우리가 알고 있듯이 초기의 이텐과 중기 이후 모호이너지, 알베르스 이외에도 다양한 인물을 통해 그리고 시기별로 성격이 다르게 발전되었다.[표 1]

　　바이마르 바우하우스의 초기 기초교육에서 가장 중요한 인물은 화가이자 예술교육가였던 이텐이다. 그가 만들고 확

립하여 1919년부터 진행한 예비과정 수업은 수많은 변모를 거치며 오늘에 이르기까지 다양한 조형교육과정의 모태가 되었다. 1920년 이후 게오르그 무헤가 이텐의 추종자로 예비과정 교수진에 참여했고, 무헤는 이텐의 방법론에 따라 이텐과 교대로 수업을 했다. 이외에도 음악교육가 게르트루트 그루노우 Gertrud Grunow는 색채, 형태, 음을 종합하는 공감각 능력으로 이텐과 지적 유대를 맺게 되면서 바우하우스에서 조화론을 강의했다. 그녀는 이텐과 마찬가지로 조화로운 인간만이 창조적이 될 수 있다고 생각했다. 그래서 인간이 본래 지니고 있는 색채,

	지역	바이마르	데사우	데사우	데사우/베를린
	교장	그로피우스 1919-1925	그로피우스 1925-1928	마이어 1928-1930	반데어로에 1930-1933
필수	예비과정 Vorkurs 1919-1923 혹은 기초과정 Grundkurs 1925-1933	이텐 1919-1923 무헤 1920- 그루노우 1920-1925 히르슈펠트 1922말 알베르스 1923-1925 모호이너지 1923-1925	알베르스 1925-1928 모호이너지 1925-1928 슐레머 1927중-1928 슈미트 1925-1928	알베르스 1928-1930 슐레머 1928-1929초 슈미트 1928-1930	알베르스 1930-1933 슈미트 1930-1932초
	조형이론	클레 1921 ------------------------ 1931 칸딘스키 1922 ---------------------- 1933			
선택	자유 회화		클레 1926 -------------- 1931 칸딘스키 1927 -------------- 1933		

[표 1] 바우하우스 기초교육의 시기별 참여 교수

음조, 감성, 형태의 균형을 운동과 집중 훈련으로 회복하는 것을 교육목표로 삼았다. 또 인쇄 공방 장인이던 루트비히 히르슈펠트Ludwig Hirschfeld-Mack는 1922년과 1923년 사이 겨울방학에 정규과정이 아닌 색채 세미나를 담당하는 등 초기에도 이텐 주도 아래에서 여러 교육자가 참여했다.

　또 이때 클레와 칸딘스키가 부임하여 클레는 1931년까지, 칸딘스키는 1933년 말까지 바우하우스와 함께했다. 클레는 1921년에 초청되어 뒤셀도르프 미술학교로 옮기기 전까지 바이마르 시기 섬유 공방에 예술적 형태를 위한 조형 마이스터로 영향을 끼쳤고, 후에 자유 회화 수업을 이끌었다. 예비과정 안에서도 콤포지션 연습을 담당했는데, 그 방법론은 점·선·면에서 출발하여 공간으로 폭을 넓히면서 나아가 분석적 데생dessin 이라는 큰 구조 안에서 학생들로 하여금 구조나 리듬, 움직임을 연구하도록 교육하는 것이다. 클레는 바우하우스에서 강의와 집필을 포함해 폭넓은 교육 활동을 했다. 그의 매우 포괄적인 교육 이론에 관한 문서들 중 일부가 간행되었는데 질적, 양적으로도 가장 훌륭하게 기록되어 있다. 또 그의 색채론은 괴테는 물론 화가 외젠 들라크루아Eugène Delacroix, 칸딘스키의 이론에서도 영향을 받았으며, 그가 말하는 예술론의 핵심은 칸딘스키와 마찬가지로 '종합'과 '분석'이었다.

　클레와 함께 바우하우스에서 자유 회화를 지켰던 칸딘스키는 알베르스와 함께 가장 오래 재직했다. 그는 자신의 교육 프로그램과 사상을 『예술에서의 정신적인 것에 대하여über das geistige in der kunst』(1911), 바우하우스 총서 제9권 『점·선·면』 안에 피력했다. 바우하우스 기초교육의 필수 과목이던 칸딘스키의

과정은 '분석적 데생' '형태론' '색채 세미나'라 불렸다. 특히 그는 이텐의 수업에서 부족했던 색채론의 공백을 메꿨다. '분석적 데생'의 목적은 단순히 분석을 위한 분석이 아니라 오히려 종합을 위한 분석이었다. 그것은 그가 회화를 하면서 항상 종합예술로서 연극 작품을 구상한 것으로도 알 수 있다. 그는 무대 공방의 슐레머 등과 달리, 바우하우스 안에서 연극을 적극적으로 상연하려 하지 않았다. 자신의 활동은 어디까지나 회화 분야로 한정하고 그 경계를 넘지 않았다. 하지만 그러한 종합예술을 실현하는 집단으로 보는 바우하우스와 교육 조직으로 보는 바우하우스는 다르다고 생각한 듯하다. 그에게 바우하우스는 학교 조직Gesellschaft이었지 그 자체가 개성 있는 창작 활동을 하는 곳은 아니었다. 창작 활동은 어디까지나 개인 활동 혹은 그에 준하는 공동체 집단의 활동인 것이다. 아마 러시아에서 종합적 예술 활동으로 무대예술을 구상하거나 러시아의 예술문화연구소Инхук, INKhUK, 인후크[1]에서 활동하며 겪은 실패가 상처가 된 동시에 교훈이 되었으리라 추측한다.

　　　　1923년 이텐이 떠난 뒤 바우하우스 기초교육은 창립기에 가졌던 인본주의적이고 보편주의적인 지향성을 회복하기가 불투명해졌으며, 기초교육은 알베르스와 모호이너지에게로 이어졌다. 1925년 이후 데사우 기초과정은 실습교육Werklehre과 조형교육Formlehre을 합해 1년이 배당되었고 2학기부터는 학생이 실험적으로 공방에 들어갔다. 데사우 시기의 분위기는 더욱 근엄하

1

인후크는 1920년 5월 모스크바에서 미술 실험 프로그램을 수행하기 위한 목적으로 세워진 기관으로 러시아어로 예술문화연구소Institut Khudozhestvennoi Kulturi의 약자이다. 미술부 산하 한 분과로 설립되었으며, 1918년 인민계몽위원회(IZO 나르콤프로스) 밑에 설치되었다. 칸딘스키가 인후크 프로그램의 정비를 맡았지만, 그의 계획안은 인후크의 대다수 좌파 예술가들에 의해 거부당했다. 칸딘스키는 곧 이곳을 떠났다. 바우하우스에서 칸딘스키는 정치적 결정, 운영에 관해서는 말을 아끼고, 한발 물러선 자세를 유지하였다.

고 기술 지향적이며 매우 현실주의적이 되었다. 기초교육도 이텐의 예비과정에서 중시하던 데생 수업은 거의 사라졌고 실습교육이 가장 중요한 의미를 지니게 되었다. 클레나 칸딘스키 등은 이와 같은 전환에 대해 지속적으로 불쾌감을 표명했다.

　　이런 방향 선회에 가장 공헌한 이가 모호이너지이다. 그는 조형 활동을 인간의 생물학적, 생리학적 과정으로 보고 더 과학적이고 객관적으로 파악하려고 다양하게 시도했다. 기초과정에서는 목재, 유리, 금속을 동력학적으로 균등한 상태에 놓이도록 공간을 구성하는 구성주의적 조형학을 가르치며 정靜과 동動의 대비, 입체 공간 구성에 의한 균형balance 감각을 중시했다. 모호이너지는 '예술과 기술-새로운 통합Kunst und Technik-eine neue Einheit'이라는 표어 아래 방침을 정한 그로피우스의 분신 같다고 일컬어지나, 이텐과 완전히 반대되는 입장만은 아니었다. 그는 바우하우스 총서로 출간한 『재료에서 건축으로』에서 예술교육에 관한 사상을 표명했다. 청년들이 "오늘날 대부분 주변 세계나 인간에 대한 태도, 자신의 일에 대한 주제, 내용과의 관계를 명확히 하지 않은 채 일종의 지식만을 습득하는 전통적인 전문 과정에 몸담게 되는" 것은 문제라 지적하며 "바우하우스는 교육 초기에 '전공 공방'을 두지 않고 자연스럽게 생활 전체를 파악하도록 하여 이 결점을 제거하려 했다"고 기초교육에 동의한다. 그는 모든 인간은 창조 행위의 능력이 있다는 관점을 전제로 기초과정에서 이 능력을 개화하는 것이 중요하다고 말한다. 모호이너지의 이와 같은 조형교육 사상에는 이텐이나 당시 일반적인 교육개혁 이론과 마찬가지로 휴머니즘이 전제가 된다. 단지 근대 기술을 포섭해야 한다는 의식이 강조된 점만은 다른 것이었다.

1928년 그로피우스에 이어 모호이너지도 바우하우스를 떠나자 1923년부터 예비과정 일부를 가르치던 알베르스가 데사우의 기초과정을 담당하였다. 알베르스는 한정된 소재로 조형의 가능성을 추구하는 등 재료와 가공 기술을 체험하고 파악하도록 하였는데, 이를 위해서 수입에서 주어진 재료를 철저하게 연구하는 것을 가장 중요시하였다. 가능하면 소재의 특성을 살려 낭비 없이 효율적으로 이용해내는 것을 요구하며 한 장의 종이에 칼집만 내서 입체를 만들며 훈련하는 구성적 사고법을 기초과정의 실습교육으로 도입했다. 그 외에도 삼차원성이나 운동의 흐름을 어떻게 표현하는가에 대한 과제, 구조, 형태와 색채의 콘트라스트를 이해하기 위한 습작을 그리는 과제가 있었다. 이런 물질 소재를 주제로 한 연습은 특히 나중에 공방 작업의 준비 과정에 도움이 되었다. 알베르스는 데사우에서 행한 '실제적 조형교육' 원리를 잡지 《바우하우스bauhaus》(데사우) 1928년 제2권 2호와 3호에 같은 제목으로 다음과 같이 서술하고 있다. "적어도 초보 단계에서는(발명적인 제작이나 무언가를 발견하는 힘은) 방해되거나 영향을 주는 일 없이, 선입견 없는 시행으로 계발되는 것이다. 그것은 재료를 유희적으로 무목적적으로 손으로 하는 시도이다. …… 시도하는 것이 배우는 것보다 먼저이고 유희적으로 시작함으로써 대담함이 나올 수 있다. 처음에는 되도록 공구를 주지 말고 재료만 주도록 한다."[2] 이처럼 그로피우스의 합리화를 따르면서도 창조력의 해방이라는 이텐의 교육 이념을 이어가는 부분도 있었다. 결과적으로 바우하우스의 교육 성과 안에서 오늘날까지 영향력이 가장 큰 기초과정 수업이 되었다.

2

Wingler, Hans M: *Das Bauhaus 1919–1933*, Stuttgart, 1968, p.196.

이 데사우 시기에 요스트 슈미트Joost Schmidt의 레터링과 오스카 슐레머의 인간론 수업이 필수과목이 되었다. 슐레머는 『바우하우스DAS BAUHAUS』의 첫 장에 실린 바우하우스의 상징적 작품 〈바우하우스의 계단〉의 작가로 기초과정에 개설된 강좌 '인간' 수업을 담당했다. 이 수업은 기존의 나체 데생을 바탕으로 인체 데생과 인간학적 강의로 발전하고 1921년에 추가되어 1927-1928년에 완성되었다. 인간의 육체, 행동, 사고나 감정에 내재한 원리와 자연환경 전체와의 관계에서 보이지 않는 법칙을 찾아내어 재구축함으로써, 인간과 공간의 새로운 시스템을 획득하려고 했다. 인간을 다양한 각도에서 보편적 규격이나 기준으로 분석해 새로운 우주론적 인간학을 모색하려는 시도였다. 슐레머는 이 수업에 대해 다음과 같이 말했다. "바우하우스 교육의 핵심 혹은 피라미드의 정점이 된다고 생각한다. 기초과정으로 색채와 형태의 탐구 그리고 칸딘스키와 클레가 가르친 것을 '인간'의 조형으로 이끌었으며 그 표현에서 중요한 것은 형태 분석만이 아니었다. 본질적으로 '인간' 개념의 전체성을 자연과학적, 사회경제적 나아가 특히 세계관적인 문맥에 도입하는 것이 문제였다."[3]

슐레머의 교육 프로그램은 '드로잉=형태적'인 동시에 '자연과학적=생물학적'이었고 '심리학적=철학적'인 것이었다. 그 철학적 기초에는 명백하게 전체적 시각이 엿보였는데, 슐레머는 이를 이텐에 의해 초기 바우하우스에 각인된 보편주의로 어느 정도 다시 연결한다. 물론 이텐뿐 아니라 클레, 모호이너지도 각각 매우 특수한 방법으로 '인간'이라는 보편성을 시야에 넣고 교

3
ペーター・ハン, 「バウハウスにおける基礎教育」, *Bauhaus 1919-1933*, Tokyo: Sezon Museum of Art, 1995, p.41.

육했으나 슐레머가 그 누구보다도 인간을 중심에 두고, 인간 형
성이라는 바우하우스의 근본적 요구를 지향했다.

슈미트는 1925-1932년에 데사우의 조각 공방 지도자
였는데, 1925년부터는 기초과정의 커리큘럼에서 레터링 수업을
담당했고 헤르베르트 바이어Herbert Bayer가 바우하우스를 떠난
1928년 이후에는 인쇄 공방을 맡았다. 슈미트는 레터링 수업을
기초적인 조형교육으로 발전시켰고, 슐레머가 떠난 1929년 초
'인간' 수업의 커리큘럼에서 형태 데생과 나체 데생의 지도도 물
려받아 강의했다.

그로피우스 교장 후기에는 바이마르 시기부터 칸딘스키
와 클레의 수업이 필수로 포함되었던 조형이론 외에 '자유 회화'
강좌라 이름 매겨진 과정이 추가된다. 하네스 마이어 교장 시기
에는 자유로운 예술교육으로 자유 회화 과정칸딘스키와 클레, 무대
작업슐레머 및 조각슈미트 같은 특수한 선택과목이 기초과정과 공
방 수업 외부의 선택과목으로 있었다. 반데어로에가 교장이 된
1930년 이후에는 운영비가 삭감되고 공과대학의 기초과정 성
격이 강화되면서 도학, 수학, 재료학, 심리학 등의 강의 비중이
높아졌다. 또한 반데어로에의 방침에 따라 이전까지 필수였던
기초과정이 조금 느슨해진 감이 있었다.

이와 같이 전개된 바우하우스의 기초과정에서 가장 중
요한 두 인물의 기초교육관에 대해 살펴보고자 한다. 즉 초기
이텐의 낭만적이고 표현주의적인 자유로운 예비과정이 그로
피우스가 의도한 기초과정과 본질적으로 전혀 다른 것인가에
대해 살펴보고자 한다.

그로피우스와 이텐의 기초교육 이념

먼저 이념 표출과 충돌로 유명한 사건, 즉 합리적이고 기능주의적 방향으로 기초교육의 교육 노선이 변경된 시점인 그로피우스와 이텐의 갈등 그리고 이념 변화에 대해 살펴보겠다. 이는 사실 대립이라기보다는 시대 상황에 따른 그로피우스의 입장 변화로도 볼 수 있다. 그로피우스는 시대와 상황에 맞춰 기초교육이 변모할 수밖에 없다고 생각했다.

　　　기초교육은 일반적으로 이텐에 의해 시작되었다고 알려져 있다. 1923년 바우하우스 전시 기간에 출간된 『바우하우스 1919-1923Bauhaus 1919-1923』에서 그로피우스는 예비과정에 대해 이렇게 기술했다. "이미 요하네스 이텐이 1918년에 빈에서 시작하여 바우하우스에서도 확충된 수업에서 탄생했다."[4] 하지만 이런 이텐의 예비과정은 그로피우스가 초기에 의도한 디자인 교육이나 그 기초교육과 일치하지 않는다.

　　　초창기 그로피우스 자신이 안고 있던 바우하우스 상은 중세 고딕의 대성당을 모델로 그곳에 모든 예술을 통합하기 위한 새로운 예술가 공동체를 세우자는 것이었다. 그가 발표한 그 유명한 선언문은 내용이 복고적이었고 어투는 과거 예술과 중세 건축을 제작한 건축가 조합인 바우휘테를 찬미하는 것이었으며, 이에 필적하는 새로운 정신적 공동체를 이루어 미래 예술 정신의 실현을 꿈꾸겠다는 극히 낭만적인 자세였다. 그로피우스는 개교했을 당시 이텐의 예비과정과는 전혀 다른 기초교육을 염두에 두고 있었다. 이는 개교 선언문 원칙에 다음과 같이

4
Miyajima hisao, *Foundation of the Preliminary Course of the Bauhaus*, デザイン学研究, 日本デザイン学会, 1975.(21), p.69.

쓰여 있었다. "예술은 모든 방법 위에 탄생한다. 예술 그 자체는
가르칠 수 없으나, 수공작Handwerk은 가르칠 수 있다. 그렇기에
모든 창조적 조형 활동의 불가결한 기초로서, 모든 학생은 공방,
실험장, 작업장에서 기본적인 수공작 교육을 받지 않으면 안 된
다." 즉 그는 과거부터 이어온 장인 기술, 수공작 습득이 예술교
육의 기초라 생각했다. 특히 바우하우스 선언문 원칙의 '수공작
교육 항'에서 "수공작 교육은 바우하우스 교육과정의 기초를 이
룬다. 학생은 반드시 하나의 수공작을 배우지 않으면 안 된다"
고 명시한 것만 봐도 장인 기술의 습득이 기초교육이라고 명백
하게 생각하고 있었음을 알 수 있다.

그로피우스에게 예술은 가르칠 수 없는 것이며 배울 수
도 없는 것이므로 결국 바우하우스는 예술 작품의 제작 기술을
배우기 위한 기관이었다. 예술 창작 그 자체는 선생이든 학생이
든 각자가 담당하는 것이다. 이런 생각 때문에 라이오넬 파이닝
어는 수업도 없고 학생도 담당하지 않으면서도 바우하우스에
있을 수 있었다. 바우하우스 창립기의 표현주의적 양식과 분위
기는 이런 상황에서 탄생했다.

그로피우스의 이런 기초교육관에 비하여 이텐이 시작
한 예비과정Vorkurs은 전혀 달랐다. 이텐의 그것은 그로피우스가
가르칠 수 없다던 예술교육에 가까웠으므로 처음부터 미묘하게
바우하우스 이념과 차이가 있었다.

빈에서 자기 학생을 이끌고 온 이텐은 바우하우스에서
유일하게 교사 경험이 있었다. 이텐이 1919년 10월부터 시작한
수업은 선택 과목이었는데, 잠정적으로 반 학기 동안 예술에 관
심이 있는 학생을 대상으로 빈에서 행했던 수업 과정을 이 학기

는 '예비과정'이라 불렸다. 그 후 마이스터 회의에서 이텐의 요청으로 1920년 10월부터 유일한 필수과목이 된다. 여기에는 몇 가지 이유가 있었는데 당시 그로피우스가 처음에 생각한 수공작 교육의 개강에 필요한 설비나 교원 확보가 되어 있지 않았고, 입학 희망자가 쇄도(150명을 예상했으나, 입학 희망자가 200명을 넘었다)했음에도 그들 사이의 능력 차이가 너무 심하게 나는 등 문제가 있었다. 따라서 개교 당시의 학교와 학생의 상황에서는 이텐의 수업이 적합할 수 밖에 없었다. 즉 이텐의 예비과정은 학생이 이 방면에 적합한지를 판단할 수 있는 일종의 입학 검증의 역할도 지니고 있었다. 단순한 기초과정이 아닌 어디까지나 그 전 단계 즉 예비과정이었으며 이는 기초과정과 검증, 양쪽의 역할을 한 것이다.

1922년 4-5월 학생작품전 팸플릿에서 이텐은 예비과정의 목적을 첫째, 학생의 창조력을 해방하고 둘째, 자연 재료의 본질을 이해시키고 셋째, 조형의 기본 법칙을 가르치는 것이라 서술했다. 이텐의 예비과정은 수공작 장인을 지향하는 바우하우스 교육에 잘 융화했다. 가르치는 것이 아니라 본래 개인이 잠재적으로 지닌 능력을 깨우는 것에서 시작하는 그의 수업은 그로피우스의 생각과도 일정 부분 잘 맞았다. 이런 예비과정이 빈 시절부터 이텐이 창안하고 이어온 것이라고 해도 바우하우스의 상황에 대처하고자 만들어졌다는 점에서 공적의 반은 바우하우스에 있다고 할 수 있다. 그렇기에 이텐의 사임 후에도 바우하우스에서 이 예비과정은 이어진 것이다.

이텐이 바우하우스를 떠나는 원인으로 당시 논란이 된 신지학神智學, Theosophy이라는 유사 종교에 대한 이텐의 관심이

나 예술에 대한 생각이 종종 언급되는데 이는 이텐만의 독자적
인 것이 아니다. 신지학은 세기말부터 많은 지식인과 예술가에
게 큰 영향을 주었다. 그로피우스는 1923년 출판물의 기조논문
에서 이텐과 교육이념을 공유하던 그루노우의 조화이론을 다수
인용한 것으로 보아[5] 이텐의 생각이나 시도를 이 시기에는 수
용한 듯하다. 다만 이텐이 지나치게 그 신비적인 분위기를 강조
하고 학교 안에 종교적 그룹을 결성하여 이를 교실 안까지 들고
온 것에 대해서는 반발했고, 바우하우스 공방이 실습 과제를 학
교 외에서 수주하느냐 아니냐라는 문제를 둘러싸고 대립했다.
특히 후자의 문제는 결국 바우하우스의 목적이 작가 자신으로
향하는 예술인가 혹은 일상의 환경이라는 외부 세계를 조형의
대상으로 하는 디자인인가 하는 문제로 귀결된다. 사실 이 예술
과 산업의 관계 혹은 교육과 생산의 관계를 둘러싼 문제는 바우
하우스 창립 때부터 내재된 과제였다. 또한 이텐의 수공작에 대
한 생각도 같은 구조에 있다. 그는 일련의 공방에도 열심히 관
여하여 그 영향력이 공방에도 명확하게 미칠 정도였고 공방 수
업을 확실하게 두둔했다. 하지만 그에게 바우하우스 교육의 궁
극적 목적은 창조적이며 세계와 조화를 이루는 인간을 육성하
는 것이었다. 그렇기에 그는 제작 그 자체
를 단독으로 강조하고 공방 제작을 실제 사
회의 생산 및 노동과 연결하는 사고에는 반
대했다. 그는 '예술 공예교육'을 다른 일반
교육에서와 마찬가지로 '사고와 감각과 신
체' 능력을 통일하게 육성하는 것, 즉 수공
작과 수작업을 인간 교육의 중심으로 주장

5

Droste, Magdalena, *Bahuas 1919–1933*, (M. Nakano, Tran.) (Japanese Translation Edition.). Tokyo: alphasat Co., Lit, 2001, p.34.

6

Droste, Magdalena, *Bahuas 1919-1933*, (M. Nakano, Tran.) (Japanese Translation Edition.). Tokyo: alpha sat Co., Lit, 2001, p.46.

하는 등 그로피우스의 교육관과는 상이하였다.[6]

그로피우스와 이텐의 대립은 이미 사임 1년 전부터 표면화했다. 1922년 6월 26일 칸딘스키 초청에 관한 마이스터의 회의록에는 다음과 같은 기록이 있었다. "조형 마이스터의 현재의 구성과 그 장래가 논의되었다. 바우하우스 교육과정을 변경할 수 없는 고정된 형식이라 생각해서는 안 된다는 것이 강조되었다."[7] 그리고 그로피우스는 1923년 2월 13일 날짜의 세 쪽으로 이루어진 회람장을 통해 마이스터들에게 새로운 시간표를 제안한다. 그 목적은 특히 "예비과정의 학생들이 하루종일 마이스터 감독 아래에서 배우게 하는 것이다. 물론 그러한 일을 한 명의 마이스터에게 맡기는 것은 불가능하므로 분담해야 한다. 신입생에게는 공방과정에 들어가려면 예비과정을 반드시 채워야 한다고 엄하게 요구필수하는 것이 유익하다고 믿는다"[8]는 것이었다. 따라서 이 시점부터 예비과정은 이텐 한 명이 아닌 여러 담당 교관에게 분산되도록 계획되었고 실제로 이텐이 떠난 뒤 그렇게 되었다.

1922년 그로피우스는 새로운 슬로건으로 '예술과 기술-새로운 통합'을 내건다. 나아가 1924년 여름 바우하우스 생산의 제 원칙에서 바우하우스와 그 후의 기본 방침을 공식적으로 표명한다. "진보하는 기술이나 새로운 소재, 새로운 구조의 발견과 끊임없이 접촉하면서 조형 활동을 행하는 인간은 그 대상을 전통과의 생생한 관계 안에서 찾아내고 이를 통해 새로운 실습에 관한 사고를 발전시키는 능력을 획득한다. 그 능력은 기계나 타는 것차량 종류이 있는 활기 넘치는 환경과의 확고한 관계, 어

7, 8
ペーター・ハン, 「バウハウスにおける基礎教育」, *Bauhaus 1919-1933*, Tokyo: Sezon Museum of Art, 1995, p.39.

떠한 일을 고유의 법칙에 따라 낭만화하지 않고 유희 없이 조형하는 것, 전형적이며 누구나 이해할 수 있는 기본 형태와 색채로 한정하는 것, 다양성 안의 단순함, 공간과 재료, 시간, 자금을 낭비 없이 이용하는 것이다."⁹ 기초교육도 이러한 방향으로 변모하였다.

이텐의 사임 이후, 예비과정은 점차 '예비과정'이 아닌 '기초과정'의 성격이 강해진다. 이텐의 예비과정 목표에도 조형의 기본요소에 관한 인식이 있기는 했으나, 이는 부차적인 목표였으며 구속에서 창조력을 해방하는 것이 주목표였다. 반면 조형의 기본요소에 대한 인식이 주요한 목적이 되면서 이는 예비과정이 아닌 공방과정에 대한 기초과정으로 변모해간다.

9
ミハエル・ジーベンブロート,
「バウハウスある美術学校の歴史」,
Bauhaus 1919-1933, Tokyo:
Sezon Museum of Art, 1995, p.32.

교육구성도를 통해 살펴본 기초교육 이념

그로피우스가 바우하우스의 교육관을 시각화한 것이 바로 그 유명한 〈바이마르 국립 바우하우스의 이념과 구조〉[도판 1] 구성도이다. 이는 예비과정, 공방과정, 건축의 순으로 중앙을 향하여 수렴되는 교육구성도(체계도)이다.

한편 [도판 2]는 1928년 데사우에서 클레가 그린 바우하우스의 교육구성도로 위쪽과 아래쪽에 각각 원이 수직으로 연결되어 있다. 맨 아래의 원이 건축이고 맨 위의 원이 스테이지무대이며 그 사이의 중심 사각형이 기초과정이다. 기초과정과 스

테이지 사이에 작게 '스포츠'가 있다. 기초과정 왼쪽에는 조형 즉 위에서부터 '실습교육' '조형교육' '회화' '조각'이 있고 오른 쪽에는 '엔지니어링 1'이 있다. '건축' 둘레에는 위에 '광고사진'과 '텍스타일섬유' 공방이 있고 그 아래에 '목재(가구)' 공방이 있으며 둘레에 '색채(벽화)'와 '금속' 공방이 있다. 생활을 형성하는 건축과 그에 관련되어 평상시에 마주하는 조형물과 커뮤니케이션 영역의 광고는 일상의 세계를 형성하는 것이며 일상의 세속적 세계이다. 이에 비해 '스테이지'는 가장 위에 있기에 비일상적인 성스러운 곳 즉 축제의 세계에 자리 잡고 있다. 건축 공간이 생활을 영위하는 일상적 삶의 세계라면, 무대는 인간의 형이상학적 동경, 즉 일상생활을 재생하기 위한 축제 공간이라는 비일상성을 상징하는 곳이다. 이 둘 모두가 모든 예술의 종합, 전체성을 상징한다. 이 조직도에서 가장 중요한 부분은 그 일상성과 비일상성을 잇는 중심에 기초과정이 있다는 점이다.[10] 이를 무카이 슈타로向井周太郎는 『디자인학』에서 기초과정이 일상성을 비일상성으로, 비일상성을 일상성으로 각각 연결해주므로 일상성의 재생과 순환을 이루는 매개자라고 해석할 수 있다고 말했다. 즉 클레의 교육구성도[도판 2]에서 기초교육은 일상과 비일상 그리고 예술과 과학의 매개자이자 양의적兩儀的 존재이며, 이들 모두를 결합하고 종합화하는 융합의 핵심으로 볼 수 있다.

　　기초교육에서 실제 과제로 이런 일상과 비일상의 매개를 이룬 것은 이텐의 교육이었다. 이텐은 자신의 예비과정 Vorkurs에서 "새로운 이념이 예술적 조형의 형태를 취해야 한다면 신체적, 감각적, 정신적, 지적인 모든 힘이 똑같이 준비되어 협동해야 한다. 이러한

10
무카이 슈타로 지음, 신희경 옮김, 『디자인학』, 두성출판, 2016, 58쪽.

[도판 1] 그로피우스의 교육과정 〈바이마르 국립 바우하우스의 이념과 구조〉 (1922)

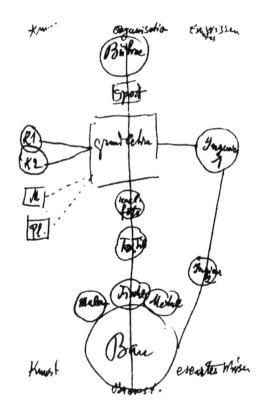

[도판 2] 클레가 작성한 바우하우스 교육구성도 (1928)

통찰은 나의 바우하우스 교육의 소재와 방법을 광범위하게 규정해준다. 그것이 의미하는 것은 인간을 그 전체성에서 창조적 존재로 만들어내는 것"[11]이라며 전체성을 강조했다. 이텐 교육의 핵심은 감각을 포괄적이고 민감하게 만드는 대비 학습이다. 즉 명암 연구, 재료와 질감에 관한 대비, 형태와 색채 수업의 방법으로 생각할 수 있는 모든 한쌍의 대립 개념을 끄집어내어 극한까지 학습하도록 했다. 대비에 관한 학습을 단지 조형적 문제로만이 아닌 세계관의 차원을 확장해주는 것으로 보았다. 그는 대비의 극점에서 '직관과 체계' '주관적 체험 능력과 객관적 인식' 등 모든 존재의 관계성을 보았다. 또 이텐은 자신의 강의 슬로건 '연극은 축제가 된다, 축제는 노동이 된다, 노동은 연극이 된다'[12]를 통해 연극, 축제-비일상성과 노동-일상성 사이의 순환을 주장했다.

[도판 2]가 이텐이 데사우 바우하우스를 떠나 없을 시기인 1928년에 작성된 구성도인 점에 주목해야 한다. 비일상을 상징하는 무대와 일상을 상징하는 건축 사이에 기초과정을 자리매김한 구조가 이텐만의 사고가 아니라 당시 기초과정에 관여한 클레 등도 동의하고 공유한 사고임을 보여준다. 이처럼 기초과정에서는 공업화를 위한 기초의 역할과 함께 이텐과 칸딘스키, 클레 등 화가들의 일상과 비일상의 균형과 순환, 전체성에 대한 지향을 유지하고자 했다.

이 시기 알베르스는 기초과정을 단독으로 진행했다. 그는 이텐에게서 직접 기초과정을 배웠으며, 이텐의 사고가 수용되

11
ペータ·ハン, バウハウスにおける 基礎教育, Cit. *According to Bauhaus 1919-1933*, Tokyo: Sezon Museum of Art, 1995, p.39.

12
Droste, Magdalena, *Bahuas 1919-1933*, (M. Nakano, Tran.) (Japanese Translation Edition.). Tokyo: alpha sat Co., Lit, 2001, p.37.

어 있음을 그의 교육과정을 통해 살펴볼 수 있었다. 이텐은 '신체적'이고 '생명적'이라 할 수 있는, 여러 감각의 근원에 바탕을 둔 창조적인 계기이자 근원적인 것으로 거슬러 올라가는 전개를 제시했는데, 그의 기초과정을 자세히 들여다보면 각 방법론이 이것을 중요한 근본 원리로 삼고 있음을 알 수 있다.

 이처럼 데사우기 기초과정의 방법론은 어떤 면에서는 분명히 공업 생산과 연결되어 구체적인 디자인 개발을 뒷받침하는 조형상의 실험적, 발전적인 원천이었지만 한편으로는 그러한 원리와 제작을 파괴해 가는 경계 초월성을 추구하는 원천이기도 했다. 그런 의미에서 바우하우스의 기초교육이라는 것은 양의적兩儀的이면서 다의적이다. 따라서 기초교육은 그로피우스가 데사우 시기에 의도한 대로 사회의 산업화라는 일상성 세계에 대한 공헌, 즉 디자인 교육의 초급 입문 과정만을 지향한 것은 아니며 이를 되돌아보고 반추하는 기능도 있었던 것이다.

오늘날 기초교육의 의의

오늘날 기초교육은 데사우 바우하우스 시기의 신화 때문에 각 디자인 교육의 전 단계인 기초 디자인basic design으로 인식되어 왔으며, 이 또한 조형교육에 집중되어 있다. 하지만 디자인이 인간의 '생生'에서 전체 생활 세계를 형성하는 것을 목표로 한다면, 그로피우스가 말했듯이 '예술과 기술-새로운 통합' 즉 엔지니어링, 기술, 과학과의 연계는 물론 나아가 인문, 사회과학을 포함하는 넓은 의미의 철학적 학문과 연결된 종합적인 디자인의 지

知의 존재 형태, 전체성과 횡단성을 갖춘 모습이 디자인에 요구되며, 기초교육 과정은 그러한 전체성과 횡단성의 매개 역할이라 할 수 있다. 기초교육이 인지와 지각의 문제를 포함하고 있고, 이 지각의 문제는 모든 학문의 근원을 이루기 때문이다. 바우하우스 기초교육의 본질과 의미성을 재검토해보면, 본질에 건축이라는 생활의 일상성과 무대라는 비일상적 축제성을 매개하는 역할을 찾을 수 있었으며 또한 전체성을 지향하는 교육관을 살펴볼 수 있었다. 기초교육 내부에 일상과 비일상, 디자인과 아트, 그리고 디자인의 전체성과 양의성, 다의성을 함축하고 있었던 것이다. 즉 기존에 알던 신격화된 데사우 기초과정은 공방을 위한 전 단계의 역할뿐 아니라 그 자체가 바우하우스 전체를 통합하고 연계하는 등 매우 다양한 의미가 존재하는 과정이었다.

　　교육과정 프로그램 방향만이 이런 전체성을 지향한 것은 아니었다. 거기에 참여한 디자이너나 건축가, 화가 들이 이런 전체성, 다양성을 전제하고 지향하고 있었다. 그들의 활동은 전위적 조형 운동, 새로운 교육 활동 등 다면적인 결과를 낳았다. 또한 바이마르에서 데사우로 이동했으며 마지막은 베를린에서 끝나는 등 그 성격도 매우 변동적이었으며 자유도와 허용도가 큰 교육기관이었음을 알 수 있다. 그리고 이런 자유도와 허용도를 지닌 바우하우스는 단지 그로피우스의 강령인 '예술과 기술-새로운 통합'으로 상징되는 합리성과 기능성만을 우선하는 기관이 아니었다. 다양한 개성 집단이었고 제작 공동체였던 것이다. 그로피우스 자신도 1968년 9월 20일 런던 강연에서 바우하우스를 단지 실리주의적인 디자인 방법을 가르치는 학교로 보는 것은 오해이고 그곳에서 교사들은 협력하면서 모

든 조형에 객관적으로 사용할 수 있는 시각적 조형언어를 만들어내려고 노력했으며, 다양한 의견의 서로 다름을 잇는 연결고리는 '조형철학'이었다고 말한 바 있다. 즉 그로피우스도 하나의 이미지로 신격화된 바우하우스를 주장한 것이 아니라, 바우하우스의 다양성을 인정했다. 더스테일의 일원이던 발터 덱셀 Walter Dexel은 심지어 바우하우스 스타일이라는 단어는 신화이며 그 시대의 스타일에 관여한 다양한 노력을 지나치게 단순화한 것으로 부당한 은폐라고까지 서술했다.[13]

오늘날 디자인을 둘러싼 사회적, 경제적 상황은 바우하우스의 시대와는 전혀 다르다. 그럼에도 100년이 지난 오래된 디자인학교의 기초교육 모델이, 이역만리 한국에서도 거의 모든 디자인학과가 따르는 하나의 고정된 규칙이 되었다는 것은 무엇을 의미할까? 단지 전공에 앞서 소재 학습, 기본 원리 학습이라는 합리적, 방법론적 교육의 가치, 혹은 우리들의 교육적 타성 때문만은 아닐 것이다. 바우하우스 기초교육에 함축된 앞서 살펴본 전체성, 양의성, 횡단성, 연계성의 힘이 디자인에 끊임없이 생명력을 부여해왔고, 우리는 미처 그 가치를 인식하지 못했으나, 은연중에 그 교육적 혜택을 누려왔기에 유지한 것이 아닐까 생각한다.

13

Edited by Eckhard Neumann, *BAUHAUS UND Bauhäusler: Erinnerungen und Bekenntnisse,* Frankfurt am Main, 1964. (Japanese Translation Edition.). Tokyo: Misuzu Co., Lit, 2019. p.125.

바우하우스 건축

김주연

홍익대학교에서 건축, 미국 코넬대학원에서 인테리어
디자인을 전공했고, 홍익대학교 산업미술대학원
원장이자 미술대학 및 건축대학 교수로 1996년부터
재직 중이다. 2007년 세계실내디자인대회IFI 총감독,
2007-2011년 세계실내건축가연맹IFI 이사, 2011 -
2012년 한국실내건축가협회KOSID 회장, 2017-2018
한국공간디자인학회KISD 회장을 지냈다. KT아트홀
디자인으로 2006년 건설교통부 장관상, 2015년 대한민국
디자인대상 국무총리상을 수상했다. 현재 싱가포르 디자인
위크를 비롯해 중국, 인도, 멕시코, 아랍에미리트 등 유수의
대학에서 디자인 대회의 초청 강연자로도 활동한다.

"모든 창조 활동의 궁극적 목표는 건축이다."

1919년 4월 발터 그로피우스가 작성한 바우하우스 선언문의 첫 문장이다. 이 선언문의 문장을 보면 누구나 바우하우스 교육은 '건축학과'를 중심으로 운영되었을 것으로 생각하게 되나 실제로는 그렇지 않았다. 그로피우스는 건축은 기초적인 조형이론, 공예, 디자인을 습득한 뒤에 공부해야 한다고 생각했다. 그로피우스는 1919년 베를린에서 개최된 유토피아적 건축물 전시회의 '예술을 위해 일하는 협회' 소개 글에서 "유용성과 필요성에 따라 제작된 물건들은 완전히 새롭게 구축되는 미의 세계에 대한 열망과 고딕 성당의 기적을 이루었던 정신적 통일의 부활에 대한 열망을 잠재울 수 없다"고 했다. 그는 중세 성당 건축처럼 공간과 예술이 통합된 모던 건축을 꿈꾸는 유토피아적 사회주의자였다. 1922년 테오 판 두스부르흐Theo van Doesburg는 "공간과 형태 그리고 색채를 한 가지로 묶어서 여러 분야를 통일하려는 시도가 대체 어디 있는가?"라며 그로피우스의 바우하우스 건축관을 두고 과장된 낭만

프랭크 휘트포드 지음, 이대일 옮김, 『바우하우스』, 시공사, 2000, 39쪽.

주의자의 생각이라 비판했다.[2]

　　그로피우스는 개교 당시의 프로그램을 보완해 1921년 1월 바우하우스 규약을 공표했다. 바우하우스 건축교육은 세 단계로 계획되었다. 첫 번째 단계는 6개월간의 예비과정, 두 번째 단계는 3년 동안의 공방 교육 기간, 마지막 세 번째 단계는 모든 공방 교육을 통합하는 건축교육이며, 이때가 되어야 비로소 건축설계와 건축시공을 학습할 수 있었다. 즉 바우하우스에서 건축을 공부하려면 적어도 실습교육, 조형교육을 위한 3년 반의 준비 과정이 필요했다. 그로피우스가 꿈꾸는 건축교육의 기회는 새로운 건축 정신을 지닌 준비된 학생에게만 주어졌다. 이런 이상적인 교육 프로그램을 위해 당시 건축사, 정역학 강의 등이 개설되었으나, 실제로 건축교육을 위한 전공 프로그램은 제대로 실행되지 못했다. 이런 이유 때문에 1924년 봄, 건축 공방을 설치해 달라는 학생의 시위도 있었다.

　　바우하우스 건축교육은 바이마르에서 데사우로 교사를 옮긴 다음 해인 1927년이 되어서야 스위스의 하네스 마이어를 건축학과 교수로 임용하면서 공식적으로 시작할 수 있었다. 당시 건축학과는 그로피우스의 교장실과 같은 3층에 교실이 마련되었고 교육은 프로젝트와 실무 중심으로 대부분 그로피우스의 건축설계 및 실무 작업들을 돕는 도제식 교육 방식이었다. 건축학과가 실제로 운영되기 시작한 이듬해 1928년 1월 그로피우스는 바우하우스 교장직을 사임했고, 마이어가 바우하우스의 2대 교장을 이었다. 모든 예술교육이 건축을 위한 교육이라 생각했던 그로피우스는 형태와 재료 교육을 거친 다음 건축교육을 진행하려 했

2
프랭크 휘트포드, 앞의 책, 119-117쪽.

다. 반면, 기능주의적 입장에서 사회주의적 건축관을 가졌던 마이어는 건축학교로서 바우하우스를 정립하기 위해 전공을 건축 전공, 광고 전공, 무대장치, 미술 전공으로 나누어 1-2학기에만 공통과목을 수강하게 하고, 3-4학기는 각 전공별 심화 교육을 하도록 했다. 3대 교장인 미스 반데어로에는 이상적인 건축교육의 장으로서 바우하우스를 통일하고자 실내장식과(소목, 금속, 벽화)를 건축학과에 속하도록 하고 공방 교육 중심에서 강의 중심 교육으로 전환했다.[3] 현대 건축에서 나타나는 '미적 추상성' '기계적 심미성' '기하학적 질서' 등이 바우하우스가 끼친 영향이라는 것은 사실이지만, 실제 뒤늦게 시작된 바우하우스 건축교육이 어떠했는지는 정확히 파악하기 어렵다.[4]

 나치에 의해 데사우 바우하우스가 폐교된 이후 바우하우스는 베를린으로 옮겨진다. 그리고 그 이념과 교육 방법을 살리고자 라슬로 모호이너지는 1937년 미국 시카코에서 '뉴 바우하우스'를 설립했고, 1953년 울름조형대학이 바우하우스 계승을 목표로 세워지는 등 곳곳에서 건축적 영향을 살펴볼 수 있었다. 그렇지만 바우하우스 건축을 다루는 이 글에서는 바우하우스 학교가 운영되고 폐교되기 전까지 실제로 구현된 대표적인 건축을 중심으로 살펴보고자 한다. 또한 바우하우스 건축은 바이마르 시기와 데사우 시기로 구분할 수 있는데 이 글에서는 바이마르 시기의 〈바우하우스 교장실〉 〈암 호른 주택Haus am Horn〉 등 두 개의 건축과 데사우 시기의 '바우하우스 교사校舍' 건축을 다루려 한다.

3
허영구, 「〈실험적 주택〉을 통해서 본 바우하우스의 주택건축원리에 관한 研究 -그로피우스 시기를 중심으로」, 울산대학교 석사논문, 1998, 34쪽.

4
허영구, 앞의 논문, 6쪽.

바우하우스 교장실, 바이마르, 1923년

1919년 바우하우스는 앙리 반데벨데가 건축한 바이마르 그랜
드 두칼 예술공예학교 건물의 일부를 작업장으로 사용하며 시
작한다. 바우하우스의 건축을 대변할 수 있는 건축은 아니었지
만, 1923년 그 안에 그로피우스 자신이 사용하기 위해 교장실
로 마련한 공간은 바우하우스 건축교육의 지향점을 알려준다.
모든 것을 새로운 건축, 인간의 삶에 생생한 도움을 주는 건축
으로 통합하려 한 그의 의지를 발견할 수 있다. 그는 교장실 디
자인을 통해 공간, 가구, 카펫, 태피스트리, 조명 기구, 삶의 모
든 것이 즉물성과 합목적성을 나타내는 하나의 건축적 세계관
이라는 관점을 명확히 드러냈다. 교장실에서 공간의 필요와 공
간적 형상은 이상적으로 결합되었다. "소우주로서의 공간, 체계
화된 세계에서의 기하학적 구조, 정육면체의 조명 기구, 수공업
과 산업기술의 촉각학적 품질."[5] 그로피우스가 설계한 교장실
은 게리트 리트벨트Gerrit Rietveld가 제작한 조명을 중심으로 공
간이 응축되고 확장되는 미묘한 공간의 관계들을 드러낸다.[6] 흥
미롭게도 이 공간의 조명 기구를 만들 때 리트벨트는 네덜란드
더스테일의 건축적 역작으로 불리는 위트레흐트Utrecht의 〈슈뢰
더 주택Schröder House〉을 건축하고 있었다(1913-1924). 비록 교장실
은 그로피우스가 설계했지만, 그 공간을 해석하는 데 더스테일
의 건축이론은 매우 유효하다. 첫째, 기학학
적 형태를 추구하고 장식을 배제하며 보편
성을 추구하는 것. 둘째, 새로운 시대정신을
표현할 수 있는 기계 생산에 의한 재료 사

[5]
카타리나 베렌츠, 앞의 책, 121쪽.

[6]
카타리나 베렌츠, 앞의 책, 120쪽.

용. 셋째, 비물질성과 무중력성. 넷째, 공간의 방사형 팽창. 다섯째, 예술과 생활의 통합으로서의 건축이 그것이다.[7]

실제로 바우하우스와 더스테일은 관계가 없지는 않다. 네덜란드에서 더스테일 운동이 쇠퇴하자 이 운동을 해외로 전하려는 목표를 지녔던 테오 판 두스부르흐는 1921년 4월 한스 리히터Hans Richter의 초청으로 바이마르에서 강연을 했다. 그는 친분 관계가 있던 그로피우스가 자신을 바우하우스의 마이스터로 초빙하길 원했지만 바우하우스에서 더스테일의 영향력이 커지는 것을 우려한 라이오넬 파이닝어의 반대로 그 자리를 얻지 못했다. 그러나 바우하우스의 분위기에서 무언가 하고 싶었던 두스부르흐는 그해 여름 바우하우스 학생과 교사 들을 위한 모임을 만들어 파이닝어, 클레, 칸딘스키를 비롯한 다른 교사들과 교류한다. 바우하우스의 한 학생이 자신의 작업실을 두스부르흐에게 연구실로 제공하기도 했는데, 결국 1922년 두스부르흐는 바이마르로 이주해 바우하우스 학교 옆에 더스테일 교육과정을 만들어 바우하우스 학생을 개인적으로 가르쳤다.[8] 당시의 이런 정황으로 볼 때 두스부르흐가 공식적인 교육 프로그램을 수행한 적은 없지만, 바우하우스가 '미의 문제'를 '기본적인 요소들의 균형 관계'로 바라보는 시각을 갖은 데에는 그가 전파한 더스테일이 큰 영향을 미친 것은 확실하다.

1926년 그로피우스는 "바우하우스는 간단한 가재도구에서 완성된 주택에 이르기까지 시대에 맞게 발전한 주거 형태를 활용하고자 한다. 집과 주거 도구는 상호

7
아키홀릭, '슈뢰더 주택', https://
m.blog.naver.com/PostView.nhn?bl
ogId=jinsub0707&logNo=1400178
22755&proxyReferer=https%3A%2F
%2Fwww.google.co.kr%2F]

8
http://www.tate.org.uk/whats-
on/tate-modern/exhibition/van-
doesburg-and-international-avant-
garde/van-doesburg-and-6

간에 이성적이고 의미 있는 관계를 잘 이루어야 한다"[9]라고 했
다. 교장실이 집은 아니지만, 교장실의 실내 공간은 그의 건축
적 관점을 분명하게 살펴볼 수 있게 해준다. 바로 공간과 사물
상호 간에 이성적이고 의미 있는 관계, 공간을 플랫폼으로 한
모든 응용미술의 협업이 그것이다. 수학적 선명함, 기하학적 엄
격함, 확고한 조직을 나타내는 교장실은 벽화페인트, 직조, 금속,
가구 세공업 등 여러 작업장의 협력 아래 바우하우스의 미학을
전시, 선전하는 공간으로 완성되었다. 교장실은 5×5×5m의 이
상적 정육면체 공간이다. 공간은 3차원 직교좌표의 공간 시스
템을 형태의 기본 요소로 삼아 정육면체가 반복되는 이미지로
만들어졌다.[10] 공간 전체 볼륨이 첫 번째 정사각형이고, 바닥 카
펫과 벽면의 몰딩molding 프레임과 공중에 매달린 조명 기구가
함께 두 번째 정사각형을 이룬다. 세 번째는 바로 두 번째 정사
각형의 모서리 조명 형태가 교차 꼭짓점으로 정사각형을 이룬
다. 이와 더불어 1인용 소파, 사무용 의자,
사무 테이블의 서가 등이 모두 정사각형을
반영함으로써 이성적인 관계, 의미 있는 관
계를 증폭한다. 의자, 책상, 서류 선반, 양탄
자, 잡지걸이, 태피스트리, 벽면과 천장의
페인트, 창문틀 등 모든 것이 교차 직선을
따른다. 벽면과 천장의 색을 사용해 공간적
이고 건축적인 요소를 분할하는 방식은 더
스테일의 영향을 받았음을 구체적으로 나
타내며, 이후 데사우 바우하우스 교사에도
적용된다.[11] 그로피우스는 가구의 서로 다른

9
카타리나 베렌츠, 앞의 책, 121쪽.

10
윤재희·박광규·전진희, 『바우하우스와
건축』, 세진사, 1994, 61쪽.

11
최준석, 「유리를 중심으로 본
W. Gropius의 데사우 바우하우스
건축」, 서울시립대학교 석사논문,
2003, 35쪽.

12 카타리나 베렌츠, 앞의 책, 116쪽.

13 카타리나 베렌츠, 앞의 책, 117쪽.

14 카타리나 베렌츠, 앞의 책, 119쪽.

높이가 기하학적인 정사각형 리듬을 무너트리지 않도록 모든 책상과 사물의 높이까지도 동일하게 조정했다.[12]

앞서 언급한 것처럼 리트벨트가 구조를 설계한 관 모양의 백열전구 조명 장치에 전기가 흘러 세 좌표 중앙에 빛이 들어오면 정사각형의 그래픽적, 기하학적 특성이 명확히 드러난다.[13] 더불어 조명 장치를 고정하는 철사 줄은 선형의 윤곽을 구성해 공간 확장과 동시에 무중력 이미지를 만들어낸다. 그로피우스는 조명 기구를 중심으로 공간의 오브제인 조명 기구가 오브제로서의 기능을 넘어 공간을 규정하고 확장하는 역할을 가능하게 함으로써 오브제와 공간이 상호 간에 이성적이고 의미 있는 관계를 만들어내게 했다. 클라우스 위르겐 빙클러Klaus-Jurgen Winkler는 교장실을 등거리 투시법으로 제시하며 "이 연속체는 공간 내부의 정육면체에서 끝나는 동시에 다시 펼쳐진다"라고 교장실을 공간의 연속체 개념으로 해석한 바 있다.[14]

암 호른 주택, 바이마르, 1923년

〈암 호른 주택〉은 1923년 바이마르 당국이 바우하우스의 성과를 발표하라는 명령을 내리고 건축에 대한 노력을 학교가 실제 작품 속에서 명확히 할 것을 요청하는 학생 시위에 부응하는 결과로 8월 15일부터 9월 말까지 열린 〈바이마르 바우하우스Weimar Bauhaus〉 전시회에서 학교의 채소밭에 건축된 시범 주택이다.[15] 4개월 만에 완공된 이 시범 주택은 주택이 세워진 거리의 이름을 따서 '암 호른'

15
한스 M. 빙글러 지음, 편집부 옮김,
『바우하우스』, 미진사, 2001, 476쪽.

이라고 명명했다. 이 건축물은 사실상 바우하우스에서 처음으로 협동 작업을 통해 지은 것으로 신재료를 사용하며 신속하고 저렴한 대량생산을 목적으로 한 주택의 원형이었다. 적어도 1만 5천 명의 사람들이 방문하여 대중적으로 긍정적 반응을 얻었음은 물론 상인도 많이 몰려와 산업적으로도 성공적인 전시회가 되었다. 이 주택의 가구 및 조명 등 모든 설비는 학교에서 선생들과 학생들이 직접 제작한 다양한 디자인 작품으로 건축과 함께 전시되었고 당시 비싼 가격으로 판매도 되었다. 그로피우스는 〈암 호른 주택〉의 목적에 대해 다음과 같이 언급했다. "최고의 공예가 정신을 발휘하고 형태, 크기, 용도에 따른 최적의 공간을 마련함으로써 최고의 안락함과 경제성을 추구한 것이다."[16]

〈암 호른 주택〉은 표준 규격의 건축자재를 대량생산해 예술과 기술을 통합해야 한다는 그로피우스의 주장을 실천에 옮긴 첫 건축이었다. 이 주택은 그가 생각한 근대적 한 가족 주택의 원형을 제시한다. 근대화된 사회에서 가족 구성은 변하기 쉬우므로 계획 측면에서 미래의 변화를 수용할 수 있게 다양한 유형으로 변할 수 있는 규모나 형태로 조합할 수 있어야 한다는 것이다. "부르주아적인 것의 거부와 노동자를 위한 완전한 주택과 환경의 창조"라는 바우하우스 설립 목표에 따라 현실적 구조 및 재료로 공간을 창조할 수 있는 프리패브pre-fabrication를 추구했고 각 부재를 규격화, 표준화해 현장에서 조립하고 시공하는 것을 목표로 했다. 실제로 이 시범 주택은 대규모 건설이 시행될 때를 대비해 중앙난방까지도 염두에 두고 계획한 것이었다. 건축 부재의 규격화는 개성 있는 디자인의 제약이 될 수 있는데, 이에 대해 그로피우스는

16
프랭크 휘트포드 지음, 이대일 옮김, 『바우하우스』, 143쪽.

같은 소재의 옷을 반복해 입는 것과 같이 규격화된 소재는 정연한 느낌과 안정된 기분을 줄 것이라는 주장을 하기도 했다.[17]

〈암 호른 주택〉의 흥미로운 점은 프로젝트를 진행한 사람이 그로피우스 자신이 아니라 당시 화가이자 건축가 그리고 바우하우스 조형교육 마이스터로서 직물 작업장을 지도했던 무혜였다는 것이다. 무혜는 그로피우스가 바이마르에서 '바우하우스 주거촌'을 건설하려 계획한 안들을 기초로 디자인했다. 그리고 기술적인 면은 그로피우스의 사무실에서 오랫동안 근무한 아돌프 마이어의 도움을 받았다.[18] 1923년에 바우하우스에 정규 건축 과정이 없었으므로 체계적인 건축 공방의 작업 결과로 〈암 호른 주택〉을 이야기할 수는 없다.

무혜는 실용과 관계없이 전통적 가구나 구시대의 공예품들로 채워진 주택은 거주자의 좋은 취미를 나타내는 가정 박물관일 뿐이며, 아무리 아름다운 집이라 하더라도 거주자의 근대적 생활 방식을 반영하고 있지 않으면 쓸모없는 집이라는 비판적 시각을 가지고 있었다. 그는 근대 주택은 그 시대의 문화, 경제, 위생 등 모든 요구에 부응해 육체적으로 건강한 것이어야 하고, 그러한 주택을 만들기 위해서는 과학과 기술의 발전과 손을 잡아야 한다고 생각했다. 특히 무혜는 주부에게 불합리하고 불필요한 가사 노동의 부담은 근대적인 새로운 가정생활을 어렵게 만들 수 있으며 당시 주방 설비는 주부에게 엄청난 시간 낭비를 일으키는 문제의 근원이라고 보았다. 그래서 주방을 하나의 기계장치 또는 하나의 가구로 설계했다.[19]

17
아돌프 마이어 지음, 과학기술 옮김,
『바우하우스의 시범 주택』,
도서출판 과학기술, 1995, 18쪽.

18
프랭크 휘트포드, 앞의 책, 143쪽.

19
아돌프 마이어, 앞의 책, 21-22쪽.

12.7×12.7m 시범 주택은 엄격한 기하학적 평면 구성, 거실 중심
의 공간 계획, 공간 유닛화의 특징을 가지고 있다. 시범 주택의
중앙 거실은 중절모자처럼 위로 높여 상부 측 창을 통해 채광이
가능하게 했고, 그 거실을 중심으로 상대적으로 낮은 개별 용
도의 방을 주변에 배치하여 동선을 최소화하고 주택을 소형화
했다. 이를 통해 건설비와 유지비가 적게 드는 합리적 기능성을
추구했다.[20] 주택 안에서 이동 동선을 짧게 하기 위하여 평면은
입구를 거쳐 현관 왼쪽에서부터 주방, 식당, 어린이 방, 부인 침
실, 욕실, 남편 침실, 서재nische, 게스트룸이 'ㅁ'자로 구성되었고
거실을 중심으로 각 기능적 방들이 순환적으로 배치되었다. 이
런 배치는 주택의 규모를 줄일 수 있어 대량생산을 위한 경제성
과 실용성을 모두 획득할 수 있었다.[21] 모든 방은 각 방의 목적에
맞는 가구와 설비를 갖추었고 그 설비들은 모두 바우하우스 공
방에서 제작되었다.

　　시범 주택의 중심인 거실은 가족 휴게실로서 그 고유의
기능과 목적을 위해 여유 있는 6×6m 크기로 마련되었다. 거실
은 중앙에 위치하여 주변 방들과는 달리 실외와 마주하는 면적
이 작아 겨울에는 보온에 용이하고, 여름에는 태양의 복사열을
차단할 수 있다. 거실 가구와 거실에 연결된 서재의 사무용 책
상 등은 바우하우스 공방의 마르셀 브로이어가 제작했고, 책상
위 탁상 램프는 칼 제이콥 유커Carl Jakob Jucker, 거실 스탠드 램프
는 율리우스 파프Julius Pap, 거실 카펫은 마
르타 에르프스Martha Erps가 제작했다. 자연
광은 낮 시간에 고측창과 서재의 창문으로
유입된다.

20　허영구, 앞의 논문, 57쪽.
21　한스 M. 빙글러, 앞의 책, 94쪽.
22　아돌프 마이어, 앞의 책, 50쪽.

현관에서 왼쪽으로 직접 진입할 수 있는 주방은 주부의 가사 노동이 절감되도록 디자인되었다. 주방과 연결하여 식당을 배치한 것으로 각 방은 독립적이면서 기능적인 연결을 꾀했다. 주방은 시스템화된 싱크대와 선반, 작업대 등을 'ㄱ'자로 배치하고 당시의 첨단 기술을 동원해 주방 기구를 디자인했다. 시범 주택에서 선보인 혁신적 주방은 오늘날 시스템 가구의 전형이라 일컬어지는 1926년 프랑크푸르트 부엌The Frankfurt Kitchen의 합목적성, 합리적 최적화, 엄격한 기능주의 주방의 원형이라고 할 수 있다. 베니타 코흐 오테Benita Koch-Otte와 에른스트 겝하르트 Ernst Gebhardt가 제작한 주방은 주부를 위한 근대적 편의 시설을 갖추었다. 순간 온수 보일러, 싱크대, 인터폰, 가스 배출구, 전기곤로, 식기 선반, 가스레인지, 식품 저장소, 청소 용품 캐비닛 등가사를 보조하는 설비까지도 효율적으로 배치하여 당시의 일반 주방의 면적을 3분의 1로 줄일 수 있었다.

　　주방과 연결된 식당은 식당이면서 작업실로 그리고 거실의 연장으로도 사용할 수 있도록 계획했다. 에리히 디크만Erich Diekmann이 제작한 식탁은 6-8명 정도까지 수용할 수 있고, 붙박이 찬장이 마련되어 있다. 주방과 식당 바닥은 신소재였던 함부르크산 고무바닥을 사용하여 조용함, 청결, 절연 등의 기능성을 추구했다.[22] 특히 식당 바닥은 흰색, 청색, 적색의 격자 그리드 모듈로 경쾌한 분위기를 만들었다.

　　식당과 연결된 어린이 방은 부인 침실과도 직접 연결되고 외부 테라스로 바로 통하는 문이 마련되어 있었으며 독립 세면대도 설치되었다. 이는 아이들이 건강하게 자랄 수 있는 환경이 되도록 배려한 것이었다. 자녀 방의 시스템 벽장 및 가구는 당

시 학생이던 알마 지드호프 부셔Alma Siedhoff-Buscher와 에리흐 브렌델Erich Brendel이 제작한 것이다. 벽장과 분리된 독립형 상자형 가구는 다용도 가구로 의자, 책상, 쌓기 놀이 등 다양한 활용이 가능해 아이들이 자유롭게 조합 놀이를 할 수 있었다. 부셔는 이후 '바우하우스 바우슈필Bauhaus Bauspiel'이라는 아동용 나무 블록 장난감으로 유명해진다. 그녀는 어린이 방의 크리스털 판유리를 사용한 원형 천장 조명도 제작했는데, 조명이 공간에 전체적으로 확산될 수 있게 만들었다.

　　부인 침실은 붙박이 옷장이 충분히 마련되었는데 화장대, 침대, 의자는 마르셀 브로이어가 제작했다. 부인 침실과 남편 침실은 'ㄱ'자로 배치되었고, 그 중앙에 욕실이 있다. 욕실 욕조에는 가스 온수기가 부착되었다. 욕조 반대편에 세면대와 변기가 배치되었는데, 변기는 독립적인 방으로 구분해 변기를 사용하지 않을 때는 문을 닫아 놓아 정갈한 분위기가 되도록 디자인했다. 욕실에는 특별히 크리스털 색 판유리를 활용해 천장과 벽에 일체화된 조명이 설치되었다. 이곳은 그로피우스의 교장실처럼 더스테일의 건축적인 영향을 나타낸다. 남편 침실의 침대는 에리흐 디크만Erich Diekmann이 제작했다. 그는 엄격한 기학학적 디자인을 추구한 가장 중요한 디자이너 가운데 한 사람으로 손꼽힌다. 남편 침실의 천장에는 관상형 조명이 설치되었는데 당시 조명회사 오슬람에서 제작한 것이었다. 현관에서 직접 내려갈 수 있는 지하실에는 저장 창고, 보관실, 전기 세탁기와 건조기를 갖춘 세탁실, 중앙난방 보일러실 등이 있고, 중앙난방 보일러를 통해 각 방에 마련된 라디에이터로 온수 **23** 아돌프 마이어, 앞의 책, 72쪽.를 전달하는 난방 시스템을 사용했다.

협력 부문	협력 내용	담당
석조 부분	모델 하우스	요제프 하르트비히 Josef Hartwig
가구 제작	거실 및 부인 침실	마르셀 브로이어 Marcel Breuer
	어린이 방	알마 지드호프 부셔 Alma Siedhoff-Buscher 에리히 브렌델 Erich Brendel
	식당 및 남편 침실	에리히 디크만 Erich Diekmann
	주방	베니타 코흐 오테 Benita Koch-Otte 에른스트 겝하르트 Ernst Gebhardt
금속 공방	어린이 방 조명	알마 지드호프 부셔
	탁상 램프	칼 제이콥 유커 Carl Jakob Jucker
	거실 스탠드 램프	율리우스 파프 Julius Pap
벽화 부문	실내 도장	알프레드 아른트 Alfred Arndt 요제프 말탄 Joseph Maltan
직물 부문	남편 침실 카펫	리스 다인하르트 Lis Deinhardt
	거실 카펫	마르타 에르프스 Martha Erps
	어린이 방 카펫	베니타 코흐 오테
	부인 침실 카펫	아그네스 로그헤 Agnes Roghe
	서재 카펫	군타 슈뵐츨 Gunte Stölzl
도자 공방	도자기 튜브	테오 보글러 Theo Bogler 오토 린디히 Otto Lindig

[표 2] 시범 주택을 위한 바우하우스 공방의 협업[23]

데사우 바우하우스 교사, 1926년

그로피우스가 설계한 데사우 바우하우스 교사는 기능적이면서도 유리와 철, 철근 콘크리트와 같은 새로운 소재와 기술을 접목한 근대건축을 대변하는 건물이다. 바이마르의 정치적 문제로 교육청이 재정을 줄이고, 학교 폐쇄 압력을 받아 바우하우스가 문을 닫아야만 했을 때 몇몇 도시가 학교와 선생 모두를 받아들이겠다고 제안해왔다. 그중 가장 좋은 제안을 했던 도시가 데사우였다. 베를린에서 가까운 데사우는 인구가 7만 정도로 바이마르보다 많았고 중요한 석탄 산업 지역이 접해 있어 산업체가 많았으며 또한 독일 화학 산업의 25퍼센트가 이 도시에 몰려 있었다. 더욱이 데사우는 바우하우스의 도움을 받아 주거 공간과 도시를 확장하려는 의지가 있었다. 1925년 3월 당시 시장이었던 프리츠 헤세Fritz Hesse는 주정부 차원에서 예산을 배정받았던 바이마르와는 비교가 되지 않을 정도로 많은 예산을 확보해 바우하우스 교사 신축과 학생 기숙사, 교사 주택 건설을 지원할 수 있었다.[24]

충분한 예산 덕분에 그로피우스는 필요에 부합한 바우하우스 교사를 새로운 방식과 재료로 계획할 수 있었다. 새로운 교사는 1925년 9월 착공해 1926년 10월에 완공되었고, 공식적으로 1926년 12월 4일 1,500여 명을 초대해 성대하게 개관했다. 바우하우스 업적 가운데 가장 중요한 것 가운데 하나가 그로피우스가 설계한 데사우 교사 건물 그 자체이다. 이 교사의 역동적 구성, 비대칭적 평면 구성, 부드러운 백색 표면과 수평적인 창문, 평지붕 등이 바로 1920년대 국제주의 양식을 대변하는

특징이 된다.[25] 건축 공간 2,630m² 약 800평의 데사우 바우하우스 교사는 그로피우스가 품었던 건축적 비전을 실현한 것이었다. 삶의 모든 영역을 하나의 지붕 아래 놓는 것, 즉 교육, 노동, 주거, 오락, 운동이 한데 모일 수 있는 공간이 그것이다.[26] 데사우가 제공한 교사 대지는 데사우 번화가에서 적당히 떨어져 주변에 건물들이 없었으므로 주변 건물과의 관계를 고려하거나 고도 제한 등의 규제를 받을 필요가 없었다. 바우하우스 신 교사 건물은 비대칭 건축으로 한 지점에서 전체를 파악하기 힘들었다. 교사의 기능이나 디자인은 오로지 건물 둘레를 돌아 걸으며 다양한 시점에서 살펴보아야만 파악이 가능했다. 심지어 학교의 주 출입구조차도 쉽게 찾을 수 없었다.

　　그로피우스는 스스로가 데사우 바우하우스 교사를 '바우하우스 건축'이라고 했는데, 다음의 글을 통해 그 이유를 알 수 있다. "전체의 설계와 건축 계획은 나의 아틀리에에서 했다. 그럼에도 나는 그 건축을 '바우하우스 건축'이라 이름했다. 이는 세간 사람들이 이를 바우하우스에서 한창이었던 끊임없는 정신적 교류의 성과로 보기 때문이며, 장인과 공방은 중요한 설비나 가구들을 독자적으로 설계하고 시공했기 때문이다."[27] 〈암 호른 주택〉과 마찬가지로 바우하우스 공방들이 함께 협력했다. 실내 공간 색채는 힌네르크 셰퍼Hinnerk Scheper를 중심으로 벽화 공방, 조명 기구는 모호이너지를 중심으로 금속 공방, 가구는 브로이어를 중심으로 가구 공방, 의자용 시트와 커튼용 천은 직물 공방 그리고 건물 내부

24
프랭크 휘트포드, 앞의 책, 154-156쪽.

25
윤재희·박광규·전진희, 앞의 책, 61쪽.

26
카타리나 베렌츠, 앞의 책, 103쪽.

27
월터 그로피우스 지음, 과학기술 옮김, 『데사우의 바우하우스 건축』, 도서출판 과학기술, 1995, 11쪽.

안내 사이니지는 인쇄 공방이 담당했다. 바우하우스 공간은 일체의 장식 없이 외부나 내부에 실용적 유용성만을 추구해 건축이 각 공방 간의 협력을 완벽하게 지원할 수 있도록 했다.

바우하우스 총서 가운데 제12권에서 그로피우스는 좋은 계획을 위한 조건으로 태양 위치의 적절한 사용, 동선 단축, 각 용도에 따른 명확성, 필요에 맞는 공간의 변화 가능성을 들고 있다.[28] 바우하우스 교사는 크게 다섯 부분으로 나눌 수 있다. ①워크숍 공방동 ②강당과 식당 ③학생 스튜디오 기숙사동 ④행정동 ⑤기술 학교이다. 이 중 행정동은 도로 교각 위에 있는 떠 있는 공간으로 2층에는 그로피우스 교장실이 자리했고 바이마르 교장실의 가구가 일부 옮겨져 있었다. 개교 이듬해 이곳 3층에 건축학과가 마련되었다. 각 교실과 공방, 강당과 식당, 체육관과 스물여덟 개의 학생 기숙사가 모두 건물 안에서 연결되어 학생은 건물 밖으로 나가지 않고도 학교의 어디든 갈 수 있었으며 결과적으로 건축이 학생들의 공동체 정신을 강화하도록 했다.[29]

워크숍 공방동은 데사우 시민들이 '수족관'이라고 불렀는데, 세 개 층 건물을 둘러싼 거대하고 웅장한 유리 커튼월 이미지는 모더니즘 국제주의 양식을 대변하는 강렬한 투명성의 이미지로 데사우 바우하우스의 상징이 되었다.[30] 공방의 커튼월에 대해 그로피우스는 "건축 발달에서 현대적 건축자재로서 유리는 특별히 개구부를 넘어서는 중요한 역할을 할 것이고, 유리의 활용은 창으로만 제한되지 않으며 그 투명한 선명도는 현대건축에 무한의 가능성을 열게 해줄 것이다"[31]라며 유리의 사용에 적

28
월터 그로피우스, 앞의 책, 20쪽.

29
창조적 활동을 통한 시스템 변화: 독일 바우하우스 학교(1919-1933), http://entship.kr

30
카타리나 베렌츠, 앞의 책, 112쪽.

극적인 자세를 표출한 바 있다. 구조적으로 바닥 슬래브와 연결되지 않은 독립 강철 커튼월은 1913년 그로피우스가 아돌프 마이어와 함께 설계한 파구스 공장 파사드에서 이미 검증한 공법이었다. 건물 전체를 둘러싼 강철 프레임과 판유리가 건물 외벽 전체를 투명하고 매끄럽게 보이게 한다. 공방동의 커튼월과는 달리 다른 동 건축물의 창문은 각각 건물 프로그램에 따라 다른 구성 방식과 구조 방식을 갖고 있다. 그러나 바우하우스 창문들의 공통점은 유리가 있는 부분은 검은색으로, 유리가 없는 벽은 백색으로 해서 흑과 백을 대비한 건축을 구현했다는 사실이다. 외관의 색채 계획에서는 유리를 검은색으로 인식하고, 외관 창문틀과 그 주변을 검은색으로 칠해 그로피우스가 직접 흑과 백으로 구성했다.[32] 검은색의 창문을 제외한 모든 면을 백색으로 한 것은 아마 이 건축물을 통해 근대를 각인시키고자 했던 생각이 있었을 것이다. 한편 실내에서의 창문틀은 검은색이 아닌 밝은 베이지 색으로 했다. 외관의 검은색 철제 프레임의 색이 내부 공간에서는 시각적 장애물이 되지 않도록 벽과 비슷한 색상으로 칠하여 자연광이 실내로 유입될 때 밝은 면이 되도록 했다.

공방동의 투명성은 선생이나 학생 그리고 방문한 일반인 모두 학교의 모든 곳에서 서로 바라볼 수 있다. 『공간·시간·건축 Space, Time and Architecture』(1941)의 저자인 지그프리드 기디온 Sigfried Giedion은 입체파 회화의 다시점과 동시성을 바우하우스에서 발견했다. 이것이 데사우 바우하우스 건축의 중요한 점 가운데 하나로 투명성의 편재이다.[33] 투명성은 바우하우스 학생과 선생이 이동할 때 마치

31
월터 그로피우스, 앞의 책, 49쪽.

32
최준석, 「유리를 중심으로 본 W. Gropious의 데사우 바우하우스 건축」, 서울시립대학교 석사논문, 2003, 43쪽.

혈관에 피가 흐르듯 건물을 역동적으로 보이게 한다. 외부에서
볼 때 공방동의 투명성은 건물을 살아 있는 것으로 만들고, 특
히 밤에 내부에 불이 들어오면 칠흑같이 어두운 가운데 바우하
우스 건축은 미디어가 된다. 프린스턴 대학교 베아트리즈 콜로
미나 Beatriz Colomina 교수는 "근대건축은 흔히 생각하듯이 단지
유리와 철, 철근 콘크리트의 사용에 의한 것이 아니라 미디어를
끌어들임으로써 '근대적'이 되는 것이다"라고 했다.[34] 그는 근대
건축이 이미지를 확대 재생산하는 미디어로 작동됨으로써 근
대적이 되는 것이라고 주장한다. 실제로 데사우 바우하우스 교
사는 하나의 이미지로 근대건축의 주요 비평 대상이 되고 있으
므로 그의 분석은 타당하다. 바우하우스의 투명성은 학생과 학
생, 학생과 선생, 공방 간에 자연스러운 시각적 소통과 함께 물
리적 소통을 유도한다. 그로피우스가 자유로운 소통을 의도했
다는 것은 앞서 언급한 바와 같이 밖에 나가지 않고도 모든 공
간을 이동할 수 있었다는 것과 더불어 바우하우스 강당과 식당
의 공간을 보면 더욱 분명히 알 수 있다. 강당은 바우하우스 선
생과 학생이 만남과 모임을 할 수 있는 공연과 여가를 위한 통
합적 공간이다. 강당과 식당은 무대를 사이에 두고 구분되는데
두 공간 사이의 폴딩 스크린을 열면 분리된 공간들은 하나가
된다. 하나가 된 공간은 원형 극장처럼 무
대를 사이에 두고 양편에서 공연이나 행사
를 치를 수가 있다.

소통과 더불어 모든 건축 디자인의
디테일에는 숨김이 없다. 강철 유리 프레임
창문의 볼트 조인트의 모든 부재가 숨김 없

33
Bauhaus : A History Of
Modern Architecture,
https://www.youtube.com/
watch?v=yWjwqGQ5QcY

34
Detlef Mertins 편저,
The presence of Mies, Princeton
Architectural Press, 1994, p.208.

이 순수하게 자신을 노출한다. 아마도 그로피우스가 건축의 산업적인 면을 강조하려고 의도적으로 그렇게 했을 것이다. 환기를 위해 창문을 자동으로 열고 닫는 메커니즘은 마치 공장에서나 볼 법한 커다란 메탈 체인 기계장치를 디자인해 설치했다. 이런 산업을 강조하는 그의 태도는 워크숍 공방 중앙 계단실 계단참의 넓은 벽면에 높이 걸려 있는 라디에이터를 보면 더욱 확실하다. 그림을 걸 만한 장소에 기능을 위한 산업 제품인 라디에이터가 그 위치를 차지하고 있다. 그로피우스는 소재와 기술 등의 실용적 연구를 바탕으로 바우하우스 내부의 문 손잡이에서 조명의 스위치까지도 모두 산업적 형식을 갖추도록 했다. 바우하우스 공간의 바닥 및 벽 천장의 하이라이트 색상은 각 공간을 특징짓는 그 목적에 따라 다양하게 구성되었다. 학생을 위한 스튜디오 기숙사는 바우하우스 건축에서 가장 높은 층을 자랑한다. 5층 건물에 스물여덟 개의 기숙사가 있으며, 동쪽 기숙사의 방에는 작은 발코니가 딸려 있어 협소한 기숙사의 공간을 확장한다. 튀어나온 발코니는 태양의 움직임에 따라 매일 다양한 흑백 그림자를 만듦으로써 기숙사 정면에 바우하우스의 흑백 외관과 함께 변화하는 유쾌한 리듬을 만들어낸다. 기숙사의 옥상은 개방된 옥상정원으로 학생의 자유로운 만남의 장소가 되었다. 데사우 바우하우스 교사는 바우하우스 창립선언문에서 언급한 라이오넬 파이닝어의 목판화 성당의 실체적 구현이라고 할 수 있다. 바우하우스 건축은 예술과 기술의 통합으로서 신비하게 빛나는 새로운 시대의 새로운 독일 건축인 것이다.

바우하우스 담론의 다층성:
공예, 산업 디자인, 직조 공방
그리고 젠더 이데올로기

고영란

서울대학교와 코넬대학교 대학원에서 디자인을 전공했다.
디자인 이슈 관련 글을 《월간 디자인》과 《월간 디자인네트》 등에
기고했으며, 디자인의 대사회적 비전을 '산업 디자이너 서울
선언'(2001), '대한민국 디자인 선언'(2007), '여성디자이너
헌장'(2007), '휴먼시티 디자인 서울 선언'(2018)에 담아냈다.
한성대학교 교수로 재직하면서 광주디자인비엔날레 특별전
큐레이터, 세계디자인학회총연합회 IASDR 운영이사,
한국디자인학회 회장, 여성디자이너리더십네트워크 WDLnet
회장, 한국연구재단 책임전문위원 등으로 활동했다.

들어가며

바우하우스 직조 공방 weaving workshop은 직조공예를 산업화의 길로 이끌며 대중을 위한 합리적인 텍스타일 textile 디자인으로 나아가는 견인차 역할을 수행했다. 하지만 텍스타일 분야가 산업 디자인의 한 영역으로 인식되는 과정에는 바우하우스 직조 공방의 좀 더 내밀한 이야기가 있는 듯 보인다. 바우하우스 직조 공방의 역사를 조금만 더 가까이 들여다보면 대립되는 담론의 병행 내지는 충돌하는 지점을 적잖게 발견할 수 있기 때문이다. 가장 논쟁이 되는 부분은 바우하우스에 스며든 가부장적 이데올로기와 그것이 함의하는 공예와 산업의 이분법적 '성 분리 gender segregation' 담론일 것이다. 바우하우스 직조 공방의 '전체적 역사 total history'를 재구성하기 위해서는 바우하우스의 거시적 담론 속에 묻힌 직조 공방의 다층적인 의미를 복합적인 그물망으로 건져 내는 시도가 필요하다. 텍스타일이라는 매체를 대하는 남성 마이스터의 왜곡된 태도 가령 공예와 추상미술, 공예와 산업 디자인을 위계적이고 질적으로 구분하려는 젠더 이

데올로기, 산업 디자인의 익명성에 침투한 성차별적 시선, 여성 마이스터 재임기에 보여준 산업 직물 디자인으로의 전향적인 변화 등을 담론의 장으로 끌어들여 바우하우스 역사 서술의 중심축을 다변화한다면 바우하우스 역사를 실제로 짜 올라간 씨실과 날실의 교차 지점이 온전히 드러날 수 있을 것이다.

바이마르 시기

바우하우스 역사를 '탈신비화demystification'하기 위해서는 각자의 공방에서 의미 있는 활동을 펼친, 그러나 바우하우스의 위대한 서사 속에 묻혀 상대적으로 덜 알려진 바우하우스 사람들 bauhäusler의 개별적인 작업을 재소환하여 바우하우스 역사 전체를 조망하는 '미시사micro-history'적 접근이 필요할 것이다. 그런 점에서 군타 슈퇼츨을 떼어 놓고 바우하우스 직조 공방을 이야기할 수는 없다. 슈퇼츨의 작품과 생애가 바우하우스 직조 공방의 역사 그 자체라고 표현해도 과언이 아닐 정도로 직조 공방 전개 과정의 모든 국면과 관련을 맺고 있기 때문이다. 그녀는 바이마르 바우하우스에 입학한 초창기 학생들 중 한 명이다. 지금으로부터 정확히 100년 전인 1919년에 도제apprentice 신분으로 바우하우스에 합류한 이래 1923년에 직인journeyman 시험을 통과하고 바우하우스가 데사우로 이전한 1925년에 실습교육 담당 마이스터craft master로 임명되었으며 1927년에는 주니어 마이스터junior master[1] 자리에 오른 입지전적

[1]
데사우 시기에 이르러 바우하우스 동문 가운데 뛰어난 졸업생을 마이스터로 영입했는데, 기존의 '마이스터'와 구별하기 위해 '주니어 마이스터'로 불렀다.

인 여성 텍스타일 디자이너이자 교육자이다. 슈퇼츨이 마이스터로 재임하는 동안에 직조 공방의 위상은 직조공예 스튜디오studio에서 현대적인 산업 직물 연구실laboratory로 변모했으며, 1931년 사임할 때까지 그녀의 리더십 아래 직조 공방은 바우하우스의 여러 공방 가운데 가장 성공적인 공방 가운데 하나로 자리매김했다.

바우하우스에 지원한 여학생 대부분은 이미 다른 상급 교육기관에서 교육을 받은 경험이 있는 소위 엘리트 여성이었는데, 다수는 미술 전공자였다. 이는 당시의 일반적인 여성의 교육 상황과 비교해 보면 상당한 특권을 의미하는 것으로 자유주의 성향을 가진 지식층 계급의 여성이 바우하우스의 문을 두드렸다고 해도 틀린 말은 아니다. 뮌헨에서 태어난 슈퇼츨도 바우하우스에 입학하기 전에 뮌헨응용미술학교에서 회화와 미술사 등을 공부하고 동기유발이나 이력 면에서 일반적인 남성 동급생의 실력을 뛰어넘는 준비된 학생이었다. 제1차 세계대전으로 중단된 학업을 같은 학교에서 재개하고 커리큘럼 개혁 작업에도 참여하는 등 의욕적으로 학업을 이어갈 즈음인 1919년에 그녀는 운명처럼 발터 그로피우스의 바우하우스 선언문을 접하게 된다. "우리 모두는 공예로 되돌아가야 한다"는 다소 센세이셔널한 슬로건이 포함된 바우하우스 선언문은 제1차 세계대전의 트라우마를 앓고 있던 젊은 세대에게 새로운 사회를 향한 도전과 개혁의 상징으로 다가왔을 것이다. 전후 독일의 시대정신을 반영한 개혁적인 이념과 실천적인 공방 교육이 절묘하게 결합된 학제적 교육 프로그램에 감명을 받은 슈퇼츨은 개교한 지 얼마 되지 않은 이 진보적 성향의 신설 종합예술학교인 '바이마

르 국립 바우하우스Staatliches Bauhaus in Weimar'에서 공부하기로 마음을 굳힌다. 바우하우스의 입학 법규에는 "마이스터 평의회 Masters' Council가 학습 능력이 충분하다고 인정하는 품행이 방정한 자는 연령 및 성별의 구별 없이 수용 능력에 따라 입학이 허락된다"라는 구절이 명시되어 있다.[2] 재능 있는 많은 젊은이가 바우하우스에서 공부할 수 있도록 교육 배경이나 성별, 국적 관련 조건을 입학 요구 사항에서 배제했다. 바우하우스의 이런 남녀평등 교육철학은 재능과 열의에 가득 찬 많은 여학생을 각계 각층으로부터 끌어들이는 유인책으로 작용하여 그로피우스도 놀랄 정도로 여학생 지원자 수가 많았다.

슈퇼츨은 바우하우스의 정규 학생이 되기 위한 첫 번째 단계로 1919년 여름에 바우하우스 유리 공방과 벽화 공방 수업을 들었으며, 좋은 성적을 바탕으로 요하네스 이텐의 '예비과정'을 수강할 수 있는 자격을 얻었다. 6개월 동안의 예비과정을 마치고 마침내 세부 전공, 즉 어느 한 공방을 선택해야 하는 시점이 다가오자 당시 교장이었던 그로피우스는 그녀에게 수직 직조기가 설치된 '여성학과women's department'를 추천했다. '여성학과'는 바우하우스에서 공부하기를 원하는 여학생의 숫자가 예상 외로 많아지게 되자 그로피우스 이하 마이스터 평의회에서 전략적으로 신설한, 말하자면 졸속으로 만들어진 학과이다. 다른 공방에 들어가고 싶은 마음도 없지 않았지만 슈퇼츨은 그로피우스의 추천을 따랐다. 1920년에 바우하우스 입학이 정식으로 허락되었으며, 학업 능력의 우수성을 인정받아 그해 가을에 그녀는 전액 장학금을 받을 수 있었다. 슈퇼츨을 포함한 여학생에

2
Hans Maria Wingler, *The Bauhaus: Weimar, Dessau, Berlin, Chicago*, Mass.: The MIT Press, 1969, p.33.

게 '여성학과'를 추천한 이유는 수적으로 우세한 여학생을 분리시키고자 하는 그로피우스의 정치적 의도 때문이었다. 때마침 이텐의 주도 아래 직조 공방이 신설되었다.[3] 조형교육 마이스터는 이텐이 맡았고 실습교육 마이스터로는 헬레네 뵈르너Helene Börner[4]를 초빙하여 1920년 여름에 출범했다. '여성학과'는 자연스레 직조 공방의 동의어가 되었고, 얼마 지나지 않아 직조 공방에 편입되었다.

바우하우스 교육과정에는 다양한 분야가 있었지만 여학생에게 문호를 개방한 공방의 수는 제한적이었다. 실제로는 소수의 여학생만이 선택의 자유를 누렸으며 거의 모든 여학생이 결국은 직조 공방을 선택했다. 직조 공방 쏠림 현상을 제대로 이해하기 위해서는 바우하우스의 초기 역사를 되짚어 보는 것이 필요하다. 바우하우스를 개교했을 때만 해도 그로피우스는 여학생도 남학생처럼 자유로운 인간임을 인정하는, 당시로는 꽤나 진보적인 입장을 취했다. 자기 암시라도 하려는 듯 그로피우스는 "아름다운 성과 강한 성과 같은 성별 차이는 존재하지 않으며, 평등만이 아니라 의무에 있어서도 차별이 있을 수 없다. 숙녀 대접은 기대하지 말라. 작업에 관한 한 우리는 모두 장인일 뿐이다"라며 성별 고정관념에 따른 편견을 타파하려는 메모를 남겼다.[5] 그러나 바우하우스에서 남녀평등의 이상은 애석하게

[3]
바우하우스 교육체계의 주역인 개별 공방 프로그램은 1921년까지 점차적으로 개발되었다.

[4]
뵈르너는 바우하우스 직조 공방에 설치된 직조기의 원 소유자이자 앙리 반데벨데가 설립한 바이마르 그랜드 두칼 예술공예학교에서 직조 강사로 활동한 지역의 여성 섬유예술가로서 기초적인 직조기술 외에 자수embroidery, 아플리케appliqué 등 다양한 종류의 수예 기술을 보유한 인물이었다.

[5]
Marcel Franciscono, *Walter Gropius and the Creation of the Bauhaus in Weimar: The Ideals and Artistic Theories of its Founding Years*, University of Illinois Press, Urbana, Chicago, London, 1971, p.250., Sigrid Wortmann Weltge, *Bauhaus Textiles: Woman Artist and the Weaving Workshop*, New York: Tames and Hudson. Inc., 1993, p.41에서 재인용.

도 실현되지 못했다. 여초 현상에 놀란 남성 마이스터의 위기의
식이 다시 전근대적 가부장제의 망령을 불러들였기 때문이다.

바우하우스 바깥에서의 그로피우스는 여성의 자기 결
정권을 존중하는 진보주의자였다. 그러나 바우하우스의 여학생
들은 그가 사실은 남녀평등을 진정으로 원하는 사람이 아님을
금세 깨달을 수 있었다. 슈퇼츨에게 그랬듯 6개월간의 예비과정
과정을 수료하고 공방 선택을 앞둔 여학생에게 여성에게 걸맞
은 작업은 텍스타일 분야라는 무언의 압력을 가했기 때문이다.
예상을 넘는 여학생의 등록 숫자가 그로피우스의 피해의식에 방
아쇠를 당겼을 것이다. 여학생 취업자 수가 남학생보다 더 많아
질지 모른다는 불안감 때문에 그는 장래 바
우하우스의 사회적 명성에 누가 될 만한 상
황을 미연에 방지한다는 명분을 앞세워 여
학생을 취업과 무관한 여성학과로 분리시
키는 방향으로 정책을 수정했다.[6] 그로피우
스의 방어 전략은 타자를 분리하여 남성의
기득권을 유지하려는 가부장적 성 분리 이
데올로기의 전형을 보여주는 교과서적인
예이다. '정치적 올바름political correctness'의
관점에서, 특히 젠더 의식에 관한 한, 바우
하우스 초기의 역사는 '흑역사'로 불러도 과
장이 아닐 듯싶다.

남성들의 비우호적인 시선에 맞서
용기 있게 금속 공방을 선택한 마리안느 브
란트Marianne Brandt마저도 훗날 바우하우스

6
Ulrike Müller, *Bauhaus Women:
Art, Handcraft, Design*, 2009,
Malaysia: Flammarion, p.10.
국내에서도 학생 수 성별 조절 사례가
20년 전까지만 해도 관행이라는
이름 아래 존재했다. 오늘날의
성평등적 관점에서는 믿어지지 않을
법한, 국립 서울대학교의 미술대학과
음악대학의 남녀 학생 5:5 쿼터제
선발 비율이 그것이다. 남녀 학생을
구분하여 절반씩 선발하지 않을 경우
총 입학생 수에서 여학생이 차지하는
비율이 과다하게 높아져 여성 편향적
교육 분위기를 초래하고, 결과적으로
미술 및 음악대학 졸업생의 대사회적
기여도도 현저하게 낮아지게
되는 부조리한 상황을 막으려는
'고육지책'이라는 것이 그 이유였다.
남녀 할당제의 위법성이 지속적으로
제기되었으며 '남녀 차별 금지 및
구제에 관한 법률'이 발효됨에 따라
22년 동안 유지되어 온 남녀 구분
모집 방식이 2000년에 폐기되었다.

7 Weltge, p.44.

의 분위기를 지배했던 '성차별주의적 선입견gender stereotypes'에 대해 "처음에 나는 그다지 환영 받는다는 느낌을 받지 못했다. 여성은 금속 공방에 어울리지 않는다는 것이 그 당시의 정서였다"고 회고했다.[7]

한편 도자 공방을 지원한 마가레테 헤이만Margarete Heymann은 좀 더 은밀하게 거부당한 경우이다. 쾰른의 응용미술대학과 뒤셀도르프의 미술학교를 나온 헤이만은 바우하우스에서 학업을 이어갈 계획이었다. 그녀는 1920년에 이텐의 예비과정을 수료한 뒤 도자 공방에 들어가기를 원했지만 정식 입학을 허가 받지 못하고 예비 학생 자격으로 입학했다. 도자 작업을 수행하기에 적합한 학생인지 적성 테스트 기간을 보낸 다음 담당 마이스터의 평가에 따라 정식 입학 여부가 결정되는 일종의 청강생이었던 셈이다. 도자 공방에서 수업을 받기 시작한 지 1년이 채 되지 않아서 명확한 이유도 모른 채 헤이만은 바우하우스에서의 학업을 중단해야만 했다. 마이스터 평의회가 번번이 그녀의 도자 공방 수강을 한시적으로만 허용해 줄 뿐 정식 입학은 허락해 주지 않았기 때문이다.

1921년 6월 24일 자 기록에 따르면, "도자 작업에 대한 헤이만 양의 적합성은 아직은 평가하기 어려우므로 그녀의 입학 여부는 학기 말에 최종적으로 통지될 예정이다"라고만 쓰여 있다. 학기 말이 다가오자 헤이만의 입학은 또다시 한 학기 연기되는 사태가 발생한다. 1921년 10월 12일과 19일 자 기록에 따르면 "헤이만 양의 입학 건. 마르크스와 크레한[8] 모두 헤이만 양이 재능은 있는 것 같으나 공방에는 적합하지 않다는 평가를 내림.

8
도자 공방의 조형교육 마이스터인 게르하르트 마르크스Gerhard Marcks와 실습교육 마이스터인 마르크스 크레한Marx Krehan을 지칭한다.

입학 결정은 다음 학기로 연기됨"이라는 내용이 적혀 있다.[9] 당시 작업했던 헤이만의 작품이 현재 남아 있지 않으므로 그녀의 수준이 어느 정도였는지 알 수는 없다. 하지만 도자 공방 마이스터들이 머뭇거리거나 침묵하는 텍스트 속에서 어떤 징후를 포착할 수는 있다. 말하는 본인들조차 이해할 수 없을 정도로 논리적으로 모순된 진술을 할 수밖에 없는 남성들의 표현 방식을 통해서 말이다. 공식적으로 언술할 수는 없으나 혹시 괄호 안에 이 말을 무의식중에 넣고 싶었던 것은 아니었을까. "재능은 있는 것 같으나 공방에는 적합하지 않다"라고 쓰고 "재능은 있는 것 같으나 (여성이기 때문에) 공방에는 적합하지 않다"로 읽으면 퍼즐이 맞아 떨어지는 듯하다. 역사에 '만약에'라는 상상은 무의미하다지만, 만약 도자 공방 지원자가 남학생이었어도 계속 말도 안 되는 이유를 들어 입학을 지연시켰을지 의심스러운 대목이다.

도대체 왜 바우하우스의 여성들은 내부에 만연한 성 역할 이데올로기를 받아들인 것일까? 그 이유 중 하나는 성차별을 묵인하는 대가로 존경하는 바우하우스 마이스터들, 즉 이텐, 파울 클레, 바실리 칸딘스키와 같이 국내외적으로 저명한 아방가르드 예술가로부터 받는 조형교육을 통해 그들과 예술적으로 교감할 수 있는 천금 같은 기회를 포기하고 싶지 않았기 때문이다. 사실 바우하우스가 유럽 아방가르드 예술의 국제적 집합소로 떠오르며 지적 호기심이 왕성한 전후의 젊은이들을 끌어들인 일등공신은 단연 그로피우스가 전략적으로 영입한 국내외 유명 전위 예술가들이었다. 실제로 슈텔츨의 영감은 대부분 그녀를 가르친 이텐과 클레, 칸딘스키로부터 나왔다. 그녀는 일기

장에 이텐의 독특한 감성으로 자신이 빠져들어 가고 있음이 느껴진다고 고백할 정도였다.[10] 이처럼 초창기 마이스터들이 직조 공방 여학생에게 끼친 영향력은 절대적이었다. 국내외적으로 저명한 추상화가 교사와 자아실현의 열망으로 똘똘 뭉친 학생 사이의 시너지는 가히 폭발적이었다. 이는 학생들 내부에 잠재된 예술적 재능의 개인적 발견을 강조하는 바우하우스 초기의 조금은 밀교적인esoteric 교육 개념 및 방법론의 연장선에서 이해할 수 있다.

두 번째는 좀 더 근원적이며 구조적인 사회심리학적 이유이다. 바우하우스의 젠더 문제를 심층적으로 들여다보려면 직조를 '여성적인 작업'으로 격하한 남성 마이스터의 가부장적 편견만으로는 설명이 부족하다. 그들이 거의 '여성 혐오' 수준의 왜곡된 성차별적 관점[11]을 심하게 표명할수록 여학생의 저항이 커지는 것이 아니라 도리어 여학생이 부지불식간에 남성 마이스터의 사고방식을 받아들였을 개연성이 상당히 높다. 장폴 사르트르Jean-Paul Sartre는 인간은 외부적인 힘에 의해 결정되는 것이 아니라 원초적으로 자유로운 존재라는 실존주의 사상을 설파했다. 그러나 시몬 드 보부아르Simone de Beauvoir는 사르트르의 실존적 자유 개념을 의심했으며, 그것을 제한하는 사회적 조건에 주목했다.[12] 샤르트르는 타인에게 예속된 상황이라 할지라도 인간은 여전히 선택의 자유가 있기 때문에 그런 결정에 대해 전적으로 책임을 지는 것은 자기 자신이라고 주장했는데 이에 보부아르는 다음과 같이 반문한다.

10
Gunta Stölzl, Monika Stadler, Yael Aloni, *Gunta Stölzl: Bauhaus Master*, New York: The Museum of Modern Art, 2009, p.49.

11
심지어 클레는 천재성이 남성다운 특징이라고 믿었다. Müller, op. cit.

12
리디아 앨릭스 필링햄 지음, 박정자 옮김, 『미셀 푸코』, 도서출판 국제, 1995, 94쪽.

여성의 문제를 한 번 생각해 보세요. 『제2의 성Le Deuxième Sexe』(1949)인 우리 여자들은 남자에 의해 정의된 세계에서 양육되고, 또 우리 자신을 남자들의 시각으로 정의하고 있지 않은가요. 만일 우리가 다른 정의를 알지 못한다면 여성을 부차적 존재로 규정하는 그 정의를 타파하는 데 있어서 우리가 얼마만큼 자유스러울 수 있을까요?[13]

직조 공방의 여학생인 헬레네 논네 슈미트Helene Nonné-Schmidt[14]는 미술 분야에서 여성이 지닌 한계를 언급하며 바우하우스의 성차별적 스탠스를 옹호한다. 뒤에서 언급할 이텐의 터무니없는 주장에 세뇌라도 된 것일까? 여성은 남성보다 공간적 상상력이 부족하기 때문에 2차원적으로만 볼 수 있다고 말한다. 논네 슈미트는 자신의 논지를 강화하기 위해 한 발 더 나아가 "여성이 보는 방식을 비유하자면 어린이와 비슷하며 여성도 그림을 전체적으로 파악하는 대신에 디테일만을 보려는 경향이 있다"라는 꽤나 과격한 주장을 펼친다.[15] 여학생이 바우하우스에 만연한 성차별적 편견을 기정사실로 받아들였다는 방증은 심지어 슈퇼츨의 저술에서도 발견된다. 그녀는 1926년 잡지 《오프셋 Offset》의 바우하우스 특별호에 다음과 같은 에세이를 기고했다.

[13] ibid.

[14] 입학 당시의 이름은 헬레네 논네였으나, 바우하우스 동문이자 주니어 마이스터가 된 요스트 슈미트와 1925년에 결혼하면서 헬레네 논네 슈미트란 이름으로 바뀌었다.

[15] Weltge. p.100.

직조는 기본적으로 여성의 영역이다. 형태 및 색상의 유희, 물성에 대한 고도의 민감성, 감각에 강하게 어필할 수 있는 능력, 논리적이기보다는 리듬감 있는 사고 등은 모든 여성이 보편적으로 지니고 있는 성향으로, 특히 텍스타일 분야에서 여성이 위대한 창의력을 발휘할 수 있도록 이끈다.[16]

논네 슈미트와 슈튈츨이 말하려는 요지는 여성이 남성에 비해 다소 부족한 존재인 것은 맞지만 자신의 한계를 고려하여 유리한 방향으로 '여성성femininity'을 활용한다면 이는 결핍이 아니라 창조성의 원천이 될 수 있다는 것 같다. 그녀들은 여성도 훌륭한 예술을 창작할 수 있는 존재라고 믿은, 당시로서는 진보적인 사고방식을 지닌 여성들이었다. 그럼에도 여성을 남성과 동등한 역량을 가진 보편적 인간으로 간주하지 않고 바우하우스에 침투한 성 분리 견해를 답습하는 구조적 한계를 보여준다.[17] "여성은 다른 모든 인간들처럼 자유롭고 자율적인 존재임에도 불구하고, 남성들이 그녀 스스로가 어떤 다른 신분의 인간, 타자the Other라고 생각하도록 강요하고 있음을 깨닫게 된다. 이것이 바로 여성이 처한 상황인 것이다"[18] 라는 보부아르의 페미니즘적 통찰에 의하면 남성 바우하우스 마이스터의 사회적, 경제적, 문화적, 심리적 시선을 통해서 자신의 정체성을 찾는 것에 길들여진, 즉 남성의 여성 억압에 대한 정당성의 근거를 스스로 찾으려 노력

16 Stölzl et al, p.87.

17
Trinity Connelley-Stanio, "Gender, Craft, and Industry: Polarization in the Bauhaus Weaving Workshop", *The Journal of Arts Management, Law, and Society*, Vol.35, No.2., 2014, p.4.

18
조세핀 도노번 지음, 김익두·이월영 옮김, 『페미니즘 이론』, 문예출판사, 1993, 256쪽.

했던 바우하우스 여학생이 처한 일반적인 현상으로 여겨질 수 있을 것이다.

소외된 입장에 처했던 바우하우스 여학생에게 '왜 그 당시에 남성 마이스터 교사에게 부당함을 피력하지 않았는가' 라고 묻는 것 자체가 어쩌면 여성 피해자에게 초점을 맞추는 전형적인 남성 중심적인 태도라고 볼 수 있을지 모른다. 오히려 남성 마이스터에게 그들 자신이 여학생에게 어떤 위치에 있었고, 어떤 의도로 여학생을 분리시켰는지부터 물어야 한다. 바우하우스에 남성 마이스터의 위계적 지위에 의한 성 분리 의도가 분명히 있었고, 그 결과로 여학생만 모인 특정 공방이 존재했음은 사실이다. 아마도 바우하우스 마이스터는 다음과 같은 의문을 제기할 수도 있겠다. 바우하우스 마이스터, 즉 상급자 지위에 의한 무언의 압력은 없지 않았으나 여학생이 적극적으로 항변하지 않았기 때문에 상대 의사에 반反하는 처사라고 할 수는 없으며, 더 나아가 그녀들이 동의한 것으로 간주해도 무방하지 않겠느냐는 질문이다. 그러나 최근 불거진 권력형 성폭력 사태로 가해자—피해자의 개념이 달라지고 있다. 피해자의 모호한 의사 표현을 암묵적인 동의로 해석하던 과거의 사고방식에 변화가 일어나 침묵만으로도 피해자로 인정 받을 수 있게 된 것이다. 따라서 당시 바우하우스 여학생이 강력하게 반발하지 않았다는 사실을 그녀들이 그 상황을 용인한 것으로 단정할 수는 없다. 여성과 남성이 관계 맺는 방식은 일반적으로 위계적인 권력 관계라는 페미니즘의 주장에 논쟁의 소지가 없지 않겠지만, 작금의 '미투Me Too' 운동에서도 알 수 있듯이 핵심을 꿰뚫는 논제임에는 틀림없다.

바우하우스의 많은 남성 마이스터가 여학생에게 꼭 맞는 전공
은 텍스타일 분야라고 철석같이 믿었던 것 같다. 무거운 금속이
나 딱딱한 목재에 비해 가볍고 부드러운 실이 좀 더 다루기 쉬
운 여성적 소재로 여겨지는 것은 자연스러운 반응일지 모른다.
그러나 바우하우스 마이스터의 선입견은 그 이상이었다. 이텐
은 여학생이 직조 공방에 적합한 이유에 대해 설명하면서 여성
은 2차원적인 시야를 지니고 태어났다는 황당무계한 의견을 피
력했다.[19] 직조 공방의 마이스터인 게오르그 무헤의 발언은 거의
망발에 가깝다. 자신은 원사 한 올도 절대 만지지 않을 것임을
맹세할 정도였다.[20] 바우하우스의 남성 마이스터가 텍스타일 분
야를 여성에게 어울리는 작업이라고 생각한 편견 뒤에는 텍스
타일을 부녀자들의 딜레탕티슴Dilettantisme을 만족시키는 규방
공예 정도로 생각하는 가부장적 시선이 자리하고 있었다.

1923년까지 예비과정을 지도한 이텐은 텍스타일의 독
자적인 매체성을 인정하지 않았으며, 회화의 하위 개념으로 간
주했다. 회화 대비 가치가 떨어진다고 생각했기 때문에 그보다
저급한 여성적인 매체로 평가절하했다. 텍
스타일은 밑그림을 그린 후에 그것을 토대
로 직조해야 한다는 점에서 과다한 '노동'이
필요하고 비효율적인, 회화의 한 형태로 여
겨졌다.[21] 몸과 연루된 노동의 사회학적 함
의는 필연적으로 계급 및 성별 분리 개념을
동반하기 마련이다. 전쟁이나 예술과 같은
'남성적인 일'은 어떤 원대한 비전을 품고
있는 것으로 간주되는 반면에 주로 가정에

19
Connelley-Stanio, pp.2-3.

20
Georg Muche, *Blickpunkt*, Verlag
Ernst Wasmuth: Tübingen, 1965,
p.168., Weltge, p.59에서 재인용.

21
T'ai Smith, "Pictures Made of
Wool: The Gender of Labor at
the Bauhaus Weaving Workshop
(1919-1923)", *InVisible Culture*
(An Electronic Journal for *Visual
Culture*), Issue 4., 2002, p.2.

서 사용되는 텍스타일을 제작하는 '여성적인 일'은 숭고한 목적
이 결여된 단순노동으로 여겨지는 경향이 있다.[22] 노동에 이미
계급의식과 성별 분리 개념이 포함되는 한 노동 집약적인 직조
행위는 고생스럽고 지난한 직조 과정을 감내하는 여성의 수동
적 이미지와 부합한다. 이는 공예 작업에 들이는 노동은 상상력
의 자유로운 '놀이'를 대체할 수 없다는 임마누엘 칸트Immanuel
Kant 의 '무관심성disinterestedness'의 미학을 상기시킨다. 칸트와 마
찬가지로 바우하우스 마이스터들 역시 직조 행위에서 한낱 상
상력의 자유로운 활동을 저해하는 노동의 모습만을 본 것이다.
숭고한 아름다움을 지향하는 회화와 달리 텍스타일의 노동 과
잉과 자율성의 결핍은 '과도'하거나 '부족'한 것으로 치부되어 낮
은 수준의 여성적 매체로 낙인찍히는 결과를 가져왔다.[23]

　　　　교육 시스템의 구축이 생각보다 더디게 진행된 초창기
바우하우스에서 직조 공방이 당면한 가장 큰 문제는 공방 운영
의 방향을 제시하고 수업을 이끌어 나갈 실질적인 멘토나 스승
역할을 담당하는 진정한 의미의 마이스터의 부재에 있었다. 뵈
르너와 이텐의 후임으로 들어온 게오르그 무헤가 각각 1920년
과 1921년부터 직조 공방의 실습교육과 조형교육 마이스터로
자리를 지키고 있었지만 이름뿐이었다. 설상가상으로 무헤는
성별 역할에 대한 가부장적 선입관에 심하
게 사로잡힌 남성이었다. 그는 그로피우스
의 부탁을 거절할 수 없어 직조 공방의 마
이스터 직을 떠맡기는 했으나 애당초 '여성
적인 작업' 따위에는 관심이 없다고 대놓고
말할 정도였다. 이쯤 되면 교사로서의 책임

[22] Max Weber, General Economic History, trans. Frank H. Knight, PhD, New York: Greenberg Publisher, 1927, pp.26-27.

[23] Smith, "Pictures Made of Wool", ibid.

을 방기한 수준을 넘어선 것처럼 보인다. 그로피우스의 비전과 바우하우스의 이념에 대한 이해가 부족했던 뵈르너 역시 학생들에게 큰 도움이 되지는 못했다.

　　직조공예를 제대로 가르칠 공방 마이스터가 없었던 탓에 학생들은 텍스타일과 관계된 모든 기술적 측면을 어떤 식으로든 스스로 찾아야 했다.[24] 창의적인 영감은 무혜가 아니더라도 이텐이나 클레의 수업을 통해 얻을 수 있다지만 직조 실습은 거의 암중모색이나 마찬가지였다. 목마른 사람이 우물을 파는 격으로 학생이 직접 발품을 팔아서라도 염색을 포함한 여러 기술적인 테크닉을 배워야 하는 상황이었다. 자력갱생의 투지가 남달랐던 슈뵐츨과 베니타 코흐 오테[25]는 유명무실한 염색 스튜디오를 재가동하고 바우하우스 직조 공방에 부족한 관련 기술을 하루라도 빨리 도입하고 싶은 마음에 1922년과 1924년에 크레펠트Krefeld 섬유기술학교를 찾아가서 염색과 직조 과정을 수강하고 돌아와 직조 공방 학우들에게 가르쳤다는 유명한 일화도 있다. 슈뵐츨은 1923년에 직인 시험을 통과한 뒤에도 직조 공방에서 학업을 이어나갔다.[26] 비록 비공식적이었지만 그녀가 직조 공방 학우들을 가르치는 경우가 점차 늘어났다. 슈뵐츨의 부드러운 리더십과 강인한 의지 덕분에 은연중에 학우들 사이에서 멘토로 떠올랐으며, 그녀의 존재감도 커져 갔다. 그녀보다 몇 년 늦게 1922년에 바우하우스와 인연을

24
비단 직조 공방뿐 아니라 바이마르 바우하우스 시기 거의 모든 공방에서의 교육은 학생들끼리 서로가 서로를 가르치는 피어 그룹 peer group 주도형 교육 방식에 의존하는 분위기가 강했다.

25
슈투트가르트 Stuttgart에서 태어난 베니타 코흐 오테는 1920년부터 1925년까지 바우하우스와 인연을 맺었다. 코흐 오테는 뒤셀도르프 미술교사 자격증 소지자로 여자중등학교 예체능계 교사로 사회생활을 하던 중에 바우하우스 교육 방침에 이끌려 바우하우스를 선택한, 주관이 뚜렷한 학생이었다.

26
바우하우스 교육과정은 일반적으로 세 단계(도제 과정−직인 과정−준마이스터 과정)로 구분된다.

맺은 아니 알베르스Anni Albers[27]는 당시의 상황을 다음과 같이
다소 적나라하게 회상한다.

> 직조 공방에는 진정한 의미의 교사가 없었다. 우리는
> 공식적인 수업을 받지 못했다. 그런데도 사람들은 지금
> 나에게 이렇게 이야기한다. "당신은 그 모든 것을 바우
> 하우스에서 배웠다!" 처음에 우리는 배운 것이 하나도
> 없었다. 나는 군타한테 배웠으며, 군타는 훌륭한 스승
> 이었다.[28]

바이마르 시기에는 기술적 가능성보다는 심미적 창의성을 더
욱 미덕으로 여겼다. 이런 예술적 디자인의 흐름은 초기의 바우
하우스가 숙련된 지역 공예가 영입에 어려움을 겪은 나머지 공
예 기술의 기본기를 제대로 가르치지 못한 결과로도 일부분 해
석할 수 있다. 슈륄츠은 마치 이를 뒷받침하듯 이 시기에 중시
했던 학습자 스스로의 통찰력과 개인적이고 주관적인 학습법
을 강조한다.

> 직물을 구성하는 양모, 실크, 마 같은 다양한 종류의 원
> 사가 주는 특별한 효과는 될 수 있으면 기술적 지식에 얽
> 매이지 말고 학습자 스스로가 발견해야 한다. 적합한 비
> 전과 적절한 감성은 그냥 생기는 것이 아니다. 그것은 깨
> 달음을 통해 만들어지며 방법적으로 교육되어야 한다.[29]

직조 공방 초기의 학생들은 20세기 전과 후 독일의 다른 텍스타일 교육기관들의 커리큘럼에 일반적으로 포함되었던 패턴 디자인과 색채이론조차 체계적으로 교육받지 못했다. 전문 교육이 체계적으로 이루어지지 못했던 바우하우스 초기의 치명적인 약점도 직조 공방 여학생의 강렬한 호기심과 학구열 앞에서는 장애물이 되지 못했다. 각 분야에 적합한 마이스터를 구하지 못한 과도기를 직조 공방 여학생들은 여성 문화 특유의 끈끈한 자매애와 헌신적인 부지런함으로 극복했다. 그들은 자의 반 타의 반으로 직조 공방을 선택했지만 일단 텍스타일을 전공으로 삼은 뒤에는 이 분야에 자신들의 모든 열정을 불태울 만반의 태세가 갖추어진, 즉 동기motivation 면에서 둘째가라면 서러울 정도로 긍정적인 마인드의 팀 케미스트리가 작동한 것으로 보인다. 다국적 교수진으로 구성된 초창기 바우하우스를 달구었던 아방가르드적 분위기에 그녀들은 정서적, 이념적으로 한껏 고무된 상태였다. 마치 스폰지에 물이 스며들 듯 재료에 대한 예민한 감수성을 강조하는 이텐의 도발적 교육 방식과 진보적 추상화가인 클레로부터 창조적 에너지를 얻었을 것이다.

바우하우스의 모든 공예가가 협력하여 예술적으로 통합되기를 원했던 그로피우스의 이념에 따라 직조 공방은 목조 공방과 공동 프로젝트를 진행하는 일이 종종 있었다. 1921년에 슈퇼츨은 당시 목조 공방 학생이었던 마르셀 브로이어와 함께 의자 두 개를 디자인했다. 하나는 브로이어가 제

27
입학 당시의 이름은 안네리제 엘즈 프리다 프라이쉬만 Anneliese Else Frieda Fleischmann이다. 1925년 바우하우스 마이스터인 요제프 알베르스와 결혼하면서 아니 알베르스라는 이름을 얻었다.

28 Weltge, p.46.

29
Eckhard Neumann, ed., *Bauhaus and Bauhaus People*, translated by Eva Richter and Alba Lorman, New York: Van Nostrand Reinhold., 1993, p.137.

작한 검은색 목재 프레임에 슈튈츨이 직조한 원색조의 넓적한 띠strip 모양 평직 직물 시트를 씌운 실용적 〈사이드 체어side chair〉 이다. 다른 하나는 브로이어의 채색 목재 몸체를 베틀 삼아 아 프리카의 강렬함을 연상시키는 다채색 실로 직조한 '원시주의 Primitivism' 풍의 의식용 〈아프리카 의자African Chair〉이다. 텍스타 일 작품이기도 한 이 의자는 여러 면에서 기존의 틀을 깨트린 전 위적인 작품으로 평가된다. 목재 프레임에 구멍을 내어 직조기 대용으로 활용한 슈튈츨의 재치와 실험정신이 한눈에 들어온다. 알베르스의 표현을 빌리자면, 〈아프리카 의자〉는 "텍스타일에 대해 거의 동물적인 감각을 지닌"[30] 슈튈츨의 유연한 '디자인 사 고design thinking'를 잘 보여주고 있다.

 모더니즘과 기능주의의 산실인 바우하우스에서 디자인 된 의자의 이름이 왜 하필 '아프리카'일까? 사실 원시주의는 반 아카데미나 반부르주아 정신을 추구하는 현대미술의 어휘 속 으로 흡수되면서 야수파Fauvism와 입체파Cubism 같은 비재현적 인 미술 사조 발전의 견인차 역할을 했다. 부르주아 문화의 저속 함과 진부함에 대한 적대감은 '객관성'과 '합리성'을 문화적으로 공격하면서 현대미술의 중요한 자양분이 된 것이다. 또한 원시 주의는 '표현주의Expressionism'와도 밀접한 관련이 있다. 독일에 서 시작된 표현주의는 원시미술과 추상미술을 연계하는 현대적 인 예술 운동이었기 때문이다.[31] 바우하우스 창립 선언문 일러스 트레이션을 그린 파이닝어나 칸딘스키, 클레, 무헤 등 바우하우 스 마이스터들이 '청기사Blaue Reiter' 같은 독일 표현주의 그룹에 서 활동했다는 점에서 본다면 〈아프리카 의자〉에 나타난 원시주 의는 우연이 아니다. 슈튈츨과 브로이어의 컬래버레이션 작품을

통해 바우하우스 초기에는 당대의 예술혼인 원시주의와 표현주의에 힘입어 버내큘러vernacular 디자인의 가치에 대해 탐색했음을 알 수 있다. 특히 표현주의의 유산은 직조 공방을 위한 특별 강좌를 1927년부터 1931년에 사직할 때까지 가르친 클레의 영향력 아래 직조 공방에 오랫동안 남아 있었다.[32]

바우하우스 최초의 공식 전시회가 우여곡절 끝에 1923년 8월 15일부터 9월 30일까지 바우하우스 교내 및 근방의 여러 지역에서 열렸다. 바우하우스 디자인 교육의 최종 목표가 건축인 만큼 그로피우스는 실제 건축 작품을 전시하고 싶은 욕심에 〈암 호른 주택〉을 일종의 모델하우스 형식으로 공개했다. '주택의 소형화'를 목표로 그로피우스와 아돌프 마이어의 기술 지도 아래 무혜의 설계로 지어진 이 시범 주택은 강철과 콘크리트를 사용하여 무척이나 단순하고 현대적인 입방체 구조로 디자인되었다. 주택의 각 방은 특정 기능에 적합하도록 설계되었으며 각 공방에서 디자인된 가구, 조명 기구, 부엌 용기 등이 시범 주택을 위해 특별히 제작되었다. 직조 공방도 벽지, 커튼, 러그, 침대보, 식탁보, 쿠션, 벽걸이장식, 가구용 직물 등 다양한 종류의 텍스타일 작품을 제작하여 참가했다.

가장 호평을 받은 공방은 직조 공방과 도자 공방이었다. 실내 곳곳에 배치된 텍스타일 덕분에 바이마르 시민들의 일부 곱지 않은 시선도 다소간 누그러뜨릴 수 있었다. 당시의 다른 공방들의 경우는 제품을 판매해 경제적 자생력을 키워 나가려는 그로피우스의 독립채산제식 운영 방침이 거의 비현실적인 희망사항에 불과했으나 직조 공방과 도자 공방에서 출품한 제품들

30 Weltge, ibid.

31 Connelley-Stanio, p.5.

32 Weltge, p.109.

의 판매 실적은 꽤나 고무적이었다. 두 공방의 선전은 바우하우스에 대한 부정적 이미지의 확산을 약화하는 저지선 역할을 했을 뿐만 아니라 독일 경제의 악화로 바우하우스 재정이 어려워진 시기에 정신적, 물질적으로 위안이 되었을 것이다. 하지만 직조 공방이 선방했음에도 관련 기록은 상대적으로 빈곤하다. 일부 사례를 제외하면, 전시회의 성공에 일조한 다수의 무명 직조 공방 구성원들의 기여도는 인정받지 못하고 역사의 뒤안길로 사라졌다. 직조 공방의 누군가가 브로이어가 디자인한 거실 소파에 사용된 직물을 제작했음은 확실하지만, 정확히 누가 디자인했는지는 알려지지 않았기 때문이다. 역사는 승자(남성)의 기록이라는 관점에서 보면 직조 공방(여성)의 작품을 기록한 관련 자료가 부실하다는 것 자체가 바우하우스에서 차지하는 직조 공방의 낮은 위상을 나타내는 지시체로 보아도 무방할 것이다.

이 전시회의 개막 기념 연설문인 그로피우스의 '예술과 기술-새로운 통합'은 직조 공방은 물론 바우하우스 전체에 일대 파장을 불러일으켰다. 공예를 중심으로 교육이 이루어졌던 기존의 방향에서 탈피하여 대량생산방식에 입각한 기능주의 교육 이념의 대전환을 선포했기 때문이다. 향후 직조 공방이 나아갈 방향 역시 이제까지 추구해온 색채나 패턴, 재질감 중심의 회화적 이미지의 수작업에서 벗어나 밋밋한 표면과 기하학적 패턴의 실용주의적 산업 직물 디자인으로의 변화를 예고하고 있었다. 갑작스러운 그로피우스의 태도 변화가 당혹스럽게 느껴질 수도 있겠지만, 사실은 개인의 감정이나 내면의 의지를 강조하는 표현주의 성향의 학교 방침에 대한 비판이 그동안 다방면에서 제기되어 왔다. 1923년 바우하우스 전시회는 이런 새로

운 방향에 대해 대중과 소통하기 위한 '장'이었으며, 〈암 호른 주택〉은 '바우하우스에 의한' '바우하우스에 대한' 중간 점검 성격의 건축적 시험대였던 것이다.

그로피우스는 바우하우스 교육 패러다임의 변화를 강하게 주도했다. 따라서 바우하우스 초기에 교육 이념의 틀을 만들고 방법론을 전도해왔던 이텐의 구舊 패러다임과 그로피우스의 신新 패러다임의 공존이 불가능하다는 사실이 점점 더 명확해졌다. 결국 이텐이 바우하우스를 떠나고, 그 자리에 헝가리 출신의 아방가르드 예술가인 라슬로 모호이너지가 신임 마이스터로 1923년에 초빙되었다. 그는 분석적이고 논리적이었으며, 기계를 혐오했던 이텐과는 달리 기계를 '금세기의 정신'으로 미화했다. 이텐의 후임자로 예비과정을 가르치면서 바우하우스 변화의 선봉장 역할을 자임한 모호이너지의 생각은 확고했다. 그는 현실적으로 산업화를 피할 수 있는 방법이 없다면 시대가 필요로 하는 산물을 생산하려는 노력을 회피하거나 그 책임을 방기해서는 안 된다는 현실 참여적인 논리를 바탕으로 바우하우스의 여론을 주도해 갔다. 초기 바우하우스를 지배했던 표현주의는 더스테일과 구성주의 운동에 영향을 받은 모호이너지와 함께 산업주의에 길을 열어주며 바우하우스에서 멀어져 갔다.

데사우 시기

1925년 3월 말에 바이마르 국립 바우하우스가 폐교되고 학교는 데사우로 이전되었다.[33] 산업도시인 데사우에서 '예술과 기

술의 통합'이 온전히 잠재력을 발휘할 수 있기를 기대하면서
형식과 내용 면에서 바우하우스의 많은 부분이 전향적으로 바
뀌었다. 이전의 바이마르 국립 바우하우스는 '바우하우스 데사
우 조형대학Bauhaus Dessau Hochschule für Gestaltung'으로, 과거의 마
이스터와 도제, 직인이라는 명칭은 교수와 학생이라는 좀 더
제도권적인 호칭으로 변경되었다. 졸업생에게는 바이마르 시
기에 관행적으로 발급했던 직인 증명서 대
신에 학위증을 수여했다. 사실 바우하우스
가 지닌 현재의 이미지는 데사우로 이전하
면서 만들어졌다고 해도 과언이 아니다. 그
로피우스의 바우하우스 교사校舍가 나타내
는 기능주의 미학이 대부분 데사우에서 실
현되었기 때문이다.[34]

　　데사우 바우하우스의 정식 스태프
로 슈뮐츠가 발탁되었다. 그녀는 바우하우
스 졸업 후 스위스 취리히 근처 헤를리베르
그Herrliberg에 위치한 이텐의 온토스Ontos 직
조 공방의 설립 준비를 돕기 위해 잠시 바
우하우스를 떠나 있었다. 뵈르너를 대신해
직조 공방의 실습교육 마이스터로 임명된
슈뮐츠은 조형교육 마이스터 직을 유지하
고 있었던 무헤와 함께 일하게 되었다.[35] 애
초부터 직조 공방에 대한 애정의 크기에 차
이가 있었던 무헤와 슈뮐츠의 불편한 동거
는 그녀가 거의 혼자서 공방을 운영하는 결

33
바우하우스의 새로운 본거지를
제공하는 일에 데사우 외에도
많은 도시가 관심을 보였다. 신생
산업도시인 데사우는 산업 생산물의
프로토타입 디자인을 위한 이상적
환경을 제공할 것이며, 무엇보다
경제적 전망이 우수하다는 이유로
낙점되었다.

34
바이마르에서 데사우로 캠퍼스만
공간 이동한 것은 아니었다.
데사우 캠퍼스에서는 학생의
외모부터가 모던하게 혹은
효율적으로 변했다. 여학생은
상고머리로 짧게 자르는 밥Bob
스타일 머리에 소위 샤넬라인의
무릎길이 스커트나 중성미가
돋보이는 바지를 즐겨 입었다

35
데사우 시기의 공방 지도 체계를
실습교육 및 조형교육 마이스터의
2인 체제 대신에 1인의 마이스터가
지도하도록 개정했다. 비로소
실습과 조형의 양 검을 다룰 수 있는
젊은 마이스터가 배출되었기
때문에 가능한 일이었다. 다만
직조 공방은 무헤와 슈뮐츠의
2인 체제를 유지했는데, 1927년에
무헤가 사임한 뒤로 직조 공방도
슈뮐츠 혼자서 담당했다.

과를 가져왔다. 직조 공방에서 잔뼈가 굵었던 슈튈츨이 공방의 조직과 내용 모두에 깊숙이 관여하는 양상으로 흘러갔다. 그렇지 않을 때도 공방 안 실질적 멘토 역할을 자임했던 그녀인지라 공식 직함을 달게 된 슈튈츨은 물 만난 고기처럼 활약했다. 학생이 실용적이고 이론적인 교육을 받을 수 있도록 기자재 확충 등 직조 공방의 미흡한 교육 인프라를 개선하는 일에도 적극적으로 나섰다. 데사우 직조 공방은 다양한 종류의 직기가 구비되고 염색 시설도 개선되는 등 바이마르 캠퍼스보다 더 나은 교육 환경이 조성되었다.

　　　　직조 공방을 바라보는 무헤의 시선은 단순 명료했다. 그는 직조 공방 운영의 우선순위를 산업과 경제에 두었으며, 공방의 수익성을 높이기 위해 대량생산이 용이한 직조기술을 활용해 야드 단위로 직물을 제작하도록 유도했다. 무헤는 직조 공방의 생산성을 더욱 끌어올리고자 베를린에서 자카르Jacquard 직조기[36] 일곱 대를 고가에 구입했다. 자카르 기법은 비록 준비 작업에 많은 노력이 들어가지만 동일한 직물을 대량으로 생산할 때 효율성이 높았다. 때문에 보다 많은 대중에게 영향력이 전파되기를 원하는 바우하우스의 이념을 달성하기에 적절한 수단으로 인식되었으며, 직조 공방이 바우하우스의 자금원으로 주목받게 되었다. 그러나 데사우 시기의 산업주의에 박차를 가하는 자카르 직조기의 다량 구입 문제는 관점에 따라서는 공방 교육목표의 근간을 흔드는 상징적 사건으로서 직조 공방 내외부에 적잖은 논란의 여지를 남겼다. 이전에도 무헤와 직조 공방 구성원 간에 갈등을 유발하는 소소한 사건

<hr>

36
자카르 직조기는 직물을 대량으로 생산할 수 있는 방직기로서 펀치 카드를 사용하여 경사를 선택적으로 올리거나 내릴 수 있으므로 복잡한 패턴을 만드는 데 용이하다.

사고가 없지 않았지만, 자카르 직조기 구입 건이 직접적인 도화선이 되어 직조 공방 여학생의 소요 사태로 번졌다. 생산 라인을 강화하려는 그의 '효율성 일변도' 정책으로 교육 활동이 생산 활동보다 위축될 위험성이 다분하다는 이유로 학생들은 무헤의 정책에 반감을 품었다. 데사우 직조 공방의 지향점이 창의적인 작품 활동에 대한 추구로부터 산업적인 생산수단에 대한 탐색으로 옮겨간 것은 맞지만, 수단이 목적을 정당화하는 임계치를 넘어설 때 종종 예상치 못한 균열이 발생하기 마련이다. 정책을 집행하는 마이스터와 정책을 따를 수밖에 없는 학생 간의 소통이 부재한 일방적인 개혁은 직조 공방 내외부에 잠복해 있던 공예-산업, 교육-생산, 학생-교사, 여성-남성 같은 이항 대립적인 불협화음을 수면 위로 끌어 올리는 기폭제로 작용했다.

1927년 3월에 무헤는 바우하우스를 사직하고, 이텐의 사립미술학교에서 교편을 잡기 위해 베를린으로 떠났다. 그가 사임한 직접적인 원인에 대해 공식적인 기록은 남아 있지 않다. 하지만 자카르 직조기 다량 구입 건으로 야기된 직조 공방 여학생들과의 불화가 직접적인 계기라는 것은 이미 공공연한 비밀이다. 사실 무헤는 오래전부터 바우하우스를 떠나려고 생각하고 있었다. 앞에서 여러 번 설명했듯이, 그는 직조를 '여성적 작업'으로 폄훼했으며 직조 공방 학생을 지도하는 일에 그다지 열정을 보이지 않았다. 무헤의 관심은 오로지 회화와 건축 분야였음을 감안해 볼 때 그의 사임은 예견된 일이나 다름없었다. 어쩌면 무헤가 바우하우스의 다른 마이스터들보다 좀 더 솔직한 성격이었을지도 모르겠다. 당시 바우하우스의 어떤 남성도 직조 공방의 마이스터 직을 달가워하지 않았을 가능성이 높기 때문이다.

조형교육 마이스터인 무헤가 사직하자 슈퇼츨은 1927년에 조형
과 실습을 모두 아우르는 직조 공방 '주니어 마이스터'가 되었
다. 바우하우스 최초이자 유일한 여성 주니어 마이스터가 된 슈
퇼츨의 가장 큰 과제는 여성적 프레임에 갇힌 직조를 바우하우
스에 스며 있는 성차별적 함의로부터 해방시키는 것이었다.[37]
바우하우스 초기의 공예와 회화의 위계 개념이 공예와 산업 디
자인의 구조로 치환되어 여전히 데사우 바우하우스에 잔존해
있었기 때문이다. 공예와 산업 디자인의 질적 그리고 계급적 간
극은 성 분리 의식과 얽혀 있는 개념으로서, 산업 디자인은 남성
에 의해 개척되어야 할 미지의 영토로 여겨진 반면에 수공예 기
술은 이전 시대와 연계된 안전하며 전통적이고 여성에게 적합
한 영역으로 간주되었다. 여성은 과거의 낭만주의적 공예와, 남
성은 미래의 산업과 관련되어 있다는 편향된 인식이 암암리에
바우하우스에 배어 있었다. 직조 공방에서는 슈퇼츨이 마이스
터로 활동했던 후기에 거둔 괄목할 만한 성공에 비해 그 이전 시
기에 공예에서 산업으로 변화해 나가는 속
도가 다른 공방에 비해 상대적으로 느리게
진행되었다. 그런 원인 가운데 하나로 여성
적인 활동으로 간주된 직조 분야의 산업화
가능성에 대해 바우하우스 안에서 거는 기
대가 상대적으로 낮았음을 꼽을 수 있을 것
이다.[38] 가부장적 이데올로기가 만연한 바우
하우스의 분위기를 감안해 볼 때 무헤 같은
남성 마이스터가 여성스러운 공예술인 직
조의 열등한 지위를 구태여 산업화시킴으

37
공식적으로는 슈퇼츨 이후에
또 한 명의 여성 마이스터인
릴리 라이히Lilly Reich가 존재했기
때문에 슈퇼츨이 유일무이한
여성 마이스터였다는 주장은 맞지
않을 수도 있다. 그녀가 데사우
말기와 베를린 시기의 혼란스런
격변기에 짧은 시간 동안 재임한
마이스터이며, 바우하우스
연대기에서 베를린 시기를 중요하게
다루지 않는 관행 때문에 라이히의
존재는 바우하우스의 역사에서
묻혀 지나가는 경우가 일반적이다.

38 Weltge, p.45.

로써 남성적인 산업 디자인과 동등한 위치로 격상시킬 필요성
을 느끼지 못했을 것이라는 해석이 설득력을 얻는 이유다.

데사우 시기에 찍은 사진 중에 마치 사진을 보는 우리
와 심리전을 벌이는 듯한 한 장의 사진이 있다. 1926년에 에리
히 콘제뮐러Erich Consemüller[39]가 찍은 〈바우하우스 풍경Bauhaus
Scene〉이 그것이다. 이 사진에는 무대 공방의 오스카 슐레머가
제작한 마스크를 쓰고, 가구 공방의 브로이어가 디자인한 〈B3
클럽 의자B3 Club chair, 일명 바실리 의자Wassily Chair〉에 다리를 꼬고
비스듬히 앉아 있는 묘령의 인물이 등장한다. 마스크로 얼굴을
감추고 사진 밖 관객의 시선을 똑바로 응시하는 주인공은 사람
과 기계가 한몸이 되어 양성 로봇으로 변해 버린 새로운 유형
의 하이브리드hybrid 인간을 상징하는 것처럼 보인다.[40] 살짝 섬
뜩한 느낌을 주는 사진 속 이미지가 표현하고자 하는 것은 표
준화된 대량생산 디자인 시대의 도래를 알리는 선언적 메시지
인지 모른다. 대량생산 시스템의 도입은 마스크가 암시하듯이
'익명성anonymity'을 수반하기 마련이다. 직조 공방에서 디자인하
는 산업 직물 역시 익명으로 진행하는 것이 원칙이었으며, 디
자이너의 권리는 보통 인정되지 않았다. 익명성의 정당화는 바
우하우스에서 디자인된 제품의 소유권은
개인이 아닌 '바우하우스 유한회사GmbH'에
게 이관되는 방식을 취한 바우하우스의 운
영 및 홍보 전략으로도 일정 부분 이해될
수 있다. 또한 바우하우스 설립 이념에도
나와 있듯이 예술가들의 엘리트적 개별 활
동보다는 중세의 수공예 길드 공방에서 중

[39]
콘제뮐러는 데사우 캠퍼스의
총체적인 라이프 스타일을
사진으로 기록하기 위해 1926년
바우하우스에 고용된 사진가이다.

[40]
http://bauhaus-online.de/
en/atlas/werke/bauhaus-scene.

[41] Connelley-Stanio, p.13.

요시했던 협동 정신이란 관점에서 볼 때 익명성은 합리적 대안으로 여겨진다.

　문제는 익명성이 바우하우스 내부에 선별적으로 침투했을 가능성이다. 남성 디자이너인 브로이어와 슐레머는 사진 속 작품에 대한 크레딧을 모두(심지어 칸딘스키까지) 인정받은 반면에 여성의 경우는 자의적인 경향을 보인다. 모델이 입은 의상을 디자인한 직조 공방의 리즈 베이어Lis Beyer의 이름은 알려졌으나 사진 속 브로이어 의자의 직물 시트를 디자인한 직조 공방의 텍스타일 디자이너가 누구인지는 모른다. 바우하우스 역사가들도 조사해 보았지만 아무런 정보를 찾지 못했으며, 당시에 가구 공방이 직조 공방과 파트너십을 맺고 있었기 때문에 적어도 직조 공방에게라도 크레딧을 주는 것이 정상일 텐데 그런 기록마저 전무한 것으로 알려져 있다.⁴¹

　이쯤 되면 익명성이라는 산업주의적 명제는 민주적 가치를 대변하는 이데올로기라기보다 여성 디자이너에게 돌아가야 할 정당한 몫을 인정하지 않기 위한 허울 좋은 명분으로 작용했을 개연성을 무시할 수 없다. 여성 모델이 누구인지 역시 수수께끼로 남아 있다. 의상을 디자인한 베이어 본인이거나 이세 그로피우스Ise Gropius로 추정만 할 뿐이다. 마스크를 착용한 얼굴에는 성별의 특징이 나타나 있지 않지만 사진 속의 모델이 여성임은 분명하다. 마스크를 통해 표준화된 모델의 정체가 드러나는 유일한, 그러나 엄연한 단서가 바로 여성의 몸이기 때문이다. 역설적으로 개별적인 인간으로서의 정체성이 사라진 자리에는 '대상물로서의 여성women as objects'만이 존재한다. 바우하우스의 모던한 이미지가 실은 그들만의 미학적 알리바이, 즉 남

성끼리의 해방만을 위한 '전위의 정치학'은 아니었는지 의구심을 품어 봄 직하다.

바우하우스 역사상 최초의 여성 마이스터를 가지게 된 데사우 직조 공방은 새로운 전기를 맞는 기운으로 충만했으며, 특히 열성적인 신입 여학생들의 의욕이 넘쳐 났다. 학생들 간의 논쟁도 활발했는데 그중 '수공예품 대 산업제품'에 관한 주제가 가장 열띤 토론거리였다.[42] 예술과 기술의 통합으로 목표가 수정되면서 수공예와 거리를 두게 된 바우하우스의 이념 변화는 직조라는 매체가 지닌 공예적 특성상 복잡한 의제가 될 수밖에 없었다. 진보적인 성향의 신입생들은 공예적 접근 방법에 대한 불만을 드러냈다. 그들은 산업화를 향해 빠르게 변하는 시대적 변화에 직조 공방이 적극적으로 대응하지 못하고 있으며, 이에 대한 자성이 필요하다며 목소리를 높였다. 심지어 바이마르에서 건너온 구성원들을 전통적인 직조공예로 회귀하는 퇴행적 관성이 우세한 낭만주의적 구세대로 치부하며 '바이마르스러운 사람들Weimerians'이라고 불렀다. 반면에 바이마르에서 학교를 다녔던 상급생의 견해는 좀 달랐다. 산업화에 대한 정당성을 인정하는 기본 방침에는 이의가 없지만 당장 실천하는 것은 방법론적으로 시기상조이기 때문에 아직은 수직手織 기술을 터득해야 한다는, 말하자면 '온고이지신'적 입장을 취했다. 신구 학생 사이의 논쟁 과정 속에서 수직 직조법을 강조하는 듯한 슈퇼츨의 교수법이 한때 도마 위에 오르기도 했다. 슈퇼츨이 일부 데사우 학생들에게 반反 산업주의적 인물로 오해를 샀다는 사실은 공예와 산업 간의 이념 갈등이

42
독일공작연맹의 무테지우스와 반데벨데 사이에 벌어졌던 1914년의 '표준화 대 표현성' 논쟁을 상기시킨다.

43 Weltge, pp.97-98.

44 Stölzl et al., p.86.

직조 공방에 가해지는 외부 압력인 동시에 내부 문제이기도 했음을 보여준다.[43] 슈퇼츨의 변명은 이랬다.

> 현재의 기계 직조는 손으로 직조하는 방법으로 할 수 있는 모든 가능성을 제공할 정도로 충분히 앞선 기술은 아니며, 창의력을 발전시키고자 하는 사람들에게 필요한 것이 바로 가능성이기 때문에 수직 방식을 특별하게 생각하는 것이다.[44]

일종의 성장통을 견뎌낸 후에 직조 공방은 현대적 주거 환경에 적합한 단순하고 합리적인 직조법 개발에 대한 방법론적 절충안에 도달했다. 예술적 해석에 치우친 수직물은 더 이상 현대의 기능적인 주거 공간에는 어울리지 않지만 수공예 직조기술에 대한 심도 있는 연구를 통해 텍스타일에 대한 새로운 시각과 방법을 탐구하자는 것이었다. 결과적으로 수직 기법에 기반을 둔 독특한 바우하우스 텍스타일 스타일이 만들어질 수 있었다. 예를 들면, 두세 개의 직기를 사용하여 여러 층의 천을 짤 수 있는 방법을 연구해 안팎의 구별이 없는 천을 디자인하거나 셀로판지, 플라스틱, 가죽 같은 이질적인 재료를 과감하게 혼합하여 특별한 효과를 내는 기능적인 직물 등이 개발되었다. 수공예 기법이 가미된 산업 직물 디자인이라는 새로운 차원의 현대적인 텍스타일의 창조와 관련해서 슈퇼츨은 훗날 다음과 같이 회상한다.

우리는 직조 공방이 감성적인 낭만주의의 토양 위에 세
워진 것도 아니고, 기계 직조 방식에 대항하기 위한 것
은 더욱 아니라고 생각했다. 우리는 오히려 가장 단순
한 방법을 통해 가장 다양한 직물을 개발하고, 그리하
여 학생들이 자신만의 아이디어를 실현하는 것이 가능
할 수 있기를 원했다.[45]

슈퇼츨의 입장은 무헤와 달리 '양자택일'이 아니라 '양가적兩價的'
이었다는 표현이 좀 더 정확할 것이다. 한편으로 그녀는 1926
년에 이미 바이마르 시기 때 제작된 벽걸이나 러그 등의 초기
직조 작품에 대해 '모직으로 만든 그림painting made of wool'[46]이라
는 자조적인 표현도 불사하면서 산업 직물을 옹호하는 엄호사
격을 시작했으며, 바이마르 시기의 수공예적 특징이 제거된, 대
량생산 과정에 적합한 텍스타일을 디자인하는 일에 공을 들였
다. 그럼에도 다른 한편으로 슈퇼츨은 공예와 산업의 이원론적
구분을 넘나드는 융통성 있는 작품을 제작했다. 그녀의 이 모호
한 태도를 어떻게 설명하면 좋을까? 직조를 향한 슈퇼츨의 따뜻
한 시선과 숨길 수 없는 내면의 열정이 공예와 산업을 분리하는
이분법적 패러다임을 극복할 지혜를 그녀에게 주었는지도 모를
일이다. 이제 직조는 산업주의를 대변하는 기술적 매체가 되었
다. 아마도 슈퇼츨은 이러한 직조의 새로운
정체성 탓에 초기 바우하우스의 이념을 두
고 갈등했을 것이다. '예술과 기술의 통합'
이란 새로운 가치 이전에 직조에 들이던 노
동의 의미는 무엇이었는지 반문하며 직조

45 Neumann, ibid.

46 Stölzl et al., p.85.

47
Smith, "Pictures Made of Wool",
pp.3-4.

가 단지 어떤 목적을 위한 수단이나 도구로만 존재하게 된다면 너무 허무한 것은 아닐까라는 생각에 혼란스러웠을지 모른다. 사실 그녀의 질문은 인류 문명의 원형적 몸짓으로서의 방직 노동의 역사에 관한 근본적인 물음에 그 맥이 닿아 있다.

　　문제의 본질에 접근하기 위해서는 직조라는 매체의 특수한 조건의 이해에서 출발해야 한다. 텍스타일은 미리 만들어진 캔버스 표면 위에 형태적 아이디어를 구현하는 회화와 달리 날실수직실 또는 경사과 씨실수평실 또는 위사로 직조된 '면'을 짜는 직조 행위로만 실현될 수 있다. 날실과 씨실을 앞뒤로 직조하는 체계적인 과정을 통해 이미지가 순차적으로 아래에서 위로 나타나는 직조 행위는 어떤 면에서는 기초를 쌓고 그 위에 재료를 올리는 건축 과정과 구조적으로 유사하다고 볼 수 있다.[47] 하지만 건축과 직조의 차이점은 전자는 건물을 디자인하는 건축가와 건물을 짓는 건설노동자의 역할을 이분화하는 데 반해 후자는 둘이 분리되지 않은 채로 창의성과 노동, 정신과 신체가 합일을 이룬 상태에서 작업을 한다는 점이다. 관점을 달리해 보면 전술한 과잉이나 결핍의 문제가 직조의 한계가 아니라 직조 매체 고유의 정체성인 것이다. '베틀의 몸짓'에 내재되어 다른 매체와 대체 불가능한 직조만의 정체성을 토대로 슈튈츨은 공예와 산업이라는 대립적 개념을 하나로 융합하기를 희망했을지도 모른다. 공예적 텍스타일과 산업적 텍스타일이 따로 존재하는 것이 아니라 장식과 기능, 전통과 현대, 손과 기계는 상호보완적인 일자—者라고 생각했을 수 있다. 텍스타일 디자이너가 산업사회의 기계적 작동 방법에 예속된 '을'인 소외된 노동자로 전락할 위험에 저항하기 위한 그녀 나름의 출구 전략은 아니었을까.

공예와 산업 디자인의 속성이 공존하는 슈퇼츨의 대표적인 디자인으로는 1928년에 제작된 〈5 쾨레5 Chöre〉가 있다. 활기 넘치는 색채 팔레트와 조밀한 구성 때문에 복잡하게 보이는 〈5 쾨레〉는 1927-1928년에 만든 〈슬릿 태피스트리 빨강-초록Slit Tapestry Red-Green〉이 그렇듯이 표현주의의 영향 아래에 있는 듯 보이는 작품이다. 그러나 후자와 달리 양산용 태피스트리를 위한 프로토타입인 〈5 쾨레〉는 직조 기계에 얹어진 물리적 줄들이 씨실과 날실을 제어하는 자카르 직조기로 정교하게 제작되었다. 흥미롭게도 〈5 쾨레〉는 물리적으로는 데사우 시기 직조 공방의 기술적 과정을 표현하고 있으면서 미학적으로는 바이마르 시기의 이상을 시각화함으로써 두 개의 서로 다른 정체성이 경합 또는 병존하는 모호성을 의도적으로 드러내고 있다.[48] 슈퇼츨은 〈5 쾨레〉를 양산하기 위해 백방으로 노력했지만 특이한 디자인의 한계 때문인지 실패했다고 한다.[49]

바우하우스와 데사우의 밀월 관계도 데사우 시민들의 냉담해진 시선에 의해 먹구름이 끼기 시작했다. 이미 1927년부터 그로피우스는 정치적 소용돌이로부터 학교를 살리기 위해 또다시 이념 전쟁의 싸움터로 내몰리는 상황에 처했다. 바이마르에서의 악몽이 되살아난 듯, 심신이 피폐해진 그로피우스는 1928년에 결국 교장직을 사임했다. 그는 차기 교장으로 스위스 건축가이자 도시 전문가인 하네스 마이어를 지목했으며, 그로피우스의 추천대로 바우하우스의 2대 교장으로 마이어가 선임되었다.[50] 그는 교장직에 오르자 이제부터 바

48 Connelley-Stanio, pp.11-12.

49
Berry Bergdoll, Leah Dickerman, *Bauhaus: Workshops for Modernity*, China: The Museum of Modern Art, 2002, p.208.

50
교장이 되기 1년 전인 1927년에 데사우 바우하우스에 새로 만들어진 건축 공방의 학과장으로 임명되었다.

우하우스는 부르주아 계급의 럭셔리한 생활에 도움이 되는 것이 아닌 대중들이 진정으로 필요로 하는 디자인을 위해 헌신할 것을 선언했다. 예술도 결국은 목적을 위한 수단이라고 믿었던 마이어는 그로피우스의 산업 및 건축 지향적인 목표를 좀 더 급진적인 방식으로 추구했다.[51] 데사우 캠퍼스에 건축교육 과정이 설립되고, 특히 마이어 교장 시기에 이르러 건축 공방이 바우하우스의 중심축으로 부상함에 따라 직조 공방은 건축 공방과 함께 작업할 것을 요구받았다. 바우하우스 건축가가 디자인한 건물을 각 공방의 디자이너가 가구부터 조명 기구, 직물에 이르기까지 다양한 종류의 실내용품으로 채우자 마침내 "건축을 중심으로 모든 조형 분야를 종합한다"라는 바우하우스의 본래 이상이 실현되는 것 같았다.

마이어 교장 재임기의 시대적 분위기에 영향을 받은 직조 공방에서는 변화의 바람에 가속이 붙었다. 개인적, 예술적 표현 방식은 대량생산방식에 부합하는 모던 디자인 문법으로 빠르게 대체되었다. 직조 공방은 종래의 '스튜디오'에서 새로운 직물의 프로토타입 개발과 산업적인 직조기술을 실험하는 일종의 '연구실' 성격으로 운영되었다. 실용적인 합성섬유 소재 개발에 대한 사회적 요구에 발맞추어 1928년에는 셀로판cellophane과 철사 같은 신소재에 대한 실험을 시작했으며 색채와 질감은 물론 마모성과 신축성, 빛의 굴절, 흡음 등 재료의 특성과 품질에 대한 테스트를 진행했다. 슈퇼츨은 새로운 재료의 특성에 부합하는 새로운 미학의 창조를 텍스타일 디자인이 지향해야 할 가치 있는 도전으로 생각했으며, 바우하우스가 약속한 포스트 제1차 세계

대전 이후의 좀 더 인간적이며 자유롭고 민주 사회를 만드는 데 텍스타일 디자인이 일조할 여지가 무궁무진하다고 믿었다.

'의제 선점'이라는 측면에서 보면 직조 공방은 강한 인상을 남기지 못한 것이 사실이다. 하지만 직조 공방은 의제 그 자체보다는 그것이 출현하게 된 맥락을 이해하고자 했다. 공예와 예술 대신에 산업 디자인과 건축이 바우하우스의 새로운 어젠다로 부상하는 와중에 직조 공방이 바우하우스에서 가장 진취적이고 생산적인 공방 중 하나로 자리 잡을 수 있었던 이유는 사회가 요구하는 자신들의 역할에 대한 책임을 회피하지 않고 텍스타일 디자인의 외연을 부단히 확장해 나갔기 때문일 것이다. 예를 들어 오티 베르제르Otti Berger는 「공간 속의 직물Stoffe im Raum」이라는 에세이에서 건축과 공간에서 텍스타일의 역할과 그것이 인체의 움직임과 관계 맺는 방식에 대해 이야기하고 있으며,[52] 요제프 알베르스도 「유연한 평면: 질감으로 채워진 건축 The Pliable Plane: Architecture in Textures」이라는 제목의 글을 남겼다.[53] 비슷한 맥락에서 슈퇼츨 또한 실내 환경에 미치는 텍스타일의 역할에 대해 피력했다. "텍스타일이 지닌 특별한 속성을 통해 공간의 표면적 가변성을 부여할 수 있는데 방의 다른 곳으로 쉽게 옮길 수 있는 커튼이나 침대보, 혹은 베개의 특성을 떠올리면 이해가 쉬울 것이다"라고 기술했다.[54] 적어도 데사우 시기의 직조 공방에서 핵심적인 역할을 했던 슈퇼츨, 베르제르, 알베르스 세 사람 모두 정적인 공간에 동적인 성격을 부여하는 텍스타일의 복합적인 기능에 대해 주목했으며, 실내 디자인의 구성 요소로

[52] Smith, "Limits of the Tactile and Optical: Bauhaus Fabric in the Frame of hotography" in *Grey Room* 25, Fall 2006, p.8.

[53] Weltge, p.101.

[54] Stölzl et al., p.86.

서 텍스타일이 점유하는 새로운 위상에 대한 인식을 공유했음을 알 수 있다.

　　데사우 직조 공방에서는 텍스타일 교육과 연구, 생산 활동이 전방위적으로 행해졌다. 이런 다양한 스펙트럼의 공방 프로그램 덕분에 대중들이 합리적으로 구매할 수 있는 세련된 취향의 가성비 좋은 산업 직물 디자인 영역을 개척할 수 있었다. 직조 공방이 실내 디자인과 융합된 소위 '서피스 디자인surface design'의 전초기지 역할을 수행할 수 있었던 것은 슈퇼츨 외에도 알베르스나 베르제르 같은 개념 있는 디자이너들이 포진하고 있었기 때문이다.

　　함부르크 미술공예학교에서 회화를 전공한 알베르스는 화가 지망생이었으며, 직조에 대한 관심이 처음부터 있었던 것은 아니었다. 추상화가를 꿈꿨던 그녀답게 알베르스의 기발한 상상력은 이텐의 예비과정 수업에서 일찌감치 빛을 발했다. 그녀는 옥수수 알갱이, 금속 파편, 종이, 식물의 씨, 잔디 풀 같은 기상천외한 재료를 사용하여 과감한 질감 실험을 시도했다. 1922년에 예비과정을 마친 알베르스는 1923년에 직조 공방에 합류했으며, 예술적 야망을 직조기에 담아내리라 결심했다. 다방면에 관심이 많았던 그녀의 성격상 너무 많은 가능성이 열려 있었던 초창기 바우하우스의 들뜬 분위기에서는 찾지 못한 모종의 심리적 안정감을 직사각형의 직조기 안에서 발견했을지도 모를 일이다.[55] 감성과 지성을 겸비한 알베르스는 기능적인 산업 직물 디자인에서도 뛰어난 재능을 발휘했다. 대표적 사례가 면과 셀로판을 소재로 사용하여 1929년에 디

55
Smithsonian Institution, "Oral History interview with Anni Albers" in *Archives of American Art*, Washington D.C.: Smithsonian Institution. 1968.

자인한 소리를 흡수하고 빛은 반사하는 직물로, 실제로 마이어 교장이 설계한 베르나우Bernau의 독일연방노동조합학교ADGB 강당의 커튼으로 사용되었다.[56] 이 혁신적인 '빛 반사 방음 직물'은 실내장식용 신소재 개발에 대한 그녀 개인의 승리를 넘어 기능주의를 향한 바우하우스 직조 공방의 실험적인 도전정신을 보여주는 상징적 디자인이 되었다. 1930년 알베르스에게 직조 공방 최초의 학위증이 수여되었다. 그녀는 자신만의 텍스타일 스타일을 일생 동안 탐구했으며, 이텐과 클레에게 받은 바우하우스 디자인 교육을 바탕으로 현대 텍스타일 디자인 교육의 실습 및 이론 정립을 위해 헌신했다.[57]

베르제르는 크로아티아의 자그레브Zagreb 왕립미술공예아카데미에서 1922년부터 1926년까지 수학한 엘리트 여성이었다. 그녀는 새로운 직조기술 및 소재에 대한 실험과 도전 그리고 풍부한 경험과 전문 지식을 바탕으로 산업 디자인을 향한 바우하우스 직조 공방 발전의 견인차 역할을 했다. 베르제르 또한 클레와 칸딘스키의 수업을 통해 예술적 직관에 관한 영감을 얻을 수 있었다. 하지만 그녀에게 가장 큰 영향을 준 마이스터는 모호이너지였다. 베르제르가 1928년 모호이너지의 기초과정에 등록했을 시기에 그는 학생의 공감각 능력을 향상시키는 촉각 훈련 수업에 심취해 있었다. 모호이너지는 그녀에게 동료 학생들의 촉각 감각을 높일 수 있는 '촉각 보드tactile board'를 디자인해 볼 것을 권유했다. 병치레 후 귀가 거의 들리지 않게 된 베르제르는 이 촉각 실험 과제에 매우 큰 흥미

56
이 신소재 직물에 대한 과학적 실험을 차이스 이콘 고에르츠 회사Zeiss Ikon Goertz Company에 의뢰했으며, 실제로 효과가 있다는 결과가 나왔다.

57
알베르스 부부는 1933년에 미국으로 이주하여 노스캐롤라이나주의 블랙 마운틴 칼리지Black Mountain College에서 교편을 잡았다.

를 느꼈다. '촉각 보드'는 모호이너지가 출간한 『재료에서 건축으로』(1929)에 게재될 정도로 성공적이었다. 촉각 보드는 나중에 그녀가 직조 공방에서 실험적인 산업 직물을 연구할 때 얼마나 민감하게 텍스타일의 소재를 다뤄야 하는지 깨닫게 하는 단초로 작용했다고 한다. 물성에 대한 베르제르의 예민한 감수성은 텍스타일의 질감이나 패턴 스스로가 자신의 미학을 말하게 해야 한다는 즉물주의적 믿음으로 발전했으며, 그녀로 하여금 장식적인 디자인을 멀리하는 결과를 가져왔다. 이른바 '재료의 정직함truth to materials'이라는 모더니즘 철학은 베르제르가 산업 직물을 디자인할 때 중요한 척도가 되었다.

데사우 시기에 바우하우스의 국제적 명성은 머나먼 동북아시아에까지 알려졌다. 데사우에는 이미 여러 명의 일본인 유학생이 있었으며, 야마와키山脇 부부가 특히 유명하다. 일본 차장인의 딸인 야마와키 미치코山脇道子는 남편인 야마와키 이와오 山脇巖와 함께 1930년부터 1932년까지 바우하우스에서 유학했다. 기초교육 과정을 마친 미치코는 슈퇼츨과 알베르스가 지도하는 직조 공방에서 학업을 이어갔다. 그러나 1932년부터 바우하우스에 대한 정치적 압력이 심해져 베를린으로의 이주가 가시화될 즈음 야마와키 부부는 귀향을 결정했다. 미치코는 서적과 가구뿐 아니라 바우하우스에서 만든 자신의 소중한 작품과 함께 직조기를 두 대나 싣고 일본으로 귀국했다. 그녀는 도쿄에서 개인 스튜디오를 개설하고 독일에서 가져온 직조기를 발판으로 성공적인 텍스타일 및 패션 디자이너로 활동했으며, 바우하우스에서 접한 모던 디자인과 유럽의 라이프 스타일을 일본에 전파하는 개화기 여성으로서 문화적 소임을 톡톡히 담당했다.[58]

바우하우스를 괴롭혀 왔던 고질적이며 소모적인 정치적 이념 논란은 또 한 번의 파국을 초래한다. 1930년에 마이어 교장은 데사우 시의회에 의해 바우하우스를 '공산주의자의 실험'으로 이끈 주동자로 지목되어 면직 처리가 된 것이다. 마이어 교장 의 후임으로 세 번째이자 마지막 교장으로 미스 반데어로에가 1930년에 선임되었다. 반데어로에는 선임 교장인 그로피우스 나 마이어에 비해 정치성이 가장 약한 지도자였다. 바우하우스 의 원래 목표인 건축학교를 향한 방향성을 부각하는 데 힘을 쏟 는 대신에 정치사회적인 담론은 최대한 억제했으며, 학생은 모 든 종류의 정치 활동을 금지당했다. 이 모든 노력에도 반데어로 에가 바우하우스 교장으로 취임한 지 단 1년 만인 1931년 지방 선거에서 독일 노동자당NSDAP이 승리하며 데사우 시의회를 장 악하게 되자 바우하우스의 운명은 풍전등화와 같은 처지에 놓 이게 되었다.

　　　　직조 공방도 정치적인 회오리바람을 비껴가지 못했다.
반데어로에는 슈퇼츨에게 정치적 이유로 사 퇴를 종용했으며, 1931년에 결국 그녀는 직 조 공방 마이스터 직을 사임했다.[59] 직조 공 방의 산증인인 슈퇼츨의 빈자리가 결코 작 게 느껴지는 않았을 테지만, 공방 운영은 계속되어야 했다. 알베르스가 실습 담당 공 방장 보를 맡고, 슈퇼츨의 추천을 받은 베르 제르가 직조 수업을 이끌어 갔다. 당시 직 조 공방은 신설된 실내 디자인 공방과 통 합해 운영되고 있었으며, 반데어로에와 업

58
당시 일본에서 야마와키 부부는 '모가moga, 모던걸'와 '모보mobo, 모던보이'를 상징하는 유명인이 되었다.

59
슈퇼츨은 1929년에 이스라엘 출신 학생인 아리에 샤론Arieh Sharon과 결혼했다. 결혼으로 독일 시민권을 잃게 된 그녀는 유대인 배우자를 둔 비독일인 교수진 명단에 포함되어 사임 압박에 시달렸다. 주위의 압력을 이기지 못한 반데어로에는 슈퇼츨에게 사퇴를 요구했다. 학생들은 반데어로에의 결정에 격분했으며, 슈퇼츨의 부당한 해고에 대한 항의 표시로 교내 신문의 전 지면을 그녀에 대한 기사로 할애했다.

무적인 친분 관계에 있었던 베를린의 유명 실내 디자이너 릴리 라이히Lilly Reich가 실내 디자인학과 및 직조 공방의 마이스터로 1932년 1월에 임용되었다. 라이히는 바우하우스가 베를린으로 이전한 그해 12월까지 교수직에 몸담았다.

베를린 시기

데사우시는 1932년 9월에 마치 7년 전 바이마르에서의 데자부를 보는 것처럼 데사우 바우하우스를 폐쇄하는 결의안을 통과시켰다. 교장인 반데어로에는 고육지책으로 바우하우스의 모든 장비를 베를린 스테글리츠Berlin-Steglitz의 버려진 전화 공장으로 비밀리에 이전시켰다. 그곳에서 학교 업무를 재개했지만 바우하우스의 마지막 단계인 베를린에서의 정규 교육 활동은 제한적일 수밖에 없었으며, 최종적으로 폐쇄되기 전까지의 짧은 과도기에 불과했다. 반데어로에는 자체적인 결정으로 1933년 7월 20일에 바우하우스를 해산시켰다. 짧고 극적이었던 베를린 시기의 종말은 바우하우스 사람들을 독일의 다른 지역이나 아예 국외로 내몰았다. 바우하우스의 해체가 결국 바우하우스에서 가르치거나 배운 많은 사람이 그 교육철학과 방법론을 세계적으로 확산시키는 데 결정적인 기여를 하게 되었음은 실로 역사의 아이러니라고 할 수 있다.

 우리가 배웠던 바우하우스의 해피 엔딩은 주로 여기까지이다. 그러나 바우하우스가 기사회생한 이야기의 이면에는 이주나 이민마저 허락되지 않았던 바우하우스 유대인의 불운한

역사에 관한 반전이 숨겨져 있다. 독일 국가사회당의 폭력적인 역사 때문에 희생된 바우하우스 사람들의 주검과 바우하우스에서의 짧았던 삶의 자취 또한 바우하우스의 역사가 되돌아보아야 할 '작은 역사'이다. 타자에 대한 증오심에 사로잡힌 인종주의적 '광기' 앞에 장래가 촉망되던 바우하우스 사람들의 미래가 갑자기 증발되어 버린 미증유의 인권 탄압의 현장이란 점에서 더욱 기억되어야 할 역사인 것이다. 유대인이라는 이유로 나치에 의해 희생된 많은 바우하우스 사람 중에는 재기발랄하고 항상 자신감 넘쳤던 직조 공방의 베르제르도 포함되어 있다. 베르제르는 1932년부터 베를린에서 직조 아틀리에를 운영했으나, 1936년에 이르자 아틀리에 운영을 금지당했다. 모호이너지가 그녀를 시카고의 뉴 바우하우스New Bauhaus로 초빙하려는 시도를 감행했지만 비자 발급에 실패하여 미국으로의 이주 계획은 무위로 끝나게 되었다. 고국인 크로아티아로 돌아간 베르제르는 1944년에 체포되어 해방을 맞이하지 못하고 같은 해 4월 27일에 아우슈비츠 수용소에서 사망했다. 사실 바우하우스는 거의 초창기부터 온갖 종류의 이념 갈등과 공격에 시달려 왔다. 바우하우스를 향하는 증오의 원천 중 많은 부분은 바우하우스 사람들이 퇴폐적인 예술가 집단이라서, 아니면 사회주의 사상에 물든 무정부주의자들이라서 그도 저도 아니라면 단순히 유대인이라는 이유 때문이었다.

나오며

교육과 생산의 '장'으로서의 역할을 모범적으로 수행한 직조 공방은 바우하우스 역사의 축소판이라고 할 수 있다. 바우하우스 이념의 실현 가능성을 교과서적으로 보여준 가장 바우하우스다운 공방이었기 때문이다. 실험정신으로 무장한 직조 공방의 우수성은 유수의 방직 업계로부터 주목을 받았으며, 그들은 직조 공방의 직물 샘플을 정기적으로 사들여 제품화시켰다.[60] 직조 공방은 그로피우스의 다음과 같은 꿈을 현실로 실현시키는 데 있어 다른 어떤 공방도 달성하지 못한 기여를 했다. "장인정신과 산업은 오늘날 꾸준히 서로 접근하고 있으며, 결국에는 하나로 합쳐질 것이라고 본다. …… 이런 통합 속에서 바우하우스 공방들은 산업적인 실험실로 발전해 나갈 것이며, 그들이 행하는 실험정신으로부터 대량생산을 위한 기준들이 형성될 것이다."[61] 하지만 직조 공방이 쌓은 괄목할만한 업적이 있음에도 주류 바우하우스 역사에서 한 발짝 떨어진 이류로 인식되어 왔다.

직조 공방은 어쩌면 이중, 아니 삼중의 피해자일지 모른다. 바우하우스 마이스터들의 성 분리 편견으로, 가부장제 문화가 주입한 성 역할 고정관념에 따른 사회, 심리적 억압으로, 마지막으로 남성 역사가가 지닌 특정한 역사관과 역사 편찬 방법론으로, 주류 디자인의 역사 속으로 편입되는 것을 겹겹이 방해받았을 개연성이 적지 않다.[62]

만일 직조 공방의 구성원이 모두

60
일례로 직조 공방은 대규모 법인회사인 폴리텍스틸Polytextil과 1930년에 계약을 체결함으로써 산업 직물 디자인의 성공 가능성을 보여주었다.

61
Walter Gropius, "The Theory and Organization of the Bauhaus" in Walter Gropius et al., *Bauhaus 1919-1928*, Museum of Modern Art Exhibition Catalogue, New York: Museum of Modern Art, 1923, p.27.

여성이었기 때문에 정당한 평가를 받지 못한 불운의 공방이라면, 오늘날에도 텍스타일 디자인이 여전히 산업 디자인에 못 미치는 부녀자들의 아마추어적인 규방공예 정도로 인식되고 있다면, 바우하우스의 추상적 담론 뒤에 가려진 직조 공방의 '작은 역사'가 현재 우리에게 대화를 건네는 그 '미완의 이야기'에 귀기울일 필요가 있다. 바우하우스 직조 공방에 대한 담론 중 최우선 순위는 직조 공방에서 활동한 여성들의 텍스타일 작품들을 바우하우스 디자인 목록에 제대로 포함시킴으로써 그녀들이 마땅히 받아야 할 바우하우스 유산의 몫을 돌려주는 일이다. 2019년은 바우하우스 개교 100주년을 맞이하는 기념비적인 해이다. 바우하우스 직조 공방의 역사, 아니 바우하우스의 역사가 여성을 배제한 절반의 역사가 아닌 '모두를 위한 디자인의 역사'로 환골탈태하기 위해 새로운 판을 짤 절묘한 타이밍일 것이다.

62
고영란, 「페미니즘적 인식 망을 통해 본 디자인 역사에 관한 담론」, 『한성인문학』, 한성대학교 인문과학연구원, 2003, 213-214쪽.

바우하우스 유리 공방

김정석

서울대학교, 오하이오주립대학교 대학원, 일리노이대학교
대학원에서 유리와 조각을 공부했고, 서울대학교에서
공예 전공으로 박사학위를 받았다. 한국, 이탈리아, 일본,
미국에서 13회의 개인전과 〈시카고 SOFA〉 〈가나자와
아트페어〉 등에 작업을 출품했고, 현재는 홍익대학교
미술대학 도예·유리과 교수, 공예·디자인문화진흥원
이사로 활동하며 조형디자인협회 이사장을 역임했다.
도시 주거 공간과 식문화 개선과 관련된 연구논문 10여
편을 등재지에 발표했고, 저서로는 『유리, 예술의 문을
두드리다』가 있다.

설립 배경

발터 그로피우스는 바우하우스 학생들에게 예술, 산업, 수공업 등이 조화를 이루는 이상적인 교육을 제공하고자 했다. 이를 실현하기 위해 다양한 재료의 수작업 수련 과정을 기초교육에 도입하고 모든 학생이 이수하도록 했다. 유리 공방은 바우하우스 설립 초기인 1919-1920년 사이에 도입된 도자, 직물, 금속, 벽화, 가구, 조각 등의 공예 공방 중 하나로 스테인드글라스를 중심으로 운영되었다. 그로피우스가 유리를 바우하우스 공방 교육과정에 포함시킨 이유는 우선 화가로서의 자질과 함께 다양한 공예 기술이 요구되는 스테인드글라스의 제작 과정, 건축 및 중세 시대와의 긴밀한 연관성에서 찾을 수 있다. 스테인드글라스는 페인팅, 유리 가마 성형 및 연마, 납땜을 이용한 용접 기술뿐 아니라 건축 공간에 대한 지식을 필요로 한다. 창문의 빛을 통해 비치는 유리의 화려한 색과 그림의 조화를 이루어내기 위해서는 회화, 유리공예, 금속공예, 건축 등 다양한 예술 분야에 대한 전문적 지식과 경험 그리고 이를 융합할 수 있는 능력이 요구되

는 것이다. 따라서 1919년 4월 그로피우스가 바우하우스 선언에서 제시한 예술가와 장인의 계급 분할을 없애고 건축을 중심으로 공예, 회화, 조각을 하나의 총체로 연결하려는 이상을 현실화하는 데 스테인드글라스만큼 적합한 것은 없었을 것이다. 중세 유럽에서 활발하게 제작되기 시작한 스테인드글라스는 르네상스 이후 부자들의 창문을 장식하는 용도로 활용되기 전까지는 주로 교회 건축에 사용되었다. 특히 13세기경부터는 고딕 건축 양식이 성당 건축의 중요한 형태로 자리 잡으면서 스테인드글라스는 일반인들이 교회를 더욱 성스럽고 웅장한 공간으로 여기도록 만드는 데 중요한 역할을 했다. 존 러스킨이나 윌리엄 모리스와 마찬가지로 고딕 양식과 중세의 수공예 제작 방식을 이상으로 여기고 있던 그로피우스에게 스테인드글라스를 중심으로 한 유리 공방은 실습교육과정에서 꼭 필요한 것이었다.[1]

그러나 다른 시각에서 보자면 종교와 너무 밀접한 관련을 갖고 있을 뿐만 아니라 르네상스 이후 쇠락한 스테인드글라스를 바우하우스 실습교육에 도입하는 것이 타당한지에 대한 의구심을 가질 수 있다. 11-12세기에 중흥기를 맞이한 스테인드글라스는 고딕 건축 양식이 유럽으로 확산된 13세기에는 여러 군데 유리 제작소가 건립되며 다시 황금기가 도래했다. 스테인드글라스는 전 유럽으로 확산되며 각 나라의 기후와 일조량에 따라 조금씩 다른 양상으로 발전했다. 그렇지만 스테인드글라스가 문맹자들에게 그림으로 성서의 내용을 알려 주고 교회를 빛과 유리의 화려한 색상으로 더욱 신성한 공간으로 만드는 역할을 한 것은 지역을 막론하고 공통된다. 스테인드글라스는 중세

1
카타리나 베렌츠 지음, 오공훈 옮김, 『디자인 소사』, 안그라픽스, 2013, 102-103쪽.

미술의 가장 중요한 표현 수단 중 하나였고, 종교와 밀접한 관계를 맺고 있었기 때문에 16-17세기에 일어난 종교개혁은 스테인드글라스가 쇠퇴기를 맞게 되는 직접적인 원인이 되었다. 종교적 목적에 너무 치우쳐 있어서 건축 공간을 위한 조형예술로 발전하기에는 한계가 있었던 것이다.[2]

　　이런 상황이 호전된 계기는 전쟁과 산업혁명이 일어나면서부터이다. 유럽에서는 제1차 세계대전이 발발하면서 많은 교회 건물이 파괴되었고, 전후 건물의 재건 사업이 활발하게 진행되면서 스테인드글라스 산업은 다시 부활할 수 있었다. 아울러 산업혁명으로 유리와 철재의 제조 기술이 획기적으로 발전되면서 종교와 무관한 건축에서도 유리가 큰 비중을 갖게 되었다. 이와 같은 변화를 감지한 그로피우스에게 스테인드글라스는 소멸되어가는 구시대의 유산이 아닌 바우하우스와 미래를 함께 할 이상적인 종합예술로 받아들여졌을 것이다.

　　유리에 대한 그로피우스의 관심과 바우하우스에서의 중요성은 선언문과 함께 발표된 네 쪽짜리 프로그램 리플릿의 표지에서도 드러난다. 표지는 조형교육 마이스터 중의 한 사람이었던 라이오넬 파이닝어가 목판화로 제작한 것이다. 그는 건축가인 부르노 타우트Bruno Taut가 큰 영향력을 행사하고 있는 '예술을 위한 노동회'의 회원이었다. 1914년 쾰른에서 기업관으로 유리 파빌리온을 설계한 타우트는 유리와 철근을 이용하여 보석과 같은 효과를 갖는 건축물을 제시했다. 이 방법은 파울 셰어바르트Paul Scheerbart의 「유리 건축 Glasarchitektur-Bilder」이라는 논문에 잘 나타난다. 그는 빛을 창문이 아닌 색유리의 벽을

2
김정석, 「실내 공간의 확장과 다면화를 위한 유리 조형물 연구」, 서울대학교 대학원, 2011, 54-59쪽.

통해서 들어오게 할 수 있으며, 이런 방식을 주택 설계에 적용하여 새로운 주거 환경을 만들고자 했다. 그는 미래 건축에서 유리를 사용할 것을 적극 권장했고, 건축의 새로운 모델로 유리로 된 고딕식 대성당을 추천하고 있다. 타우트는 이런 생각을 자기의 건축 설계에 적극적으로 도입한 사람이었다. '예술을 위한 노동회'의 회원들은 타우트를 통해 셰어바르트의 이론을 접하고, 이에 대해 진지한 토론을 벌였다. 파이닝어의 목판화에 제시된 대성당은 그의 이상에 동조하는 사람들의 생각을 그림으로 표현한 것이라 할 수 있다.

유리 공방: 1920-1924

유리가 처음 발명된 정확한 시기와 지역은 명확하지 않지만 대략 기원전 5000년 전 인류 문명의 발상지 중의 하나인 메소포타미아였을 것으로 추정하고 있다.[3] 유리는 이렇게 오래전부터 인류 문명과 함께했지만 주로 선진 문명과 경제력을 갖춘 지역에서 발전되어 왔으며, 일부 계층을 위한 고가의 사치품이었다. 유리 원료를 고온에서 용해하고 가공할 수 있는 자본과 숙련된 기술을 필요로 했기 때문이다. 기원전 1세기경에 블로잉blowing 기법이 로마에서 발명되면서부터 유리를 보다 손쉽게 많이 만들 수 있게 되었다. 하지만 근대에 이르기까지 유리로 만들어진 공예용품은 여전히 왕족과 일부 귀족 계층만이 향유할 수 있는 귀중품으로 여겨졌다. 유리 창문 또한 근대에 와서 대형 판유

3
Chloe Zerwick, *A Short History of Glass*, Harry N. Abrams, Inc., 1990, p.15.

리 제조 기술이 개발되기 전까지는 블로잉 기법으로 만든 큰 접시를 절단하여 사용했다. 이 때문에 유리 창문은 크기가 제한적이었고 가격도 비싸서 일반 주택에 널리 보급되기에는 한계가 있었다. 영국에서 1696년부터 1800년대 중반까지 가구당 유리 창문의 개수와 유리 중량을 기준으로 '유리세'와 '창문세'라는 명목으로 부유세를 부과한 것은 이런 상황을 잘 대변한다.[4] 그러나 산업혁명과 함께 대량생산의 체계가 갖춰지면서 유리에도 큰 변화가 일어났다. 바우하우스가 설립되기 바로 전인 1910년대 데비튜스debiteuse라는 내화물을 용해로의 끝부분에 놓고 파진 홈을 통해 유리를 수직 방향으로 끌어올려 용해된 유리물을 냉각시키는 인상법Up Draw Process이라는 판유리 제조 기법이 벨기에에서 개발되면서 대형 판유리 제작이 가능해졌다. 한편 미국의 코닝사Corning Incorporated에서 불에 잘 견디는 내열 유리를 발명하고 주방이나 이화학 용기로 적합한 유리를 생산하기 시작했다.[5] 기술의 발전과 재료에 대한 연구가 이루어지면서 훨씬 저렴하고 용도별로 특성화된 양질의 유리가 등장했고, 유리의 사용이 과거에 비해 급격히 증가하기 시작했다. 유리가 더 이상 특권층의 공예품이 아닌 일반 대중의 일상생활과도 밀접해질 수 있는 환경이 만들어진 것이다. 그러나 저렴한 대량생산품이 대중화에는 기여했어도 좋은 품질과 디자인을 원하는 사람들까지 만족시킬 수는 없었다. 바우하우스 유리 공방은 바로 이런 시점에 개설되었다.

1920년부터 시작된 유리 공방 교육의 첫 책임자는 요하네스 이텐이었다. 그는

4
빌 브라이슨 지음, 박중서 옮김, 『거의 모든 사생활의 역사』, 까치, 2010, 23쪽.

5
이현식 지음, 『삶과 과학 속의 유리 이야기』, Time book, 2005, 149-151쪽.

조각, 금속, 벽화 공방도 담당했을 뿐만 아니라 기초교육 과정을 확립하는 데도 큰 기여를 했다. 이텐은 형태, 명암, 색채, 재료들을 대비시키는 수업을 통해 학생들에게 지대한 영향을 끼치고 있었다. 하지만 유리 공방이 활성화되기 위해서는 유리 재료와 제작에 풍부한 지식과 경험이 있는 공예가를 영입할 필요가 있었다.[6] 조형교육을 담당한 예술가와 달리 공방 교육을 담당할 적임자를 찾는 것은 쉬운 일이 아니었다. 우선 강한 개성과 확고한 교육관을 확립한 조형교육 마이스터와 보조를 맞출 수 있어야 했으며, 바우하우스의 이념을 공방 수업을 통해 실천할 수 있는 전문가가 필요했기 때문이다. 1922년부터는 파울 클레가 작업장의 책임자가 되었지만 기술적인 문제를 책임질 적합한 공방 마이스터의 선정은 쉽게 해결되지 않았다. 처음으로 초청된 사람은 바우하우스 인근에 공방을 갖고 있는 지역의 유리 공예가였다. 그는 유리 광택 및 채색 작업을 하는 평범한 장인으로 바우하우스와는 어울리지 않는 인물이었으며, 체류 기간이 짧았던 탓에 제작한 결과물이나 활동 내용이 알려진 것이 없다.[7]

그를 이어 1923년부터 유리 공방이 폐쇄될 때까지 공방 교육을 담당한 인물은 요제프 알베르스였다. 그는 서른두 살이라는 늦은 나이에 입학한 이텐의 예비과정 학생이었지만, 그의 재능을 높이 평가한 그로피우스는 유리 공방의 예비과정에서 재료를 담당하는 임시 선생으로 남아 줄 것을 요청했다.[8] 알베르스는 바우하우스에 입학하기 전 유리뿐 아니라 금속, 나무 등 다양한 재료를 다룰 줄 알았으며, 본인이 제작한

6
프랭크 휘트포드 지음, 이대일 옮김, 『바우하우스』, 시공아트, 2000, 51-55쪽.

7
한스 M. 빙글러 지음, 편집부 옮김, 『바우하우스』, 미진사, 2001, 422쪽.

8
프랭크 휘트포드, 앞의 책, 133쪽.

스테인드글라스를 교회에 설치한 경험도 있었다. 바우하우스 마이스터 평의회가 그를 유리 공방 책임자로 결정하는 데는 공예가로서의 풍부한 경험이 큰 도움이 되었다. 알베르스는 바우하우스의 마이스터가 된 첫 번째 학생이라는 영예도 누릴 수 있었다.[9] 바우하우스가 데사우로 이전하면서 유리 공방은 없어졌지만 알베르스는 예비과정 전체와 가구 공방을 책임지는 정식 교수로 임명되었다. 그렇지만 그는 바우하우스가 문을 닫을 때까지 유리 작업을 지속했다. 유리 공방에서 제작한 스테인드글라스와 데사우로 옮겨 간 후 상품화된 조명, 유리 식기 등 주목할 만한 생활용품은 대부분 알베르스의 손에서 탄생한 것들이다.

　　유리 공방은 앞에서 언급한 것처럼 그로피우스의 적극적인 지지를 받으며 출발했음에도 1920년부터 1924년까지 비교적 짧은 기간 동안 운영되었다. 그 주된 원인은 공방 유지에 필요한 재정 지원이 원활하게 이루어지지 못한 데 있다. 예비과정을 이수한 학생이 도제apprentices, 직공journeymen 과정을 거쳐 마이스터masters가 되기 위해서는 기술적인 내용들을 실제로 경험하고 숙련시키기 위해 공예 각 분야의 특성에 맞는 공간, 설비 그리고 교육을 담당할 공예가마이스터가 필요했다. 그러나 바우하우스는 그럴 만한 자금이나 공간을 확보하지 못한 상황이었고, 그 대안으로 공방을 가지고 있는 공예가들을 공방 교육자로 임명하여 그들의 작업장을 활용하고자 했다. 1923년 알베르스가 공방을 책임지게 되면서 유리 공방을 새롭게 재정비했다. 당시 공방의 설비나 장비에 대해 구체적인 내용은 알려진 바가 없으나 남아 있는 사진 자료를 근거로 할 때 스테인드글라

9
Nicholas Fox Weber, *The Bauhaus Group–Six Masters of Modernism*, Yale University Press, 2009, p. 293.

스 작업에 필요한 소도구, 색판유리 등 최소한의 장비만을 갖춘 소규모 작업장이었을 것으로 보인다. 각 공방은 학생과 선생이 생산한 작품을 판매하여 자립해야 했다. 이런 이유로 제작 의뢰가 그리 많지 않았던 유리 공방은 비슷한 상황에 처한 조각, 무대 공방과 합쳐졌다가 1925년 데사우로 바우하우스를 옮기면서 문을 닫게 되었다.

마이스터 요제프 알베르스

뮌헨의 인근 공업도시 보트로프Bottrop에서 태어난 알베르스는 종교적 이유와 아버지의 영향으로 유리와 자연스럽게 친숙하게 되었다. 그는 어려서부터 늘 보았던 성당의 스테인드글라스를 통해 유리를 가톨릭 신앙과 동일한 것으로 받아들였고, 아버지로부터 유리 에칭과 페인팅 기법을 배우게 되면서 유리 작업을 자신의 신앙 활동의 일부로 여기게 되었다. 그는 바우하우스에 입학하기 전 보트로프에 있는 성 미카엘St. Michael 성당의 창문을 제작했다. 당시 그는 보트로프에서 학교 선생으로 일하며 에센 응용미술학교Essen Kunstgewerbeschule에서 스테인드글라스 교육을 받고 있었다. 그가 성당의 스테인드글라스 창문 제작 의뢰를 받을 수 있었던 배경은 깊은 신앙심과 유리와 신앙을 일체화하는 독특한 사고방식 덕분이었다.[10] 성 미카엘 성당의 창문은 바쁜 일정 속에서도 1년 정도의 작업 끝에 1918년 완성되었다. 그것은 그가 바우하우스에서 제작한 추상적이고

10
Project editor: Laura L. Mortis, *Josef Albers–glass, color and light*, Guggenheim Museum Publication, 1994, pp.14-16.

모던한 작업들과는 달리 아르누보와 표현주의 스타일로 채워진 글자와 꽃들로 장식된 것이었다. 따라서 이 일은 그가 바우하우스에서 자신만의 스테인드글라스 디자인을 확립하는 데 직접적인 도움이 되지는 않았다. 하지만 건물에 스테인드글라스를 설치하면서 발생하는 시공상의 기술적인 문제를 해결하고 다양한 재료에 대한 이해의 폭을 넓히는 기회가 되었다. 그러나 가장 큰 수확은 본인이 제작한 유리 창문이 건축물의 실내외 공간을 새롭게 창조하고 변화시킬 수 있다는 자신감이었을 것이다. 그리고 이는 나중에 바우하우스 유리 공방의 책임자로서 의뢰받은 건물들의 창문을 디자인하고 제작하는 데 큰 힘이 되었다. 에센 응용미술학교에서 알베르스는 네덜란드 출신의 얀 토른 프리커Jan Thorn-Prikker로부터 가르침을 받았다. 프리커는 수업에서 자연광과 밝은 색의 평면 유리 그리고 기하학적인 선과 형태를 적극 활용한 스테인드글라스 디자인을 강조했는데, 당시로서는 상당히 획기적이었다. 그의 디자인 철학은 알베르스뿐 아니라 당시에 주목받던 유리 작가들에게 영향을 주었으며 오늘날 '건축 유리'라고도 불리는 확장된 개념의 스테인드글라스 영역을 구축하는 데 크게 기여한 선구자로 평가받고 있다." 역사학자인 프레드 리히트Fred Licht 교수는 알베르스가 바우하우스에서 디자인한 스테인드글라스의 특징은 색 안료를 유리에 칠하거나 그림을 그리는 방식에서 벗어나 추상적인 형태와 빛을 이용해 유리의 화려한 색을 드러내는 것에 있다고 보았다. 그리고 알베르스 본인은 부정했지만, 그가 바우하우스에서 이런 새로운 유리 디자인을 단 시간에 구축할 수 있었던 것은 프리커의 가

11
Stephen Knapp, *The Art of Glass–Integrating Architecture and Glass*, Rockport, 1998, p6.

르침 덕분이었을 것이라고 추론한다.[12]

　작품 〈무제Untitled〉는 그가 바우하우스에서 제작한 초기 작업으로 쓰레기 수거장에서 수집한 유리와 철사 등으로 만들어졌다. 이 작업은 성 미카엘 성당의 창문에서 보이는 독일 표현주의 페인팅 및 전통적인 스테인드글라스 표현 방식에서 벗어난 것이다. 하지만 유리의 재료적 특성을 이용한 화려한 색상 표현에 대한 관심 그리고 기하학적 형태와 철사를 이용한 새로운 실험 등 그의 여러 관심사가 혼재되어 나타나고 있다. 반면에 3년 뒤에 제작된 작품 〈파크Park〉는 이전 작업보다 더 절제된 기하학적 형태와 차분한 색상들로 이루어져 있음을 알 수 있다. 이 작업은 이후 그의 유리 작업에 일관되게 나타나는 질서정연하고 단순한 작업의 출발점이라 할 수 있으며 그동안 그의 작업에서 나타났던 독일과 프랑스의 표현주적 성향을 완전히 떨쳐냈음을 보여준다. 바우하우스 이후의 작업에서 나타난 변화들은 조형교육을 담당한 예술가들과의 교류, 특히 클레와 이텐의 작업과 교육 방침에서도 그 연관성을 찾을 수 있다. 클레는 자신의 작업에 제한된 몇 가지의 색상과 한 가지 형태를 정해 놓고 조금씩 변형시켜 가는 원칙을 적용했으며 이텐은 예비과정 기초수업에서 체커판의 격자무늬를 이용했다. 알베르스는 이것들을 유리라는 투명하고 화려한 색상을 가진 재료에 자신만의 방식으로 대입시키고 발전시킨 것이다.[13]

　한발 더 나아가 그는 건물의 장식적인 창문으로 규정되는 스테인드글라스의 교육 방침을 깨고자 했다. 작품 〈팩토리

12
Project editor: Laura L. Mortis, *Josef Albers–glass, color, and light*, Guggenheim Museum Publication, 1994, pp.15-16.

13
김정석, 「마이스터 요제프 알베르스가 현대건축 유리 발전을 위해 끼친 영향」, 『조형디자인연구』 21-4, 2018, 7쪽에서 발췌함.

Factory〉는 위의 목적을 달성하기 위해 불투명 유리에 샌딩 기법을 적용하여 제작되었다. 이 작업은 모자이크나 스테인드글라스에서처럼 여러 개의 유리 조각을 조합하는 방식 대신 한 판의 유리에 샌딩 기법을 이용하여 유리를 조각하거나 페인팅을 추가하여 기하학적 패턴을 만들어낸 것이 특징이었다. 유리 샌딩은 에어 콤프레셔Air Compressor를 이용해 고압으로 금강사 가루를 분사하여 유리 표면을 조각하거나 안개 효과를 주는 성형 기법으로 오늘날에도 건축 유리 분야에서 장식적 효과를 내기 위해 많이 사용한다. 이런 유리 제작 방식이 탄생한 이면에는 회화와 조각을 건축 안에 통합하고자 하는 바우하우스의 철학을 실천하기 위한 알베르스의 노력이 있었다.

그가 직접 제작하거나 디자인한 창문들은 대부분 유리 공방이 운영되던 1920-1923년 사이에 만들어졌다. 이 기간 동안 그는 그로피우스가 설계한 베를린의 주택들, 그로피우스의 바우하우스 사무실영접실 그리고 라이프치히에 있는 그라시 박물관의 창문을 유리 공방에서 제작했다. 알려진 바에 따르면 1921년에 만들어진 좀머펠트 주택Sommerfeld house 창문은 그가 직접 제작한 것이며, 그 외의 것들은 그의 디자인을 풀과 바그너 고트프리드Puhl & Wagner-Gottfried Heinersdorf가 만든 것이다.[14] 가장 먼저 만들어진 좀머펠트 주택의 창문을 제외하고는 사각형과 절제된 선처럼 기하학적인 요소들만으로 구성된 공통된 디자인 특성을 보여주고 있다. 이런 점을 고려할 때 〈파크〉를 완성하기 이전부터 색면과 수평, 수직 띠로 구성된 그의 대표적인 디자인이 건물의 창문을 통해 확립되어 가고 있었음을 알 수 있다.[15]

14
Project editor: Laura L. Mortis, *Josef Albers–glass, color, and light*, Guggenheim Museum Publication, 1994, pp. 136-139.

1925년 바우하우스가 데사우로 이전하면서 유리 공방은 폐쇄
되었고, 알베르스는 기초과정과 나무 공방을 책임지는 마이스
터가 되었다. 하지만 알베르스의 유리에 관한 관심과 열정은 줄
어들지 않았다. 그해 이탈리아를 방문한 뒤에는 투명 유리에
색유리나 금속 산화물을 퓨징fusing하여 입힌 플래시드 글라스
flashed glass에 샌딩과 페인팅으로 패턴을 만들어내는 작업을 발
전시켰다. 위에서 언급한 〈팩토리〉는 그 결과물 중 하나로 알베
르스는 '서마미터 스타일thermometer style'이라 불리기도 한 시리
즈 작업을 4년 동안 계속해서 만들어냈다. 1928년에 제작된 울
스타인 출판사의 로비 창문 또한 이 기법을 활용하여 만들어진
것이다. 그는 대량생산을 염두에 둔 생활용품 디자인에도 관심
이 있었다. 유리와 나무 공방의 마이스터로서 나무와 유리를 주
재료로 한 가구 디자인을 비롯하여 유리, 금속, 플라스틱 등 다
양한 재료로 만들어진 찻잔을 제작하기도 했다.[16]

　　바우하우스가 문을 닫기 직전인 1932년 개최된 알베르
스의 개인전은 그와 유리 공방 모두에게 큰 의미가 있었다. 그가
1920년부터 1932년까지 바우하우스에서 만든 유리 작업들로
구성되었기 때문이다. 그 전시는 알베르스
가 유리 공방에서 차지하는 교육자와 작가
로서의 절대적 위치뿐 아니라 바우하우스
유리 공방의 발자취를 보여주는 것이었다.

　　비록 유리 공방에서 활동한 작가는
아니지만 빌헬름 바겐펠트Wilhelm Wagenfeld
와 마리안느 브란트가 금속 공방에서 활동
하며 디자인한 램프와 유리 식기도 살펴볼

15
김정석, 앞의 논문, 12쪽에서 발췌함.

16
Peter Hahn, *bauhaus 1919–1933*,
Taschen Gmbh, 2006, p.86.

17
Judith Neiswander & Caroline
Swash, *Staned & Art Glass,–
A Unique History of Glass Design &
Making*, The Intelligent Layman,
2002, pp.95-97.

필요가 있다. 바겐펠트가 1924년 디자인한 〈MT8〉이라는 조명은 유리 램프와 금속 몸체로 이루어져 있으며 바우하우스에서 상업적으로 가장 성공한 상품 중 하나이다. 그가 바우하우스가 문을 닫은 뒤 '쿠부스Kubus'라는 이름으로 생산한 유리 용기는 쌓거나 크기별로 구성이 가능하도록 제작되었다. 이 용기는 기능에 초점을 두고 대량생산이 가능하도록 디자인되었으며 오늘날 사용하는 규격화된 유리 용기의 원조라 할 수 있다. 브란트는 같은 패턴을 다양한 크기의 그릇에 적용하고 내구성이 뛰어난 내열 유리를 재료로 사용하는 등 사용자 중심의 디자인을 하려고 노력했다.[17] 그렇지만 우리에게도 잘 알려진 티파니Tiffany&Co.를 비롯하여 당시의 유리 제작자들 대부분은 사용자의 편의성보다는 표면 효과와 장식 위주의 유리 상품 디자인을 통해 구매자의 시선을 끄는 데 대부분의 노력을 기울였다. 바겐펠트와 브란트의 디자인은 유리는 장식적이고 화려해야 된다는 당시의 통념을 뛰어넘는 것이었다. 이들이 기하학적인 형태와 내열성이 우수한 유리 재료를 적용한 디자인으로 유리의 대중화에 기여한 것은 바우하우스의 공방을 중심으로 한 교육 이념을 실천한 것이었다.

의의와 한계: 유리 공방의 부활을 꿈꾸며

독일에서는 제1차 세계대전 패전으로 생긴 경제적, 사회적 어려움을 극복하기 위한 노력의 일환으로 새로운 예술교육 제도를 모색할 필요성이 대두되었다. 아울러 19세기 말부터 공업생

산이 비약적으로 늘어나면서 대량생산 체계, 순수미술, 공예의 관계를 새롭게 설정하고 이를 포괄하는 개념 정립을 하고자 했다. 바우하우스는 조형예술 및 공예와 건축 사이의 연관성에 주목하고 모든 예술 활동을 결합시켜 새로운 건축의 구성 요소로 재통합함으로써 위의 문제를 해결하고자 한 운동이었다.[18] 스테인드글라스를 중심으로 한 유리 공방은 위에서 언급한 바우하우스의 설립 취지에 가장 잘 부합되는 공방이었을 뿐만 아니라 유리 수요의 증가로 유리 공예가 및 전문가의 필요성이 대두되는 시점에 만들어진 것이었다. 스테인드글라스 제작을 위해서는 우선적으로 유리공예, 페인팅 등의 기술 습득과 조형 훈련이 필요하며, 이런 기초과정을 습득한 뒤에는 건축 공간에 수공 작업과 조형예술을 융합하는 능력이 요구되기 때문이다. 시대적으로도 근대건축에서 유리가 차지하는 비중이 높아지면서 스테인드글라스는 충분히 미래 지향적 가치와 가능성을 갖고 있었다.

　　　그러나 유리 공방은 재정적인 문제로 교육과 운영에 필요한 기자재나 지원을 충분히 받지 못했고, 결국 데사우로 바우하우스를 이전하면서 문을 닫게 되었다. 이렇게 열악한 환경과 짧은 운영 기간에도 유리 공방의 활동은 제2차 세계대전 후 본격화된 현대건축 유리 분야의 발전과 1960년대 미국에서 시작되어 전 세계로 확산된 유리 공방 운동Studio Glass Movement[19]에 직간접적으로 영향을 끼치는 성과를 거두었다. 이는 알

18
Bauhaus-Archiv Museum für Gestaltung, *Bauhaus*, Taschen, 2006, pp.56-61.

19
Lloyd E. Herman, *Clearly Art–Pilchuck's Glass Legacy*, Whatcom Museum of History and Art, 1992, pp.16-17. 하비 리틀톤Hervey Littleton, 데일 츄홀리Dale Chihuly 등 미국의 예술가들이 1960년대부터 유리를 예술 활동에 적극적으로 활용하기 위해 시작한 소형화된 개인 유리 공방 운동을 말한다. 이 운동을 통해 화가, 디자이너, 조각가, 공예가 등 다양한 분야의 예술가들이 본격적으로 유리를 작업의 재료로 활용하기 시작했고 유럽과 일본, 한국 등 전세계로 확산되었다.

베르스가 교육자와 작가로서 헌신과 노력을 한 덕분에 가능했다. 그중에서도 가장 큰 성과는 알베르스가 자신의 독창적인 기하학적 패턴을 적용하여 제작한 창문을 개인 주택 및 공공 건축물에 설치한 것이라 할 수 있다. 그의 이런 시도는 스테인드글라스가 성당을 장식하고 교리를 전달하는 종교적 목적에서 벗어나 건축물의 외부와 내부를 고려한 인테리어 디자인으로 그 영역을 확장하는 데 기여했다. 또한 알베르스가 1928년부터 작품 제작에 도입한 샌딩Sanding 기법은 오늘날 유리 작가들의 작품 제작 방식에도 영향을 끼쳤다. 그는 〈팩토리〉 작업을 시작으로 샌딩 기법과 페인팅을 이용하여 기하학적 패턴의 색상 변화를 이끌어내는 작업을 지속했다. 그의 시도는 서로 다른 색상의 투명 또는 반투명 유리를 퓨징하여 깊이감을 주거나 샌딩기로 깎아 색채의 다양성을 표현하는 기법으로 확대, 발전되었으며 오늘날 건축 유리 작업에서 가장 많이 활용하는 제작 기법이 되었다.

이렇게 유리 공방에서의 그의 활동은 오늘날 스테인드글라스가 건축 유리까지 개념을 확장하는 가교 역할을 했다. 그렇지만 알베르스의 뒤를 이을 작가나 교육자가 없는 상황에서 공방이 문을 닫으면서 공예성과 예술적 감성이 결합된 장식적 기능의 스테인드글라스는 근대건축의 발전 과정에서 설 자리를 잃고 말았다. 근현대의 도시 건축에 가장 큰 영향을 끼친 근대건축에서 유리는 서로 상반되는 두 방식으로 활용 가능성이 모색되었다. 그 한 가지는 유리를 이용하여 보석으로 장식된 듯한 이미지를 연출하는 것이었고, 다른 한 가지는 공간으로부터 둘러싸여 있다는 느낌을 제거하는 것이었다. 둘 다 기본적으로 유리의 재료적 특성을 활용하는 것이었지만 전자는 유리의 투

명성보다 색유리의 반사 효과를 살리는 것에 중점을 두고 있다. 앞에서 언급한 셰어바르트의 논문과 그의 생각을 건축물로 재현한 타우트의 유리 파빌리온은 이를 뒷받침하고 있을 뿐만 아니라 바우하우스 유리 공방의 방향성도 제시하는 것이었다. 그러나 보석 이미지를 연출하는 방향은 근대건축의 주류가 되지 못했다. 반면 유리의 투명성을 이용하여 벽에 둘러싸인 듯한 느낌을 없애려는 두 번째 시도는 미스 반데어로에에 의해 발전되었다. 그는 건축물의 공간적 확장이 건물 윤곽의 해체를 통해 이루어진다고 생각했으며, 유리의 투명성으로 공간의 확장을 시도했다.[20] 이는 도시 집중화 현상이 가속화되면서 효율성을 높이기 위해 집단 주거 건물과 대형 공공 건축물 등에 적용되었지만 기능성을 지나치게 강조한 탓에 획일화되고 비개성적인 건물을 양산하는 부작용을 낳기도 했다. 바우하우스 유리 공방의 활동이 단절되지 않고 지속될 수 있었다면 장식적이고 장인의 손길이 느껴지는 창문들을 도심의 건축물에서 좀 더 많이 볼 수 있지 않았을까 추측해본다.

　　또한 유리 공방이 지속되었다면 유리와 관련된 일상용품의 질적 향상에도 보다 많은 기여를 할 수 있었을 것이다. 당시에는 유리 재료와 생산 기술의 향상으로 유리 식기나 조명 등의 분야에 대한 관심과 수요가 급격히 늘어나고 있었다. 따라서 공방의 교육과 활동은 스테인드글라스뿐 아니라 일상용품으로 확대되었어야 한다. 유리 공방의 폐쇄로 구심점이 사라지면서 유리 식기와 조명 같은 상품의 개발을 체계적으로 진행하는 것에는 한계가 있었으며 바겐펠트와 브란트의 사례에서와 같이 개인

20
스즈키 히로유키 지음, 우동선 옮김, 『서양 근·현대건축의 역사』, 시공사, 2003, 249-253쪽.

의 관심과 역량을 바탕으로 산발적으로 진행될 수밖에 없었다.

최근 모든 학문 분야가 서로의 벽을 허물고 통섭을 통해 4차 산업혁명에 대응할 새로운 방향을 모색하고 있다. 바우하우스가 설립된 지 100년이 되는 시점에서 유리 공방의 활동을 되돌아보는 이유는 그들의 활동이 유리뿐 아니라 공예 분야의 미래를 위해 교훈과 가르침을 주고 있기 때문이다. 앞으로 제2, 제3의 알베르스가 나타나 셰어바르트가 꿈꾸던 파빌리온이 우리 주변에서 많이 보이는 날이 오기를 기대해 본다.

• 이 글의 내용 중 바우하우스 유리 공방 책임자로 활동했던 요제프 알베르스의 활동과 작품 분석 등은 필자가 2018년 학술지 《조형디자인연구》에 게재한 논문 「마이스터 요제프 알베르스가 현대건축 유리 발전을 위해 끼친 영향」을 참조하여 작성했습니다.

바우하우스의
그래픽 디자인과 타이포그래피

김현미

서울대학교와 미국 로드아일랜드 스쿨오브디자인에서
그래픽 디자인을 전공했다. 광고대행사 오리콤에서
일을 시작했고, 프리랜서로 다수의 아이덴티티 디자인
프로젝트를 수행했다. 현재는 삼성디자인인스티튜트SADI
커뮤니케이션디자인학과 교수로 있다. 저서로
『신타이포그래피 혁명가: 얀 치홀트』『좋은 디자인을
만드는 33가지 서체 이야기』『타이포그래피 송시』 등이
있으며 독립 출판한 아티스트 북으로 『Ode to Typography』
『반야심경』 등이 있다.

바우하우스의 출범과 그래픽 디자인

글과 그림을 통해 소통하는 시각예술이자 기술인 '그래픽 디자인'이라는 용어는 100여 년이 지난 지금 아날로그 시대의 용어로 여겨지는 듯하다. 현재의 인터넷 기술이 새롭고 다양한 커뮤니케이션 플랫폼과 방법을 견인하고 있다면, 100여 년 전에는 그림과 사진을 원하는 크기의 인쇄물로 복제할 수 있는 사진 제판술과 석판 인쇄술이 그래픽 디자인의 가능성과 영향력을 예견했다. 디자인 역사가 필립 멕스Philip Meggs에 의하면 '그래픽 디자이너'라는 용어를 처음 만들어낸 사람은 1920년대 초반, 미국 알프레드 놉Alfred A. Knopf 출판사의 하우스 스타일을 만든 북디자이너 윌리엄 드위긴즈William A. Dwiggins였다. 그러나 이보다 앞서 설립된 개혁적 디자인학교 바우하우스에는 출범 시점부터 '그래픽 인쇄 공방The Graphic Printing Workshop'이 있었다.

　　바우하우스 창립자 발터 그로피우스는 근대적 디자인 영역으로서 '그래픽'의 개념을 잘 알고 있었을 것이다. 그는 페터 베렌스의 건축사무소에서 1908년부터 2년 동안 일했고, 이

시기는 베렌스가 독일공작연맹[1]의 활동으로 독일의 전기제품 제조회사 아에게의 토털 디자인을 수행한 시기와 맞아 떨어진다. 그는 거의 모든 아에게 제품의 디자인에서부터 모던 건축의 기념비가 된 터빈 공장, 회사의 로고, 포스터 디자인에 이르기까지 제품, 건축, 커뮤니케이션 디자인에 걸친 전 영역에서 회사의 디자인 수준을 높이고 시각적 정체성을 확립했다. 이 컨설팅 사례는 모든 실용미술 분야가 새로운 건축이라는 하나의 궁극적 목적을 위해 서로 유기적으로 결합해야 한다는 그로피우스의 바우하우스 교육철학과 맞닿는 부분이 있다.

그로피우스 자신도 1912년 독일공작연맹의 회원이 되었으나 후일 연맹의 역할에 비판적인 입장을 가지게 되었다. 그는 예술가들의 컨설팅은 말에 그치고 진정한 제품의 생산방식에 변화를 일으킬 방법은 없다고 느꼈다.[2] 산업 현장에서 이미 사용하고 있는 새로운 소재와 제작 공정을 실험하고 교육하는 학교는 없었다. 산업에 부가가치를 더할 수 있는 예술 공예교육이 시급했다. 이런 문제의식에서 바우하우스는 공예의 각 분야별로 실제로 만들어낼 수 있는 능력을 갖춘 창의적 인재 양성에 목표를 두게 되었다. 기대하는 학교의 모습과 수준은 독일공작연맹의 활동과 같이 산업계에 디자인 자문 서비스를 줄 수 있는 실무 능력을 갖춘 교육기관이었다. 기업 컨설팅과 프

1
건축가 헤르만 무테지우스가 프러시아 정부의 임무를 띠고 6년간 영국의 산업 성공 요인을 파악하고 돌아와 만든 예술가, 건축가와 산업체 간 연합체. 1907년 뮌헨에서 열두 명의 예술가, 건축가와 열두 개의 산업체 연합으로 출발했다. 영국의 미술공예운동을 벤치마킹했지만 디자인의 수준을 높이는 데 수공예적 가치보다는 산업적 기술을 적극적으로 수용했다.

2
Arthur Cohen, *Herbert Bayer*, The MIT Press, 1984, p.8.

3
1919년 4월에 발표된 바우하우스 매니페스토 인쇄물에는 바우하우스의 모든 학생이 크게 세 부분으로 구성된 교육을 받게 될 것이라 했고, 이는 공예 훈련, 드로잉과 회화, 과학과 이론 분야이다. 공예 부분은 조각과 소조, 금속공예, 가구, 벽화와 회화, 판화, 직조 등이다. 이 중 이미지의 복제에 관련된 판화 부분이 그래픽 인쇄 공방과 관계가 있다.

로젝트 수주, 혁신적 제품 디자인을 중심으로 한 회사 설립 등을 통해 수익을 내고 순차적으로 재정 자립을 이룬다는 시나리오 역시 설립 시기에 염두에 둔 부분이었다. 이런 목적과 로드맵을 수행하는 데 있어서 그래픽 디자인은 쓸모가 많은 분야였다. 독일공작연맹의 활동만 하더라도 전시와 전시의 투어, 연감 발행 등의 수단을 통해 널리 외부 세계에 알려졌다. 전시를 알리는 포스터나 책자와 같은 메시지와 이미지의 복제에 관여하는 인쇄 기술은 바우하우스 매니페스토에서 밝힌 여섯 개 분야의 공예 훈련[3] 가운데 하나로 포함되었다.

　'바우하우스 매니페스토와 프로그램' 리플릿은 학교의 설립 이념과 목표, 교육 계획과 신입생 모집 등의 정보를 담아 독일 전국에 공표한 바우하우스 최초의 그래픽 디자인 산물이다. 첫해 150여 명 신입생 모집에 기여한 이 진보적인 리플릿은 건축을 중심으로 모든 예술이 통합되는 모습을 성당의 이미지로 표현한 라이오넬 파이닝어의 목판화가 포함되었다.

바이마르 바우하우스의 그래픽 디자인: 손글씨와 그림의 인쇄

그래픽 인쇄 공방

바우하우스는 바이마르 그랜드 두칼 예술공예학교와 바이마르 미술아카데미를 통합하여 만든 개혁적 디자인학교였다. 그래픽 인쇄 공방은 바이마르 예술공예학교로부터 운영되던 시설이었다. 바우하우스에서 공방의 교육은 예술가인 조형교육 마이스터와 장인인 기술 마이스터가 함께 맡았는데, 이 공방의 조형교

육 마이스터는 독일 표현주의 화가 파이닝어가, 기술 마이스터는 카를 자우비처Carl Zaubitzer가 맡았다.

파이닝어는 주로 목판화에 열중했고 그래픽에 활자 대신 손글씨 레터링을 활용했다. 이 시기의 그래픽 인쇄 공방은 활자와 활판인쇄를 위한 기자재가 없었고 수작업으로 이미지 복제를 할 수 있는 목판, 동판, 석판화 기자재만 갖추고 있었다. 처음 몇 년간 학생은 목판화와 동판화 기술을 익혔으나 1921년 말엽부터는 숙련된 기술자를 배출하는 공방이 아닌, 인쇄술을 익히고 싶은 내부의 누구나 사용할 수 있으면서 외부 프로젝트를 수주하여 수익을 내는 공방으로 성격을 달리하게 되었다. 이는 재정 자립도를 높이기 위한 그로피우스의 결정이었다. 그로피우스는 정치 상황의 변화에 따라 교육의 독립과 존속이 위태로워질 수 있음을 예견하고 있었다.

바우하우스의 마이스터와 외부의 예술가 들은 그래픽 인쇄 공방에서 대형 판화 작품이나 작품집을 인쇄했다. 또한 공방은 자체 프로젝트들을 기획했는데 유럽 국가별로 동시대 현대 회화를 소개한 『새로운 유럽의 판화New European Prints』 시리즈와 바우하우스 교육에 참여한 모든 예술가의 작품집인 『마이스터 포트폴리오』 등이 그것이었다. 1924년 바우하우스 바이마르 시기가 막을 내리게 되면서 다섯 권으로 기획되었던 『새로운 유럽의 판화』 시리즈는 완간되지 못했다. 당시의 출판 시장에 컬러 석판화로 인쇄된 예술가들의 작품집은 공급 과잉 상태에 있었기 때문에 바우하우스의 이런 시도는 의도했던 수익으로 이어지지는 않았다. 그러나 바우하우스 포트폴리오 시리즈는 가장 품질이 우수했고 수많은 유명 예술가를 교육자로 확보

한 학교였으므로 대외 홍보 효과는 매우 컸을 것이다.

학생 헤르베르트 바이어와 초기 기초조형교육

오스트리아인 헤르베르트 바이어는 잘츠부르크Saltzburg와 린츠 Linz 사이의 작은 시골 마을에서 나고 자랐으며 어린 시절 수채 화와 드로잉에 재능을 보였다. 빈의 미술대학에서 수학하고자 했던 꿈은 아버지가 갑작스레 세상을 떠나며 무산되었고, 린츠 소재의 한 건축가 사무실에서 도제로 건축 드로잉을 익히며 건 축사무소에서 의뢰인에게 제공하던 홍보 관련 일들로 포트폴리 오를 쌓아갔다. 건축 드로잉과 그래픽 디자인 영역에서 능력을 인정받고 린츠를 벗어나 독일 다름슈타트에 있는 오스트리아 건축가 엠마누엘 마골트Emmanuel Josef Margold의 사무실로 자리 를 옮겼다. 이 무렵 바실리 칸딘스키의 저서 『예술에서의 정신 적인 것에 대하여』를 읽고 깊은 감명을 받았고, '바우하우스 매 니페스토와 프로그램' 리플릿을 일하던 사무실에서 발견했다.

　　1921년, 바이어는 21세의 젊은 나이였지만 다른 바우하 우스 학생과 달리 이미 실무 경력과 포트폴리오가 있었고 실제 현장의 문제를 해결하는 학교가 목표였던 그로피우스에겐 이상 적인 학생이었다. 그로피우스는 바이어를 즉시 합격시켰다. 그 는 요하네스 이텐의 기초조형 수업은 들었지만, 견습 기간은 면 제되어 곧장 그 자신이 동경하던 예술가인 칸딘스키의 벽화 공 방Mural Painting Workshop에 배치되었다. 정규교육에 목말랐던 바 이어는 바우하우스의 수업과 과제에 매우 충실히 임했다.

　　1923년 모호이너지가 부임하기 전까지 그는 이텐, 칸딘 스키, 클레에게 영향을 받았다. 화가들로부터 형태와 색채를 배

우면서 그가 일했던 기능적인 그래픽 디자인과 자유로운 회화 사이에서 갈등했고 어떤 하나의 스타일에 경도되지 않으면서 프로젝트마다 스스로 익힌 시각적 기법을 다양하게 적용했다. 건축사무소에서 일하면서 익힌 건축 드로잉과 공간에 대한 감각에 더해 바우하우스에서의 회화와 다양한 표현 방법에 대한 경험은 후일 바우하우스 이후 그가 평면과 공간, 디자인과 예술의 영역을 넘나드는 전천후 디자이너로 활약할 수 있도록 했다.

바이어가 1923년 디자인한 바이마르 바우하우스 건물 층간 벽화에는 그가 칸딘스키로부터 배운 형태와 색채의 관계에 대한 이론이 적용되어 있다. '재료와 형태의 경제성의 추구'는 바우하우스의 전 교육과정을 관통하는 교육철학이었다. 바이마르 시기의 기초조형교육은 형상의 추상과정을 통한 추상화된 시각언어, 기하학적 형태, 순수한 색채에 대한 이해를 기반으로 한 시각언어를 발달시켰다. 칸딘스키는 삼원색과 삼각형, 원, 사각형의 기하형 사이의 보편적인 상호 관련을 증명하려는 시도를 보여주었고 이는 바우하우스의 아이콘이 되었다.[4] 적극적이고 밝은 삼각형은 노란색, 소극적이고 어두운 원은 파란색, 두 극단의 중간적 성격을 가지고 있는 사각형은 빨간색과 연결시킬 수 있으며 이는 보편적으로 감지하는 지각이라는 것을 설문을 통해 '과학적으로' 증명하려고 했다. 칸딘스키는 드로잉 교육을 할 때도 선택한 정물을 그대로 그리는 것이 아니라, 그들의 배열을 관통하는 시각적 구조를 발견하도록 했다. 발견한 구조는 추상화되어 각각의 중요도에 따라 다양하게 강조되는 수평이

4
앨렌 럽튼, 애보트 밀러 지음, 박영원 옮김, 『바우히우스와 디자인이론』, 1996, 도서출판 국제, 26쪽.

5
Frank Whitford, 'Max Bill on Kandinsky', *The Bauhaus Masters and Students by themselves*, Conran Octopus, 1992, p.130, p.219.

나 수직, 대각선의 요소들로 변환되거나 둥근 형태와 각진 형태 요소가 대비되는 그림들이 만들어졌다.[5] 기초과정은 모든 학생이 수강해야 하는 필수 교과목으로 바우하우스의 형태를 규정하는 가장 강력한 도구였고, 이는 그대로 초기 그래픽 디자인의 형태에 반영되었다.

테오 판 두스부르흐가 끼친 영향

1917년 네덜란드의 건축가이자 화가였던 테오 판 두스부르흐는 피에트 몬드리안 Piet Mondrian 과 함께 더스테일 그룹을 창설하고 그 이론과 실행을 잡지《더스테일》의 발행을 통해 세상에 알렸다. 잡지 디자인과 더스테일의 이론에 충실한 제호 레터링은 헝가리 화가 빌모스 후스자르 Vilmos Huszár 가 맡았다.

더스테일 예술가와 건축가가 추구한 '완벽한 직선' '이상적인 기하학'과 같은 이론은 그들이 교류하던 철학자이자 수학자 M.H.J. 스혼마커스 M.H.J. Schoenmaekers 의 저서 『세상의 새로운 이미지 The New Image of the world』(1915), 『조형적 수학의 원리 Principles of Plastic Mathematics』(1916)에 그 근간을 두었다. 수평선과 수직선, 비대칭의 구성이지만 수평과 수직의 상반된 힘이 직각으로 만나서 만들어내는 균형감, 노랑, 빨강, 파랑의 삼원색과 검정, 회색, 흰색만 사용하는 등 더스테일 그룹이 세상에 적용하여 바꿔보고자 한 언어는 어떠한 구상적 표현이나 상징도 개입할 수 없는 순수한 조형언어였다.

두스부르흐는 바우하우스를 특별한 관심을 가지고 주시했고《더스테일》잡지에 특집으로 다루기 위해 직접 자료를 요청하기도 했다. 1921년부터 1922년까지는 바이마르에 아예

상주하면서 학생들과 교류했다. 그는 바우하우스에서 정식으로 교편을 잡고 싶은 바람이 있었으나 실현되지 않았고, 대신 학교 밖에서 관심 있는 학생을 위해 더스테일의 이론과 실기를 매주 진행되는 수업의 형태로 가르쳤다. 당시 바우하우스 학생은 표현주의 화가 이텐으로부터 기초조형을 배웠다. 잠재된 예술적 감수성을 일깨워 개인만의 형태와 색채를 발견하라는 이텐의 교육과 달리, 새로운 세상을 구축하는 보편적 형태와 순수한 삼원색의 사용 등 더스테일의 구성주의적 철학과 조형언어는 쉽게 작업에 적용할 수 있는 공식처럼 여겨지면서 변화를 일으켰다. 두스부르흐는 "바이마르에서 나는 모든 것을 급진적으로 뒤집어 놓았다. 이곳은 가장 진보적인 교수들이 모였다는 바야흐로 가장 유명한 학교가 아닌가. 매일 저녁 나는 학생에게 새로운 정신의 '해충'을 퍼뜨렸다.……"[6]라고 더스테일의 동료에게 편지를 보냈다.

　　　　한 학생은 다음과 같이 회상했다. "중세의 수공예적 가치를 이상향으로 설정한 초기 바우하우스 프로그램과 대조적으로 두스부르흐는 기계와 잘 디자인된 상품의 대량생산을 고취했다. …… 그는 많은 타이포그래피 강의와 그 자신만의 디자인 수업을 이끌었다. 사람들이 뭐라 말하더라도 '바이마르 더스테일 그룹'의 시작이었다.……"[7] 그는 건축에서부터 타이포그래피에 이르기까지 너스테일 조형이 환경의 모든 부분에 적용될 수 있음을 보인 것이었다. 두스부르흐는 "레터링은 글자가 보편적인 소통의 도구임을 생각할 때 가능한 한 균일하고 가독성이 있어야 한다고 설파했다."[8]

6, 7
Frank Whitford,op. cit., p.130.

8
Magdalena Droste, *Bauhaus*, Benedikt Taschen, 1990, pp.56-57.

두스부르흐의 굳은 신념과 건축을 중시하는 태도는 건축 교육을 아직 제공하지 못하고 있었던 그로피우스에게는 부담스러웠다. 하지만 이 시기 그의 존재는 그로피우스가 바우하우스의 방향을 재설정하는 데 영향을 끼쳤고, 이는 구성주의자인 모호이너지의 임명이라는 결과로 나타났다. 이후에 나타나는 바우하우스 그래픽 디자인의 형태적 변화는 (내용을 조직하고 강조하기 위해 등장하는 굵은 수평, 수직선, 직각으로 만나는 비대칭 구성, 레터링 대신 활자체를 사용하는 것 등) 구성원들이 더스테일의 영향을 크게 받았음을 보여준다.

모호이너지와 아방가르드 예술가들 : 모던 그래픽 디자이너들

라슬로 모호이너지는 헝가리의 부유한 유대인 지주 집안에 태어났다. 부다페스트 대학에서 법학을 전공하던 중 제1차 세계대전에 오스트리아-헝가리 제국의 장교로 참전했다. 전쟁에서 큰 부상을 입고 러시아 오데사Odessa에서 치료를 받는 동안 어릴 적부터 소질을 보여온 시와 드로잉에 몰두했다. 제대 후 헝가리 문학지를 통해 시작詩作 활동을 하고 스물 셋이 되던 해, 처음으로 살롱전에 그림을 출품하면서 완전한 예술가로서의 삶을 선택했다.[9]

이듬해에 그가 쓴 일기는 예술가의 길을 선택한 그의 고민을 보여준다. "내 양심은 끝없이 묻는다. 사회적 혼돈의 시기에 예술가가 되는 것이 과연 옳은 일인가? 모든 사람이 기본적 생존의 문제를 해결해야 할 때 나 자신을 위한 예술의 특권을 누릴 수 있는가? 지난 100여 년간 예술과 현실은 공통점이 하

9
박신의, 『멀티미디어 아티스트 라슬로 모홀리나기』, 디자인하우스, 2008, 103쪽.

나도 없었다. 개인적 만족을 위한 예술은 대중의 행복에 기여한 것이 단 하나도 없다."¹⁰

　　그는 헝가리 공산당을 지지했으나 공산주의 체제가 패하자 오스트리아 빈을 거쳐 베를린으로 이주했다. 빈에 체류한 짧은 기간 동안 헝가리인 라오스 카삭 Lajos Kassak이 이끄는 진보적 예술 잡지 《MA'오늘'이라는 뜻》에 참여하면서 아방가르드 예술가들과 연대했다. 베를린 이주 후에는 체코 출신의 루치아 슐츠 Lucia Schulz를 만나 결혼했는데, 루치아는 미술사와 철학을 공부하고 사진에 전문성을 가진 신여성이었다. 둘은 함께 새로운 시각언어로서 사진이 가진 조형적 가능성을 탐구하고 확장했다.

　　모호이너지는 《MA》에 〈유리 건축 Glasarchitektur-Bilder〉이라는 작품을 발표했는데 이는 빛, 공간, 소리, 움직임 등 비물질적 요소에 대한 그의 관심을 보여주었다. 사진은 '빛의 예술'이었고 눈의 기술적 확장이었다. 그는 "사진을 통한 기록이 증가하면, 영화는 문학을 대체할 것이다. 이는 전화 사용량이 증가하며 편지가 쓸모없어지는 사례와 마찬가지다"¹¹ 라고 주장했다. 그는 기술 발전이 가져온 새로운 시대의 커뮤니케이션 매체를 적극적으로 익히고자 했으며, 사진술과 타이포그래피에 대한 관심도 이런 맥락 속에 있었다. 1921년에 이미 〈대도시의 활력 Dynamic of the Metropolis〉이라는 제목의 영화 시나리오를 활자와 사진을 함께 사용하여 시각적으로 소통하는 '타이포포토 Typophoto' 형식으로 제작했다. 이 작업은 그가 추구한 객관적이고 설득력 있는 사진과 역시 객관적으로 텍스트를 복제하는 기술인 타이포그래피라는 두 가

10　Frank Whitford, op. cit., p.159.

11　'The New Typography', 바우하우스 전시 도록, 1923.

12　Frank Whitford, op. cit., p.160.

지 시각언어를 결합한 것이었다. 둘을 시각적으로 명쾌하게 조
직하는 데 기여한 것은 더스테일적인 수직, 수평선으로 이루어
진 그리드였으며 이는 '새로운 타이포그래피' 디자인의 서막을
알리는 작업이었다.

　　이듬해인 1922년, 모호이너지의 「생산-복제Produktion-
Reproduktion」라는 글이 《더스테일》 저널에 게재되었다. 그는 뒤
셀도르프에서 열린 '국제진보예술가총회'와 바이마르에서 열린
'다다-구성주의자 총회' 등에 참여하여 당시 러시아, 네덜란드,
스위스, 독일 등에 걸쳐 진보적 예술 운동을 전개한 주요 인물
들(엘 리시츠키El Lissitzky, 테오 판 두스부르흐, 라울 하우스만Raoul Hausmann, 한
나 회흐Hannah Höch, 트리스탄 차라Tristan Tzara 등)과 교류의 물꼬를 텄다.
진보 예술가들은 예술을 위한 예술을 버리고 새로운 사회 구축
을 위한 예술을 결의했다. 이를 위해 예술이 산업 그리고 기술
과 접목하는 것이 필요해 보였다. "…… 20세기의 현실은 테크
놀로지이다: 기계를 발명, 구축하고 유지하는 기술. 기계를 사용
하는 사람이 되는 것이 20세기의 정신이다. …… 모든 사람은 기
계 앞에 평등하다. 테크놀로지에는 전통도 신분 의식도 없다. 모
든 사람이 기계의 주인이 되거나 노예가 될 수 있다.……"[12]는 그
의 말은 예술, 기술, 기계에 대한 그의 철학을 보여준다. 진보적
예술가 가운데 그는 특히 건축을 공부한 러시아의 구성주의자
엘 리시츠키와의 교류로부터 고무되었고, 구성주의를 그의 예
술적 신념으로 받아들였다.

　　엘 리시츠키는 변방의 유대계 러시아인으로 유대인 입
학생 숫자를 제한한 상트페테르부르크St. Petersburg의 미술대학
에 불합격하고 대신 독일 다름슈타트에서 건축공학을 공부했

다. 학창 시절 5년 동안 독일에 머물며 유럽 지역 순례를 통해 다양한 근대 예술 운동을 접할 수 있었다. 모스크바에서 건축회사에 다니던 중 히브리 문자 인쇄 금지 등 유대인 탄압이 발생하자 더욱 전통 유대교 사원 건축이나 유대인 아이들을 위한 동화책 일러스트레이션 등에 관심을 가지게 되었다. 러시아 임시정부가 볼셰비키 혁명으로 붕괴되자 새롭고 평등한 사회 건설에 동참하고자 한 것은 당연한 일이었다.

　　리시츠키는 1919년부터 마르크 샤갈Marc Chagall이 교장으로 있던 비텝스크Vitebsk 미술학교에서 그래픽아트, 인쇄 그리고 건축을 가르쳤다. 독보적 추상회화 양식에 도달한 카지미르 말레비치Kazimir Malevich가 샤갈의 뒤를 이어 교장이 되었고, 그는 그의 절대주의Suprematism 예술이론과 철학을 실천할 수 있도록 교육과정을 혁신했다. 그는 '새로운 예술의 챔피언'이라는 의미의 러시아어 약자略字로 이루어진 '우노비스UNOVIS'라는 예술 운동 그룹을 만들었다. 리시츠키와 같은 동료 교수진과 학생이 적극적으로 활동했고, 이들의 목표는 절대주의 조형을 소비에트 사회 건설에 적용하는 것이었다. 책과 같은 인쇄물에서부터 가구, 텍스타일, 건축에 이르기까지 환경의 모든 영역을 적용의 범위로 보았다. 공산주의의 이상에 따라 우노비스 활동의 산물은 개개인의 사인signature 대신 말레비치의 검정 사각형을 칭송하는 우노비스의 검정 사가형 인장으로 표시했다.

　　리시츠키는 말레비치의 영향에서 벗어나 독자적인 조형의 세계를 탐구하고 확립해 나가기 위한 자신의 작업 시리즈를 우노비스가 디자인했다는 뜻의 '프로운PROUN; Proekt-Unovisa'이라 명명했다. 그는 자신의 조형적 실험 과정인 '프로운'을 '어

떤 것이 (평면적) 그림으로부터 건축으로 변화하는 장場'이라고 정의했다. 프로운은 초기의 회화 작품에서 석판화로 인쇄, 출판되는 형태를 거쳐 설치미술에 이르기까지 형식적 변화를 거듭했다. 이런 작업은 후일 리시츠키가 주력했던 혁신적 전시 디자인의 토대가 되었다.

그는 1921년 러시아 혁명정부의 문화 사절 자격으로 바이마르 독일로 돌아와 왕성한 교류와 기고, 출판, 디자인 활동 등을 통해 러시아 아방가르드 예술과 서유럽 사이의 가교 역할을 했다. 그 또한 모호이너지와 같이 복제, 생산되는 이미지와 텍스트의 영향력을 일찍이 간파했고 타이포그래피와 북 디자인에서 혁신적인 작업들로 세상을 놀라게 했다. 1922년 베를린에서 인쇄, 출판된 『두 개의 사각형에 대하여About 2 Squares』는 러시아 혁명을 우화의 형식을 빌려 구성주의적 조형언어로 표현한 책이었다. 이듬해에 역시 베를린에서 출판된 『목청을 다하여 For the Voice』는 시인 블라디미르 마야코프스키Vladimir Mayakovsky의 시를 활자와 기하학적 형태의 평면 구성으로 표현했는데, 읽는 시詩라기보다는 보는 시를 구현한 기념비적인 작업이었다. 그는 1923년 잡지 《메르츠Merz》에 게재한 에세이 「타이포그래피 지형The Topography of Typography」에서 "인쇄면의 단어는 '듣는 것'이 아닌 '보는 것'으로 접수된다. …… 새로운 책은 새로운 저자를 요구한다. 잉크와 깃대펜은 죽었다. ……"고 타이포그래피를 통한 소통과 새로운 책의 형태 모색에 대한 의지를 표명했다. 두 권의 책에서 수평적 활자 배열에서 벗어나 다양한 크기의 활자로 대각선 조판을 한 시도는 타이포그래피의 새로운 가능성을 제시했다. 베를린의 작은 인쇄소에서 일하던 식자공들은 활

자 상자의 재료들을 사용해 『목청을 다하여』의 도판을 구축하자는 리시츠키의 말을 이해하지 못했으나, 그는 식자공과 인쇄공을 설득해 그들이 평소에 하던 작업 이상의 놀라운 성과물을 만들 수 있었다.[13]

모호이너지는 리시츠키가 선보인 타이포그래피를 매우 혁신적인 것으로 받아들였을 것이다. 1922년 베를린의 슈투름Der Sturm 갤러리에서 열린 모호이너지의 구성주의 회화 전시회는 성공적이었고 이를 계기로 그로피우스는 1923년 봄, 그를 바우하우스의 새로운 마이스터로 채용했다. 국제적인 진보 예술가들과 친교했던 모호이너지의 등장은 바우하우스를 그들과 한층 더 가깝게 했다. 리시츠키, 두스부르흐와 그의 추종자였던 막스 부르하르츠Max Burchartz, 발터 덱셀Walter Dexel 등의 그래픽 디자이너, 다다이스트 쿠르트 슈비터즈Kurt Schwitters 등이 바우하우스를 자주 방문하여 강의하고 그들의 작업을 공유했다. 몇몇 작은 전시를 열어 토론의 시간을 가지기도 했다.[14]

쿠르트 슈비터즈는 라울 하우스만, 한나 회흐 등 베를린의 다다이스트들과 교류하면서 자신이 거주하던 하노버Hannover를 근거지로 한 다다이즘 활동을 '메르츠'라 이름 붙였다. 그리고 시, 조각, 건축, 공연, 광고 등 종합예술을 다루는 장으로서 국제 모던아트 잡지 《메르츠》를 발행했다. 다다이스트들이 스위스에서 창건히고, 후일 프랑스에서도 발행된 잡지 《다다Dada》의 독일판에 해당했다. 1923년 창간호의 특집 기사는 「네덜란드 다다Holland DADA」였고 두스부르흐가 서문을 기고했다. 같은 해 4호에는 리시츠키의 「타

13
크리스토퍼 버크 지음, 박활성 옮김, 「능동적 타이포그래피」, 워크룸 프레스, 2013, 55쪽.

14 Arthur Cohen, op. cit., p.12.

15 Arthur Cohen, op. cit., p.359.

이포그래피 지형」이 게재되었다. 《메르츠》는 실험 시에서 콜라주에 이르는 슈비터즈 자신의 예술을 담아내는 장이기도 했고, 진보적이고 광범위한 그의 예술만큼이나 잡지의 디자인과 타이포그래피가 새롭고 실험적이었다.

　　　슈비터즈는 바우하우스를 자주 방문하여 다다이스트 콜라주를 선보였다. 이는 학생에게 영향을 끼쳐 포스터나 초청장, 서로에게 건네던 생일 카드 등의 표현 기법으로 등장하곤 했다.[15]

바우하우스 전시와 '새로운 타이포그래피'

1923년은 바우하우스의 변곡점이 되었다. 새로운 사회 구축을 위한 예술을 신념으로 삼은 구성주의자 모호이너지를 등에 업고 그로피우스는 새로운 학교의 방향을 선언했다. 기술을 끌어안고 산업과 연계될 수 있는 시제품을 제작하는 생산적인 학교가 목표였다. 모호이너지는 금속 공방의 마이스터를 맡아 주로 금속공예품을 만들던 공방의 성격을 대량생산을 목적으로 한 제품의 시제품을 만드는 공방으로 바꾸었다. 또한 기초과정의 전체 사령탑이 되어 이텐이 떠난 자리에 경험이 많은 학생이었던 알베르스를 두고 자신과 함께 '재료의 이해' 수업을 진행하게 했다. 또한 반년이었던 기초과정을 1년으로 늘려 후반부에는 칸딘스키와 클레가 형태와 색채 이론을 가르치도록 했다.

　　　바이마르 당국은 바우하우스가 재정 자립도를 높이고 새로운 교육의 '메시지'를 보다 많은 대중에게 알릴 수 있는 출판사를 설립하도록 했다. 1923년 '바우하우스 총서Bauhausbücher, 뮌헨-베를린'이 시작되었다. 다양한 전문 영역의 예술적, 과학적, 기술적인 면을 소개하는 것이 기획 의도였던 이 출판 프로

젝트는 50권의 출판을 목표로 했으나 1929년까지 14권의 책을
출간했고, 책의 기획과 거의 모든 북 자켓 디자인과 타이포그래
피를 모호이너지가 맡았다. 인쇄와 출판은 프랑크푸르트 암 마
인Frankfurt am Main 의 인쇄소에서 이루어졌다. 모호이너지 자신
의 저서도 제8권 『회화, 사진, 영화Malerei Potografie Film』(1925)와
제14권 『재료에서 건축까지』 등 두 권이 출간되었다.

　　　　당국은 또한 현재까지의 교육 성과를 대외적으로 알리
는 전시를 요구했다. 그로피우스가 선언한 '예술과 기술-새로
운 통합'은 새로운 학교의 방향성을 알리는 구호이자 바우하우
스의 교육 성과를 세상에 선보이는 첫 전시의 주제였다. 전시의
광고와 도록과 같은 그래픽 디자인 역시 학교가 지향하는 가치
를 완전히 새로운 이미지를 통해 보여주었는데, 여기에 기여한
것이 '새로운 타이포그래피'였다. 도록의 표지는 바이어가 디자
인했다. 비록 레터링이기는 했지만 크고 굵은 산세리프형 글자
만을 사용하여 조형의 경제성을 성취했다. 모호이너지는 전시
도록의 편집을 맡았고 도록에 「새로운 타이포그래피」라는 에세
이를 써서 20세기의 텍스트와 이미지 커뮤니케이션이 택해야
할 기술과 담당해야 할 기능, 새로운 형태를 논했다. 에세이의
주요 내용은 다음과 같다.

　　　　"타이포그래피는 커뮤니케이션의 도구이다. 모든 타이
포그래피 구성에서 가장 우선할 것은 명확함이다. 가독성은 절
대 미적인 부분 때문에 방해를 받으면 안 된다. 글줄은 미리 정
해진 틀에 강요되면 안 될 것이다. 인쇄된 이미지는 내용에 상
응한다. 인쇄의 목적에 따라 모든 선線의 방향의 자유로운 사용
을 요구한다. 우리는 모든 서체, 굵기, 기하학적 형태, 색깔을 사

용한다. 우리는 새로운 타이포그래피 언어를 창조하고 싶다. 그 언어는 순전히 표현의 내재적 법칙과 시각 효과에 의해 지배된다. 오늘날 타이포그래피의 가장 중요한 부분은 사진을 원하는 크기로 기계적으로 재현할 수 있는 제판술이다. …… 사진이 포스터에서 그림을 대체하면 포스터 제작에 결정적 변화가 일어날 것이다. 카메라의 전문적 사용과 모든 사진의 기술들(리터칭, 왜곡, 확대, 중첩 등)과 해방된 타이포그래피 글줄이 만나면 포스터의 효과는 크게 증대될 수 있다. …… 새로운 타이포그래피는 보는 것과 커뮤니케이션의 동시적 경험이다."

모호이너지는 1925년에 출판된 그의 저서 바우하우스 총서 제8권 『회화, 사진, 영화』에서도 활자로 구성된 커뮤니케이션인 '타이포그래피'와 시각적으로 이해할 수 있는 '포토그래피'가 결합된 '타이포포토'가 시각적으로 가장 정확한 커뮤니케이션을 만든다고 했다.

바우하우스 전시회에서 경험한 새로운 타이포그래피는 스물한 살의 젊은 타이포그래퍼 얀 치홀트Jan Tschichold를 송두리째 흔들어 놓았다. 그는 모호이너지와 연락을 취하며 러시아 구성주의 디자인을 접하기 시작했고, 모호이너지가 발제한 「새로운 타이포그래피」에 천착하여 후일 모던 타이포그래피의 뿌리와 현황, 또한 매뉴얼 역할을 한 기념비적 저서 『새로운 타이포그래피Die Neue Typographie』(1928)를 남기게 되었다.

바우하우스 전시에 대한 평가는 양극단으로 나뉘었지만 대흥행을 거둔 것은 확실했다. 그러나 1924년 2월에 있었던 바이마르가 속한 튀링겐주 선거로 바우하우스의 봉쇄가 결정되었다. 선거에 승리한 우익 보수 정당이 바우하우스가 러시아 아

방가르드 아티스트들과 교류하는 것을 학교 자체의 공산주의, 볼셰비키 성향으로 여겼던 것이다. 그러나 폐쇄의 수순을 밟는 몇 달 동안 이 유명한 학교를 유치하려는 지방 도시들이 생겨났다. 결국 정치적으로 사회민주당이 우세하고 시장市長이 '예술 후원가'였던 산업도시 데사우로 이전이 결정되었다.

데사우 바우하우스의 그래픽 디자인: '새로운 타이포그래피'의 실행

인쇄와 광고 공방

데사우의 시장 프리츠 헤스Fritz Hess는 바우하우스를 유치하면서 넓은 대지에 새로운 건물과 설비를 마련할 기금까지 제공했다. 그로피우스가 디자인한 철골 구조에 유리 커튼으로 표방되는 학교 건물과 학생 기숙사, 마이스터의 주택 등 모던 건축물들이 지어졌고, 그 결과 데사우 바우하우스는 독일 모던 건축의 완벽한 본보기가 되었다. 학교의 형태는 국립학교에서 지역의 예산으로 운영되는 학교가 되었다. 중세 길드적인 개념과 용어를 버리고 교수와 학생이라는 일반적 아카데미의 표준을 따르는 학교로 전환했고, 공식 명칭은 '데사우 바우하우스: 디자인 인스티튜트Institute of Design'였다.

　　　1925년 4월 공식적으로 재개된 학교는 여섯 개의 공방으로 시작했고 그중 네 개의 공방이 바이마르 바우하우스에서 학생이었던 젊은 교수들의 소관이 되었다. 그래픽 인쇄 공방은 '인쇄와 광고 공방The Printing and Advertising Workshop'으로 이름을 바꾸었고, 25세의 바이어가 지휘하게 되었다.

바이어는 바우하우스 전시의 그래픽 디자인 부문을 맡아 도록 표지디자인, 엽서, 사이니지 디자인 등 준비에 총력을 기울였기에 전시가 끝난 후 에너지의 고갈을 느꼈다. 1년간 학우와 함께 이탈리아 등지로 스케치 여행을 하며 휴학 기간을 마치고 돌아왔을 때 새롭게 이전하는 학교에서 인쇄 광고 공방의 책임을 맡았다. 새로운 공방 운영에 필요한 기자재를 구입하는 일도 교수의 책임이었다. 바이마르 튀링겐 정부는 휴학 전의 바이어에게 새로운 화폐 디자인을 의뢰했다. 갑작스러운 인플레이션 탓이었다. 이틀간 인쇄소가 갖추고 있는 활자만을 활용하여 디자인하고 다음 날 바로 인쇄, 유통되어야 하는 긴박한 프로젝트였다. 바이어의 화폐는 서로 다른 화폐 단위를 컬러로 구분하고 수평과 수직의 활자 정보가 교차하는 구성이 특징이며, 정교한 위조 방지 그래픽 없이 타이포그래피만으로 이루어진 세계 최초의 화폐 디자인이었다. 바이마르 바우하우스의 그래픽 인쇄 공방에는 없었던 활자와 활판인쇄 기자재를 바이어는 이 같은 외부 프로젝트의 경험을 통해 알게 되었던 것이다.

바이어는 새로운 인쇄 광고 공방의 운영을 위해 대형 평판 실린더 인쇄기 한 대와 작은 인쇄물을 만들 수 있는 두 대의 작은 플래튼platen 인쇄기 그리고 활자를 구입했다. 공방의 역할은 바우하우스에 필요한 모든 인쇄물과 외부에서 의뢰받은 프로젝트를 진행하는 것이었다. 데사우 시기가 시작되면서 그로피우스는 외부 기금을 지원받아 오랫동안 염원해 온 바우하우스 유한회사를 설립했다. 회사의 최우선 과제는 바우하우스에서 디자인된 모든 주요 시제품의 사진과 개요를 카탈로그에 담아 만드는 것이었다. 이 프로젝트는 바이어가 디자인하고 학

교 공방에서 인쇄까지 마친 첫 프로젝트가 되었다. 바우하우스를 알리는 엽서, 포스터, 커리큘럼 등 정보 디자인, 레터헤드, 바우하우스 회사가 박람회에 참여할 때 필요한 그래픽 매체 등 공방은 주로 실무 인쇄를 진행했다. 따라서 다른 공방과 같이 소속된 학생을 교육하지는 않았지만, 학생들은 이곳에서 다양한 인쇄 실험을 했고 바이어의 지도에 따라 실제 프로젝트에 참여하면서 기술을 익혔다. 1926년, 데사우 바우하우스의 공식적인 개교와 함께 첫 공식적인 정기간행물《바우하우스bauhaus》잡지가 출간되었다. 계간 잡지로 매 호 무대, 건축, 광고 등 주제를 달리하며 일상과 예술이 만나는 접면을 소개한 이 잡지는 1931년에 폐간될 때까지 바우하우스 총서와 함께 담론과 지식을 생산해 내는 바우하우스의 또 다른 역할과 위상을 만들어내는 데 기여했다.

바우하우스 전시를 통해 그래픽 디자이너로서 자리를 찾은 바이어는 모호이너지가 바우하우스에 가져온 기계 시대의 글과 그림의 커뮤니케이션에 대한 생각, 즉 그의 에세이「새로운 타이포그래피」에서 주장하는 것을 이행하고자 했다. 모호이너지가 '다양한 글자체과 글줄의 방향성 등 목적에 부합하는 자유로운 구성'을 이야기했다면, 바이어는 오직 산세리프 글자체와 활자 상자의 도구들을 활용하여 절제된 구성으로 정보의 전달이라는 기능에 충실한 타이포그래피를 보여주었다. 바이어는 타이포그래피를 예술적 표현의 도구보다 커뮤니케이션 서비스라는 개념으로 파악했다. 모던 타이포그래피 어휘는 특이하고 개인적인 스타일이나 손으로 그린 이미지를 삼가고 대신 가독성과 명확함에 엄격하고 매우 보편적으로 보이는 시각 커뮤

니케이션을 옹호했다. 바이어는 개인적인 스타일을 넘어서겠다
는 모던 타이포그래피가 또 다른 스타일로 자리 잡는 것을 모순
으로 보았다. 그는 프랑크푸르트의 한 인쇄소에서 1927년에 수
행한 일 중 절반가량은 의뢰인이 '바우하우스 스타일'로 해달라
고 주문했다는 사례를 들었다.[16] 이는 위계를 전달하고 정보를
구분하기 위해 사용하는 서로 다른 굵기의 산세리프 글자들, 괘
선, 주목을 위해 사용하는 빨간색 등의 형태 양식이었다.

　　1928년 《바우하우스》 잡지 1호는 바이어가 편집과 디
자인을 맡았다. 표지 그래픽은 바우하우스를 상징할 수 있는 여
러 물체로 화면을 구성해 '타이포포토' 기법을 통해 표현했다.
이 잡지에 기고한 에세이 「타이포그래피와 창의적 광고」에서 바
이어는 "디자이너의 주요 업무는 산업과 상업 문화가 정의한 필
요 사항을 이해하여 실용적이고 즉시 이해할 수 있는 해결점을
고안하는 것"이라고 주장했다. 새로운 타이포그래피가 점차 획
일적 시각 양식을 확립할 때, 이런 해결책만으로는 감당하기 어
려운, 당시 크게 부상하고 있던 광고 크리에이티브 업무에 대한
그의 관심과 철학을 볼 수 있는 대목이다.

　　'새로운 타이포그래피'와 바우하우스 타이포그래피는
젊은 타이포그래퍼 치홀트의 탐구심과 성문화成文化 의지에 따
라 이론화되어 조명되고 독일어권 인쇄업계에 널리 알려지게
되었다. 그는 1925년, 독일 인쇄노조 산하 교육 조직의 기관지
《활판인쇄술 회보Typographische Mitteilungen》의 특집호에서 「근원
적 타이포그래피Elementare Typographie」라는 제목으로 전통적 인
쇄 관행에 경종을 울리는 새로운 타이포그
래피 작업들을 소개했다. 그가 존경해 마

16
Arthur Cohen, op. cit., pp.201-201.

지않던 리시츠키와 모호이너지의 작업과 더불어 바이어와 요스트 슈미트의 작업 또한 다수 소개되었다. 《더스테일》과 같은 당시 아방가르드 저널의 독자가 수백 명에 불과할 때 이 매체의 구독자는 2만 명에 달했다.[17]

17
크리스토퍼 버크, 앞의 책, 56쪽.

DIN 종이 규격과 소문자 전용 타이포그래피

재료와 형태의 경제성은 바우하우스 교육을 관통하는 원리였다. 1922년, 독일산업표준협회DIN는 A 포맷이라는 표준화된 종이 규격 체계를 개시했다. 바우하우스는 종이 사용에 있어서 낭비가 없는 A 포맷으로 제작된 종이 규격을 즉각 채택했고, 이를 준수하는 레터헤드 디자인을 연구했다. 1920년대에 서신 왕래는 중요한 소통 방법이었고 레터헤드는 조직이나 개인의 아이덴티티를 타이포그래피로 표명할 수 있는 흥미로운 매체로 급부상했다. 바이어는 A4 규격의 레터헤드를 디자인할 때 발신인의 정보 위치를 고정하고 여백을 일정하게 유지하는 타이포그래피 디자인을 제안했다. 이는 접었을 때 A 포맷 규격의 창 봉투의 창에 발신인과 수신인 정보가 들어맞아 봉투에 다시 손으로 표기하지 않아도 되는 효율적 디자인이었다. 1926년 바이어는 라이프치히의 서적과 광고 예술 잡지 《오프셋Offset》 바우하우스 특별호에 「규격화된 레터헤드에 대하여」란 에세이를 기고하여 이러한 내용을 언급했다.

　　　　또한 타이포그래피에서 종이의 경제성뿐 아니라 모든 단어의 첫 글자를 대문자로 표기하는 독일어 문자 표기가 비효율적이라는 문제가 제

18
크리스토퍼 버크, 앞의 책, 165쪽.

기되었다. A 포맷을 개발한 발터 포르스만Walter Porstmann 박사
는 저서 『언어와 문자Sprache und Schrift』(1920)에서 독일어 표기에
서 대문자를 쓰지 말 것과 음성 원칙에 따른 표기법을 제안했
다.[18] 독일어 활자 조판을 소문자로만 할 수 있다면 타이포그래
피의 속도와 효율이 높아질 것은 명약관화明若觀火했다. 바이어
는 『간소화한 문자』(1925)에서 "모든 것을 소문자로 써도 우리의
문자는 잃을 것이 없다. 더 쉽게 읽히고 배울 수 있고 훨씬 경제
적이다. 왜 하나의 소리에 A와 a의 두 개의 기호를 가지는가?
왜 하나의 단어에 두 개의 알파벳, 왜 두 배의 숫자 심볼을 가지
는가, 그 반의 숫자로도 똑같은 것을 성취할 수 있는데? ……"라
며 소문자 전용 타이포그래피의 실행을 그로피우스에게 건의
했다. 이 같은 생각을 즉각 받아들인 그로피우스는 1925년 바우
하우스의 모든 인쇄물에서 소문자만을 활용할 것이라고 선언
했다. 기능적 디자인을 옹호하기 위해서는 어떠한 불합리한 관
행도 따르지 않겠다는 의지의 표명이었으며, 당시 사회와 업계
에 소문자만으로 글쓰기나 소문자 전용 타이포그래피의 파장
을 일으켰다.

바우하우스의 글자체 디자인

글자체에서도 더욱 기능적이고 경제적인 형태는 최소한의 조
형 수단으로 간결하게 구현된 산세리프 글자체였다. 형태 미학
적 차원뿐 아니라 형태에 부여된 기호학적 측면에서도 산세리
프 글자체는 손글씨에 기반한 활자체가 투사하는 독일 전통주
의와 단절하고 개인적 성격을 초월하여 익명의 집합성을 상징
화하는 측면이 있었다. 데사우 시기의 바우하우스에서 디자인

한 인쇄물에서 세리프 글자체를 사용한 사례는 찾기 어렵다. 1925년 바우하우스에서 대문자가 철폐되었고, 기하학적 알파벳 작도 연습이 주요 교과과정 요소로 자리 잡았다.[19] '하나의 소리를 나타내는 기호로 왜 대문자와 소문자, 두 개가 필요한가'라는 의문을 가지고 바이어는 스스로 소문자만으로 이루어진 글자체를 만들었다. 1926년 제작한 '유니버설Universal' 글자체는 일정한 폭의 단위 공간에 원과 호, 수평, 수직, 대각선, 세 방향의 선만을 활용하여 구현한, 경제적인 형태의 글자체였다. 그는 이 서체에 대해 "모던 기계와 모던 건축 그리고 영화와 같이 글자 또한 우리 시대의 정확한 표현이어야 한다"고 의미를 부여했다. 바이어의 소문자 디자인은 이후 글자체 디자인에서 대문자 uppercase와 소문자lowercase의 구분 없이 하나의 통합된 문자 체계로 이루어진 '유니케이스Unicase' 시도를 불러일으켰다.

바우하우스에서 나온 또 하나의 글자체는 알베르스가 디자인한 '스텐실Stencil'이었다. 스텐실에 사용되는 글자는 글자 내부에 폐쇄된 공간이 없어야 하므로 글자를 구성하기 위해 독립 요소들이 덩어리를 이루어야 한다. 알베르스는 원형과 사각형, 직각삼각형, 1/4 원형 등 몇 개의 기하학적 형태와 분할된 형태를 '구축'하는 시스템을 개발하여 글자체를 만들었다. 알베르스의 글자체는 당시 모던 타이포그래퍼들 사이에 유행하던 스텐실 글자체의 가장 이른 시도로 여겨졌다.

19
로빈 킨로스 지음, 최성민 옮김, 『현대 타이포그래피』, 스펙터 프레스, 2009, 126쪽.

1928년 이후 광고 공방

데사우 바우하우스가 시작하면서 그로피우스가 계약한 교장 직의 기간은 3년이었다. 1927년에는 바우하우스 교육의 궁극 적 목표였던 건축학과가 만들어졌고, 스위스의 건축가 하네스 마이어가 교수로 왔다. 데사우의 정치 기류 역시 바우하우스에 적대적으로 변해가면서 학교는 재차 재정적 어려움에 봉착했 다. 그로피우스는 1928년 마이어에게 교장 자리를 내어주고 자 신의 모던 건축 프로젝트에 전념하기 위해 학교를 떠났다. 모호 이너지와 바이어, 가구 공방의 젊은 교수였던 마르셀 브로이어 역시 그로피우스와 함께 떠나면서 각자의 길을 걷기로 결정했 다. 모호이너지는 베를린에서 개인 스튜디오를 운영할 계획이 있었고, 바이어는 뉴욕에 본사를 둔 베를린의 다국적 광고회사 의 디렉터로 새출발을 하게 되었다. 10년간 학교의 명성을 쌓는 데 기여한 핵심 인물들이 대거 떠난 것이었다. 인쇄 타이포그래 피 공방은 광고 공방Advertising Workshop으로 이름이 바뀌면서 요 스트 슈미트가 담당하게 되었다. 마이어 교장은 1929년 바우하 우스에 사진학과를 처음 만들었다. 독일의 사진가 발터 페터한 스Walter Peterhans를 교수로 임명하면서 슈미트와 페터한스 두 사 람이 광고 교육에 함께 시너지를 내줄 것을 기대했으나 실제로 는 각각 독립적으로 운영되었다. 마이어 시기에 광고 공방은 보 다 수익을 낼 수 있도록 외부 광고와 전시를 위한 디자인을 수 주하는 데에 열을 올렸다. 유럽 여러 도시를 순회 전시했던 바우 하우스 10주년 전시의 성공은 마이어 바우하우스 시기의 하이 라이트였다. 마이어는 교육과정에 과학적 지식과 사회적 이해 를 높일 수 있는 교과목들을 개설하여 보다 현대적이고 체계화

된 디자인 교육의 장을 만들고자 했다. 그 일례로 1928년에 게 슈탈트 심리학에 관한 연속 강의가 바우하우스에서 열렸다. 게 슈탈트 심리학은 1912년 프랑크푸르트 대학의 막스 베르트하이머Max Wertheimer가 개척한 분야였다. 좋은 반응을 얻었던 이 강의는 기초과정에서의 칸딘스키와 클레의 보편적 시각 기호에 대해 과학적 근거를 마련해 주었다.[20] 학교의 위상이 높아지면서 당시 활동하던 유명 디자이너들을 교수로 초빙할 수 있게 되었다. 마이어는 빌리 바우마이스터Willi Baumeister, 피트 츠바르트Piet Zwart와 같은 모던아트와 타이포그래피에서 이름난 인물들을 영입할 계획이 있었으나 이는 실현되지 않았다.

　　　　1930년 하네스 마이어가 정치적 성향을 이유로 해임된 후 미스 반데어로에가 세 번째 바우하우스 교장의 자리에 올랐다. 반데어로에는 건축 중심으로 프로그램을 운영했고, 이런 방향에 대한 의견 충돌로 클레가 떠나게 되었다. 그는 광고 공방이 전시 프로젝트 등을 수주하여 일하던 것을 그만두게 했고, 요스트 슈미트가 광고학과의 교육과정을 짜서 학생을 교육하도록 했다. 정치적 기류는 더욱 나빠졌다. 1931년 데사우 지방 선거에서 국가사회주의 독일 노동자당나치당이 내건 공약 중 제일 첫 번째가 바우하우스에 대한 지원을 끊고 바우하우스 건물도 허물겠다는 것이었다. 1932년 공식적으로 바우하우스는 폐쇄되었다. 반데어로에는 사재를 들여 바우하우스를 베를린으로 이전하고 운영에 최선의 노력을 기울였으나 나치당의 학교 와해 계획을 알게 되면서 스스로 학교를 닫았다.

[20]
앨런 럽튼, 애보트 밀러, 앞의 책, 30쪽.

바우하우스 그래픽 디자인의 전파

테오 발머와 막스 빌

스위스 바젤 태생의 테오 발머Theo Balmer는 바우하우스에 오기 전 이미 취리히 공예학교에서 스위스 디자인의 아버지라 불리우는 에른스트 켈러Ernst Keller로부터 그래픽아트를 배웠다. 그는 이미 제약회사 라로슈La roche의 디자이너로 일하고 있었으나 바우하우스의 교장이던 스위스의 건축가 마이어의 이상주의에 경도되어 1928년에 바우하우스에 입학했고, 데사우 바우하우스에 새롭게 마련된 사진학과에서 사진을 공부했다. 1930년, 마이어가 교장직에서 해임되었을 때 발머 또한 스위스로 돌아갔다. 이후 바젤 공예학교에서 사진을 가르쳤으며, 이때 바우하우스에서 배운 것들을 풀어놓았다. 강렬하고 단순한 형태와 기하학적인 레터링, 검정과 빨강을 주로 사용하는 그의 포스터들은 모더니즘 언어의 표상이었다. 그는 스위스 국제주의 양식의 형성에 영향을 끼친 중요한 인물 중 하나였다.

막스 빌Max Bill은 1927년에 바우하우스에 입학하여 이듬해까지 짧은 기간 수학했지만 모호이너지, 알베르스, 클레, 칸딘스키로부터 배웠다. 취리히로 돌아가 1930년대에 그래픽 디자이너로 일하는 동안 200여 장의 포스터와 수많은 서적 디자인 등을 남겼고, 이는 모두 바우하우스에서 보고 배운 새로운 타이포그래피를 실행에 옮긴 작업이었다. 빌은 그래픽 디자인 외에도 회화, 조각, 제품 디자인, 건축 등 영역의 구분 없이 작업했는데 주로 수학적인 시스템을 평면이나 입체, 공간에 구현했다. 1944년에 켈러가 있던 취리히 공예학교의 교수가 되었고, 타이

포그래피에 대한 저술과 활동으로 1950년대 스위스 국제주의
양식을 꽃피우는 데 중요한 역할을 했다.

1953년에는 오틀 아이허Otl Aicher와 그의 부인 잉게 아
이허 숄Inge Aicher Scholl과 함께 독일의 소도시 울름에 울름조형
대학을 설립했고 초대 학장이 되었다. 학교 설립의 목적은 나치
때문에 변질된 독일 문화를 살리기 위함이었고, 미국 고등판무
관과 독일 지방정부의 재정 지원을 받았다. 초기의 울름은 바
우하우스를 모델로 했으며 이텐, 알베르스, 페터한스 등의 바우
하우스 교수진이 일정 기간 객원교수로 참여하기도 했다. 그러
나 바로 이 부분이 갈등의 원인이 되어 빌은 1957년 떠나게 되
었다. 새로운 학교는 옛 바우하우스 시스템이 지나치게 영향을
미치는 것을 원하지 않았던 것이다. 이후 울름조형대학은 예술
과 과학을 결합한 교육과정을 확립한 현대적인 개념의 디자인
학교로 그 중요도는 바우하우스 못지않았다. 그러나 1968년 프
랑스에서 68혁명이 일어나자 젊은 세대의 기성세대에 대한 반
항적 움직임을 우려한 여론에 따라 재정 지원이 끊기게 되었고,
제2의 바우하우스라 여겨졌던 혁신적 학교는 막을 내리게 되
었다. 울름조형대학의 시각커뮤니케이션학과는 아이허가 맡아
운영했다. 울름조형대학의 소식지 등 학교의 철학을 그래픽 디
자인으로 보여준 사람은 앤서니 프로스하우그Anthony Froshaug
였다. 그는 영국인으로 런던에서 구한 유럽의 자료를 통해 새
로운 타이포그래피를 접했고, 그 기능적이고 합리적인 형태와
철학에 매료되었다. 그는 1957년부터 1961년까지 울름조형대
학에서 타이포그래피를 가르쳤다. 런던에서 왕립미술학교Royal
College of Art, 런던 칼리지 오브 프린팅London College of Printing 등

의 학교에서 몇 년씩 지도하는 동안 영국의 젊은 세대에 모던 타이포그래피의 유산을 전수했다.

요제프 알베르스와 미국의 그래픽 디자인학과

알베르스는 1923년 모호이너지와 함께 기초교육을 맡기 시작했고, 1933년 바우하우스가 막을 내릴 때까지 함께 한 인물이었다. 입학 시점에 이미 32세의 나이로 조형과 제작에 경험이 많았던 그는 바우하우스가 원하던 인물이었다. 미술교사, 판화 공방에서의 경험 등이 있었고 특히 스테인드글라스 제작 경험 덕분에 입학 후 2년 만에 스테인드글라스 공방의 기술 장인이 되었다. 그가 바우하우스에서 받은 교육은 이텐에게서 받은 기초조형교육과 스테인드글라스 공방의 조형교육 마이스터 클레로부터 온 것이었다. 알베르스는 데사우 바우하우스 시기에 기초과정 교수로 임명되었고, 1928년 모호이너지가 떠난 뒤로는 기초과정의 총 책임자였다.

바우하우스 이후 그는 미국으로 이민했고, 노스캐롤라이나주의 창의적 교양 학부 중심 학교인 블랙 마운틴 칼리지의 회화과 학과장으로 초빙되어 학교의 사명이었던 다학제적 교육을 통해 창의적인 인재를 길러내는 데 기여했다. 1950년에는 예일대학교 미술대학 디자인 대학원의 수장으로 초빙되었는데, 본래 '그래픽아트'로 시작하려던 이 프로그램의 이름을 '그래픽 디자인'으로 명명하기를 제안했다. 그래픽 디자인이라는 이름으로 미국에 시작된 첫 번째 교육 프로그램이었다. 그는 예일대학교 출판사의 디자이너였던 앨빈 아이젠만Alvin Eisenmann, 블랙 마운틴 칼리지에서 함께 교육했던 앨빈 러스티그Alvin Lustig 등을

불러모아 교수진을 구성했다.

알베르스는 바우하우스에서 재료의 성질 탐구, 시지각적 관점에서의 색채와 형태 연구 등을 교육했으나 일찍이 기하학적 글자체를 디자인했을 정도로 타입Type에 대한 관심이 많았다. 새로운 형태를 창출하기 위한 생산적 도구로서의 시각적 시스템의 구축과 활용, 타입을 순수한 조형 요소로 활용하는 2차원적인 구성 등이 그들의 교육 방법을 특징지었다. 아르민 호프만Armin Hofmann, 헤르베르트 마터Herbert Matter 등의 스위스 디자이너들도 함께 교수진에 합류하면서 바우하우스에서 시작하여 스위스 타이포그래퍼들을 거쳐 연구된 다양한 학습 방법이 교육과정에 반영되었다.

예일 그래픽 디자인 대학원의 첫 졸업반 학생이었던 노먼 아이브스Norman Ives는 바우하우스의 젊은 교수들이 그랬던 것처럼 졸업과 동시에 스승들과 함께 예일에서 후배들을 교육하기 시작했다. 그는 로드아일랜드 스쿨 오브 디자인Rhode Island School of Design, RISD의 그래픽 디자인학과 교육과정 수립에도 관여했고, 예일 대학원의 제자들을 교수진에 추천해 함께 겸임교수로서 프로그램 정착을 도왔다. 따라서 로드아일랜드 스쿨 오브 디자인의 그래픽 디자인학과는 체계적으로 그래픽 디자인을 교육하는 미국 내 두 번째 그래픽 디자인, 학부 교육과정으로서는 첫 번째 프로그램이었다.[21]

현재까지도 미국의 그래픽 디자인 교육의 기초과정에서 강조하고 있는 조형 교육은 인간의 시지각적 과정의 이해에 기초하고 있다. 알베르스는 "오늘날 형태 언

21
로드아일랜드 스쿨 오브 디자인 RISD의 토마스 오커스 Thomas Ockerse 교수의 대화.

22
앨런 럽튼, 애보트 밀러, 앞의 책, 31쪽.

어에서 아마 유일하게 새롭고 가장 중요한 면은 '네거티브' 요소
들형상에 있어서 속 공간의 역할이 적극적으로 바뀌는 것이다"고 이
미 바우하우스 시절 발표한 적이 있다.[22] 스위스의 디자이너들은
그래픽 형태의 기초적 요소인 점, 선, 기초 도형 등을 활용하여
시각언어의 구문법을 만들 수 있음을 이론화하고, 이를 체계적
인 방법으로 교육하고 자신들의 디자인 작업에 활용했다. 알베
르스와 스위스 디자이너들이 함께 개발한 교육 방법론은 미국의
디자인 대학 그래픽 디자인 기초과정에서 아직까지 그 흔적을
찾아볼 수 있다고 해도 과언이 아닐 것이다.

맺음말

바이어는 바우하우스에서의 그래픽 디자인과 타이포그래피에
대해 회고하면서 그 의미에 대해 다음과 같이 언급했다. "1920
년대의 이런 혁신적인 작업들이 디자인의 역사에 '바우하우스
스타일'로 언급되는 것은 안타까운 일이다. 스타일은 깊은 의
미 없이 양식적인 치장으로 표면에 부가되는 것을 내포한다. 그
러나 새로운 타이포그래피는 '기능 더하기 형태'의 철학이었
고 유행으로 분류될 수 없다. 독일어로 '근원적 타이포그래피
Elementare Typographie'가 내포하듯이 새로운 타이포그래피는 그
토대를 기술에 대한 새로운 자각에 두었고, 커뮤니케이션 매체
로서의 그것의 기능에 두었으며 사회와 인간에 대한 역할에 두
었고, 동시대 예술에 대한 관계에 두었다."[23]
바우하우스가 없었다면 얀 치홀트가 과연

23
Arthur Cohen, op. cit., p.352.

새로운 타이포그래피에 대한 연구와 기념비적인 저술을 남겼
을까. 막스 빌과 테오 발머가 바우하우스에서 공부하지 않았어
도, 그들이 스위스 국제주의 양식 형성과 후학 양성에 미친 영
향력이 컸을까. 역사를 가정하기는 어렵지만 모두 그래픽 디자
인과 타이포그래피의 역사를 만든 엄청난 일들이다. 바우하우
스는 분명히 동시대 재능 있는 젊은이를 자극하고 끌어모았던
교육기관이었다. 바우하우스에서 공부하지 않은 디자이너에게
영감을 주었던 것도 분명하다.

　　데사우 바우하우스 시기에 생산된 작업들은 그래픽 디
자인과 타이포그래피에서 본질적인 부분, 형태와 내용의 관계
에 주목하게 한다. 즉 시각물은 생각을 구현해 보여주는 것이어
야 한다는 점을 보여준다. 새로운 시대를 견인하는 기술을 최대
한 활용하고 새로운 시대의 조형언어인 사진을 적극적으로 활
용하겠다는 생각, 개인적 취향이나 특수성보다는 시대 보편적
인 글자체로 소통하겠다는 생각, 합리성을 관습보다 우선시하
여 소문자만을 쓰겠다는 생각, 글자 조형도 최대한 경제성을 추
구하여 만들 수 있다는 생각, 정보의 위계와 조직을 명확히 드
러내겠다는 생각 등이 다양한 그래픽 디자인 매체 디자인과 글
자체 디자인에 발현되었다. 그러한 생각은 주로 모호이너지, 가
끔은 바이어가 바우하우스에서 발행하거나 바우하우스를 다룬
매체에 쓴 글과 이론을 통해 더욱 공고하게 밝혀졌다. 바우하우
스의 인쇄 광고 공방에 그래픽 디자인과 타이포그래피를 교육
하는 프로그램은 없었지만, 그 여파가 지속되고 영향력이 컸던
이유는 바로 이 때문이다. 생각을 구현하는 디자인에 우리는 늘
가치를 부여해왔다.

바우하우스가 가지는 의미와 영향력의 또 다른 이유는 그것이 생식력 있는 학교였다는 점이다. 바우하우스 교육을 관통했던, 인간의 삶을 둘러싼 환경 전체를 디자인의 대상으로 보았던 태도, 재료와 형태의 경제성을 추구하며 체계적이고 깊이 있던 기초조형교육은 제자의 제자의 제자로 이어지며 그 씨앗이 자라 어디에서 가지를 치고 꽃을 피울지 그 끝을 알 수 없다.

바우하우스의 매체 미학:
모호이너지를 중심으로

박상우

서울대학교 지리학과를 졸업하고 프랑스 파리
사회과학고등연구원EHESS에서 사진영상학으로
석사학위와 박사학위를 받았다. 중부대학교, 연세대학교,
홍익대학교에서 사진미학, 사진과 현대미술의 관계,
영상미학, 매체미학, 예술론 등을 강의했으며 현재는
서울대학교 인문대학 미학과 부교수로 있다. 저서로
『롤랑 바르트, 밝은 방』(2018)과 『다큐멘터리 사진의 두
얼굴』(공저, 2012), 논문으로 「롤랑 바르트의 '그것이-
존재-했음', 놀라움, 광기」(2017), 「롤랑 바르트의
사진 수용론 재고」(2016), 「빌렘 플루서의 매체미학:
기술이미지와 사진」(2015), 「빌렘 플루서의 사진과
기술이미지 수용론」(2015), 「롤랑 바르트의 어두운 방:
사진의 특수성」(2010) 등이 있다.

이 글은 바우하우스 교수이자 작가였던 라슬로 모호이너지의 작품과 사상을 '매체 미학' 관점에서 다룬다. 이를 통해 현대미술에서 기존 매체회화, 조각와 새로운 매체사진, 영화의 충돌과 공존의 관계 그리고 매체의 변화 경향과 그 원인을 모색하고자 한다.

20세기 초 서구 아방가르드 미술가들은 이전보다 미술 역사에서 사진, 영화 등 새로운 매체에 큰 관심을 보였다. 이는 기존 미술의 낡은 이념과 그 이념의 매개체인 '이젤 회화'를 전복할 수단을 새로운 매체에서 찾고자 했기 때문이다. 그중에서 러시아 구축주의자의 영향을 받은 모호이너지는 누구보다도 "최근에 발명된 시각적, 기술적 도구"[1]에 주목했다. 하지만 모호이너지가 새로운 시각적 도구에 관심을 가진 배경은 러시아 구축주의Constructivism와는 다른, 그의 독특한 예술 이념에서 비롯된다. 러시아 구축주의는 과거의 부르주아 사회와 예술을 타파하고 새로운 사회를 건설하기 위해 새로운 예술, 새로운 예술가(예술가와 엔지니어), 새로운 매체를 주창했다. 반면 모호이

1
László Moholy-Nagy, "Peinture, photographie, film", 1925, in László Moholy-Nagy, *Peinture, photographie, film: et autres écrits sur la photographie*, traduit de l'allemand par Catherine Wermester et de l'anglais par Jean Kempf et Gérard Dallez, préface de Dominique Baqué, (Paris: Gallimard, 2008), p.78.

너지는 러시아 구축주의의 이념을 받아들였지만, 그 이념에 깃든 사회적, 정치적 내용까지는 수용하지 않았다: "정치인들이 옹호하는 소위 프로파간다propaganda 예술은 우리가 우선적으로 고려하는 예술이 아니다."[2]

모호이너지는 정치적 이념 대신에 다소 추상적 이념인 '새로운 인간' 즉 "미래 사회에 적합한 의식을 지닌 인간"[3]을 양성하고자 했다. 그는 새로운 인간을 양성하기 위해서 먼저 '인간' 자체를 파악해야 하고, 다음으로 이를 위한 '방법'을 찾아야 한다고 언급했다.[4] 인간에 대한 형이상학적 정의(인간을 정신 혹은 순수의식으로 정의)에 반대했던 그는 인간을 철저하게 생물학적으로 정의한다: "인간의 구성은 그의 모든 기능 기관appareils fonctionnels의 종합이다."[5] 또한 인간을 구성하는 이 생물학적 기관들이 능력의 한계까지 사용되어 완전해질 때 인간은 완벽한 상태에 이른다고 주장한다. 인간의 기능 기관들을 이런 '완벽한 상태'에 이르게 하는 방법이 바로 예술이다.

그런데 모호이너지는 이 기능 기관들이 매번 새로운 지각을 체험하고자 하며 이를 통해 자신의 능력을 발전시킨다고 생각했다. 따라서 예술의 임무는 '아직 알려지지 않은 현상'을 창출하여 이 기능 기관들에게 이런 새로운 현상을 체험하게 해야 하는 것이다. 그래서 그는 예술에서 이미

2
László Moholy-Nagy, "Introduction à la conférence 'Peinture et photographie'", 1932, in László Moholy-Nagy, *Peinture, photographie, film: et autres écrits sur la photographie*, 2008, p.199.

3
모호이너지, 앞의 글, 199쪽.

4
László Moholy-Nagy, "Production-Reproduction", 1922, in László Moholy-Nagy, *Peinture, photographie, film: et autres écrits sur la photographie*, 2008, p.135.

5
László Moholy-Nagy, "Peinture, photographie, film", 1925, in László Moholy-Nagy, Peinture, photographie, film: et autres écrits sur la photographie, 2008, p.105.
모호이너지의 '기능 기관'은 인간의 세포에서부터 복잡한 조직까지 포함한다.

있는 것을 다시 반복하는 '재생산reproduction'을 비판했으며 오직 새로운 것을 창출하는 '생산production' 그의 표현대로 '생산적인 창조'만이 인간의 기관 그리고 인간 자체를 완성할 수 있다고 주장했다.[6] 이런 측면에서 그는 '새로움모더니티'이 예술의 궁극적 척도라고 생각했으며 따라서 그는 철저한 모더니스트였다. 결국 예술은 그에게 미지未知가 기지旣知를 대체하는 영원한 추월이었다.

모호이너지는 이 같은 예술 이념에 따라 인간의 감각 기관이 새로운 지각을 체험할 수 있도록 미지의 작품을 제작하고자 했다. 하지만 그는 전통 매체인 회화로는 새로운 작품을 생산하는 데 한계가 있다고 판단했다. 그는 회화라는 매체 안에서 새로운 표현을 고민하는 대신에 아예 전통 매체의 울타리를 벗어나 새로운 매체를 탐구하기 시작했다. 새로운 매체를 사용하면 기존 매체로는 불가능한 새로운 표현을 나타낼 수 있기 때문이다: "기술적 도구의 발전으로 시각예술에서 새로운 형태가 출현했다."[7] 테크놀로지에 심취했던 그에게 새로운 매체란 당시 기술 복제 매체인 축음기, 사진, 영화 등이었다. 이런 맥락에서 출간된 『회화, 사진, 영화』는 당시 올드 미디어인 회화와 뉴 미디어인 사진과 영화를 비교 연구한 그의 대표적 문헌이다.

그렇다면 모호이너지는 회화, 사진, 영화 나아가 조각, 설치 등 여러 매체 사이에 어떤 관계를 수립했을까? 그는 왜 현대미술의 매체는 올드 미디어에서 뉴 미디어로 점차 이동할 것이라고 주장했을까? 그리고 매체들은 항상 서로 충돌과 대체의 관계일까? 매체들 사이에 공존의 가능성은 존재하지 않을까? 이

6
모호이너지, 앞의 글, 105-106쪽.

7 모호이너지, 앞의 글, 76쪽.

질문들에 답하기 위해 이 글에서는 모호이너지의 미학적 핵심 개념인 '기계, 빛, 역동성'[8]을 사용하고자 한다. 이 세 가지 미학적 개념이 매체 혹은 매체의 변화에 대한 그의 사고를 뒷받침하는 결정적인 프레임이기 때문이다. 나아가 이 개념들은 모호이너지에게 사진, 영화 등 특정한 매체에만 적용되는 것이 아니라 전통 매체인 회화를 비롯하여 모든 매체를 관통하는 근본적인 틀이기도 하다.

[8] 이 개념들은 필자가 자의적으로 철학, 미학 등 미술사 외부에서 가져와 모호이너지의 매체론에 '적용'한 것이 아니다. 오히려 그가 자신의 여러 글에서 직접 밝히고 있는 개념이다. "최근 발명된 시각 기술 도구는 시각 예술에서 소중한 활력소가 되었다. 그 도구들은 안료의 이미지 외에 빛의 이미지를, 정적인 이미지 대신에 동적인 이미지를 탄생시켰다." 모호이너지, 앞의 글, 78쪽.

손에서 기계로

모호이너지는 1922년 전통 매체인 회화와 조각 이외에 당시 새로운 매체였던 사진을 처음으로 사용하기 시작했다. 이것은 그의 매체 사용에 큰 변화를 의미했다. 이는 손을 사용하는 매체에서 기계를 사용하는 매체로 그리고 인간의 생리학적 도구에서 기계의 테크놀로지 도구로 이동하는 것을 의미했기 때문이다. 하지만 그가 갑자기 손의 매체에서 기계의 매체로 이동한 것은 아니다. 1920년 모호이너지가 베를린에 도착해 약 2년 동안 회화를 주 매체로 사용하는 동안에도 회화 작업에서 이미 전통 매체의 속성인 손의 개입을 거부하고 기계 매체의 속성인 '테크놀로지의 재료와 프로세스'를 사용했기 때문이다.

 모호이너지는 자신이 발 딛고 있는 사회와 시대에 적합한 예술 언어와 예술 매체를 발견하고 사용하는 것을 예술가의

임무로 여겼다.[9] 그는 20세기 초 서구 사회가 이미 테크놀로지와 기계가 지배하는 사회로 진입했음에도 미술계는 여전히 회화와 회화의 수공 제작 방식에 가치를 두고 있다고 비판했다: "오늘날에도 사람들은 여전히 다양한 회화 기법유화, 템페라, 수채화에 요구되는 기나긴 수공 과정 즉 솜씨와 붓 터치에 무한한 존경을 표한다."[10] 러시아 구축주의의 집단주의 미학에 영향을 받은 모호이너지는 '무한한 존경'을 받는 '솜씨'와 '터치'를 전통 회화에 어울리는 개인 창작의 요소로 규정하고 이를 개인주의, 주관적 미학으로 치부했다. 그는 대신 새로운 시대, 새로운 인간의 생물학적 감각 기관의 능력을 고양시킬 목적으로 집단주의와 객관적 미학을 옹호했다.[11]

이를 위해 모호이너지는 회화의 표면에서 안료를 매끈하고 비개성적으로 처리하여 모든 '질감texture'[12]의 차이를 거부하고자 했다. 질감은 작가성을 표현하며 작가의 개인적 가치를 높이기 때문이다. 하지만 모호이너지는 회화에서 손의 흔적, 작가 고유의 흔적을 제거하기 위해 사용한 이 방법도 한계를 지닌다고 판단했다. 그림의 표면을 '매끈하게' 처리하기 위해서는 붓을 움직이는 손이 여전히 개입되어야 하기 때문이다. 그는 손의 개입을 최소화하고자 당시 새로운 그림 제작 도구인 에어 브러시와 스프레이 분무기spray gun를 사용했다. 이 도구들을 사용하여 그는 붓 터치가 여전히 미미하게 남아 있는 이전의 그림보다 그 표면을

9
Eleanor M. Hight, *Picturing Modernism: Moholy–Nagy and Photography in Weimar Germany*, (Cambridge: MIT Press), 1995, p.20.

10
"La réclame photoplastique", 1926, in László Moholy-Nagy, *Peinture, photographie, film: et autres écrits sur la photographie*, 2008, p.146.

11
László Moholy-Nagy, *The New Vision and Abstract of an Artist*. trans. Daphne M. Hoffmann, 4th ed. (New York: George Wittenborn), 1947. p.76.

12
모호이너지에게 '질감'은 회화에서 '표면의 처리'를 가리킨다.

훨씬 '비개성적'으로 만들고자 했다. 이를 통해 그는 전통 회화에서 높이 평가받던 손의 '개인 터치'를 제거하고 '기계 같은 완벽함machine-like perfection'[13]의 이미지를 제작하려고 했다. 나아가 전통 회화에서 개인 가치의 상징인 작가의 서명을 포기함으로써 이른바 '작가의 죽음'을 실천하고자 했다. 그는 작품에 자신의 이름 대신 그 작품을 지칭할 수 있는 추상적 숫자나 문자를 캔버스 뒤에 기입하기도 했다.

모호이너지가 이처럼 손의 흔적을 거부하고 기계와 테크놀로지의 속성인 비개성, 표준화를 작품에 도입한 배경에는 우선 동시대 아방가르드 사조인 다다이즘Dadaism과 구축주의의 영향이 있었다.[14] 그는 다다의 정신조롱, 경멸, 장난과 다다의 기계에 대한 사고전복해야 할 권위와 전통의 상징으로서의 기계에 동조하지 않았지만, 다다이스트 중 특히 프란시스 피카비아Francis Picabia의 '다다기계' 스타일에 커다란 영향을 받았다. 모호이너지의 대표 작품 〈평화의 기계가 자신을 걸신 들린 듯이 먹어치운다Peace Machine Devours Itself〉는 피카비아의 그림에 자주 등장하는 상상적 기계장치들과 역설적인 제목을 결합해 그에게 빚지고 있음을 보여준다. 이 작품은 헝가리 행동주의자 그룹 'MA'가 펴낸 잡지인 《MA》 1921년 9월 1일 자 표지에 실리기도 했다.[15]

그러나 모호이너지는 다다이즘보다는 러시아 구축주의의 기계미학에 더 직접적인 영향을 받았다. 기계를 전복해야 할 상징으로 봤던 다다이즘과 달리 구축주의는 기계에 긍정적인 가치를 부여했다. 구

13 op. cit. p.79.

14 Krisztina Passuth, *Moholy–Nagy*, trans. Mátyás Esterházy. (London: Thames and Hudson, 1985), p.20.

15 Eleanor M. Hight, op. cit. p.15.

16 László Moholy-Nagy, *The New Vision and Abstract of an Artist*, p.72.

축주의는 새로운 사회를 건설하는 데 기계와 테크놀로지를 필수 요소로 여기고 이를 숭배했다. 기계는 또한 구축주의자들이 추구했던 논리성, 명확성, 기하학, 정확성, 효율성의 이념을 담고 있는 오브제이기도 했다. 구축주의의 기계에 대한 이런 긍정적 사고를 받아들인 모호이너지는 기계의 속성기하 형태, 선, 구조을 자신의 회화 형식에 도입한다. 그러면서 다다의 영향을 받은 그의 이전 회화 작품 즉 구상적인 기계 오브제들을 몽타주처럼 구성한 작품 〈다리들Bridges〉(1920-1921)은 추상적 기계 형식 또는 건축 형식의 기하 형태인 〈커다란 철로 회화Large Railway Painting〉(1920-1921)에 자리를 내주기 시작한다. 이 새로운 회화 작품은 기계를 직접 구상적으로 재현하는 대신 기계의 가치인 정확성, 구조적 완벽함, 기하학적 질서를 반영했다.

　　모호이너지가 기계에 관심을 둔 계기는 이처럼 아방가르드 미술의 기계미학의 영향 때문이었다. 하지만 더 직접적인 계기는 당시 첨단 산업도시였던 베를린의 산업 문명의 스펙터클 자체라고 그는 고백한다: "1919년 전쟁 후 …… 나는 빈에서 살았다. 농업 중심인 헝가리에서 온 나로서는 호화로운 바로크 스타일의 오스트리아 수도보다는 테크놀로지가 고도로 발달한 산업국가인 독일에 더 흥미를 느꼈다. 나는 베를린으로 갔다. 이 시기에 나의 많은 회화는 베를린의 산업 '풍경'의 영향을 받아 제작되었다."[16]

　　1922년 모호이너지는 작품 제작 과정에서 인간의 개입을 최소화하고 작품을 온전히 기계적으로만 생산하기 위해 이른바 '전화 그림telephone pictures'을 제작한다. 그는 간판 제조 공장에 전화를 걸어 자기磁器 에나멜을 바른 총 다섯 점의 그림을 제

작해 줄 것을 주문한다. 모호이너지는 눈 앞에 공장의 컬러 표본을 놓고 제도용 모눈종이 위에 그림을 스케치한다. 그러면 전화를 받은 공장 직원이 모호이너지와 동일한 제도용 모눈종이를 가지고 그의 지시대로 종이 위에 눈금을 표시하고 그림을 그린다. 공장에 주문한 다섯 점의 그림 중 한 점의 그림이 크기만 다르게 세 점이 배달되어 온다. 이는 동일한 그림의 크기를 확대하거나 축소했을 때 컬러 관계에 어떤 차이가 나타나는지를 연구하기 위한 것이었다.[17]

그는 이 연구를 위해 왜 직접 그리지 않고 공장에 주문했을까? 그의 첫 번째 부인 루치아Lucia 모호이너지는 모호이너지가 크기만 각각 다르고 구성과 컬러가 동일한 세 장의 그림을 손으로 직접 그릴 수 없다고 판단했기 때문이라고 증언한다.[18] 이는 수공 제작 방식에 불가피하게 내재되는 수작업의 변화 가능성을 피하기 위해서였다. 그는 이 전화 그림을 통해 결국 예술 작품 생산에 손의 터치, 작가, 주관성, 개인성의 개입을 완전히 제거하고자 했다.

하지만 1922년 당시 공장의 산업 제품과 유사한 이처럼 '과격한' 실험 작품은 순전히 그의 머릿속에서 나온 것은 아니다. 전화 그림에 대한 아이디어는 1920년에 출간된 다다 잡지 《다다연감Dada-Almanach》에 이미 나와 있었다. 루치아는 모호이너지가 이 잡지를 읽었는지 확실하지는 않지만, 다다의 다음과 같은 테제These는 당시 어느 정도 예술가들[19] 사이에 퍼져 있었다고 언급했다: "뛰어난 화가는 전화로 그림을 주문해서 가구공에게

17 op. cit. pp.79-80.

18
Lucia Moholy, "Telephones Pictures", in Krisztina Passuth, op. cit. p.394.

19
작품 제작에 예술가가 직접 참여하지 않는다는 이 사고는 원래 다다이스트, 특히 뒤샹의 레디메이드에 뿌리를 둔다.

제작하게 한다."[20] 또한 모호이너지의 전화 그림은 다다이즘 이외에 러시아 구축주의, 생산주의 이론에도 영향을 받은 것으로 판단된다. 러시아 생산주의에 따르면 새로운 소비에트 사회가 요구하는 예술가는 아틀리에에서 작업하고 미술관에서 전시하는 전통적 의미의 작가가 아니다. 그것은 오히려 사회에 유용한 예술과 산업적 오브제를 디자인하고 모형을 만들어 그 모형이 공장에서 대량생산되게 하는 '디자이너' 혹은 '엔지니어'이다.

이처럼 다다이즘과 구축주의 사상에 영향을 받은 모호이너지의 '전화 그림'은 그의 기계 매체론과 관련해 다음과 같은 의의를 지닌다. 첫째, 이 그림은 모호이너지가 베를린에 도착하자마자 그를 매료시켰던 테크놀로지와 기계의 세계에 대한 오마주이다. 물론 루치아는 나중에 모호이너지가 이 작품을 전화가 아니라 직접 사람을 만나 주문했다고 증언했다. 하지만 이 작품을 그가 전화로 주문했는지 안 했는지보다는 이 그림에 '산업 재료와 기계적 제작 방식'을 도입했다는 점이 더 중요하다. 즉 자기 에나멜이라는 산업 재료를 사용했고, 모눈종이 위에 점을 찍는 방식과 공장의 컬러 표본에서 컬러 선택하기라는 기계적 제작 방식을 사용했다는 점이 더 의미가 있다. 결국 이 그림은 당시에 테크놀로지가 가장 많이 개입하여 제작된 회화 혹은 '기계화된 회화'라고 할 수 있다.

둘째, 이 그림은 "산업 시대에는 예술과 비예술, 수공 솜씨와 기계 테크놀로지 사이의 구분이 절대적이지 않으며"[21] 따라서 예술에 대한 개념을 새롭게 정립해야 한다는 그의 신념을 뒷받침하는 작품이다.

20

Richard Huelsenbeck(ed.), *Dada Almanach*, (Berlin: Erich Reiss Verlag, 1920), p.89에서 재인용 in Lucia Moholy, 앞의 글, 394쪽.

21

László Moholy-Nagy, *The New Vision and Abstract of an Artist*, p.79.

모호이너지는 결국 예술 작품을 공장에서 생산된 제품과 유사한 것으로 취급했으며, 예술가를 엔지니어 혹은 디자이너로 생각했다. 셋째, 전화 그림은 작품 제작 과정에서 개인 표현의 가능성을 제거함으로써 '작가성' '창조성' '주관성'이라는 낡은 미학적 범주에 도전했다: "이 전화 그림은 '개인 터치'라는 가치를 지니지 않는다. 나의 행위는 정확히 '개인 터치'에 대한 이 같은 지나친 중시에 대항하는 것이다."[22]

모호이너지가 전화 그림에 첨단 기술 공업 재료와 기계적 제작 방식을 최대한 도입했지만, 이 그림은 1920년대 당시 서구의 테크놀로지 사회, 산업 문명사회에 완전히 부합한 작품은 아니었다. 그가 이 작품의 생산방식에 모눈종이, 컬러 표본, 공업 재료, 공장 주문 등 수공 제작이 아닌 기계 제작 요소들을 사용했음에도 그 최종 생산물은 여전히 회화라는 '고전' 매체였기 때문이다. 게다가 이 회화는 아무리 기계적으로 생산되었더라도, 모눈종이에서 점의 위치를 찾아 그 위치에 점을 찍은 다음 점을 이어 선을 그리기 위해서는 인간의 머리와 손이 개입해야 한다. 따라서 전화 그림은 여전히 수공 매체인 '그림'에 속해 있으며, 그가 추구한 '완벽히 기계화된 시각 표현'의 매체는 아니었다.[23] 결국 모호이너지는 완벽한 기계 매체를 당시의 첨단 테크놀로지 매체였던 사신과 영화에서 찾는다.

22 모호이너지, 앞의 책, 80쪽.
23 모호이너지, 앞의 책, 79쪽.

안료에서 빛으로

모호이너지의 예술 목표 중 하나는 "새로운 공간을 창조하는 것"[24]이다. 하지만 이 새로운 공간은 기존 매체회화의 재료인 '안료'가 아니라 새로운 매체사진의 재료인 '빛'으로 구성된 것이다: "사진 발명 이후 회화는 '안료에서 빛'의 단계로 발전했다. 우리는 현재 붓과 안료를 버리고 빛 자체로 그림을 그릴 수 있는 단계에 도달했다."[25] 빛 혹은 투명성이라는 개념은 그의 모든 작품을 관통하는 핵심 요소이다. 이 개념은 그가 다양한 매체회화, 조각, 사진, 영화, 디자인, 설치 등를 넘나들며 작업할 때 항상 중심적인 테마였다: "한 인간의 능력은 결코 하나의 문제 이상을 다룰 수 없다. (투명성에 대한 아이디어가 떠오른) 그날 이후로 내 작품들은 핵심 문제인 빛을 다른 식으로 표현한 것일 뿐이다."[26]

　　모호이너지 예술론의 핵심 요소인 빛은 기계, 테크놀로지와 더불어 그가 자신의 매체 이론에서 올드 미디어를 비판하고 뉴 미디어를 옹호할 때 중심 역할을 한다. 그는 빛을 이용한 새로운 매체의 시대에 안료와 르네상스의 원근법에 의지한 과거 매체는 이제는 수명을 다했다고 주장한다: "오늘날 우리는 빛의 작품이 안료의 작품과는 다르다는 것을 알고 있다. 전통적인 회화는 이제 역사와 과거에 속한다."[27] 빛에 대한 이 같은 관심 때문에 그는 결국 안료의 매체를 포기하고자 했으며 새로운 매체인 사진, 영화, 라이트 디스플레이 등 빛을

24　모호이너지, 앞의 책, 38-39쪽.

25
László Moholy-Nagy,
"Letter to Frantisek Kalivoda", 1934,
in Krisztina Passuth, op. cit., p.332.

26
László Moholy-Nagy, *The New Vision and Abstract of an Artist*, p.75.

27
László Moholy-Nagy, "Peinture, photographie, film", 1925,
in László Moholy-Nagy, *Peinture, photographie, film: et autres écrits sur la photographie*, 2008, p.123.

직접 이용하는 매체로 작품을 확장한다.

하지만 빛 그리고 투명성에 대한 모호이너지의 관심은 사진, 영화를 매체로 본격적으로 사용하기 전인 1921년부터 이미 그의 회화에 나타났다. 이전 회화인 〈커다란 철로 회화 Large Railway Painting〉(1920-1921)에서 사물은 중력의 법칙에 종속되어 바닥에 굳게 정착되어 있다. 하지만 1년 후에 그린 〈노란 십자가 Q VIIYellow Cross Q VII〉(1922)에서 사물은 중력의 법칙에서 벗어나 공간 속으로 갑자기 치솟기 시작해 "더욱 가벼워지고 가뿐해졌다."[28] 1922년 같은 해에 제작된 다른 그림인 〈구성 Q VIIIComposition Q VIII〉(1922)에 표현된 여러 기하 형태는 서로 겹치면서도 이전 회화와는 달리 투명한 모습을 보인다. 여기서 '유리 건축glass architecture' 회화 혹은 '투명 회화'라는 그의 중요한 회화 개념이 탄생한다.

빛과 투명성에 대한 그의 관심은 투명 회화의 실험 시기와 같은 1922년에 제작된 포토그램photogram[29]에서도 나타난다. 그렇다면 이 두 실험을 추동시킨 빛과 투명성에 대한 그의 관심은 어디서 비롯되었을까? 그것은 서로 다른 두 가지 뿌리에서 유래한다. 먼저, 이는 당시 독일 표현주의 사상에서 비롯되었다. 1910년대 말에서 1920년대 초 독일 표현주의 이론가인 아돌프 베네Adolf Behne와 파울 셰어바르트 그리고 건축가 브루노 타우드는 '유리 건축'이라는 새로운 건축 이론을 제시했다. 이들은 유리로 만든 건축을 미래의 이상적인 건축 즉 낡은 과거를 타파하고 새로운 미래를 앞당기는 상징으로 여겼다. 베네는

[28]
Krisztina Passuth, op. cit., p.23.

[29]
포토그램이란 모호이너지가 1922년 제작한 실험 사진으로 카메라 없이 인화지 위에 사물을 올려놓고 빛을 직접 비춰 형성된 이미지를 고정시킨 사진을 말한다.

유리 건축이 지닌 힘에 대해 다음과 같이 역설했다. "유리 건축은 유럽의 정신적 혁명을 전파한다. 또한 자만심이 강하고 습관에 파묻힌 동물을 깨어 있고 의식 있는 인간으로 바꾼다."[30] 이들에 따르면 유리라는 물질은 대중을 각성시키고 새로운 문명을 약속함으로써 역사의 낡고 묵직한 잔재를 제거한다. 모호이너지는 1921-1922년에 제작한 자신의 일련의 그림에 아예 '유리 건축'이라는 제목을 붙임으로써 독일 표현주의 건축 이론에 경의를 표했다.

　　다음으로 빛에 대한 모호이너지의 관심은 말레비치의 절대주의에서 영향을 받았다. 모호이너지의 투명 회화에서 면들이 서로 겹치는 투명함은 말레비치의 '투명성의 미美'에 직접적인 영향을 받았다. 〈구성 Q VIII〉에서 알 수 있듯, 그는 말레비치의 그림에서 솟구치는 사각형뿐 아니라 투명함을 표현하기 위해 도형들을 투명하게 겹치는 방법에서도 영향을 받았다.

　　이처럼 독일 표현주의와 절대주의에 영향을 받은 모호이너지의 '유리 건축' 회화는 이후 그의 예술론과 매체 이론에 등장할 중요한 씨앗을 지니고 있었다. '유리 건축'에서 '건축'은 모호이너지의 동료인 구축주의자들에게는 매우 중요한 매체였지만 그에게는 오히려 부차적이 된다. 대신 '유리' 더 정확히 말하면 유리가 불러일으키는 투명성의 효과는 이후 그의 작품에 가장 근본적이고 독창적인 미적 요소가 된다. 1920-1921년 당시의 동료인 구축주의자와 더스테일주의자들이 추구한 기하 추상에서 자신의 작품을 구별 짓기 위해 끊임없이 노력했던 모호이너지는 자신만의 독창적인 요소를 바로 빛

30
Adolf Behne, "Art et Révolution", Ma, n 4, 1921, 재인용 in László Moholy-Nagy, *Peinture, photographie, film: et autres écrits sur la photographie*, 2008, p.17.

과 투명성에서 발견한다.

　　모호이너지가 이처럼 투명 회화를 통해 빛과 투명성의
효과를 탐구했지만, 이 그림은 그를 만족시키지 못했다. 가장
중요한 이유는 이 투명 회화가 아무리 투명할지라도 결국은 안
료를 사용한 '회화'라는 매체적 속성에 있었다. 그의 투명 회화
는 다른 그림에 비해 '더욱 가벼워지고 가뿐해졌지만' 안료라는
물질이 캔버스에 더덕더덕 붙어 있기 때문에 여전히 물질적이
며 무겁게 느껴졌다. 회화라는 매체가 자신의 본성상 결코 피할
수 없는 이 같은 '물질적' 속성은 끊임없이 '투명성' '가벼움' '비
물질'을 추구했던 그의 미학과 정면으로 배치되었다. 게다가 '유
리 건축' 회화에서 투명성과 빛의 효과는 재료안료 자체에서 발
생한 것이 아니라 물감의 세심한 배치를 통해 나타나는 '간접적'
결과였다. 하지만 그는 어떤 회화도 빛을 사물의 표면에 '직접'
비춰 발생하는 빛의 효과를 따라갈 수 없다고 언급한다: "빛을
직접 비추면 빛의 효과는 회화보다 훨씬 강력하다."[31]

　　회화라는 매체의 틀 안에서 투명성, 빛, 비물질의 미학
을 실험하다가 안료의 속성 앞에서 이 같은 한계를 느낀 그는
이를 극복할 수 있는 새로운 매체를 갈망한다. 첫째, 안료의 물
질성을 극복할 수 있는 비물질적 매체는 무엇일까? 둘째, 빛을
직접 사물의 표면에 비춰 투명성과 빛의 효과를 낼 수 있는 매
체는 무엇일까? 모호이너지는 이 같은 매체의 대표적 형태가
사진이라고 답한다. 사진은 감광판필름과 인
화지 위에 투명한비물질적 매체인 빛을 '직접'
비춰 형성된 밝고 어두운 효과를 기록한 것
이기 때문이다. 사진 특히 포토그램에서는

31
László Moholy-Nagy, "Le photogram
et les techniques voisines", 1929,
in László Moholy-Nagy, *Peinture,
photographie, film: et autres écrits
sur la photographie*, 2008, p.194.

투명 회화와 달리 빛이 보는 자의 상상 속에서가 아니라 실제로 혹은 직접적으로 존재한다. 따라서 빛이라는 매체를 사용하는 사진은 회화에서 나타나는 "물질적이고 조악한 빛의 조형화와 빛의 간접적 형태화"[32]를 제거한다.

이처럼 빛을 직접적이고 비물질적으로 조형화하는 사진에 대해 모호이너지는 빛 예술의 첫 번째 매체라고 말한다: "우리 시대는 빛의 시대이다. 빛을 하나의 형태로 바꾸는 사진은 빛 예술의 첫 번째 형태이다."[33] 그에 따르면 미술사에서 매체의 역사상 첫 번째 빛 매체인 사진은 기존 매체회화에서는 결코 찾아볼 수 없는 새로운 표현의 가능성을 지녔다. 사진, 그중에서도 포토그램의 다양한 빛 효과는 지금까지 회화에서는 찾아볼 수 없으며 기존의 미술 개념을 통해서도 설명될 수 없는 완전히 새로운 표현이다.[34] 그렇다면 모호이너지가 언급한 다른 매체와 '완전히 다른' 사진의 표현이란 구체적으로 무엇을 의미하는 것일까? 그것은 "빛의 겹침, 렌즈와 프리즘을 통한 수많은 빛 효과, …… 빛이 표면을 닿았을 때 발생하는 놀라운 효과, 회색의 미묘한 계조가 만들어내는 명암"[35]이다. 그는 이 중에서도 '회색의 미묘한 계조가 만들어내는 명암'은 기존의 매체가 결코 따라할 수 없는 사진만의 새로운 시각 표현이다.[36]

모호이너지는 사진이 지닌 이 같은

32 모호이너지, 앞의 글, 194쪽.

33
László Moholy-Nagy, "La photograhie inédite", 1929, in László Moholy-Nagy, *Peinture, photographie, film: et autres écrits sur la photographie*, 2008, p.165.

34
László Moholy-Nagy, "La réclame photoplastique", in László Moholy-Nagy, *Peinture, photographie, film: et autres écrits sur la photographie*, 2008, p.143.

35
László Moholy-Nagy, "Peindre avec la lumière, un nouveau mode d'expression", in László Moholy-Nagy, *Peinture, photographie, film: et autres écrits sur la photographie*, 2008, p.230.

36
László Moholy-Nagy, "La photograhie inédite", 1929, p.162.

'새로운 형태의 시각 표현'의 가능성 때문에 기존의 낡은 시각예술의 지형도를 새롭게 '갱신'하는 매체라고 지적한다.[37] 그는 우선 미술에서 안료를 사용하던 기존 매체인 회화가 지금까지 누려왔던 독점적 지위를 사진이 흔들 것이라고 예상했다. 또한 그는 "손으로 그린 그림은 물리적으로 순수하고, 흠이 없는 빛의 투사projection 즉 사진에 의해 대체될 것"[38]이라고 주장했다. 그는 사진이 회화를 주변화 혹은 대체할 뿐만 아니라 나아가 미래의 주도적인 예술 매체로 자리 잡을 것이라고 예상했다. 이를 통해 그는 결국 사진처럼 빛의 매체를 이용한 예술가가 미래의 진정한 예술가가 될 것이라고 말했다: "미래는 빛을 창의적으로 이용하는 사람의 것이다."[39]

37
László Moholy-Nagy, "Le photogram et les techniques voisines", 1929, p.194.

38
László Moholy-Nagy, *The New Vision and Abstract of an Artist*, p.39.

39
László Moholy-Nagy, "Peindre avec la lumière, un nouveau mode d'expression", 1939, in László Moholy-Nagy, *Peinture, photographie, film: et autres écrits sur la photographie*, 2008, p.230.

정적에서 동적으로

모호이너지의 매체 이론에서 세 번째 경향은 '정적'인 매체회화, 조각, 사진에서 '동적'인 매체영화, 움직이는 조각로의 이동이다. 이 같은 매체 이동을 추동시킨 원동력은 '시공간space-time' 개념이다. 이것은 "오늘날 모든 사고를 …… 지배하는 핵심 개념"[40]으로 시간과 공간의 문제를 독립적이 아니라 서로 연결하여 파악하는 개념이다.[41] 그에 따르면 공간을 파악하기 위해서는 공간 내부에 시간이라는 새로운 파라미터parameter를 고려해야 한다. 공간

은 공간 자체로 존재하지 않고 항상 시간과 연결되어 존재하기 때문이다. 따라서 그는 공간이 시간에 따라 달라진다고 지적한다: "모든 사람은 사물의 외형이 우리가 그 사물 앞을 지나가는 속도에 따라 달라지는 것을 알고 있다. 우리가 빨리 지나가면 사물의 디테일은 지각되지 않는다."[42]

왜 정적 개념인 공간 대신에 동적 개념인 시공간이 '오늘날 모든 사고를 지배하는 핵심 개념'이 되었을까? 모호이너지는 『시공간과 사진Espace-temps et Photographie』(1943)에서 그 이유를 새로운 테크놀로지에서 찾는다: "새로운 발명, 운송 수단의 동력화motorisation, 라디오와 텔레비전, 전자공학, 빛 현상의 기록 등이 유발하는 빠른 변화 때문에 우리는 시공간 개념의 존재와 적절성을 확신한다."[43] 그에 따르면 비행기와 자동차의 시대에는 그 이전과 달리 공간을 동적으로 파악한다. 사람들은 이제 건물을 정면이나 측면에서만 보는 것이 아니라 위에서도 본다. 또한 우리 눈은 하이 앵글항공사진과 로 앵글로 촬영된 사진에 일상적으로 노출된다. 게다가 건물을 바라볼 때 자동차 운전자는 보행자가 결코 느낄 수 없는 새로운 동적 지각 체험을 한다. 결국 자동차와 비행기라는 새로운 테크놀로지가 지배하는 시대에 사물은 더 이상 정적인 구조로 지각되지 않고 "움직임과 연관되어 있으며 따라서 '시간'이라는 새로운 요소와 연결되어 있다."[44]

모호이너지 매체론의 핵심인 '시공간' 혹은 '동적' 개념은 이처럼 새로운 테크놀로지의 영향만을 받은 것은 아니다. 그

40
László Moholy-Nagy, "Espace-temps et photograhie", 1943, in László Moholy-Nagy, *Peinture, photographie, film: et autres écrits sur la photographie*, 2008, p.273.

41 모호이너지, 앞의 글, 243쪽.

42
모호이너지, 앞의 글, 237-238쪽.

43 모호이너지, 앞의 글, 243쪽.

44 모호이너지, 앞의 글, 237쪽.

것은 동시대 아방가르드 예술 사조에서도 영향을 받았다. 그
는 우선 자신의 동적 미학의 기원을 미래파Futurism의 이념[45]에
서 찾았다: "1900년에 미래파는 이미 움직임이라는 개념을 강
조했다. …… 미래파의 목적은 움직임을 재현하는 것이며 1912
년 그들의 선언은 이런 점에서 항상 현재
적actuelles이며 고무적이다."[46] 모호이너지
는 또한 구성주의자인 나움 가보Naum Gabo
의 「사실주의 선언문The Realistic Manifesto」
(1920)[47]에 나타난 '동적 리듬'의 원칙에도
영향을 받았다. 2년 후에 모호이너지는 선
언문인 「역동적-구축적 힘 시스템The Kinetic-
Constructive System of Force」(1922)에서 가보와
유사하게 자신의 '역동적' 원칙을 내세운다:
"우리는 '고전 예술'의 '정적' 원칙을 '보편적
삶의 역동적 원칙'으로 대체해야 한다."[48]

　　　그렇다면 모호이너지는 이 같은 역
동성, 시간과 공간의 연관성 혹은 시간과 공
간의 상호 작용을 어떻게 작품으로 시각화
했을까? 그리고 이것들을 시각화하는 데 가
장 효과적인 매체는 무엇일까? 이 같은 문
제의식을 바탕으로 그는 동적 요소를 마치
빛의 요소처럼 모든 매체에서 표현하고자
했다. 우선 회화에서 그는 철제 다리, 기차,
철로 등 산업 문명으로 가득 찬 대도시의 역
동성 〈다리들〉, 움직임을 상징하는 기계(바

45
미래파의 대표주자인 움베르토
보치오니Umberto Boccioni는
역동성의 원칙을 다음과 같이
천명했다: "미래파는 정지 혹은
정적인 것과 단절하고 움직임 혹은
역동성을 전면에 내세운다."
Umberto Boccioni, *Pittura, scultura
futuriste (Futurist painting and
sculpture)*, 1914, 재인용 in László
Moholy-Nagy, *The New Vision and
Abstract of an Artist*, p.49.

46
László Moholy-Nagy, "Espace-
temps et photograhie", 1943,
in László Moholy-Nagy, *Peinture,
photographie, film: et autres écrits
sur la photographie*, 2008, p.239.

47
"우리는 이집트에서 유래한, 천 년이
된 예술의 오류, 즉 오직 정적
리듬만이 예술의 요소라는 오류에서
벗어나고자 한다. 우리는 오늘날의
지각에서 예술의 가장 중요한 요소는
동적 리듬이라고 선언한다." Naum
Gabo and Antoine Pevsner, "The
Realistic Manifesto", 1920, 재인용
in László Moholy-Nagy, *The New
Vision and Abstract of an Artist*, p.49.

48
강조는 모호이너지. László Moholy-
Nagy, "Dynamic-Constructive
System of Forces", 1922, in Krisztina
Passuth, op. cit., p.290.

퀴)의 역동성 〈거대한 바퀴The Great Wheel〉(1920-1921), 공중으로 치솟는 도형의 역동성 〈노란 십자가 Q VII〉을 통해 시각적으로 동적인 효과를 창출하고자 했다.

모호이너지는 또한 빛의 매체인 사진을 통해서도 역동적 효과를 내고자 했다. 예컨대 그는 수평적 시점이 아닌 하이 앵글, 로 앵글 등 시점의 변화, 대각선 구도, 하나의 이미지에서 오브제의 반복, 빈 공간에서 부유하는 역동적 동작 등을 사진에 담음으로써 동적인 이미지를 나타내려고 했다. 그의 시공간 개념은 이 같은 역동성 외에도 "내부와 외부의 동시적 기록, 표면 뒤에 있는 구조의 드러냄"[49]을 의미한다. 따라서 그는 구조의 내부와 외부를 한꺼번에 포착하는 엑스레이 사진은 "정적 차원에서 시공간을 재현하는 대표 사례 중 하나"[50]라고 생각했다. 그는 또한 사물의 '반영reflet' 예컨대 지나가는 자동차들이 정차해 있는 자동차의 창유리나 상점의 유리에 비춰서 형성된 반영도 시간과 공간이 연계된 경우라고 지적한다. 그는 이 같은 시간과 공간의 상호 작용을 회화보다는 사진이 더 효과적으로 표현할 수 있다고 말한다. 예컨대 사진의 이중 인화surimpression 기법은 반영이나 꿈과 같은 종류의 새로운 시공간 개념을 표현하는 데 적합하다: "이중 인화는 이미지를 겹치게 재현할 수 있다. 이것은 시공간 개념과 동의어이다."[51]

시공간이 서로 다른 이미지를 연결하는 사진의 또 다른 기법은 포토몽타주photomontage 혹은 모호이너지의 용어로 '포토플라스틱스photoplastics'이다. 그는 이 기

49
László Moholy-Nagy, *Vision in Motion*, (Chicago: Paul Theobald and Company, 1965), p.268.

50
László Moholy-Nagy, "Espace-temps et photograhie", 1943, in László Moholy-Nagy, *Peinture, photographie, film: et autres écrits sur la photographie*, 2008, p.243.

51 모호이너지, 앞의 책, 244쪽.

법이 현대인의 역동적 지각 체험 방식인 여러 사건의 '동시적 simultaneous' 체험을 시각적으로 표현하는 데 적합하다고 지적한다: "포토플라스틱스의 효과는 일상에서는 내재하지만 항상 보이는 것은 아닌, 사물들의 상호 침투와 융합에 기반을 둔다. 그것은 또한 여러 사건을 시각적으로 동시에 지각하는 데 기반을 둔다."[52] 물론 '여러 사건의 동시적 체험'은 미래파 화가들이 모호이너지보다 앞서 회화를 통해 이미 표현한 주제이다. 하지만 그는 "미래파 회화 작품의 구조는 포토몽타주에 비해 덜 역동적"[53]이라며 회화보다 사진이 역동성을 더 효과적으로 표현할 수 있는 매체라고 주장했다. 결국 포토몽타주는 그에게 새로운 시공간 개념, 지각의 동시성과 역동성을 매우 적절하게 표현할 수 있는 방법이었다: "사진을 사용한 포토몽타주는 다른 어떤 테크닉보다 여러 사건과 관념의 연상associations des idées을 잘 표현할 수 있다."[54]

그러나 '여러 사건과 관념의 연상' 즉 새로운 시공간을 표현하는 데 사진이 가장 적절한 매체는 아니었다. 모호이너지는 이후에 "영화가 아마도 가장 미묘한 시공간의 연결이 포함된 시공간을 가장 잘 구현할 수 있는 시각예술"[55]이라고 말했다. 회화와 사진이 기계문명의 역동성을 오직 '간접적으로만'[56] 즉 정적인 매체로 동적인 '효과'만을 창출하는 반면 동적인 매체인 영화는 역동성을 '직접적으로' 표현할 수 있기 때문이다. 따라서 그는 과거에 회화나 사진으로

52
László Moholy-Nagy, "Photographie, mise en forme de la lumière", 1928, in László Moholy-Nagy, *Peinture, photographie, film: et autres écrits sur la photographie*, 2008, p.168.

53 모호이너지, 앞의 글.

54
모호이너지, 앞의 글, 170-171쪽.

55
László Moholy-Nagy, "Espace-temps et photograhie", 1943, in László Moholy-Nagy, *Peinture, photographie, film: et autres écrits sur la photographie*, 2008, p.243.

56
Krisztina Passuth, op. cit., p.37.

표현했던 베를린의 역동적 산업 문명을 영화로 표현하고자 했다. 이를 위해 1921-1922년에, 비록 실제로 영화로 제작되지는 않았지만, 〈대도시의 역동성〉이라는 영화 시나리오를 작성한다. 그는 이 영화를 통해 "관객을 도시의 역동성에 합류"[57]시키고 영화의 시각적 역동성을 통해 "영화의 움직임을 폭력에 가까울 정도까지 강화"[58]하고자 했다.

　　모호이너지는 앞에서 이야기했듯이 진정한 예술 매체가 '빛'이라고 생각했으며 빛의 직접적인 효과를 표현한 포토그램을 재생산이 아닌 그의 창조적인 예술 '생산'의 핵심 성과물로 여겼다. 하지만 그를 만족시키기에 포토그램은 여전히 불충분한 기법이었다. 거기에는 그의 주요 테제인 '움직임'이 실제로는 부재했기 때문이다. 그는 빛이 정지해 있을 때보다는 움직일 때 인간의 시지각에 그 효과가 극대화될 수 있다고 생각했다. 그래서 그는 빛 조형의 표현 방법인 포토그램을 영화라는 매체를 통해 '실제로' 움직이게 했다. 이를 통해 자신의 미학의 두 축인 '빛과 움직임'을 결합하여 빛의 역동성을 시각적으로 보여주고자 했던 것이다. 결국 '움직이는 빛moving light'의 매체인 영화는 그가 꿈꾸던 새로운 시공간 개념을 실현할 수 있는 매체로 여겨졌다.

　　하지만 모호이너지는 기존의 영화 방법으로 역동성을 실현하기에는 여전히 불충분하다고 생각했다. 연속된 정지 이미지사진를 사각형 스크린에 영사하는 기존의 영화 시스템은 여전히 '정적'이기 때문이었다. 그는 영화에서 이런 정적 요소를 제거하고 동적 요소를 부여하기 위한, 즉 동적 매체를 더욱 동적으로 만들기 위한 몇

57
László Moholy-Nagy, "Peinture, photographie, film", 1925, in László Moholy-Nagy, *Peinture, photographie, film: et autres écrits sur la photographie*, 2008, p.130.

58　모호이너지, 앞의 글, 130쪽.

가지 방법을 고안했다. 예컨대 이젤 회화의 유산인 전통적인 사각형 스크린 대신에 여러 사각형의 스크린을 이어붙여 기다랗게 휘어진 대형 스크린 사용하기, 사각형 스크린 대신에 구형球形스크린 사용하기 그리고 이 스크린에 여러 영화를 동시에 영사하기 등이다. 나아가 그는 여러 영화를 스크린에 동시에 영사할 때 스크린의 특정 공간에 영화를 고정해 영사하는 것이 아니라 공간을 움직이면서 영사하고자 했다.

이처럼 영화가 모호이너지 미학의 3대 요소인 기계, 빛, 움직임을 기존의 회화, 사진에 비해 효과적으로 실현했지만, 그에게는 여전히 불충분한 매체였다. 그는 1922년부터 8년에 걸쳐 영화보다 한 차원 높게 시공간 개념을 표현할 수 있는 작품 〈빛과 공간 변조기Light-Space Modulator〉를 제작했다. 이것은 유리, 플라스틱, 철망, 금속 등의 산업 재료로 구축된, 전기모터로 작동하는 '움직이는 기계' 혹은 '움직이는 조각'이었다. 이 작품 이전에 그는 나무와 금속을 이용하여 조각 작품을 제작했다. 1921년 니켈 재료로 제작한 니켈 조각 〈니켈 구축Nickel Construction〉은 비록 움베르토 보치오니Umberto Boccioni나 블라드미르 타틀린 Vladimir Tatlin의 조각처럼 나선형을 통해 역동성을 표현하려 했지만 여전히 정적인 작품이었다. 나선형 부분을 포함하여 이 조각의 모든 부분이 받침대에 확고하게 고정되어 있었기 때문이다. 따라서 이 작품에서 "역동성은 기껏해야 '보는 자'의 상상에서만 가능했다."[59]

모빌 작품인 〈빛과 공간 변조기〉에 대한 영감은 구축주의의 이념에 직접 영향을 받았다. 구축주의에서 가장 동적인 매체

[59]
Krisztina Passuth, op. cit., p.29.

[60]
Krisztina Passuth, op. cit., p.54.

는 모빌이며 이 모빌이 실제로 움직일 때 즉 움직이는 기계가 될 때 가장 역동적이다.[60] 구축주의는 비록 구상 단계에 머물렀지만 타틀린의 〈제3인터내셔널을 위한 기념물Monument for the 3rd International〉(1919-1920), 가보의 〈라디오 방송국 플랜Plans of a Radio Station〉(1919-1920)과 같은 거대 모빌을 통해 새로운 사회의 역동성을 표현하고자 했다. 하지만 〈빛과 공간 변조기〉는 이들 작품보다는 가보가 '실제로' 제작한 모터에 의해 〈움직이는 구축물Kinetic Construction〉(1920)에서 더 직접적인 영향을 받았다.

　　　모호이너지 작품의 정점에 위치한 이 '움직이는 기계'는 기존 매체인 회화, 조각뿐 아니라 당시 뉴 미디어였던 사진, 영화로도 결코 달성할 수 없었던 그의 미학적 요소들을 실현해주었다. 첫째, 〈빛과 공간 변조기〉는 그의 기계 매체의 이상을 완성해주었다. 사진과 영화가 비록 카메라라는 기계를 거쳐 제작되지만, 그 결과물인 사진과 영화의 이미지종이와 스크린 위의 빛의 효과는 기계가 아니다. 반면 모호이너지의 이 작품은 전기모터로 작동하는 기계 그 자체이다. 둘째, 〈빛과 공간 변조기〉는 그의 동적 매체론을 완벽하게 실현했다. 비록 영화가 빛의 움직임을 표현할 수 있는 동적 매체이지만, 사실 영화에서 움직임은 인간 눈의 환영일 뿐이다. 스크린에 영사되는 이미지는 사실상 모두 일련의 정지 영상사진들의 집합이기 때문이다. 반면 모호이너지의 이 작품은 전기모터에 의해 '실제로' 움직인다. 그리고 이 작품에 나타난 빛의 영사도 그가 역동적인 영화를 위해 구상했던 '움직이는 영사'이다. 마지막으로 사진과 영화가 빛의 효과를 2차원 평면종이와 스크린에 표현했다면 〈빛과 공간 변조기〉는 빛을 3차원 공간에 직접 투사한다. 따라서 이것은 기존 매체의

평면성을 극복하려는 모호이너지의 또 다른 미학 요소인 '깊이' 혹은 '공간'을 실현한 작품이다.

결국 〈빛과 공간 변조기〉는 그가 회화, 조각, 사진, 영화에서 시각적, 환영적으로만 표현했던 미학 요소들을 실제로 구현한 작품이다. 기계 효과가 아니라 진짜 기계, 표면 위의 빛의 효과가 아니라 공간을 실제로 가로지르는 빛, 움직임의 환영이 아니라 실제의 움직임을 실현한 작품인 것이다. 이 움직이는 설치물에는 그의 미학의 핵심 요소인 기계, 빛, 움직임, 깊이가 결합되어 있다. 결국 이 작품은 모호이너지가 베를린에 처음 도착해 체험한, 기계로 가득 찬 대도시의 야경에 펼쳐지는 빛의 역동적 스펙터클을 표현한 것 아니었을까.

맺음말: 매체의 공존

모호이너지는 매체에 대해 이 같은 세 원칙을 표명함으로써 올드 미디어손, 안료, 정적 미디어 대신에 뉴 미디어기계, 빛, 동적 미디어를 옹호했다. 이는 정확히 그의 매체론 즉 예술가는 새로운 시대인 산업사회에 적합한 매체를 사용해야 한다는 신념에서 비롯된 것이었다. 이에 따라 그는 여러 글을 통해 예술에서 구시대 매체의 종말을 주장했으며 새로운 매체의 도래를 예언했다: "언젠가 이젤 회화는 사진과 영화 같은 완벽히 기계화된 시각 표현에 굴복할 것이다."[61]

하지만 그가 올드 미디어에서 뉴 미디어로 매체 이동을 역설했음에도 그의 매체론은 결코 단선적이지 않다. 그가 표명

한 세 가지 매체 이동의 흐름에 따르면 올드 미디어를 구성하는 손과 안료, 정적 요소들의 결합 매체인 회화는 당연히 역사 속으로 사라져야 한다. 그러나 모호이너지가 여러 차례 회화의 죽음을 선언했음에도 그리고 실제로 1926년을 정점으로 그의 작품이 회화 대신에 사진, 영화로 점차 이동했음에도 그는 이후에 회화를 결코 포기하지 않았다.[62] 그것은 이젤 회화의 죽음을 선언하고 회화로 돌아오지 않았던 알렉산더 로드첸코 Alexander Rodchenko 의 행보와는 달랐다. 구체적으로 모호이너지는 앞에서 언급했듯이 1925년 『회화, 사진, 영화』에서, "전통 이미지회화는 앞으로 역사와 과거에 속할 것"이라고 선언했음에도 2년 후인 1927년에 "오늘날 혹은 미래에도 손으로 그린 회화 작업이 비판을 받아서는 안 된다"고 말했다. 나아가 그는 7년 후인 1934년에도 여전히 회화를 포기하지 않았다: "나는 빛을 이용한 실험을 계속하면서도 계속 그림을 그린다."[63]

따라서 그의 매체론은 역설적이다. 한편으로 그는 미술에서 매체 변화의 주요 경향을 이야기했지만, 그렇다고 이 '경향'이 러시아 구축주의처럼 단호하지는 않았다. 따라서 그는 매체의 '역사성'을 주장하지 않았다. 즉 미술에서 매체 발전이 무조건 시간 순서대로 오래된 매체인 회화에서 사진을 거쳐 영화로 진행되는 것이 아니다. 더구나 기존 매체는 역사 속으로 사라지고 새로운 매체가 기존 매체를 대체하는 것도 아

61
László Moholy-Nagy, *The New Vision and Abstract of an Artist*, p.79.

62
모호이너지의 여러 저서에 나타난, 회화에 대한 그의 입장은 결코 간단치 않으며 오히려 애매하고 심지어 충돌하기까지 한다. 회화에 대한 그의 관점에는 근본적으로 모순되는 두 입장이 공존했기 때문이다. 하나는 이젤 회화의 죽음을 선포했던 러시아 구축주의 입장이다. 또 다른 하나는 구상, 내러티브 회화를 비난하면서 '순수' '절대'의 추상회화를 옹호했던 당시 미술계 입장이다.

63
László Moholy-Nagy, "Letter to Frantisek Kalivoda", 1934, in Krisztina Passuth, op. cit., p.335.

니다.[64] 그의 매체론은 오히려 매체들의 '대체'가 아니라 '공존'에
가깝다. 따라서 그는 여러 매체 중에서 특정 매체를 취사선택한
것이 아니라 다양한 매체를 넘나들며 작업했다. 그는 1927년 그
의 매체론의 핵심인 '매체의 공존'에 대한 입장을 명확히 밝힌
다: "내 생각에 핵심 질문은 회화냐 영화냐라는 선택의 문제가
아니다. 오히려 우리는 현재 시각예술을 구성하는 모든 매체를
고려해야 한다. 즉 사진과 영화뿐 아니라 추상회화와 컬러 조명
도 고려해야 한다."[65]

　　　　모호이너지는 왜 전통 매체를 포함하여 '모든 매체'를
고려하고자 했을까? 첫째, 그는 뉴 미디어뿐 아니라 올드 미디
어도 새로운 인간을 교육하는 데 여전히 필요한 기능을 지니고
있다고 판단했기 때문이다: "회화는 교육적 이유 때문에 지탱될
것이다."[66] 그의 예술의 궁극적인 목적은 앞에서 언급했듯이 새
시대, 새 사회에 걸맞는 새로운 인간을 양성하는 데 있다. 이 같
은 맥락에서 그는 올드 미디어인 회화도 사진, 영화처럼 조형 요
소색, 형태, 명암 등의 조화를 통해 인간의 감각 기관을 새롭게 자극
할 수 있다고 생각했다. 이를 통해 회화도
인간의 생물학적 감각 기관의 능력을 고양
시키는 데 기여할 수 있다고 판단했던 것이
다. 둘째, 그는 우리의 실제 삶을 지배하는
리듬에 정적인 것과 동적인 것이 동시에 존
재하기 때문에 정적인 매체와 동적인 매체
도 동시에 존재해야 한다고 생각했다. 이를
통해 회화, 사진을 통한 인간의 정적 지각과
영화, 모빌을 통한 동적 지각이 균형을 이루

64
Dominique Baqué, op. cit., p.16.

65
László Moholy-Nagy, "Discussion
autour de l'article d'Ernst Kállai:
Peinture et photographie", 1927,
in László Moholy-Nagy, *Peinture,
photographie, film: et autres écrits sur
la photographie*, 2008, p.160.

66
László Moholy-Nagy, "Problems
of the Modern Film", 1928-30, in
Krisztina Passuth, op. cit., p.312.

어야 한다고 주장했다. 그는 문학, 라디오, 연극, 유성영화가 공존하는 것도 같은 맥락이라고 판단했다.[67] 마지막으로 그는 현대사회에서 "인간 행위의 과도한 전문화와 분리"[68]가 야기한 폐해를 극복하기 위해 매체의 '통합integration'을 주장한다. 모호이너지에 따르면 현대사회를 특징짓는 전문화는 모든 분야를 구획지어 놓아 인간의 삶을 파편화한다. 예술 분야에서도 매체끼리 지나치게 분리되어 교육되어 왔다. 하지만 하나의 매체는 다른 매체와 분리되지 않고 연결되어 있으므로 매체의 통합만이 예술에서 전문화의 폐해를 극복할 수 있다는 것이다.

결국 모호이너지의 매체의 공존론 혹은 통합론은 그가 1919년에서 1922년까지 재직했던 초기 바우하우스의 이념인 '종합예술Gesamtkunstwerk'과 직접 연결된다. 이것은 건축이 모든 예술의 총합이라는 기치 아래 "지금까지 분리된 작품들 혹은 창작 영역들을 융합하는 것"[69]이다. 하지만 모호이너지는 "총체예술 작품이 극단적인 전문화의 시대에 쉽게 생각해볼 수 있는 개념"[70]이라고 말하면서도 결코 이 이념에 만족하지 않았다. 그것은 여러 매체를 더해 놓은 것에 불과했기 때문이다: "총체예술 작품은 비록 구조화된 더하기일지라도 매체 간의 더하기에 불과하다. 그것은 오늘날 우리를 만족시킬 수 없다." 매체 간의 더하기 혹은 융합은 왜 그를 만족시킬 수 없을까? 그것은 '총체예술 작품'이 예술 매체끼리의 융합이지 모호

67
László Moholy-Nagy, "Peinture, photographie, film", 1925, in László Moholy-Nagy, *Peinture, photographie, film: et autres écrits sur la photographie*, 2008, p.98.

68
László Moholy-Nagy, "Espace-temps et photograhie", 1943, in László Moholy-Nagy, *Peinture, photographie, film: et autres écrits sur la photographie*, 2008, p.234.

69
László Moholy-Nagy, "Peinture, photographie, film", 1925, in László Moholy-Nagy, *Peinture, photographie, film: et autres écrits sur la photographie*, 2008, p.88.

70
모호이너지, 앞의 글, 88쪽.

이너지의 핵심 이념인 '예술과 삶과의 융합'이 아니기 때문이다. 따라서 그는 삶에서 분리된 총체예술 작품에 대항해 "삶의 모든 순간의 종합"인 '총체작품Gesamtwerk'이라는 개념을 내세운다. 이는 예술 매체들뿐 아니라 예술과 삶, 나아가 분리된 모든 것을 통합하는 개념이다: "총체작품은 모든 것을 포괄하고 모든 분리를 제거한다."

　　모호이너지는 총체작품이라는 이념을 통해 회화, 조각, 사진, 영화, 설치, 디자인 등 모든 예술 매체의 경계뿐 아니라 예술과 비예술의 경계마저도 해체하려고 했다. 그는 모든 매체를 넘나들면서 당시 아방가르드 예술의 목표였던 삶과 예술의 일치를 추구한 전위적 총체예술을 원했다. 이를 통해 그는 궁극적으로 미래의 유토피아적 인간인 '총체적 인간whole man'[71] 즉 모든 감각 기관이 고도로 발달하여 풍부한 감성을 지닌 인간 그리고 동시에 뛰어난 지성을 소유한 인간, 따라서 다가올 복잡다단한 사회에 잘 적응하고 선도할 수 있는 인간을 양성하고자 했다.

[71]
László Moholy-Nagy, *The New Vision and Abstract of an Artist*, p.15.

바이마르 바우하우스 선언문, 라이오넬 파이닝어의 목판화, 〈미래의 대성당〉 (1919)

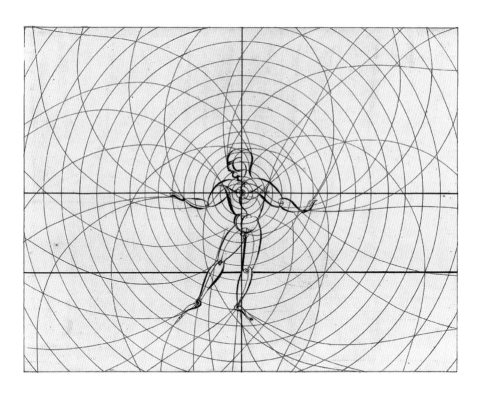

(왼쪽) 오스카 슐레머, 〈Mansch und Kunstfigur〉 (1921)
(오른쪽) 오스카 슐레머, 〈Figure in Space with Plane Geometry and spatial Delineations〉 (1921)

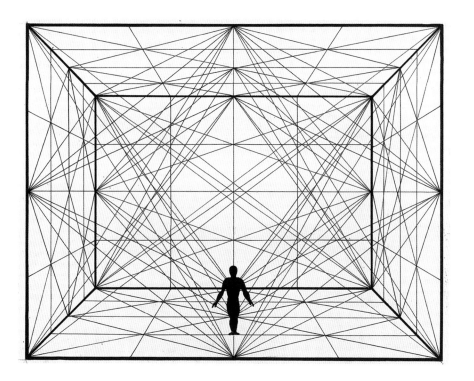

(왼쪽) 발터 그로피우스와 아돌프 마이어, 〈조립 주거 키트Baukasten im Großen〉 (1922)
(오른쪽) 헤르베르트 바이어, 〈바우하우스 준공식 초대장Invitation to the Inauguration of the Bauhaus Building〉 (1926)

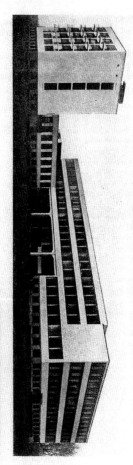

PROGRAMM

SONNABEND 4. DEZEMBER

11 15 h vorm. — Eröffnungsfeier in der Aula des Bauhauses. Anschließend Besichtigung des Gebäudes und der Werkstätten

3 00 h nachm. — Besichtigung der Bauhaussiedlung Törten

8 00 h abends — Bauhausfest im Bauhaus

SONNTAG 5. DEZEMBER

11 30 h vorm. — Filmvorführung im Bauhaus

Um Antwort auf beiliegender Karte bis zum 25. Nov. wird höflichst gebeten.

Die auf den Namen bereit gestellten Zimmer werden auf der Bahnhof-Auskunftstelle nachgewiesen.
Die Einlaßkarten zum Bauhausfest werden an der Abendkasse ausgehändigt.
Diese Einladung dient als Ausweis für alle Veranstaltungen.

EINLADUNG

(왼쪽) 바이마르 바우하우스 교장실 투시도
(오른쪽) 바이마르 바우하우스 교장실 아이소메트릭Isometric

5×5×5m 교장실 공간 중앙에 매달려 있는 리트벨트의 튜브 조명 기구, 정육면체 일인용 소파, 사무용 의자, 벽면의 태피스트리 등이 모두 수학적 선명함, 기하학적 엄격함, 확고한 조직으로 이성적인 상호 간의 관계를 나타내고 있다. 그로피우스는 바이마르 교장실을 통해 건축공간을 플랫폼으로 한 모든 응용미술의 협업을 가시화했다.

(왼쪽) 마르셀 브로이어와 군타 슈튈츨, 〈아프리카 의자 African Chair〉 (1921)
(오른쪽) 군타 슈튈츨, 〈5쾨레 5 Chöre〉 (1928)

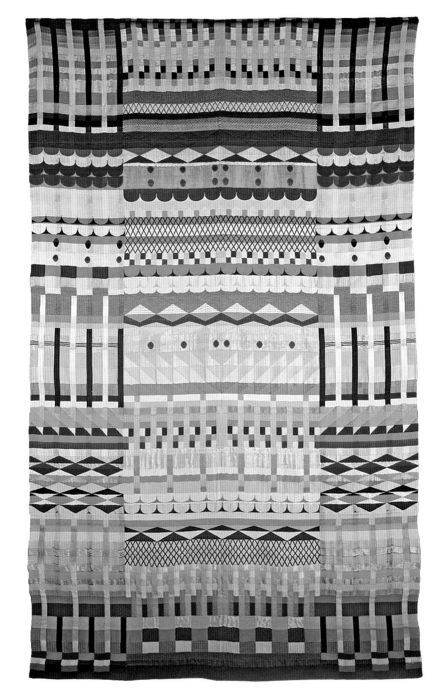

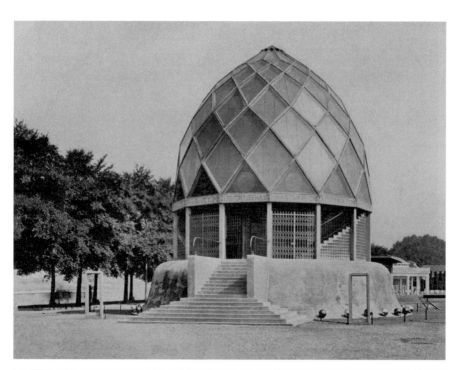

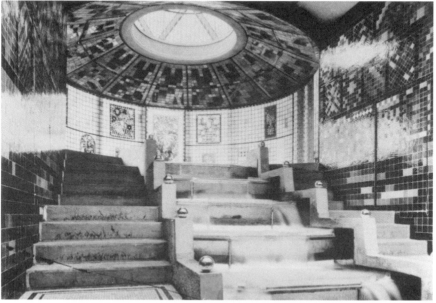

브루노 타우트, 〈유리 파빌리온Glass Pavilion〉 (쾰른 박람회, 1914)

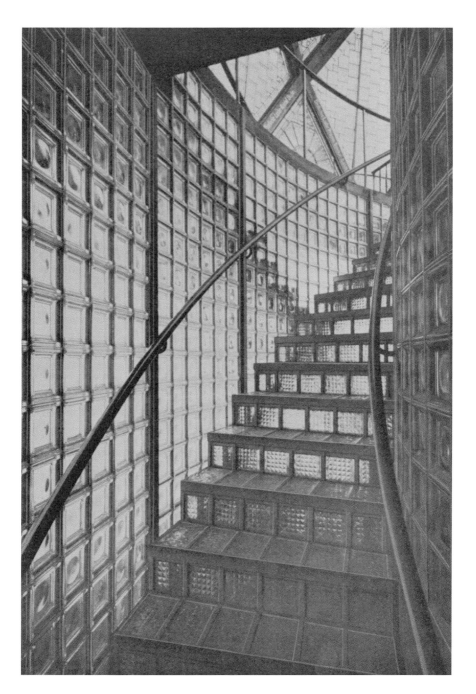

(왼쪽) 요제프 알베르스, 〈Kaiserlich〉 (1923)
(오른쪽 위) 요제프 알베르스, 〈Park〉 (1924)
(오른쪽 아래) 요제프 알베르스, 〈Figure〉 (1921)

abcdefghi
jklmnopqr
stuvwxyz

d

HERBERT BAYER: Abb. 1. Alfabet
„g" und „k" sind noch als
unfertig zu betrachten

Beispiel eines Zeichens
in größerem Maßstab
Präzise optische Wirkung

sturm blond

Abb. 2. Anwendung

ifijlrtvwyx
zksf12345678
90abcdefghijkl
mnopqrstuvwx
yz

(왼쪽) 헤르베르트 바이어, 바이마르 바우하우스 교사의 층간 벽화 드로잉
(오른쪽) 헤르베르트 바이어, 유니버설Universal체와 윈도

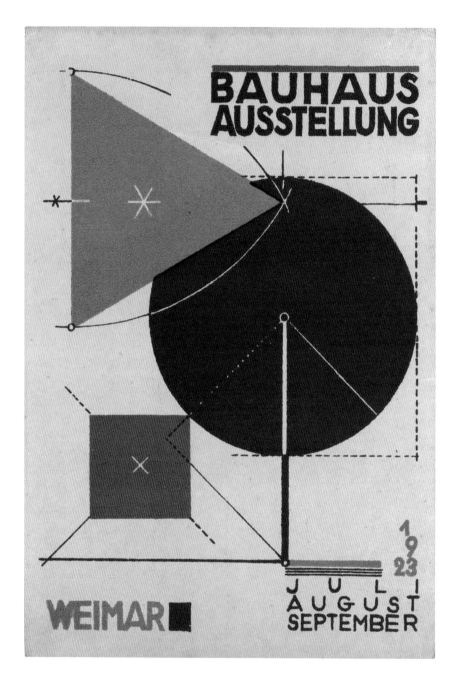

(왼쪽) 헤르베르트 바이어, 바우하우스 전시회 엽서 (1923)
(오른쪽 위) 헤르베르트 바이어, 바우하우스 커리큘럼 소개 지면
(오른쪽 아래) 헤르베르트 바이어, 바우하우스 카탈로그 (1925)

das bauhaus in dessau

lehrplan

zweck:

1. durchbildung bildnerisch begabter menschen in handwerklicher, technischer und formaler beziehung mit dem ziel gemeinsamer arbeit **am bau.**
2. praktische versuchsarbeit für hausbau und hauseinrichtung. entwicklung von standardmodellen für industrie und handwerk.

lehrgebiete:

1. **werklehre für**
 a. holz (tischlerei)
 b. metall (silber- und kupferschmiede)
 c. farbe (wandmalerei)
 d. gewebe (weberei, färberei)
 e. buch- und kunstdruck

 ergänzende lehrgebiete:
 material- und werkzeugkunde
 grundbegriffe von buchführung.
 preisberechnung, vertragsabschlüssen

2. **formlehre:** (praktisch und theoretisch)
 a. **anschauung**
 werkstoffkunde
 naturstudium
 b. **darstellung**
 projektionslehre
 konstruktionslehre
 werkzeichnen und modellbau für alle räumlichen gebilde
 entwerfen
 c. **gestaltung**
 raumlehre
 farblehre

 ergänzende lehrgebiete:
 vorträge aus gebieten der kunst und wissenschaft

lehrfolge:

1. **grundlehre:**
 dauer: 2 halbjahre. elementarer formunterricht in verbindung mit praktischen übungen in der besonderen werkstatt für die grundlehre. im zweiten halbjahr probeweise aufnahme in eine lehrwerkstatt.
 ergebnis: endgültige aufnahme.

auskunft erteilt die geschäftsstelle des bauhauses: dessau mauerstr. 36

fin s s · 11. 25. 1000.

gesch.
AUSFÜHRUNG
Silber
feinste Handarbeit

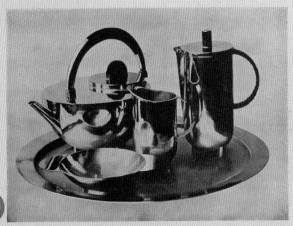

TEESERVICE MIT WASSERKANNE

Die funktionelle Gießform der Kannen bürgt für tropfreies Gießen

Metallwerkstatt

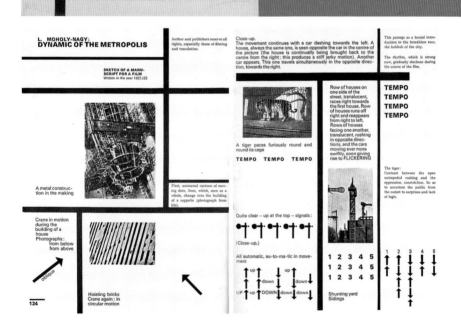

(맨 위) 라슬로 모호이너지, 바우하우스 총서 소개 책자 디자인 (1928)
(왼쪽 아래) 라슬로 모호이너지, 〈대도시의 활력Dynamic of the Metropolis〉 시나리오 펼침면 (1921)
(오른쪽 아래) 라슬로 모호이너지, 〈회화, 사진, 영화Malerei, photographie, film〉 표제디자인 (1925)

Bauhausbücher

Schriftleitung:
Walter Gropius
L. Moholy-Nagy

L. Moholy-Nagy:
Malerei, Photographie, Film

8

L. Moholy-Nagy:

Malerei

Photographie

Film

Albert Langen Verlag München

bauhaus

zeitschrift für gestaltung • herausgeber: hannes meyer • schriftleitung: ernst kállai •
die zeitschrift erscheint vierteljährlich • bezugspreis: jährlich rmk. 4 • preis dieser doppelnummer rmk. 2.40 •
verlag und anzeigenverwaltung: dessau, zerbster straße 16 •

2/3

2. jahrgang
1928

w. kandinsky, lyonel feininger
paul klee

hannes meyer, hinrik scheper
josef albers

joost schmidt, gunta stölzl
hans wittwer

ernst kállai, oskar schlemmer
mart stam

잡지 《바우하우스bauhaus》 표지 (1928)

bauhaus

zeitschrift für gestaltung ● herausgeber: hannes meyer ● schriftleitung: ernst kállai ●
die zeitschrift erscheint vierteljährlich ● bezugspreis: jährlich rmk. 4 ● preis dieser nummer rmk. 1.20 ●
verlag und anzeigenverwaltung: dessau, zerbster straße 16 ●

2. jahrgang
1928
4

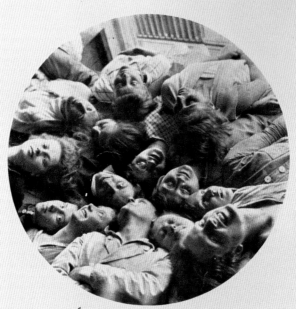

bauhausfoto lotte beese

junge menschen
kommt ans bauhaus!

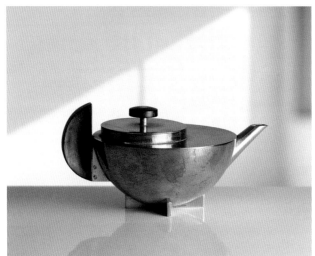

마리안느 브란트, 〈재떨이Ash Tray〉(1924)
마리안느 브란트, 〈찻주전자Tea Infuser〉(1924)
마리안느 브란트, 〈칸뎀 램프Kandem Lamp〉(1928)

알마 지드호프 부셔,
〈작은 배 만들기 게임Bauspiel: ein schiff〉(1923)

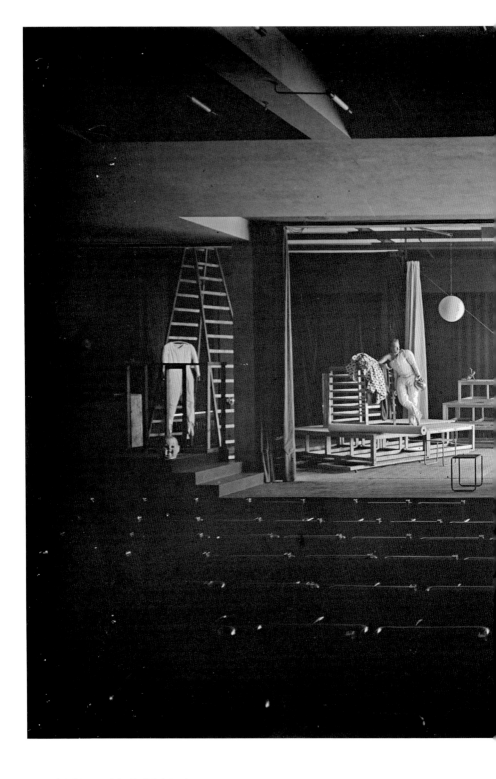

바우하우스 무대워크숍 리허설 (1927)

©K. Grill

(왼쪽) 오스카 슐레머, 〈삼인조 발레Triadisches Ballett〉 콜라주 (1925)
(오른쪽) 오스카 슐레머, 〈삼인조 발레 중 'Sphere Hands' 인물〉 (1923)

(왼쪽) 산티 샤빈스키, 〈틸러 걸스Tiller-girls〉 (1926)
(왼쪽 아래) 산티 샤빈스키, 〈Robber's Ballet 중 셰익스피어의 베로나의 두 신사를 위한 조각상 디자인〉 (1925)
(오른쪽) 산티 샤빈스키, 〈이동식 바우하우스 무대를 위한 디자인(아레나)Design for a mobile theatre(Arena)〉 (1925)

(왼쪽) 김영나, 국립현대미술관 전시장 디자인 (2014)
(오른쪽) 오스카 슐레머의 무대의상 (국립현대미술관, 2014)

오스카 슐레머의 마스크를 쓴 여인이 마르셀 브로이어의 관통형 의자에 앉은 초상 (1926)　　　©Erich Consemüller

바우하우스와
과학주의

채승진

1985년 서울대학교 미술대학 응용미술과를
졸업한 뒤 1987년 홍익대학교 대학원에서
미술학 석사(공업디자인학 전공), 1990년 미국
미시간대학교에서 석사MFA in Industrial Design,
2007년 서울대학교 대학원에서 논문 「기술특성과
제품전형의 성립」(지도교수: 이순종)으로 디자인학
박사학위를 받았다. 1994년부터 2002년까지
한국기술교육대학교 디자인공학과 부교수로
재직했고, 2002년부터 현재 연세대학교
미래캠퍼스 디자인예술학부 산업디자인학
전공 교수로 있다. 한국산업디자이너협회,
한국디자인학회 회원이다.

이정열

연세대학교와 동 대학원에서 산업디자인학을
전공했고, 2012년 논문 「디자인과학의
발전과 형성에 관한 연구」(지도교수:
채승진)로 석사학위를 받았다. 2013년에
대림미술관에 입사해 현재 선임 큐레이터로
있다. 기획한 주요 전시로는 〈Nick
Knight: Image〉〈Coco Capitán: Is It
Tomorrow Yet?〉 등이 있고 해당 기관의
디프로젝트 스페이스 구슬모아당구장에서
〈김미수&김영준: 있음과 없음〉〈조규형:
그림서체-키보드 장단에 변신하는 한글〉
〈오민: 트리오〉 등을 기획한 바 있다.

과학적 디자인

과학적 디자인scientific design은 산업혁명 이전의 수공예 작업에서 산업혁명 이후에 기계화로 변모하며 나타난 합리적이고 객관적이며 체계적인 디자인 방법들, 즉 디자인에 과학 지식을 적용하는 새로운 표상 방식으로 제안된 총체적 개념이라고 할 수 있다. 이 개념은 20세기 초 유럽에서 제1차 세계대전(1914-1918)과 러시아혁명(1917)이 일어나 대량 파괴와 대량 살상으로, 많은 사람이 희생되었음에도 전쟁 이후 정치적, 문화적 변화가 도래하면서 서서히 드러났다. 전쟁은 유럽에서 혁명적 발전을 가속화하는 데 기여했으며, 다른 한편으로는 전쟁 이전에 탄생한 전위 운동의 야성을 도왔다.[1] 전쟁 기간 동안 국가 간 적대 관계였던 예술들은 1920년대에는 국제적 협력을 추구하기 시작했다. 이런 현상은 러시아, 네덜란드, 독일에서 눈에 띄게 두드러졌는데 특히 전쟁이 끝난 해에 새로운 미학을 위한 중요한 이론적 기반이 형성된 곳이 프랑스 파리였다. 프랑스 화가 아메데 오장

1

안나 모진스키 지음, 전혜숙 옮김, 『20세기 추상미술의 역사』, 시공아트, 2005, 71-72쪽.

팡 Amédée Ozenfant과 건축가 르 코르뷔지에Le Corbusier[2]는 '새로운 정신' 이라는 뜻의 간행물 《에스프리 누보L'esprit nouveau》(1920-1925)를 발행하면서 미술가에게 새로운 시대정신을 불어넣어줄 것을 요구했다. 새로운 시대정신이란 이제 예술은 항상 정확성을 추구해야 한다는 것으로, 이들은 기계에 내재된 정확성이 중요하다고 강조했다. 특히 수학적이고 기하학적 원리를 강조하는 기계미학Machine Aestheticism에 바탕을 둔 순수주의Purism를 추구했다. 회화이론에서 등장한 기계미학은 마치 기계를 조립하듯이 회화를 기계적 형태와 색으로 조립해야 한다고 여겼다. 기하학에 대한 신뢰는 기계처럼 일정하게 규격화된 예술을 통하여 가능하다고 보았는데, 이는 회화에서 감정적이고 불순하고 모호한 모든 것을 배제한 단순 형태 즉 국제적으로 모든 사람이 이해할 수 있는 공통 언어로 작용했다. 《에스프리 누보》의 주요 내용은 형태는 사물을 대칭적이고 기계적인 곡선으로 정형화하고 단순화시켜 억제된 색채와 볼륨을 투영하는 환영으로서, 정면을 향해 수직과 수평의 단순한 구조로 배열되어 기계적 생산을 가능케 한다는 것이다.[3]

　　에스프리 누보의 수학적이고 기하학적인 특성은 실제 디자인 작업, 특히 건축에서 기하학적 형태로 구성된 경제성 및 효율성, 인간 척도에 의한 방의 공간 구성, 공간의 최대 허용 한계 실험, 방 치수와 허용 조도, 창 면적과의 관계에 의한 합리적 조

2
1887년 스위스 태생 르 코르뷔지에의 본명은 샤를 에두아르 자느레 그리 Charles-Edouard Jeanneret-Gris이며, 르 코르뷔지에가 1920년 누구나 자기 자신을 재발명할 수 있다는 믿음으로 스스로 지은 필명이다.

3
남경숙, 「Le Corbusier의 초창기 빌라에 나타난 건축특성에 관한 연구」, 『한국프랑스학논집』, 통권 제54호, 한국프랑스학회, 2006, 342쪽.

4
김원갑, 「제1기계시대 건축디자인에서의 유사과학類似科學주의에 관한 연구」, 『한국실내디자인학회 논문집』, 통권 제26호, 한국실내디자인학회, 2001, 2002, 351쪽.

도 계산, 기능적 색채 사용 등[4] 수리적이고 수치화된 형태 또는 언어 표현을 시각적 형태로 만드는 구체적 방법과도 같았다. 여기에는 '기계주의Mechanism'와 '조형 환원주의Formal Reductionism'가 포함된다. 기계주의는 과학 지식을 디자인에 적용하여 사물의 객관적 측면을 직접 파악하고 인간의 개인감정을 철저히 배제하는 기계미학에 바탕을 둔다. 그리고 환원주의는 장식 배제, 단순한 형태 및 색채 구성, 비례의 순수성 등으로 사물의 본질 그 자체에 중점을 둔다. 가구와 가전 등의 전형적인 모습이 되었고 산업 생산이 용이한 일상용품에 구축주의와 더스테일에서 사용한 조형 요소를 응용했다. 더불어 '바우하우스'는 능동적으로 사회가 요구하는 사물 및 건축물을 지속적으로 생산해낼 수 있도록 교육하고 조형에서 과학주의 접근의 제반 특성을 종합했다.

빈학파와 교류

바우하우스가 이전과 다른 교육체계를 갖추게 된 것은 당시 전 세계적 현상으로 과학주의 운동Scientific Movement의 지배적 영향 아래 있었기 때문이다. 특히 20세기 초 빈학파Wiener Kreis;Vienna Circle[5]를 중심으로 퍼져나간 논리실증주의가 큰 영향을 미쳤던 것으로 볼 수 있다. 세상을 이해하고 설명하는 기본 원리, 즉 과학적 탐구 원리로 등장한 논리실증주의는 실증적 지식 발전을 추구했다. 이는 수학과 논리학에 기초하여 의심할 여지나 모순이 없는 진리를 기준으로 측정과 예측이 가

5
임경순, 「과학사개론」,
⟨http://postech.ac.kr/press/hs/
C36/C36S003.html⟩; ⟨http://
postech.ac.kr/press/hs/C36/
C36S003.html⟩

능한 수학적, 논리적 인식을 원형으로 삼아 순수하게 정량적 요소만을 다루는 수학, 역학, 자연과학 등을 통해 얻어진다. 그로부터 주체의 수리적 논리에 따라 대상 또한 수리적 함수 관계로 파악하는 이분법적 인식론, 즉 기계론이 주류를 이루었다. 이는 노동 합리성을 꾀하는 테일러주의Taylor System와 노동 합리성과 규격화를 기반으로 생산성의 극대화를 꾀하는 포드주의Fordism 의 사상적 기반이 되기도 했다.

바이마르 후기와 데사우 시기 바우하우스에서 실험된 조형 형태 및 그 구성은 논리실증주의의 직접적인 영향 아래에 있었다. 이것은 단지 동시대에 유행한 사조의 간접적 영향이 아닌, 바우하우스 교수진과 빈학파 간에 실제 교류가 있었다는 것을 말한다. 바우하우스가 구조와 장식이 일체화된 건축, 즉 유기적 통일성을 지닌 건축물을 추구하는 것과 유사하게 1920 년대 루돌프 카르납Rudolf Carnap을 비롯한 빈학파의 논리실증주의자는 의미 있는 모든 과학 활동을 관찰을 바탕으로 재구성하기 위한 '과학의 통일성'을 추구했다. 그들은 의미 있는 모든 경험적 진술들은 무오류적인 감각 자료 진술로 환원 가능하다는 믿음을 가지고 있었다. 이와 같이 거대한 환원주의적 통일을 추구했던 빈학파의 철학적 모더니즘 운동은 발터 그로피우스에 의해 주창된 바이마르 시기의 바우하우스 운동과도 그 맥락을 같이 하고 있었다.

1929년 카르납은 데사우에서 '과학과 생활'이라는 주제와 세계에 대한 논리적 구성을 목표로 하는 통일 과학에 관한 강연을 한 바 있다. 그는 『세계의 논리적 구축Der Logische Aufbau der Welt』이라는 책에서 다음과 같은 의견을 제시했다. "한 개인

의 경험 요소는 물리학을 구성하며 그다음에는 개인심리학 그리고 궁극적으로는 모든 사회과학과 자연과학의 의미 있는 개념들을 구성한다." 이런 그의 생각은 각각의 개념이 직접적인 감각 경험의 공준公準 집합, 즉 '프로토콜 명제이하 종합명제'로 환원, 변형될 수 있다고 가정한다. 종합명제는 빈학파의 철학자 오토 노이라트Otto Neurath와 카르납의 개념으로 관찰 명제 또는 기록 명제라고도 한다. 프로토콜protocol은 기록, 증서라는 뜻이나, 철학에서 프로토콜 명제라고 하면 직접 경험할 수 있는 일에 관한 관찰을 서술한 명제를 말한다. 빈학파는 빈대학교Univ. of Vienna 소속의 자연과학, 사회과학, 논리학, 수학 분야의 철학자, 과학자 들이 모여 논리실증주의, 논리경험주의를 연구한 모임으로 철학자 모리츠 슐리크Moritz Schlick가 의장을 맡았다.[6] 이와 같이 카르납이 모든 과학을 경험을 바탕으로 한 종합명제와 논리적 접속 부사들('만약…그러면' '혹은' '그리고' 등)로 환원하는 동안, 바이마르와 데사우 바우하우스 건축가는 전통적인 건축물에서 모든 불필요한 장식물을 없애고 건물을 기본적인 기하학적 형태로 환원하려고 노력했다.

바우하우스의 디자인 교육은 예비과정에서 자연의 구성 원리와 실재 원리를 탐구함으로써 기초적인 실습교육과 조형교육을 거치며 이를 통해 형태 요소 및 형태 구성에 대한 기초 지식을 쌓는다. 특히 목재, 금속, 색채, 직물, 인쇄 등과 같은 재료와 친숙해짐으로써 재료를 다루고 활용하고 구성하는 능력을 배양한다. 이후 일반 과정과 건축 과정으로 심화되면서 바우하우스의 궁극적 최종 목표인 생활을 위한, 일상생활에 동화되는 디자인을 구현하는 능력을 기르게 된다. 이

'생활을 위한 디자인'은 학생 각자가 자신의 일을 어떻게 현명하게 사회에 접합시킬 수 있는지 능동적으로 고민할 수 있게 만들었다. 이 고민을 해결하기 위해 학생은 실제적으로 수학, 역학, 물리학, 화학 등의 자연과학 분야를 습득했다. 특히 건축은 궁극적으로 인간 생활의 모든 디자인을 포괄하는 것과 다름없었으므로 실제적인 생산과정을 연구하면서 정역학Statics, 재료의 강도, 철근 콘크리트, 적산積算, 일반 구조 등의 과학 지식들을 습득했다. 학생은 이런 과정을 통해 사회 문제를 건축 문제와 결부하여 과학적으로 생각하는 방법을 자연스레 배워나갔다.

　　　이런 교육을 주도한 그로피우스는 사회 문제를 현명하게 사회에 접합하기 위한 생활 디자인의 실제적 대안으로 '같은 것이 복수 양산된다'는 것의 의미를 진지하게 생각했고 교육에 적용[7]했다. 그로피우스를 비롯해 바우하우스의 마이스터들은 데사우로 이전한 뒤 프로토타입 제작에 심혈을 기울였다. 마르셀 브로이어는 나무를 강관으로 바꾸어 철제 의자를 제작했으며, 마리안느 브란트는 천장 조명 디자인 등을 개발했다. 그 당시에는 단일 제작만이 가치 있고 유의미하다고 여겨졌기에 같은 것이 복수 양산된다는 것, 즉 양산에 의한 복제품 그 자체는 단지 모조품에 불과하다는 견해가 지배적이었다. 그러나 그로피우스는 반대로 이 모조품을 통해 복제라는 '모델Model' 개념을 제안했다. 이 개념은 단일품 제작의 개성이라는 가치를 떠나 시대나 민족, 공동체라는 집단이 필요로 하는 공통적 성질을 지닌 것이란 뜻이다. 단일품 제작의 특징이 개성이라면, 양산되는 물품의 특징은 전형적인 성질archtype property에

[7]
Walter Gropius, Oskar Schlemmer, *BAUHAUS BUCHER* (원제: *Neue Arbeiten der Bauhauswerkstatten*), 이엔지북, 2002, 144-146쪽.

있다는 관점이다. 이후 바우하우스는 가구, 조명 등의 다양한 모델을 만들어냈고, 바우하우스 형태를 일상생활, 일상 문화에 동화시키는 데 큰 영향을 끼쳤다. 다시 말해 그로피우스는 전형이 실용품의 본질이자 물품의 기능을 대변한다고 생각했고, 물품의 기능은 변하지 않고 보편적이며 모든 사람에게 공유되는 것, 즉 표준이라는 개념과 일치한다고 생각했다. 이렇게 복수 양산된 물품의 의미와 가치는 단일품 제작의 개성을 대신하는 것이자 당시 사회적 수요에 부응하는 것이었다. 그리고 이것은 마침내 인간 생활의 공간 및 도구를 포괄하는 건축에서의 '주택 실험'으로 이어졌고, 동일한 형태와 표준화된 구조를 지닌 주거단지로 발전되었다.

이 시기 빈학파의 논리실증주의자와 바우하우스 예술가 들은 세계를 현대적으로 구성하려는 정치적, 철학적, 예술적 비전을 공유하고 있었다. 즉 논리와 기초적인 지각 요소에서 보편 언어를 얻어내려고 했던 논리실증주의 철학자들과 기술과 예술을 통일하고 기초적인 지각 요소인 기본적인 기하학적 형태와 색채로부터 형태를 구성하려는 바우하우스 예술가들의 작업은 서로 직접적으로 영향을 주고받으며 밀접한 관계를 형성하고 있었음을 말해준다. 당시 모더니즘 운동에 속한 예술가와 철학자 들은 모두 간단하고 기능적인 것에 집착했다. 또한 20세기 유럽과 특히 미국에서 상당히 큰 영향력을 발휘하고 있던 과학주의적이면서 기계 중심적인 이미지를 공유하고 있었으며, 자신들의 영역을 모더니즘적이고 포드주의적인 생산방식과 일치시키고자 했다. 예술에서 논리실증주의에 입각한 테일러주의와 포드주의의 경향은 예술과 기술이 통합함으로써 순수 기

하학적 즉물성과 공간의 합목적성이 투영된 디자인, 즉 공장관리 식의 유리, 철강, 콘크리트 등의 재료와 노동 및 시간을 절약하는 물질적 기능의 최적화로 강하게 표현되었다. 커리큘럼 특성과 바우하우스 사람들이 직간접적으로 상호 영향을 준 대표적인 사례로는 첫째, 교과 과정에서 산업기술생산방법을 체계적으로 적용한 것과 둘째, 논리적 조형언어를 선택하고 적용한 것이며 셋째, 현대적 주거 환경 설계를 들 수 있다.

산업기술(생산방법)의 체계적 적용

직관적인 표현주의 중심의 교육이 이루어지던 바우하우스에 교육적으로 변화가 찾아온 것은 1922년 바이마르에서 테오 판두스부르흐의 더스테일 강좌가 시작되면서부터이다. 그는 특히 이텐이 가르쳤던 주관적이고 미술 중심적인 교육을 단호하게 반대하면서 바우하우스 마이스터와 학생 들을 더스테일의 기하학적으로 명료하고 추상적인 신조형주의Neo-Plasticism로 이끌었다.[8] 이런 변화는 1923년 바이마르 바우하우스에서 '예술과 기술-새로운 통합'이라는 주제로 전시를 열어 바우하우스의 교육 방향이 완전히 바뀌었음을 알렸다. 교육 이념의 차이로 이텐은 바우하우스를 떠나게 되었으며, 이텐의 후임으로 구성주의자인 라슬로 모호이너지가 임용되어 요제프 알베르스와 예비과정을 함께 운영했다.

　　1923년 이텐의 사임 이후 모호이너지가 전담하게 된 예비과정 및 교육과정[9]은 새로운 세계관을 근저로 바우하우스

의 새로운 통일 이념을 바탕으로 한 교육 조직이 체계적으로 서술되었다. [표 1] 새롭게 변화된 교육과정은 돌, 목재, 금속, 점토, 유리, 색채벽화, 직물의 워크숍으로 구성된 실습교육과 자연 연구, 재료 분석, 기술적 구성과 표현, 공간과 색채 구성 연구로 구성된 조형교육을 중심으로 이루어졌다. 실습교육 및 조형교육은 이전의 학교에서처럼 형식적인 제조 방식Formula을 가르치는 대신, 형形과 색채에 대한 자신의 창조적 힘을 발전하는 것이 목적이었다. 그렇기에 바이마르 바우하우스에서 창조하거나 구성하는 인간은 타인이 그 자신의 아이디어를 이해할 수 있도록 구성한 특별한 언어, 즉 형과 색의 요소와 그것들이 구조적 법칙으로 구성된 문법을 배우지 않으면 안 된다고 보았다.[10]

변화된 교육에서 주목할 것은 처음으로 건축교육에 대한 이상이 드러났다는 점이다. 그로피우스와 마이스터들은 바우하우스가 기사, 상업가, 예술가의 작업을 연결하여 주택 건축에 집약하기 위한 실험의 중심지가 되는 것을 최종 과제로 삼았다. 이 교육의 목표는 주택의 각 설비를 가능한 한 규격화하는 한편, 변화 가능한 주택 건축을 탐구하는 것이었다. 이를 위해 모호이너지는 예비과정에서 구성, 정과 동, 균형, 공간의 견지에서 학생을 지도했다. 특히 그가 중점을 둔 것은 균형 훈련[11]이었다. 그는 이 훈련을 통해 학생이 여러 재질의 재료로 복잡한 형상을 만들게 함으로써 공간적 균형 감각을 획득할 수 있도록 했다. 또한 건축적인 입체 조형을 위한 기초

8
이병종, 「독일공작연맹과 바우하우스의 디자인과학화 운동」, 『기초조형학연구』, vol.13. no.2, 2012.

9
한스 M. 빙글러, 앞의 책, 148쪽, 150쪽, 210쪽.

10
존 헤스켓 지음, 정무환 옮김, 『산업디자인의 역사』, 시공아트, 2009, 110-111쪽.

11
권명광·명승수 공저, 앞의 책, 159-161쪽.

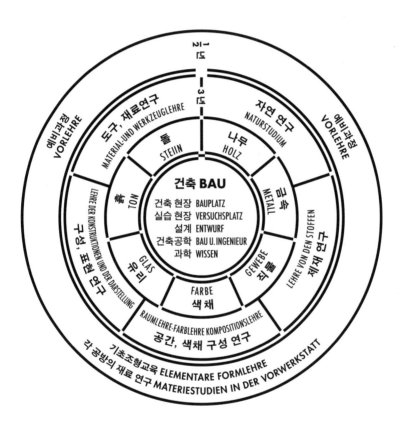

바우하우스의 이념과 조직 (1923)

교육과정	
1 예비과정 Vorlehre	반년 동안 예비과정으로 공방에서 재료 연구와 관련된 기본적 조형교육이 이루어지며, 수료 후 자격을 얻게 되면 실습 공방으로 입학이 허가된다.
2 실습교육 Werklehre	3년 동안 정규 도제 계약을 체결하여 실습 공방에서 실습교육과 보충교육이 이루어지며 수료하면 자격을 얻게 된다. 주교육 분야 석재, 목재, 금속, 점토, 유리, 직물과 관련한 　a 자연 연구, 도학, 공간론 　b 제재 연구, 구성법, 색채론 　c 입체 공작도 및 모형 제작, 구도론 보충 교육 분야 재료론과 도구론, 부기, 경비 견적, 계약 체결의 기본 개념
3 건축(조형) 교육 Formlehre	실제 건축 현장에서 수공적 공동 건축 작업을 실시하며 능력 있는 직인을 대상으로 자유로운 건축 수련이 이루어진다. 전 교육과정에서 음, 색, 형의 통일을 기초로 실질적 조화를 습득하게 하는 교육이 실행되며 목적과 함께 개인의 육체적, 정신적 특성을 균형 있게 교수시킨다. 주교육 분야 관찰, 표현, 형성 　a 기초 재료 학습 　b 자연 학습 　c 디자인 교육(소묘, 회화, 소조, 건조술), 기본 형태 학습, 　　평면·입체·공간 디자인, 구성 교육 　d 기술 제도(투상도, 구조도 교육) 및 　　3차원 구조물(일용품, 가구, 방, 건물) 모형 제작 보충 교육 분야 과거로부터 현재에 이르는 예술과 과학의 전 영역에 걸친 제 강의

교육 방법 원칙

모든 도제나 직인은 동시에 마이스터 두 명, 즉 실습교육 마이스터 한 명과 조형교육 마이스터 한 명 아래에서 공부해야 하며, 두 마이스터는 서로 긴밀히 협동하여 작업해야 한다. 6개월 동안의 시험 기간을 무난히 이수한 학생은 해당 작업장의 입소가 확정되어 도제가 되며, 도제로 3년이 지나면 직인 자격시험에 응시할 수 있는 자격이 생긴다.

[표1] 바이마르 바우하우스 교육과정(1923)

훈련으로 종종 공간을 구성해 그 전체를 파악하도록 하는 과제를 시도하곤 했다.

이와 같이 모호이너지가 더스테일과 함께 구성주의의 합리적이고 기술 지향적인 방향을 적극적으로 도입함에 따라 그가 지도하는 금속 공방에서는 즉물적이고 합목적적인, 즉 산업적으로 생산 가능한 미술 작업이 최초로 이루어지기 시작했다. 그 결과 사물에 대한 정신적, 형이상학적 표현의 가르침은 경제적 효율이 부각된 기하학적 표현의 강조로 그 성격이 변화되었다. 마찬가지로 금속 작업장과 비등하게 활발한 활동이 이루어졌던 가구 작업장에서도 형태에 대한 감각은 빈 작업장비엔나 공방으로 대표되는 스타일이나 더스테일의 구축주의적 형식에서 단순하고 기능적인 접근으로 발전했다.[12]

12
한스 M. 빙글러, 앞의 책, 398쪽.

실용적 상품의 대량생산 및 산업화

바우하우스의 교수법과 이론은 두 가지 진보적인 목표를 추구했다. 첫 번째 목표는 디자인 이념과 방법을 산업 규범에 맞추는 것이었고 두 번째 목표는 이런 산업 규범을 사회적 요구에 동화시키는 것이었다.[13] 바우하우스는 실제로 이 두 목표를 달성함으로써 역사적 의의를 인정받았다. 1925년 바우하우스가 바이마르에서 데사우로 이전한 뒤, 산업생산과 산업화에 중점을 둔 성격이 강화된 데에는 당시 바우하우스의 공방이었던 금속 작업장의 책임자 모호이너지의 영향이 컸다. 모호이너지는

데사우 바우하우스에서 금속 작업장을 맡아 조형과 실습교육을 지도했는데, 그가 중점적으로 교육한 내용은 심미적 경험, 미술과 공업 기술 통합, 독특한 기계적 시각 현상에 대한 관찰과 재현 등이었다.[14] 이는 금속과 유리 등 새로운 합성 물질을 함께 사용함으로써 시각적으로 서로 섞여 유동적인 연출이 가능한 철제 가구들로 구현했다. 그리고 이것은 앞서 말한 새로운 디자인 이념, 목재와 금속 가공, 건축 부문의 산업에 기초한 대량생산의 요구와 사회적 요구에 따르려는 합리성과 연관되었음을 분명하게 보여준다.

대표적 예로 마리안느 브란트의 조명, 군타 슈퇼츨의 직물, 요제프 알베르스의 조형 작품에 이르기까지 그 범위가 다양하다. 그리고 이같은 도구류나 전등, 가정용품은 아에게AEG, 독일 연합전기회사, 쾨르팅Körting Hannover, 슈투트가르트 금속회사 등 공업 및 전기회사와의 계약을 통해 대량으로 생산되고 판매되었다.[15] 특히 가구 공방 마이스터였던 마르셀 브로이어[16]는 구축주의를 모범으로 삼아 스틸 파이프 의자를 개발해나갔는데, 그는 산업 생산품, 정확히 말해서 반半 공장 제품을 재료로 사용해 재료의 조형 가능성 및 의자 가구의 새로운 기능 미학을 태동시켰다. 대량생산 공산품의 가벼운 특징과 합목적성, 안락함, 매끈함, 우아함은 목재로는 얻을 수 없는 특성이었다.

당시 각 공방 마이스터 대부분은 종전 이후 주거 문제 해결을 위해 경제적 합리

13
게르트 젤레 지음, 강현옥 옮김, 『산업디자인사』, 미크로, 1995, 129-131쪽.

14
채승진, 「라슬로 모홀리-나기, 빛의 디자이너, 디자인 교육자」, 『예술이 흐르는 강』, 통권 제41호, 2008. 6, 30쪽.

15
한스 M. 빙글러, 앞의 책, 549-550쪽.

16
헝가리 출신 건축가, 가구디자이너, 근대주의자, 바우하우스 목공방에서 활동하며 20세기 근대디자인의 조형언어를 창조함.

성과 합목적성을 추구한 신건축 운동에 동참하여 산업 표준화
로 폭넓은 계층이 사용할 수 있는 저렴한 대량생산품 개발을 목
표로 했다. 스틸 파이프 가구와 조명 기구, 사회복지 주택 건설
에 사용된 저렴한 횡목으로 만든 전형적인 가구는 그 형태에서
일정한 완성도를 보였다. 즉 대칭성, 규칙성,
연속성으로 단순 명료하게 지각되는 좋은
형태gute form를 가지고 있었으며, 이는 그 목
적을 투명하게 보여주었다.[17]

17
이병종, 「1920년대 국제양식과
기능주의」, 『디자인학연구』,
통권 제101호, vol.25 no.2, 2012.

슈투트가르트 바이센호프 주거 단지 실험

르 코르뷔지에는 인간이 주거하는 공간인 집을 '살기 위한 기계
La maison est une machine à habiter'로 바라보면서 주거 환경에 가장
최적화된 형태 및 배열, 구성이 수학적으로 어떻게 이루어져야
하는지 고민했다. 그리하여 가장 단순하고 최적화된 경제적 조
형 형태인 기하학적 형태로 환원을 시도했으며 이런 기하학적
형태 배열은 수학적 특성을 드러냈다. 그는 주택과 사물이 가져
야 하는 가장 기본 요건인 "의자는 앉기 위해 만들어졌다" "전
기는 광명을 가져다 준다" "창문은 빛의 양을 조절하는 역할을
하며 밖을 내다보는 데에 사용된다" "주택은 안에서 살기 위해
만들어졌다" "집은 살기 위한 기계이다"[18] 등과 같은 명제를 대
변하는 사물들, 즉 가장 본질적인 기능을 충족하는 사물과 건
축 형태를 선보임으로써 명제와 사물의 의미를 등치시켰다. 이
는 과학적 환원주의scientific reductionism를 건축과 디자인 분야에

그대로 적용하는 태도를 보여준다. 유사한 성향의 여러 건축가가 생활 주거 실험을 시도한 것으로 일체 가구와 건축물의 표준화 및 산업화가 유럽 전역에 걸쳐 하나의 현상으로 나타나게 되었다. 그 정점에 1927년 슈투트가르트에서 열린 〈주거 환경Die Wohning〉 전시회가 있다. 미스 반데어로에가 주도해 개최한 이 전시회는 당대 모더니즘 운동을 주도하던 열여섯 명이 설계한 약 60점의 주택 디자인을 선보였다. 여기에는 프랑스의 르 코르뷔지에, 네덜란드의 마르트 슈탐Mart Stam과 J.J.P. 오우드J.J.P. Oud, 벨기에의 빅토르 부르주아Victor Bourgeois 그리고 독일의 그로피우스와 반데어로에 등 건축가들이 포함되어 있었다.[19]

바이센호프 주거 단지Die Weißenhofsiedlung in Stuttgart; Stuttgart Weissenhofsiedlung는 이 전시의 중심 프로젝트였다. 이 전시는 당시 심각한 주택난 해결을 위해 최소 면적 안에서 편안하고 실용적이며 모든 욕구를 충족하는 주택이 이 프로젝트에서 실현되었다고 소개했다. 즉 주택 문제의 합리적 해결을 목표로 무엇보다 재료를 절약하는 최상의 디자인 개발을 추구했다. 그래서 일상의 모든 생활 영역 조사와 분석을 통해 주거 생활에서 시간과 노동력 및 재료를 절약할 수 있는 최소 주거 공간, 즉 르코르뷔지에가 주창한 "주거를 위한 기계"를 표준화된 모듈 부품으로 건설하는 것을 최우선으로 했다.[20]

18
르 코르뷔지에, 앞의 책, 131-134쪽.

19
조나단 M. 우드햄 지음, 박진아 옮김, 『20세기 디자인』, 시공사, 2007, 58쪽.

20 이병종, 앞의 논문.

프랑크푸르트 부엌

대규모 사회 주택 건설 사업의 일환으로 프랑크푸르트에서는 에른스트 마이Ernst May를 총 책임자로 아돌프 마이어, 페르디난 트 크라머Ferdinand Kramer, 마르트 스탐 등을 포함한 건축가와 디 자이너 들이 종전 후 프랑크푸르트 주택의 좁은 공간에서 사용 가능한 저렴하고 합리적인 생활용품과 합판으로 가볍게 만든 모듈 조립식 시스템 가구를 디자인했다. 그는 사업의 핵심 정책 을 "가능한 모든 시민에게 개선된 기본 환경을 신속히 제공하는 것"으로 정하여 최소 주거 공간 개념을 도출했으며, 가사 노동 과 가구 수치에 대한 연구가 세밀하게 이루어졌다.[21]

특히 오스트리아의 건축가인 마르가레테 슈테리호 츠키Margarete Schütte-Lihotzky가 디자인한 〈프랑크푸르트 부엌 Frankfurter Küche: The Frankfurt Kitchen〉(1926)은 오늘날 부엌 시스템 가구의 전형으로 꼽힌다. 기존에 부엌 공간을 식사하거나 거실 겸용으로 사용하던 것에서 벗어나 조리 전용 부엌으로 주거 공 간과 완전히 분리했다. 당시 주거 기능까지 겸해 사용하던 부엌 은 비위생적으로 여겨졌기에 조리라는 단일 기능을 수행하는 작업장 공간으로 정의되었다. 그래서 불필요한 동선을 절약할 수 있는 최소 공간만으로 부엌을 계획하고자 노력했다. 당시 테 일러의 영향을 받아 주부가 가정생활 경영자로 새롭게 위상이 정립되었는데, 그 핵심 작업장인 부엌에서의 시간, 노동력, 재료 를 절약하는 것이 궁극적 목표였다. 따라서 이상적인 부엌은 최 소 공간에 컨베이어 벨트 작업장과 같이 설치된 부엌 시설들을 갖추는 것이었다. 이에 합리적인 노동 효율 **21** 존 헤스켓, 앞의 책, 87-88쪽.

성 향상을 위한 위생적인 부엌 디자인은 중요한 모든 것이 바로 손으로 잡을 수 있는 작업 반경 안에 있고, 수많은 도구를 사용할 때 동선을 최소화하며, 가사 노동에서 인체공학적 작업 자세의 최적화가 이루어지는 것이다. 이것은 당시 노동자 계층뿐 아니라 중간 계층을 포함한 모든 계층에서 필수적으로 요구된 사항으로 〈프랑크푸르트 부엌〉은 이런 요구에 부합하는 첫 번째 붙박이 시스템 부엌 모델이었다.

다시 말해, 최소의 공간으로 활용도를 최고로 높인 것으로 슈테리호츠키는 기존 주방 크기를 대폭 축소하여 주부가 수납장에서 도구를 꺼내고 가스레인지에서 요리를 하고 그릇에 음식을 담고 식탁에 가져가는 일련의 행동과 그에 따른 동선 길이를 연구했다. 그리고 주부가 가장 적은 거리를 움직이고 가장 효율적으로 공간을 활용하도록 가스레인지와 개수대, 식기 건조대, 수납장의 위치를 신중하게 결정했다. 수납장의 재료와 색상도 실용적이고 과학적인 연구 결과에 따라 결정되었다. 예를 들어 밀가루 보관용 서랍장은 벌레에 저항성이 있는 참나무를 선택했으며, 주방 가구 색상은 박테리아 숙주인 파리가 싫어하는 색인 코발트블루로 채색했다. 이렇듯 〈프랑크푸르트 부엌〉은 철저하게 실용성과 효율성, 경제성을 과학적으로 연구해 디자인되었다. 또한 재료에 맞춰 구조 설계를 결정하고 구조가 형태를 결정하는, 어디에서나 보편타당한 법칙을 따르는 새로운 건축 양식을 이루었고 곧 세계 표준으로 자리 잡았다.

이상의 주거 단지에서 나타난 건축 형식 및 가구와 실내 설비에 나타난 근대적 형태들은 '국제 양식'이라 불렸으며, 새로운 건축 양식이 탄생하는 계기가 되었다.

바우하우스에 나타난 과학주의 접근

20세기 초 이미 디자인 대상이 간결하고 명료하며 최적화된 면모를 갖추었음을 증명하기 위하여 대상을 설명할 때 논리실증적 접근이 시도되었다. 이는 당시 지식인들의 세계관을 지배하고 있던 과학철학이었다. 이와 마찬가지로 디자인 연구자들도 자신들의 디자인을 서술할 때 '논리실증주의'의 영향을 받아 그에 따른 올바르고 명확한 서술 구조를 확보했다.

　　　또한 과학의 논리로 반증 가능성을 주장한 칼 포퍼Karl Popper의 변증법적 논리, 즉 인간의 변증법적 사고의 특성인 '시행착오의 법칙the method of trial and error'에 영향을 받아 디자인 과정이자 디자이너의 문제 해결 과정 및 사고 과정이 변증법적 구조와 유사하다고 여겼다. 더불어 디자인을 설명하는 또 하나의 논증 방식으로 인간이 어떠한 형태에 접근할 때 특정 습성이 있다는 것, 즉 인간이 조형을 바라볼 때 형태의 단순 생략과 강화 및 형태 보완화가 이루어져 게슈탈트Gestalt에 접근한다는 '게슈탈트 심리학' 원리에 영향을 받았다. 과학주의 사고들이 개인이나 소수집단에서 점차 확대되어 시대를 지배하는 하나의 이데올로기 혹은 역사적 운동으로 전개됨에 따라 '과학적 디자인' 운동이 모습을 드러낸 것이다.

　　　가시적으로 드러난 것이 기계주의적 접근이다. 기계주의의 태도는 조형 형태가 아르누보Art Nouveau와 같은 자연 형태 모사가 아닌 고유의 추상적기하학적 구조, 즉 기계가 만들어낼 수 있는 구조인 기계적 형상을 취해야 한다는 입장이다. 이와 관련된 대표 현상인 더스테일 운동은 사물의 형상이 인공적인 색과

구조 그리고 수직, 수평, 세모, 네모, 원 등의 형태로 간결화했고 그 결과 조형 환원주의가 실현되었다.

이후 모든 사물에 있어 객관적이고 즉물적인 기초에서 보편적 형태를 창조하려는 의지라 할 수 있는 조형의 기하학적 형태로의 환원은 20세기 초 대표적 디자인 교육기관인 바우하우스에서 이루어졌다. 바우하우스에서는 기하학적 형태 언어로 표현되는 즉물성과 합목적성이 투영된 사물과 건축물을 다수 계획하고 생산했으며, 이를 최초로 교육과정으로 체계화했다.

바우하우스 여성 디자이너와 산업화

진휘연

서울대학교 인문대학 고고미술사학과 학사, 미국 컬럼비아대학교
미술사학과에서 석사, 박사학위를 취득했다. 이후
삼성디자인인스티튜트SADI, 성신여자대학교 서양화과를 거쳐
현재 한국예술종합학교 미술원 교수로 재직 중이다. 미술 전시와
비평, 이론과 미술사가 함께 진행되는 미술의 생동감 있는 현장,
20세기 뉴욕에서 공부하면서 현대미술의 변화와 진행 방향을
연구하고, 이것이 미술사의 긴 역사로부터 결코 떨어질 수 없는
현상임을 이해했다. 『아방가르드란 무엇인가?』 『오페라 거리의
화가들: 19세기 프랑스 시민사회와 미술』 『coexisting differences:
Contemporary Korean women artist』 『22개 키워드로 보는
현대미술』 등의 저서와 다수의 논문이 있다. 서양미술사학회 회장과
예술체육학진흥협의회 회장 등을 역임했다.

시각예술 역사에서 여성의 업적은 주로 여성성이라는 성적 정체성에 기인하거나 남성과의 관계실제 인간적 관계나 작업의 비교를 통해 평가를 받아왔다. 대상과 결과에 대한 분석 과정에 투사되는 평가자의 오래된 성차별적 이데올로기는 폭넓고도 깊게 또 은밀하게 작동하면서 정당한 평가를 왜곡시켜 왔다. 미술사가 린다 노클린Linda Nochlin이 1971년에 던진 '왜 위대한 여성 미술가는 없는가?'라는 질문의 적절함에도 그녀 자신의 전통적 사고관이 고스란히 내재되어 있어서 또 다른 비판의 대상이 되었다.[1] 여성 작가는 사회에 축적된 성적 편견 안에 있는 덕분에 역사의 문제점을 지적해주는 존재로서 더 큰 의미를 갖는 모순에 여전히 직면해 있다. 2019년 개교 100주년을 맞이하는[2] 바우하우스도 이런 성적 차별의 기관이라는 비판에서 자유롭지 않다. 탁월한 작품을 제작하거나 놀라운 개념을 제기한 여성 디자이너에 대한 평가는 여전히 더디 진행되고 평가의 내

1
Linda Nochlin, "Why Have There Been No Great Women Artists?" reprinted in *Art and Power and Other Essays* (NY: Westview Press, 1988).

2
바우하우스에 대한 대표적 문헌들. Éva Forgács, *The Bauhaus Idea and Bauhaus Politics* (Oxford: Oxford UP, 1995). Rainer Wicks, *Teaching at the bauhaus* (Berlin: Hatje Cantz Publishing, 1982). Frank Whitford, *The bauhaus: Masters and students by themselves* (London: Conran Octopus, 1992).

용도 빈약해 보인다. 여성 작가들은 시대적 흐름에 앞서서 선도
하는 탈 관습적 역할을 해왔다. 2000년 이후 조금씩 바우하우
스 여성에 대한 전시와 연구가 발표되면서, 이들의 작품과 활동
은 새로움을 구현할 뿐만 아니라 바우하우스 정신을 이끌어왔
음을 이해하는 계기가 되고 있다.

바우하우스의 개교 이념

인간 가치 탐색

바이마르 그랜드 두칼 예술공예학교와 바이마르 미술아카데미
가 합병되어 1919년 4월 시작된 바우하우스의 초대 교장 발터
그로피우스는 '분열되고 가난한 전후 독일에 문화적 회복을 위
한 희망찬 척도 제시'라는 사회적 소명을 표명했다.[3] 당시 지역
주민들은 바우하우스 학생의 무정부주의적 사고와 보헤미안적
태도를 못마땅해 했다. 이들은 '지역 이익 보호를 위한 자유연맹'
이란 조직을 만들고 학교가 이 도시에 도움이 되지 못한다는 점
을 내세워 폐교를 주장했다.[4]

그로피우스는 주변의 적대적 시선
으로부터 교육을 보호하고, 학교의 위상을
높이기 위해 1923년 학교 전체를 하나의 전
시장으로 바꾸고 자신들의 생산물들을 소
개하고 홍보하는 대규모 전시를 기획했다.
이 전시가 초대 교장의 기대만큼 금전적 도
움을 가져오지는 않았지만, '수공업을 예술

3
그로피우스, 1919년 7월 학생들
전시에 대한 연설. Frank Whitford,
The bauhaus, p.49.

4
Dr. Emil Herfurth가 'Free Union
for the Protection of the Town's
Interests'의 대표를 맡고, 1919년
12월 12일 모임을 통해, 바우하우스의
폐교를 정부에 건의(12월 30일).
Forgacs, *The Bauhaus Idea*, p.39.

의 단계로 올리자'에서 탈피하여 '예술을 산업으로'라는 학교의 새로운 모토가 만들어지고 궁극적으로 바우하우스 양식이 일상생활 속으로 침투하는 결정적 계기를 마련한다.

예술적, 교육적 그리고 산업적 성과뿐 아니라, 바우하우스는 동시대 타 교육기관에 비해서 여러 가지 혁신을 추구했다. 그중 하나는 많은 수의 유대인과 여학생이 등록했다는 점이다. 바우하우스는 "위원회의 교수들이 볼 때 교육 수준과 성품이 적합하다고 인정되는 누구나 성, 나이 상관없이 입학이 가능하다"라고 선언했다.[5] 이 밖에도 바우하우스는 출범 당시 매우 이상적이고도 새로운 시대의 인재상을 지향했다. 미술사학자 차크라보르티Chakravorty는 "바우하우스의 목표는 표현주의적 '새 인간'의 추구였다. 독일 민주주의 최초의 문화적 상징이자 반자본주의적 '사회주의 성전'이란 명제를 내세웠다"고 평가했다.[6] 초기 바우하우스의 표현주의 양식을 대표하고, 1923년까지 '무대공방'을 이끌었던 로타르 슈레이어Lothar Schreyer가 사임하면서 표현주의와는 상징적으로 결별하고, 바우하우스는 두드러진 한 가지 양식보다는 예술에 대한 자유롭고 개방적인 경향을 지향하게 된다. 바우하우스의 전신인 그랜드 두칼 예술공예학교가 바우하우스로 전환되면서 재학 중이던 다수의 여학생이 새로운 학교로 진학했다. 당시 학생들은 투지로 충만했고, 성평등과 최신 학문에 높은 관심을 드러냈다. 외적 정체성과는 상관없이 학생들끼리 '인간으로서 서로에게 영감을 주고받을 것'이라 기대했다.[7]

5
Anja Baumhoff, *The Gendered World of the Bauhaus: The Politics of Power at the Weimar Republic's Premier Art Institute, 1919-1932* (Frankfurt am Main: Peter Lang Pub Inc, 2001), p.102, p.187.

6
Kathleen James-Chakraborty, *Bauhaus Culture: From Weimar to the Cold War* (Minneapolis: The University of Minnesota Press, 2006), p.115.

바우하우스 정신과 여학생들

바이마르공화국에서 여성은 유럽의 다른 국가에 비해 매우 빠르게 참정권을 획득했고 대학에 입학할 수 있었으며 정치적, 성적, 관습적 불평등에 맞서 사회 변혁의 주체가 될 것을 기대했다. 전후 재건 운동에 참여하면서 여성들은 예술을 공부할 기회를 갈망했다. 역사가 레나테 브리덴탈Renate Bridenthal은 이런 경향에 대해 "도덕적 우월함과 사회 변혁에 대한 잠재력을 믿는 부르주아 여성들의 움직임이었다"고 주장했다.[8] 바우하우스는 모던 예술과 디자인 교육의 중요한 모델이자 성, 지역, 인종에 대한 편견과 제약에 대해 당시 타학교들과 차별된 노선과 정책을 표방했고 이제껏 소외되었던 집단에 새롭고 선진적인 교육의 문을 열었다.

 1919년 바우하우스가 개교하자 84명의 여학생과 79명의 남학생이 입학했다. 입학금은 여성이 180마르크, 남성이 150마르크였으며, 타 기관에서 이미 예술 또는 공예교육을 받은 여성들이 재교육을 위해 입학한 예가 많았다.[9] 바이마르 시기에는 여학생 비율이 40%, 데사우와 베를린 시기에는 26%였다. 1931-1932년 당시에 대학교에 진학한 여성의 비율이 최고 16%이었던 점을 감안할 때 바우하우스가 여성에게 매력적인 곳이었음은 분명하다. 재능 있고 열정적인 많은 여성 디자이너가 이 학교에 입학했다. 그러나 이들 중 현재까지 알려진 인물은 매우 적다.

 또한 기대와 달리 막상 학교가 시

7
Dörte Helm, "Erwilderungen an Käthe Brachmann," *Der Austaush* (Weimar) 1919.6. 재수록, in Baumhoff, p.56.

8
Renate Bridenthal, *When Biology Became Destiny: Women in Weimar and Nazi Germany* (NY: Monthly Review Press, 1984), p.56.

9
왜 등록금이 성에 따라 다르게 책정되었는지는 정확히 알 수 없다. Ulrike Müller, Ingrid Radewaldt, Sandra Kemker eds., *Bauhaus Women: Art, Handicraft, Design* (London: Rizzoli International Publications, 2015), p.9.

작되자 여학생을 주로 '직조 공방'으로 보내면서 성에 의거한 전공 구분이 점차 고정되었고, 그들의 활동에 많은 제약이 발생했다. 그로피우스는 동등한 수의 여성 교육자를 약속했지만 바이마르 시기엔 45명 중 6명의 여성 교수가, 데사우 시기에는 35명 중 6명, 베를린에선 13명 중 1명으로 점차 줄었다. 교수의 숫자처럼 입학하는 여학생 수도 감소했다. 이미 그로피우스 시기에 여학생의 입학 비율을 조정할 것을 결정했다.[10] 학교에서는 성평등에 대해 이상적인 모토를 제시했지만, 가부장적인 이데올로기가 여전히 독일의 경제와 정치를 지배하고 있었다.[11]

뛰어난 재능을 보인 몇몇 여학생은 그곳에서 정식 과정을 모두 마치고 마이스터 또는 디렉터의 자리에 올라가기도 했지만 그 수가 많지는 않았다. 그로피우스가 관형 강철로 가구 작업에 혁명을 일으킨 청년 마르셀 브로이어Marcel Breuer와 금속 부문에서 리더십을 발휘한 마리안느 브란트를 마이스터에 선임한 것은 바우하우스 역사에서도 가장 눈에 띄는 사건이었다.

여성 디자이너와 바우하우스에 관한 연구가 최근 다수 발표되었다. 대부분의 연구자는 소개되지 않았던 여성 인재들의 업적을 알리거나[12] 바우하우스 안의 가부장적인 태도와 남성 교수들이 보이는 이중적 잣대를 꼬집고 남성 중심적 행정 및 교육 커리큘럼 운영을 비판한다.[13] 또는 직조 공방의 성과와 마이스터였던 군타 슈퇼츨에

10
Baumhoff, *The Gendered World*, pp.47-49.

11
Renate Bridenthal, Claudia Koonz, & Susan Stuart eds., *Becoming Visible: Women in European History*, Houghton Mifflin, 1998.

12
Baumhoff, *The Gendered World*. Müller, Ingrid Radewaldt, Sandra Kemker, eds. *Bauhaus Women*.

13
Jonathan Glancey, "Haus Proud: The Women of Bauhaus," *The Guardian* (2009.11.6.) 그는 학교 행정관들이 여전히 과거의 성적 편견과 여성 혐오에 사로잡혔다고 비난했다.

대해 논의하기도 한다. 좀 더 폭넓고 심도 깊은 여성 디자이너 연구가 진행되어야 하겠지만, 대부분이 학교에 재직한 시기가 길지 않았고 제2차 세계대전과 이후 동서독 분단 등의 사회 변혁으로 소수를 제외하고는 지속적 활동에 어려움을 겪었다. 대중적 소개나 정보 수집에도 제약이 많았다.

　　바우하우스는 모더니즘 예술을 집대성하고 아방가르드 회화와 조각의 업적을 기초로 하여 일상용품 디자인을 비롯해 연극, 공연, 패션, 인테리어, 건축, 공예 등 현대예술의 기초를 형성한 운동이자 교육이다. 바우하우스의 실용적이면서도 새로운 디자인 제품은 일정 시간이 경과한 뒤에 대량생산으로 이어지게 되는데, 이때 몇몇 여성 디자이너가 중요한 활약을 했다. 이들은 모더니즘을 비롯한 동시대 미술 양식을 섭렵하고 새로운 시대적, 문화적 환경에 어울리는 바우하우스 스타일을 선보였으며 삶과 밀착된 20세기형 디자인 제품 제작에 앞장섰다.

　　이들의 활약은 제1차 세계대전 종료 이후[14] 여성이 집단적으로 전문 분야에서 혁신적이고도 영향력 있는 업적을 낸 최초의 결과라는 점에서도 높이 평가받아야 한다. 금속 공방에서 바우하우스의 대표적 작품을 다수 제작했던 마리안느 브란트를 비롯하여 아동용 목가구와 장난감을 제작했던 목조 공방의 알마 지드호프 부셔와 다른 몇몇 여성 디자이너는 바우하우스 역사에서 중요한 위치를 차지하고 있다. 이들의 주요 작품과 이후의 생산 과정에 초점을 맞추어 바우하우스 안 여성 디자이너를 재조명하고, 이들의 삶과 이후 평가의 문제를 생각해보는 것이 필요하다.

14
Marsha Meskimmon,
*We Weren't Modern Enough:
Women artists and the Limits of
German Modernism* (Berkeley:
U California P, 1999), p.143.

마리안느 브란트와 금속공예 작품

예술적 열정과 바우하우스 입학

마리안느 브란트는 바우하우스 금속 공방에 입학한 첫 여성이
었다. 마리안느 리베Marianne Liebe는 켐니츠Chemnitz의 중산층 가
정에서 세 자매 중 하나로 태어났다. 변호사인 아버지는 지역의
공연과 연극의 후원자였고 유년기부터 예술, 음악, 문학 등을 배
울 수 있었다. 그녀는 열여덟 살에 바이마르로 가서 1년 동안 드
로잉학교에 다녔다. 1911년에는 그랜드 두칼 예술공예학교에 입
학해 7년 동안 회화, 조각 등을 공부했다. 유겐스틸Jugenstil[15] 양식
의 신봉자인 프리츠 멕켄슨Fritz Meckensen과 로베르트 위스Robert
Weise에게서 회화를, 로베르트 엥겔만Robert Engelmann에게서 조
각을 배웠다. 회화와 조각뿐 아니라 사진, 디자인 교육도 상당히
많이 받은 상태였다.

그녀의 남편이 된 노르웨이 출신 유학생 에릭 브란트
Erik Brandt도 바이마르에서 미술을 공부하고 있었는데, 그와 결
혼하면서 브란트로 성을 바꾼다. 1919년 오슬로에서 결혼하고
그곳과 파리, 남부 프랑스 등을 여행했는데
이때까지 그녀는 표현주의 양식의 고전적
인 인물화를 주로 제작하는 낭만적 성향의
화가였다. 바이마르에서 그녀의 삶을 바꾼
일은 1923년 여름, 전 학교를 전시장으로
바꾸었던 바우하우스 전시였다.[16]

이 전시를 관람한 뒤, 이곳의 교육
에 흥미를 느낀 브란트는 서른한 살의 나이

15
1890년 중반부터 20세기 초까지
독일에서 유행하던 양식으로 주로
아르누보 양식을 말한다. 유기적
생명체에서 따온 곡선의 유려한
장식미가 강한 양식이다.

16
이 전시에 대한 논의는 진휘연,
「관람자에서 소비자로: 1923년
바우하우스 전시 이후 관람자의 역할
변화」, 『서양미술사학회논문집』 30,
2008, 241-264쪽 참조.

에 바우하우스에 입학한다. 1924년 1월 예비과정에서 요하네스 이텐, 요제프 알베르스, 라슬로 모호이너지에게서 재료와 작업에 대한 교육을 받았고 바실리 칸딘스키, 파울 클레로부터 조형을 배웠다. 특히 모호이너지에게서 구축주의 이론과 산업적 요소와의 결합을 배웠고 기술과 신소재 그리고 새로운 형식 간의 관계를 이해하게 된다. 또한 포토몽타주를 통한 사진 실험도 배웠는데, 오브제를 감광지 위에 두어 이미지를 합성하는 포토그램을 익혔다.

　　브란트는 기초반을 마치고, 수업을 이끌었던 모호이너지의 설득으로 그가 맡고 있던 금속 공방에 들어간다. 바우하우스의 여성 디자이너를 연구한 안야 바움호프Anja Baumhoff는 모호이너지의 후원이 그녀의 성공에 절대적이었다고 주장한다.[17] 1923년 27세에 최연소 교수로 부임한 모호이너지는 다른 어떤 교수들보다도 여학생에게 열린 태도를 보였고, 그들의 작업을 긍정적으로 평가하고 격려하여 디자이너의 길을 가는 데 도움을 주었다.

　　브란트는 매우 왜소한 체구였다. 그녀는 1966년 10월 8일에 에크하르트 노이만Eckhard Neumann에게 보낸 인터뷰 서신에서 자신의 전공 선택 과정을 설명했다. "당시 회화는 매우 낯설었다. 벽화는 전혀 흥미롭지 않았고 직조 공방도 나와 맞지 않았으며, 목조 공방은 나에게는 없는 육체적 힘을 요구했다. 나는 이런 점을 모호이너지와 상의했고, 그는 금속 공방으로 나를 이

17
Anja Baumhoff,
The Gendered World, p.107.

18
Eckhard Neumann,
Bauhaus and Bauhaus People,
(Van Nostrand Reinhold, 1970),
p.107. 재수록, Müller, p.122.

19
M. Brandt, "*Letter to
the Younger Generation*," 1970,
in Müller, p.118.

20　Müller, p.122.

끌고 격려했다."[18] 1924년 10월 처음 금속 공방에 들어갔을 때 브란트는 남학생의 편견과 차별에 맞서야 했고, 모든 허드렛일과 지루한 일들을 도맡았다. 물론 결국 남학생들은 그녀의 실력과 기술을 인정했고, 공방의 일원으로 받아들였지만 브란트는 쉽지 않은 작업 과정을 겪었다.[19]

그녀는 같은 시기에 들어온 빌헬름 바겐펠트와 공방 작품의 상당수에 이르는 모델을 만들었는데, 금속 공방에 들어온 첫해부터 유명한 〈재떨이Ashtray〉를 비롯, 중요한 작품들을 제작했다. 짧은 기초반 수업 이후 바로 실제 작품 제작에 돌입해서 낸 성과는 그녀의 탁월한 재능을 보여준다. "우리는 긴 수련 시기를 가질 수 없었다. 아주 초기부터 '디자인, 실천, 스스로 해결'이라는 지시를 받았다."[20] 금속 공방에서 작품을 제작하면서 고전적인 과거의 양식에 불만을 느꼈는지, 1926년에는 표현주의적이고 인물화 위주였던 자신의 모든 회화 작품을 소각한다. 자신의 스타일에 대한 확실한 변화를 인지했던 것으로 보인다.

대표 작품

브란트가 1924년 금속 공방에 합류한 뒤 제작한 〈재떨이〉는 동으로 된 반구형의 몸체와 니켈과 은으로 담배 받침대를 만든 간단한 형태이다. 원을 여러 각도에서 다각화했는데, 이는 바이마르 교육 프로그램에 속했던 기본 형태에서 왔다.

우리는 단순한 형태에 사로잡혔는데, 반구형의 재떨이 몸체에 입구는 삼각형 또는 원형이다. …… (나는) 타원형이 더 좋았다. 우리는 그륀더차이트[21]의 키치에 사로잡혀

있었고, …… 그때뿐 아니라 지금도 아주 그렇다.[22]

그녀의 또 다른 대표작으로 은과 동으로 만든 〈찻주전자Tea infuser〉(1924)가 있다. 이 작품은 반구형의 몸체에 원통을 압축한 뚜껑, 좁고 긴 원통형 꼭지로 이루어졌는데 재떨이처럼 원을 기본 모티브로 하고 있다. 차를 우리고 걸러주는 망을 내장하고 물이 흘러내리지 않도록 설계된 앞 코와 타원형의 일부를 잘라 붙인 손잡이가 있으며, 주전자와 함께 찻잔과 컵받침, 설탕과 크림 그릇을 포함한 찻잔 세트도 만들었다.

　　　작가는 '원뿔, 원통, 구'라는 기본적 도형을 반복, 변형해서 통합적 이미지로 완성했고 전체 윤곽선을 단순화하며 절제된 모더니즘의 기하학적인 미가 느껴지도록 했다. 어느 각도에서 보든지 직선과 곡선의 도형처럼 보이지만 완벽하게 입체적이다. 기본 형태로 이루어졌지만 새롭고, 추상의 형태인데 보편성을 갖는다. 유기체의 느낌이나 자연의 대상으로 환원 가능한 어떠한 형태도 배제하려 했고 이전의 공예운동, 유겐스틸, 아르누보 등 표현주의적이고 장식적인 경향과도 결별하려는 의도를 강하게 담보하고 있었다.

　　　당시 은과 에보니흑단 나무의 사용은 금속 공방의 소재를 확장한 대담한 선택으로 바우하우스에서 비판을 받았지만,[23] 작품은 바우하우스 금속 공방의 대표작이 되었다. 이 〈찻주전자〉는 2007년 소더비 경매에서 바우하우스 디자인 제품 중 최고가로 판매되었다.

21
Gründerzeit, 1870-1914년 사이의 급속한 산업화와 생산 주체 간 변화기를 의미하고, 이때 문화예술 양식은 전통과 새로움 간의 취사선택을 했다.

22　Müller, p.123.

23
Weber, Klaus, *Die Metallwerkstatt am Bauhaus* (Berlin: Kupfergraben Verlagsgesellschaft, 1992).

데사우 시기(1925-1932)에는 금속 공방에 크롬 등 새로운 금속 재료가 소개되었고 과거 공예 작품과 달리 기술과 산업의 융합이 본격적으로 이루어졌다. 브란트는 1924년부터 1929년 사이에 대량생산된 서른한 개의 가정용품을 디자인했다. 이 중에 스물여덟 개의 램프, 스툴, 컵보드 등이 포함되어 있다.

　　그녀는 금속 공방에서 주니어 마이스터가 되었고 1927년에는 급여를 받는 어소시에이트Mitarbeiter가 되어 라이프치히에 본부를 둔 칸뎀 조명 회사와 계약을 맺는 책임을 맡아 바우하우스와 업체 간 연결을 성사시켰다. 그녀가 대량생산 과정의 결정권자였다는 점은 중요하다.

대량생산과 디자인의 제품화

모호이너지는 "창작물은 이전까지 알려지지 않았던 새로운 관계를 생산해낼 때에만 가치가 있다. …… 재생산의 목적으로만 사용되던 수단들을 생산적 창조성을 위해 확장시켜야 한다"고 예술의 존재 의미를 새롭게 해석했다.[24] 데사우 시기에 모호이너지는 금속 공방이 '예술-공예' 운동과는 거리를 두고 산업 디자인과 대량생산에 가까워져야 한다고 주장했다. 산업적 대량생산을 위한 프로토타입 제작에 몰두했고, 외부 회사와 협상하면서 과거의 공예와 다른 변화한 미래 임무를 제시함으로써 예술이 궁극적으로 소비자와의 새로운 관계를 고려하게 된 것이다. 이것은 학교 운영에 큰 변화를 가져 왔고, 학생은 상업적 생산을 위한 원형을 디자인하기 시작했다.

바우하우스에 더 많은 대중적 명성과 수입

24
Moholy-Nagy, *Painting, Photography, Film: A Bauhaus Book*, trans. Janet Seligman (Cambridge: MIT Press & Lund Humphries Publishers, 1969), pp30-31.

을 가져다 줄 수 있는 이 계획에는 브란트의 작품이 부합했다. 동, 은, 유리, 상아로 만들어진 실버웨어tableware는 예술과 기술 통합의 하이라이트였고, 직접 손으로 만들었지만 대량생산에도 적합했다.

그녀는 힌 브레덴디크Hin Bredendieck, 헬무트 슐츠Helmut Schulze와 함께 팀을 만들어 금속 스탠드를 디자인했다. 동과 강철판으로 구성된 테이블용 〈칸뎀 램프〉(1928)는 1928-1932년 사이에 약 5만 개가 판매되어 당시로서는 획기적인 결과를 냈다.[25] 〈칸뎀 램프〉는 장식적 불규칙함을 완벽하게 배제한 단순한 외형으로, 우아하고도 고전적인 아름다움과 현대적 절제미를 보여준다. 이 제품은 현재 판매되는 책상용 램프의 원형이며 바우하우스에서 상업적으로 가장 성공한 제품 중 하나이다.

또 브란트는 막스 크라제우스키Max Sinowjewitsch Krajewski와 데사우 바우하우스 교사에 걸 램프를 디자인했다. 니켈판, 동, 불투명 유리로 만든 실린더 형의 〈천장용 칸뎀 램프더블 실린더 천장형 램프〉도 쾨르팅 앤드 마티에센 Körting&Mathiesen에 의해 대량생산되었다. 이 제품을 생산했던 쾨르팅 앤드 마티에센, 줄여서 칸뎀사는 1889년 설립되어 현재까지도 운영되는 독일 최장수 조명 회사로, 1928년부터 5년 동안 바우하우스가 이곳에 디자인을 제공할 정도로 매우 긴밀한 관계를 유지했다. 브란트가 디자인한 테이블용 램프는 지금까지도 판매되고 있다.[26]

램프는 브란트가 만든 제품 중 가

25
Howard Dearstyne, *Inside the Bauhaus* (London: Architectural Press, 1986), p.193.

26
Binroth. A, *Bauhausleuchten? Kandemlicht! Die Zusammenarbeit des Bauhauses mit der Leipziger Firma Kandem*, ex. cat. Museum für Kunsthandwerk Leipzig (Stuttgart: Arnoldsche Verlagsanstalt, 2002).

27
https://www.alessi.com/design/en/ alessi-world/history

장 많이 생산되었고, 종류도 다양했다. 1924년에 브란트가 디자인한 찻잔 세트와 재떨이는 1921년 설립된 금속 제품 회사인 알레시Alessi사가 브란트가 세상을 떠난 해인 1983년부터 다시 대량생산을 시작해 현재도 구입이 가능하다.[27]

경쟁자들

어려움도 심해졌다. 먼저 가구의 크기가 커진 탓에 육체적으로 힘들어졌고, 그녀의 수하에 있었던 브레덴디크 같은 인물들도 거세게 도전하기 시작했다. 브레덴디크는 그녀가 종이로 모델을 만들기만 한다고 비판했다. 바우하우스에서 니켈, 철, 유리의 둥근 등燈(1923-1924)으로 유명해진 바겐펠트도 브란트를 시기하고 폄하하는 편지를 학교 지도부에 보냈다. 그녀는 여성 디자이너를 향한 성적 편견에 맞서야 했다. 브란트는 자신의 자리를 지키기 위해 교장 하네스 마이어에게 쓴 편지에서 대상의 관찰과 변형, 표현으로 이어지는 전 과정의 실험성 그리고 새로운 디자인 능력과 경험을 조목조목 설명했다. 그녀를 지지해준 건 모호이너지로 "브란트는 내가 지도하는 최고의 그리고 가장 탁월한 학생으로 바우하우스 모델의 90퍼센트를 제작했다"고 분명히 기록했다.[28]

　　브란트는 1927-1928년 금속 공방의 조수가 되었고, 1928년 모호이너지가 떠나자 디렉터가 되어 1년 동안 활동했다. 군타 슈퇼츨도 1928년 직조 공방 수장이 되어서 바우하우스에는 두 명의 여성 디렉터가 있었다. 1929년 브란트가 바우하우스를 떠날 때, 그녀는 공방으로부터의 디플로마diploma를 받은 첫

28
독일 출판업자인 브룩만Hugo Bruckmann에게 보낸 편지 내용 (1929.6.26). (Neumann, *Bauhaus and Bauhaus People*, p.120.).

번째 여성이 되었다.

하네스 마이어가 교장이 되자 금속, 목조, 벽화 공방을 통합하여 새로운 공방을 조직했는데 이것이 그녀가 바우하우스를 떠나는 계기가 되었다. 브란트는 곧바로 베를린에 있는 그로피우스의 아틀리에 조수가 되었다. 그로피우스와 아내 이세Ise가 미국으로 떠난 후 브란트에게 자신들의 보험care-package 수혜자가 되도록 주선해주었다. 이들은 미국에서도 브란트에게 편지를 보내면서 계속 도움을 주려고 했다. 제2차 세계대전의 전운이 감돌자 다수의 바우하우스 예술가들은 독일을 떠났지만, 기회를 얻지 못한 브란트는 고타Gotha에 있는 러플Ruppel-werke 금속 공장에 취직했다. 그곳에서 브란트는 램프, 다과와 차 운반대trolleys, 냅킨홀더, 편지 커터, 샹들리에 등을 디자인했는데, 특히 〈잉크 용기inkwell〉(1930)가 유명하다.

이 회사는 여전히 웹사이트에서 브란트가 디자인한 제품을 광고, 판매하고 있다. 브란트는 1930-1933년까지 여기서 금속 디자인 책임자로 일했지만 독일 제3제국의 경제적 어려움 때문에 이곳에서도 나오게 되었고, 더 이상 일자리를 찾지 못하게 된다. 1935년에는 오래 떨어져 지내던 남편과 이혼하고, 동독 지역인 고향 켐니츠로 돌아와 그곳에서 사망할 때까지 지낸다. 1939년에는 제국문화원Reichskulturkammer, 나치의 공식 예술가연합의 일원이 되었고 전쟁이 끝난 후 문화부 예술가연맹에서 활동했으며 1949-1951년에는 드레스덴의 예술학교에서, 이후엔 베를린 근교의 비센지의 응용예술학교에서 잠시 가르쳤다.

브란트와 포토몽타주 그리고 새로운 평가

브란트의 디자인 작품 외에 가장 많이 연구된 분야는 포토몽타주이다. 〈템포 템포! 마리안 브란트의 바우하우스 포토몽타주 Tempo, Tempo! The bauhaus photomontages of Marianne Brandt〉 전시[29]가 여러 지역을 순회하면서 브란트를 알리는 계기가 되었는데, 전시에서는 스물아홉 점의 포토몽타주(1924-1930)를 볼 수 있다. 이 전시를 기획한 엘리자베스 오토 Elizabeth Otto는 브란트의 작업이 당시 유럽 전역의 아방가르드 경향과 연결되며 시작되었다고 보았다.[30] 브란트는 감각적인 화면 구성과 새로운 재료에 대한 물적 체험을 통한 실험을 지향했는데, 이 과정에서 모호이너지의 영향이 컸다고 주장했다. 브란트는 모호이너지에게 인간적, 예술적 애정과 존경을 품었고 포토몽타주라는 매체를 탐구함으로써 예술가로서의 관심과 취향을 표현했다.

브란트는 약 50여 점의 포토몽타주 작품을 남겼다. 현대 도시, 댄스, 전쟁, 군사 문화, 성, 신여성 등이 작품의 화두이다. 〈몽타주 I Montage I〉(1924)과 〈몽타주 II Montage II〉(1924)는 포토그램으로 제작된 추상 작품이다. 다다와 러시아 아방가르드가 보여준 이미지의 파편화와 조합을 통합한 실험적 작업이었다.[31] 〈돕자!(해방된 여성들!)Help Out !(liberated women!)〉(1926) 〈묘지와 폭발의 풍경 Landscape with Graveyard and Explosion〉은 그녀가 속한 신여성과 그녀의 공간을 다룬 것으로

29
2005-2006 사이에 이 전시는 베를린 바우하우스 아카이브 Bauhaus archive, 뉴욕 국제사진센터 international center of photography, 하버드 대학의 부세-라이징어 Busch-Reisinger museum 미술관을 순회했다.

30
Elizabeth Otto, "A "Schooling of the Senses": Post dada visual experiments in the Bauhaus photomongates of László moholy-nagy and Marianne Brandt," *New German Critique*, no.107, Dada and photomontage across Borders (summer, 2009), pp.89-131, p.97.

31
Otto, Elizabeth, *Figuring gender: photomontage and cultural critique in Germany's Weimar Republic*, U Michigan Ph.D.diss., 2003.

전쟁 중에 여성이 처한 복잡한 상황을 포함해 직장과 일, 패션, 성 등에서 새로운 자유를 구가했지만 동시에 관습과 전통의 선입견에 직면했던 체험을 반영한 포토몽타주 작품이다.

그녀는 다수의 자화상에서 자신을 바우하우스의 독립되고 강인한 여성으로 표현했다. 얼굴과 신체를 금속 구의 표면에 따라 왜곡되거나 뒤틀린 모습으로 변형시켰는데, 거울을 이용한 반사 효과의 극대화, 클로즈업, 자르기 등 감각적인 기법도 사용했다.

모호이너지가 그녀를 최고의 그리고 가장 독창적인 학생이라고 했듯이, 그녀는 산업 디자인의 거대한 잠재력 안에서 바우하우스의 역량과 위치를 대변하고 세상에 전한다는 신념의 소유자였고, 모더니즘의 양식과 형식을 꾸준히 탐구해 여러 방면에서 다양한 결과를 만들어냈다. 《바우하우스》 잡지의 이론적 논쟁에도 적극 참여했고 인물과 건축 그리고 오브제 등 다수의 사진 작품을 남겼다. 그러나 1970년대 역사학자 에크하르트 노이만이 찾아가서 인터뷰를 하고 그녀에 대한 논의를 시작하기 전까지 브란트를 아는 사람은 거의 없었다. 1976년 라이프치히에서 바우하우스 전시가 열렸고, 그녀의 작품들이 처음으로 전시되었다. "나는 디자인하거나 그림을 계속할 수가 없었고 그 때문에 매우 절망했다"[32]라는 토로가 그녀의 바우하우스 이후 삶을 알려준다. 1996년 그녀가 사망한 지 13년이 지나서야 그녀가 디자인한 찻주전자가 독일 우표에 처음으로 등장하게 되었다.

브란트는 바우하우스가 지향하는 기능주의를 배제하지 않았고 작품의 실용적인 측면도 담보했지만 동시에 아방가르드 미술의 실험성을 지

32 Müller, p.120.

33 Müller, p.114.

향했다. 조형 요소를 최소화했으며 다양한 소재의 결합, 비관습적 형태와 현실적 편리함을 결합시켰다. 동시에 바우하우스 제품을 요구하는 새로운 계층의 성격을 이해하고 사회적 변화에 민감하게 반응했다는 점에서도 높은 평가를 받아야 한다. 공예품의 격을 높이며 대량생산의 가능성을 담보함으로써 디자인 제품의 대중적 소비를 진작시킨 점, 가정용품으로서 금속공예품의 현실적 가능성을 구현한 점 등은 브란트의 업적으로 계속 주목받아야 될 것이다.

알마 지드호프 부셔와 아동용 디자인 제품

목조 공방의 여학생

알마 지드호프 부셔Alma Siedhoff-Buscher는 1922년부터 1927년까지 바우하우스에서 공부했고 무헤, 요제프 하트위그Josef Hartwig, 클레, 칸딘스키, 게르투르트 그루노우, 이텐에게서 조각과 색채 이론을 배웠다. 그루노우는 "부셔는 매우 재능 있고 지적이다. 몇몇 세션에서 그녀는 자신의 능력과 강점을 보여주었고, 리더의 자격을 증명했다"라고 평가했다.[33] 1899년 1월 4일 크루잘Kreuztal에서 출생한 부셔는 1916년 베를린 엘리자베스 여성학교, 라이만 스쿨The Reimann school, 베를린 장식미술 박물관Museum of Decorative arts in Berlin 연구소 등에서 공예를 배우고 1922년 바우하우스에 입학한다. 기초반 이후 다른 여학생들처럼 직조 공방에 들어갔으나, 몇 개의 과제를 마치고 그곳에서 나와 자신이 원했던 목조 공방으로 들어간다. 1923년 대규모 바우

하우스 전시에서 〈암 호른 주택〉에 어린이 방을 마련하고 아동용 가구를 디자인하여 자신의 이름을 세계적으로 알리게 된다. 이 작품들은 모더니즘이 일상적인 가구와 결합된 최초의 사례이자 아동을 위해 특수 제작되었다는 점에서도 매우 중요하다. 그녀의 가구 디자인 중 〈사다리 의자Ladder Chair〉를 예로 들면 사각형 유닛이 기본 단위로 반복되고 연결되면서 입체적 형상을 만든다. 의자와 사다리로 모두 사용이 가능하며 기능과 형태가 분명하여 실리적인 작품인 동시에 매우 새롭다.

부셔는 아이들이 작은 성인이 아닌, 아이들만의 특성을 가진 독립된 존재임을 이해했고 자유로운 공간을 제공하면서 그들에 맞는 가구를 만들어야 한다고 믿었다. "내가 아이들을 위해 세운 게임은 '개방/자유 게임'이라고 부른다. 이것은 프뢰벨이나 페스탈로치와 반대되는 것으로, 이들의 교육적 목적이 강하게 대두된 것과는 전혀 다르다. 생각하지 않고 순수하게 즐길 수 있는 화려한 색채와 형태, 창조의 기쁨으로 충만한 경험은 내 자신의 욕망으로서, 그 시작은 아이들로부터 온 것임을 발견했다. 그것에 충실하려 한다."³⁴ 그녀는 인형극을 구성하고 장난감을 제작하고 교육 에세이를 출판하는 등 아동교육에 관심과 전문성을 가지고 있었다. 음악, 미술, 공연 등 예술 전반에 대한 깊은 이해와 사회적 유토피아를 지향하면서도 실용적 미술교육에 관심을 가졌던 부셔는 바이마르 바우하우스의 성격을 대표한다.

대표 작품

아이들의 필요를 파악하고 그들의 시각에서 크기와 기능을 맞추

려고 한 부서는 가구 제작으로 출발했지만 곧 장난감으로 관심을 돌렸다. 그녀의 장난감들은 저마다의 기능이 있으면서도 간단하고 실용적이며 철학적 원칙에 의해 생산되었다. 그녀는 '(형태는) 단순하고, (비율은) 조화롭고, (목적은) 명확한 특수 장난감을 만들자'라는 모토를 갖고 있었다. 다양성과 자극은 아이들 스스로가 창조할 수 있다고 믿었다. 아이들이 모으고 세우고 꾸준히 개발하며 이루어지는 것이지 어른들의 계획이 앞서지 않아야 한다는 점을 강조했다. 또한 색은 삼원색과 녹색, 흰색 등으로 다양한 색감을 더하여 사용자에게 즐거움을 주는 중요한 요소라고 주장했다. '동화, 감정이입, 개발창의적인 개발'의 과정을 개념화하여 아이들도 세 단계에 걸쳐 장난감을 사용하기를 원했다.

　　스물두 개의 유색 나무 블록으로 구성된 〈작은 배 만들기 게임Kleine Schiffbauspiel〉(1923)과 서른아홉 개의 블록으로 만든 〈큰 배 만들기 게임Grose schiffbauspiel〉(1923)은 그녀의 대표작이다. 제일 큰 아크 모양의 블록부터 제일 작은 사각형까지 이용하여 배를 만들 수 있지만, 다른 결합을 통해 새로운 이미지를 구현할 수 있다. 가능한 형태와 색의 조합을 탐구함으로써 어린이의 상상력을 자극하도록 고안했다는 점이 특징이며 배 외에도 집, 다리 또는 다른 무엇을 만들 수 있다. 블록들은 바우하우스에서 대량생산된 제품 중 최고로 인기 있는 품목 가운데 하나였고, 80년이 지난 시점에도 여전히 생산되고 있다.

　　그녀는 "어떤 것이 되려는 것이 아니다. 큐비즘, 표현주의, 아무것도! 그저 색채의 즐거운 게임이기를 원한다."[35] 부서는 그녀의 작품들을 1926년 뉘른베르크Nürnberg의 마리엔토 시립미술관

34　Müller, p.115.

35　Müller, p.115.

Kunsthalle am Marientor에서 열린 전시 〈장난감 Das Spielzeug〉 전에 출품했다.

독일에서 아동용품장난감 포함이 생산된 것은 19세기 후반이지만 교육적 목표와 발달 관련 인식이 싹튼 시기는 20세기 전반이다. 바우하우스 작가들 중 오스카 슐레머, 게오르그 무혜, 칸딘스키도 장난감 제작을 시도했고 라이오넬 파이닝어와 그의 아내 줄리아 그리고 파울 클레와 그의 아내 릴리는 자기 아이들을 위해 인형과 장남감을 만들었다.

바드 베르카 Bad Berka에 있는 회사 파울 콜하스 Paul Kohlhaas가 부셔의 〈배 만들기〉와 〈붓첼 Butzel〉을 1924년에 생산, 판매했다. 그러나 회사가 1925년 파산했고 이후에는 데사우 바우하우스 AG가 생산하고 판매했다. 1954년 스위스 바젤에서 시작한 장난감 회사 네프 Naef가 〈큰 배 만들기 게임〉을 대량생산했고, 〈작은 배 만들기 게임〉은 1977년에 재출시되어 현재까지 생산되고 있다.[36]

라벤스부르그 Ravensburg에 있는 오토 마이어 Otto Maier 출판사를 위해 부셔는 종이 블록 게임, 채색하기와 잘라내기 세트 cut out kits로 〈기중기 Kräne〉(1927)와 〈범선 Segelboot〉(1930)을 디자인했다. 1997년 발터 쾨니히 Walter König 출판사가 그녀의 책 〈기중기〉를 다시 출간했다.

부셔는 데사우 시기에 바우하우스를 졸업했고 공방에서 계속 일했다. 그녀는 능력이 출중했지만 적은 봉급을 받았고, 학교에서 영구직을 얻지 못해 바우하우스를 떠났다. 1926년 댄서이자 배우인 발터 지드호프 Walter Siedhoff 와 결혼했는데, 그도 바우하우스의 슐레머

36
https://www.naefusa.com/shop/classic/bauhaus-building-game

공방 소속이었다. 두 명의 자녀와 학교가 있는 도시에 머문 이들은 전형적인 바우하우스 학생 가족이었다. 이후 남편의 일 때문에 자주 여러 도시를 돌아다녔는데 1933년에는 포츠담, 1942년에는 프랑크푸르트에서 살았다. 프랑크푸르트 근처의 부슈라그Buchschlag에서 발생한 폭탄 공격으로 1944년 부셔 일가족은 모두 사망했다.

다른 여성 디자이너처럼 지난 세기 마지막 즈음인 1993년부터 펠베르트Velbert, 자르브뤼켄Saarbrücken, 바이마르 등의 미술관에서 알마 부셔 개인전이 열렸다. 2004-2005년 바이마르에서 열린 알마 부셔의 개인전에서 그녀의 예술적 발달과 다양한 아이디어가 구체적으로 전시되었다. 양 벽에 그녀의 아이디어 스케치가 걸리고 라이만 스쿨[37]에서의 작업들부터 자연 대상 소묘, 회화, 그래픽 디자인 등을 포함해 그녀의 바우하우스 시기의 모든 작품이 전시되었다. 유명 장난감 회사와 출판사 들이 부셔의 프로토타입에 기초한 작품을 생산했고 지금도 여전히 생산하는 것은 매우 의미가 있다. 그녀의 아이디어는 이후 많은 작가에게 영향을 미쳤는데도 구체적으로 논의되지 않았다. 아이들을 위한 연극 무대, 색이 있는 조명 디자인, 바우하우스의 연극과 슐레머, 루드비히 허시펠트 등과의 협연도 아직 연구되지 않은 분야이고 부셔 작품 전체를 다루는 카탈로그도 없다. 아동을 위한 일상용품의 개발이자 디자인과 교육의 결합, 모더니즘과 대량생산의 접점이란 측면에서 부셔는 중요한 역사적인 위치를 차지하고 있다. 따라서 그에 대한 활발한 논의가 앞으로 진행되리라 생각한다.

37
알버트 라이만Albert Reimann이 1902년 베를린에 설립한 사립 미술학교로 1937년 1월 나치의 박해로 런던으로 옮겨갔다. 영국 최초의 상업미술학교였다.

여성 디자이너와 삶

바우하우스에는 이들을 필두로 뛰어난 생산물을 제작했던 직조 공방의 여성 장인들이 있었다.

아니 알베르스Anni Albers는 베를린의 부유한 가정 출신으로 어려서부터 회화, 그림에 소질을 보였다. 1922년에 바우하우스에 등록했으며 직조, 텍스타일과 다양한 산업적 생산물에서 추상적인 모던 디자인을 결합시켜 좋은 평가를 받았다.

그녀는 공방을 선택할 때 겪었던 어려움을 토로한 바 있는데 "사다리를 올라가서 벽화를 그리는 것을 좋아하지 않았고 날카로운 모서리를 다루는 금속 공방도, 목조 공방에서 크고 무거운 나무 블록을 들어 올리는 것도 싫었다. 그래서 직조 공방을 선택하게 되었다"며 이것이 여자들의 일처럼 보이긴 하지만 다른 선택도 없었다고 했다.[38]

1933년까지 직조 공방의 디렉터로 일했고 텍스타일과 건축 공간, 환경과의 연결을 주도했다. 유대인이었던 그녀와 결혼한 요제프 알베르스와 함께 미국의 블랙 마운틴 칼리지로 이주했다. 그곳에서 학생들을 가르치며 특별한 재료와 소재에도 관심을 두었다. 셀로판과 말의 털은 물론 빛, 공기 등을 결합시켜 가변성과 유동성을 강화하며 아방가르드 양식을 미국에 전파했다.

군타 슈튈츨Gunta Stölzl은 아니보다 유명한 직조 공방의 대표자이다. 직조와 텍스타일을 공부한 뒤 무혜의 뒤를 이어 1928년부터 바우하우스 직조 공방의 정식

38
'Anni Albers interview with Judith Pearlman, 22 May 1982,' transcript, *Judith Pearlman archive*, Research library, the Getty Research institute, LA (acc, #920069)

39 Müller, p.19.

마이스터가 되었다. 그녀는 최초의 부서 수장이었고, 학교의 여성 마이스터로 오랜 기간 활동한 유일한 여성이다. 상업용 추상 텍스타일 직조와 디자인에 초점을 맞추어 다양하고도 기념비적인 작품을 제작했다. 직조 공방의 기술 장인이었던 슈튈츨은 바우하우스의 대표적 교원이었지만 계약서 없이 일했고, 이후 주니어 마이스터가 된 뒤에도 교수 직함을 쓸 수 없었다. 견습생 기간 후 시험을 통과하여 숙련공이 되는 경우가 매우 드물었는데, 이 시험을 통과한 여성으로는 그녀가 유일하다.

릴리 라이히Lilly Reich는 베를린 출신으로 가구와 옷감자수라는 상반된 분야의 디자인을 하다가 1932년 바우하우스에서 교수직을 제안받고 인테리어 디자인 워크숍을 지도했다. 곧 바우하우스는 폐교했지만 그녀는 이후 인테리어 디자이너로 활동했다. 그녀는 1930년 원장이 된 미스 반데어로에와 유명한 바르셀로나 의자를 공동으로 디자인했다.

일제 펠링Ilse Fehling은 유일한 여성 조각가로 회화, 조각, 무대 공방에서 공부했다. 졸업은 못했지만 이후 그녀는 연극과 영화의 무대 디자인과 의상 디자인으로 명성을 날렸다. 펠링은 회전 무대를 개발해 1922년에 특허를 냈다.

게르트루트 그루노우Gertrud Grunow는 개교 초기부터 가르친 여성 교원으로 새로운 수업을 개설하고 큰 호응을 얻었다. 그녀는 조형교육 마이스터 중 유일한 여성으로 기초반에서 강의했다.[39] 그루노우 역시 교수 직함을 사용하지 못했다. 그녀는 소리, 색, 움직임의 관계에 관한 이론을 발전시켰고 춤과 음악, 디자인의 관계를 탐구하는 '하모나이징학Harmonizing Science'이라는 창조적인 수업을 가르쳤다. 1923년에 학교에서 해고된 후,

1926년부터 8년간 독일함브루크, 영국, 스위스 등에서 가르쳤다.

마거리트 프리드랜더 빌덴하인Marguerite Friedlaender-Wildenhain은 최초의 도기 공방의 마이스터였고, 수련공 시험을 마친 이후 암스테르담에서 활동하다가 미국 캘리포니아로 건너가 그곳에서 공방을 열었다.

루치아 모호이너지Lucia Moholy-Nagy는 프라하 출신으로 사진 공방에서 공부한 모호이너지의 부인이다. 그녀는 바우하우스의 역사를 기록할 만한 중요한 사진들을 많이 찍었고, 실험 사진도 많이 제작했다.

루 쉐퍼Lou Scheper는 1920년 바우하우스에 다녔던 화가로 벽화를 공부했고 이후 아동용 도서의 일러스트레이터, 건축 디자이너로도 활약했다. 무대 디자인, 일러스트레이션, 색채 이론 분야에서 일했다.

그레테 스테른Grete Stern은 1930-1933년에 바우하우스에서 사진을 전공하고 가르쳤는데, 학교의 엘렌 로젠베르그Ellen Rosenberg와 함께 여러 실험적 사진을 제작했다. 이후 나치에 의해 아르헨티나로 강제 이주되었고, 세상을 떠날 때까지 그곳에서 살았다. 뉴욕 현대미술관은 2015년에 〈바우하우스에서 부에노스아이레스까지From Bauhaus to Buenos Aires: Grete Stern and Horacio Coppola, 2015.5.17.-10.4.〉란 전시를 열어 그녀의 작품을 소개했다.

프리들 디커Friedl Dicker는 빈 출신으로 1919-1923년까지 바우하우스에 다녔다. 텍스타일 디자인, 인쇄물 제작, 책 제본, 타이포그래피 워크숍에 참여했다. 그녀는 회화, 보석, 의상, 인테리어 디자인 등에서 큰 두각을 보이는 뛰어난 재능을 지닌 인물이었으나 아우슈비츠 수용소에서 사망했다.

플로렌스 헨리Florence Henri는 특이하게 미국 뉴욕 출신으로 바우하우스 회화반에 있었다. 모호이너지의 사진반 수업을 듣고, 사진으로 전공을 바꾸어 1928년부터 파리에서 사진 스튜디오를 설립하고 아방가르드 사진을 제작했다.

그레테 헤이만 뢰벤스타인Grete Heymann-Loebenstein은 도자기 전문가로 바우하우스 이후 큰 성공을 거둔다. 1923년 도자 아트 공방인 '하엘 도자 공방Hael workshops for art ceramics'에서 다양한 제품을 제작, 판매했다. 공방은 크게 성공했지만 나치에 의해 강제로 폐점되었고 영국으로 이주했다. 그곳에서 도자기와 회화를 만들었고 전후 런던에서 명성을 쌓았다.

게르트루트 아른트Gertrud Arndt는 건축을 하고 싶었지만 학교 측은 직조 공방을 강권했다. 행정실은 그녀가 들을 수 있는 건축 수업이 없다고 말했다.[40]

베니타 코흐 오테Benita Koch-Otte는 직조 공방에서 가정적인 주제를 권유받았지만 텍스타일 디자인과 미술교육을 향한 자신의 뜻을 굽히지 않았다.

그 밖에도 여학생, 여성 디자이너를 둘러싼 이런 일화는 무수하다. 그로피우스가 자신 있게 주장한 '성적 평등'이 무색했음을 보여주는 사례들이다.[41]

40
Alice Rawsthorn, "Female Pioneers of the Bauhaus," *The New York Times*, (2013-3.22).

41 Müller, 참조.

21세기와 바우하우스

최근 독일에서는 바우하우스 여성 인재들에 대한 자료를 모으고 이들의 전시를 꾸미는 등 새로운 시각과 평가에 대해 관심이 일고 있다. 바우하우스에는 우리가 아는 것보다 많은 수의 탁월한 여성 디자이너가 있었다. 이들은 연극, 공연, 포스터, 도자기, 가구, 의상, 직물, 금속, 시각예술이론 등 다양한 분야에서 활동했다. 브란트는 금속이란 소재와 크고 무거운 제품의 생산이 물리적으로 여성과 맞지 않는다는 편견이 사실이 아님을 증명했다. 뿐만 아니라 동시대 순수미술의 새로운 경향과 대중문화의 발달로 인한 소비의 변화에 대해서도 민감하게 반응함으로써 소비자의 취향과 계층의 문제를 이해한 작품들을 제작했다.

　부셔는 전통적 블록에서 창의적 결합이 가능한 모듈로서의 나무 단위를 고려했고, 외부의 사물과 자아-주체의 반응에 깊이를 더할 수 있다는 신념으로 어린이용 장난감을 만들었다. 최근까지 꾸준히 생산되고 있는 이런 작품을 살펴보면, 결국 바우하우스가 인류에 미친 가장 큰 공헌에는 시대를 선도하는 앞선 예술적 결과를 일상적 혜택으로 전환시키고 생산주의를 이끈 선두에 여성들이 있었음을 분명히 보여준다.

　초기에 여학생이 남자 입학생보다 많았을 정도로 바우하우스는 여성 교육에 중요한 곳이었다. 그러나 이들은 주로 벽화나 직조 공방에서 일했고, 직조 공방은 여성 수련생에게 증서를 주지 않았다. 마이스터 증명서가 없으면 졸업 이후 경력에 불이익을 당하게 된다. 교육 프로그램이 혁신적이었음에도 바우하우스는 성 차별적 개념이 있었고, 남성 위주의 이데올로기

에서 자유롭지 못했다. 디자인 교육의 모델이자 20세기 모더니즘을 집대성한 중요한 업적의 바우하우스 예술 운동이 이런 한계를 극복하지 못했다는 점은 이제껏 가려졌던 많은 여성 디자이너에 대한 좀 더 적극적인 연구의 필요성을 역설한다.

여성 디자이너에 대한 구체적이고 다양한 연구가 진행되고, 오늘의 시각으로 다시 재구성할 때 그들이 성취한 업적의 잠재력을 깊이 이해할 수 있으리라 본다. 특히 우리의 눈을 뜨게 하고 귀를 열게 하며 마음을 향하게 하여 그동안 인지되지 않았던 것들을 다시 발견하고 감각을 재배치하게 될 때, 바우하우스는 21세기에도 생명력을 갖게 될 것이다.

바우하우스의 무대:
시대의 징후를 담은 실험 혹은 놀이

양옥금

미국 MIT 대학교 리스트비주얼아트센터에서 인턴십을
시작해 갤러리쌈지 큐레이터, 한솔문화재단(현 뮤지엄
산Museum SAN) 학예실장, 현대카드 수석 큐레이터 및
국립현대미술관 학예연구사를 거쳐 현재 서울시립미술관에
재직 중이다. 다변화하는 현대미술의 미술사적 가치를
발견하고 연구하는 데 관심을 두는 한편, 동시대 사회적
담론을 시각적으로 구현하는 방법을 탐구하며 전시를
기획한다. 기획한 대표 전시로는 〈재난과 치유〉(2021),
〈수평의 축〉(2020), 〈리처드 해밀턴: 연속적 강박〉(공동기획,
2017-2018), 〈바우하우스의 무대실험: 인간-공간-
기계〉(공동기획, 2014-2015) 등이 있다.

"우리 시대의 징후는 추상abstraktion이며, 이것은 한쪽에서는 존립되는 전체에서 부분의 분리로서 작용하며 부분 그 자체의 불합리한 것을 증명하고, 혹은 부분의 가능성을 최대한 높인다. 다른 한편에서는 보편화와 종합화를 가져오며, 큰 윤곽 중에 새로운 전체를 형성한다. 또 우리 시대의 징후는 기계화mechanisierung이며 이것은 생활과 예술의 전체 영역에 걸쳐 있으며 머무르지 않는 과정이다. 기계화가 가능한 모든 것은 기계화된다. 그 결과는 기계화가 불가능한 것의 인식이다."

오스카 슐레머 (바우하우스의 무대)

들어가며

20세기 초부터 오늘날까지 다방면에 영향력을 끼쳐 온 바우하우스는 그 존립 기간1919-1933이 길지 않았음에도 건축뿐 아니라 디자인 전반 그리고 예술교육의 발전에 있어서 진보와 개혁

을 앞당기는 데 뚜렷한 역할을 했다. 그러나 바우하우스의 무대와 그곳에서 행해진 공연예술은 그 존재 방식과 위치가 독보적이었음에도 다른 여러 공방에 비해 상대적으로 덜 알려져 있었다. 이 글은 바우하우스의 무대가 20세기 초 유럽에서 일어난 아방가르드 정신의 태동 속에서 '시대의 징후'를 새로운 관념으로 인식하고 실행했던 과감한 실험을 소개한다. 또한 산업혁명과 함께 도래한 기술을 예술적 도구로 삼으며 어떻게 스스로의 영역을 확장시켰는지를 살펴본다.

　　디자인 또는 무대미술 분야의 이론가가 아닌 현대미술 분야의 큐레이터인 필자가 '바우하우스의 무대미술'이라는 주제로 이 책에 참여하게 된 것은 2014년에서 2015년에 걸쳐 국립현대미술관에서 열린 〈바우하우스의 무대실험: 인간-공간-기계Human, Space, Machine: Stage Experiments at the Bauhaus〉(이하 〈바우하우스의 무대실험〉) 전에 공동 기획자로 참여한 것이 계기가 되어서이다. 따라서 이 글은 바우하우스 무대 공방의 역사적 배경을 조망함과 동시에 해당 전시에 소개된 바우하우스 무대 공방의 형식적, 내용적 특징을 클로즈업해 살펴보고, 이를 다시 확장하는 방식으로 보여주고자 한다. 그러므로 이 글은 바우하우스 무대 공방을 공연예술과 무대미술적 관점에서 접근했다기보다는 시각예술적 측면에 더욱 집중했음을 미리 밝힌다.

바우하우스 무대 공방의 시작과 의의

바우하우스의 거의 모든 공방이 순수미술과 공예 그리고 디자인과 관련해 개설되었다는 점에서 이들 교과과정에 연극과 무대미술이 포함되었다는 것이 다소 의외로 여겨질 수 있다. 그러나 바우하우스라는 이름 아래 예술가 집단을 형성하고 다학제적 프로그램을 통한 상호 교류와 종합예술을 추구하며 공연과 놀이에 가까운 집단 활동이 강조되었던 설립 당시의 취지와 특성을 염두에 둔다면 무대미술 공방의 존재 이유와 타당성은 어렵지 않게 찾을 수 있다. 또한 여타의 미술 분야와는 달리 무대미술과 공연은 종합예술이라는 측면에서 학제와 분야 간 협력과 교류가 가능하고 건축과 유사한 형태의 긴밀한 공동 작업이 필연적으로 수반된다는 면에서 바우하우스의 목표와 부합한다. 이런 점에서 그로피우스는 여러 매체가 결합된 예술 형태인 무대와 연극이 학교의 주변 활동이 아닌 그 이상이라고 강조했다.[1]

바우하우스에서는 설립 초기부터 바이마르에서 시작된 열정적인 파티가 정기적으로 열렸다. 바우하우스 밴드의 연주와 즉흥 놀이 그리고 축제와 공연 심지어 스포츠 이벤트에 이르기까지 다양한 행사가 이루어졌다. 이는 교과과정의 일부로까지 인식될 정도로 중요한 프로그램이었는데 이 같은 유희적이며 상호 교류적인 집단 활동의 중심에 무대 공방이 있었다.

예술가 특히 화가의 무대미술 작업에 대한 시도는 바우하우스 전후에도 지속

[1] 그로피우스는 무대를 가리켜 '무대 작품은 오케스트라적 단일체로서 그리고 건축체로서 건축 예술 작품과 내적으로 비슷하다. 이 두 가지는 서로 주고받는 것이다. 건축 작품의 경우 모든 부분이 전체 작품의 새롭고 보다 높은 공통된 생동감을 위해 자신들의 자아를 버리는 것처럼, 무대예술 작품의 경우도 보다 커다란 단위를 이루기 위해 다양한 예술적 문제가 상위의 독자적 법칙에 따라 합쳐지게 된다'고 견지했다.

적으로 있어 왔다. 바우하우스 무대 공방과 밀접한 연관성을 갖는 바실리 칸딘스키Wassily Kandinsky의 열정적 관심과 연구를 비롯하여 살바도르 달리Salvador Dali와 파블로 피카소Pablo Picasso, 에드바르 뭉크Edvard Munch를 거쳐 재스퍼 존스Jasper Johns, 데이비드 호크니David Hockney, 안소니 곰리Anthony Gormley와 같은 현대 미술가에 이르기까지 많은 작가는 연극, 발레, 오페라 등을 위한 다양한 무대미술 작업을 끊임없이 보여주었다. 그러나 여기서 언급하고자 하는 바우하우스의 무대미술은 칸딘스키를 제외한 나머지 예술가들이 보여준 것과 같은 개인 작업을 연장하고 확장한 것이라기보다는 다차원적인 영역에서 종합예술의 새로운 개념과 형식을 찾고자 했던 실험이라 할 수 있다.

무대 공방은 바우하우스 설립 약 2년 뒤인 1921년에 개설되었다. 공방은 개설 초기부터 다양한 프로그램과 함께 각종 공연을 선보였으나, 무대미술에 대한 조형적 실험과 프로그램이 본격적으로 심화된 것은 1926년 바이마르에서 데사우로 자리를 옮겨 신축된 건물에 무대가 만들어졌을 때부터이다. 데사우에 신축된 무대에서는 의상과 가면을 제작하고 각종 공연을 상연하는 등 이전보다 더욱 발전된 형태로 화려한 볼거리를 제공했다. 바우하우스 사람들Bauhäusler의 실제 삶과 그들이 창조하는 예술이 연결되는 지점에 위치한 이 공간에서 '무대'를 예술만을 위한 공간이 아닌, 삶과 공존하는 가운데 향유할 수 있는 새로운 예술적 실험을 위한 개방된 아레나arena 혹은 실험실로 존재시키고자 하는 취지를 보여주었다.

역사적 맥락 속 바우하우스 무대 공방

무대 미술가뿐 아니라 공연 연출가는 19세기까지만 해도 그 존재감이 드러나지 않거나 미지의 영역 속에 있었다. 공연예술, 특히 극예술은 서사적인 스토리와 인물을 중심으로 전개되었기 때문에 무대 미술가의 역할 또한 미미할 수밖에 없었다. 전통적 극예술에서 이들의 역할은 극의 내용을 전달하기 위한 사실의 모사 또는 현실의 재현을 위한 작업으로 한정되었다.[2] 따라서 예술적 개념을 표현하는 일은 거의 불가능했고 조형적인 면에서조차 독립성을 띠지 못했다. 이 같은 상황에서 20세기 초 아방가르드 예술가의 등장은 미술가들뿐 아니라 무대미술을 포함한 공연예술에까지 커다란 영향을 미쳤다. 이는 20세기 초에 서사적인 연극의 틀이 깨지면서 무대에서 일어나는 일을 더 이상 세상의 '현실적 표본'이 아니라 그와 대조인 '허구적 유토피아'로 보게 되었기 때문이다.[3] 이때부터 연극에서 무대는 연출, 무대장치, 조명과 음악이라는 각기 다른 층위의 상호 관계가 결합해 만들어졌고, 기존에 연극을 주도했던 산문적대사체 연극이 떨어져나간 '조형 무대'라는 형식을 띠는 변혁을 이끌어 냈다. 결과적으로 이는 현대 공연예술로의 이행을 예고하는 중요한 계기가 되었다.

바우하우스의 무대는 미래주의와 구성주의에 근간을 두고 기하학적인 조형성을 띤 기계적 추상성을 향한 실험을 지속하며 점차 다양한 분야로 확대되면서 독자적 스타일을 구축했다. 미래주의는 일찍이 문학에서 전복과 전위를 시도했는데, 점

2
최상철 지음, 『무대미술감상법』, 대원사, 1997, 22쪽.

3 최상철, 앞의 책, 24쪽.

차 순수미술, 음악 그리고 연극에 이르기까지 다양한 장르를 통해 발현되었다. 그중에서도 특히 미래주의 연극은 기습적이고 전복적인 형식을 취했다. 이런 요소는 바우하우스의 공연예술 뿐 아니라 이후 1960년대 초 해프닝과 퍼포먼스의 출연에 영향을 주었다. 1910년대 러시아의 추상 조형 운동인 구성주의는 칸딘스키, 카지미르 말레비치, 블라디미르 타틀린Vladimir Evgrafovich Tatlin을 주축으로 한 아방가르드 운동이었다. 1920년 중반까지 구성주의는 낡은 관습을 버리고 미래를 향해 나아간다는 이상을 안고 러시아 아방가르드 작가들이 주축이 되어 새로운 시대의 사조로 꽃을 피웠다. 이들은 무대미술 분야에서도 주목할 만한 변화를 가져왔다.

이런 변화는 러시아 정부의 탄압으로 유럽으로 망명한 뒤 바우하우스의 마이스터가 된 칸딘스키 등을 통하여 독일 바우하우스로 계승되면서 무대미술 방면에 있어 변혁을 이끌어냈다. 이들은 새로운 산업기술 소재를 적극적으로 개발하고 활용했을 뿐만 아니라 영상을 이용한 포토몽타주와 오브제를 활용한 콜라주 기법, 그리고 모빌에 의한 키네틱kinetic 기법 등으로 작품을 제작해 기계적 무대장치의 개발을 필연적으로 가속화했다. 당시의 신기술을 이용한 조직적 장치는 주로 서사 전달 방법으로 활용되었던 무대를 역동적인 3차원의 입체 공간으로 변모시켰으며 새로운 공간 개념을 제시했다. 결국 이런 조형적 실험의 계보를 잇는 바우하우스의 무대는 수동적인 관람자와 무대 사이의 간극을 좁히고 새로운 형태의 종합예술을 위한 생동적인 공간이 되었다. 바우하우스의 무대가 새로운 역할을 부여받고 활발하게 작동했던 시기에는 '기계의 발전'과 '추상'이라

는 두 요소가 예술 전반에 영향을 미치고 있었고, 그에 따라 새로운 정신을 실현하고자 하는 작업들이 시도되었다.

바이마르에 개설된 초기 무대 공방은 1921년 실험적인 성향의 연출가 로타르 슈레이어가 마이스터로 초빙되면서 시작되었다. 그러나 그가 무대 공방에 머물렀던 기간은 비교적 짧았다. 1923년 바우하우스에서 열린 중요한 행사 중 하나인 바우하우스 주간에 그가 창작한 공연 〈월극Mondspiel〉이 학생과 동료들에게 호응을 얻지 못해 학교를 떠났기 때문이다. 실제로 그 가면극의 내용은 난해했고 당시 바우하우스의 경향은 슈라이어의 신비주의적 표현주의와는 동떨어져 있었다. 바우하우스 무대의 실질적 전성기는 화가이자 안무가 슐레머에 의해 1920년대 중반부터 시작되었다. 벽화 공방1921-1922, 석조 공방1921-1923, 금속 공방1921-1923, 목재목조 공방1922-1923을 두루 거쳐 무대 공방의 마이스터가 된 슐레머는 1923년부터 1929년 바우하우스를 떠날 때까지 무대 공방의 조형 실험을 주도하며 오늘날 우리가 알고 있는 바우하우스 무대의 위치를 확고하게 자리매김했다. 사실상 바이마르 초기의 짧은 기간을 제외하고 거의 모든 실험과 창작, 연구와 기획을 총괄했던 슐레머의 존재 자체가 곧 바우하우스의 무대 공방을 상징하게 되었다.

바우하우스 무대의 개념과 조형적 특징

바우하우스 무대의 조형적, 개념적 특징은 시각예술에 근접한 회화적 감각으로 무대를 구성하던 20세기 초의 연극 운동과 당

대 아방가르드 미술이 추구했던 '혁신'이라는 시대적, 미술사적 흐름 안에서 형성되었다고 볼 수 있다. 더불어 바우하우스의 다른 공방에서도 나타나는 소위 바우하우스 스타일이라 불리는 형식과도 무관하지 않은데, 이는 수학적 계산에 따른 무대 공간의 건축적 구성과 색채의 활용을 통한 기하학적인 디자인 등의 경향과 결부된다. 바이마르 시기의 초기 바우하우스에서는 비이성적이며 낭만주의적인 경향과 기술주의와 이성주의적 성향 등 대립되는 양면이 공존하는 것처럼 보였다. 그러나 이는 차츰 데사우 시기를 거치며 '기술'과 '추상'이라는 두 요소와 결합되면서 현대적인 공연예술의 형태로 변모해나갔다.

당시 무대 공방에서는 '무대'를 종합예술로 인식했으며, 그 영역을 연극과 무용은 물론 종교적 예배에서부터 오락적 이벤트와 축제까지 포괄적으로 아우르고자 했다. 그러나 마이스터였던 슐레머에게 무대예술의 중심은 연극이 아니라 무용이었고, 그의 활동은 공간 디자인으로서 무용 예술에 집중되어 있었다. 따라서 실질적으로 무대 공방의 활동은 서사 중심의 극과는 완전히 상이하게 추상화抽象化를 위한 새로운 형식과 관계의 재구성에 초점이 맞춰져 있었다. 특히 그의 안무에서는 독특한 디자인의 의상과 가면이 강조되고 언어와 음악 등의 요소들은 보조 수단으로 사용되는 등 시각적인 부분이 우위를 차지했다. 이는 슐레머가 애초에 화가이자, 조각가, 디자이너 그리고 안무가였으며 바우하우스가 조형학교였다는 점을 감안한다면 자연스러운 귀결이라고 하겠다. 슐레머는 자신이 도달하고자 했던 지점이 '시각적 무대Schaubuehne'[4]라고 했는데, 이것을 조금 더 거시적인 관점에서 보자면 단지 자신의 창작 4 남상식, 앞의 논문, 94쪽.

활동을 무대미술로 국한하기보다는 기존의 자연주의 극예술에 반기를 들고 공연예술에 혁신적인 전환점을 적극적으로 만들어내고자 하는 데 목적을 두었다고 해석할 수 있다.

여기서 주목해야 할 하나의 조형적 특징인 기하학적 추상은 바우하우스에서 만들어진 작품들을 대변하는 형태 요소이자 비물질적 정신세계를 표현하는 중요한 방법으로 간주된다. 슐레머는 여기에서 더 나아가 추상적 공간 속에 인간과 유기적인 관계를 만들어가며 새로운 질서와 세계를 구축하기 위한 시도를 지속했다.

이 같은 특징들은 '총체적 무대'로 점차 합일되었고 여기에 연극의 본성에 가까운 유희적인 요소가 더해짐으로써 진정한 바우하우스의 무대가 완성되었다.

〈바우하우스의 무대실험: 인간-공간-기계〉 전시

〈바우하우스의 무대실험〉 전시는 바우하우스의 무대를 인간의 신체와 정신 그리고 공간의 교차를 통해 관습을 뛰어넘는 다차원이고 현대적인 실험실이자 미디어로 이해해, 이를 위한 탐색과 고민을 오늘날의 관점에서 살펴보고자 하는 취지에서 기획되었다. 동시대 예술은 여러 장르의 융합 시도를 통해 영역 간의 경계를 지속적으로 허물고 있다. 특히 조형예술 분야에서 타장르와의 결합은 새로운 형태의 공연예술을 탄생시켰다.

바우하우스의 다양한 교육과정 중 특히 무대 공방은 가장 개방적이고 자유로운 공방으로 바우하우스 사람들에게

'무대'는 곧 창조를 위한 끊임없는 변모를 상징했다. 〈바우하우스의 무대실험〉 전시는 특히 국내에서 바우하우스가 건축과 디자인에 대한 관심과 연구에 주로 치중되어 있었던 상황이었으므로 예술가들의 연구를 위한 독특한 '실험실이자 놀이터'로서 바우하우스 무대의 역할과 의의는 아직 제대로 평가가 이루어지지 않았음에 주목했다. 또한 융복합 예술의 중요한 시발점을 바우하우스의 무대로 보고 그곳에서 행해졌던 다양한 무대실험과 공연예술을 조망해 그 원류를 짚어보는 데 또 다른 의미를 두었다.

2012년부터 바우하우스 데사우 재단과 국립현대미술관의 공동 기획으로 시작된 이 전시[5]는 양측 기관의 큐레이터 교류와 공동연구 그리고 참여 작가와 협업을 통해 순회 전시가 이루어진 각 미술관에서 다른 형태로 발전하며 구현되었다.

1920-1930년대의 바우하우스 무대 공방과 관련된 섹션은 데사우 재단에서 세부 구성 내용과 작품을 선정했으며, 국립현대미술관은 기존 데사우 재단에서 기획한 내용을 보완하고 동시대 한국 현대미술 작가들이 이 전시를 위해 제작한 신작을 추가하여 보다 확장되고 다층적인 전시로 구성했다. 추가적으로 전시 연계 프로그램을 구성해 바우하우스가 창의력과 실험을 위한 혁신적 교육기관임을 깊이 인식하는 차원에서 파주타이포그라피학교 Paju Typography Institute/PaTI, 이하 파티를 초청했

5
〈바우하우스의 무대실험〉 전시는 2013년 12월부터 2014년 4월까지 독일 바우하우스 데사우 재단 전시를 시작으로 2014년 5월 노르웨이 헤니 온스타드 아트센터 Henie Onstad Art Center를 거쳐 2014년 11월 국립현대미술관 서울관에서 개최된 순회 전시다. 전시 기획은 바우하우스 데사우재단의 토어스텐 블루메Torsten Blume와 크리스티안 힐러Christian Hiller 그리고 국립현대미술관 큐레이터 류지연과 필자가 참여했다.

6
〈바우하우스의 무대실험〉 전시 구성 부분은 설명의 편의를 위하여 총 일곱 개의 세부 섹션으로 이뤄졌던 국립현대미술관 전시와 도록과 동일한 구성으로 작성되었다.

다. 그리고 미술관 교육동 워크숍 갤러리를 실습실로 꾸미고 실제 교육 공간으로 활용했다. 파티의 배우미학생와 스승교수은 데사우 재단, 국립현대미술관 큐레이터 그리고 외부의 창작자들과 함께 퍼포먼스 워크숍 시리즈를 통해 작품을 제작, 전시하고 각종 퍼포먼스에 참여했으며 그 모든 과정을 담은 기록물을 출판했다. 같은 기간 미술관 극장에서는 〈바우하우스와 추상영화 Bauhaus and Abstract Film〉 시리즈를 상영했고 전시장뿐 아니라 미술관 로비, 복도 등 바우하우스 공연 양식의 의상을 입고 행진하는 관람객 참여형 프롬나드 퍼포먼스promenade performance를 선보여 바우하우스 무대 공방의 다각적 면모를 보여주었다. 특히 이 전시를 위해 슐레머의 아이디어를 새롭게 재구성하여 서울관 멀티 프로젝트홀에 실제로 무대를 설치했다. 그 무대는 관람객이 체험할 수 있는 공간이었다. 또한 전시 기간 중 미술관에서 열린 각종 공연, 행사, 세미나, 워크숍과 퍼포먼스 등이 진행됨으로써 개방적이고 유연한 바우하우스 무대의 존재감을 되살렸다. 이는 당시 혁신적이었던 바우하우스의 개념과 현대적 요소들이 결합하고 연결되어 새로운 경험을 만들어내는 이 전시가 진보적 프로젝트의 궤적 위에 있음을 상기시켰다.

전시 구성[6]

이 전시의 전반부는 바우하우스에서 제작된 역사적 작품들을 중심으로 전개되는데 총 일곱 개의 세부 주제 아래 각각의 섹션이 구성되었다. 중반부는 바우하우스 양식을 계승하는 현대적 공연과 퍼포먼스 시리즈를 선보이며, 후반부는 한국의 현대미

술 작가들(김영나, 백남준, 안상수, 오재우, 조소희, 한경우)이 재해석한 다양한 작품이 전시되었다.

1. 신체와 정신 그리고 인간 연구

바우하우스 초기에 부임하여 학생에게 기초조형교육의 중요성을 역설하고 예비과정을 지도했던 대표적 마이스터 이텐은 신체와 정신의 조화에 초점을 두었다. 바우하우스에서는 초기부터 다양한 신체 훈련이 과목에 포함되어 있었는데, 이텐의 지도 아래 행해진 체조와 호흡 연습은 좁게는 신체 운동, 넓게는 생활 개혁 운동이었다. 그는 예술가에게 육체는 정신의 도구이므로 육체 훈련이 중요하다고 강조했다. 이는 당시 독일 사람들이 스포츠에 열광했던 현상과도 관련이 있다고 할 수 있다. 그전까지만 해도 스포츠 활동은 특정 계층의 전유물로 인식되었으나 이 시기부터 스포츠가 계층 간의 차별을 허물고 독일을 민주적으로 통합하는 역할을 했다. 여기에 스포츠 대부분이 팀을 이루어 경기를 펼친다는 점도 집단 활동을 강조한 바우하우스에서 긍정적으로 작용했다. 제1차 세계대전 이후 페르시아의 마스터교Master Thought를 동양적으로 재해석하여 창시된 일종의 대용 종교인 '마이더스난Mazdaznan'[7]의 추종자였던 이텐은 명상과 식이요법 등을 통해 육체와 정신의 수련을 추구했고, 그가 심취했던 조로아스터교의 마이더스난 운동의 영향이 이 훈련에 상당 부분 반영되었다. 이텐은 이를 통해 궁극적으로 그의 수업뿐 아니라 전체 바우하우스 사람의 삶에 이 같은 방식을 적용하고자 했다. 그의 시도는 한때 성공한 것처럼 보이기도 했으나, 1926년 이후 차차 기술적 개혁을 도모하고 바우

7 권명광, 앞의 책, 45쪽.

하우스의 교육 프로그램이 실용적 측면으로 나아가야 한다는 신념이 강해짐에 따라 점차 설득력을 잃었다.

　　이후 예비과정에서 라슬로 모호이너지와 요제프 알베르스가 이텐의 뒤를 이었다. 이들의 감성 훈련은 신체를 일종의 '지각 장치'로 생명공학적인 관점에서 받아들였지만, '전체적으로 인간'에 초점이 맞춰져 있었다. 앞서 바우하우스 무대의 특징에서 언급했듯이 신체가 하나의 창조를 위한 '매체'라는 인식은 바우하우스가 존속했던 기간 동안 줄곧 지속되었고 특히 슐레머의 '인간' 수업에서 정점에 이르렀다. 1928년과 1929년에 이루어진 이 수업은 인간에 관한 총체적 이해를 구하는 차원에서 심리학, 철학, 자연과학 등 다각적인 접근을 통해 광범위하게 진행되었다. 슐레머는 이 과정에서 인체 모델 드로잉에 집중하는 한편, 신체 동작의 형상화에 대한 표현과 비례 연구, 해부학 등을 탐구했고, 철학적인 내용을 보다 구체화하는 등 다양한 프로그램을 구축했다. 이는 이후 바우하우스 무대의 인간론의 사상적 배경이 되었다.

2. 배우가 된 장치들

바우하우스의 무대에서 인간의 신체가 하나의 미디어로 인식되고 활용되었듯이 무대 공방과 연관된 마이스터와 일부 학생들은 움직이는 조명을 기계적 배우의 일종으로 간주하고 이를 심도 깊게 탐구했다. 각종 실험을 통해 이들은 자신들의 실험이 동시대적인 것에 반응하면서 우리가 느끼는 지각이 기술적으로 조작될 수 있다는 것을 증명하고자 했다. 특히 이 전시에서도 선보였던 요제프 하르트비히와 루트비히 히르슈펠

트의 〈반사조명 놀이기구Projection for the Screening of Reflective Light Plays〉(1922-1923, 2013년 재제작)와 모호이너지의 추상영화 〈빛 유희 A Lightplay〉(1930)와 같은 복잡한 프로젝션 기계들이 그 대표적인 실험의 결과물이다. 1922년 쿠르트 슈베트페르거와 1923년 히르슈펠트가 만든 〈반사조명 놀이기구〉는 손잡이가 달린 다양한 색의 전구로 빛의 색감과 형태를 비춰볼 수 있는 일종의 놀이기구와 같은 프로젝션 장치이다. 조명의 상호 작용과 반사광 실험은 기하학적 형태가 여러 가지 색과 움직임을 가진 추상적인 형태로 평면 위에 구현되었는데 때로는 이 움직임은 음악과 연동되기도 했다. 이 밖에도 당시 무대 공방의 실습교육 마이스터였던 하르트비히는 무대 조명과는 별개로 일부 학생과 함께 빛의 투사 실험을 했다. 이와 같이 바우하우스에서 제작된 키네틱 조명 기구들은 빛과 움직임의 현상에 대한 디자인적 잠재성을 근본적으로 분석하는 기계들이었다. 이들이 이런 실험과 발명을 거듭했던 것은 산업화와 기계의 발전에 따른 새로운 예술적 표현 수단을 찾는 과정에서 비물질적인 것의 가시화와 회화적 요소 즉 색감과 형태를 다른 차원의 표현 방식으로 끌어내고자 했던 시도의 일환이었다.

　　　이런 조명 장치들은 영화관과 광고 혹은 놀이공원과 같은 상업적인 여가 장소뿐 아니라 극예술의 또 다른 형태인 시사 풍자극과 카바레 등 이 시기에 다수 제작된 대중적인 공연예술에서 다양하게 보여졌다. 특히 조명은 생활에 편의를 주는 실용 기술임과 동시에 점차 추상화되어가는 무대에서 스스로 연기가 가능한 배우이자 주인공이 되었다. 시각적 스펙터클을 보여주는 것에 중점을 두었던 바우하우스의 무대는 이 같은 일종의

'장치'들을 창조해내고자 지속적인 실험을 거듭했다. 또한 이를 무대의 일부로 적극 도입해 진보적 기술과 예술적 영감의 결합이 만들어내는 시각적 자극과 추상화를 통해 새로운 시공간 개념을 형성하게 되었다.

3. 기계화와 추상화로 가는 길

바우하우스는 처음부터 입체주의와 기하학, 수학적 비례를 중요한 조형 수단으로 삼았는데 1930년대에 이르러서는 단색 추상, 더스테일, 구성주의의 기하학적 형태의 영향 아래 하나의 미학으로 발전했다. 무대 공방의 학생들은 슐레머의 지도 아래 인간이 기계에 얼마나 가까워질 수 있는지 탐구하는 동시에 인간 신체를 표현하는 전통적 방식에 새롭게 접근하고자 했다. 이를 위해 학생은 신체를 정밀하고 단순한 형태로 묘사하는 것에 관심을 두었으며, 자연과 인공물 사이의 격차를 좁히는 다양한 모형을 만들었다. 또한 장난감과 유사한 입체 조형물과 간헐적으로 퍼포먼스에 사용된 꼭두각시의 제작은 바우하우스 사람들에게 놀이의 기회를 제공했다.

무대 공방에서 활발히 활동한 슈라이어, 쿠르트 슈미트 Kurt Schmidt, 안도르 바이닝어Andor Weininger, 산티 샤빈스키Xanti Schawinsky 등은 그래픽, 조각 그리고 형상 구성을 통해 전통적 주제를 때때로 열린 결말로 끝내면서 함축적 구성으로 재해석했다.[8] 그들의 작품에서 인체는 상반된 이미지와 시나리오 속에서 희극적으로 변형되거나 수수께끼처럼 모호하고 변형된 반사 이미지로 표현되었다. 그들의 분석적인 탐구는 인체의 동작과

8
류지연,〈인간-공간-기계,
바우하우스의 무대 실험〉
전시 국문 도록, 2014, 14쪽.

양식을 점차 도식이나 기호법과 같이 명료하고 기호화하는 데
이른다. 이는 기존의 극예술이 보여준 감성적이며 표현주의적
인 성향과는 상반되는 객관적이고 이성적인 세계관 즉 근대의
징후들이 바우하우스 무대 작업에 자리 잡고 있었음을 보여주
는 증거였다.

전시장의 초입에서 상연된 쿠르트 슈미트의 〈기계적 발
레The Mechanical Ballet〉(1923, 1970 재제작)에서는 어두운 배경 속에 음
악과 조응하며 기계적으로 움직이는 기하학적 형상의 무용수
들이 등장한다. 기하학적 형태의 조각과 빨강, 초록, 파랑, 노랑
등 원색적인 색감의 조합으로 이루어진 이 인공 인물들은 서사
가 사라진 추상적 안무를 통해 우리가 알고 있는 발레 장르와는
매우 다르면서도 오락적 속성이 녹아든 새로운 움직임을 보여
준다. 여기서 흥미로운 것은 무용수들의 숙련된 기계적 움직임
에도 아이러니하게 그 기계 동작을 인간이 만들어내고 있음을
의도적으로 드러낸다는 것이다.

바우하우스 무대를 위해 제작한 슐레머의 추상적, 기하
학적 이미지와 의상 그리고 시나리오는 산업 시대의 발전과 기
계화에 대한 그의 긍정적 응답이자 하나의 표현이다. 그럼에도
슐레머는 이에 대해 무조건적 순응과 지지를 보내지는 않았다.
그 이유는 바우하우스의 무대가 정신과 물질의 조화를 통해 기
계화가 불가능한 인간의 본질적 이미지를 만들어내는 것을 예
술적 목표로 삼았기 때문이다.

4. 관습이 사라진 무대

바우하우스 무대 디자인은 조각과 회화의 원색, 기하학적 구성

을 활용하는 기존 연구에서 더욱 심화되었다. 이에 대해 슐레머는 전체성의 연극은 빛, 공간, 운동, 소리, 인간이 짜내는 다양한 복합체의 관계에 따라 이들 요소 사이에서 일어나는 모든 변화와 결합의 가능성으로 예술적 조형 즉 유기체가 아니면 안 된다"[9]고 언급했다. 이는 무대라는 것이 평면에서 공간으로 확장되며 다른 요소와 결합하고 재해석된다는 바우하우스 무대 디자인 연구를 뒷받침한다.

특히 샤빈스키의 스케치에서는 인물보다 공간 인식에 대한 깊은 관심을 엿볼 수 있다. 원근법의 선, 평면 혹은 격자에 의해 환기되는 평면과 깊이, 2차원 표면과 3차원 움직임 사이의 관계가 잘 드러난다. 쿠르트 슈미트와 게오르그 텔처Georg Teltscher의 〈기계적 발레〉 그리고 요스트 슈미트의 기계적인 무대는 기술 장비와 기계의 재현 가능성을 확장했다. 이제 극장의 전통 관습이 사라지고 기술적 무대장치 및 디자인 요소는 배우로서 등장했으며, 가끔은 배우마저 불필요해졌다.

모호이너지의 무대 디자인은 무대 기술이 주된 주인공으로 등장했으므로 무대가 시각적이고 근본적인 '전체성의 극장'으로 변환되고 있음을 보여주었다. 이 같은 모호이너지의 작업 방향은 1930년대 바우하우스 무대 공방의 후반에 많은 영향을 끼쳤다. 슐레머 역시 전체성의 연극이 어떻게 실현되어야 하느냐는 문제에 대해 "오늘날 더욱 중요한 하나의 견해에 따르면 소리, 빛(색), 공간 형태, 운동에 의한 행동 집중이 연극이다. 여기에서는 공연자로서의 인간은 필요하지 않다. 왜냐하면 우리 시대에는 대단히 유능한 장치를 조립할 수가 있고 그것들은 인간의 단순한 기계적 역할을 인간 자체보다

한층 완전하게 실행할 수 있기 때문이다"[10]라고 말하며 이 같은 현상을 뒷받침했다.

모호이너지는 특히 실험영화 및 사진술에서 아이디어를 얻어 빛과 움직임의 효과를 이용한 무대장치를 제작하면서 보다 추상적이고 동역학적이며 광선적인 요소들에 심취했다. 한편 요스트 슈미트, 하인츠 로에브Heinz Loew, 쿠르트 슈미트, 텔처와 샤빈스키는 슐레머의 개념에서 나타나는 인간과 모형 사이의 관계를 그들만의 방식으로 실현했다. 이들은 그 둘 간의 긴장 관계를 제거하거나 무시함으로써 배우를 무대로부터 점차 완전히 사라지게 하거나 동등한 형태 즉 오브제와 유사한 수준의 한정적인 기계적 형상의 역할로만 등장하게 했다. 배우의 역할을 기계 혹은 매개적인 역할로 제한했던 것이다. 결과적으로 바우하우스의 무대는 새로운 인식의 변환을 위해 시각예술과 기계적 기술을 적극적으로 결합했고 극예술의 추상화를 가져왔을 뿐만 아니라 현대의 공연예술로 이어지는 계보를 마련했다.

5. 기계적 신체 조형과 공간

슐레머는 시각적 요소가 강한 무대를 지향하면서 무대에서 연기자무용수의 동작 속성을 탐구했다. 바우하우스에서 무대실험은 기계적 극장과 무대 디자인 이외에도 안무, 마스크를 포함한 소품 그리고 의상 디자인을 포함하는데, 이것들은 바우하우스의 무대에서 부차적인 것 이상의 중요한 자리를 차지한다. 슐레머에 따르면 인간 신체의 변형은 의상과 분장에 따라 가능하다. 그리고 의상과 가면은 신체의 외형을 변형 **10** 오스카 슐레머, 앞의 책, 47쪽.

하거나 왜곡시켜 인간의 신체와 감정을 극대화하는 등 일종의 일루전을 만들어내는데, 이와는 대조적으로 연기자의 표정을 전혀 드러나지 않게 하고, 신체에 어떤 기계적 법칙성을 부여할 수 있게 한다고 말한다. 이 섹션에서 주요 작품으로 전시된 슐레머의 대표작 〈삼인조 발레〉의 의상은 공연을 위한 의상이라기 보다는 마치 조각 작품 같다.

　　〈삼인조 발레〉는 무대 공방의 활동 중 가장 성공을 거둔 슐레머의 창작품으로, 그가 바우하우스에 재직하기 전인 1922년 슈투트가르트 극장에서 이미 초연되었고 1923년 바우하우스 주간에 더욱 발전된 형태로 재연되었다. 특히 그가 공연 예술의 개혁을 위해 가장 집중했던 분야가 무용이었던 만큼 신체의 순수한 동작과 기하학적 조형 요소 그리고 유희적 본능이라는 그의 개념과 탐구가 이 작품에 면밀히 반영되었다. 3부작으로 이루어진 이 작품에는 세 명의 무용수가 등장하며 무대는 형태, 색, 공간의 세 개의 차원으로 구성된다. 이 작품에서 두 명의 남자 무용수와 한 명의 여자 무용수는 열여덟 가지 다양한 의상을 입고 열두 가지 춤을 교대로 보여준다. 무용수들의 형태와 움직임은 독특하게 디자인된 의상이 주는 제약 때문에 수직, 수평, 대각선으로 환원되고 단순화된다. 또한 무대를 통해 규칙적으로 반복되는 기계적 동작, 무용수 사이의 관계 그리고 공간과 무용수의 관계를 시각적으로 경험할 수 있게 했다. 이는 유기적인 신체의 본성과 한계를 넘어서고 결국에는 추상화에 이르는 바우하우스 양식 무대의 전형이다. 이처럼 〈삼인조 발레〉는 서사가 제거된 추상적이며 실험적인 공연이었지만, 슐레머가 말했던 "형상화의 본능적인 욕구"에서 오는 시각적 즐거움

과 스펙터클을 선사했고 신비롭고 엄숙하며 장난스러우면서도 무겁지만 환상적인 상반된 감성과 분위기를 함축적으로 보여주며 새로운 조형 표현의 가능성을 제시한다.

슐레머는 고무, 알루미늄, 철사, 셀룰로이드, 유리, 가죽과 같은 비전통적 소재와 디자인을 사용하여 패딩 바디 수트에서 기하학적 부속이나 오브제가 달린 조각 구조물에 이르는 다양한 의상을 무대 공방에서 제작했다. 특히 〈삼인조 발레〉의 조각적이고 생물기계적인 의상뿐 아니라 공간 무용-Space Dance, 형태 무용-Form Dance 등 바우하우스 무용에 사용된 의상과 소품은 형태와 재료 그리고 무게뿐 아니라 형식과 맥락상으로 무용수의 몸짓과 동작의 범위를 제한했다. 이에 더하여 배우들은 가면을 착용함으로써 마치 인형처럼 기계적, 익명적, 중성적으로 보이게 되었다. 이들의 무대에서 행해진 의식적 제스처와 기계화된 동작은 인간의 일상적인 동작을 도식적으로 유형화하고 전형화하면서 기계적인 신체의 조형을 만들어갔다.

〈막대 무용-Pole Dance〉(1927)은 검은 배경과 동일한 색상의 유니폼을 착용한 무용수 만다 폰 크라이비히Manda Von Kreibig가 팔과 다리에 길이가 다른 열 개의 흰 막대를 묶은 채 기계적인 동작을 보여주는 추상무용이다. 몸에 부착된 막대들은 무용수가 움직일 때마다 공간 속으로 더욱 확장되는 동작을 만들어낸다. 검은 배경 속으로 거의 사라져 버린 신체와 3차원의 공간에서 스스로 움직이는 듯한 막대는 슐레머가 새롭게 정립하고자 했던 "인체가 만들어내는 움직임을 통한 입체적 공간과의 유기적인 관계"를 보여준다.

영국의 무대 연출가이며 무대 미술가이자 이론가인 고

든 크레이그E. Gordon Craig는 슐레머와 유사한 개념을 가지고 연극의 개혁을 가져오는 데 중요한 역할을 했다. 그는 연기자는 주인공의 서사적 성격과 분위기에서 벗어나 작품의 분위기와 일치되도록 해야 한다는 믿음 아래 '초인간' 개념을 제안했다. 그에 따르면 초인간은 "피와 살로 이루어진 현실의 인간에서 벗어나 황홀경에 빠진 육체 즉 정신적인 실체"[11]를 의미한다. 또한 크레이그 역시 슐레머과 마찬가지로 무대예술의 본질을 춤과 움직임에서 발견했으며, 정신적인 상태의 순수한 동작, 다시 말해 "육체가 정신의 아주 철저한, 기계와 같은 도구"가 되어야 한다고 강조했다. 슐레머의 도식화되고 유형화된 인간은 이 같은 '초인간'의 다른 방식의 실현이기도 하다. 이와 같이 기계적이며 제한적인 바우하우스의 안무는 결과적으로 기존에 활동했던 무용수들의 설 자리를 점차 줄어들게 했으며, 그 대신 마스크를 쓴 인공 보철의 신체가 비정형적인 동작과 비관습적인 동작을 통해 새로운 형식의 공연예술을 선도했다.

6. 상상적 비전에 응하는 극장

그로피우스는 "현대의 극장 건축가는 연출가의 어떠한 상상적 비전에도 응할 수 있도록 현실적이고 적응이 가능한 빛과 공간을 위해 커다란 건반을 만들도록 목표를 정해야 했다. 즉 공간적 충격만이 마음을 변화시켜 활기를 불어넣을 수 있는 탄력성 있고 부드러운 건물이다"[12]라고 언급하면서 연극 공간의 새로운 해석에 대응하는, 현대의 무대와 극장에 대한 그의 개념을 말했다. 그로피우스는 1927년 베를린에서 아방가르드 연극 감독

[11]
E.고든 크레이그 지음, 남상식 옮김, 『연극예술론』, 현대미학사, 1999, 115쪽.

[12] 오스카 슐레머, 앞의 책, 92쪽.

어윈 피스카토Erwin Piscator를 위해 총체극장Total Theatre을 디자인한다. 이 총체극장은 프로시니엄proscenium 아치 같은 깊은 무대나 아레나 등 여러 무대의 가능성을 하나의 건물에 통합한 일종의 도구라고 할 수 있었다. 이것은 바우하우스 데사우 시기에 그로피우스가 설계한 가장 대담하면서 가장 흥미로운 건축적 실험 중 하나로 평가된다. 총체극장을 구상하면서 그로피우스는 다목적이고 다시점적인 극장 건물을 디자인했다. 거대한 건축 기계로 간주되는 총체극장은 공연이 진행되는 동안 무대 자체가 변형될 수 있도록 설계되었다. 타원형의 돔 천장은 공연이 진행되는 중에도 움직였고 관객의 위치를 바꾸기 위해 다양한 원형 무대를 수용하는 회전 플랫폼이 설치되기도 했다.

이처럼 극장의 모든 요소를 작동시켜 연기자, 무대 기계뿐 아니라 관객까지 거대하고 역동적인 무대의 일부가 되게 함으로써 무대와 공간을 선택적으로 경험할 수 있도록 했다. 그러나 이 열정 넘치는 극장의 설계는 결국 건축주의 재정적 어려움 때문에 실현되지 못했다. 이 전시에서는 그로피우스의 이상과 구체적인 구상을 살펴볼 수 있는 건축 모형(1927, 1989 재제작)이 전시되었다.

총체극장의 개념은 바우하우스 무대 공방의 실험으로 널리 알려져 있으며, 바이닝어의 〈원형극장Sphere Theatre〉(1926)과 파르카스 몰나르Farkas Molnar의 〈U-극장U-Theatre〉(1923)은 총체극장에 대한 그로피우스의 개념을 따르고 있다.[13] 또한 기술과 기계의 접목을 통해 새로운 무대미술의 가능성을 찾았던 모호이너지의 작업과도 많은 연관성을 갖는다.

이렇듯 기존의 극장이 블랙박스의 **13** 류지연, 앞의 책, 16쪽.

무대 위에 있는 연기자와 관람객 사이에 일정한 거리를 두게 해 제한적이고 일방적인 형태의 관람에 머물렀던 데 반해, 총체극장은 하나의 공간 기계로서 새롭고 복잡하고 다차원적인 경험을 제공하는 생동적인 무대의 선례가 되었다.

7. 바우하우스라는 공동체

바우하우스에서 공동체 의식은 다양한 조형예술가가 제諸 미술 간의 울타리를 유연하게 오가는 새로운 방식의 집단을 형성하게 했다. 따라서 공방의 마이스터와 학생은 작업 과정에서 비평과 연구를 실천하며 긴밀하게 협업했고, 그들 삶의 많은 부분을 공유했다. 앞서 언급한 대로 바우하우스에서는 시초부터 집단적인 프로그램 즉 다수가 함께 참여하는 학술 프로그램뿐 아니라 파티와 축제, 집회가 다수 기획되었는데, 이 모든 것은 새로움을 갈망하고 실험하는 중요한 장場으로 간주되었다.

위와 같은 경향은 특히 다른 어떤 공방보다 종합예술을 창작하는 무대 공방의 활동에서 가장 구체적이고 활발하게 나타났다. 무대 공방은 가구, 벽화, 그래픽 등 다른 공방의 모든 학생에게 협업과 공동 실험에 참여할 수 있는 기회를 제공했다. 또한 정기적 혹은 비정기적으로 열렸던 파티에서 주제를 정해 이를 위한 초청장과 의상 그리고 가면 등을 디자인해 제작했을 뿐만 아니라 때때로 그런 파티를 무대 공방에서 제작한 의상을 공개하는 자리로 활용하기도 했다. 이런 활동은 '삶과 같은 예술'이라는 현대적 관점으로 통합되어 학제 간 협동을 이룩하려는 그로피우스의 바우하우스 설립 개념에 가장 잘 부응했다. 바우하우스의 존립과 필연적으로 연관된 바우하우스의 공동체적

신념은 이들의 활동을 반대하는 편에 의해 위협을 받기도 했으나 강력한 존재감을 발산했다.

한국 현대미술 작품으로 재해석한 바우하우스의 무대

〈바우하우스의 무대실험〉 전시에서는 바우하우스가 다양한 분야의 동시대 작가들에게도 직간접적 영향력을 미치고 있음을 보여주고자 한국 현대미술 작가 6인의 작품을 함께 전시했다. 바우하우스 사람들과 현대 예술가들은 바우하우스의 '무대'를 다차원적이며 현대적인 미디어로 인식하는 한편, 시대의 현상을 포착하고 다양한 시도를 통해 '새로움'을 만들어내고자 하는 예술적 탐구 자세를 공통적으로 보여준다. 바우하우스의 무대미술을 현대적 관점에서 재해석한 김영나, 백남준, 안상수+파티PaTI, 오재우, 조소희, 한경우가 이 전시에서 보여준 작품들은 이들이 지속해오던 작업의 연장선 위에서 발전했으며 바우하우스와 넓은 의미에서 연결고리를 갖는다.

나가며

새로운 무대를 갈망하며 변화와 실험을 거듭해온 바우하우스의 무대 공방은 1928년 독일 에센Essen에서 개최된 제2회 독일 무용가회의의 작품을 상연한 것을 비롯하여 독일 전위무용의 중심이 되었다. 이들은 슐레머가 사임하기 직전인 1929년까지

베를린, 프랑크푸르트, 슈투트가르트 등 독일의 주요 도시를 순회하며 작품을 발표했다. 슐레머는 이 모든 활동의 구심점 역할을 충실히 수행해왔음에도 학교와의 논란 끝에 바우하우스를 떠난다. 이후 무대 공방은 새로운 마이스터 없이 운영되다 결국 사라지고 말았다.

바우하우스 내부에서도 독특한 위치를 차지하고 있었던 무대 공방은 그들이 남긴 다양한 연구와 전위적인 실험 그리고 창작물을 통해 공연예술뿐 아니라 다양한 분야에 폭넓은 영향력을 끼쳤다. 특히 현대 무대미술에 혁신적인 방향을 제시했는데, 아킴 프레이어Achim Freyer, 로버트 윌슨Robert Wilson, 요셉 스보보다Josef Svoboda와 같은 탁월한 무대 미술가들에게 창작에 대한 새로운 가능성의 길을 열어주었으며 현대무용에 새로운 패러다임을 제시했다. 시대의 징후와 변화를 깊이 인식하여 이를 개념화하고, 새로움을 향해 나아가고자 실험했던 바우하우스 무대 공방 구성원의 창작 태도는 플럭서스Fluxus와 해프닝 그리고 퍼포먼스로 이어지는 현대의 개념미술과 융복합 장르에까지 깊이 뿌리내렸다. 삶과 유리되지 않는 진보적이며 자유로운 정신이 담긴 이들의 유산은 여전히 빛을 발하며 우리를 새로운 지평으로 나아갈 수 있게 하는 무대에 서게 한다.

바우하우스의 금속 작업과
울름의 산업 디자인:
기능 탐구의 여정

이주명
서울대학교에서 산업 디자인, 영국 레스터폴리테크닉에서
디자인 경영을 공부했다. 금성사로 불리던 시절의 LG 전자에
입사해 9년이 좀 넘는 기간 동안 기획과 제품 디자인 실무 경험을
쌓았다. 인제대학교를 거쳐 지금은 연세대학교 원주캠퍼스에서
제품 디자인, 디자인 방법, 디자인 경영 등을 가르친다.
오래전부터 디자인의 질적 특성에 주목해 왔으며, 사회적,
기술적 변화 속에서 생존 가능한 디자인의 특성, 작동 방식을
좀 더 이해할 수 있기를 바라고 있다.

바우하우스와 기능주의

바우하우스는 산업 디자인의 클래식이다. 주변에서 유사한 형태적 특징을 선호하는 소비 경향도 쉽게 볼 수 있고, 마케팅에 바우하우스를 활용하려는 브랜드를 만나기도 한다. 디자이너들은 학교 때부터 그 클래식을 학습하면서, 어떻게 그렇게 짧은 시간 동안 어려운 환경 속에서 그런 대단한 일을 벌일 수 있었을까라는 경외심을 더한 궁금증을 갖게 된다. 바우하우스의 영향력이 아직도 유효한 이유는 바우하우스가 가졌던 특성 즉 기능주의가 지금도 그 가치를 지니고 있기 때문일 것이다. 바우하우스에서 기능주의가 확실히 모습을 드러내던 시기의 주역인 라슬로 모호이너지는 금속 공방을 통해 단순한 용기가 아닌 전기를 사용한 새로운 기능적 제품을 다뤄보고자 했고 공방에서 그 가능성을 실험했다.

지금에 비해 바우하우스가 다뤘던 제품 종류와 수량은 협소하고 미미했으며, 당시 산업화와 함께 확장되던 제품 개발상과 비교해도 사정이 크게 다르지는 않다. 또한 전후 불안한

시기에 국가의 돈으로 세워진 실험적인 미술학교로서 바우하우스가 지녔던 한계는 필연적이었다. 그럼에도 아직 우리 곁에 남아 있는 바우하우스가 하나의 멋진 클래식 스타일에 그치는 것이 아니라면, 그건 아마도 바우하우스가 추구했던 것과 실험성에서 비롯된 것은 아닐까 생각한다. 여기에서는 금속 공방을 중심으로 이루어진 바우하우스의 기능주의 실험들을 조심스럽게 살펴보고, 바우하우스를 잇고자 했던 울름조형대학의 시도가 바우하우스와 갖는 연결고리가 무엇인지 생각해보려 한다.

바우하우스는 1919년 개교와 더불어 종합예술인 건축을 중심으로 모든 창조적 예술을 통합하고, 예술이 수공예를 재인식해야 한다는 두 가지 의미가 담긴 강령을 발표한다. 건축과 예술, 수공예가 새로운 생활 환경에 기반한 상호 관계를 정립하지 못했다는 문제의식에서 시작되었다. 과거 건축이 '종합예술'로서 다양한 예술 분야를 포괄하던 지위는 상실되었고, 건축의 우산 아래에서 협력하며 존재하던 개별 공예들 또한 자신의 자리와 역할을 고민하기 시작했다. 값싼 기계 생산과 비교되는 비싼 수공예의 가치가 그리 높지 않다는 것도 문제였다. 바우하우스 개교 당시의 목표는 예술의 개념적 측면과 수공예의 기술적 측면을 하나로 합쳐 건축이라는 종합예술로 승화해 이런 문제를 해결하고자 하는 것이었다. 하지만 이 목표가 기계 기반의 새로운 시대적 특징을 제대로 반영했던 것은 아니다.

1923년 교장 발터 그로피우스는 새로운 시대의 기술이 갖는 위치를 보다 명확히 제시했다. 1919년 강령이 예술을 가능하게 하는 실행으로서 수작업이 갖는 중요성을 강조한 것이라면, 1923년의 명제는 예술의 생활 속 실천이 수작업이 아

닌 기계 생산으로만 가능해졌다는 것을 확실히 인식한 것이었
다. 특히 자본주의의 폐해와 전후 혼란스러운 빈곤의 현장에서
사회주의적 이상을 가졌던 그로피우스와 동료들은 모두가 누
릴 수 있는 예술을 당시의 기술을 통해 생산하고 전파하는 꿈
을 꾸었다. 19세기 중엽 고트프리트 젬퍼Gottfried Semper로부터
존 러스킨과 윌리엄 모리스의 미술공예운동, 러시아 구성주의,
더스테일 그리고 독일공작연맹은 모두 바우하우스의 산파였다.
니콜라우스 페브스너Nikolaus Pevsner는 이런 움직임을 참되고 정
당한 우리 시대의 양식을 추구했던 것이라고 평가하고 바우하
우스를 그 정점에 놓았다.[1]

　　기능주의는 건축 분야에서 비롯된 개념이다. 기술이 발
달하고 새로운 재료가 소개되던 근대에 건축을 어떤 모양으로
만들어야 할지에 대한 고민의 결과였다. 과거에 대한 동경으로
고전적인 기준에 의존했던 시기는 지나가고, 건축가는 새로운
기준이 절실히 필요했다. 미국의 건축가 루이스 설리반Louis H.
Sullivan은 1896년 그런 고민에 대한 답으로 "형태는 기능을 따
른다Form ever follows Function"는 유명한 말을 남겼다. 건물의 형태
는 건물의 목적에 맞아야 한다는 지극히 당연한 기능주의적 명
제였다. 하지만 그때 목적이 무엇인지, 기능은 무엇을 의미하는
것인지 규정짓는 것이 다시 중요한 문제로 떠올랐다.

　　그로피우스는 "하나의 사물은 그
안에 존재하는 본질과 특성을 통해 결정된
다. 그릇, 의자, 집 등이 형상화되기 위해서
는 올바로 제 기능을 발휘할 필요가 있다"[2]
고 언급했다. 디자인사가 조지 마커스George

[1]
니콜라우스 페브스너 지음,
권재식 외 옮김, 『모던 디자인의
선구자들』, 비즈앤비즈, 2013,
26-27쪽. 페브스너의 이런 관점은
존 헤스켓 등에 의해 1930년대에
형성된 목적론을 가진 신화로
평가되기도 한다.

Marcus는 기능주의의 조건을 단순하고 정직하며 직접적이고 목적에 걸맞으며, 장식을 배제하고 표준화로 기계 제작되며, 합리적 가격으로 구조와 재료를 드러내는 것이라고 설명했다.[3] 대부분 생산과 사용으로부터 비롯되는 기능적 특성이고 서로 연결되어 있다. 바우하우스의 금속 작업이 지향한 기능에 이 모든 것이 담겨 있었나? 이후 울름의 산업 디자이너들은 어떨까?

2

카타리나 베렌츠 지음,
오공훈 옮김, 『디자인 소사』,
안그라픽스, 2013, 112쪽.

3

Marcus, G., *Functionalist Design*,
Prestel-verlag, 1995, p.9.

바이마르 바우하우스의 금속 작업: 기능 모색

교육기관으로서 바우하우스는 예비과정과 더불어 공방 중심의 교육체제가 특징이었다. 금속 공방은 이름처럼 금속재료를 사용하는 작업을 실행하는 곳으로서 바이마르 바우하우스 시절 최초로 설치된 공방 중 하나였다. 초기 금속 공방의 조형 마이스터로는 요하네스 이텐, 실습 마이스터로는 크리스티안 델 Christian Dell을 거론할 수 있다. 이텐은 바우하우스의 주요 특징이라 할 수 있는 예비과정을 만들었으며 그로피우스가 초기에 초청한 저명한 예술가 중 한 명이었다. 하지만 그는 금속과 제작에 대해서는 문외한이었고, 공방은 필수 공구조차 제대로 갖추지 못한 열악한 상태였다.[4] 이텐은 금속 공방 말고도 동시에 여러 공방의 조형 마이스터로 책임을 맡고 있었고 구성주의적이면서도 종교적, 초월적 색채를 바탕으로 예술적 경향을 보였다. 당시 금속 공방의 결과물은 기초과정의 기본 형태가 입체로 표

현되거나 장식을 기하학적으로 적용하는 등 그로피우스의 예술
과 공예의 합치라는 이상과 실생활의 기물器物을 구현하는 것과
는 다소 거리가 있었다. 반면 1922년 합류한 델은 이미 뛰어난
은세공사였다. 델은 1923년 모호이너지의 부임과 그로피우스의
방향 전환에 호응해 주목할 만한 금속 공방 작업 결과를 만드는
데 필요한 물적, 기술적 기반을 닦았다. 델은 1925년 데사우로
이전하던 시점에 바우하우스를 떠났다. 조형과 실습으로 이원
화되었던 마이스터 제도가 폐지된 때이기도 했다. 그러나 그 뒤
에도 그의 작업에는 바우하우스의 영향이 배어 있었다.

　　국가의 예산을 사용하는 국립 교육기관이었던 바우하
우스는 불안한 바이마르의 정쟁 속에서 외부 압박에 대응해야
했기 때문에, 1923년 8월 15일부터 9월 말까지 대외적으로 성
과를 보여주기 위한 전시를 개최했다. 이를 통해 구매자, 산업
계와 직접 연계되는 통로를 개척해서 재정적 독립을 이루려는
목적도 함께 갖고 있었다.[5] 전시 행사의 일환이었던 바우하
스 주간에 그로피우스는 '예술과 기술-새로운 통합'을 기치로
향후 산업과 연계를 공고히 하는 새로운 방향을 천명했다. 개교
선언에 담겨 있던 공예의 자리를 기술이 대체하면서 산업기술
을 통해 예술이 생활 속에 자리 잡을 수 있다는 방향을 더 명확
히 제시한 것이다. 건축으로 종합된 예술을
통합적으로 보여줄 견본으로서 〈암 호른
주택〉을 지었으며 바우하우스의 모든 공방
이 그곳에 들어갈 카펫, 라디에이터, 타일,
조명, 가구, 주방 등을 제작했다. 두 달여의
전시 기간 동안 최소 1만 5천 명이 전시장

4
Wingler, H., *The Bauhaus*,
The MIT press, 1978, p.4.

5
Rowland, A., *Business Management
at the Weimar Bauhaus, Journal
of Design History*, 1988, vol.1,
no.3/4, p.153.

을 방문하여 성황을 이루었고, 전후 독일 경제의 회복 시기에
관람자들은 풍요롭고 평등한 이상 사회의 모델을 목격했다. 건
축비평가 아돌프 베네Adolf Behne는 "악조건 속에서도 4년 동안
이나 계속된 새롭고도 대담한 실험"이라고 평하며 바우하우스
의 성과를 인정했다. 전시회 때문에 학교의 사기는 크게 진작
되었고, 이후 실천 없는 논의보다 실제 물건을 만들어내는 것
에 관심이 쏠렸다.[6]

형가리 태생의 구성주의 화가였던 모호이너지는 1922
년 바이마르로 왔다. 1923년 사임한 이텐의 뒤를 이어 바이마르
바우하우스의 예비과정을 담당하고, 금속 공방의 조형 마이스
터로 임명되었다. 모호이너지 역시 금속 제작에 대한 경험은 없
었으므로 초기에는 공방 마이스터인 델의 교육을 확장시키는
정도의 작업을 독려하기만 했다. 하지만 모호이너지는 러시아
아방가르드와 네덜란드 더스테일 운동의 영향을 받은 구성주
의자의 철학을 확고히 갖고 형태적 정밀함을 강조했으며, 객관
성과 합리성이 기계 생산에 적합하다는 것을 증명하고자 했다.[7]
모호이너지가 쓴 「구성주의와 프롤레타리아」의 한 대목은 이렇
다. "우리 세기의 현실은 기술이다. 기계를 고안하고 만들며, 유
지한다. 기계 사용자가 되려면 금세기의 정신을 가져야 한다.
기계는 지난 시대의 초월적 유심론을 대체
하고 있다."[8] 모호이너지는 "맹견처럼 바우
하우스 속으로 달려들었고",[9] 그로피우스는
그를 통해 금속 공방을 산업 디자인을 위한
공방으로 재구성하고자 했다. 이전의 금속
공방 생산품은 와인 주전자, 사모바르주둥이

6
Whitford, F., *Bauhaus*, Thames
& Hudson, 1984, pp.136-146.

7
Norton, D., The Bauhaus Metal
Workshop 1919-1927, *Metalsmith*,
1987, vol.7, no.1, p.41.

8 Whitford, op.cit., p.128.

가 밑에 달린 러시아산 대형 주전자, 정교한 장신구, 커피 기구 등이었으며, 금은 세공인들은 자존심 때문에 철 같은 다른 금속의 사용을 꺼렸다. 그들에게 전기를 사용하는 가전제품이나 조명 설비의 대량생산용 사전 모형을 만들자는 생각은 받아들이기 어려운 것이었다. 모호이너지가 금속 공방의 체제를 '산업을 위한 디자인'으로 전환시키는 데에는 제법 시간이 걸렸다. 주전자 같은 기존 제품의 형태 변화는 비교적 빠르게 진행되었지만 새로운 제품 유형으로의 전환은 쉽지 않았다.[10]

1924년은 새로운 지향점과 인력, 시설, 역량, 관심이 갖춰진 바우하우스가 공예미학에서 기계미학으로 넘어가는 과도기였다. 예술과 기술의 통합으로 산업을 위한 디자인을 한다는 목표가 어떤 형태로 구현될지는 불확실했으며, 마이스터와 학생은 기계를 대하는 자세가 이전과 다른 구성주의적 시각을 그 실마리 중 하나로 삼았다. 독일공작연맹의 헤르만 무테지우스가 주장했던 표준화는 생산 비용을 줄여 값싸게 만들 수 있다는 경제적 장점으로, 대중성이란 사회적 측면까지 충족하는 매우 중요한 근대적 기준이었다. 하지만 그것은 다수의 물건을 시장과 생산을 전제로 통합 계획하는 기업이나 산업에서 가능한 방법이었다. 학교나 학교에 속한 학생은 산업과 긴밀한 협력 관계가 만들어지지 않는 한 표준화를 이룰 만한 정보를 충분히 확보할 수 없었기 때문에 표준화에 근거한 제품의 원형을 개발하는 것은 불가능했다. 반면 원과 사각형, 삼각형과 같은 기본형을 사용하는 구성주의적 조형은 평면적으로 이미 회

9
모호이너지에 대해 부정적이던 당시 학생 파울 시트로엔의 언급. ibid., p.127.

10
Marcus, G., Disavowing Craft at the Bauhaus: Hiding the Hand to Suggest Machine Manufacture, *The Journal of Modern Craft*, 2008, vol.1, no.3, p.347.

화 등을 통해 시현되었고, 작업대에 앉아 개인의 노력만으로도 구현이 가능했기에 공방의 초기 작업은 자연스럽게 그런 모습을 띠었을 것이다.

금속 공방의 대표적 학생으로 마리안느 브란트와 빌헬름 바겐펠트를 들 수 있다. 1923년 입학한 브란트는 모호이너지가 지도한 6개월의 예비과정을 마친 후 금속 공방의 일원이 된다. 이미 화가와 조각가로서 충분히 수련하고 서른한 살의 나이로 입학한 브란트는 입학한 첫해부터 금속 기물을 만들기 시작했다. 그리고 이듬해인 1924년 바우하우스 초기의 구성주의적 경향을 보여주는 대표적 사례로 유명한 찻주전자 〈MT49〉를 디자인했다. 기본 형태가 일상 사물과 어떻게 만날 수 있는지 실험한 결과이자 유사한 다른 시도에 비해 독특하고 적절하며 아름다운 조합이었다. 하지만 과도한 기하학적 표현으로 형식적 기능주의에 지나지 않는다는 비판을 받았다. 가급적 모든 부분을 구와 원, 직각으로 하려는 경직성으로 잡기 힘든 반원형 손잡이를 적용한다. 반면 주전자의 주요 기능이라 할 수 있는 주둥이의 형상은 몸체의 기하하적 시도와는 달리 기능적으로 유연하게 구부러진 것이었다. 찻물의 양을 조절하려면 주둥이를 차츰 좁혀야 하고 찻물이 몸체를 따라 흘러내리지 않도록 하려면 주둥이 끝부분을 약간 휘어야 했다. 결국 기하학적 형태의 조합만으로는 불가능한 실제 기능의 장벽이 있음을 스스로 인정했다는 것을 알 수 있다. 같은 해 디자인된 더 큰 용량의 주전자 〈MBTK24〉는 〈MT49〉와 거의 유사한 형태 요소를 갖고 있음에도 무게를 감당할 수 있는 손잡이가 있다. 바우하우스의 사료를 정리한 『바우하우스Das Bauhaus』의 저자 한스 빙글러는 1924

년 전후의 작품들에서 엄밀한 기하학적 형태 추구가 근본적으로 다루기 쉬운 기능적인 물건을 만들고자 하는 생각으로 바뀌고 있는 것을 알 수 있다고 평가했다. 그는 모호이너지의 합류가 학생의 입체주의적 관념과 초기의 형식주의적 유희에 대한 편애를 줄이는 데 도움을 주었다고 보았다.[11]

직선과 원형 같은 기본 형태가 기계 생산에 유리할 것이라는 추정은 일부분 맞지만, 그렇다고 당시 〈MT49〉가 기계적인 방법으로 생산된 것은 아니었다. 현재 박물관 등에 소장된 당시에 제작한 〈MT49〉가 모두 조금씩 다른 형태를 가지고 있다는 것은 수작업으로 제작했다는 것을 뒷받침하는 증거로 알려져 있다.[12] 그로피우스는 1938년 저술을 통해 바우하우스가 기계 생산을 위한 프로토타입을 만들었다는 것을 업적으로서 강조했다. 모호이너지가 부임하면서 학교와 산업의 관계가 재정립되고 학교는 생산품이 아니라 생산을 위한 모형을 제작했다는 것은 널리 알려진 사실이다. 하지만 모호이너지와 그로피우스를 비롯해 공예의 중요성을 강조하던 바우하우스의 일원들은 산업 디자인이 생산용 원형을 만드는 것이라는 것을 처음부터 깨닫고 추진했던 것은 아니다. 시장에서 수공예품의 좌절을 보고 기계 생산업자와 관계를 맺으며 자연스럽게 역할이 분담되었고, 실제 생산용 원형을 만들기 이전에 상당한 시간의 실험적 탐구 작업이 이루어졌다. 1923년의 전시로 산업과의 관계가 어느 정도 형성되고 협력 작업도 차츰 늘어났다. 그러나 산학 관계가 공식적으로 정착되기까지 상당한 시간이 걸렸고 그 과정 속에서 생존을 위한 바우하우스의 실험은 지속되었다.

11 Wingler, op.cit., p.317.

12 Marcus, 2008, op.cit., p.350.

브란트의 1924년작 〈재떨이〉 두 종은 담배의 특성과 재를 터는 과정에 대한 이해를 기초로 한 작업이었다. 그녀가 애연가였는지는 불확실하지만 충분한 관심과 관찰을 통해 흡연 과정의 기능적 측면을 포착하고 그것을 형태로 풀어냈다. 특히 담배를 피고 난 후 재와 꽁초가 담긴 판을 뒤집어 자연스럽게 아래로 감추는 방식은 기능과 형태의 접점을 찾아낸 탁월한 해결책이었다. 2년 후인 1926년의 재떨이는 재를 터는 동시에 자연스럽게 감춰지도록 아래가 개방되었지만 구멍은 보이지 않는 경사 방식을 제시했다. 움직이는 부분 없이도 문제가 해결될 수 있어 제품을 안정적으로 사용할 수 있는 기능성이 향상된 것으로서 1924년의 결과보다 더 우수하다고 평가할 수 있다. 이런 유형의 폐기물 투입구는 지금도 매우 널리 사용되고 있는 디자인이다. 2년 동안 브란트의 기능성에 대한 관점과 능력이 다양한 실험을 통해 더욱 향상된 것이다.

칼 제이콥 유커와 빌헬름 바겐펠트의 〈테이블 램프〉(1923-1924)는 기능에 기반을 둔 군더더기 없는 조형적 완결성을 보여주는 실례이다. 이후 다양한 조명 기기의 개발이 이루어졌지만 일명 '바우하우스 램프'라고도 불릴 만큼 바우하우스의 특성을 잘 보여주는 사례로 알려져 있다. 이에 대해 불투명한 우윳빛 유리 갓을 이용한 조명 기구에 대한 착상은 바우하우스가 시작한 것으로, 직관적인 시각적 사고와 정확한 엔지니어링에 기초한 사고가 현대 산업 디자인의 감각과 완벽하게 일치한다고 빙글러는 평했다.[13] 1923년 교내 전시에 출품했던 유커의 최초 〈테이블 램프〉는 갓 없이 반사판만 있었고 받침대가 두꺼운 유리판이었으며 기둥도 유리관이어서 전선이 노출되는 형식이었

다. 바겐펠트는 역사적인 둥근 간유리 갓을 씌우고 금속 기둥을 채용해 최초안을 개선한다. 유리관 기둥은 강도가 떨어지고 정확한 치수를 지키기 어려울 뿐만 아니라 조립을 위해 별도의 부품이 필요한 단점이 있었으므로 기능적이라고는 볼 수 없었다.[14] 바겐펠트의 작품은 그로피우스와 모호이너지의 격려에 힘입어 1924년에 열린 라이프치히 박람회에 다른 작품과 함께 일종의 상업적 학교 벤처 자격으로 출품되었다. 참가 학생은 전시장에서 똑같은 램프 30개를 두 줄로 배치하여 기계 생산을 암시하려 했지만 결과는 좋지 않았다.[15] 바겐펠트에 따르면 "소매업자와 제조업자 들이 우리 작업을 보고 비웃었다. 마치 조잡한 기계 기술로 만든 싸구려로 보였기 때문이다."[16] 하지만 실제로 그 제품들은 시설이 미비한 공방에서 구형 광택기 한 대로 제작된, 엄청난 공수工數가 들어간 수공예품이었던 것이다. 박람회에서 돌아온 학생은 가격이 문제이고 가격을 맞추려면 더욱 저렴한 생산방법 즉 기계 생산을 도입해야 한다고 보고했다. 그러면 1,500-2,000개는 즉시 팔 수 있을 만큼 가능성이 있다는 말도 덧붙였다. 그때까지 바우하우스는 산학 협력 방식을 제대로 설정하지 못했지만 산업과 직접적인 연계가 필요하고 기계 생산의 필요성을 인정해야 하며, 기계 생산으로 만들어진 아름다움의 기준을 새롭게 모색해야 한다는 생각이 무르익고 있었다. 그로피우스는 바우하우스의 제품이 아직 산업과의 연계도 충분하지 않았고 기계

13 Wingler, op.cit., p.458.

14
최초안의 유리 특성에 호감이 있던 바겐펠트는 다시 유리로 된 디자인해 현재는 두 가지 안이 존재한다. 바겐펠트는 바우하우스가 데사우로 옮기던 1925년에 따라가지 않고 바우하우스 자리에 만들어진 국립공예건축학교의 조교로 남는다. 이후 바겐펠트의 작품은 상당수 유리 공예품들이고, 1955년 유리의 조형감이 남아 있는 별난 형태의 브라운사 오디오를 디자인하기도 했다. 모호이너지는 바겐펠트의 이런 성향이 기능주의적 미감과 거리가 있다고 크게 비판한 바 있다.

15 Marcus, 2008, op.cit., p.352.

16 Norton, op.cit., p.43.

생산도 하지 못했지만 겉보기에라도 기계로 생산한 것처럼 보여
야 한다는 데 중점을 두었다. 그래야 향후 기계 생산의 길이 열
릴 수 있다고 판단했던 것이다. 만약 기계로 만든다면 이런 모양
일 것이라는 추정을 바탕으로 형태의 방향을 결정했다.

데사우로 옮기며: 산업과 만나 기능을 확인

1923년 산업과 연계를 강화하는 행보가 있었음에도 이듬해 2
월 바우하우스의 사회민주주의적 정치 성향을 문제 삼는 바이
마르 의회가 구성되면서 9월 바우하우스 마이스터의 고용 계약
을 1925년 4월부로 종료하기로 결정했다. 하지만 그해 3월 데
사우 시의회가 바우하우스를 '시립대학'으로 받아들이기로 하
면서 다음 달인 4월 초 데사우 바우하우스의 첫 강의가 시작되
었다. 바이마르에 이어 금속 공방, 목공방목조 공방 등이 계속 개
설되었지만 도자기나 조각 관련 예술 공방들은 문을 닫았다. 그
로피우스는 산업과 과학의 중요성이 강조되는 새로운 프로그
램을 발표했다. '이론적 및 실제적-형식적, 기술적 및 경제적 분
야에서 체계적인 실험 작업'을 요구했고, 공방은 산업 모델을 제
작하기 위한 '실험실'로 규정되어 산업과의 관계를 정립해나가
기 시작했다. 1925년 11월에 들어 제품과 디자인의 상업적 마케
팅을 담당할 바우하우스 유한회사가 설립되었다.[17]

　　　데사우로 이전하느라 어수선했지만 금속 작업은 꾸준
히 이어졌다. 1925년 델이 자신의 이름으로 은제 커피티 세트
를 만들고 브란트도 조명 기구를 만들기 시작했다. 이후 브란트

는 바우하우스에 머무는 1929년까지 스무 종 이상의 조명 프로토타입을 제작한다. 1926년 12월에 열 예정이었던 새로운 데사우 교사에 들어갈 조명을 제작했고, 조명 기구에 일련번호를 부여했다. 데사우의 새로운 금속 공방은 시설이 좋았고 조명 기구 제작은 핵심 작업이었다. 브란트는 1927년 여름 학기부터 조명 기구의 기술 실험을 담당했는데 모호이너지가 떠난 1928년 5월부터 1929년 7월 1일까지는 금속 공방의 책임자 역할을 했다. 브란트는 산업체 방문을 늘려가면서 현장을 보고 관계자 면담을 진행했으며, 자신들의 주 관심이 산업 디자인이라는 것을 확인할 수 있었다.[18] 1928년 2월 모호이너지와 브란트는 바우하우스를 대표하여 라이프치히의 쾨르팅 앤드 마티에센칸뎀사와 조명 기구의 예술적 디자인을 위한 컨설팅 계약을 체결한다.[19] 베를린의 쉬빈처 그래프사와도 협력 관계를 맺었는데 이는 바우하우스와 산업 모두에게 이로운 것이었다. 기업은 바우하우스에 조명 기구의 발광 기술과 제조 방법 등 실질적인 정보를 제공했고, 당시 책임자였던 브란트와 학생이었던 힌 브레덴디크 Hin Bredendieck를 중심으로 금속 공방 구성원들이 해당 기업의 제품을 디자인하고 컨설팅을 진행했다.

컨설팅 계약에 따라 바우하우스의 작업자들은 정기 수당에 더해 해당 제품의 판매 실적에 따른 로열티를 받았으며, 대신 형태의 권리를 쾨르팅 앤드 마티에센사의 소유로 넘겨주었다. 바우하우스와 쾨르팅 앤드 마티에센사의 협력 관계는 매우 성공적이어서 이후 베를린 바우하우스가 공식적으로 문을 닫은 1933년까지 스물다

17
https://www.bauhaus.de/en/das_bauhaus/48_1919_1933/

18 Norton, op.cit., p.43.

19
http://www.kandemlampen.de/index.php?seite=geschichte&land=de

섯 개 이상의 칸뎀 조명 기구 모형이 만들어졌다. 그중에는 당
시의 유행을 따르는 것도 있었지만 매우 혁신적인 것들이 상당
수 있었다.[20] 1928년 이후 1932년까지의 칸뎀 램프의 누적 판매
량은 5만 대에 달했다. 바우하우스의 개입으로 칸뎀 램프가 탄
생한 것은 아니지만,[21] 브란트의 작업으로 형태로 표현된 기능
정의가 보다 더 명료해지고 형태의 단순성이 실현되었음을 볼
수 있다. 당시 조명 회사 아에게의 페터 베렌스 같은 산업 디자
인의 선구적 업적도 물론 있었지만 대체로 전통적인 미술품이
나 공예품이 주류였던 시장에서 바우하우스의 전등은 형태와
기능의 조화를 통해 성공을 거둘 수 있었다.[22]

　　　　금속 공방에서 이루어진 것은 아니지만 현대적 금속 재
료와 공정으로 혁신적 모습을 보여준 당시 사례로서 마르셀 브
로이어가 금속 파이프를 구부려 만든 곡강관曲鋼管 의자를 빼놓
을 수 없다. 브로이어는 1920년부터 그로피우스 지도로 바우
하우스 목공방에서 수학하고, 1924년 목공방의 직인으로 채용
되어 이듬해에 목공방의 주니어 마이스터
가 되는데, 그해 유명한 바실리 의자Wassily
Chair 〈B3〉를 만든다. 바실리 의자는 가볍고
세련된 형태였다. 강관을 교차해 어떤 재료
보다 튼튼하고 아주 가볍게 보였으며 실제
로도 그랬다. 가볍다는 특징 덕분에 이동이
쉬워졌고, 다양한 용도를 소화할 수 있었으
며, 강관의 조립 제작으로 분해가 가능했던
데다가 부품 교환도 문제없었다. 그러면서
도 강관의 비틀림과 허공에 걸린 직물 바닥

20
http://www.kandemlampen.de/index.
php?seite=geschichte&land=de

21
1924년부터 칸뎀 램프의 기본형
〈no.573〉이 개발되어 판매되고
있었고 바우하우스와의 계약으로
1928년 브란트가 개발한 〈no.679〉은
앞선 모델과 상당히 유사한 구조를
갖고 있다.

22 Wingler, op.cit., p.457.

23 Whitford, op.cit., p.178.

24 Wingler, op.cit., pp.450-452.

의 유연성으로 쿠션 있는 의자처럼 안락했다. 단순한 재료와 구조로 청결 유지가 쉽고 대량생산이 용이하여 경제성도 확보했다. 바실리 의자는 이후 곡강관을 사용한 가정용 가구 제작의 시초가 되었으며, 이 방식은 지금도 의자나 탁자 같은 가구의 구조로 광범위하게 사용되고 있다. 브란트의 경사식 재떨이 뚜껑, 바겐펠트의 조명 유리갓과 함께 아직까지 살아남아 기능적 탁월성을 보이는 바우하우스 기능주의의 실험 사례라 할 수 있다.

당시 바우하우스에는 강관을 구부려서 깔끔하고 현대적인 외관을 완성한 바실리 의자를 만들 만한 시설이 없었다. 목재를 가공해서 가구를 만드는 목공방은 물론 금속 공방도 파이프를 구부리는 기술과 공정을 확보하지는 못했다. 또한 바이마르와 달리 공방 간 교류가 없어지고 융합적 특성이 사라지고 있었다.[23] 바실리 의자 프로토타입을 만들기 위해 브로이어는 외부의 철물 제조공의 도움을 받아 혼자서 의자를 완성했다. 처음 생산은 강철관을 제조하던 마네스만Mannesman사를 통해 이루어졌는데 얼마 후 바우하우스에도 곡강관 제조 시설이 설치되었고 목공방은 가구 공방으로서의 면모를 더 갖추게 되었다. 이후 가구의 발전 방향은 주로 규격화, 차별화된 형태, 접는 방식, 기능과 구조의 개량 문제에 초점이 맞춰진다. 바실리 의자를 통해 가능성을 확인한 브로이어는 1926-1927년 곡강관 기법에 기반을 둔 의자의 개발, 판매를 담당할 스탠다드 뫼벨 Standard Möbel사를 베를린에 설립했다. 곡강관을 사용한 다양한 기능의 의자들이 만들어졌고, 1928년 잡지《바우하우스》의 첫 호에 스탠다드 뫼벨사의 광고가 실렸다.[24] 브로이어와 비슷한 시기인 1926년 네덜란드 건축가 겸 가구 디자이너였던 마르트

스탐Mart Stam은 베를린에서 표준화된 가스 파이프와 파이프 연결부를 사용해 강관 의자 골격을 만들었다.[25] 스탐과 함께 바이센호프 주택 단지 준비를 같이 하던 미스 반 데어로에도 관심을 보였고, 이후 경쟁적으로 곡강관 의자가 개발되기 시작되었다. 불과 2-3년 만에 금속은 가구 시장의 중요한 흐름이 되었고, 브로이어는 금속 재료의 등장을 이렇게 표현했다. "금속 가구는 현대적 생활을 위한 필수품이다."[26]

25 브로이어와 스탐은 곡강관 의자의 원류를 놓고 독일 법정에서 대결을 벌였으며 결국 스탐이 승리했다. 브로이어의 의자는 강관을 절곡하고 스탐은 직선 파이프를 연결했기 때문에 서로 달랐지만 브로이어 의자가 라운지 용도로 다소 복잡하고 장식적이라고도 할 만한 외형을 갖고 있었던 것과 비교해 스탐의 기본형이 훨씬 단순하여 본질적이었던 때문으로 추정된다. 이후 미국으로 건너간 브로이어의 디자인을 주류 가구업체 놀Knoll사가 생산함으로써 미국에서는 브로이어가 원류로 인정받게 된다.

26 Marcus, 1995, op.cit., p.94.

데사우 바우하우스가 무르익어, 기능 생성의 체계 형성

건축으로 예술을 종합하는 것은 바우하우스 설립 초기부터 그로피우스의 숙원이었으나 건축학과가 개설된 것은 1927년이었다. 개교 후 8년이라는 시간이 걸린 것이다. 그 기간 동안 건축 수업이 아예 없었던 것은 아니었다. 통합된 건축 문제를 다루기 위한 사전 교육 시간이 필요하다는 그로피우스의 생각[27]이 개설 시기가 늦춰진 주된 이유였다. 예비과정과 공방 교육을 받고 시험에 통과한 마이스터가 배출되면서 더 이상 건축학과 개설을 미룰 이유는 없었다. 건축학과의 개설과 더불어 건축가 하네스 마이어가 교사로 합류하고, 1928년 그로피우스는 개인적 이유로 사임하면서 마이어를 교장으로 추천한다.

27 Whitford, op.cit., p.179.

마이어는 확고한 사회주의적 관점의 디자인관을 가진 사람이었다. 그래서 바우하우스의 이전 연구들을 표현주의적이라고 비판하고 모든 미학적 고려 사항을 배제해야 한다고 주장했다. 그는 교장 취임사에서 건축물은 생물학적 작용이지 미학적 작용이 아니라고 선언했다. 집을 만들기 위해서는 경제학자, 통계학자, 위생학자, 기후학자 들이 협력해야 하며 건축가는 조직화의 전문가라고 일갈했다. 그에게 건물은 사회적, 기술적, 경제적, 정신적인 것의 조직화일 뿐 예술품이 아니었다. 이텐의 협소한 미학적 원리 탐구로 시작된 형태 탐구 교육과정은 자연과학, 공학, 사회학, 인문학을 통해 보다 직접적인 세계의 구성 원리를 이해하는 방향으로 대체되었다. 학생은 디자인 원리를 통해서가 아니라 실제 생활의 요구 사항을 기반으로 설계하고 미래 사용자의 '생활 과정'을 연구했다. 그 모든 결과를 건축 또는 인간 환경의 구축으로 연결시키고자 했다.

마이어는 바우하우스의 공방들이 예술에 너무 치중하여 생산 기술과 시장의 요구를 충분히 고려하지 않았다고 생각했으며, 모든 공방이 실질적으로 건축을 중심으로 재편되길 바랐다. 예술에 대한 의견 차이로 금속 공방을 맡고 있던 모호이너지와 목공방의 브로이어가 사직했다. 브란트와 예비과정을 담당하던 요제프 알베르스가 금속 공방과 목공방을 임시로 맡았지만 불과 1년여 뒤인 1929년 금속 공방과 목공방, 벽화 공방이 합쳐져 건축을 지원하는 실내 마감 공방이 만들어진다. 공방 운영의 책임자로는 바우하우스에서 예비과정을 시작으로 벽화 공방에서 수학하고 마이스터 자격을 획득한 알프레드 아른트 Alfred Arndt가 선임되었다. 아른트는 바우하우스가 베를린으로

이동하는 1932년 초까지 책임을 맡았다.

　건축가의 아들이며 자신이 건축가였던 마이어에게 제품은 건축의 부속이었다. 그러나 제품의 대량생산을 통한 가치 확산은 그의 이념에 비추어 매우 중요한 것이었다. 그래서 각 공방의 생산 역량이 높아진 것이 마이어의 업적이라는 주장에는 이론의 여지가 없다.[28] 마이어는 사치스러운 물건을 만들기보다 사람들의 실제적인 필요를 충족시켜야 하는데, 그동안 바우하우스의 제품 대부분이 비쌌기 때문에 그럴 수 없었다고 생각했다. 여러 공방이 산업체에 판매 가능한 디자인과 제품을 만들 수 있도록 노력했고, 대량생산으로 값싸게 생산해 사람들의 필요를 충족시킬 수 있다고 믿었다. 이론 수업은 실기 과목에 대한 연구의 성격으로 연결되었고, 외부 프로젝트에 참여하는 학생은 재료 주문부터 마지막 계산에까지 실행을 염두에 두고 철저히 진행하도록 지도했다. 직물, 가구만큼 학교에 큰 수익을 가져다 주지는 못했지만 금속 작업자들은 전시장 시설과 기구 디자인, 데사우 수영장의 조명 기구 일체와 드레스덴 박물관의 위생 집기류 등을 디자인했다. 1927년 무렵은 독일이 전기 제품 수출국으로 부상하며 해외에서 '메이드 인 저머니Made in Germany'가 인기를 끌면서 독일의 경제가 부활하던 시점이었다. 그 영향으로 투자와 실험에 들일 수 있는 비용 일부가 바우하우스에도 유입되었다. 마이어의 재임 기간 동안 바우하우스의 수익은 두 배로 늘어났다.[29]

　당시 금속 제품의 성공적인 사례로 1932년 출시된 칸뎀 램프 〈no.943〉을 들 수 있다. 브로이어의 의자처럼 파이프를 구

28　Wingler, op.cit., p.9.

29　Whitford, op.cit., pp.190-191.

30　https://de.wikipedia.org/wiki/Hermann_Gautel

부려 몸체와 받침대를 만들고, 그에 따라 받침대에 있던 스위치를 갓 부위로 이동해 단순하고 현대적이면서 제작 비용을 줄일 수 있는 디자인으로 이전 모델에 비해 큰 진보를 이룬 것이었다. 그런데 흥미로운 점은 ⟨no.943⟩을 디자인한 하인리히 보어만 Heinrich Siegfied Bormann 이 바우하우스에 입학한 것이 마이어가 해임되는 혼란스러운 시기였던 1930년 초였다는 것이다. 그때는 이미 금속 작업 계보의 중심인물인 모호이너지, 브란트, 바겐펠트, 브로이어가 모두 바우하우스를 떠났고 금속 공방은 실내 마감 공방에 통합되어 벽화 공방 출신이었던 아른트가 관할하고 있었다. 특별한 경력이 없던 스물세 살의 보어만이 불과 입학 2년 만에 성공적인 혁신을 이루어낼 수 있었던 배경은 무엇일까?

보어만이 칸뎀 램프를 생산하는 쾨르팅 앤드 마티에센 사와 작업을 할 수 있었던 것은 바우하우스의 컨설팅 계약이 당시까지 유효했기 때문이다. 그 계약에 따라 작업이 이어졌다. 브란트가 힌 브레덴디크와 작업하고 다시 브레덴디크가 후배인 헤르만 가우텔Hermann Gautel과 작업하는 식이었다. 1927년 입학한 가우텔은 보어만이 ⟨no.943⟩을 디자인하던 1930-1931년에 금속 작업에 열중했고, 3대 교장 반데어로에는 가우텔의 뛰어난 재능을 인정했다.[30] 그동안의 활동을 바탕으로 각 개인이 역량을 갖추었고 금속 작업의 인적 연계가 가능했던 것이다. 마이어 시기의 재정적 성공이 재임 기간 2년 만의 성과는 당연히 아니었다. 초기 이텐이 주도했던 과학의 시각적 표현부터 모호이너지의 산업 연계, 대량생산과 기술적 적합성, 제품건축을 포함한 인공물이 생성되는 원리를 이해하고 수요자의 실제적 필요를 충족시키려 한 마이어의 노력까지 바우하우스는 기능주의적

관점을 고민하고 실험을 부지런히 하며 매우 압축적으로 역량을 키웠다. 초기의 그로피우스는 기능을 충족시킨다는 것이 실제로 무엇을 의미하고 어떤 조건이 필요한지 잘 몰랐던 것으로 보이지만, 그는 일관되게 사회적 가치를 지향하며 기능주의 비전을 탐구했다. 또한 그는 공동체로서 학교의 실험성을 활성화하고 바우하우스가 힘을 발휘하는 기반을 마련했다.

　　다른 여러 가지 여건도 좋아졌다. 데사우 바우하우스의 시설은 양산을 위한 샘플을 만들고 어느 정도 생산까지 가능할 수 있는 수준으로 작업 여건이 확보되었다. 다양한 산학 협력을 진행하면서 해당 제품 관련 제작, 생산 기술에 대한 지식이 내적 역량으로 자리 잡았다. 1922년 에밀 랑게Emil Lange가 산업 연계를 위한 재정 전문가로 초빙되어 산업 지향성을 확실히 보여준 1923년 전시를 열었다. 하지만 랑게는 재정 전문이라기보다는 건축가였고, 영리성을 추구하고 내외적 인식 전환을 도모하는 데 많은 어려움을 겪었다. 결국 1924년 바우하우스의 재정 지원을 담당하던 주립 은행Staatsbank 네케D.R. Necker의 지원에 힘입어 1925년 바우하우스 유한회사를 설립했다. 이와 같이 바우하우스가 권리를 거래하고 이익을 추구할 수 있는 전문성을 확보한 것도 당시의 활발한 작업을 가능하게 한 요인이었다. 이론의 개념을 바꾸어 디자인 실험을 위한 실용적 이론 학습이 진행된 점도 주목된다. 바우하우스의 공방은 대량생산에 적합한 제품의 원형과 시대의 전형성을 주의 깊게 개발하고 끊임없이 개량한 실험실로서 체제를 갖추었다.[31]

　　바우하우스 설립 초기 그로피우스는 "산업과 공예가 협업하는 새로운 방법"을 확립하고자 했다. 이들 실험적인 작업자

experimental workers는 대량생산을 위한 프로토타입을 만들었다. 새로 만들어지는 모델은 기계의 특수성에서 파생된 진가와 아름다움을 지니고 있어야 했고, 품질을 배로 중시해야 했다. 이것이 컨베이어 벨트를 통해 생산되는 싸구려 대용품에 대항마로서 선두에 서려는 바우하우스의 이상이었다.[32] 건설적 지향점과 적절한 과정, 성숙된 조건을 통해서 바우하우스의 구성원들은 기능주의적 이상을 어떻게 실현해야 하는지 깨닫고 자신들이 가졌던 이상이 무엇이었는지 좀 더 명확한 그림을 갖게 되었다. 그로피우스가 마이어와 같은 생각을 하지는 않았던 것으로 보이지만 교장으로 마이어를 선택한 것은 기능주의 발전 맥락으로 보아 적절한 것이었다. 다만 당시의 대내적 상황으로 보아 시대를 너무 앞서간 마이어의 디자인관은 다른 조건들과 부합되기 힘들었다. 교수들은 반발했고 몇몇은 사임했으며, 다른 몇몇 교수는 단지 마이어를 반대하기 위해 학교에 남았다. 매우 현대적인 디자인관을 가졌지만 외부적 정치 갈등에 타협하지 않고 내부 통합 능력이 부족했던 마이어는 1930년 데사우 시장에 의해 해임된다. 마이어는 해임 후 '나의 추방'이라는 단어까지 동원한 공개서한을 쓰면서 바우하우스가 그때까지도 초기의 표현주의적 경향을 버리지 못하고 "예술이 삶을 질식시키고 있다"는 독설로 항의했다.

　　하지만 마이어의 뒤를 이은 3대 교장은 바우하우스로 다시 예술을 끌어들인 당대의 유명 건축가 반데어로에였고, 그를 추천한 사람은 전임 교장으로 마이어를 추천했던 그로피우스였다. 반데어로에는 바우하우스를 이론 중심

31　Wingler, op.cit., p.110.

32　Olaf Arndt, The Metal Workshop, Jeannine Fiedler, Ed. *Bauhaus*, 2006, p.427.

의 전통 건축학교로 변모시켰으며 공방 생산과 산업 디자인은 많이 위축되었다. 그의 기능주의에 대한 이해는 우아함과 미학적 정확함을 추구하는 것이었다. 반데어로에가 마이어 시절의 교훈으로 단호하게 정치적 영향을 차단하려고 했으나 이미 영향을 받은 학생의 반발을 무마시킬 수는 없었다. 1932년 나치에 장악된 데사우 의회는 바우하우스 폐교를 결정했다. 반데어로에는 바우하우스를 베를린으로 옮겨 사립대학 형식으로나마 대학을 존속시키고자 노력했지만, 모든 노력은 실패했고 1933년 바우하우스는 베를린에서 공식적으로 문을 닫는다.

울름조형대학의 이원적 계승: 산업과 아카데미의 분리

1945년 제2차 세계대전이 막을 내린 후 1953년 독일 남부 울름에 바우하우스의 계승을 목표로 울름조형대학이 설립된다. 베를린에서 바우하우스가 문을 닫은 지 20년 만이었다. 울름의 초대 학장 막스 빌Max Bill은 1927년부터 1929년까지 데사우 바우하우스에서 바실리 칸딘스키, 파울 클레, 오스카 슐레머에게 사사했다. 울름의 신 교사 건축 계획을 작성했지만 그래픽 디자이너이면서 산업 디자이너이기도 했던 그는 산업 생산을 시대적 원칙으로 인정하고 경제적, 기술적 조건에 맞추어 합목적적이면서도 아름다운 제품을 만들고자 했다. 다만 그의 미적 관념은 도덕적이고 사회적 가치와 연결되는 동시에 독특하면서도 강력해서 일상용품의 높은 미적 수준을 통해 삶을 도덕적으로 승화할 수 있다고 굳게 믿었다.[33] 그는 나쁜 형태와 성전聖戰을

벌여야 한다는 신념으로 〈좋은 형태Die Gute Form〉 순회전을 개최했다.[34] 오랜 기간 비즈니스 관계를 유지한 융한스Junghans사의 시계와 간결하고 명쾌한, 일명 울름 스툴을 통해 막스 빌의 미감을 엿볼 수 있다. 빌과 함께 울름 스툴을 디자인한 한스 구겔로트Hans Gugelot는 빌의 초빙으로 1954년 강사로서 울름조형대학에 합류한다. 스위스에서 건축교육을 받은 구겔로트는 1948년부터 빌의 일을 도왔으며 1950년에는 자신의 사무실을 열었다. 그가 같은 해에 디자인한 〈M125〉는 용도와 환경에 맞게 변경, 확장이 가능한 패널 조립형 모듈 수납장이었다.[35]

한편 전후 사업 복구에 열을 올리던 브라운사는 1954년 처음 실시된 소비자 조사를 통해 현대적 생활 방식에 대한 선호가 증가하는 것을 감지했다. 그 결과로 "현대적이고 깨끗하며 평범한 형태, 매력적인 소재, 밝은 색상, 합리적 구조, 높은 기술적 가치" 등 최신 제품이었던 트랜지스터 라디오의 향후 개발 방향이 정립되었다. 새로운 디자인 개발을 위하여 울름조형대학도 합류했다. 구겔로트가 중심이 된 울름조형대학과 브라운의 협업은 1955년 뒤셀도르프 전자전시회를 통해 〈SK1〉 라디오브라운의 고문 프리츠 아이힐러Fritz Eichler 디자인, 〈G11〉〈G12〉 오디오구겔로트 디자인 등이 전시되면서 타 제품과 확실한 차별점을 갖는 성과로 나타난다. 이때 출품된 제품 못지않게 의미 깊었던 것은 그래픽 디자인 강사였던 오틀 아이허가 학생과 함께 디자인한 〈D55 전시대D55 flexible exhibition system〉였다. 그리

33
Kapos, P., Art and Design: The Ulm Model, 2016, (http://www.ravenrow.org/texts/83/)

34
Sudjic, D., When we knew what good design was, Max Bill's View of Things: Die Gute Form: An Exhibition 1949-2015, (http://www.uncubemagazine.com/blog/15161005)

35
http://www.hasgugelot.com/en/vita.php M125는 1956년 Messrs, Wilhelm Bofinger 사를 통해 양산.

드 방식으로 확장되는 격자 공간으로 구성할 수 있어 이동과 조
립이 쉽고 전시대로서 필요한 조건을 잘 갖춘 것이었다.

　　1956년 개발된 턴테이블 〈SK4〉는 기존 가구식 음향기
기의 나무 재료가 아닌 철판 절곡으로 재료를 바꾸면서 동시에
얇고 투명한 플렉시 글라스plexi glass를 사용하여 내부의 정갈하
게 정리된 기능을 그대로 드러내 보여주는 높은 미적 수준을 구
현했다. 버튼과 레버, 표시기 등은 마치 편집 디자인의 그리드처
럼 수직, 수평으로 기능 중심의 시각적 원칙을 세워 배열했는데,
이는 그래픽 디자이너였던 아이허의 생각이었다. 〈SK4〉는 그동
안 오디오는 가구라는 고정관념에 따라 나무 박스로 가려져 있
던 장치나 그릴, 재료들을 솔직하게 드러내고 사용을 감안해 요
소를 배치하면서 부가적 장식을 배제했다는 점에서 모던한 기
능적 조형 원칙을 보여주었다. 한 가지 놀라운 것은 모더니스트
들이 혐오했던 장식이 없음에도 그 자체가 화려하고 빛이 나는
느낌을 전달하기 때문에 한편 장식적이라는 인상을 준다는 것
이다. 그래서 〈SK4〉는 아이러니하게도 지금도 기능주의라는 스
타일로 살아서 복고를 즐기는 사람들의 취미품이 되었다. 이런
강렬한 느낌에 내포된 '아름다움'을 추구하던 울름조형대학의
초기 지향점과 막스 빌의 영향을 무시할 수는 없을 것이다.

　　바우하우스의 2대 교장 하네스 마이어가 사임하면서
비판했던 것에서도 볼 수 있듯 바우하우스는 처음부터 끝까지
조형학교였다. 하지만 사용과 생산을 전제로 한 제품의 형태를
만들 때 사용성과 기술, 시장, 가격에 대한 고려가 없다면 전혀
기능적이지 못하고 충분한 가치와 보상도 받을 수 없었다. 그
래서 바우하우스는 차츰 체제와 규칙, 교육 내용을 필요한 것으

로 채워나갔다. 마이어는 좀 더 극단적으로 그의 생태적 관점에서 사물의 생성과 유지와 관련된 최신 학문을 도입했다. 하지만 정작 마이어 재임 시기에 학생이었던 빌이 배운 것은 좀 달랐던 모양이다. 울름조형대학 초반의 모토인 예술가-디자이너 교육을 바탕으로 빌은 교육과정의 반을 예술교육으로 채워놓았다. 하지만 빌이 1954년 채용한 토마스 말도나도Tomas Maldonado 중심의 젊은 강사들은 디자인은 예술이 아니고 과학이며, 빌이 생산과정을 제대로 인식하지 못하고 산업의 복잡성에 대응하지 못한다고 비판하며 그의 예술적 교육 방식에 반기를 들었다. 빌이 생각했던 것은 바우하우스를 계승하는 것이었지만, 바우하우스의 창립자 그로피우스까지 빌이 추구하는 것은 바우하우스가 아니라 그 이전 앙리 반데벨데의 예술공예학교라고 말했다.[36] 결국 빌은 1956년 사임하고 1957년까지 학교에 머물다가 지나친 기술주의로 교육이 퇴보한다고 비난하면서 울름을 떠난다. 말도나도는 바우하우스의 계승은 1920년대 당시의 교육 내용이 아닌 진보적이고 독창적인 행동양식과 교육 이념을 통해 재구축될 때 가능하다고 보았다.[37] 말도나도가 보기에 빌은 소비만 조장하는 미국 자본주의의 첨병인 레이몬드 로위Raymond Loewy와 큰 차이가 없었다.[38] 시대에 맞는 과학 기반의 새로운 교육 내용이 필요했다.

울름조형대학의 중심 전공은 산업을 통해 생산되는 제품의 조형 즉 산업 디자인이었다. 말도나도는 1958년 브뤼셀 국제박람회에서 산업 디자인이 갖춰야 할 미

36
하지만 베른하르트 뷔르덱은 초기 울름의 교육과정이 데사우 모델과 매우 비슷하다고 했다. Bürdek, B., *Design history, theory and practice of product design*, Birkhäuser, 2005, p.41.

37
이병종, 「울름조형대학의 교육 이념과 그 발전 과정」, 『디자인학연구』, 1998, vol.11, no.1, 27쪽.

38 Kapos, 2016, op.cit.

적, 경제적, 생산적인 세 가지 관점을 제시했다.[39] 미적 관점은
아이러니하게도 미적 중요성을 거의 무시해야 한다는 주장이었
다. 오히려 다른 산업 생산 요소를 기본적으로 고려해야 한다고
역설했다. 경제적 관점으로 사용가치와 교환가치를 인식해야
한다고 언급하여 사용과 시장의 중요성을 강조했다. 생산적 관
점으로 생산성과 신기술 활용에 대한 고려를 언급했다. 이런 관
점은 교육과정의 재구성으로 이어졌다. 특히 산업 디자인의 복
합성에 대처하기 위한 준비로서 과학적 이론 교육이 대두되어
인공두뇌학, 게임이론, 수학적 실행 분석, 인간공학 같은 과목들
이 개설되었다. 새로운 교과과정을 담을 그릇으로 교수의 지도
아래 산업계 의뢰에 대응하는 '개발 그룹development groups'의 작
업과 이론 교육, 실무 교육이 병행되는 새로운 디자인 교육방식
'울름 모델Ulm Model'을 만들어냈다. 1학년은 공통 과정으로 2-4
학년은 네 개 학과로 나뉘어 교육을 받았다.

개발 그룹의 신설은 사실상 교육과 개발의 분리가 이루
어진 것이었다. 학생들도 참여하지만 별도의 프리랜서를 두어
마치 독립된 디자인 에이전시처럼 운영되고 수익의 일부는 숄
재단Geschwister Scholl으로 입금되었다. 이런 구조는 바우하우스
유한회사와 바우하우스 공방의 산업 연계 방식과 유사했지만,
학과 중심의 교육과정이 체계화되었기 때문에 교육과 분리된
개발의 독립성이 훨씬 강했다. 개발 그룹은 디자인 분야에 따라
개설되었는데 마치 학교 기업이 분야별로
생긴 것과 같았다. 구겔로트는 제품 개발
을 중심으로 하는 그룹 E2를, 발터 자이체
크Walter Zeischegg는 소품 중심의 그룹 E3를,

39
이 발표 내용은 「산업의 새로운
발전상과 디자이너의 교육」이라는
제목으로 1958년 10월 발간된
《울름 저널》 2호의 지면 대부분을
차지하며 실렸다. 전체 20쪽 중 16쪽.

아이허는 시각적 아이덴티티 중심의 그룹 E5를 운영했다. 개발 그룹이 구성된 후 브라운은 울름에 오디오 제품 라인의 아이덴티티 분석과 포장 디자인부터 사용 설명서, 카탈로그, 안내서, 레터헤드, 전시대에 이르기까지 브라운의 포괄적인 시각적 표준 수립을 요청했고, 구겔로트와 아이허는 1959년 연구보고서를 제출했다. 구겔로트의 제자였던 헤르베르트 린딩어Herbert Lindinger는 1957년부터 2년 동안 졸업 작품으로 하이파이 모듈 시스템 〈F11〉과 〈F12〉를 디자인한다. 구겔로트의 〈M125〉나 아이허의 〈D55〉와 마찬가지로 오디오에 모듈과 확장성의 개념을 적용한 것으로 릴테이프 리코더와 튜너, 앰프 등이 세트화된 새로운 제안이었다. 조형 측면에서 조작 부분이나 입방 형태, 요소의 체계화 등이 〈SK4〉와 닮은 부분이 많았으나, 〈SK4〉가 모든 요소가 집약된 단일품이라면 〈F11〉과 〈F12〉는 확장 가능성을 가진 관계 네트워크의 개별적 노드라고 볼 수 있어 큰 차이를 지니고 있다.

린딩어의 디자인은 뒤늦게 1962년에 가서야 제품화되고, 이후 1960년대 브라운 오디오 제품군의 기본 개념으로 자리 잡는다. 브라운은 1961년 디자인실을 설립하고 디터 람스 Dieter Rams를 초대 실장으로 임명했다. 초기의 외부울름조형대학 지원을 차츰 내부적 역량으로 전환시키는 것이 장기적 안목에서 당연한 사업상 결정이었다. 지리적으로 상당히 멀었던 브라운사의 소재지 프랑크푸르트와 울름의 거리도 문제였다. 구겔로트와 아이허의 도움으로 만든 CI, PI 계획도 이후 디자인실의 독자적 운영의 근거가 되었을 것이다. 디자인실의 설립으로 울름과의 공식적인 산학 관계는 자연스럽게 종료된다. 하지만

뒤셀도르프 전시회의 대성공 당시부터 신입 사원이었던 람스를 지원하며[40] 브라운 제품의 체계를 잡은 구겔로트와의 관계는 이후에도 지속된다. 람스가 구겔로트로부터 큰 감화를 받았다는 것은 여러 장면에서 확인할 수 있다.[41] 학교에 들어오기 이전 개인 사무실을 열고 제품 개발을 했던 구겔로트는 산학 협동의 주역이었다. 브라운의 성과와 더불어 함부르크의 지하철 작업1959-1962도 외부 프리랜서를 들여서 성공리에 마무리했다. 그의 개발 그룹 E2는 그 외에도 아그파, 보핑거, 파프, 코닥 등 여러 회사와 재봉틀, 기차, 카메라, 복사기, 슬라이드 프로젝터 등 다양한 제품을 디자인했다. 1962년에는 학교 외부로 사무실을 옮기고 '생산개발·디자인 연구소'를 설립했다.[42] 졸업 후 울름의 교수가 된 린딩어도 구겔로트연구소의 일원으로서 브라운 제품에 계속 관여했다. 그 관계는 학교와 회사의 관계라기보다 디자인 에이전시와 클라이언트의 관계에 더욱 가까웠다. 데사우 바우하우스 말기 브란트가 떠났음에도 바우하우스가 칸뎀사와 지속적으로 비즈니스를 했던 것과 비교하면 울름과 브라운의 관계에서 구겔로트의 비중은 매우 컸으며 훨씬 더 개인적이었다.

　　개발 그룹의 이런 독립적 활동으로 산업과 왕성한 프로젝트 연계가 가능해졌지만 이론적, 실제적 성취의 조화를 꾀하고자 했던 울름 모델이 제대로 작동되었다고

40
람스는 클라이언트 소속이었으므로 구겔로트와 람스의 관계는 사제지간이 아니었다. 〈SK4〉의 투명 커버가 실제로는 람스의 제안이었고 금속을 쓰고 싶었던 구겔로트는 투명 재료를 자의적이고 화려한 것으로 생각해 싫어했지만 브라운은 구겔로트가 아닌 람스의 안을 수용한다.

41
이병종, 「브라운사와 디터 람스의 디자인 기원: 1920년대 신건축」, 『디자인학연구』, 2012, vol.25, no.3, 72-75쪽.

42
정식 명칭은 'instituts für produktionsentwicklung und design e.v.'이지만 '구겔로트연구소'로도 불린다. http://www.hansgugelot.com/en/pfaff80-gritzner-kayser.php

43　Bürdek, B., op.cit., p.43-47.

보기는 어렵다. 기업은 울름조형대학이 갖고 있는 역량이 상품성과 제조의 합리성에 도움이 되는 등 사업에 유익하다는 것을 빠르게 간파했다. 이는 바우하우스와 계약했던 칸뎀사도 마찬가지였고, 기업은 어떤 형태의 산학 협동이든 자신의 사업 목적을 위해 학교와의 관계를 적절하게 활용할 뿐이라는 것이 자명한 일이었다. 또한 개발 그룹을 운영하던 교수들은 산업계의 보상이 주는 유혹에 저항하지 못하고 교육은 점차 등한시했다. 학생들은 사회적 디자인에 관심이 있었지만 이 또한 부응할 수 없었다. 결국 개발 그룹의 활동은 대학의 연구 활동으로 인정받지 못했고 독일 정부는 학교 재정 지원을 중단하게 된다. 베른하르트 뷔르덱Bernhard Bürdek은 울름이 1968년 문을 닫은 이유 중 하나로 학교가 연구 개발 측면에서 제 역할을 하지 못했음을 지적했다.[43]

　　　　외적 연계가 표면적으로는 승승장구하던 것과 달리 새로운 교육과정을 만드는 내부 작업은 쉽지 않았다. 울름 모델이 제시된 이후 새로운 교과목들이 개설되면서 영입된 수학자 호르스트 리텔Horst Rittel, 사회학자 하노 케스팅Hanno Kesting 같은 강사들은 디자인이 예술이 아니고 과학이라는 새로운 방향에 동조했으나, 그 정도는 말도나도의 예상을 뛰어넘는 것이었다. 그들은 수학적 연산 및 분석 연구에 엄격하게 기반을 둔 과학적 방법론을 사용해서 디자인해야 한다고 생각했다. 심지어 자신들이 타당성을 인식하지 못하는 항목은 사고의 틀에서 지워버려도 되는 것으로 간주했다. 그들의 관점에서 볼 때 '가치'라는 것은 합리적 근거가 부족하므로 미의 영역은 말할 것도 없고, 규범적이거나 윤리적이고 정치적인 모든 비합리적인 것을 디자인 과정에서 제거하고자 했다. 말도나도는 그들이 '방법 맹

신주의'에 빠졌다는 것을 깨달았고, 이미 그들이 다수가 된 울름
의 의사결정 구조 안에서 체제 전복을 꾀하는 쿠데타가 일어날
수도 있다는 가능성에 당황했다. 1958년부터 시작된 집단 학장
체제로 1960년부터는 수학자 리텔을 위시한 3인의 젊은 교수
가 학장을 맡았다. 이런 상황에 가장 먼저 반응한 것은 학생들
이었다. 1962년 1학년생 절반가량이 다음과 같은 내용의 문서
에 서명했다. "입학 후 네 달간 수업을 받고 저희는 크게 실망했
습니다. 저희는 사회학자나 물리학자, 구조이론가, 통계학자, 분
석가, 수학자가 되고자 하는 것이 아니라 디자이너가 되려는 것
입니다!" 말도나도와 아이허, 자이체크는 교칙을 수정하여 집단
학장 체제를 해제하고 디자이너만이 학장이 될 수 있도록 규정
을 바꾸었다. 새로운 학장에 아이허가 임명되었다. 그리고 나서
간신히 학교에 대한 통제력을 회복하고 과학 과목을 여럿 없앴
다. 그 이후에 실무적 내용들을 복원할 수 있었다.

　　　교육과정은 학교의 본질을 결정짓는 것으로 관계자들
이 품은 이상과 이념의 실현이기도 하다. 바우하우스 이후로 기
능에 대한 탐구, 디자인의 역할과 방법에 대한 고민을 해온 울
름의 인물들도 마찬가지였다. 이론을 세워 교육에 반영해 실천
하고 그 결과에 따라 다시 이론을 수정하는 작업은 아카데미의
주요 임무였다. 말도나도는 리텔이 울름을 떠난 후 1963년《울
름 저널》 8·9호에 바우하우스의 가치를 환기시켜 울름만의 길
을 찾자는 글을 실었다. 마이어 시기의 바우하우스는 비록 성공
하지 못했지만, 기술 문명의 비인간성을 바로 잡는 사회적 역
할을 모색했다는 것이며, 울름도 인간 환경 전체를 대상으로 사
회적 변혁을 시도해보자는 말이었다.[44] 그 다음 해《울름 저널》

10·11호에서 말도나도와 동료였던 기 본지페Gui Bonsiepe는 자연
과학이 디자인 영역에서 갖는 제한적 기능에 대해 언급한 뒤 판
타지와 방법이 모두 있어야 하고 둘 사이의 변증법적 긴장 관계
가 필요하다는 제안을 한다.[45] 디자인에서 과학이 자리 잡는 균
형점을 차츰 찾아가고 있었던 것이다. 하지만 울름은 차츰 혁신
의 동력을 잃고 있었다. 1965년 구겔로트가 갑작스레 사망하고
1966년 아이허도 뮌헨으로 떠난다. 1966년 미국 프린스턴대학
의 워크숍에 초청되어 호평을 받은 말도나도는 1967년 베트남
전쟁에 대한 비판이 스캔들이 되어 울름을 사직하고, 프린스턴
대학의 객원교수직을 맡아 떠난다. 울름을 그만두던 해 쓴 회고
록에서 말도나도는, 좋은 의도를 갖고 있다
면 문제가 해결될 줄 알았으나 디자인의 과
제는 훨씬 복잡하고 미묘한 것이었다며 기
능주의의 실패를 인정했다.[46] 같은 해 울름
의 사회학, 심리학 강사였던 아브라함 몰
스Abraham Moles가 기능주의가 실패할 수밖
에 없는 모순점을 이론적으로 풀어 낸 글을
《울름 저널》19·20호에 발표한다.[47] 기능주
의가 궁극적으로 지향하는 생산과 수요의
최적화가 현대 사회의 풍요와 모순된다는
것이다. 브라운 사례에서도 볼 수 있듯, 기
능주의를 추구해 제품의 매력이 증가하면
해당 기업의 시장 경쟁력만 높아지고 결국
생산과 수요의 최적화를 통한 사회적 기여
는 불투명해진다. 즉 기능주의가 산업과 연

44
Maldonado, T., Is the Bauhaus Relevant Today?, *Ulm 8/9: Journal of the Hochschule für Gestaltung*, 1963, p.13.

45
Rodrigo da Silva Paiva, Discourse analysis of the good form concept in Industrial Design in Switzerland and in Germany between 1948 and 1968, *Strategic Design Research Journal*, 2013, 6(3): p.145.

46
Maldonado, Dazu bestimmt, der menschlichen Umwelt Struktur und Gehalt zu verleihen. In: J. Klöcker (ed.), *international*, Süder Verlag. 1967, p.186-187. (op.cit., p.145에서 재인용)

47
Moles, A., Functionalism in Crisis, Ulm 19/20, *Journal of the Hochschule für Gestaltung*, 1967, pp.24-25.

결되어 성공적이라면 그것이 어떤 의도를 갖고 어떤 형태로 귀결되더라도 비즈니스의 일부가 되어 버린다는 역설이다.

말도나도는 이후 프린스턴대학에서 세 학기 동안 강의와 세미나를 이어가며 자신의 생각을 환경 디자인Umweltgestaltung으로 공식화한다. 당시 확산되기 시작한 생태적 측면도 포함하지만 그로피우스가 가졌던 종합예술로서의 건축과 같이 그냥 모아 놓는 것이 아니라 체계적이고 구조적인 통합을 이루는 것을 의미한다. 기능의 총체성, 상호연결된 종합적인 인간 문제 해결을 위해서는 개별 제품 차원이 아니라 거시적 관점을 가져야 한다는 것을 천명한 것이다. 산업 디자이너들이 소비만 조장하는 보조적 역할에서 벗어나 환경의 구조적 재조정으로 사회 변혁에 공헌할 수 있다는 희망을 디자이너에게 불러일으키려는 의도도 담고 있었다.[48] 바우하우스의 생산과 사회적 이념에 기초한 기능주의는 말도나도의 환경 디자인을 통해 기능의 영역이 보다 확대되고 보다 명료한 개념으로 모습을 보인다.

또한 주목할 만한 것은 말도나도가 프린스턴대학으로 옮기기 전에는 실용적, 체계적인 매뉴얼을 쓰려던 생각에서 벗어나 이론적 논의를 하는 쪽으로 선회했다는 것이다. 환경 디자인의 차원은 미시적으로 매뉴얼이 필요한 것이 아니라 정치적 논쟁이 필요한 것일 수 있기 때문이다. 즉 바우하우스와 울름에서 이야기했던 산업 디자인의 개념이 사용과 판매에 대한 문제라면 환경 디자인은 이념에 대한 문제로 대상이 다른 정도가 아닌 차원이 다른 것이었다. 이런 점에서 바우하우스는 아카데미로서 울름의 길을 또 하나

48
말도나도의 환경 디자인에 대한 생각을 담은 책은 1970년 이탈리아어(*La speranza progettuale*, 희망을 계획한다)로, 1972년 영어(*Design, Nature and Revolution. Toward a Critical Ecology*)로 발간되었다.

배태하게 되었다. 산업의 길과는 전혀 달랐다. 몰스가 이야기한 것처럼 자본주의적 체제 속에서 생산의 확대를 통해 사회적 이상을 실현하려는 생각은 순수하고 순진했다. 산업은 생존의 문제이고 실제적 해결의 문제였을 뿐 사회적 이념과는 엮을 수 없는 존재였다.

바우하우스가 칸뎀을 통해, 울름이 브라운을 통해 씨뿌린 형태의 계보는 그때도 다른 기업들의 많은 관심을 받았고 지금도 여전히 인기를 누리고 있다. 하지만 그 인기의 원인을 그 형태가 기능적이라는 특성만으로 설명할 수는 없다. 제조와 유통과 생산과 사회와 개인, 심지어 자연과의 정합성이 부여될 때 가능한 것이다. 그중에는 물론 전통적인 기능성과는 무관한 허위의식과 키치를 소망하는 마음도 포함될 것이다. 우리는 디자인과는 상관없이 허위를 싫어하지만, 그것에 대한 엄격한 잣대를 들이대고 금지한다고 그것이 없어지지는 않는다는 것도 잘 알고 있다. 그런 모습도 인간의 특성 중 하나이기 때문이다. 과거의 기능주의가 이런 인간의 특성을 무시하고 '올바른' 형태와 특성에 대한 과도한 집착으로 계몽하려 했던 것에서 오히려 허위의 혐의가 느껴진다면 과한 평가일까? 기능이란 말도나도가 말한 대로 주변과 연계되고 더 나아가 맥락이라는 점은 이제야 조금씩 확산되고 있다. 바우하우스의 공은 고민과 실험을 통해 그런 논의의 시발점을 제공했고 결국 100년이 흐른 지금도 먼 타국의 한 후학이 의문을 던지고 생각을 정리할 수 있도록 도와주고 있다는 것이다.

모호이너지의 실험과 비전,
시카고 뉴 바우하우스

정의철

서울대학교와 일리노이공과대학 인스티튜트오브디자인ID 에서
디자인을 전공했다. 학부 시절 ㈜디자인그룹 '에이블'을 창업했고,
삼보컴퓨터, 미국 모토로라 본사 HCI 연구소에서 제품과 UX
프로젝트를 다수 수행했으며, 한국산업디자인상, 레드닷, iF, Meta
공모전 등에서 수상했다. 일리노이 공과대학 겸임교수Adjunct
Faculty, 연세대학교 생활디자인학과 조교수를 거쳐 현재는
서울대학교 디자인학부 교수와 미술대학 학장으로 재직하며
제품인터랙션 디자인, 인간중심디자인방법론 분야를 연구하고 있다.
저서로는 『통합디자인』 『디자이너의 눈으로 세상을 보다』 『Interaction
Design for Preventing Child Abuse』 『디자인 연구 논문 길잡이』가
있으며, 번역서로는 『IDEO 인간중심디자인 툴킷』 『교육자를 위한
디자인사고 툴킷』이 있다.

100년이 지난 바우하우스의 정신을 계승하는 대표적 디자인학교로 시카고의 인스티튜트 오브 디자인Institute of Design, 이하 ID을 꼽을 수 있다. ID는 혁신의 역사와 함께하는 대학원 중심 디자인학교로, 1937년 시카고 뉴 바우하우스New Bauhaus에서 출발하여 모던 디자인의 발전과 확산의 선구자로 자신을 소개하고 있다.[1] ID는 1958년 수학한 공업 디자이너 1세대로 불리는 민철홍을 시작으로 많은 디자인 관계자가 수학하면서 한국에도 많은 영향을 주었다. 이들이 수학을 결심한 이유를 살펴보면 바우하우스에 대한 동경이 존재하고 있음을 알 수 있다. 따라서 바우하우스 정신이 어떻게 미국의 디자인 교육, 특히 ID 교육에 영향을 주었으며, 100년이 지난 현재 그 정신이 어떻게 계승되고 있는지 살펴보는 일은 의미 있는 과정일 것이다.

돌이켜보면 1937년 뉴 바우하우스, 1939년 스쿨 오브 디자인School of Design 그리고 1944년 ID로 진화하는 과정은 끊임없는 실험과 실패의 연속이었으며, 디자인 가능성을 탐구하는 모험의 과정으로 해석할 수 있

1

(id.iit.edu) IIT Institute of Design (ID) is a graduate design school with a history of innovation. We pioneered the development and dissemination of modern design from our founding in 1937 as the New Bauhaus in Chicago.

다. 그리고 그 중심에는 라슬로 모호이너지라는 예술 혁명가가 있었다. 모호이너지는 급변하는 기술 환경에서 다양한 실험을 통해 조각, 타이포그래픽, 사진의 영역을 넘나들며 무대미술, 다큐멘터리 및 실험영화, 산업 디자인 및 건축 분야에서 이전 세상에는 없던 새로운 매체를 활용한 디자인 가능성에 도전했다. 그리고 교육자, 예술이론가, 학교 경영 CEO로 활동하면서 자신의 실험 정신과 실천을 세상과 공유했다.

　　그는 '예술을 통해 사회를 바꿀 수 있다'는 신념을 전 생애에 걸쳐 끊임없이 실험한 멀티미디어 예술가이자 혁명가라 할 수 있다. 1895년 헝가리에서 태어나 1946년 51세의 나이에 백혈병으로 사망할 때까지 오스트리아 빈, 독일 베를린, 바이마르, 데사우, 네덜란드 암스테르담, 영국 런던, 미국 시카고에 이르는 유목민적 삶의 여정에서 다양한 사회 문화적 환경의 영향을 받으며 작업했다. 고정된 정체성에 얽매이지 않고 정처 없이 떠돌았던 삶이 새로움을 추구하는 원동력이 되었다고 추측된다. 무엇보다 그는 뉴 바우하우스와 떼어서 생각할 수 없다. 왜냐하면 독일 바우하우스의 교육과정을 미국에 이식하고 정착시키려는 그의 노력이 뉴 바우하우스의 역사 그 자체이기 때문이다.

기술의 예술적 해석

모호이너지는 원래 법학을 전공했으나, 제1차 세계대전 참전의 부상을 회복하는 과정에서 시 창작 및 드로잉에 관심을 가지며 화가의 길로 들어선다. 1920년 베를린으로 이주하며 슈투름

Der Sturm 갤러리를 중심으로 독일 다다이스트와 교류하면서 그는 기술과 예술을 접목한 새로운 실험을 시작한다. 1921년 뒤셀도르프에서 만난 엘 리시츠키 그리고 바우하우스 총서 기획을 통해 교류한 것으로 알려진 화가 알렉산더 로드첸코와 카지미르 말레비치를 통해 러시아 구성주의의 영향을 많이 받아 '서구의 구성주의자'로 불리기도 한다. 1922년 「생산과 복제Produktion-Reproduktion」 기고에서 축음기, 사진, 영화 같은 신기술 매체를 통한 새로운 예술 개념을 원화 복제가 아닌, 복제라는 신 생산기술로 형성되는 '예술적 관계'로 이해해야 한다고 주장했다.[2] 이 글은 1936년 발터 벤야민Walter Benjamin이 쓴 책『기술 복제시대의 예술작품Das Kunstwerk im Zeitalter seiner technischen Reproduzierbarkeit』의 근간이 되었다. 신기술에 대한 그의 해석은 1922년에 시작한 움직임을 통해 끊임없이 겹치는 요소를 표현한 〈빛과 공간 변조기light-space modulator〉 스케치 그리고 첫 번째 부인인 루치아Lucia Moholy와 함께 작업한 포토그램이 그 출발점이라고 생각한다. 이 작업들은 현대 미디어 및 영상 디자인에 큰 영향을 준 선구적 디자인 실험으로 평가받고 있다.

　　1923년 슈투름 갤러리 전시 중 발터 그로피우스와의 첫 만남을 인연으로 모호이너지는 바우하우스 교수로 초청된다. 1923년은 바우하우스 역사에서 가장 의미 있는 바우하우스 전시가 개최된 해이기도 하다. 이 전시를 기점으로 이전을 요하네스 이텐, 이후를 모호이너지로 구분할 수 있을 정도로 그는 바우하우스 디자인 교육에 큰 영향을 주었다. 모호이너지는 예비과정에서 균형 훈련을 중요시했는데 나무, 함석, 유리와 같

2
László Moholy-Nagy, *Produktion-Reproduktion*, 1922, in: De Stijl, Nr. 5, S. pp. 98-100.

은 재료에 철사와 끈을 사용해 공간적 혹은 중량적 균형을 가진 복잡한 형상을 만들게 하여 감각을 훈련했다. 조형 감각과 함께 시각적 균형, 사고력 교육도 중요시해 그전까지 시도되지 않은 그래픽 디자인 탐구도 시작했다. 바우하우스에는 전통적 석판, 목판, 동판의 판화 인쇄 공방이 운영되었는데, 기계 인쇄술에 대한 관심이 높아지면서 타이포그래피와 편집 디자인을 중심으로 새로운 가능성을 탐색한 것이다. 하지만 바이마르 시기에는 인쇄 설비type shop가 없어 모호이너지와 당시 학생이었던 헤르베르트 바이어, 요스트 슈미트 등은 스스로 타이포그래피에 대한 실험적 작업을 하며 유명한 『바이마르 국립 바우하우스 1919-1923』 청색, 적색, 흑색의 삼색 장정을 디자인한다. 이와 함께 활자를 읽기 쉽게 개량하고 대문자와 소문자의 구별을 없애는 대담한 통일 문자 실험도 했는데, 이는 바우하우스 인쇄물의 특징으로 자리 잡는다. 1925년 제7호 『바우하우스』 특집호 Neue Arbeiten der Bauhauswerkstätten에 게재된 「현대 타이포그래피의 목적, 실천, 비판」에서 타이포그래피는 새롭게 등장하는 인쇄 기계에 알맞게 명료성, 간결성, 정밀성이 요구된다고 서술하며 새로운 활자의 필요성과 나아갈 방향을 제시한다. 사진, 필름, 아연판, 전기 제판 같은 진보된 기술적 기반을 바탕으로 네온사인, 영화, 대도시의 야경과 같은 새로운 시각 체험을 타이포그래피 디자인의 새로운 기준으로 제시한 것이다. 형태상의 통일 문자는 고사본에서 영감을 얻었는데, 이는 읽기 쉬운 것을 원칙으로 하면서 가지런한 활자 배열이 가져다주는 평형의 아름다움에 매료되었던 것으로 생각된다.[3] 그는 1924년 오스카 슐레머와 무대 디자인에

3
권명광 엮음, 『바우하우스』, 미진사, 1996, 93-99쪽.

도 참여하면서 사진과 영화 편집자로도 활동했으나, 1928년 그로피우스가 교장에서 물러나면서 본인도 베를린으로 돌아간다. 이후 1929년 무대 디자이너로 일을 시작하며 1931년에는 오페라 〈나비부인〉의 무대미술도 담당한다. 모호이너지는 기술을 예술의 표현 수단으로 생각하던 기존의 패러다임을 거부하고 기술의 예술적 해석을 통해 예술과 기술의 통합을 시도한, 시대를 앞선 실험가였다고 할 수 있다.

미국의 산업화와 바우하우스

1929년 미국의 국민 총생산은 독일, 프랑스, 영국, 일본, 캐나다의 총생산을 능가했으며, 1932년에 이르러 완벽한 산업화를 이루면서 월등한 경제력을 갖게 되었다. 이런 상황에서 1930년대 초부터 카네기 공과대학Carneigie Institute of Techology, 현 카네기 멜런 대학교, 프랫 인스티튜트Pratt Institute 등에서 산업 디자이너를 양성하기 위한 교육 모델 개발을 시작한다. 이미 바우하우스는 건축물은 물론 의자, 조명, 일상용품을 개발한 교육기관이었으므로 그들의 관심 대상이었다.[4] 한 예로, 1935년 공공사업진흥국Work Progress Administration(WPA)은 산업 디자인 분야의 성장 가능성을 인지하고 사립학교를 갈 여유가 없는 젊은 사람을 위한 학교인 디자인 래버러토리(Design Laboratory, 1936년 Laboratory School of Industrial Design으로 이름을 변경했으나 1940년 폐교)를 뉴욕에 설립했다. 당시 학장인 길버트 로데Gilbert Rohde는 바

4
손영경, 「1930년대 바우하우스의 미국적 수용 연구: 예술교육을 통한 공동체 구현을 중심으로」, 상명대학교 박사학위 논문, 2017, 66쪽.

우하우스를 기반으로 교육과정을 만들 것이며 제조 공정 및 판매에 대한 실질적 경험을 보완할 것이라고 발표했다. 이 학교는 미국에서 처음으로 산업 디자인 분야인 제품, 직물, 인테리어, 광고, 전시 디자인을 전체 커리큘럼에 적용한 교육기관으로 평가되고 있다.[5]

　　교육 프로그램 도입에서 한 걸음 더 나아가, 바우하우스 교육진을 미국으로 초빙하려는 노력이 함께 이루어진다. 1925년 데사우로 바우하우스가 이전하면서 데사우 건축물과 함께 바우하우스의 명성이 높아졌고 1927년부터 많은 미국 방문객이 데사우를 찾게 된다. 하버드에서 철학을 전공하던 필립 존슨Philip Johnson, 뉴욕 현대미술관MoMA 건축부 설립과 알프레드 바 Alfred Barr, Jr., MoMA 초대 관장는 유럽 건축의 모더니즘에 관심을 갖고 1920년대 후반과 1930년대 초에 독일을 몇 차례 방문한다. 1929년 그들은 데사우 바우하우스를 방문하여 요제프 알베르스의 기초과정 수업을 청강하고 깊은 인상을 받기도 했다.[6] 존슨은 무엇보다 미국에서 미스 반데어로에가 명성을 얻는 데 큰 역할을 한다. 1932년 〈근대건축과 국제 전시회Modern Architecture: International Exhibition〉는 반데어로에가 건축 분야에 알려지는 계기가 되었다. 바는 컨템포러리 아트Contemporary Art에 대한 믿음이 있었으며, 유럽의 모던 페인팅과 조각이 1929년 뉴욕 현대미술관의 오프닝 컬렉션에 포함되어야 한다고 했다. 바가 뉴욕 현대미술관의 관장이 되기 전, 웰즐리대학 Wellesley College에서 모더니즘에 대한 강의를 하면서 바우하우스에 대한 토론을 한 적도

5
Carroll Gantz, *Founders of American Industrial Design*, 2014, McFarland, p.97.

6
Phillip C.Johnson, *letter to David Yerkes, dated 10 January 1933*, Phillip Johnson Files, Museum of Modern Art Archive.

있으며, 그로피우스와 반데어로에를 미국으로 초빙하기 위해 많은 노력을 했다. 1934년 잡지 《아키텍추럴 레코드Architectural Record》 편집장 로렌스 쾨허Lawrence Korcher 는 그로피우스의 미국 정착을 돕고자 열두 곳의 미국 대학에 연락한다. 그리고 1928 년에서 1936년 사이에 《아키텍추럴 레코드》에 그로피우스에 대한 기사를 열 건 이상 실어 그의 이름을 알려나갔다. 마침내 1936년 하버드대학원 학장 조셉 허드넛Joseph Hudnut은 바를 통해 반데어로에와 그로피우스에게 비공식 서면을 보내 건축학과 교수로 초청한다.

> 저는 내년에 이 학교에서 디자인 교수를 임명할 수 있게 되었고, 그 자리에 근대건축에서 중요한 지도자 중 한 분을 모시는 데 큰 관심이 있습니다. 문득 생각이 들었는데 …… 당신이 해외 방문 중에 그로피우스 또는 반데어로에(아니면 둘 다)에게 하버드에 올 수 없겠는지 비공식적으로 논의해주길 바라는 바입니다.[7]

이런 노력으로 1937년에 그로피우스가 하버드대학 건축학과로, 반데어로에는 1938년 시카고 아머 공과대학Armour Institute of Chicago, 현 일리노이 공과대학교 건축학과로 부임한다. 당시 모호이너지는 베를린에 머물면서 1932년 『재료에서 건축으로』라는 책의 영문판을 『뉴 비전The New Vision』이라는 제목으로 미국에서 출간하여 바우하우스의 교육 이념을 미국에 알리는 역할을 하고 있었다. 그는 베를린, 암스테르담, 런던에서 무대 디자이너

[7]
Joseph Hudnut, *letter to Alfred H. Barr, Jr. 18 May 1936*, Archives of American Art, New York.

및 다큐멘터리 감독으로 활동하는 동시에 1935년 런던에서 그로피우스와 바우하우스 재건을 구상하고 있었다. 때마침 1937년 시카고 예술산업협회The Association of Arts and Industries에서 바우하우스의 실습교육과 같은 프로그램을 교육하는 디자인학교를 만들고 싶어 그로피우스에게 자문을 구한다. 모호이너지는 그로피우스의 추천으로 자신의 꿈을 실현하기 위해 미국에 이주하여 시카고의 뉴 바우하우스 학장으로 부임한다. 하버드대학 건축학부장에 취임한 그로피우스는 1938년 뉴욕 현대미술관에서 〈바우하우스 1919-1928─다가올 세상Things to come〉 전을 열고 미국에 바우하우스의 이름을 널리 알린다. 이 전시는 데사우 시기를 바우하우스의 진정한 정신이라고 생각한 알프레드 바가 미국적 가치를 관통하는 이념에 바우하우스를 접목시키려는 의도로 기획했다.

8
Letter from the Museum to Gropius, May 29, 1940, Registrar Files (#82), MoMA.

9
서희정, 「근대 일본의 바우하우스 디자인 교육의 수용과 특징」, 『한국근현대미술사학』 제25집, 2013, 167-191쪽 참조.

> 이 전시가 열린 도시들에서 엄청난 관심을 얻고 있습니다. 이전까지 많은 논쟁과 비판을 불러일으켰지만, 그 효과는 건강한 것이라고 나는 확신합니다. 실제로 일부 예술학교가 바우하우스의 예비과정에서 사용된 방법론을 시험하고 있음을 발견했습니다. 이런 결과들은 나에게 매우 흥미로운 일이며, 언젠가는 이 전시의 영향력이 더 나은 디자인과 미국 조형교육에서 보다 지적인 방법으로 나타나기를 희망합니다.[8]

당시 태평양전쟁을 하고 있던 일본도 제국주의적 문화 정책을 실시하며 바우하우스에 관심을 가졌고 교육에 활용했다.[9] 이로 미루어볼 때 뉴 바우하우스 설립을 예술산업협회가 도와준 이유는 산업 발전을 위해 생산품의 수준과 경쟁력을 높여줄 인력 배출을 기대했기 때문이라고 할 수 있다. 이처럼 각 나라는 바우하우스가 그들의 산업화에 효용가치가 있다고 생각했던 것이다.

뉴 바우하우스

1937년 6월 미국 시카고로 건너간 모호이너지는 같은 해 9월 이 조형예술학교를 '뉴 바우하우스'로 정하고 대중 강연을 통해 교육과정의 내용과 취지를 설명한다. 뉴 바우하우스에 교과과정의 기본 구조는 모호이너지가 디자인한 독일 바우하우스 〈바우하우스의 이념과 조직〉에 근거한 것이었다. 또한 교육목표는 전문가specialist가 아닌, 활력과 가능성으로 충만한 전인적 인간man in toto을 길러내는 것이었다. 기술은 신진대사처럼 우리 삶의 일부가 되었다. 따라서 교육 목표는 더 이상 산업 시대에 적응하는 전통적 수공예가, 예술가, 장인을 길러내는 것이 아니며, 교육은 '통합자integrator', 즉 기계 문명에 의해 왜곡된 인간적 니즈needs를 재평가할 수 있는 새로운 디자이너로서 동시대적 인간 양성을 추구해야 한다고 설명했다.

　　그는 통합교육을 통해 당시대의 사회적, 생물학적 완성을 달성할 수 있는 천재를 양성할 것으로 생각했다. 전체성의 책무를 가진 교육이 예술, 과학, 기술을 요소로서 분리할 수 없

고 통합적이어야 한다는 접근은 현재의 디자인 교육에도 여전히 많은 시사점을 준다.

이런 인재상에 기반한 1937년의 뉴 바우하우스 교과과정(오른쪽 아래)과 1923년의 바우하우스 과정(오른쪽 위)을 비교해보면 매우 흥미롭다. 뉴 바우하우스의 교과과정은 전체적 기본 구조는 유사해보인다. 하지만 주관적 경험과 객관적 분석의 이원 구조를 유기적으로 연결하기 위하여 일부 교과목을 수정하고 통합하거나 새롭게 추가한 것을 볼 수 있다. 예비과정은 주관적 경험을 위한 기초 디자인 실습Basic Design Workshop, 분석적, 구성적 드로잉Anyltical and Constructive Drawing 그리고 객관적 분석을 위한 과학과목Scientific Subjects으로 개편되었다. 기초 디자인 실습은 촉각, 구조, 질감, 표면 효과 및 면과 부피, 공간에 있어서 가치 이용, 청각 능력을 높이기 위한 음향 실험과 악기 제작, 재료의 주관적이고 객관적인 질에 기반한 과학적 실험으로 구성되었다. 분석적 구성적 드로잉은 비례 감각을 기르고 다양한 시각적 표현으로 작품을 이해할 수 있도록 했다. 다양한 실험의 기반이 되는 과학 과목으로 지리학, 물리학, 화학, 수학, 생물학, 생리학, 해부학, 지적 융합의 과학 교과목을 추가했다.

학생들은 스케치와 천연색 및 단색 사진, 점토를 사용하여 작업했다. 자연의 표준 형태를 분석하면서 학생에게 기본적이고 근본적인 문제를 생각하는 태도를 훈련시켰다. 그리고 이 형태들 간의 상호 관련성을 탐구하면서 자유롭게 구성하는 디자인 접근을 지향했다. 바우하우스의 실습교육에서 주로 다루었던 재료는 재료의 성격에 따라 통합되거나 재료에 플라스틱이 추가되었다. 그리고 물질적인 재료뿐 아니라 빛과 공간의 개

PRELIMINARY COURSE

PRELIMINARY COURSE

1/2 YEAR — 3

YEAR

STUDY OF MATERIALS AND TOOLS

STUDY OF NATURE

STUDIES OF CONSTRUCTIONS AND OF PRESENTATION

STUDY OF FABRICS

STONE

WOOD

CLAY

METAL

BUILDING SITE
TESTING SITE
DESIGN
BUILDING
KNOWLEDGE
OF CONSTRUCTION
AND
ENGINEERING

GLASS

TEXTILES

COLOR

GEOMETRY · COLOR
COMPOSITION

ELEMENTARY FORM
STUDIES OF MATERIALS IN THE PRELIMINARY WORKSHOP

통합/수정

통합/수정

통합/수정

통합/수정

BASIC DESIGN WORKSHOP

ANALYTICAL and CONSTRUCTIVE DRAWING

TRAINING IN MATERIALS AND TOOLS

NATURE STUDY

WOOD
METAL

TEXTILE
WEAVING
FASHION

TRAINING IN CONSTRUCTION AND REPRESENTATION

ARCHITECTURE
BUILDING
ENGINEERING

DISPLAY
EXHIBITION
STAGE

COMPARATIVE
HISTORY OF ART

COLOR
PAINTING
DECORATING

새로 추가

TOWN PLANNING
SOCIAL SERVICES

GLASS
STONE CLAY
PLASTICS

LIGHT
PHOTOGRAPHY
FILM PUBLICITY

SPATIAL TRAINING
COLOR TRAINING
COMPOSITION

SCIENCE

PRELIMINARY

SCIENTIFIC SUBJECTS (etc.)

COURSES

통합/수정된 교과과정

새로 추가된 교과과정

념을 다루는 교과목도 새롭게 등장했다. 건축교육에는 도시계획 Town Planning과 사회서비스Social Service로 확장되는 개념이 들어 갔는데, 현재 서비스 디자인, 사회 혁신, 도시계획 차원에서 디 자인이 이야기되는 것을 생각해보면, 미래의 비전을 앞서 생각 했던 매우 혁신적 교과과정이었음을 알 수 있다.

　　하지만 1937년에 뉴 바우하우스가 야심찬 기획으로 연 결과물 전시는 많은 사람을 실망시켰다. 독일에서 온 가치 있 는 교육 모델에 대한 관심과 기대로 미국의 각종 언론은 이 첫 전시를 대대적으로 보도했다. 예술평론가 불리엣Clarence J. Bulliet 은 《시카고 데일리 뉴스》에 "(뉴) 바우하우스에 전시된 창작물 gadgets 가운데에는 유용한 목적을 가진 건 하나도 없었다"고 언 급했다. 또한 학교의 목표는 학생의 감각을 길러주고 그들의 "지적이며 정서적인 힘"을 키우는 데 있다는 모호이너지의 설 명을 인용하여 기고했다. 《타임》지는 이 전시에 대해 "이름 모 를 물건들이 방황하는 전시"로 "기괴한bizarre 느낌"이라고 언급 하면서 그럼에도 "모호이너지와 그 동료들은 이 작업들이 미국 의 건축과 디자인을 활성화할 수 있는 명확한 방법인 것처럼 설 명하고 있다"고 지적했다.[10] 실제로 모호이너지를 비롯한 학교 의 교수진은 사회적 요구에 맞는 생산품을 제작하도록 격려했 지만, 그런 요구에 맞는 방법으로 학생을 훈련하지 못했고 새로 운 제품 개발을 기존 생산 시스템과 연관시키는 방법도 가르쳐 주지 않았다. 1938년의 첫 번째 전시를 계기로 뉴 바우하우스 는 후원자들에게서 더 이상 재정적 지원을 받지 못하여 결국 1 년 만에 문을 닫게 된다. 실패의 근본적 이 유는 재정적인 이유라기보다는 교육철학의

10
Victor Magolin, *Struggle for Utopia*, 225쪽에서 재인용.

차이에 있었다. 다시 말하면 데사우 바우하우스의 내용을 토대로 만든 교육 프로그램이 미국의 실용주의와 산업 지향의 분위기와 맞지 않았던 것이다. 예술산업협회 측에서 보기에 유럽식 교육이라는 것이 산업적이기보다는 예술적이고 현실적이기보다는 유토피아적이며 기능적이기보다는 근원적이고 실용주의적이기보다는 인본주의적이자 사회주의적이라는 것이었다. 이런 점에서 모호이너지는 유럽식 개념의 교육과 문화 실천을 산업주의적 편향을 갖는 미국식 개념과 어떻게 융화하여야 하는가라는 큰 숙제를 떠안게 되었다.

스쿨 오브 디자인과 '새로운 비전'

1938년 뉴 바우하우스가 문을 닫은 뒤, 모호이너지는 재원 확보와 교육 환경 정비 등에 따른 여러 가지 곤란을 뛰어넘어 1939년 2월 외부 재정 지원에 의존하지 않는 자신의 연구소를 설립하기로 결심하고 사재를 털어 스쿨 오브 디자인을 설립한다. 당시 참여한 교수들은 학교가 안정될 때까지 무보수로 일하겠다고 나섰으며, 이들의 헌신적인 노력으로 순조롭게 졸업생을 배출했다. 1944년 봄 아메리칸 컨테이너Container Corporation of America의 사장이자 예술산업협회 회원인 월터 페프케Walter Paepcke가 주 후원자가 되면서 훨씬 사정이 좋아졌다. 학교를 대학 수준으로 끌어올리기 위해 '인스티튜트 오브 디자인ID'으로 이름을 바꾸게 되었다. 그는 "이곳은 학교가 아니라 실험실이며 사실이 아니라 사실에 이르기까지의 과정이 중요한 것이다"라

는 교육 방침을 토대로 학생의 잠재 능력을 끌어내 창조력을 높이려는 독특한 수업을 했다. 시카고 시기의 모호이너지 작품에는 시각예술의 가능성을 나타내는 거대한 변화가 보인다. 아크릴수지인 플렉시 글라스와 캔버스의 이중 구조로 광학적 효과를 노린 회화는 관객의 움직임에 따라 화면이 변화하는 인터랙티브 아트interactive art의 선구작으로 평가받는다. 또한 영화 〈라이트플레이: 흑백과 회색Lightplay: Black-White-Gray〉의 시퀀스에서 극단적으로 세로로 긴 색채가 화사한 회화를 파생하고, 포토그램을 그래픽 디자인에 응용하면서 과학기술과 예술의 통합이라는 그의 이념을 꾸준히 실험해나갔다. 이런 실험과 함께 1932년 미국에서 출간된 『뉴 비전』에 이어 1943년 『비전 인 모션Vision in Motion』 집필을 시작한다. 이 책에서 모호이너지는 쥘 베른 Jules Verne과 같은 새로운 천재적 유토피안이 필요하다고 언급한다. 베른은 『해저 2만리』(1870) 『80일간의 세계 일주』(1873) 『지구 속 여행』(1864)을 쓰며 프랑스 과학소설 분야를 개척한 작가이다. 모호이너지는 엄청난 구상과 업적을 가졌던 레오나르도 다 빈치를 예술과 과학, 기술을 통합한 사례로 소개하면서 우리 시대가 바로 그와 비슷한 인격을 만들어낼 수 있는 기본 조건과 환경이라고 적고 있다. 즉 지금이 새로운 기술의 과도기적 시대이며 모든 지식을 통합하려고 분투하는 시대정신이 이 책의 출발점인 것이다. 모호이너지는 형태를 만들어내는 빛과 이에 따른 예술 형식, 유토피아적 디자인 세계를 창조하기 위하여 기술 시대의 기계와 예술과 인간성을 결합하는 다양한 실험을 했다.

그는 예술은 감각의 숫돌grindstone이며 눈과 마음과 감정을 예리하게 한다며, 예술가는 자신의 미디어를 통해 아이디

어와 개념을 통역하는 역할을 하여야 한다고도 했다. 이를 위해 기존 예술에 대해 끊임없이 질문을 던지게 했다. 동시에 기술과 예술 그리고 일상의 존재를 연결하는 '삶의 총체성' 개념을 추구했다. 빛과 공간의 차원을 전혀 다른 형태로 전환하고자 부단히 노력했는데 새로운 기술의 가능성을 활용하지 않는 회화 작업을 중단하고 캔버스의 표면이 아닌 공간에 직접 빛으로 그림을 그리는 것에 관심을 가졌다. 투명 페인팅이 그 실험의 시작으로 색깔의 빛이 스크린 위에 투사되고 다른 색깔의 빛이 그 위에 겹쳐진 것처럼 칠했다. 그리고 반투명한 모양을 다른 모양 뒤에 놓고 각 단위 위에 유색의 빛을 투사함으로써 그 효과가 향상될 수 있다는 것을 실험을 통해 표현했다.

1923년 〈EM 1, 2, 3〉 연작은 수공 작업의 종말을 보여준다고 할 수 있다. 전화로 주문 제작되어 '전화 그림'이라고도 불리는 이 작품은 모호이너지가 공업용 색채 표본을 가지고 에나멜 공장에 전화를 걸어 미리 전달해둔 작품 밑그림에다가 그가 지정한 색을 칠하도록 지시한 것이다. 그렇게 해서 모호이너지는 사물thing이 아닌 사상idea의 제작자producer로서 그 시대의 예술가의 모습을 제시했다.

1922년 시작하여 1930년에 완성한 〈빛과 공간 변조기〉는 세계에 대한 우리의 경험을 공간과 시간의 형태로 통합하여 표현한 실험 작품으로 평가받고 있다. 이 조각 작품은 나무, 유리, 니켈 도금 금속 및 기타 재료로 만들어진 전기 모터에 의해 구동되는 모빌 구조이다. 이 실험에서 각 요소의 움직임을 끊임없이 겹쳐 합성하는 구조를 만들려고 시도했다. 이를 위해, 대부분의 움직이는 모양을 플라스틱, 유리, 와이어 메시, 격자, 천공

금속판 등을 사용하여 투명하게 만들고, 움직임 요소를 조정하여 시각적으로 풍부한 결과를 얻을 수 있게 제작했다. 이 실험 작품이 작은 기계 상점에서 처음으로 움직였을 때, 그는 스스로 마법사의 제자가 된 것 같다고 생각했다. 모빌은 빛과 그림자 시퀀스의 조화된 움직임과 공간 조형에서 놀라운 가능성을 보여주었다. 따라서 그는 이 모빌에서 그림, 사진, 모션 픽처, 건축 및 산업 디자인 작업을 하는 데 필요한 많은 영감을 얻었다고 적고 있다. 모빌은 주로 투명체가 작동하는 것을 보도록 설계되었지만, 투명하고 천공된 화면에 비친 그림자는 유체 변화에서 상호 침투의 일종인 새로운 시각 효과를 만들어냈다. 이 시각 효과는 니켈 및 크롬 도금 표면에서 움직이는 플라스틱 모양의 미러링으로 전혀 예상치 못한 것이었다. 이 효과들은 다큐멘터리 영화 〈라이트 플레이: 흑백과 회색〉에서 살펴볼 수 있다.

　　모호이너지는 1946년 백혈병으로 숨을 거둘 때까지 시카고에서의 교육 실천을 종합한 『비전 인 모션』 집필에 몰두했고 사후에 아내 시빌Sybil Moholy-Nagy에 의해 출간된다. 이 책은 지금도 디자인이 나가야 할 방향에 대한 '새로운 비전'을 여전히 제공하고 있다. 전 생애에 걸쳐 창작 활동을 반복한 모호이너지는 예술을 깊이 사랑하고 창조력을 믿고 살아간 예술가의 혼 그 자체라 할 수 있다. 그의 이런 교육은 전후 미국에 상당한 영향을 끼쳤는데 디자이너 나단 러너Nathan Lerner, 사진가 아론 시스킨드Aaron Siskind, 사진가 이시모토 야스히로石元泰博, 1952년 입학 등 많은 예술가와 디자이너를 배출한다.

ID 디자인 교육의 진화

스쿨 오브 디자인은 1944년 ID로 개편되어 1946년 모호이너지가 타계한 뒤에도 유지되다가 1949년 일리노이 공과대학의 일부로 귀속된다. 이후 1955년 레이먼드 로위의 사무실에서 디자인 디렉터로 일했던 제이 도블린Jay Doblin이 ID의 새로운 학장으로 부임한다. 그는 바우하우스의 전통에서 한걸음 나아가 ID의 상징적 변화를 만들어낸다. 도블린은 제작making의 중요성과 함께 전문가적 실무 능력professional practice, 방법론methodology과 이론theory을 강조했다. 그는 이론이 문제를 이해할 수 있는 구조를 제공하고 문제를 해결할 수 있는 방법들을 구성generate하는 데 도움을 준다고 했다.[11] 도블린은 세계와 디자인 문제들이 복잡해지면서 경험과 응용적 직관applied intuition에 의존하는 바우하우스의 도제식 마이스터 모델의 한계점을 인식했다. 그는 디자인을 완전히 독립된 전문가적 실무 능력을 갖춘 분야로 만들려고 했다. 또한 전문가적 실무 능력을 위해서는 이론, 역사, 비평 그리고 방법론과 같은 성문화된 직무 역량codified practices을 갖추어야 한다고 말했다.

 1965년 부임한 찰스 오웬Charles L. Owen은 디자인 프로세스에 대해 작업으로 지식이 축적되고, 축적된 지식이 디자인 작업에 새로운 영감을 주는 지식 생성 과정knowledge building process이라고 정의했다. 그리고 프로세스를 과학적 분석analytic과 디자인을 통한 종합synthetic의 과정으로 보다 체계적으로 발전시켜 나갔다.[12] 그의 프로세스는 미국 공군U.S. Air Force, 스틸케

11
Jay Doblin, A short grandiose theory of design. *Society of Typographic Arts Design Journal*, Article published in the 1987.

이스Steelcase 같은 수많은 기관 및 기업에서 활용되었다. 그리고 1990년대 이 프로세스를 활용한 학생들과의 작업이 수많은 국제 디자인 공모전에서 수상하면서 ID가 명성을 쌓는 데 큰 역할을 하며, 인간 중심디자인 방법론의 초석이 된다. 2017년 맥도날드, 프록터 앤드 갬블Proctor & Gamble, 아이데오IDEO 등에서 디자인 혁신의 주도적 역할을 했던 데니스 웨일Denis Weil이 학장으로 부임하면서 ID는 새로운 미래를 준비하고 있다. 앞으로 디자이너의 역할은 문제를 이해하고 해결하는 역량에서 한걸음 나아가 사람들에게 내재된 변화 의지를 일깨우고 변화를 이끌어낼 수 있는 적절한 개입 그리고 인식과 행동의 변화를 이끌어낼 수 있는 장場을 디자인하는 통합자임을 강조한다. 이런 새로운 방향 설정은 모호이너지가 꿈꾸던, 뉴 바우하우스의 전문가가 아닌 동시대의 전인적 인간을 양성하려 했던 교육 목표와 맥이 닿는다고 해석할 수 있다. ID에 있는 모호이너지 명판의 강의실은 단지 이름뿐이 아닌, 새로운 가능성을 꿈꾸는 여전히 살아 있는 실험 공간인 것이다.

12
Charles Owen, D*esign Thinking:
Notes on its Nature and Use.*
Design Research Quarterly,
2007, pp.16-27.

4차 산업혁명 시대의 모호이너지

시카고에 미국식 바우하우스를 설립한 모호이너지의 활동은 'ID'라는 틀 속에서 설명되는 경우가 많다. 하지만 우리는 모호이너지가 디자인을 총체예술의 한 단위로 생각하여 사회와 문화의 변동을 읽어가며 새로운 비전을 구상하는 편집과 기획의

한 실천 행위로 생각했다는 사실에 주목해야 한다. 당시 존재했던 직업 개념인 화가, 사진가 내지는 조각가 등으로 그를 규정할 수 없을 정도로 다양한 장르를 넘나든 행보를 통해 디자인 개념을 다시 돌아보고 새롭게 이해할 수 있을 것이다. 쉬지 않고 실험하고 창작하면서 예술과 삶을 결합한 실천적 '총체적 예술' 행위는 '디자인이란 무엇인가'라는 난해한 질문에 대한 하나의 답이 되고 있다. 이런 측면에서 1938년 1년 만에 폐교한 뉴 바우하우스를 두고 현실의 벽에 부딪쳐 실패한 실험실로 쉽게 이야기할 수는 없다.

　　모호이너지의 사상은 두 차례의 세계대전을 뛰어넘어 헝가리에서 유럽, 미국, 일본으로 전파되어 오늘날에 이르고 있다. 미술과 디자인의 경계를 넘나들며 생산과 창조의 모든 프로세스에서 예술가의 의지를 관철하려 했던 모호이너지의 사상과 실천은 4차 산업혁명의 소용돌이에 있는 우리에게 여전히 많은 이야기를 해주고 있다. 20세기 초 산업혁명으로 기술과 기계 생산의 혼돈의 시대에서 새로운 디자인 정신을 추구했던 모호이너지의 다양한 실험은 여전히 우리에게 새로운 창작에 대한 영감을 불러일으키고 있기 때문이다. 모호이너지는 카메라의 눈으로 세상을 보지 못하는 예술가는 도태될 것이라 이야기하며 기술이 인간의 지각과 시각을 변화시킬 수 있다고 생각했다. 과감한 구도의 포토몽타주, 빛의 음영으로 만드는 포토그램, 빛과 시간의 움직임을 표현하는 키네틱 아트, 다양한 시점을 사용한 실험적인 영화를 통해 우리에게 '세상을 어떻게 인식하고 무엇을 생각해야 하는가'라는 질문을 던진다. 또한 '상상력을 가진 사람은 통합자의 역할을 할 수 있다'고 이야기한다. 모

호이너지는 모든 사람은 공간감을 느끼며 색채, 형태, 동작과 소리를 경험하기 때문에, 이런 체험 능력을 창조적 에너지로 바꾸어야 한다고 이야기하면서 보이지 않는 가능성을 보이는 디자인 실험으로 실천했다.

이런 측면에서 새로운 산업혁명의 시대에 기술을 예술의 눈으로 통합하려고 했던 모호이너지의 정신은 분명 여전히 유효하다. 지금은 개인 맞춤형 생산이 가능한 3D 프린터, AR/VR 기술을 통한 감각과 공간 개념의 변화, 이미지 인식 기술을 통해 컴퓨터의 눈으로 세상을 지각하고 세상을 학습하는 인공지능의 시대이다. 이런 때에 기술을 인간과 예술의 관점에서 자신만의 눈으로 해석하지 못한다면 우리는 분명 도태될 것이다. 실천을 통한 인간의 삶과 사회에 대한 역할을 강조한 그의 총체적 인간 개념을 한 세기를 뛰어넘은 오늘 새삼스럽게 다시 꺼내 들어야 하는 것은 바로 이런 이유 때문이다.

블랙 마운틴 칼리지에서의
요제프 알베르스 교육을 통한
바우하우스 교육의 연계와 전환

김희영

서울대학교 인문대학 영어영문학과를 졸업하고, 동 대학원에서
미술학 석사학위를 받았다. 시카고대학교에서 미술사학 석사,
아이오와 대학교에서 미술사학 박사학위를 받았다. 현재
국민대학교 예술대학 미술학부 교수로 재직 중이다. 저서로는
2021년 대한민국학술원 우수학술도서로 선정된 『블랙 마운틴
컬리지: 예술을 통한 미래 교육의 실험실』(2020)을 비롯해 『Korean
Abstract Painting: A Formation of Korean Avant-Garde』(2013),
『The Vestige of Resistance:Harold Rosenberg's Action
Criticism』(2009), 『해롤드 로젠버그의 모더니즘 비평』(2009)이
있고, 역서로는 『20세기 현대예술이론』(2013)이 있다.

들어가며

대공황 시기 미국 노스캐롤라이나 남부에 설립되었던 블랙 마운틴 칼리지Black Mountain College, 이후 BMC로 표기는 1933년에 개교하여 1957년에 폐교되기까지 24년간 1,200명 미만의 학생이 거쳐간 비전통적 소규모 사립대학이었다. 전통적 교육 방식을 거부하고 주체적인 개인의 성장을 위해 지속적인 교육 방식의 변화를 추구했던 이 학교는 진보주의적progressive이고 실험적이었던 교육적 실행이 실패한 대표적 예로 간주되어 한동안 미국의 교육사, 문화사에서 망각되었다. 이에 1960년대 말 이후 소수의 학자들이 BMC에 대한 역사적 회고를 시작했다. 특히 BMC의 실험적 창의 교육은 제2차 세계대전 이후 뉴욕을 중심으로 한 국제적 아방가르드 작가들을 키워낸 것으로 재평가받고 있다.

 이 글에서는 '교육적 선회'가 절실하게 요구되는 현재의 시점에서 진보적 교육을 실행했던 역사적 장으로 BMC를 돌아본다. 그리고 창립 시 초빙된 전 바우하우스 교수 요제프 알베르스Josef Albers의 교육적 전망을 살펴봄으로써 알베르스를 통

하여 바우하우스 교육 방식이 BMC의 환경 안에서 전환된 과정을 고찰한다. BMC의 설립자들은 경험을 통한 개인의 성장을 중시한 존 듀이John Dewey의 입장에 근거하여 교육철학을 체계화했다. 과학, 인문학, 건축, 예술 등을 포괄하는 교양대학Liberal Arts School으로 운영되었던 BMC의 교과과정 안에서는 창의력을 계발하는 예술이 중시되었다. 감성과 이성의 균형적 성장을 목표로 하는 전인교육을 위하여 알베르스가 특별히 초빙되었다. BMC에 재임했던 기간1933-1949에 알베르스는 학생들의 "눈을 뜨게to open eyes" 하려는 목표를 가지고, 재료의 물성과 조형 요소들의 관계에 주목하도록 독려하고 상호 존중하는 태도를 강조했다. BMC는 개인의 주체성을 상실하지 않고 민주 사회의 일원으로 역할을 할 수 있는 시민을 교육하는 목표를 가지고 교육의 중심에 예술을 두었다. 경제적으로는 대공황, 정치적으로는 전체주의에 대한 위협에 대항했던 치열한 시기에 미국 사회의 발전 방향을 선회하고자 했던 BMC의 선도적 노력을 알베르스의 교육을 통해 살펴보고자 한다.

개인의 성장을 위한 교육

전통적 미국 교육이 귀족 계층과 평민을 구별했다면, 개방된 진보주의 교육은 민주주의를 위한 교육을 추구했다. 궁극적으로는 계층의 구분 없이 다양한 미국인들이 공동의 삶의 방식, 그리고 함께 일하는 방식을 배우도록 하는 것이었다. 1930년대 당시 정부의 기금에 의존하여 운영하던 대형 주립대학에서는

이미 정해진 수업 시수와 취득한 학점으로 평가하는 몰개성적인 직업 지향 교육을 시행했다. 이러한 교육 개혁에 대한 필요성이 제기되면서 베닝턴 대학Bennington College, 사라 로렌스 대학Sarah Lawrence College, BMC와 같은 소규모의 진보주의적인 사립학교들이 설립되기 시작했다. 또한 기존에 운영되고 있었던 다른 사립대학에서도 당시 개혁의 의지를 반영하여 교과과정을 융통성 있게 운영하는 실험적 교육을 시도했다. 미국의 전통적인 교육기관에 대한 대안으로 설립된 사립대학이었던 BMC에서는 고전학자 존 라이스John Andrew Rice를 포함한 설립자들의 교육 방침에 근거하여 진보주의적인 교육 환경이 구성되었고 공동체적 특성이 강조되었다.[1] 권력에 복종하고 경쟁하면서 개인주의를 노골적으로 주장하는 것보다는, 창의적이고 생산적이며 서로 협조하여 사회적 책임감을 고양시키는 것을 새로운 교육 목표로 삼았다. 교육은 경험과 분리될 수 없었으며 기존의 지식을 답습하는 것보다는 성장과 변화의 과정을 중요하게 여겼다.[2] 따라서 수동적인 학생에게 정체된 지식을 "분명하고 명확하게 표현된 확실한 진리"로 전달하는 전통적인 교사의 역할은 거부되었다. 그 대신 학생의 배움과 경험의 방식에 적합한 교육 방식을 이끌어가는 안내자로서의 교사 역할이 강조되었다.

순수하게 실험적인 정신으로 새로운 교육을 시도하고자 출발한 BMC에서 추구한 취지는 한편으로는 유럽 문화의 지배적 영향에서 벗어나 미국의 정체성을 모색하려는 절실한 요구에 근거하고 있었다. 유

[1]
BMC 설립 배경과 취지에 대한 기술은 김희영, 「블랙 마운틴 칼리지의 유산: 예술을 통한 교육의 사회적 역할」, 『서양미술사학회 논문집』 44, 2016, 279-308쪽 참고.

[2]
John Dewey, *Democracy and Education*(1916)에서 제기된 교육에 대한 진보주의적인 논의가 이러한 교육 개혁의 정당성을 위한 중요한 근거가 되었으리라 생각된다.

럽으로부터 전수된 전통적 지식을 답습하기보다는 미국이라는 특정한 장소와 시기에서 경험하는 삶에 대한 진지한 관심을 보이기 시작했다. 이 시기 미국 교육에서 실험을 선도했던 문화 지도자들은 예술을 미국인의 삶의 원동력으로 생각했다. BMC에서 다양한 경험을 통해 배우는 '과정'을 중시하는 교육을 실천하면서 예술적 창의성을 강조했던 것은 미국의 정체성을 형성하고자 했던 당시의 시대적 요구를 반영한 것으로 평가된다. 이에 '경험'을 통한 배움을 강조하는 듀이의 진보주의 교육철학이 BMC 구성과 운영을 위한 중요한 사상적, 실행적 근거가 되었다.

　　듀이는 공리주의Pragmatism, 즉 행동action에 해당하는 그리스어 프라그마pragma에서 온 정치철학의 특정한 입장으로 대중적 인지도를 얻어, 20세기 초반에 미국 학계의 유명인사가 되었다. 공리주의의 영향이 교육에 확장되었던 1900년 전후의 기간 동안 경험과 개성individuality이 배움으로 이르는 중요한 요인이라는 듀이의 믿음이 많은 호응을 얻었다. 그는 공리주의를 미국의 교육적 문제에 적용하여 보다 학생 중심의 태도를 촉구하는 미국의 진보주의 교육 운동에 참여했다. 그의 교육철학은 세심하게 마련된 학교 환경 안에서의 '교육적 경험'으로 학생의 배움을 이해하는 입장이다. 듀이가 제시한 교육에서의 개인의 자유와 발견이라는 이상은 교육자들의 상상력을 사로잡았다. 학생들의 계발보다는 전문화된 지식의 계발에 주력하는 파편화된 학제와 선택 수업이 성급하게 요구되는 가운

3
듀이가 저술한 유일한 예술 저서 『경험으로서의 예술』이 1934년 출간되었지만, 학계는 75세의 철학자 듀이에 별 관심을 두지 않았다. 따라서 듀이의 다른 저술에 비해 이 저서는 출간 당시 큰 호응을 받지 못했다. Philip W. Jackson, *John Dewey and the Lessons of Art*, New Haven and London: Yale University Press, 1998, pp.xi-xii. 그러나 듀이는 이 저서에서 예술에 대한 체계적 이해를 제시하고, 경험으로 정립한 그의 이론을 예술적, 미적 경험이라는 구체적 영역에 전개하고 있다.

데 교양과목 교과과정이 없어질 수 있다는 위기의식을 절감한 고등교육 비평가들은 1920년대에 진보주의적인 실험을 장려하기 시작했다. 아직 시도되지 않은 혁신적 교육과 교과과정을 가지고 있어 '실험적'이라 분류되는 다양한 대학은 듀이와 그의 동료들이 이끈 진보주의적인 원리를 수용하고 입지를 굳혔다.

　　한편 이 시기 대안적 교육을 추구하는 미국의 교육자들은 예술이 삶의 경험에서 필수적인 부분이 되어야 한다는 믿음에 근거하여 예술의 중요성을 강조하였고, 미국인들이 예술을 더 가깝게 경험하도록 하는 방안을 모색했다. 듀이는 『경험으로서의 예술 Art as Experience』에서 "일상적 삶의 과정과 미적 경험의 밀접한 연관성을 회복하는 것"이 미국 예술이 당면한 문제라고 지적했다.³ 그는 삶과 연계된 배움을 강조하면서 사회적 힘과 통찰력을 계발하는 것이 교육의 목적이며, 그는 작은 공동체인 학교에서의 배움이 경제적 가치를 창출하는 협의의 유용성에 제한되지 않고 인간 정신의 성장을 가능하게 한다는 점에서 중요하다고 피력했다. 그리고 바로 이 점이 흔히 무관하다고 생각하는 예술, 과학, 역사를 연계해서 배울 수 있는 측면이라고 설명했다. 즉 창의적 사고를 할 수 있는 환경이 마련된다면 상이한 분야도 연계하여 배울 수 있다는 것이다. BMC 자문위원으로 몇 차례 학교를 방문했던 듀이는 1940년 다음과 같이 적었다.

　　　BMC에서의 일과 삶(이 둘은 분리할 수 없다)은 실행되고 있는 민주주의의 살아 있는 예이다. 미리 정해진 위기가 닥친다 하더라도 민주주의의 장기적 안목에서 볼 때 BMC가 시행하고 있는 종류의 일은 절실하게 필요하

다. 이 학교는 민주적으로 살아가는 방식의 '풀뿌리grass roots'로 존재한다.[4]

BMC의 초대 설립자 중 한 사람이었던 라이스는 경험을 단계적으로 강화시켜야 한다고 주장하면서 보수적 교육 이론에 대항하고, 듀이의 철학 체계를 실행에 옮겼다. 라이스는 책을 강독하기만 하는 보수적 교육 방식에 대항하여, 관찰과 실험적 행동을 우선적 교육 방침으로 강조했다. 그는 개인의 성향과 잠재력에 따라 교육 내용을 선택하여 구성하는 개별적 교육을 윤리적 측면에서 옹호했다. 따라서 그는 전통적 학력 증명과 학점 체계에 비판적이었다. 왜냐하면 지식의 축적만을 강조하는 획일적 교과과정이 궁극적으로 무의미한 것이라고 생각했기 때문이다.

이에 대한 대안으로 그는 소크라테스의 대화에 근거하여 질문과 연구에 근거한 배움을 강조하면서 학생들의 발전에 연결된 실존적 질문들을 던졌다. 모든 학생이 수강했던 라이스의 플라톤 수업은 고대 철학을 학습하기보다는 사색적 도전과 지적 경쟁을 계발하는 데 도움을 주었다. 라이스는 수업 외에도 학생들에게 혹독할 수 있는 질문들을 던지면서 사고하도록 촉구했다. 그리고 다른 수업에도 참관하여 주제들 간의 유기적 관계에 대해 사고하는 데 도움을 주고자 했다. 라이스가 주목한 점은 개인이 가지고 있는 예술적 잠재력을 일깨우는 것이었다. 그는 말이나 글로 표현하는 것에 어떠한 규율도 두지 않았다. 그리고 학생들에게 미국적 특성인 능동적 참여를 장려하고 학생들이 고

4
Letter from John Dewey to Theodore Dreier, 18 July 1940, N.C.D.A. & H., Raleigh, *BMC Papers*, vol. II, Box 7, "Dewey, John," North Carolina State Archives, North Carolina Museum of Art, *Black Mountain College Research Project, 1933-1973*, Western Regional Archives, Asheville, North Carolina.

정된 체계나 상아탑에 갇혀서는 안 된다고 강조했다.

라이스는 일반 교육이 개인에 따라 구성되고 관찰과 실험 그리고 행동에 의해 결정되며, 모든 인간의 감각을 강화시키는 것과 연관된다고 설명했다. 교육에 대한 이러한 사고에서 과학과 예술은 발견과 창의성의 원동력으로서 동등하게 존재한다. 특히 중요한 점은 과학적 질서와 인식을 사용하고 실제로 적용하는 것이었다. 이처럼 개방된 교육철학 안에서 학제 간의 경계를 극복한 교육이 시도되었다. BMC에서 기대되는 교육자의 역할은 사고의 생산을 돕는 산파였다. 태아 단계의 인간 능력을 끌어내고 성장시키고 행동과 말의 조화로 인간의 발전을 완성하는 것을 독려하는 것이다. BMC에서 교수의 역할은 지식을 전수하는 사람으로서 학생보다 우월한 위치에 있기보다는 개별 학생이 각자의 경험을 통해 배우는 것을 도와주는 안내자였다.

이런 면에서 BMC가 추구한 교육의 성격은 전통적 교육 방식과 구별되었다. BMC는 기존의 지식을 효과적으로 습득하여 일정 학점을 취득한 뒤 좋은 직장에 들어가는 것을 대학의 목적으로 삼았던 미국의 교육적 관습에서 탈피했다. 여기에서 졸업 시수나 점수에 따른 성적 평가는 중요하지 않았다. 라이스는 관습적 교육이 사회적 태도와 지적 능력을 인위적으로 분리시켜 양자를 조화롭게 통합하지 못했다고 비판했다. BMC에서의 교육은 궁극적으로 '민주적 자기 관리' '지속적 통섭학 interdisciplinarity' 그리고 '예술에 대한 강조'라는 세 가지 기본 요소들을 융합하는 것이었다. 이 세 요소는 숨겨진 창의력과 능력을 계발하고 특별한 가치를 재활성화하는 요소들로 여겨졌다. BMC는 경험을 통해 배워가는 과정을 중요시하고 민주 사회에

서 다른 사람들과 공존할 수 있는 새로운 사회 구성원으로 성장
해가는 것을 돕는 것을 교육의 목표로 삼았다. 라이스가 말했듯
이, 개인the individual이 BMC의 수단이고 목표였다. BMC를 구성
하고 교과과정을 마련하는 과정에서 라이스는 철학자이자 교
육 혁신가인 듀이의 입장과 바우하우스에서 망명을 온 인물들
의 생각을 종합했다. 라이스에게 '개인에게 주목'하라고 했던 듀
이의 조언은 그의 전반적 교육관을 반영한 것이다. BMC의 일
반 교과과정의 근간에는 지적으로 결정된 행동과 병행하는 듀
이의 끊임없는 성찰이 있었다.

BMC에서의 요제프 알베르스 교육

나치에 의해 1933년에 폐교되었던 독일의 바우하우스에서 학
생을 가르쳤던 알베르스는 부인 아니 알베르스Anni Albers와 함
께 BMC에 와서 수업을 하며 BMC 교육의 특성과 방향에 중
요한 영향을 미쳤다. 미국의 진보주의적인 분위기 밖에서 교
사와 작가로서의 훈련을 받은 알베르스는
1930-1940년대 BMC에서 영향력이 있었
던 다른 교수들과 성격이 달랐다. 완벽한 예
술가이며 교사이고 유럽 망명자인 알베르
스는 BMC에 형성된 망명 공동체를 대변할
뿐만 아니라 미국의 교육철학 배경에서조
차 외부인이었음에도 BMC에서 중요한 역
할을 했다. 바우하우스 교수 중 처음으로 미

5
Eugen Blume, "Science and
Its Double" in Blume, et. al. eds.,
*Black Mountain: An Interdisciplinary
Experiment 1933-1957*, Berlin:
Nationalgalerie, Staatliche Museen zu
Berlin; Spector Books, 2015, p.126.

6
Eva Díaz, *The Experimenters:
Chance and Design at Black Mountain
College*, Chicago and London: The
University of Chicago Press, 2015, p.53.

국에 온 알베르스는 "가르치는 것과 배우는 것은 교수와 학생 간의 상호 의무로서 이해되어야 하고 연계되어 실행해야 한다"는 생각을 가지고 있었다.[5] 실험을 창조적 과정으로 이해하는 알베르스의 교육은 그를 통한 바우하우스 영향을 의미하는 '알베르스식Albersian' 예술 교육 모델과 듀이가 긴밀하게 연결된 것을 보여주는 결과 중 하나였다.[6] 개교했던 1933년부터 개략적으로 제2차 세계대전 종전까지의 시기에 걸친 BMC 초반기 알베르스 듀이 시기Albersian-Deweyan period에는 예술적 실행이 가지는 개인의 윤리적 성장 측면을 과학적 실행과 발전된 기술적 디자인, 사회문화적 발전과 함께 연계시키고자 했다.

바우하우스 교육과의 연계

라이스는 뉴욕 현대미술관에 BMC의 전망에 부합하는 예술 교육자 추천을 부탁했다. 알프레드 바와 필립 존슨은 1920년대 말 바우하우스를 방문하여 만난 적이 있던 알베르스를 추천했다. 알베르스는 영어로 소통하는 것이 힘들었지만, BMC에 부임하여 디자인과 드로잉을 가르치기 시작했고 워크숍 수업을 했다. 알베르스의 수업은 곧 BMC 교과과정의 핵심이 되었고, 라이스의 혹독하고 직선적 교육 방식을 보완하는 필수적 수업이 되었다. 그는 1950년 예일대학교의 디자인학과로 떠나기 전까지 BMC 예술 프로그램에 중추적인 역할을 했다.

알베르스는 바우하우스에서 3년간1920-1923 학생으로, 10년간1923-1933 교수로 지내면서 누구보다도 바우하우스에 오래 몸을 담았으며, 이 경험은 이후 그의 교육과 창작 활동의 기초가 되었다. 바우하우스는 보다 인간적인 사회를 위한 새로운

인간을 만들어내려는 이상향을 표방했다. 1923년 발터 그로피우스는 진보주의적인 교육을 위한 이러한 전망을 국제적 지평으로 확장하고자 했다. 그로피우스는 기술을 연마하는 도구로서 예술에 접근하는 관학적官學的 입장에 반대하는 예술 교육 개혁안을 제안했다. 이에 바우하우스에서는 전통적 예술학교에서 배제된 다수의 비고용 예술가를 겨냥하여 실습교육Werklehre, workshop instruction을 주된 방법론으로 채택했다. 이는 그로피우스부터 미스 반데어로에에 이르기까지의 바우하우스 교장들이 공감한 전망이었다. 바우하우스는 학생들에게 경험을 통해 생산적 지식을 습득하는 방법을 제시할 뿐만 아니라 예비과정Vorkurs, foundation course에서의 능동적인 실제 작업을 지향했다.[7]

알베르스가 바이마르에서 가르친 수업은 라슬로 모호이너지의 수업과 함께 요하네스 이텐의 기초 과목을 반복하는 것이었다. 알베르스는 재료 연습에 전적으로 치중하였으며 가장 중요한 재료를 적절하게 사용하는 것을 강조했다. 학생들이 다양한 재료로 유희하듯 실험하면서 재료의 특성을 발견하고 자기 나름의 구성 원리를 찾는 방식이었다. 알베르스는 "개성individuality의 오만함arrogance과 기존 지식으로부터 자유로워질 것"을 제안했다. 재료의 외양에 주목했던 이텐과는 다르게 알베르스는 재료의 내적 특성inner qualities을 새롭게 강조했고, 이는 재료에 대한 근본적 태도 전환을 가져왔다. 바우하우스 잡지 《젊은이들Junge Menschen》의 특별호에 기고한 글 「역사의 혹은 현재의historic or current」(1924)에서 알베르스는 바

7
Karl-Heinz Füssl,"Pestalozzi in Dewey's Realm? Bauhaus Master Josef Albers among the German-speaking Emigres' Colony at Black Mountain College (1933-1949)" *Paedagogica Historica: International Journal of the History of Education* 42 (2006): 01-02, p.83, http://dx.doi.org/10.1080/00309230600552013 (2013년 9월 26일 검색).

우하우스가 현대적up-to-date이 되어야 하며, 역사적 지식을 답습하는 데 머물지 않아야 한다고 촉구했다. 그는 1928년《바우하우스》잡지에 수록한 글 「형태를 만드는 수업instruction in the craft of form」에서 학생들의 작업을 평가할 때는 지출expenditure과 수입yield의 관계를 고려해야 한다고 했다. 그가 제시한 두 평가 기준은 재료의 경제적 사용과 재료의 적절성이다. 알베르스는 서로에게서 배우는 것을 기초 과목을 위한 작업을 하는 가장 중요한 목표의 하나로 항상 강조했다.

　　한편 바우하우스와 BMC가 진보주의적인 교육의 취지를 공유하고 있었던 점은 주목할 만하다. 개인의 창작과 창의적인 문제 해결 능력을 강조한 점에서 바우하우스의 철학은 듀이의 입장과 상응한다. 또한 알베르스가 바우하우스에서 가져온 많은 요소 즉 이론에 앞서 실천을 강조하는 점, 실행을 통해 배우는 점, 예술이 아니라 연습하고 배우는 것study, not art을 강조한 점, 순수 예술을 상위에 두는 위계질서를 거부하는 점, 예술을 상품commodity이 아닌 경험으로 인식하는 점 등은 BMC의 취지와 잘 어울렸다.[8] 두 학교는 확고한 이론을 다루는 학술적인 전통적 수업과는 다르게 학생 자신이 생각하고 행동하도록 동기 부여를 하고자 했다. 옳고 그른 결과는 없으며, 단지 어떤 것을 접근하는 데 있어서 옳고 그른 방법들이 있었다. 이러한 취지는 "우리의 핵심적이고 일관된 노력은 내용이 아니라 방법을 가르치는 것이다. 그리고 결과가 아니라 과정을 강조하는 것"이라고 한 라이스의 언급에서도 분명하게 드러났다. 라이스는 듀이의 개념에 근거하여 관찰과 실험에 기초한 '실행을 통해 배우는' 방식을 추구하는 교과

Horowitz, "What Josef Albers Taught at Black Mountain College."

과정을 개발했다. 학생들은 지적인 결정을 하고 독립적으로 사고하는 방식을 배웠다.

그리고 BMC가 강조했던 전인 교육과 이를 위한 예술의 중요성에 대한 믿음은 그로피우스에게도 중요한 것이었다. 바우하우스와 BMC 모두 전인 교육을 지향하면서 교육의 통섭을 추구했다는 점이 주목된다. 비록 1944년에 시작된 BMC 여름학교에 바우하우스에서 가르쳤던 저명한 예술가들과 존 케이지John Cage, 머스 커닝햄Merce Cunningham, 빌럼 데 쿠닝Willem de Kooning, 로버트 마더웰Robert Motherwell과 같은 전후 미국 미술의 중요한 인물들이 참여했으나, 두 학교 모두 '예술학교'가 아니었다. 바우하우스가 디자인 훈련에 중점을 두었다면, BMC에서는 순수예술의 훈련이 아닌 일반 교육이 목표였다. 그러나 BMC 창립자들은 예술이 단지 도구로서만 기능해서는 안 된다는 교육철학이 확고했고 예술이 중추적 교육 활동이었다. 그리고 관습적인 대학과는 달리, 미술, 음악, 문학, 연극 분야가 언어와 자연과학과 같은 비중을 차지했다. 이는 감정과 지력 모두가 계발되어야 함을 의미한다.

이러한 배경에서 알베르스가 바우하우스에서 BMC로 초빙된 것은 놀라운 일이 아니다. 알베르스는 BMC가 "미국의 진보주의 교육과 유럽의 모더니즘 간의 독자적 융합synthesis을 이루고, 독특하게 역동적이고 창의적인 분위기"를 만드는 데 기여한 바우하우스 인물로 평가되곤 한다.[9] 그러나 알베르스는 자신의 입장을 형성하는 데 바우하우스가 중추 역

9
Mary Emma Harris, *The Arts at Black Mountain College*, Cambridge: The MIT Press, 1987, pp.14-15. 알베르스는 1920년 바이마르의 바우하우스에 학생으로 등록하여 이텐에서 사사했고 1922년부터 교수로 가르치기 시작했다. 그는 1925년 데사우로 이주한 시기를 거쳐 1932년 베를린으로 이주하여 1933년 나치에 의해 폐교된 시기까지 바우하우스에서 가르쳤다.

할을 했다고 생각하지 않았다. 그는 바우하우스에 등록하기 전에 이미 충분한 예술 교육을 받은 후 새로운 것을 모색하는 과정에서 바우하우스를 찾았다. 1920년 32세 나이에 바우하우스에 입학한 알베르스는 기초 수업이었던 이텐의 강의 한 과목을 수강했고, 자신이 좋아했던 바실리 칸딘스키와 파울 클레 수업은 수강하지 않았다. 그는 성공적인 스승이나 동료를 추종하지 않으려고 했다. 즉 그들의 양식을 모방하는 아류가 되지 않으려고 부단히 노력했다.[10] BMC에서도 지속적으로 강조했던 것처럼, 그는 학생들에게 모방보다는 자기 자신을 바라보고 사물을 독립적으로 발견하는 것을 배우도록 독려했다. 그는 이 점을 환기시키면서 자신이 바우하우스의 양식을 보존한 사람으로 간주되는 것에 이의를 제기했다.[11] 따라서 바우하우스 교육이 알베르스 개인에 의해 BMC에 이식되었다고 단정하기는 어렵다.

바우하우스는 진보적 교육으로 예술, 산업, 대량생산을 융합하고자 했고, 이미 숙련된 학생들을 체계적 과정을 통해 전문가로 성장시키는 데 주력한 전문학교였다. 반면 BMC는 일반 교육을 목표로 삼았던 실험적인 공동체로 개별 학생들의 성장을 위한 환경을 마련하는 곳이었다. BMC에서는 매체와 전통을 넘나드는 창의성 그리고 예술과 삶의 연결이 강조되었다. 이러한 환경은 알베르스에게도 변화를 가져왔다. BMC에 초빙된 직후 알베르스는 지속적으로 수업을 개발했다. 알베르스는 자신이 학생들과 수업하면서 함께 성장해가는 것을 느꼈던 것을 가장 큰 원동력으로 회고

10
교육자로서 알베르스는 자신이 유명한 예술가가 되어야 한다고 생각하지 않았다. Duberman, *Black Mountain*, p.46.

11
Josef Albers, March 1965 Interview, in Mervin Lane ed. *Black Mountain College: Sprouted Seeds, An Anthology of Personal Accounts*, Knoxville: The University of Tennessee Press, 1990, pp.33-34.

한다. 그는 세심하게 배열된 다양한 색채와 형태의 조합으로 심리적인 효과를 불러일으키는 대표적인 연작 〈사각형에의 경의 Homage to the Square〉로 잘 알려져 있다. 그러나 BMC 재임 기간에 알베르스의 작업은 예측하기 힘든 다양한 실험을 추구했던 형성기의 과정을 보여준다. 기법이나 형상, 재료 등은 그의 작업이라 추측하기 힘든 것들이 많았고 미국에서의 새로운 삶에서 경험하는 자유로운 생활 방식도 반영이 되었다. BMC이라는 고립된 지역에서 예술에 대한 사회적 기대가 적었던 시기에, 그는 자신이 살고 있었던 환경 안에서 개방된 자세로 여러 가능성을 추구했다.[12]

BMC에 부임한 알베르스는 예술 교육을 일반 교육 체제의 한 부분으로서 활성화하였다. 교양대학으로 설립된 BMC에 입학한 학생들은 대체로 예술에 미숙했다. 알베르스는 예술을 가르칠 수 없다는 바우하우스 동료 교수들의 입장에 공감했다. 그러나 그는 바우하우스의 이러한 입장을 인식의 기초가 되는 '관찰'과 형식을 만드는 데 기초가 되는 '명료한 표현 articulation'에 근거한 연습을 통해 예술을 잘 '배울 수 있다'는 것으로 수정했다. 알베르스가 정의하는 예술은 사회 현실에 대한 인간의 반응을 시각적으로 형식화한 것이다. 그리고 그는 예리하고 숙련된 관찰로 진정한 시각vision을 일깨우는 것이 예술의 목표라고 믿었다. 따라서 그는 예술을 개인의 '감정' 표현에 연계하여 이해하는 입장의 맹점을 비판했다. 알베르스는 일반 교육의 기능이 전인적인 인간을 공동체와 사회에

12
Vincent Katz, "Black Mountain College: Experiment in Art" in Vincent Katz, ed. *Black Mountain College: Experiment in Art*, Cambridge and London: The MIT Press, 2002, p.35.

13
Josef Albers, Yale University, Ms. 31 May 1959, Füssl, "Pestalozzi in Dewey's Realm?" p.90에서 재인용.

동화시키는 것으로 이해하는 교육의 윤리적인 측면을 강조했는데 그런 그의 입장은 다음의 글에서 표명된다.

> 내적 성장의 경험은 모든 인간의 발전을 위한 근원이고 교사의 예가 가장 효과적인 교육의 수단이다. 가장 중요한 교사 인식은 다음과 같다. 즉 교육은 지식의 축적에 그치지 않고 무엇보다도 의지를 구축하는 데 도움이 되어야 한다. 개인을 공동체와 조화시키는 것, 이것은 윤리적인 목표를 위해 경제적인 목표를 초월하는 것이다.[13]

알베르스는 유럽의 엘리트 교육체계에서 점차 거리를 두었다. 왜냐하면 엘리트 교육은 지적인 업적을 강조하고 단지 사실을 축적하고 죽은 지식을 생산해내며, 그 결과 편파적인 암기와 수동적인 수용을 양산한다고 생각했기 때문이다. 알베르스는 이러한 엘리트 교육이 사회문화적으로 무의미하다고 비판했다. 그리고 수공예 작업과 실용적인 생산성을 통해 경험하고 자기 교육을 만들어가는 이상과 대립함을 강조했다.

보는 것의 의미

이처럼 알베르스에게는 '아는 것'보다 '보는 것'이 힘이었다. 지식의 힘보다 '보는 것'을 우위에 두는 태도는 바이마르 바우하우스에서 지배적이었다. 이는 루돌프 슈타이너Rudolf Steiner와 J.W.괴테Johann Wolfgang von Goethe의 색채 이론에 근거하여 색채의 절대성을 주장한 낭만주의적 사고에 기초했으며, 특히 칸딘스키, 클레, 이텐에 의해 강조되었다.[14]

알베르스에게 이론이나 철학적 체계는 중요하지 않았다. 그에게 예술 교육은 음악, 연극, 드라마, 문학, 사진, 드로잉, 회화, 디자인을 포함하는 것이었다. 역사적 고찰이나 미술에 대한 규범적 실행은 알베르스의 교육 범주에 포함되지 않았다. 예술 교육에 대한 그의 입장은 예술과 삶 사이의 관계를 결정하는 것으로 시작되었고, "예술은 삶이고 필수적인 삶essential life이 예술이다"라는 입장을 고수했다.[15] BMC에서 그의 수업을 들었던 한 학생이 기록한 다음 글에서 그의 교육철학이 잘 드러난다.

14
Eugen Blume, "Science and Its Double" in Blume, et.al. eds., *Black Mountain*, p.126.

15
Josef Albers, "Art as Experience" *Progressive Education* 12 (October 1935), p.39, Füssl, "Pestalozzi in Dewey's Realm?" p.85에서 재인용.

눈을 뜨고 보라. 여러분이 보고 싶어 하는 것보다 더 많은 것을 보게 만드는 것이 나의 목표이다. 나는 여러분의 선입견을 파괴하고자 여기에 있다. 만일 여러분이 이미 자신의 양식을 가지고 있다면 버려야 한다. 그것은 방해가 될 뿐이다. …… 배움은 (1) 여러분의 주변인들에 의해 수정되고 (2) 실수를 부끄러워하지 않고 (3) 다른 사람들의 분투를 인식하고 (4) 비판이 작품의 질을 격하시키지 않음을 이해함으로써 습득된다. …… 여러분의 자아ego는 보는 데 방해가 되므로 버려라. 내적인 눈inner eye이 여러분을 이끌 것이다. 자아와 내적인 눈을 혼돈하지 마라. …… 예술 경험은 그리는 것이 아닌 보는 것의 문제이다. 우리는 시각적인 세계를 다룬다. 우리가 할 일은 세계를 보는 것이고, 삶에 대한 우리의 통찰력이다. 우리의 (외적인) 눈은 내적인 눈이 그 자체로 표현

하는 것을 자유롭게 하는 도구일 뿐이다. 나는 여러분의 모든 감각, 시각, 청각, 미각, 촉각을 계발하는 것을 도울 수 있다. 나머지는 신에 맡겨라.[16]

"눈을 뜨게 하는 것"을 가르치고자 했던 알베르스의 취지는 이후 BMC 학생들의 표어가 되었고 함축적 의미로 전수되었다. 학생이 색, 형태, 재질을 보다 명확하게 볼 수 있게 지도한다면, 선생은 대단한 예술적 장점을 부여하는 것이다. 알베르스는 시각적으로 관찰한 것을 화면에 옮기는 과정이 궁극적으로 시각을 넘어 '원동력 감각motor sense'을 일깨우는 것이라고 설명했다.[17] 본다는 것은 지향점을 가지는 것이며, 원동력은 우리를 올바른 방향으로 이끈다. 따라서 그는 본다는 것이 시각의 문제가 아니라 느낌의 문제라고 설명했다. 이처럼 그는 눈을 뜨게 하는 것을 일반 교육의 중요한 수단으로 생각했다. 그는 미국의 새로운 교육 환경에서 만난 젊은 학생들의 호기심과 태도에 부응하여 자신의 원동력 감각을 계발할 수 있는 기회를 커다란 행운으로 회고했다. 주어진 환경과의 관계 안에서 주체적으로 보고 지각하는 과정을 중요시한 알베르스의 입장은 다음에 기술한 BMC의 목표에도 함축되어 있다.

16
BMC: Research Project, Box 9. Note on Josef Albers (Student recorded courses with Albers), 1946, Füssl, "Pestalozzi in Dewey's Realm?," p.86에서 재인용.

17
Albers, March 1965 Interview, in Lane ed. *Black Mountain College*, p.35에서 재인용.

우리의 목표는 넓은 시야를 가지고 넓은 마음을 가진 젊은이들을 폭넓게 키우는 것이다. 이 젊은이들은 우리 시대에 증가해가는 정신적 문제들을 찾아가며, 환경에

매몰되지 않고, 미래지향적이며, 관심과 요구가 변화하
는 것을 경험하고, 우리 자신의 경험과 발견 그리고 독
립적 판단이 책에서 배운 반복적 지식보다 훨씬 가치가
있음을 아는 이들이다.[18]

알베르스는 "예술은 단지 비례와 균형 등 형식formal에 국한된 문
제뿐 아니라 철학, 종교, 사회학, 경제에 연관된 정신적인spiritual
것을 포함한 삶의 모든 문제가 반영되는 영역"이라고 설명하면
서, 예술을 매체로 하여 전반적인 교육을 할 수 있다고 믿었다.[19]
그는 예술에서 과학을 포함한 모든 종류의 지식과 학문에 대
한 호기심을 자극하는 것이 가능하다고 설명했다. 예술이란 삶
의 모든 면에 적용 가능한 통찰력과 인지력을 키워가는 과정이
며, 모든 배움의 영역에 통합되는 과정이라고 생각했다. BMC는
경험으로의 예술이라는 보이지 않는 결과를 전망했으며, 통합
comprehensive 교육의 일환으로 예술을 과학
과 동등하게 가르쳤다. 따라서 알베르스의
수업은 예술을 전공하든 아니든 모든 학생
이 들었던 수업이었다. BMC 학생은 단순히
예술가로서 훈련되는 것이 아니라 예술을
통해 삶에 관해 배웠다.

　　알베르스가 BMC에서 강의를 시작
한 직후 1934년에 발표한 「예술 지도에 관
하여Concerning Art Instruction」의 글은 BMC의
취지와 함께 그의 입장을 명확히 보여준다.

18
Josef Albers, "Art as Experience"
Progressive Education 12 (October
1935), pp.391-393, Blume, et. al. eds.,
Black Mountain, p.11에서 재인용.

19
Interview with Duberman,
November 11, 1967. Duberman,
Black Mountain, p.49.

20
Josef Albers, "Concerning Art
Instruction" *Black Mountain
College Bulletin* 2, June, 1934.
무엇보다도 알베르스는 학생의
'배움'에 역점을 두었다.

만일 우리가 삶으로서의 교육 그리고 삶을 준비하는 것
으로서 교육을 받아들인다면, 우리는 예술 작업을 포함
한 모든 학업을 현대의 문제에 가능한 근접시켜야 한
다. 역사적 해석과 과거의 미적 시각을 암기하거나 순
수하게 개인주의적 표현을 독려하는 것으로는 충분하
지 않다. …… 철저한 기반이 있어야 모방과 매너리즘에
서 벗어날 수 있고 독립성, 비평적 능력, 훈육을 계발할
수 있다. …… 삶은 학교보다 중요하고, 학생과 배움은
선생과 가르침보다 중요하다. 듣고 읽는 것보다 보고
경험한 것이 더 지속된다. 학생이 학교에 있는 동안에
는 학업의 결과를 결정하기 힘들고, 졸업한 이후 학생
의 삶에서 가장 좋은 결과를 보게 된다. …… 대부분의
우리 학생들은 예술가가 되지 않을 것이다. …… 학생
들이 형식에 대한 수업을 통해 시각, 명확한 개념clear
conceptions, 생산적 의지productive will를 이해하게 된다
면 우리는 만족한다.[20]

현대의 문제를 해결하는 독립적 능력을 키우는 데 예술은 좋
은 매개체 역할을 하고, 민주 시민으로서 개인이 성장하는 데
는 오랜 시간이 소요된다. 라이스가 강조했던 것처럼 알베르
스 역시 지적 능력만큼 인성 교육도 중시했다. 이런 교육을 통
해 비판적 사고, 창의성, 사회적 적응력을 계발하는 것이 단순
한 지식과 기술을 확보하는 것보다 더 강조되었다.

만일 어떤 것을 성취하기getting something보다는 어떤 것이 되는being something 것을 추구한다면, 우리 학교[BMC]는 아마도 덜 지적일 것이다. 따라서 덜 지적인 유형에 대해 보다 더 공정할 것이다. 예를 들면 시각적인 유형, 손으로 작업하는 유형들 말이다. 이 유형들은 지적인 것과 동일하게 중요하다.[21]

알베르스는 교육이 윤리학과 철학에 근거해야 하며 반지적 지성non-intellectual intelligence을 확립해야 한다고 생각했다. 이에 예술이 중추적 역할을 한다고 믿었다.

물질에 대한 이해

1934년 6월《블랙 마운틴 칼리지 회보BMC Bulletins》에 수록된 알베르스의 「예술 지도에 관하여」는 회보에 실린 다른 글들과 함께 향후 BMC에 지원할 학생과 지원자를 위해 학교와 설립 이념을 소개하는 글이었다. 이 글에서 알베르스는 바우하우스 이론에 기초하면서도 BMC 처음 몇 년간의 경험을 바탕으로 거기서 벗어난 자신의 교육철학을 분명하게 기술했다.

알베르스는 이 글에서 실습교육Werklehre이라는 바우하우스 개념을 거론하고 이를 '물질의 디자인design with material'으로 설명한다. 그리고 "물질을 가지고 만들기 …… 물질의 가능성과 한계를 명백하게 드러내는 것"이라고 기술한다.[22] 이 글은 부

21
Josef Albers, "Address for the Black Mountain College Meeting at New York" unpublished statement, 1940, Katz, "Black Mountain College: Experiment in Art," 32쪽에서 재인용.

22
Albers, "Concerning Art Instruction" p.5. 원문: "a forming out of material …… which demonstrates the possibilities and limits of materials."

23 알베르스, 앞의 글, 1쪽.

분적으로는 독일어로 새로운 예술 지도 방식과 엄격함으로 독자들에게 강한 인상을 주려고 작성되었을 수도 있다. 그러나 실습교육을 설명하는 다소의 어려움과 BMC에서의 예술 교육을 보다 일반적으로 설명하는 어려움과 함께, 알베르스는 구체적으로 진보주의적인 교육철학에 대한 그의 방향성에 대해 암시한다. 그는 초보적인 학생들이 다양한 물질로 자유롭게 실험하여 그들의 능력에 가장 적합하고 자신들이 가장 끌리는 물질을 찾아야 한다고 설명했다. 그는 BMC에서의 예술 교육에서 드로잉, 실습교육(종종 독일어 명칭인 'Werklehre'로 불리며, 물질과 형태를 다룸) 그리고 색채의 세 가지 영역을 다룬다고 설명한다. 그는 "이 세 영역은 기존의 예술과 현대예술, 수공예품과 산업 생산물, 타이포그래피와 사진 작업을 (함께) 전시하고 토론하는 것으로 보충된다"고 설명했다. 이는 그가 강조한 물질이 순수예술에서 벗어나 일상에서 경험하는 다양한 물질과 생산의 영역을 포괄하는 개념이며 실제임을 역설한다.

알베르스는 외젠 들라크루아와 렘브란트를 인용하면서 그의 미적, 교육적 사고의 출발점인 변증법적 긴장을 강조한다.

사실상 모든 창조적 작업은 두 개의 양 극점 사이에서 움직인다. 즉 직관과 지력 혹은 아마도 주관성과 객관성. 그들의 상대적 중요성은 지속적으로 변화하며 그들은 항상 다소 중첩된다.[23]

이 점은 듀이의 공리주의의 이상주의 핵심과 놀라울 정도로 유사하다. 아마도 알베르스는 듀이가 명백히 거부했던 독일 이상

주의 전통에서 자신의 교육철학의 근거를 편하게 찾을 수 있었을 것이다. 교사로서 알베르스는 라이스보다는 덜 이론적이었고 더 예술적이었다. 그는 예술 교육의 특징을 배우는 사람에 의해 시작되고 교사들에 의해 지원되는 실험적 실행이라 설명했다.

> 학생은 우선 일반적으로 자신의 경험에서 형태 문제를 의식한다. 그리고 이로 인해 자신의 실제 경향과 능력을 명확히 알게 된다. …… 수년간의 교육 경험으로 알게 된 것은 종종 다양하게 구분되는 예술 분야에서 여러 요소를 이용한 실험을 통해서만 학생들이 처음으로 그들의 진정한 능력을 인지한다는 것이다.[24]

알베르스는 물질을 강조하고 실험을 독려했으나 특정한 미적 양식을 가르치지는 않았다. 오히려 학생들이 다루는 물질의 성질을 배우고 사용하는 데 경제적 방법, 즉 적은 노력으로 물질을 다루어 미적 효과를 만들어내는 의미에서의 경제적 방법을 찾도록 독려했다. 학생은 물질에 대한 지식에 근거한 실험을 통해 얻은 자신감을 가지고 차후에 개인적 미를 계발해갈 것이라고 설명했다.[25]

실습교육에서 실험과 경험을 강조하여 쓴 1934년의 이 글에서 알베르스는 『경험으로서의 예술』을 출간한 듀이의 생각에 다시금 동의하는 것처럼 보인다. 알베르스가 '경험'과 '실험'이라는 용어를 1934년 《블랙 마운틴 칼리지 회보》에서 사용한 것은 그다지 주목할 만하지 않다. 그럼에

24 알베르스, 앞의 글, 3쪽.

25
Katz, "Black Mountain College: Experiment in Art" pp.22-23.

도 흥미로운 점은 실습교육과 같이 바우하우스에서 발전시켰던 교육에 대한 알베르스의 사고가 BMC 건립의 이념적 근간이 되는 미국의 공리주의 틀과 조화를 이룬다는 점이다. 그의 후기 저술에서 명백하게 보이듯이, 알베르스는 특히 진보주의 교육가와 이야기할 때 듀이의 교육철학 언어를 훨씬 잘 구사하게 되었다. 그러나 알베르스가 교육에 대해 말하고 서술하는 방식에 중요한 변화가 있었다 해도 그의 교육 방식에는 사실상 그다지 많은 변화가 없었던 것 같다.[26]

실습교육에서는 기본 재료, 즉 종이, 철, 철사를 사용했고 도구 사용을 자제했으며 물질의 생소한 면을 시험하는 바우하우스 수업을 지속했다. 실습교육 수업에서는 물성materie, 표면의 느낌과 물질material, 보다 본질적 성질 연습의 두 종류로 진행되었다. 알베르스에 따르면, 물성은 "외양appearance, 양상aspect, 표피epidermis, 표면surface"에 관련되며 여기서 구조structure, 제작facture, 질감texture을 구분한다고 설명한다. 그리고 시각적, 촉각적 지각으로 외양을 정한다. 물질 수업은 물질의 가능성capacity과 장점strength에 관심을 두고 기술적 특성technical properties을 검토한다.[27]

바우하우스의 예비과정처럼 알베르스는 "우리는 형태의 경제성, 즉 효과를 성취하는 데 필요한 노력의 비율을 강조"한다고 설명했다. 한편, 그는 색채 실험과 이론 영역에서는 자신이 바우하우스에서 경험했던 것을 탈피했다. 그는 BMC에서 전개한 〈사각형에의 경의〉 연작에 적용한 원리를 개발했다. 그리고 수업 과정의 한 부분인 색채 수

26
Jonathan Fisher, "The Life and Work of an Institution of Progressive Higher Education: Towards a History of Black Mountain College, 1933-1949," *Black Mountain College Studies* vol.6, Summer 2014, http://www.blackmountainstudiesjournal.org/wp/?page_id=3110. (2015년 10월 29일 검색).

27
Josef Albers, "Concerning Art Instruction," p.6.

업에서 "색채의 가능성tonal possibilities과 상대성relativity, 상호 작용과 영향, 차고 따뜻함, 빛의 강도, 색의 강도, 심리적이고 공간적인 효과"를 체계적으로 모색하기 시작했다."[28]

　　알베르스의 이러한 입장은 듀이가 『경험으로서의 예술』에서 개인이 다루는 물질의 본성을 발견하고 존중하는 것으로 예술 경험을 설명한 것에 비견된다. 창작이 자기표현을 넘어서야 한다는 알베르스의 주장은 라이스의 입장과 조응했다. 알베르스는 예술적 영감에 무의식적인 것뿐 아니라 의식적인 출처가 있음을 강조했다. 즉 그는 예술에서 직감적이거나 직관적 질서 외에도 지적 질서의 중요성을 환기시켰다. 그는 감정적 표현에 몰입하는 사람들을 신뢰하지 않았다. 왜냐하면 이러한 사람들은 "의식의 훈련training of consciousness"은 최소화하고 자신의 개성을 과대평가하고 있다고 보았기 때문이다. 그는 명확한 사고를 하는 것이 인간이 필수적으로 해야 하는 일이라고 보았다. 명확한 사고는 진정한 감정에는 개입하지 않고 또한 개입할 수도 없으나, 편견에는 개입한다고 설명했다. 그리고 종종 편견이 감정으로 잘못 해석되어, 명확한 사고가 진정한 감정 표현을 방해한다는 오해를 받는다고 지적했다.[29] 이에 대한 입장은 그의 색채 수업에서도 표명되었다. 즉 색채뿐 아니라 인생에서도 개인의 선호도는 대체로 편견, 경험과 통찰의 부족에서 온다는 사실을 배워야 한다고 설명했다.[30]

　　알베르스는 의식이 훈련되어야 하는 만큼 창의적 과정도 가르칠 수 있다고 보았다. 무엇을 보았는지 명확하게 제시하

28　알베르스, 앞의 글, 7쪽.

29
Duberman, *Black Mountain*, pp.46-47.

30
요제프 알버스 지음, 변의숙·진교진 옮김, 『색채의 상호 작용』, 경당, 2013, 63쪽. 원전은 Josef Albers, *Interaction of Color*, New Haven: Yale University, 1963.

기 위해서 관찰하고 도구를 사용하는 방법을 배울 수 있다는 것
이다. 그러나 그는 창의적 과정을 기본적으로 미지의 것으로 남
겨 두었다. 알베르스는 예술 창작에는 정해진 규칙이 없으며 예
술을 평가하는 객관적 해석도 없다고 믿었다.

> (예술이란) 말이나 문학적 기술로 설명될 수 없는 어떤
> 것이다. …… 예술은 정보이기보다는 드러냄이고 기술
> 이기보다는 표현이며, 모방이나 반복보다는 창조이다.
> …… 예술은 내용what이 아닌 방법how에 관한 것이며,
> 문자 그대로의 내용literal content보다는 실제 내용factual
> content의 실행performance에 관한 것이다. 즉 예술의 내용
> 은 실행, 행해진 방법이다.[31]

이처럼 실행을 강조한 알베르스 수업의 핵심은 시지각 교육이
었고 무엇보다도 형식적 관계를 강조했다. 그는 예술에 대한 시
각을 개선하는 것이 개인이 사회관계 안에서 자신을 위치시키
는 방식을 알아가는 것이라고 생각했다. 모든 것에 형태가 있
다고 본 알베르스는 형태가 구성된 것을 바라보는 눈을 훈련하
는 것이 세계를 이해하고 더 나아가 세계를
변화시킬 수 있는 전제 조건이라고 설명했
다.[32] 그는 관계, 특히 배경 혹은 근접한 공
간인 여백이 종종 간과된다고 지적했다. 그
는 요소들 간의 형식적 관계가 구성의 성공
여부를 결정한다고 생각했다. 그는 지나치
기 쉬운 형식적 관계에 주의를 기울이도록

31
Josef Albers, "The Meaning of Art,"
seven-page typewritten manuscript
of a speech made at Black
Mountain, May 6, 1940, Duberman,
Black Mountain, p.47에서 재인용.

32
Díaz, *The Experimenters:
Chance and Design at
Black Mountain College*, p.151.

강조함으로써 지각perception, 즉 시각적 요소들 간의 관계를 교육하고자 했다.

상호 존중의 관계

알베르스는 요소들 간의 관계 안에서 절대적인 것이 없고 모든 것은 인접한 요소와의 관계에서 상대적으로 평가됨을 강조했다. 그가 이것을 인간의 상호 관계로 확장하여 설명한 점이 주목된다. 그는 변화되는 환경에 따라 모든 색채가 변하는 것을 이해한다면 삶도 이와 같다는 것을 이해할 것이라고 했다. 이것이 그가 생각하는 예술이고 사회에 대한 이해의 핵심이었다.[33] 흥미로운 점은 그가 색채를 설명하면서 '상대성' '사실적-실제적factual-actual'을 추가적인 용어로 제시한 것이다. 그는 색채들이 서로 영향을 주는 것을 상호 작용이라 부르지만, 다른 관점에서 보면 상호 의존성interdependence으로 볼 수 있다고 설명했다. 또한 색채의 상대성이나 착시를 다룰 때 우리의 지각 속에서 끊임없이 상호 작용하는 실제적 사실을 고려해야 함을 지적했다.[34]

이처럼 관계를 중요시한 알베르스는 형식적 요소를 마치 생물체인 것처럼 설명하고, 형식적 요소의 상호 작용을 인간의 상호 작용에 연결시켜 설명했다. 그는 선, 형태, 색채, 물체가 서로에 대해 알아야 하고 각자에 대해 주의를 기울여야 하며 독자적으로 존재해서는 안 된다고 강조했다. 각 요소들은 '협력cooperate'하는 것을 배워야 하며 "통합integrate해야 하고, 융화get along해야 하고" "서로 도와야 한다"고 설명했다. 그는 수업 중에도 "(형식적 요소들

33 Gerald Nordland, *Josef Albers: The American Years*, Washington D.C.: Washington Gallery of Modern Art, 1965, p.28, Duberman, *Black Mountain*, p.56에서 재인용.

34 알베르스, 앞의 책, 89-91쪽.

은) 보조해야 하고 서로를 압도해서는 안 된다"라고 강조했다.[35] 그는 이렇게 형상으로 드러난 형식적인 요소들에 내재된 실제적 힘에 대해 인식시켰다. 그는 선과 형태 그리고 색채가 실제 관계 안에서 행동한다behave고 설명하고 이것이 인간의 사회적 행동과 비견됨을 강조했다. 이러한 입장에서 그는 "색 자체 및 우리 마음속에 새겨지는 색채의 작용과 상호 작용에 주안점을 두며 우리 자신에 대한 공부를 우선적이고 중점적으로 실행"해야 한다고 말했다.[36] 그리고 과거 거장의 작업이나 이론에서 출발하지 않고, 먼저 자신과 주변을 살펴보고 나의 내면을 바라보아야 한다고 말했다. 한편으로는 자신의 계발을 위해 노력하는 과정에서 거장들로부터의 자극에 감사하고, 그들의 결과물이 아닌 태도와 경쟁하면서 창조를 하게 된다고 설명했다.

알베르스의 '자유 학습'에서는 추상적인 색채 콜라주를 포함한 많은 연습을 통해 색채가 서로 영향을 주고 다른 색채와의 관계 안에서 본연의 색을 발하는 것을 가르쳤다. 그는 두 개의 요소를 더하는 것은 둘의 합 이상의 것, 적어도 하나의 관계를 만든다고 피력했다. "요소들이 서로를 강화할수록 그 결과가 더 가치가 있고 효과적인 작업이 가능하다"고 했다.[37] 그는 물질의 차이보다는 다른 물질들이 어떻게 조화하고 결합될 수 있는지에 주목하게 했다. '결합combination'은 BMC에서의 예술 어휘 중 주된 개념의 하나가 되었다. 알베르스는 상이한 것으로 유희하는 이러한 다다적 실험이 로버트 라우션버그Robert Rauschenberg를 포함한 학생들에게 흥미롭고 중요한 경험

35
Horowitz, "What Josef Albers Taught at Black Mountain College." 원문: "They should support each other, not kill each other."

36　알베르스, 앞의 책, 68쪽.

37
Interview with Lucian Marquis, September 11, 1967. Duberman, *Black Mountain*, p.55.

이 된 것 같다고 회고했다.[38]

알베르스 수업에서 이런 실험적 결합을 시도하게 된 것은 실험을 위한 유희이기에 앞서 불가피한 BMC의 환경, 특히 재정적 빈곤이 창의성의 원동력이 되었음을 상기할 필요가 있다. 가구나 의자가 많지 않았던 넓은 홀Lee Hall에서 수업을 할 때 알베르스와 학생들은 바닥에서 자유롭게 작업했다. 알베르스의 색채 수업을 수강하러 가는 길에는 가을 낙엽들이 깔려 있었고, 그는 풍부한 자연의 소재를 기초 디자인 수업의 재료로 사용했다. 재료가 풍부하지 못했던 탓에 알베르스 수업에서는 버려지는 재료가 없을 정도로 재사용과 재구축을 위한 지혜가 동원되기도 했다. 이러한 환경적 조건에서 물질과 구조에 대한 이해도 깊어졌다.[39]

관계에 대한 알베르스의 시각은 '존중respect'이라는 개념으로 전개된다. 그는 "다른 사물, 색채, 형태 혹은 우리의 이웃을 존중하라. 당신이 주의를 기울이지 않았던 사람을 존중하라"고 말하곤 했다. 그는 균형, 비례, 관계라는 형식적 행동formal behavior에서 배운 것은 인간의 행동에 적용할 수 있으며 그 반대도 가능하다고 말했다. 그는 수업 시간의 비평과 조언 그리고 글에서 타자에 대한 존중이 삶과 예술 그리고 교육의 모든 면에서 필수적이라고 항상 강조했다. 그는 타자에 대한 존중과 함께 학생들에게 자기 자신도 존중해야 한다고 가르쳤다. 이와 함께 그는 학생들에게 현재 유행하고 성공적이며 수익이 있을 것 같은 것에서 거리를 두라고 당부했다. 알베르스

38
Albers' article (first delivered as a talk in 1928) in Hans M. Wingler, *The Bauhaus*, Cambridge: The MIT Press, 1969, pp.142-143; Interview with Duberman, November 11, 1967, Duberman, *Black Mountain*, p.56, p.458, 각주 44.

39
Horowitz, "What Josef Albers Taught at Black Mountain College."

는 그들에게 자신의 목소리로 말하고 자신의 입장을 존중하고 지키라고 강조하면서, '정직과 겸손'이 예술가의 가장 중요한 덕목이라고 말했다.[40] 이렇게 그는 타인에 대한 존중과 자신을 생각해야 하는 의무 간의 균형을 배워야 함을 중요시했다.

삶에 대한 배움을 강조한 알베르스의 교육에 대해 한 학생은 다음과 같이 회고했다.

> (그의) 수업 중에서 시각의 세계를 말하면서 인간 세계를 언급하지 않았던 적은 한 번도 없었다. 그는 우리가 어떻게 살아가야 하는지를 가르치기 위한 것이 아니라면 예술을 교육하는 것은 무의미하다고 반복하여 말했다. 이것이 …… 그의 가르침의 근본이었다.[41]

또한 1940년대 후반 알베르스의 수업을 들었던 라우션버그는 알베르스를 가장 중요한 스승으로 기억한다. 그는 알베르스가 전해준 훈육의 감각과 보는 감각을 키워야 함을 강조한 점, 사용하는 물질의 특성에 대한 존중을 중요하게 생각했다. 라우션버그는 알베르스가 예술을 어떻게 해야 한다고 가르치지는 않았다고 말했다. 알베르스의 드로잉 수업은 선의 효율적인 기능에 관한 것이었으며 색채 수업에서는 다른 색과의 복잡하면서도 유연한 관계를 배웠다고 회고한다.[42]

40
Interview with Duberman, Nov 11, 1967, Duberman, *Black Mountain*, p.50. 원문: "Be honest and modest!"

41
Horowitz, "What Josef Albers Taught at Black Mountain College."

42
Calvin Tomkins, *The Bride and the Bachelors: The Heretical Courtship in Modern Art*, New York: The Viking Press, 1965, p.199, Duberman, *Black Mountain*, p.59에서 재인용.

맺으며

경제적으로는 대공황, 정치적으로는 전체주의에 대한 위협에 대항했던 시기에 BMC는 예술가이자 교육자였던 알베르스에게 매우 중요한 곳이었다. 교육을 통해 미국 사회의 발전 방향을 선회하고자 창립되고 치열하게 운영되었던 소규모의 공동체였기 때문이다. 그리고 개인의 권리와 공동체의 의무, 사회적 규범과 기대 등 필연적으로 지속되는 논제를 진지하게 고민했던 BMC의 분위기는 알베르스 교육의 방식과 전망에 중요한 영향을 주었다. 그의 예술 수업은 전인교육을 통한 개인의 성장을 목표로 했던 공동체에 대한 대응으로서 사회적, 정치적, 도덕적, 교육적 가치를 분명하게 했다. 전체주의의 위협을 경험했던 시기에 민주 시민을 교육하고자 했던 진보적 대안 학교 BMC의 실험적 교육은 시사하는 바가 크다. 감성과 이성의 균형을 이룬 개인의 전인적 성장, 개인과 공동체와의 관계, 타인에 대한 배려와 존중이라는 근원적 교육을 예술의 경험을 통해 얻게 되는 상상력, 창의력과 연관시켰던 BMC의 교육적 전망과 실현의 유산은 현재에도 유효하다고 하겠다.

바우하우스 전시:
뉴욕 현대미술관의 바우하우스를 향한
두 개의 다른 시선

권정민

독립 큐레이터이자 한국 계원예술대학교 전시디자인과
교수다. 영국 런던대학교 골드스미스칼리지와 독일
함부르크예술대학에서 학위를 취득했다. 서울
대림미술관의 수석 큐레이터로 있는 동안 〈린다 매카트니
사진전〉 〈TROIKA〉 〈라이언 맥긴리〉 〈슈타이들展〉
〈Swarovski: Sparkling Secrets〉 〈칼 라거펠트 사진전〉
〈유르겐 텔러〉 등 유수의 전시를 성공적으로 이끌었으며,
2012년에는 디프로젝트스페이스D project space 를 열어
신진 아티스트를 발견하고 지원했다. 현재 다양한 개인
큐레이팅 프로젝트를 진행하며 활발히 활동 중이다.

1919년에 설립되어 1933년에 폐교한 독일의 조형예술학교 바우하우스는 14년의 짧은 존립 기간에도 100여 년이 지난 지금까지 전 세계 많은 예술기관에서 이 학교가 현재 우리의 시각문화에 끼친 영향을 연구하고 이를 알리고자 노력하고 있다.

지난 2009년 바우하우스 90주년을 기념하여 프랑스, 이탈리아, 폴란드, 이스라엘, 미국 등 세계 곳곳에서 20여 개의 전시가 다양한 주제로 열렸다. 이 중 뉴욕 현대미술관Museum of Modern Art, 이하 MoMA로 표기에서는 미술관 창립 80주년 기념 및 바우하우스 탄생 90주년 기념으로 기획된 전시 〈Bauhaus 1919-1938, workshop for the modernity〉를 선보였다.

이 전시는 1938년 초기 MoMA에서 야심차게 준비해 소개한 또 다른 바우하우스 전시 〈Bauhaus 1919-1928〉 이후 70년이라는 시간이 흐른 2009년에 바우하우스를 재조명하고자 기획되었다. 70년의 시간차를 두고 기획된 이 두 전시는 바우하우스라는 학교가 만들어낸 물리적, 정신적 결과물을 소개함에 있어 디스플레이된 오브제의 범위와 숫자 이외에도 많은 논의점을 만들어내고 있다. 이 글에서는 MoMA의 유토피아 시기로

구분할 수 있는 1930년대에 열린 전시 〈Bauhaus 1919-1928〉이 바우하우스의 성과와 영향을 보여주는 것 이외에 어떠한 목표를 가지고 있었고, 또 시기적으로 어려운 상황에서도 이 전시를 관철시키고 대중화하고자 했던 초대 관장 알프레드 바의 의지에서 엿볼 수 있는 MoMA와 바우하우스의 특별한 관계에 주목해 보려고 한다.

반면 MoMA를 비롯한 미술관들이 70년의 시간이 흐르면서 기존과 다른 사회적 역할을 수행하고 있음을 전제로, 2009년 전시 〈Bauhaus 1919-1938, workshop for the modernity〉는 바우하우스를 바라보는 MoMA의 시선이 어떻게 변화했고, 전시 방식이나 관람객과의 소통이 어떻게 변화하여 적용되었는지 살펴보고자 한다.

전시 〈Bauhaus 1919-1928〉

1938년 바우하우스의 철학과 성과를 소개한 전시 〈Bauhaus 1919-1928〉은 바우하우스의 공식적인 첫 국제 전시라 할 수 있다. 당시 MoMA에서 바우하우스 전시를 기획하고 선보인다는 것은 그리 녹록한 상황은 아니었다. 나치 치하에서 폐교된 바우하우스의 작품들을 독일에서 모아 운송하고 타국에서 전시한다는 위험한 정치적 상황에 있었기 때문이다. 따라서 이 전시를 선보일 수 있었던 것은 당시 MoMA의 초대 관장이었던 바의 적극적인 의지로 만들어진 결과라 할 수 있다. 이를 통해 이 전시는 바우하우스의 이념과 철학이 미국 대중에게 소개되는 결정적인

계기를 마련했다.[1]

　　1929년 개관한 MoMA는 27세의 젊은 알프레드 바를 디렉터로 초빙하면서 미술관의 방향을 "회화와 조각, 판화와 드로잉, 상업미술, 산업미술포스터, 광고 레이아웃, 포장, 영화, 연극, 디자인미술과 의상, 사진 그리고 도서관의 책, 사진, 슬라이드, 컬러 복제품들"을 포함하는 포용적이고도 종합적인 미술관으로 계획했다.

　　MoMA 개관 계획과 관련하여 바는 바우하우스 이념에서 많은 영향을 받았음을 밝히고 있다. 1927년 바우하우스를 방문한 그는 다음과 같은 말로 자신이 바우하우스라는 학교에 압도되었음을 언급했다. "근대 시각예술을 총망라한 놀라운 기관이다. 회화, 그래픽 미술, 건축, 공예, 타이포그래피, 연극, 영화, 사진, 대량생산을 위한 산업 디자인에 이르는 모든 수업이 커다란 현대식 신축 건물에서 함께 진행되고 있었다. …… 이것이 내가 2년 후에 준비한 우리의 미술관 계획 뿐 아니라 다른 여러 전시에도 영향을 주었다는 것은 의심할 여지가 없다."[2] 따라서 그가 바우하우스 전시 개최를 위해 각고의 노력을 기울였던 것이 결코 놀랄 만한 사실은 아니라 할 수 있다.

　　발터 그로피우스와 알프레드 바 그리고 헤르베르트 바이어가 주축이 되어 기획된 바우하우스 회고전 〈Bauhaus 1919-1928〉은 1938년 12월에서 1939년 1월까지 두 달여가량 선보였다. 전시 타이틀에서 추

1
Alfred H. Barr, Jr. *1929 Multi departmental Plan for The Museum of Modern Art: Its Origins, Development, and Partial Realization*, August 1941, 1-11, MoMA Archives: AHBPapers (AAA: 3266; 68-80). Mary Anne Staniszewski, *The Power of Display: A History of Exhibition Installations at the Museum of Modern Art.* 메리 앤 스타니제프스키 지음, 김상규 옮김, 『파워 오브 디스플레이-20세기 전시 설치와 공간 연출의 역사』, 디자인 로커스, 2007, 74쪽.

2
메리 앤 스타니제프스키, 앞의 책, 재인용.

측해볼 수 있듯이 이 전시는 14년 동안의 바우하우스의 총체적 역사를 소개하는 것이 아니라 초대 교장이었던 그로피우스의 재임 기간에 만들어진 9년 교육의 생산물을 전시했다. 바는 전시에서 제외되었던 나머지 5년의 기간에 대한 논쟁을 염두에 두었는지 전시 서문에서 그로피우스가 진두지휘하던 9년의 기간 동안 바우하우스의 근본 철학이 형성되었으므로 바우하우스를 소개함에 있어 "부족함이 없다"라고 명시했다.

전시는 기초 입문 과정, 워크숍, 타이포그래피, 건축학, 회화, 바우하우스 영향 아래에 있던 학교 및 작품 등 여섯 개의 섹션으로 구성되어 건축 모형과 설계도, 발레 의상, 사진, 조명 기구, 움직이는 조각 등 700여 점의 작품이 전시되었다.

전시장 입구에는 라이오넬 파이닝어가 그린 〈미래의 대성당〉 목판화 확대본이 전시의 시작을 알린다. 이 설치물은 바우하우스의 창립 선언문에서 '총체적 예술'의 시각적 표상으로 그로피우스의 신념을 보여준 상징적인 작품이라 할 수 있다. 이 작품을 시작으로 바우하우스 교육의 결과물인 다양한 작품을 전시하면서 기존 전시 방식과는 차별되는 형태로 전시 디자인을 완성해냈다.

이 전시를 주도적으로 큐레이팅한 바이어는 전시를 다음과 같이 정의하며 전시에서 오브제가 정보를 전달하는 방식을 통해 관람객과 소통하는 중요성에 대해 강조했다. "전시 방법은 모든 영역의 미디어와 소통의 힘들이 복합적으로 형성된 영역이다. 시각적 소통의 영역으로서 전시는 다음의 복합적인 요인들을 포함한다. 소리, 언어, 상징으로서의 회화들, 사진, 조각적 매체, 재료 그리고 색, 빛 그리고 움직임, 오브제들과 관련되

어 전시된 텍스트들뿐 아니라 관람자의 작품에 대한 반응들. 이와 같은 조형적이고 심리학적인 수단들을 전시에 적용하는 것은 전시 방법으로 새로운 언어를 만들어내는 것이다."[3]

따라서 그는 관람객의 전시 접근 방식을 통해 오롯이 작품이 주는 정보에 집중하는 방식이 아닌, 작품을 전시하는 형태에서 진열용 유리 케이스인 비트린vitrine을 사용한 방식이나 천장에서 매달아 내리고 벽에 거는 방식 등 보다 역동적인 시도를 했다. 또한 전시장에 사용된 색상들은 기존의 화이트큐브에서 사용되지 않았던 빨간색이나 청색을 사용하여 시각적 주목도를 높이고자 했으며, 관람자에게 전시 동선을 안내하기 위해 바닥에 발자국 모형이나 추상적인 형태의 방향 지시 사인물을 설치했다. 또한 바우하우스의 철학을 설명하기 위해서 다양한 전시 그래픽이 사용되었는데, 이 또한 전시 정보를 전달하기 위한 당시의 일반적인 전시 방식이라고는 볼 수 없는, 러시아 구성주의에 영향을 받은 바우하우스의 실험적 형태의 전시 그래픽 사인물이었다.

더불어 관람자가 보다 적극적으로 참여하는 전시 관람을 유도하기 위해 디자인된 '들여다보는 구멍'은 이 전시를 대표하는 이미지로 잘 알려져 있다. 오스카 슐레머가 디자인한 옷을 입고 기계적으로 회전하는 로봇이 전시되어 있는 섹션을 들여다볼 수 있게 만들어진 이 구멍은 눈 모양의 이미지와 구멍을 가리키는 손가락이 구멍 위아래에 자리 잡아 관람객의 시선을 모은다. 이는 관람자가 작품을 관람할 때 호기심을 일깨우며 참여하면서 전시를 관람하도

3
Herbert Bayer, 'Aspects of Design of Exhibitions and Museums'. Mary Anne Staniszewski, *The Power of Display: A History of Exhibition Installations at the Museum of Modern Art*, 메리 앤 스타니제프스키, 앞의 책, 3쪽.

록 시도한 것이다. 이런 시도는 바우하우스가 인간이 사물을 지각하고 경험하는 일련의 과정 그리고 그들의 작품에서 표현하고자 했던 철학을 전시 안으로 가져와 그 메시지가 단순히 그들의 개별적인 작품만이 아닌, 이를 전시라는 형태 안에서 총체적으로 체험할 수 있도록 했다.

그럼에도 이 전시는 미국 대중과 비평가 대부분에게 좋은 평가를 받지는 못했다. 당시 미술관에서 취하던 일반적이지 않았던 전시 디자인은 대중과 전문가에게 비판의 대상이 되었다. 당시의 《뉴욕타임즈》는 혼돈스럽고 엉성하고 확실하지 않은 디스플레이가 전시장 분위기 자체를 어수선하게 만들었다고 이 전시를 평가했다.[4]

몇몇의 긍정적인 평가에도 알프레드 바는 이사진에게 결과 보고를 하면서 "이 전시는 MoMA가 록펠러센터에 임시로 머무르는 동안 가장 많은 관람객을 동원했고, 이는 비평가들의 전시에 대한 혹평보다도 대중의 반응이 전시를 평가함에 있어 중요한 사안이다"라고 역설하며, 이 전시가 실패한 전시가 아님을 반박해야 했다.[5]

이런 상황에 대해 바와 그로피우스는 서로 다른 시각을 가지고 있었다. 바는 그로피우스에게 보낸 서신에서 그가 평론가의 의견에 관심을 두지 않는 것을 비판했다. 평론가에게 많은 영향을 받으며 정체성을 만들고 발전해온 미국 미술을 과소평가

[4]
Edward Alden Jewell, *"Decade of the Bauhaus: Museum of Modern Art Opens Exhibition Dealing with Institution's Activities"*, in: The New York Times (December 11, 1938), p.28.

[5]
Alfred H. Barr, Jr. *"Notes on the reception of the Bauhaus Exhibition"*, James Johnson Sweeney Papers (I. 12), MoMA: Andrijana Sajic, p.49.

[6]
Barr to Gropius, March 3, 1939, Register File (Exhibition #82), MoMA: Andrijana Sajic, p. 50.

[7]
Letter from Museum to Gropius, May 29, 1940, Register Files (#82), MoMA: Andrijana Sajic, p.68.

했던 그로피우스의 오만한 자세에 대해 불편함을 표출한 것이라 볼 수 있다.[6]

그러나 그로피우스와 전시 큐레이터였던 바이어는 이 전시를 통해 바우하우스가 생산해낸 각각의 결과물로 바우하우스의 업적을 정의하려고 하지 않았다. 앞서 바이어가 전시에 대해 정의한 것처럼, 전시장에서 공간, 오브제 그리고 이를 배열하는 방식과 정보를 전달하는 그래픽의 작은 요소들이 하나의 총체적인 예술 경험을 제공하여 이를 통해 바우하우스가 추구하고자 했던 정치, 사회, 역사, 기술, 인간 정신의 통합을 경험하고, 이것이 미국 사회에 반향을 일으키기를 기대했다.

이 전시의 성공 여부에 대해 여러 논쟁이 있었음에도 이 전시는 미국 조형교육에 새로운 방향을 제시했으며, MoMA 전시 이후에 미국 열네 개 지역의 교육 및 전시 기관을 중심으로 순회전을 만들어내며 바우하우스를 미국 전 지역에 알리는 계기가 되었다.[7]

전시 〈Bauhaus 1919-1938, workshop for the modernity〉

2009년 MoMA는 개관 80주년을 기념하여 바우하우스 탄생 90주년 전시를 선보였다. 이 전시는 MoMA에서 선보인 첫 바우하우스 전시 이후 70년이라는 시간이 흐른 상황에서 바우하우스를 재조명해보는 전시였다. 앞선 전시에는 그로피우스가 교장직을 그만둔 이후 하네스 마이어와 미스 반데어로에가 활동한 5년 동안의 기록이 포함되어 있지 않았다. 하지만 이 전시

에는 그 활동이 포함되어 있어 바우하우스를 조명한 총체적 전시가 되었다.

MoMA는 이 전시를 독일 바우하우스 데사우 재단The Bauhaus Dessau Foundation의 적극적인 후원을 받아 최대 규모의 바우하우스 해외 전시로 기획했다. 보도자료에 따르면 현재 바우하우스는 폐교 이후 하나의 예술 흐름으로 받아들여져 많은 젊은 세대가 바우하우스 자체가 하나의 독립적인 예술학교였음을 인지하지 못하고 있다고 설명한다. 따라서 MoMA는 이 전시를 통해 젊은 세대에게 바우하우스가 예술학교로 어떠한 활동을 해왔으며, 아직까지 우리에게 어떤 영향을 미치고 있는지 연구해보자는 목적을 가지고 있다고 밝힌다.[8]

전시 〈Bauhaus 1919-1938, workshop for the modernity〉에서는 14년간의 바우하우스 존위 기간에 만들어진 400여 점의 작품을 소개하고 있다. 이 중 100여 점은 유럽을 벗어난 다른 지역에서는 공개된 적이 없는 특별한 소장품으로 구성되었다. 또한 전시 자체 이외에도 주목해봐야 하는 부분은 일반인과 전문가를 위한 워크숍, 영화 상영, 강연, 심포지엄 그리고 콘서트 등 다양한 전시 연계 프로그램이 전시의 규모만큼이나 풍성하게 준비되었다는 점이다. 또한 이 전시를 위해 MoMA는 웹사이트에 있는 기본 전시 정보 이외에 별도 웹사이트를 따로 구축했다. 여기에는 보도자료와 전시 체크리스트를 포함하여 '타임라인Timeline'이라는 제목 아래 작품과 바우하우스 관련 인물을 시기별로 분류하여 바우하우스의 14년 역사를 쉽게 파악할 수 있게 했다. 더불어 전시 기획에 참여했던 모든 분

8

MoMa, 〈Bauhaus 1919-1938, workshop for the modernity〉 Press release, (https://www.moma.org/documents/moma_press-release_387209.pdf)

야의 담당자를 인터뷰한 영상을 개재해 세세한 전시 준비 과정 또한 설명하고자 했다. 디불어 '바우하우스에서의 생활Life at the Bauhaus' 섹션을 마련하여 바우하우스의 실제 모습과 그곳에서의 생활을 엿볼 수 있는 기록사진도 시기별로 분류해 제공했다. 마지막으로 관람객이 바실리 칸딘스키의 색채 연구를 인터넷상에서 직접 체험해보고, 자신과 칸딘스키 그리고 다른 사람이 색채를 어떻게 느끼고 받아들이는지를 체험해보는 재미를 더한 섹션Kandinsky Questionnaires 또한 마련되어 있었다.⁹

위 전시의 일반적인 제반 사항 이외에도 전시 구성과 디자인 측면을 살펴보자면, 이전 전시에서 포함되지 않았던 바우하우스의 5년을 포함한 것 이외에도 이전 전시와는 다른 자세를 취했다.

첫째로 담당 큐레이터가 밝혔듯이 전시 구성에 연대기적 배열을 선택하고, 이 배열을 '느슨한 구성'이라고 표기함으로써 정확한 시기 구분과 작품들 성격의 논리적 구분을 애매하게 자제한다. 그래서인지 바우하우스 초기 작품이 전시의 중간에 등장하기도 하고 후기 작업이 초반에 나타나기도 한다. 그 예시로 전시 서문에서 바우하우스가 존재하던 시기의 14년간의 작품들을 전시한다고 명시했다. 그러나 반데어로에의 〈바이센호프 체어Weissenhof Chair〉는 그가 바우하우스에 오기 최소 3년 전에 디자인되었고 파울 클레의 작품 두 점은 그가 1921년 교수진으로 합류하기 전에 만든 것이었다. 이처럼 시기가 다른 작품을 보여주며 의문의 전시 구성을 만들어냈다.¹⁰ 또

9
MoMa, 〈Bauhaus 1919-1938, workshop for the modernity〉, https://www.moma.org/interactives/exhibitions/2009/bauhaus/

10
Barbara Miller Lane, *Bauhaus 1919-1933: Workshops for Modernity*, 2010, Bryn Mawr College.

한 이 전시를 기획한 의도 중에서 가장 중요한 요소로 손꼽혔던
이전 전시에서 제외되었던 5년간의 전시물은 그로피우스가 지
휘했던 바우하우스 9년의 자료에 비해 작품 숫자나 바우하우스
의 정체성을 표현하는 데 아쉬운 부분이 많았다. 이 5년의 기간
은 독일 전역의 정치적 혼란으로 학교의 재정과 운영이 쉽지 않
았다. 따라서 그로피우스 시기의 바우하우스에 비해 상대적으
로 제작된 작품의 규모와 숫자가 제한적일 수밖에 없던 시기였
다. 1938년에 알프레드 바가 MoMA에서 전시를 기획할 때는
전시 작품의 시기를 그로피우스 시기로 제한했다. 이런 제한된
전시 구성이 의문을 자아내며 그로피우스와 나머지 교장들의
반목이나 독일과 미국의 정치적 이슈 때문이라는 여론이 만들
어졌다. 그러나 바우하우스를 총망라한 2009년의 전시가 이런
의혹들에 대해 어느 정도의 답을 제시한 것이라고 볼 수 있다.

이 전시의 가장 큰 목적은 MoMA와 바우하우스의 특별
한 관계 그리고 미국의 많은 교육기관이 바우하우스의 영향을
받아 발전해온 것에 주목하고 전설적인 바우하우스가 현재 우리
에게 미치는 영향이 어떤 것인지를 조명하는 것이었다. 하지만
폐교 이후의 바우하우스가 미국의 시각문화에 끼친 영향을 조
명하는 섹션이 추가되지 않은 부분은 여전히 의문으로 남는다.

둘째, 기존의 바우하우스 전시에서는 많은 매체와 비평
가가 비판했던 전시 디스플레이에 대해 비판했지만 이번 전시
는 전형적인 뮤지엄 디스플레이 방식을 선보였다. MoMA의 대
표적인 전시 디자이너인 제리 노이너Jerry Neuner는 인터뷰에서
"이 전시에서 작품 하나하나에 집중할 수 있도록 불필요한 디스
플레이를 자제했다"고 밝혔다.

그는 연대기 구성을 따라가기 쉽도록 전시 동선을 디자인했다. 전시 벽과 벽 사이에 넓은 간격을 두었고, 벽에 걸리는 이미지는 프레임에 넣어 전시했다. 그리고 작품들을 심플한 유리 비트린에 전시했으며 단차를 둔 단상들을 사용했다. 또한 전시에 사용된 색상 팔레트는 그로피우스가 1925년 데사우에 디자인한 주택과 바우하우스에서 사용했던 색상 팔레트에서 힌트를 얻었다. 흰색, 검은색, 회색의 바우하우스 표준 색상과 함께 전시에는 잘 사용되지 않는 금색, 분홍색, 오렌지색 등을 사용했다. 그는 이런 디스플레이 방식으로 관객들이 다양한 매체로 제작된 작품의 상호 관계를 파악할 수 있게 했다고 말한다. 또한 바우하우스에서 진행된 여러 워크숍을 통해 하나의 작품이 다양한 의미를 생산해 정치, 사회, 문화를 아우르는 총체적인 산물로 작동할 수 있게 했던 바우하우스의 철학을 느낄 수 있는 기회를 마련하고자 했다고 설명한다.[11]

이는 1938년 그로피우스와 바이어가 만든 바우하우스의 철학을 전달하는 전시 디자인과는 같은 목적을 가지고 있었다고 볼 수 있다. 그러나 디자인된 전시 결과물은 당시 많은 매체가 바우하우스 전시를 비판하며 "작품들은 주목할 만했으나 전시 디자인은 엉성하고 어수선했다"고 말한 평가를 보완하듯 보수적인 미술관 디스플레이 형태를 따랐고, 이는 전형적인 MoMA 스타일의 전시 디자인[12]이라 할 수 있겠다.

11
MoMA, 〈Bauhaus 1919-1938, workshop for the modernity〉, https://www.moma.org/interactives/exhibitions/2009/bauhaus/Main.html#/Behind%20the%20Scenes

12
알프레드 바는 MoMA에서 관람자와 작품의 관계를 일대일로 만들고자 전시 공간에서 작품과 작품 간의 충분한 공간을 두고 실내에 장식적인 요소를 배제하는 중립적 공간을 만들었다. 이는 관람자들의 삶에서 오는 경험을 차단하고 오직 미학적 경험만을 하도록 하는 전시 방식을 취한 것이었다. 전시 공간은 중립적인 공간으로 존재하며 실재 작품이 탄생된 배경을 중립화시키며 오로지 작품의 질quality만을 강조하게 한다. 이런 전시 방식은 바에 의해 20세기 초 MoMA를 중심으로 발전하여 많은 미술관에서 수용하는 일반적인 방식이 되었다.

이렇듯 이 전시는 개교 이래 90년이 지나도 여전히 하나의 신화처럼 남아 있는 바우하우스라는 학교의 시대를 앞선 정신과 실험성이 우리에게 미친 영향을 찾는 일을 관객들의 몫으로 돌린 채 기존 전시들의 익숙한 전시 디스플레이 방식을 답습하고 있다. 그 대표적인 예로 바우하우스와 관련된 많은 출판물이 비트린에 갇혀 있어서 표지 디자인만을 보아야 했다는 점, 작품에 대한 정보를 전시장 벽에 작은 캡션으로 대체하는 방식을 취했다는 점 그리고 전시물이 하얀 좌대 위에 가지런히 놓여 있었다는 점을 들 수 있다. 이는 미술관에서 일반적으로 해온 전시 방식으로, 이를 통해 관람객이 과연 얼마나 정보와 경험을 얻을 수 있는지 알 수 없음에도 그동안 이에 관해 누구도 문제 제기를 하지 않은 애매한 전시 방식이라 할 수 있다.

흥미로운 사실은 많은 담론이 있었음에도 가장 감각적이면서 지식의 연구와 실험의 장인 미술관이라는 공간이 아티스트의 실험적인 결과물이나 소장품이 지닌 혁신성을 전시라는 형태로 선보였고 그 방식이 기술의 발전으로 용이해졌지만 그 형태는 지난 100여 년 동안 크게 변화한 것이 없다는 점이다.

작품을 관람하기 위해 사용하는 월텍스트와 캡션 그리고 쇼케이스 등의 디자인은 놀랄 만큼 그 형태적 변화가 없으며 그것에 대해 그 누구도 질문하지 않는다. 또한 미술관은 전시장 안에서 소화할 수 없는 정보들을 전시 연계 프로그램으로 다양하게 전달하고자 한다는 자세를 취하고 있다. 그러나 전시를 보러온 전체 관람객 가운데 몇 퍼센트나 전시 도록을 구매하고 연계 프로그램에 참여할까? 이는 미술관이 설정해 놓은 '대중'의 카테고리가 어디에 속해 있는지를 생각하게 한다. 현대미술을

주도해 온 MoMA라는 미술관과 이에 영향을 받은 많은 미술관이 권력과 지식의 도구이자 서구 중심의 엘리트주의가 깔린 보수적 공간이라는 것을 증명하는 것과 다를 바가 없다.

전시 〈Bauhaus 1919-1938, workshop for the modernity〉가 있었던 2009년은 미술관의 변화가 시작되는 시기로 볼 수 있다. 2000년대가 되면서 미술관은 재정 자립과 관광지화를 통해 수입을 창출해야 했으며, 다양한 관람객을 유치하고 이에 따른 프로그램을 반드시 개발해야 하는 흐름과 함께 스마트폰의 보급은 우리의 일상을 180도로 바꾸어놓았다. 변하지 않을 것 같았던 미술관들 또한 이 변화에 맞춰 대중에게 문턱을 낮추는 움직임을 보이고 있다. 미술관이 소셜 미디어를 운영하고 미술관에서 운영되지 않을 법한 프로그램들을 진행하며 금기시되었던 전시장 안에서의 사진 촬영도 허용하고 있다. 또한 개인의 일상을 소셜 네트워크에 공유하는 지금의 트렌드에 따라 전시장 안에서 포토제닉한 전시 디스플레이를 생각하지 않을 수 없게 되었다.

또한 지금은 인터넷에서 작품의 세세한 부분까지 고화질로 찾아볼 수 있으므로 전시에서 오브제를 실물로 마주했을 때 어떤 특별한 경험을 줄 수 있을지 전시 구성과 디스플레이로 고민하고 그 해답을 찾지 않을 수 없게 되었다. 하루하루가 급변화하는 이 시점에서 전시가 오브제와 관람객 사이의 새로운 소통 방식을 고려해야 한다는 데 의문을 가지는 사람은 그 누구도 없을 것이다. 인터넷에서 빠르게 검색되고 저장 가능한 작품의 이미지를 현실 공간에서 실제로 관람하는 행위가 과연 특별한 경험이 될 수 있을까? 전시는 어떤 감흥을 남길 수 있을까?

70여 년 전 비평가들에게 혹평을 받았던 바우하우스 전시는 이미 관람객과 전시 공간, 전시 오브제의 관계에 대해 고민하며 새로운 시도를 보여주었다. 당시 그로피우스는 관람객이 작품을 관람할 때 보다 적극적으로 참여하도록 하는 전시 디스플레이의 형태를 취했고 작품 하나하나에 담긴 정보와 의미에 주목하기보다 이 모든 것이 사회적, 정치적 기술로 하나의 통합적인 경험으로 전시를 체험할 수 있도록 했다. 그의 이런 혜안은 100년 전에 만들어져 14년의 짧은 역사를 가진 바우하우스를 우리가 아직도 주목해야 하는 이유이며, 이들이 남긴 업적에 대한 연구를 계속해나가야 하는 정당성이라고 할 수 있다.

2019년은 바우하우스 개교 100주년을 맞이하는 해이다. 독일의 바우하우스를 비롯하여 국제적으로 많은 기관이 다양한 행사를 준비하고 있다. 전시와 관련해서는 이미 몇몇의 보도자료도 공유되고 있다. 그간의 수많았던 바우하우스 전시를 뒤로하고, 2019년의 바우하우스 전시는 어떤 모습을 하고 있을지 귀추가 주목된다.

아카이브로서의 바우하우스:
바우하우스는 어떻게 역사화되는가

김상규

대학과 대학원에서 디자인을 전공한 뒤, 예술의전당
디자인미술관 큐레이터로 일하는 동안 〈droog design〉
〈한국의 디자인〉〈모호이너지의 새로운 시각〉 등의 전시를
기획했으며, 현재는 서울과학기술대학교 디자인학과
교수로 있다. 저서로는 『관내분실: 1999년 이후의
디자인전시』 『디자인과 도덕』 등이 있으며 역서로는
『사회를 위한 디자인』 『디자인아트』 등이 있다.

"사실 바우하우스의 위상은
역사적 사실보다
신화적 해석에 따른 부분이 크다."

디자인 뮤지엄 관장인 데얀 수직Deyan Sudjic은 『바이 디자인by Design』(2014)에서 이처럼 의외의 평가를 내놓았다. 기억문화 연구의 측면에서 보면 우리가 눈여겨 볼 것은 과거의 객관적 사실이 아니라 그것이 재현되는 문화적 형식에 대한 성찰이다. 즉 실제로 어떠했는가를 밝히는 것보다는 그것이 어떻게 기억되어 왔는가를 밝히는 것이 역사가의 역할이라는 것이다.

이 글에서 바우하우스를 바라보는 시각도 이런 입장을 취하고자 한다. 바우하우스의 역사화historicizing는 바우하우스를 어떻게 기록하고 있는가 하는 설명으로 풀어쓸 수 있다. 그리고 그런 기록의 시각은 어디에서 비롯되었고 개교 100주년이 되는 시점에 지리적으로도 먼 한국에서 어떤 시각으로 볼 수 있는지 살펴보고자 한다.

바우하우스 기록하기

바우하우스의 흔적은 그것이 작품이든 문서든 세계 곳곳의 대형 박물관에서부터 개인 컬렉션에 이르기까지 아카이브나 소장품으로 존재하고 있다. 심지어 이베이e-bay에서 바우하우스를 내세운 관련 '유물'이 높은 가격에 거래되고 있다.

독일에서는 바우하우스가 거쳐간 공간을 중심으로 바이마르 바우하우스 뮤지엄Museum für Gestaltung in Berlin과 바우하우스 데사우 재단이 있고, 베를린의 바우하우스 아카이브가 주된 아카이브 역할을 한다. 바우하우스 아카이브는 1960년 독일의 다름슈타트에 설립되어 1971년 베를린으로 옮겨졌다. 발터 그로피우스가 마지막으로 설계한 건물이기도 한 바우하우스 아카이브는 1979년에 완공되어 최근까지 전시장으로 활용되었다.

바우하우스 아카이브 컬렉션은 바우하우스를 기록하는 문서뿐 아니라 다양한 오브제를 포함하고 있다. 바우하우스 거장 및 학생의 그래픽 아트 작품 8,500여 점을 비롯하여 포스터 및 레터링을 포함한 상업 그래픽 작품들, 가구, 도자기, 금속 제품, 섬유 제품 등을 포함하는 광범위한 컬렉션이 소장되어 있다. 또한 건축가 미스 반데어로에가 주관했던 건축 수업의 작품 200여 점 및 바우하우스 건축과 관련한 문서 8,000여 건을 비롯해 그로피우스 디자인 건물 모델에 이르기까지 다양한 바우하우스 건축 아이템이 포함되어 있다.

바우하우스 아카이브의 컬렉션은 독일 통일 이전의 서독에서 관심을 둔 지점을 그대로 담고 있다. 즉 모더니즘의 형식을 갖춘 것에 주목하고 있는 것이다. 반면에 동독의 경우는

사회주의적인 활동에 의미를 두고 교수와 학생의 활동에 주목했다. 이 점은 독일 안에서도 1980년대까지 서로 다른 기록의 관점이 존재했다는 사실을 보여준다.

유럽의 다른 지역에서 바우하우스를 다루는 것도 바우하우스의 아카이브, 즉 옛 서독의 관점에서 벗어나지 않는데 이것은 그 '다른 지역'이 서유럽인 탓이 크다. 유럽 외에도 하버드 미술관 바우하우스 컬렉션harvard Art Museum Bauhaus Collection을 비롯한 미국의 기관, 미사와 바우하우스 컬렉션ミサワバウハウスコレクション을 비롯한 일본의 기관에서 바우하우스의 증거물과 기록물을 모더니즘의 역사적 유물로 소장하고 있다.

바우하우스 100주년을 앞둔 2018년에 바우하우스 아카이브는 개보수와 신축을 위해 문을 닫았다. 또한 데사우에는 2019년 개관을 목표로 바우하우스 뮤지엄을 짓고 있다. 이로써 1996년에 데사우 바우하우스 건축물이 유네스코 세계문화유산 등재에서 시작된 역사화 과정의 정점을 찍게 된다.

신성한 장소, 숭고한 기념

독일이라는 지정학적 위치를 염두에 두지 않고 바우하우스를 떠올리기는 어렵다. 특히 오늘날 데사우와 베를린은 그 흔적을 찾을 수 있는 실체가 된다. 바우하우스가 자리 잡은 독일은 당대의 이름난 예술가들이 집결하는 지점이었다가 전쟁의 도화선이자 엑소더스exodus의 기점이 되기도 했다.

이 장소를 인식한다는 것은 베들레헴과 예루살렘이 순

레자들을 부르는 기념 장소로서 존재하는 것과 닮았다고 할 수 있다. 성지 순례를 통해서 '재현된 예수'에 대한 기억은 오랫동안 서구 기독교인들에게 '생생한' 전통으로서 정체성의 원천을 제공할 수 있었다. 성지 순례 외에도 역사적인 장소의 방문은 어느 나라에서나 민족적인 정서에 기대어 현재화하고 있다. 여기에서는 자랑스러운 장소이든 아픔의 장소이든 기념비와 기념관이 재현의 역할을 맡는다.

이런 관점에서 바우하우스라는 '기억의 터lieux de mémoire' 개념을 생각해볼 수 있다. 프랑스 역사가 피에르 노라Pierre Nora는 '터-공간'의 메타포를 주장한 바 있다. 여기서 '터'는 단순한 기념 장소들이 아니라 진실한 기억의 부재를 나타내는 상징화된 이미지이다. 기억의 터는 환기력을 지니는 특정한 사물이나 장소, 기억을 담고 있는 상징적 행위와 기호 또는 기억을 구축하고 보존하는 기능적 기제들을 총망라하는 개념틀이다.

이 개념틀에서 보면 바우하우스를 독일이라는 지리적인 장소성에 국한하기 어렵다. 적어도 데사우 이후의 바우하우스는 당시 독일의 국가적인 분위기에 잘 맞지 않았고 오래 지속되지도 못했다. 또 독일의 독자적인 교육철학이나 조형이론을 세운 것도 아니다. 네덜란드와 러시아를 비롯한 주변의 영향을 주고받았던 것이 사실이다.

구체적인 영향의 근거로 네덜란드의 더스테일 그룹이 있다면 러시아는 구축주의를 말할 수 있다. 특히 구축주의의 경우 인후크Inkhuk, 예술문화연구소와 브후테마스Vkhutemas, 고등예술기술학교가 바우하우스와 인적 교류가 빈번했음을 기록을 통해 알 수 있다. 잠시 브후테마스 교수로 있던 바실리 칸딘스키가 바우하

우스에 초빙되었고, 예비과정의 일부로 바우하우스에서 가르친 두 과목의 프로그램은 인후크 제안서와 인후크 질의서에 기록된 실습 내용과 유사하다.[1]

바우하우스가 역사화되는 것은 이처럼 다국적의 교수진과 학생 그리고 간접적으로 주변부와 상호 작용했던 과정이 한몫했음을 알 수 있다. 말하자면 독일과 인접 국가에서 진보적인 교육 방법과 그것을 가르치는 사람들이 일부 바우하우스로 모였기 때문에 결과적으로 바우하우스는 당대의 기억을 구축하고 강화하는 기념비적인 곳이 되었다고 할 수 있다.

1
게일 해리슨 로먼 편저, 차지원 옮김, 『아방가르드 프런티어: 러시아와 서구의 만남 1910-1930』, 그린비, 2017, 228쪽.

어제의 바우하우스, 오늘의 바우하우스

지리적인 문제에서 시간의 문제로 옮겨보자. 바우하우스는 과거의 것인가? 그렇다면 '과거'를 인식한다는 것에 대해 따져보아야 한다. 역사학자 테사 모리스 스즈키Tessa Morris-Suzuki는 과거에 대한 대중의 이해가 대중 시장에 편입된 특정한 역사 서술이 출현하면서 크게 좌우된다고 언급했다. 예컨대 남북전쟁은 영화 〈바람과 함께 사라지다〉의 영향을 받고, 케네디 대통령 암살사건은 영화 〈JFK〉의 영향을 받는다는 것이다.[2]

오늘날 사람들이 바우하우스에 대한 이미지를 떠올릴 때 그것은 어디에서 온 것일까? 바우하우스 총서를 읽거나 바우하우스 영화를 본 경우는 극히 드물 것이다. 바우하우스 출신의 작

2
테사 모리스-스즈키 지음, 김경원 옮김, 『우리 안의 과거: 과거는 미디어를 통해 어떻게 기억되고 역사화되는가』, 휴머니스트, 2006, 32-33쪽.

가들 작품 일부를 보았을 가능성은 있다. 그것으로 바우하우스를 알 수 있을까? 결국 역사서에서 부분적으로 다룬 내용, 전공서에서 잠시 언급된 일화 정도일 것이다.

이런 현실에서 과거를 '사실'로 인식하게 된다면 혼선이 빚어진다. 오늘날 사람들이 알고 있는(안다고 믿는) 과거는 해석된 과거이기 때문이다. 결국 오늘 바우하우스라고 말할 때 이것은 과거가 아닐 수 있다. 우리가 역사와 맺는 관계는 몹시 중층적이기 때문에 '사실'이 아닌 기록되고 해석되고 전달된 어떤 이미지의 파편으로서 바우하우스를 각자가 떠올린다. 이것은 바로 잡을 수도 없고 그럴 이유도 없다.

바우하우스가 존재했거나 그 출신자들이 거쳐 간 곳의 아카이브를 찾아본다고 해서 사실에 접근하기는 어렵다. 다만 각 아카이브가 어떤 의식을 갖고 기록했느냐 정도는 알 수 있다. 적어도 독일에서 바우하우스를 기록하고 역사화한 것은 문화유산에 대한 관심이 고조되었기 때문이라고 할 수 있다. 1970년대 이전에는 독일에서조차 바우하우스는 국가적인 유산의 가치로 인정받지 못했다. 그로피우스가 사망하기 직전에 바우하우스 아카이브를 적극적으로 제안했고, 그제서야 현재의 베를린 바우하우스 아카이브 건립이 준비되었다고 한다. 그나마 체계를 갖춘 것은 최근의 일이다.

바우하우스는 어떻게 역사에서 살아남았는가

바우하우스는 현대 디자인 교육의 초석을 다진 유일한 교육기관이 아니다. 바우하우스가 존재하던 당시에 유럽에는 AA 스쿨Architectural Association School of Architecture, 브후테마스, 브레슬라우 예술학교Breslau Academy of Art and Applied Art 등 쟁쟁한 학교가 여럿 있었다. 바우하우스를 학교라고 본다면, 오랜 디자인 교육 역사를 가진 나라는 영국이다. 영국 건축가협회AA가 1890년대부터 '디자인과 공예 학교School of Design and Handicraft'와 같은 구체적인 디자인 교육의 형태를 갖추기 시작했고 AA 스쿨은 아키그램Archigram 멤버들을 비롯한 유력한 인물을 배출하면서 현재까지 남아 있는 학교이다. 바우하우스를 학교가 아닌 운동이라고 본다면 브후테마스도 다를 바 없다. 브후테마스는 1920년 10월에 알렉산더 로드첸코와 동료들이 설립한 고등예술기술학교로 구축주의 운동의 모태가 되었고, 베를린에서 전시를 열만큼 바우하우스에 대한 관심과 교류가 있었다. 구축주의의 전선에서 활동한 현대건축가동맹The Union of Contemporary Architects, OSA까지 포함한다면 1928년까지 힘을 발휘했다. 바우하우스 폐교 이후에 등장한 학교들은 말할 것도 없다.

그런데 왜 바우하우스일까? 오늘날 참조할 만한 유일한 학교가 아니라면 다른 기관에 비해 월등히 뛰어났기 때문일까? 데얀 수직은 현재까지 수많은 훌륭한 디자인 스쿨 중에서 바우하우스만큼 성공한 예가 없다는 점에 주목했다. 그가 꼽은 이유로는 우선 뛰어난 학생을 모집했다는 것이다. 이것은 뛰어난 교수진을 확보해야 하는 전제가 있어야 하므로 당연히 당대의 탁

월한 인물들이 가르친 것이 사실이다. 또 한 가지는 바우하우스
는 선언문을 갖고 있었다는 것이다.

　　한편, 프랭크 휘트포드Frank Whiteford는 바우하우스가 강
제 폐교된 뒤 교수와 학생이 세계 각지로 이민을 가게 된 것을
명성의 계기로 보았다.[3] 말하자면 나치가 그런 조치를 취하지
않았다면 사람들이 바우하우스를 지금처럼 알기 어려웠으리라
는 것이다. 그의 말대로 아이러니가 아닐 수 없다.

　　모호이너지가 시카고에 뉴 바우하우스를 세우고 그로
피우스가 하버드에서 활동한 것, 요제프 알베르스와 아니 알베
르스가 블랙 마운틴 칼리지에 자리를 잡은 것, 바우하우스 졸업
생 막스 빌이 울름조형대학의 초대 학장을 맡았던 것 등 20세
기 후반까지 이어지는 바우하우스 출신들의 활약은 바우하우
스가 역사화된 또 다른 중요한 이유가 되었다.

　　잘 알려지지는 않았지만 동독에서도 바우하우스의 역
사화 작업이 있었다. 데사우에 학교를 다시 세우기도 했으나
실패했고 대신에 컬렉션을 확보하고 ‘디자인센터Center for Design’
라는 이름으로 바우하우스를 재개관하기도 했다.

　　미국을 비롯하여 바우하우스 출신 중 출중한 이들이 활
동한 곳에서 영향을 받은 이들은 직접 바우하우스를 겪지 않았
음에도 바우하우스를 신화적으로 바라보게
되었을 것이다. 그로피우스를 비롯해서 미
국에 정착한 바우하우스 출신자들은 독일
에서 이루지 못한, 실험하지 못한 것을 적
극적으로 추진했다는 점에서 오히려 바우
하우스 당시의 모습보다 더 정제되고 고양

3
프랭크 휘트포드 지음, 이대일 옮김,
『바우하우스』, 시공사, 2000, 197쪽.

4
서희정, 「근대 일본의 바우하우스
디자인 교육의 수용과 특징」,
『한국근현대미술사학』 제25집,
2013, 167-191쪽 참조.

된 모습을 보일 수밖에 없었다.

　　게다가 블랙 마운틴 칼리지 졸업생 중 로버트 라우션 버그와 같은 세계적 예술가가 등장했다는 점에서 여전히 바우하우스의 영향력이 적지 않음을 입증해주었다. 따라서 바우하우스는 1919년부터 1933년까지의 시기가 아니라 그 이후에 기록되고 전달된 시기에 역사화의 동력이 생겨났다고 할 수 있다. 그 전달 매개는 작품보다도 바우하우스 출신의 사람이었고 그들이 배출한 또 다른 사람들에게 이어진 것으로도 볼 수 있다.

　　일본의 경우 새로운 예술을 동경한 사람들을 제외하고 바우하우스에 주목한 이유는 새로운 국가 건설, 나아가 동아시아 건설을 위한 교육적 참조로 가치를 두었기 때문이다. 즉 태평양전쟁 시기에 제국주의적 문화 정책의 일환으로 수용되었고, 일본은 필요에 따라 바우하우스를 교육에 활용했다.[4]

　　이렇게 본다면 미국의 산업디자인협회가 뉴 바우하우스 설립을 도운 것은 산업 발전을 위해 생산품의 수준과 경쟁력을 높여줄 인력 배출을 기대했기 때문이다. 그만큼 각 나라에서 자국의 필요에 따라 바우하우스의 효용 가치가 달랐던 것이다.

디지털 바우하우스

바우하우스에 대한 기록을 이어가는 또 다른 경로가 디지털 바우하우스이다. 2000년대 초부터 디지털 바우하우스 관련 행사가 개최된 것은 흥미로운 지점이다. 바이마르에 디지털 바우하우스랩Digital Bauhaus Labs이 세워졌고 2014년부터 디지털 바우하

우스 서밋Digital Bauhaus Summit이 매년 열리고 있다. 다분히 바우
하우스의 명성을 내세워 당시의 정신을 출발점으로 삼고 있지
만, 서밋의 주제는 바우하우스와 직접적인 연관을 갖고 있지는
않다. 바우하우스의 정신도 다학제적인 논의 정도여서 일반적
인 교육 쟁점과 크게 다르지 않다.

　이보다 훨씬 오래전 1990년대에 일본의 디자인 이론가
가시와기 히로시柏木博 교수가 디지털 바우하우스 개념을 제기
한 바 있다. 한 인터뷰에서 그는 다음과 같이 답변했다.

　　'디지털 바우하우스'라는 개념을 말한 것이 1990년대였
　　다고 기억하고 있습니다. 1920년대에 전개된 바우하우
　　스의 활동은 당시 급속하게 일상생활 속으로 침투했던
　　'기계 기술'을 배경으로, 새로운 통합적 디자인의 실현
　　을 추구했습니다. 또한 그를 위하여 기술자, 예술가, 디
　　자이너, 건축가가 각각 협동하는 것을 목표로 했습니다.
　　'바우하우스'라는 명칭은 과거에 대성당 등의 건축 작업
　　을 할 때 기술자나 건축가가 모여서 일을 하는 바우휘
　　테를 의식하고 있었습니다. 1980년대 이후, 일상생활
　　에 침투한 디지털 테크놀로지가 당시 우리 생활의 형태
　　도 바꿀 것이라고 생각했습니다. 그래서 디지털 테크놀
　　로지를 전제로 한 종합적인 디자인의 형태를 바우하우
　　스의 경우처럼 여러 영역의 전문가와 협동해서 생각해
　　나가자고 제안한 것이 '디지털 바우하우스'였습니다. 하
　　지만 유감스럽게도 큰 반향 없이 끝났습니다. 디지털
　　테크놀로지가 일상화된 현재, 그것을 전제로 한 종합

디자인을 협동하여 생각하는 것은 지금도 중요하다고 생각합니다.[5]

위의 사례들로 미루어볼 때, 디지털 바우하우스를 비롯한 일련의 활동은 바우하우스의 정신을 계승하여 21세기의 환경에 맞게 새롭게 접근한 것으로 간주하기는 어렵다. 그보다는 바우하우스 100주년을 준비하는 과정에서 일시적으로 만들어진 행사로 보는 것이 타당하다.

사실, 이런 현상은 바우하우스에만 국한된 것은 아니다. 러시아혁명의 경우도 1990년대부터 잠잠했다가 100주년에 즈음하여 2016년과 2017년에 학술 행사가 활발해졌다. 대부분 영미권에서 열렸고 그나마 학문적 진전도 크지 않았다고 한다.[6] 역사학자 노경덕은 이런 현상에서 "혁명을 거시적 차원에서 바라보고 그 세계사적 의미를 평가하는 작업은 사라졌다는 점"을 지적한 바 있다. 이런 시각을 바우하우스와 관련된 현상으로 끌어오면 바우하우스의 명성을 데사우 시기로 좁힌 채 낭만적인 시각을 전제로 연구하고 돌아보는 것이 아닐까 하는 의문이 든다.

5
http://s-space.snu.ac.kr/bitstream/10371/78739/1/84-93.pdf

6
노경덕, 「탈이념화된 기억-러시아혁명 100주년 기념을 돌아보다」, 『역사비평』 122호, 2018, 241-271쪽 참조.

격동기의 안전한 실험촌

개인적으로 바우하우스에 대한 시각이 일원적인 것이 늘 의문이었다. 마치 모두가 답을 알고 있었던 것처럼 초역사적으로 교육

철학을 다지고 창작한 무결점의 공동체일 수는 없기 때문이다. 베를린 분리파의 등장과 분열, 제1차 세계대전과 11월 혁명, 국가 사회주의 독일 노동자당NSDAP의 약진 등 독일 역사에서 커다란 소용돌이가 지나간 시기였음을 감안하면 바우하우스는 어떻게 그런 무풍지대를 지나왔을까 의문이 들 수밖에 없다. 말하자면, 시대적으로 지식인과 예술가 들이 어떤 노선을 취해야 하는 상황에서 바우하우스가 있었던 것으로 보아야 할 것이다. 그들이 특별히 진보적이거나 사회주의 이념에 심취해서가 아니다.

비슷한 시기에 바우하우스 일원들과는 사뭇 다른 행보를 한 예술가도 적지 않다. 아르투르 캄프Arthur Kampf처럼 독일 노동자당에 동조하여 프로파간다 성향을 보여준 작가도 있었다. 한편으로는 베를린 분리파 2세대에 해당하는 오토 딕스Otto Dix, 게오르그 그로스George Grosz는 바이마르 공화국의 문제를 직접적으로 비평했고, 케테 콜비츠Käthe Kollwitz 같은 이들은 이념 갈등 상황에서 피폐한 민중의 삶을 기록하고 폭로했다.

바우하우스 일원 중 일부는 궁핍한 삶에 필요한 물리적인 대안을 만들려고 했을 수 있고, 그것이 민주주의적인 것으로 평가받기도 한다. 하지만 산업적인 가능성을 향한 실험이자 기관의 존립을 위한 자구책지원금을 받는 것과 자립하기 위한 자금을 확보하는 것이기도 했을 것이다. 바우하우스 전시를 보고 물건을 산 사람들이 콜비츠가 말한 민중이었을 리 만무하다.

비판적으로 말하자면, 엘리트주의에 기반한 이상적인 창작 실험이었다. 그들에게 사회적인 것은 당대의 사회와 연결고리를 찾기 어려울 것이다. 최근 바우하우스의 파티 문화를 언급한 글도 있다.[7] 글에 따르면 그로피우스는 창의적인 영혼과

유연한 몸을 갖추길 요구했고, 바우하우스에 참여하는 사람들은 춤을 출 줄 알아야 한다고 말했다. 실제로 바우하우스 구성원들은 파티를 즐겼다고 한다. 말하자면 일종의 파티 집단party collective이었고, 어쩌면 우리가 알고 있는 걸작은 취중에 탄생했을지도 모른다.

물론 파티를 준비하고 진행하는 과정에서 의상, 도구, 무대, 이벤트 기획 등 창의성을 끌어올리는 일이 수반될 수밖에 없다. 일명 조명 페스티벌lantern festival이라는 행사의 경우, 조명 기계를 프로토타입으로 제작하곤 했는데 나중에 바우하우스 일원이 된 모호이너지가 빛 관련 기계를 만든 것도 이것과 무관하지 않다. 바우하우스가 아방가르드인 것은 분명하다. 그러나 그것은 그들 중 진보주의나 사회주의 인사가 있어서라기보다는 바우하우스의 자유주의적 성향으로 보는 것이 맞을 것이다.

7
Saskia Trebing, 'A Pledge to Ornamentation', *Monopol*, 2018, pp.126-132.

다시 기억의 문제로

바우하우스의 역사화는 독일의 문화예술계에서 바라는 바는 아니다. 디자인, 건축 등 관련 분야는 일종의 기원으로 든든한 실체를 필요로 한다. 이런 필요에 따라, 바우하우스는 노스탤지어에 머물고 만다. 과거에 대한 기억은 근래에 유행처럼 번진 기억하기의 매력에 끌려 비판의 노력을 저버리는 '기억하기의 한계'를 답습하고 있다.[8]
예컨대, 바우하우스로 수렴되는 20세기 초

8
서동진, 「동시대 이후: 시간-경험-이미지」, 『현실문화연구』, 2018, 17-18쪽 참조.

의 디자인사는 당시에 일어난 사건들, 디자인당시에는 디자인이라고 불리지 못했을지라도의 오늘에 영향을 미친 또 다른 움직임들을 묻어 버리는 효과가 있다. 익히 알려지지 않은 사실, 당시의 정황을 판단한 자료를 발굴하는 것이 바우하우스의 위대함을 증명하는 자료로만 국한될 수는 없다는 것이다.

몇 가지 비판적인 측면을 생각해볼 수 있다. 우선, 바우하우스는 왜 폐교되었을까 하는 것이다. 정말로 진보적인 사상 때문일까? 예컨대, 나치가 바우하우스를 부정적으로 본 것이 바우하우스 일원 중에 공산주의적 이념을 가진 이가 있었다는 의혹 때문으로 알려졌지만 동의하기는 어렵다. 당시에 고등교육을 받은 지식인으로 진보적인 이념을 갖지 않은 사람이 거의 없었을 것이다. 러시아혁명으로 레닌의 사회주의 모델은 서유럽에 당연히 전파되었기 때문이다. 심지어 일제강점기의 조선인들이 러시아를 모델로 삼을 만큼 새로운 사회로서 러시아에 대한 이상이 퍼져 있던 시기였다. 그러니 바우하우스가 특별히 이념적인 성향이 강했다고 보기는 어렵다. 바우하우스의 교수와 학생이 공산주의 사상을 갖고 있어서라면 다시 학교를 열게 했을 이유도 없다. 그리고 정말 그것이 문제라면 왜 데사우는 안 되고 베를린은 허용되었을까?

바이마르와 데사우를 떠난 이유는 공화국과 시의 재정을 지원받기 어려워졌기 때문이다. 더 근본적인 원인은 재정 지원에 필요한 요건에서 멀어졌기 때문이다. 그로피우스가 재정 자립을 추구했다지만 그때나 지금이나 공적 자금 없이 학교를 정상적으로 운영한다는 것은 불가능에 가깝고 당시 바우하우스는 공방이 아니라 공장이 되어야 가능한 일이었다.

베를린에서 잠시나마 바우하우스를 운영할 수 있었던 것은 미스 반데어로에가 독자적으로 운영하려고 했기 때문이었다. 나치 간부가 학교 운영을 문제 삼자 '이건 내 학교다'라고 명령을 거부했다. 이후에 학생이 구속되고 반데어로에가 심문을 받는 일이 벌어지고 난 뒤에 다시 학교 문을 열 수 있게 되었지만 새로운 교장이 감독 관리하는 체제가 전제되었다. 정치적으로 구속까지 받으면서 학교를 유지할 이유가 전혀 없었던 반데어로에와 구성원들은 스스로 포기했다. 나치에게는 알베르트 슈페어 같은 건축가가 필요했으니 부역을 선택하지 않은 이들의 결정은 현명했다.

또 한 가지, 바우하우스가 운동이라고 말할 수 있는가? 그들은 급진적이었을까? 물론 바이마르의 전통적인 관습에서 보면 자유로운 모습이 상대적으로 아방가르드했다. 하지만 바우하우스는 1920년대 독일의 불안정하고 급격한 변화 속에서 사회를 초월한 듯한 활동을 전개했다. 바우하우스의 이념적 투쟁이란 내부의 요하네스 이텐과 갈등을 빚은 정도의 교육철학일 뿐이다. 아마도 현재 바우하우스식의 교육이라면 디지털 환경에 필요한 새로운 조형과 인공지능 시대에 걸맞는 기초교육을 전개했을 것이라고 볼 수도 있다. 주택 보급의 문제 이외에 특별히 사회적인 연결고리를 찾기는 힘들다.

이 점은 바우하우스를 다룬 다큐멘터리 〈미래를 건설하다 vom Bauen der Zukunft 100 Jahre Bauhaus〉(2018, 닐스 볼프 링크 감독)의 한 장면을 떠올리게 한다. 베네수엘라 카라카스의 빈민촌에서 프로젝트를 진행한 건축가 알프레도 브릴렘버그Alfredo Brillembourg와 후베르트 클룸프너Hubert Klumpner는 자신들의 활동이 바우하

우스와 연결되었다는 해석에 대해 다소 냉소적이었다. 바우하우스는 스튜디오와 집에 대해 고민했지만 21세기에는 도시라는 큰 시스템에서 사회 문제에 대해 생각해야 한다는 것이다.

바우하우스는 동시대적인 잠재력을 창의적으로 촉발시킨 국제적인 학교이자 실험실이었던 것만으로도 충분한 가치가 있다. 그리고 그 영향력이 적지 않으니 마땅히 어떤 분야의 기원처럼 언급될 자격이 있다.

그러나 그것을 더 신화화하고 부각하는 것은 그만큼 후대에 이어지는 실험이 큰 파급력이 없다는 것을 반증하는 것이다. 당연한 말이지만 바우하우스는 하나로 묶일 수 없다. 많은 갈등이 있었고, 그만큼 다양한 실험이 존재했다. 14년간 풍파를 견디면서 지나온 교육체계가 어떻게 일관될 수 있겠는가. 그리고 우리가 알고 있는 바우하우스의 신화는 바우하우스가 문을 닫은 이후에 지속된 일들이 뒷받침하고 있다. 오늘날 바우하우스는 당대의 예술가가 고민하고 갈등하면서 시도했던 것을 발견하고 참조할 아카이브로서의 가치로 보는 것이 타당하다.

디지털 바우하우스와 문화유산으로 바우하우스를 보는 것은 기술적인 측면과 역사화의 과정으로 단순하게 만들어 버리는 결과를 낳는다. 그리고 이것은 당대에 일어난 그 외의 여러 시도, 투쟁, 모델을 누락시키면서 낭만적인 과거로만 남겨둘 뿐이다. 오늘날 바우하우스를 돌아보는 것은 그 아카이브를 다시 해석하여 오늘의 가능성을 모색하는 데 더욱 의미가 있을 것이다.

정시화를 통해 살펴본
한국 대학에서의 바우하우스 수용

강현주

서울대학교와 스웨덴 콘스트팍Konstfack 에서 시각 디자인을
전공했고, 현재 인하대학교 디자인융합학과 교수로 있다.
저서로는 『디자인사 연구』와 『한국디자인사 수첩: 한국의 폴
란드, 조영제를 인터뷰하다』가 있고, 논문으로는 「해방 이후
1960년대 말까지 서울대학교 디자인 교육에서 이순석의 역할」
「한홍택 디자인의 특징과 의미: 한국 그래픽 디자인의 전사前史」
「김교만 그래픽 스타일의 형성과 전개」「정시화의 디자인 저술에
나타난 서구 디자인사의 영향」「안상수가 한국 그래픽 디자인
문화생태계에 미친 영향」「서기흔 주도 디자인 통합교육 사례의
특징과 형성 배경」 등이 있다.

정시화의 바우하우스 저술

1942년에 부산에서 태어난 정시화[1]는 1961년에 서울대학교 미술대학 응용미술학과에 입학했다. 대학 재학 중 「시와 간時와 間」(1963), 「오후午後」(1964) 등의 시를 써서 《대학신문》에 기고했던 정시화가 디자인 글쓰기의 첫 번째 주제로 선택한 것은 바로 바우하우스였다. 1963년 2학기에 실시된 미술대학 학생회장 선거에서 학보 창간을 공약으로 내세웠던 응용미술학과 후보는 당선이 되자 학과 동료였던 정시화에게 편집장 직을 제안했다. 정시화는 창간 준비를 바로 시작했으나 원고가 제때 들어오지 않아 발간이 미뤄졌다. 학부 졸업 후 교육대학원에 재학 중이던 1966년 5월에 《미대학보》 창간호가 나오면서 여기에 미리 써두었던 「Bauhaus의 예술교육」이라는 제목의 원고를 비로소 게재하게 되었다.

당시에는 국내에 출간된 바우하우스 관련 서적이 거의 없었다. 전공 수업에서도 디자인사나 디자인학에 대한 구체적인 지식을

1
2007년 정년 퇴임한 뒤
현재 국민대학교 조형대학
시각 디자인학과 명예교수.

쌓기 어려웠기 때문에 정시화는 해외 서적을 취급하는 서울 시내 서점에서 어렵게 구한 외국어 책과 잡지를 번역해 읽으며 원고를 썼다. 학부 시절부터 디자인 분야의 학문적 정체성과 고유성에 대해 고민하며 전문 지식을 쌓고자 하는 욕구를 가지고 있던 정시화는 「Bauhaus의 예술교육」에서 1960년대 한국 대학의 디자인 교육을 무계획적인 구성 교육이라고 비판하면서 "독창이라는 가면을 쓴 형식적이고, 타성에 의해 움직이는 오늘날의 예술교육에 많은 반성의 촉진이 되어야 할 것이다. 모가 나지 않은 무사안일주의 교육 및 매너리즘 예술교육은 시정되어야" 한다고 주장했다. 왜냐하면 "그것은 피교육자의 발랄한 독창력을 개발하고 발휘하는 데 저해되기 때문"이라는 것이었다. 이런 문제점에 대한 개선책으로 정시화는 바우하우스의 사례를 들면서 "피상적으로 독창력, 독창력 할 것이 아니라 진실로 사고하고 원리를 탐구하며, 문제점을 제시해서 그 해결을 이루는 능력의 양성이 무엇보다 앞서야 할 것"이라고 피력했다.

　　　디자인 교육자가 되겠다는 꿈을 가지고 대학원 진학을 준비했던 정시화는 미술대학의 석사과정 개설이 당초 예정보다 늦어져서 대학 졸업 후 한국화약현 한화의 전신에 입사해 디자인실에 근무하며 교육대학원에 진학했다. 정시화의 교육대학원 졸업논문은 「아동의 조형 활동과 그 지도에 관한 연구」(1966)였다. 서라벌예술대학현 중앙대학교 예술대학의 전신 공예과 교수인 백태원은 1968년에 국내 대학에서는 처음으로 디자인 이론 과목인 '디자인론'을 신설하고 이 과목을 담당할 강사를 찾고 있었는데, 서울대학교 미술대학의 유근준 교수의 추천으로 정시화가 이 수업을 맡게 되었다. 디자인 이론 과목에 참고할 만한 마땅

한 국내 서적이 없었기 때문에 정시화는 「Bauhaus의 예술교육」
원고를 쓸 때와 마찬가지 방법으로 디자인 관련 외국 자료를 찾
아 읽어가며 수업 교재를 만들었다. 그는 디자인을 미술의 응용
이나 그 아류가 아니라 자율성과 독자성을 갖춘 고유한 학문 영
역으로 인식하고자 했다. 정시화는 디자인 교육은 미술과 달리
그리기 중심의 도제식이 아니라 체계적인 이론을 바탕으로 이
루어져야 한다고 생각했고 '디자인론' 수업을 통해 이런 자신의
디자인 교육관을 실천하고자 했다.

 이후 정시화는 1969년 서울대학교 부설 한국디자인센
터현 한국디자인진흥원의 전신에서 발간하는 잡지 《계간 디자인》의
편집 연구원으로 참여하여 창간호에 이어 제2호와 제3호를 만
들었다. 정시화는 1969년 7월에 타계한 발터 그로피우스를 추
모하며 같은 해 9월에 발간된 《계간 디자인》 제2호에 「빌터 그
로피우스」(1969)라는 제목의 글을 썼고, 12월에 발간된 제3호에
는 「모홀리 나기모호이너지」 원고를 게재했다. 「빌터 그로피우스」
에서 정시화는 그로피우스가 자신의 저서인 『종합 건축의 범위
Scope of Total Architecture』에서 밝힌 바우하우스 설립의 목적과 조
형의 목표에 대해 상세히 소개했다. 이 글에서 바우하우스는
"자기가 살고 있는 세계의 근본 성격을 명료히 이해할 수 있는
인간 또 그의 인식과 상상력의 결합으로 자기들의 세계를 상징
하는 전형적인 형태form를 창조할 수 있는 인간을 교육하고자"
했다고 밝혔다. 「모홀리 나기」에서는 1969년에 미국 시카고 현
대미술관Museum of Contemporary Art, Chicago에서 개최된 모호이너
지 회고전을 소개한 1969년 6월 16일 자 《뉴스위크》의 기사와
모호이너지의 저서인 『뉴 비전』과 『비전 인 모션』의 내용을 중

심으로 그의 실험적인 디자인 사상과 교육 방법을 소개했다.

　　　1970년에 서울대학교 미술대학 응용미술학과 대학원
에 다시 진학한 정시화는 재학 중 개최된 〈한국미술의 현 좌표〉
세미나[2]에서 '1970년 한국의 현대 디자인, 무엇이 문제인가'라
는 주제로 발표를 했고, 그 이듬해에 허버트 리드Herbert Read 의
『디자인론Art and Industry』(1971)을 번역하여 문왕사에서 출간했다.[3]
「콤뮤니케이션 디자인의 방법론에 대한 연구」로 석사학위를 받
은 정시화는 1972년 3월에 수도여자사범대학현 세종대학교 응용미
술학과 조교수로 부임했다. 같은 해에 서울대학교 응용미술학
과에서 디자인론 강의를 시작했고 이화여자대학교에도 출강했
다. 그러다가 디자인 분야에서는 처음으로 국비 유학생으로 선
발되어 1973년 8월부터 1974년 6월까지 덴마크 그래픽대학The
Graphic Arts Institute of Denmark 에 유학을 다녀왔다. 귀국 후 1974년
2학기에 복직을 했지만 당시 열악했던 학교 사정으로 그 이듬해
에 수도여자사범대학의 교수직을 사임하게 되었다.

　　　한편 그해 정시화는 잡지 《공간》에 총 네 차례에 걸쳐
「한국 현대 디자인의 발전적 성찰」이라는 글
을 발표하고, 수업 교재로 집필했던 『현대
디자인 연구』를 자비 출판했다.[4] 1976년에
열화당에서 『한국의 현대 디자인』을 출간한
정시화는 그 해에 국민대학교 장식미술학과
교수로 부임하여 2007년에 시각 디자인학
과 교수로 정년 퇴임을 했다.

　　　연구년이었던 1989년 1년 동안 영
국 런던에 체류했던 정시화는 센트럴 스쿨

2
이 세미나에서는 정시화의 발표를
포함하여 현대미술을 보는 관점,
예술의 사회성, 미술교육의 현황과
문제점, 한국사회에 있어서 작가의
사회적 지위, 한국화를 위한 작업
어디까지 왔나 등의 주제를 다루었다.

3
이 책은 나중에 미진사에서 다시
출간되었다.

4
이 책은 1980년에 미진사에서
정식 출판되었다.

오브 아트 앤드 디자인 Central School of Art & Design[5]에서 제공한 연구실과 도서관 그리고 그해 개관한 디자인 뮤지엄을 오가며 디자인사 교재 집필에 전념했다. 이 시기 런던에서 정시화는 BBC 방송을 통해 동서 냉전 시대의 상징물로 인식되었던 베를린 장벽이 허물어지는 장면을 목격했다. 그때 그에게 가장 먼저 떠오른 생각은 이제 동독에 있는 데사우 바우하우스에 가 볼 수 있겠구나 하는 것이었다고 한다. 영국에서 돌아와 1991년에 출간한 『산업 디자인 150년』에서 정시화는 세계의 모든 디자인 교육이 직간접적으로 바우하우스의 영향을 받지 않은 디자인 교육이 없을 정도로 그 영향이 지대했다고 평가하면서 바우하우스를 현대 디자인 교육의 원점으로 서술했다. 1994년에 데사우 바우하우스를 다녀온 정시화는 「데사우 바우하우스를 찾아서」[6]라는 글을 잡지 《월간 디자인》에 기고했고, 이후 1997년에는 바이마르 바우하우스도 방문했다.

정년 퇴임을 1년여 앞둔 2006년에 개최된 국민대학교 조형대학 30주년 기념 국제 심포지엄에서 정시화는 젊은 후배 교수와 학생 들에게 국민대학교 조형대학의 역사를 알리기 위해 '한국 최초의 디자인대학'이라는 주제로 강연했다. 여기에서 그는 조형대학의 '조형'이라는 용어는 바우하우스 공식 명칭이던 바이마르 고등조형학교 Hochschule für Gestaltung에서 연유했다고 밝혔다.

[5]
Central Saint Martins College of Arts and Design의 전신.

[6]
정시화, 「데사우 바우하우스를 찾아서」, 《월간 디자인》, 1995년 4월호.

정시화와 국민대학의 초창기 디자인 교육

정시화가 국민대학 교수로 부임한 것은 서울대학교 부설 한
국디자인센터에서 함께 일했던 부수언[7]과의 인연 때문이었다.
1976년에 부수언은 국민대학교 조형학부 학부장 대리로서 김
수근 학부장을 도와 실무적 역할을 담당하고 있었다. 김수근과
부수언은 신설된 조형학부에 젊고 유능한 교수를 초빙하고자
했다. 1946년에 국민대학관으로 개교한 국민대학은 가장 먼저
생긴 사립대학 중 하나였지만 1970년대 말까지 종합대학교가
아닌 단과대학이었다. 대학 입시 전형에서
도 1차가 아닌 2차 지원 대학으로 학교 지
명도가 그리 높지 않은 상황이었다.[8] 1973
년 3월에 부임한 서임수 총장은 선정된 몇
개 학과를 중점적으로 육성하는 방식의 대
학 발전 계획을 수립했는데, 이 계획에 현
재의 시각 디자인학과와 공업 디자인학과
의 전신인 장식미술학과가 포함되어 있었
다. 부수언이 정식으로 부임한 것은 1974
년이지만 발령을 받기 전부터 학교 발전을
위한 사전 작업에 참여하고 있었는데, 그가
정시화에게 국민대학에서 함께 일할 것을
처음 제안한 것은 바로 이 시기였다. 하지
만 정시화는 수도여자사범대학에 이미 재
직 중이기도 했고 또 덴마크 유학을 앞두고
있던 터라 거절했다. 국민대학에 부임한 부

[7]
부수언(1938년생)은 1957년에
서울대학교 미술대학 응용미술학과에
입학하여 1961년에 졸업했다.
군 제대 후 1964년부터 1968년까지
한일약품공업주식회사에서 근무를
하다가 1968년부터 1970년까지
한국공예·디자인연구소의 상임연구원
제1호로 근무했다. 1970년부터
서울대학교 미술대학에서 시간강사를
하다가 1974년에 국민대학 조형학부
교수가 되었다. 이후 1977년에
서울대학교로 옮겨 2004년에
정년 퇴임을 했다.

[8]
1980년 이전까지 한국의 대학 체제는
종합대학교와 단과대학으로 나뉘어
있었다. 서울대, 고려대, 연세대,
한양대, 경희대, 이화여대, 숙명여대
등이 종합대학이었고 홍익대, 서강대,
국민대, 상명여사대, 수도여사대,
덕성여대, 동덕여대, 성신여대 등은
단과대학이었다. 그러다가 1980년
이후 여러 단과대학이 종합대학교로
승격되었다. 정시화, 「한국 최초의 디자인
대학, 국민대학교 조형대학 30주년 기념
국제심포지엄」, 2006, 참조.

수언은 유학을 마치고 귀국한 정시화를 만나 신설 학부 명칭에 '조형'이라는 용어를 사용하는 문제를 상의했고, 정시화는 덴마크 유학 경험과 독일 바우하우스 등의 외국 사례를 언급하며 조언을 했다. 부수언은 1969년에 개최된 제4회 상공미전에서 대통령상을 받고 그 부상으로 유럽 및 미국 디자인 현장 답사를 다녀온 해외 경험이 있어서 두 사람은 서로 쉽게 공감하고 의견을 조율할 수 있었다.

1975년에 국민대학은 조형학부를 신설하여 건축공학과, 장식미술학과, 생활미술학과를 하나의 학부로 모았고, 이듬해에는 의상학과도 조형학부로 이동했다. 1970년대 한국 대학 상황에서 이공 계열인 건축공학과와 예능 계열인 장식미술학과와 생활미술학과 그리고 일반 계열인 의상학과를 단일 학부로 묶는 것은 파격적인 시도였다. 조형학부는 이후 1981년에 국민대가 종합대학교가 되면서 조형대학으로 전환이 되었다.[9] 조형학부 초창기 교수회의에서는 학교의 지명도를 높이고 우수한 신입생을 선발할 수 있도록 조형전을 개최하기로 했다.

제1회 조형전은 '한국인의 손'을 주제로 1976년 10월 16일부터 10월 26일까지 서울 시내에 위치한 미도파백화점에서 개최되었다. 이 전시는 큰 성공을 거두어 이후 광주와 부산, 대구 그리고 전주로 순회전을 하게 되었다. 교수와 학생들은 그해 여름방학 동안 학교에서 거의 생활하며 밤낮을 가리지 않고 전시회 준비를 했다. 제1회 조형전을 지도했던 교수들은 건축학과의 김수근학부

[9] 1980년에 문교부(현재 교육부)에 종합대학교 승격 신청을 하면서 국민대학교는 조형학부를 조형대학으로 만드는 내용을 포함시켰으나 문교부에서 건축공학과는 공과대학으로, 의상학과는 가정대학으로, 장식미술학과와 생활미술학과는 문과대학으로 편입시켰다. 당시 정범석 총장은 조형대학 신설의 취지를 문교부에 다시 건의하여 1981년에 조형대학이 탄생하게 되었다.

	전시 주제	전시 장소	
제1회 1976	한국인의 손	미도파백화점(서울) 탑과학미술관(부산) 풍남백화점(전주)	전남일보사(광주) 동아백화점(대구)
제2회 1977	한국인의 눈	미도파백화점(서울) 동아백화점(대구) 시립문화관(춘천)	홍명미술회관(대전) 학생회관(광주)
제3회 1978	한국의 조형미	한국디자인포장센터(서울) 학생과학관(마산) 청주문화원(청주)	학생회관(광주) 동아백화점(대구)
제4회 1981	인간의 의지와 생활문화의 창조	한국디자인포장센터(서울)	

[표 1] 조형학부 시절 조형전의 전시 주제와 장소

장과 서상우, 장식미술학과 공업 디자인 전공의 부수언(학부장 대리)과 김철수, 장식미술학과 상업디자인 전공의 정시화, 생활미술학과 도자공예 전공의 황종례, 생활미술학과 금속공예 전공의 김승희, 의상학과의 원영옥과 배천범이었다. 조형전은 제1회부터 제3회까지 매년 전국 순회전 형식으로 개최되다가 제4회부터는 3년에 한 번 개최하는 것으로 바뀌었다.[10]

2019년 현재 국민대학교 조형대학은 공업디자인학과, 시각디자인학과, 금속공예학과, 도자공예학과, 의상디자인학과, 공간디자인학과, 영상디자인학과, 자동차운송디자인학과 등 총 8개 학과로 구성되어 있다. 건축학과는 2001년에 건축대학이

[10] 『굿 디자이너, 조형교육 40년』, 국민대학교 조형대학, 2015, 57쪽 참조.

신설되면서 분리되었다. 정시화가 재직했던 시각디자인학과는 1973년에 장식미술학과로 출발한 뒤 1979년에 산업미술학과로 명칭이 변경되었고, 1983년에 산업미술학과가 다시 시각디자인학과와 공업 디자인학과로 분리되어 현재에 이르고 있다.

정시화가 주목한 바우하우스의 특징과 영향

정시화는 국민대학교에서 발행하는 학술지인 『조형논총』에 발표한 「바우하우스 디자인 교육의 현대적 재조명」(1986)이라는 글에서 바우하우스를 재조명할 필요성에 대해 "바우하우스의 디자인 교육 이론을 오늘날 우리의 상황에 모방하거나 응용하는 자세가 아니라 바우하우스 교육의 출현과 그 시대의 시대정신, 정치, 경제, 사회, 문화적 상황과의 관계에서 필연적으로 대두되었던 디자인 교육의 당위성을 오늘에 다시 비추어 보자는" 취지라고 밝혔다.

> 바우하우스가 이상과 현실 사이에서 겪었던 갈등은 단순한 미술대학이나 또는 예술 집단 사이의 갈등이 아니라 그 시대가 당면한 국가적이고 산업적인 일상생활의 갈등이었다. 이런 갈등을 새로운 예술, 다시 말해서 디자인 방법으로 해결하려 했다는 점에서 우리는 디자인의 문제를 단순히 인습적인 예술, 문화 분야의 창작으로 보는 차원을 넘어 국가, 경제, 사회적인 절실한 현실의 문제로 볼 수 있는 이론과 교육, 그리고 실천이 있어

야 함을 이해할 수 있다. 사실 역사적으로 디자인의 문제는 그 발생부터 미술의 문제로 제기되었다기보다 산업경제의 문제로서 제기되었던 점을 인식한다면, 바우하우스 교육 역시 이런 점에서 이해할 수 있을 것으로 평가된다. 바우하우스의 역사 가운데에서 생산 공방 producing workshop, 제품 생산, 외부의 주문, 유한회사의 설립 등의 용어가 등장하는 것이 전혀 생소하지 않은 이유는 바우하우스란 순수한 학교라기보다는 생산 활동을 하는 가운데에 교육이 병행되는 실질적인 방식을 지향했던 학교였다는 점과 그것이 산업과 합일하는 생산적인 디자인 교육을 실천했던 산 예술교육의 원형이었다는 점을 재음미할 필요가 있다고 생각한다.[11]

정시화가 대학에 입학했던 1960년대 초반이나 대학교수로 강단에 첫발을 내디뎠던 1960년대 말에서 1970년대 초반까지 한국 대학의 디자인 교육은 교육목표가 뚜렷하지 않고 교육과정 및 교육 방법 역시 체계를 갖추고 있지 못했다. 교육 공간과 시설 및 기자재도 미비했다. 국민대학 역시 상황은 마찬가지였으나 대학 본부의 지원 아래 출발한 초창기 조형학부는 정시화가 디자인 교육자로서 자신의 꿈과 이상을 펼쳐나갈 수 있는 좋은 인적 토대를 가지고 있었다. 조형학부 초대 학부장이었던 건축가 김수근은 1966년 잡지 《공간》을 창간하고 '공간사랑'을 통해 예술 활동을 지원하는 한편 인간환경연구소를 신설하고 공간연구

[11]
정시화, 「바우하우스 디자인 교육의 현대적 재조명」, 『조형논총』, 1986.

[12]
정시화, 「한국 최초의 디자인 대학-조형대학의 탄생과 발전」, 『굿 디자이너, 조형교육 40년』, 국민대학교 조형대학, 2015, 37쪽.

소에 공업 디자인 부문을 두는 등 건축, 미술, 디자인을 가로지르는 폭넓은 이해를 갖고 있었다. 또한 학부장 대리였던 부수언은 디자인 교육 및 디자인 이론에 대한 정시화의 관심과 열정을 잘 알고 지지해주었다.

정시화는 '조형造形'이라는 용어는 독일어 'Gestalt게슈탈트'의 한자 번역으로, 영어의 'Fine Art'를 일본이 먼저 일본어로 '순수미술'이라고 번역하여 오늘날 한자 문화권에서 관용적으로 통용되고 있듯이 독일어 '게슈탈트'는 '조형'으로 통용되고 있으며, 영어권에서는 '디자인'으로도 번역되고 있다고 설명했다.[12] 정시화는 「제2회 조형전에 붙여서」라는 제목으로 기고한 1977년 10월 24일 자 국민대학교 신문 사설에서 조형이라는 용어가 새로운 용어는 아니라는 점을 강조하며 학내에 조형전을 소개하고 조형학부의 특성을 해설하는 글을 실었다.

조형이라는 용어는 표현이라는 용어와 비교함으로써 더 쉽게 그 내용을 이해할 수 있다. 표현적인 것을 '그리기'에 비유한다면, 조형적인 것은 '만들기'에 비유할 수 있다. 미학적인 논의에 깊이 들어가지 않는 한에 있어서 조형이란 사용할 목적으로 '만들기'를 주안으로 하는 실용예술의 실현하는 분야를 의미한다. 우리 대학의 조형학부가 바로 그렇다. 집 만들기건축, 공예품 만들기도자, 금속공예, 옷 만들기의상, 공업 생산품 만들기공업 디자인, 포스터, 캘린더, 포장 만들기상업 디자인와 같이 그리기를 주안으로 하는 미술은 아닌 것이다. 예술에 미의 궁극성이나 절대성을 추구하는 일면이 있고, 미의 효용성

또는 공리성을 추구하는 일면도 있으며, 양자의 결합을
추구하려는 가설도 존재할 수 있지만 적어도 우리들이
의미하는 조형이란 미의 효용성을 집약적으로 추구하
는 실용미술의 분야이기 때문에 지금까지 인습적으로
생각해 오던 미술의 개념으로는 우리의 조형전은 이해
될 수 없을 것이며, 또한 소위 순수미술에서 획득된 미
의 원리로서는 이해되지 않는 형태들인 것이다. 나아가
산업이나 실용에 응용한다는 피상적인 의미의 응용미
술의 개념으로도 이해되지 않는다. 오히려 현대의 사회
구조나 산업, 또는 현대인의 생활의 리얼리티 속에 내
재하는, 현대의 생활 그 자체가 요구하는 새로운 실용
미학의 추구가 바로 현대 조형의 목적이며, 조형학부가
연구해 나가는 방향인 것이다. 이런 의미에서 우리 대
학의 조형학부는 오늘의 시대가 절실히 요청하고 우리
의 사회가 긴급히 요청하는 실용미술학과만으로 구성
된 조형대학의 체제와 특성을 갖추고 있는 명실공히 디
자인대학인 것이다.[13]

1975년부터 1977년까지 3년 동안 연달아 전국 순회전 형식으로
개최되며 초창기 조형학부의 발전을 견인하는 역할을 했던 국
민대학의 조형전은 1923년에 열렸던 바우하우스 전시회를 떠올
리게 한다. 1919년에 바우하우스가 문을 연
지 4년 만에 개최된 이 전시회의 성공이 바
우하우스에서도 새로운 전환점이 되었기
때문이다.

13
정시화, 「제2회 조형전에 붙여서」,
국민대학교 신문 사설, 1977년
10월 24일 자.

독일 튀링겐 연방정부는 바우하우스 교수진들에게 그동안의 교육성과를 전시하도록 요구했다. 1922년 10월 초에 전시회 개최가 결정되었는데, 당시 교수진 사이에서는 전시 준비 일정이 너무 촉박하다며 반대하는 의견이 많았다. 하지만 그로피우스는 "가능성을 지금 보여주지 못하는 사람은 그의 예술과 함께 물러나는 편이 이로울 것"이라는 강경한 입장을 보이며 동료들을 설득했다고 한다.[14] 이에 바우하우스의 교수진은 이 전시회를 통해 학교 외부에 그동안의 교육성과를 보여주는 것에 만족하지 않고 미래를 향한 가능성 역시 함께 제시하고자 했고, 교수와 학생 모두 전시 준비에 매진했다. 1923년 7월에 열릴 예정이던 전시회는 일정이 지연이 되어 8월 15일부터 9월 30일까지 개최되었는데, 독일 국내뿐 아니라 유럽 각지에서 관람객이 이어졌던 것으로 전해진다. 당시 스물한 살이었던 얀 치홀트가 바우하우스 전시회를 보고 디자인 작업에 충격과 자극을 받았다는 에피소드는 널리 알려져 있다.[15] 이 전시회에서는 예비과정의 작품과 각 공방에서 제작한 작품이 함께 전시가 되었고, 『바이마르 국립 바우하우스 1919-1923』 책자도 발간이 되었다. 그로피우스는 이 책에 실린 「바우하우스의 이념과 구조」라는 글을 통해 바우하우스의 새로운 교육 이념과 교육 조직을 체계적으로 정리하여 소개했다.

《계간 디자인》 제2호에 쓴 「빌터 그로피우스」라는 글을 통해 정시화는 바우하우스와 그로피우스의 사상에서 주목해야 할 것은 팀워크의 사상이라고 했다. 그는

14
권명광 엮음, 『바우하우스』, 미진사, 1984, 81쪽.

15
얀 치홀트는 『타이포그래피 원리 Elementare Typographie』라는 소책자를 1925년에 출판했고, 1928년에 『신 타이포그래피 Die neue Typographie』를 출간하여 독자적인 타이포그래피 디자인 이론을 정립했다. 얀 치홀트는 바우하우스 기초과정을 맡고 있던 모호이너지와도 교류했던 것으로 알려져 있다.

이 사상은 "사회와 관계하는 협동체는 각각의 사람이 오케스트라와 같이 서로 긴밀하게 결성된 관계이지만, 각인各人이 대등하게 그 재능을 발휘하고 총합체로서 완전 마무리하는 것"이라고 보았다.

> 제1차 세계대전의 돌발 후 모든 지각 있는 사람들은 전위前衛의 지적 변화가 필요함을 느꼈으며 각자의 특수한 활동 범위에 있어서 현실과 이상 사이에 가로놓인 심연을 메우기를 열망했다. (중략) 내가 느끼기로는 건축예술이란 일련의 능동적인 구성원들의 통일된 팀워크teamwork의 여하에 달려 있는 것이며, 그 협동이란 우리가 소위 사회라고 부르는 협동적 유기체를 상징하는 것이기 때문이다. (중략) 바우하우스가 목표로 했던 것은 양식style, 조직과 기구system, 도그마dogma를 선전하고 퍼뜨리는 것이 아니라 단순히 디자인에 있어서 재생명을 띠게 하는 영향을 발휘하게 하는 것이었다. 우리들이 노력해야 하는 것은 그러한 정신의 창조적 상태를 촉진하는 새로운 접근을 발견하는 것이었으며, 그리고 그것은 결국 생활에 새로운 자세를 이끌어야 하는 것이다.[16]

초창기 한국 디자인이 나아갈 방향을 모색하기 위해 1919년부터 1933년까지 격동의 시대에 독일에 존재했던 바우하우스의 디자인 사상과 디자인 교육 체제를 살펴보았던

[16]
Gropius, *Scope of Total Architecture*, Part I, p.17. 정시화, 「빌터 그로피우스」, 《계간 디자인》, 2호, 한국디자인센터, 1969에서 재인용.

정시화와 그의 동료 교수들은 조형전 개최를 통해 학생이 자신감을 가질 수 있는 자율적 창작 학습 프로그램을 개발하려 했다.

과별, 학년별로 같은 시기에 같은 공간에서 공통거시적의 주제로 동시에 함께 작업하면서협동, 각자 개인미시적의 과제에 몰입개성하는, 조형전을 위한 수업은 학생에게는 '함께 배우는 과정'일 뿐만 아니라 교수에게는 자기 분석적으로 창의성을 개발하는 지도 방법을 요구했다. 교수와 학생이 일정 기간 동안 지속적이고 계획적으로 몰입하지 않으면 성공할 수 없는 조형전은 조형학부 교육목표의 집약된 표현과 다름없었다.[17]

조형전에 참여했던 장식미술학과 시각 디자인 전공 75학번 졸업생 김태철[18]은 현재의 국민대학교 시각 디자인학과가 있기까지 정시화 교수가 기본 틀을 세우고 윤호섭, 김인철 교수가 살을 붙였다고 학창 시절을 회고했다.[19] 국민대학교 출신은 아니지만 조형대학의 발전 과정을 초창기 때부터 디자인 현장에서 지켜본 디자인파크의 김현 대표는 1970-1980년대 한국 대학의 디자인 교육 상황을 다음과 같이 설명했다.

당시 우리나라 디자인 분야는 서울대와 홍익대, 소위 '관악파'와 '와우파'가 세력을 양분하고 있다고 얘기할 때였습니다. 다른 많은 대학이 디자인학과를 시작하는

17
정시화, 「한국 최초의 디자인 대학-조형대학의 탄생과 발전」, 『굿 디자이너, 조형교육 40년』, 국민대학교 조형대학, 2015, 38쪽.

18
현재 청주대학교 시각디자인과 교수

19
『굿 디자이너, 조형교육 40년』, 국민대학교 조형대학, 2015, 127쪽.

단계였고, 서라벌예술대학중앙대학교 예술대학의 전신이 역
사도 짧고 인원도 많지 않았는데 똘똘 뭉쳐 열심히들
하는 바람에 '다크호스'로 떠오른다는 얘기가 돌 때였
지요. 이때 중앙대학교는 디자인학부를 포함한 예술대
학이 경기도 안성으로 가게 되면서 분위기가 다소 바뀌
는 느낌이었습니다. 반면 국민대학교 조형대학이 무서
운 속도와 힘으로 치고 올라온다는 말이 여러 사람들
의 입에서 회자되었습니다. 그러던 1984년에 제가 두
학교에서 동시에 수업을 진행했던 것입니다. 그 차이
가 확연히 드러나면서 저로서는 당황스럽기도 하고 국
민대 조형대학이 부럽기도 했죠. '다크호스'가 바뀐다
는 걸 온몸으로 느꼈다고 할까요. 시각 디자인을 포함
한 조형대학 전체가 디자인 교육 방법과 실행 면에서
괄목할 만한 발전을 거듭하고 있다는 것을 모두가 인정
하게 된 거죠. 주변으로부터 정시화, 김인철, 윤호섭 세
분의 힘이 시너지 효과를 낸 것이라는 얘기도 여러 번
들었습니다.[20]

페니 스파크Penny Sparke는 20세기 동안 디
자인 교육은 유토피아주의와 직업주의 사
이에서 동요해왔으며 이것이 디자인 교육
이론가들의 딜레마였다고 말했다.[21] 바우하
우스의 디자인 이념을 수용하면서 한국 디
자인의 제 문제들을 디자인 교육을 통해 해
결해나가고자 했던 정시화는 현대 디자인

20
『굿 디자이너, 조형교육 40년』,
국민대학교 조형대학, 2015,
125-126쪽.

21
페니 스파크 지음, 최범 옮김, 『20세기
디자인과 문화』, 시지락, 2003, 244쪽.

22
『굿 디자이너, 조형교육 40년』,
국민대학교 조형대학, 2015, 121쪽.

이 당면하고 있는 이상과 현실의 두 측면을 잘 알고 있었지만, 디자인 교육에 있어서만큼은 한평생 직업주의 입장을 분명히 해왔다. 국민대학교 시각 디자인학과 출신 졸업생들은 특히 광고, CF 등에서 일찌감치 두각을 나타내어 이후 제일기획, 맥켄에릭슨, LG애드, 이노션, 대홍기획, TBWA 등에서 디자이너로서의 역량을 발휘해왔다.[22] 그것은 정시화를 비롯한 초창기 시각 디자인학과 교수들이 사진, 애니메이션, 멀티미디어, 영상 등 디자인을 둘러싼 커뮤니케이션 미디어 환경의 변화에 주목하면서 현장 중심의 실무 교육을 해온 결과였다. 정시화는 한 인터뷰에서 대학 입학 당시 미술이 아니라 응용미술을 선택한 이유에 대해 다음과 같이 밝혔다.

> 어릴 때 기억은 그림 그린 것 밖에 없습니다. 나는 1953년 한국전쟁이 끝난 다음 해에 중학교에 입학했습니다. 이때부터 고등학교 3학년까지 그림에만 몰두했습니다. 특별한 이유가 없었습니다. 장차 훌륭한 미술가가 된다는 꿈이 있었던 것도 아닙니다. 그림 그리는 일 외에는 특별한 재주가 없었기 때문이며, 또 그 자체가 즐거웠기 때문입니다. 그런데 문제가 생겼습니다. 이때는 모두가 다 가난했고, 저 역시 마찬가지여서 대학 시험에 응시조차 못하고 고향인 부산에서 1년을 지냈습니다. 그 1년이 나의 인생을 변하게 한 계기가 되었지요. 막연히 그림으로는 안 된다는 생각이 들었지요. 그래서 회화과가 아닌 응용미술학과로 진학하면 아르바이트를 하며 대학을 졸업할 수 있을 것이라고 생각했습니다.

이것이 응용미술을 선택한 현실적인 동기이지만, 근본적인 동기는 당시 미술에 대한 일반 사람들의 부정적인 인식에서 비롯된 나의 갈등입니다. 청소년 시절 내가 그림에 몰두하는 동안 끊임없이 나를 강박하는 콤플렉스는 일반 사람들의 미술에 대한 부정적인 인식이었습니다. 다시 말해 '그림 그리는 직업은 빌어먹는 직업이다. 그림쟁이환쟁이의 생활은 비정상적이고 심지어 퇴폐적이기도 하다. 그림 그리는 학생은 공부 못하는 학생'이라는 등의 인식 말이지요. 이런 이미지는 아마 서양의 벨 에포크Belle Époque 시대 가난한 미술가들의 이미지와 일제 강점기 동경에서 유학한 미술가들의 가난한 삶에서 연유한 인식일 것입니다. 그림에 재능 있는 사람들이 미술을 전공한다고 해서 이런 대접을 받아야 할 이유가 없지요. 나름대로 반발심도 있었고, 그래서 그림으로는 안 되겠다고 생각한 것입니다. 그래서 당시에는 막연했지만 미술이 아닌 응용미술을 전공하면 먹고사는 문제는 해결될 것이라고 생각했습니다.[23]

이런 개인적 경험 때문인지 정시화는 평소 "지금까지 미술은 무위도식해왔으나 20세기에는 새로운 교육이 필요하다. 즉 예술가가 무위도식하지 않고 사회에 적응해나갈 수 있게 하는 교육이 필요하다"는 그로피우스의 말을 즐겨 인용해왔다. 그는 그로피우스가 말한 새로운 교육이 바로 오늘날의 디자인 교육이며 따라서 디자인을 전공한 사람이 졸업 후 취업이나 자영업

23
정시화, 「디자인의 자율성과 독자성을 위해」, 《지콜론》, 2011년 10월호, 155쪽.

을 할 생각을 하지 않고 예술가가 되려 하는 것은 바람직하지 않다고 말해왔다. 미술은 목적이지만, 디자인은 수단이며 목적과 수단을 구분하지 않고 교육시키는 것은 잘못이라는 게 정시화의 생각이다. 미술과 디자인이 재료와 형식을 공유하더라도 목적과 수단에 초점을 두면 교육 콘셉트가 명확히 달라지는데, 그걸 구분하지 못하면 디자인 교육이 제대로 이루어질 수 없기 때문이다.

정시화가 디자인 교육의 목적과 필요성을 명확히 인식하는 데 그로피우스가 영향을 미쳤다면, 정시화가 국민대학교 시각디자인학과의 교육 프로그램을 구성하고 방향을 설정하는 데 영감과 자극을 준 것은 모호이너지였다. 《계간 디자인》 제3호에 쓴 「모홀리 나기」라는 글에서 정시화는 "바우하우스는 많은 훌륭한 인재들에 의해서 탁월한 성과를 올릴 수 있었지만 특히 그 가운데에서도 모홀리 나기야말로 가장 그 영광을 받아야 할 사람으로서 그의 조형상의 공적이 크다"고 말하면서 모호이너지가 미국과 유럽의 디자인에 대한 사상과 교육의 가장 첨단적이고 획기적인 기반을 형성하는 데 이바지했으며, 이론 디자인의 발전에 길을 터놓았다고 평가했다. 또한 정시화는 모호이너지가 "순수예술에서 획득된 미의 질서를 응용하는 미술로서의 응용미술적 개념 내지는 공예적인 디자인이 아니라 기계적이고 과학적이면서 창조적 계획 의지로서의 디자인을 실천하려고 노력한 실험가"였다고 보았다.

한국에서 바우하우스 디자인 교육의 수용 양상

정시화가 바우하우스에 관한 글을 처음 썼던 1960년대 중반에 서울대학교 응용미술학과 교수 중에는 미국에서 공부했던 김정자, 민철홍, 권순형이 있었다. 1958년부터 강의를 시작한 김정자는 바우하우스로부터 영향을 받은 미국식 기초 디자인 수업을 시도했다. 민철홍은 1958년에 모호이너지가 만든 뉴 바우하우스의 명맥을 이은 일리노이공과대학IIT으로 유학을 갔는데, 민철홍이 공부했던 IIT의 크라운홀S. R. Crown Hall(1952)은 바우하우스의 세 번째 교장 미스 반데어로에가 건축대학 학장을 역임하며 디자인한 건물이기도 했다.

민철홍은 귀국 후 1959년부터 서울대학교 응용미술학과에서 강의를 시작하여 1963년에 교수로 부임했다. 권순형은 1960년 미국 유학을 마치고 돌아와 개인전을 개최하여 미국에서 작업한 광고 디자인, 제품 디자인, 도자기 작품 등을 선보였다.[24] 한편 유강렬[25] 역시 1958년에 미국과 유럽의 디자인 교육을 접한 뒤 돌아와 홍익대학교 미술학부 공예과에 재직하며 바우하우스를 참조하여 교과과정을 기초과정과 전공과정으로 개편했다.[26]

이처럼 1960년대 중반까지 한국에

24
권순형은 1961년에 서울대학교 응용미술학과 교수로 부임했는데 제2회 개인전1962부터 도자공예에 전념하여 공예과 교수로 정년 퇴임했다.

25
유강렬은 1944년에 일본미술학교 공예도안과를 졸업하고 공예가이자 판화가로 활동을 하다가 1958년 록펠러재단의 초청으로 미국 유학을 갔다. 귀국 후 1960년에 홍익대학교 교수로 부임했다.

26
1, 2학년에서는 구성, 소묘, 판화, 해부학, 색채학 등을 이수하고, 3학년부터 도안현재의 시각 디자인, 염색공예, 도자기공예, 금속공예 중 전공을 선택하게 했다. 권명광 엮음, 『바우하우스』, 미진사, 1984, 203쪽 참조. 이 책은 1973년에 홍익대학교 교수로 부임한 권명광이 일본에서 출판된 『바우하우스, 역사와 이념』(1970)과 한국에서 출간된 한스 M. 빙글러의 『바우하우스 완역본』(1978)의 일부 내용을 발췌하여 엮은 것이다. 권명광은 이 책의 말미에 1980년대 중반까지 한국에서의 바우하우스 영향을 간략히 정리하여 수록했다.

전해진 바우하우스의 영향은 주로 미국에서 유학했던 몇몇 교수의 개인적인 경험을 통한 것으로 역사적 바우하우스에 대한 지식을 바탕으로 한 체계적인 교육 프로그램은 아니었다. 이런 상황에서 1966년에 정시화가 발표한 「Bauhaus의 예술교육」은 바우하우스를 우리 디자인계에 체계적으로 소개한 최초의 글로서 이론적 토대가 미약했던 당시 한국 디자인 교육계의 지적 풍토에 대한 비판적 성찰을 담고 있었다. 정시화가 평소 국민대학교 조형대학이 한국 최초의 디자인대학이라는 점을 강조하고자 했던 것은 바우하우스의 디자인 교육 이념을 국내 대학에 제도적으로 반영하고자 한 첫 시도였다고 스스로 평가하기 때문이다. 1990년 상명대학교는 디자인대학을 신설하면서 단과대학 명칭에 디자인이라는 용어를 직접 사용했다.[27]

국민대학교와 상명대학교가 종합대학교 체제 아래에서 바우하우스 디자인 교육을 수용하고자 했다면, 1993년에 개교한 계원조형예술학교는 보다 자유로운 체제와 분위기에서 실기 위주의 실용적인 교육을 시도한 사례이다. 정시화는 이 학교의 출범에 깊이 관여했다. 개교 이전인 1992년 5월부터 2006년 6월까지 최장 기간 동안 이사로 활동하면서 학교의 정체성 마련과 디자인 교육 방향 설정에 영향을 주었다.[28] 계원조형예술학교는 개교 당시 각종학교 各種學校로 인가를 받았는데, 이것은 기존의 대학 교육 제도의 틀에서 벗어나 디자인 특성을 반영한 보다 자율성이 큰 학교를 만들고자 의도했기 때문이었다. 개교 당시 산업

27
상명여자대학교는 1985년에 예술대학 소속으로 산업 디자인학과, 사진예술학과를 신설한 뒤 1988년에 천안캠퍼스 내에 산업대학을 신설했다. 산업대학에는 기존의 산업 디자인학과와 사진예술학과 외에 의상 디자인학과, 섬유 디자인학과, 실내 디자인학과, 요업 디자인학과, 원예학과가 증설되었다. 산업대학은 이후 1990년에 디자인대학이 되었다.

28
『계원예술대학교 20년사 1993-2013』, 계원예술대학교, 2013, 68-69쪽.

디자인과, 환경 디자인과, 커뮤니케이션과, 조형과 등 네 개 전
공으로 출발했던 계원조형예술학교는 하지만 아쉽게도 학교 설
립 취지에 대한 사회적 인식 부족과 졸업생의 취업 및 진로상의
애로점 때문에 1996년에 계원조형예술전문대학으로 학교 명칭
과 체제가 바뀌었다. 현재는 계원예술대학이라는 명칭으로 운
영이 되고 있다.

　　　　종합대학교 체제 중심의 한국 디자인 교육의 한계를 극
복하고자 시도했던 또 다른 사례로는 삼성디자인교육원SADI이
있다. SADI는 1995년에 삼성그룹이 "한국의 디자인을 세계적
수준으로 발전시킬 21세기 전문 디자이너 양성"이라는 목표를
세우고 미국 뉴욕의 파슨스 디자인학교Parsons School of Design와
제휴해 설립한 디자인 전문 교육기관이다. 초창기에는 커뮤니
케이션 디자인학과와 패션 디자인학과 등 두 개 학과로 운영이
되다가 현재는 두 학과 외에 프로덕트 디자인학과, 경험 디자인
학과 등 네 개의 학과가 있다. 1년차 기본 교육, 2년차 전공 교육,
3년차 실무 교육[29]으로 구성된 초창기 SADI의 교육 프로그램은
바우하우스 디자인 교육의 영향을 반영한 것이었다.

　　　　디자인 현장에서 활동할 전문적인 디자이너를 양성할
목적으로 만들어진 또 다른 대안적 교육 시도로는 힐스-한국일
러스트레이션학교HILLS와 파티파주타이포그라피학교, PaTI를 들 수
있다. HILLS는 1999년에 한겨레신문사에서 운영했던 디자인
교육 프로그램이 성공을 거두어 학교 형태
로 발전된 것으로 출판 시장에서 바로 활동
할 수 있는 젊은 일러스트레이터를 배출하
고자 했다. 전문적인 타이포그래피 디자이

[29]
초창기 SADI는 3년차 과정 중
지원하는 학생의 경우
파슨스디자인학교로 편입이
가능하도록 하는 시스템을 운영했다.

너를 양성할 목적으로 2013년에 개교한 PaTI는 파주출판도시를 기반으로 국제적인 네트워크 역시 확장해나가고 있다. 디자인 공동체이자 교육협동조합 형태를 갖고 있는 PaTI의 설립자이자 교장 안상수는 학위가 있는 것도, 인가를 받은 학교도 아니지만 PaTI는 바우하우스를 모델로 한 교육 실험을 해나가고 있다고 밝혔다.[30] 독일 바우하우스 데사우 재단의 토어스텐 블루메Torsten Blume 큐레이터는 PaTI를 '타이포그라피 바우하우스'라고 평가하면서 이 학교가 20세기 초반에 바우하우스가 새로운 예술적 사고로 공간을 탐구하며 보편적인 건축 양식을 추구했던 것과 같이 현실성, 구체성, 실험성을 내세워 디자인 혁신을 꾀하고 있다고 보았다. 그로피우스가 '총체적 삶을 아우르는 새로운 건축'을 주창했다면 안상수는 '총체적 삶을 아우르는 새로운 타이포그라피'를 실천하고 있다는 것이다.[31] 총체성을 추구하는 매체로 PaTI에서의 책이 동양의 정신문화 전통에 닿아 있다면, 바우하우스에서의 건축은 서양의 물질문화 특성을 반영하고 있다.

　　한 가지 흥미로운 사실은 한국 디자인 교육의 질적 개선을 위해 바우하우스에 주목했던 정시화와 안상수가 대학 시절 각자의 모교에서 교지 창간을 주도했다는 점이다. 정시화는 서울대학교 미술대학의 《미대학보》 초대 편집장이었고, 안상수는 홍익대학교 미술학부의 《홍익미술》 초대 편집장으로서 창간호를 준비했다. 안상수는 1972년에 수도여자사범대학 응용미술학과에 조교수로 재직 중이던 정시화에게 원고를 청탁하

30
김아미, 「안상수 '파티'PaTI 교장 "한국의 '바우하우스'를 꿈꾼다"」, 뉴스1, 2017년 3월 14일 자.

31
토어스텐 블루메, 「PaTI는 새로운 바우하우스인가?」, 『날개.파티』, 서울시립미술관, 2017, 464-467쪽 참조.

여 「디자인 교육의 현황과 전망」이라는 글을 게재했다.[32] 일찍이
1960-1970년대 한국 현대 디자인 교육의 여명기에 디자인 이
론과 역사 그리고 디자인 교육에 남다른 관
심을 가졌던 정시화와 안상수. 이 두 사람
이 한국 디자인 교육의 한계를 극복하기 위
해 바우하우스를 주목했던 것은 자연스러
운 일이 아니었을까.

32
강현주, 「안상수가 한국 그래픽
디자인 문화생태계에 미친 영향-
겸손하게 편재하며 디자인문화
혁신하기」, 『글짜씨 15: 안상수』,
9권 1호, 2017, 204쪽.

바우하우스,
대문자 디자인의 탄생과 의미

최범

홍익대학교에서 산업 디자인을, 홍익대학교 대학원에서
미학을 전공했다. 《월간 디자인》편집장을 지냈으며 디자인
평론가로 활동한다. 평론집으로 『한국 디자인을 보는 눈』
『한국 디자인 어디로 가는가』『한국 디자인 신화를 넘어서』
『한국 디자인의 문명과 야만』『공예를 생각한다』『한국
디자인 뒤집어 보기』가 있으며, 디자인 교양서로 『그때 그
책을 읽었더라면』『최범의 서양 디자인사』『디자인 연구의
기초』가 있다. 번역서로는 『디자인과 유토피아』『20세기
디자인과 문화』가 있다.

대문자 디자인의 탄생

바우하우스는 대문자 디자인이다. 대문자 디자인Design이란 보편으로서의 디자인이다. 보편으로서의 디자인이란 디자인 그자체인 디자인이다. 그러니까 보편으로서의 디자인이란 이러저러한 디자인, 개별적이고 특수한 것으로서의 디자인, 즉 소문자디자인design이 아니라 개별적이고 특수한 디자인을 넘어선 디자인, 모든 특수를 아우르는 디자인이라는 의미이다. 그러므로바우하우스가 대문자 디자인이라는 것은 '바우하우스=디자인'이라는 뜻이다. 물론 이 말은 많은 설명을 필요로 한다. 바우하우스가 곧 디자인이라는 말은 많은 오해와 억측을 낳을 수 있으니 말이다.

사실 보편이란 없다. 보편이란 어쩌면 하나의 농담일지도 모른다. 하지만 이 하나의 농담, 보편이라는 농담이 없다면특수라는 진담(?)은 성립될 수 없다. 보편이 농담이고 특수가 진담이라는 것은 세상에 실제로 존재하는 것이 특수뿐이기 때문이다. 특수만이 존재한다. 실제로 존재하는 사람은 이 사람 또는

저 사람이지 사람 자체는 존재하지 않는다. 실제로 존재하는 나무는 이 나무 또는 저 나무이지 나무 자체란 존재하지 않는다. 실제로 존재한다는 점에서 특수는 진담이고, 실제로 존재하지 않는다는 점에서 보편은 농담이다. 하지만 문제는 보편이란 실제로 존재하지 않지만, 보편이 없으면 특수도 존재할 수 없다는 사실이다. 왜냐하면 사람이라는 보편개념이 존재하지 않는다면, 우리는 이 사람 또는 저 사람을 사람이라고 부를 수도 없으니까 말이다. 나무라는 보편개념이 존재하지 않는다면, 이 나무 또 저 나무를 알 수도 없다. (그럴 때 우리는 나무가 아니라 그냥 뭐라고 불러야 할지 모르는 어떤 물질 덩어리를 만날 뿐이다.) 그러므로 보편은 특수의 가능성이자 선험적 조건이라고 할 수 있다. 그런 점에서 보편은 없으면서도 있다.

바우하우스가 대문자 디자인으로서 보편이라는 것은 그것이 개별적인 디자인을 가능하게 하는 역사적 가능성이자 선험적 조건이기 때문이다. 즉 바우하우스 때문에 디자인이라는 개념 자체가 성립되었음을 가리킨다. 그러면 바우하우스는 어떻게 디자인이라는 개념 자체가 되었나? 물론 바우하우스에게 이런 위상을 부여하는 것에 동의하지 않을 수도 있다. 바우하우스 역시 디자인사에 등장하는 수많은 디자인 중의 하나일 뿐이지 그것이 모든 디자인을 대표하는, 디자인 그 자체일 수는 없다는 지적을 할 수 있다. 어떻게 보면 그 말은 맞다. 하나의 학교, 하나의 운동, 하나의 양식, 하나의 이념으로서 바우하우스는 분명 전부가 아니고 하나인 그 무엇일 뿐이다. 하지만 내가 바우하우스를 보편이라고 부르는 것은 바우하우스의 역사적 실존이 제한적임을 부정하는 것이 아니라 그것의 효과, 그러니까 하나

의 단어, 하나의 개념, 하나의 영역, 하나의 문법으로서의 바우하우스는 분명 단지 하나가 아니고 전체이며 전체로서의 하나라는 것이다. 그것이 바로 현대 디자인의 가능 조건이자 역사적 선험으로서 바우하우스의 위상이며 의의이다.

이행의 문법: 공예에서 디자인으로

바우하우스는 이행의 문법이기도 하다. 그것은 바우하우스가 공예로부터 디자인으로의 전환을 정식화했기 때문이다. 그러니까 공예에서 디자인으로 전환되는 시기에 그러한 전환의 논리를 완성함으로써 새로운 디자인의 문법을 정립했다는 것이다. 이 말은 바우하우스가 디자인을 만들어냈다는 것이 아니다. 디자인 자체는 역사라는 물질적 과정의 일부이자 그 결과물로서 발생했다. 다만 바우하우스는 담론과 체계를 통해 그러한 역사적 결과를 공식화하고 제도화한 것이었다.

　공예는 전근대사회의 생산방식이자 조형이다. 그에 반해 디자인은 대량생산에 기반한 근대 산업 사회의 생산방식이자 조형이다. 그러므로 조형에서의 근대화란 공예로부터 디자인으로의 전환과 다름이 없다. 이런 전환은 대략 18세기와 19세기에 걸쳐 일어났다. 디자인사가인 에이드리언 포티Adrian Forty는 18세기 말 영국의 도자기 산업에서 디자인이 발생했다고 주장한다. 당시 도자기의 형태와 패턴을 담당하는 전문가가 따로 있었는데, 그가 바로 오늘날 디자이너의 조상이라는 것이다.[1] 이처럼 디자인은 노동 분업의 산물이다. 전통적인 공예가 원칙적으

1
에이드리언 포티 지음, 허보윤 옮김,
『욕망의 사물, 디자인의 사회사』,
일빛, 2004.

로 한 사람의 장인이 생산품의 조형적 계획부터 제작까지 일관된 작업을 하는 것이라면 계획과 제작을 분리하고, 그중에서 조형적 계획만을 담당하는 것이 디자인이다.

디자인의 발생을 산업혁명에서부터 찾는 경우가 많은데, 엄밀하게 말하면 산업혁명이 도약대가 되기는 했겠지만 그것 자체가 디자인의 발생 조건은 아니다. 그러니까 디자인은 어디까지나 생산 과정에서의 노동의 분업을 선행조건으로 하며, 그런 점에서 그것은 기술적 결정이라기보다는 경영적 결정에 속한다. 그러므로 수공업이 공장제 수공업매뉴팩처링의 단계에 도달했을 때 디자인이 발생하며, 거기에 기술 혁신산업혁명이 결합하면서 폭발적인 반응이 나온 것이다. 공장제 수공업매뉴팩처링으로부터 공장제 기계 공업팩토링으로의 이행은 디자인의 발달 조건이기는 했지만 발생 조건은 아니었던 셈이다.

하지만 이것은 어디까지나 객관적이고 물질적인 역사 과정에 따라서 디자인의 발생을 설명한 것일 뿐이다. 그러나 오늘날 우리가 이해하는 디자인은 단지 객관적이고 물질적인 과정만이 아니라, 문화적인 과정의 산물이기도 하다. 그러니까 그러한 역사적 과정을 의식하고 문화화하는 것, 즉 담론화하고 제도화함으로써 하나의 분절되고 의식된 영역으로서의 디자인이 탄생하게 된다. 이처럼 역사의 물질화와 의식화가 결합될 때 진정한 디자인의 탄생을 이야기할 수 있으며, 그 근거를 우리는 바우하우스에서 찾을 수 있다.

그런 과정에 도달하기 이전에는 흔히 말하는 '문화 지체cultural lag'가 발생했다. 근대의 공예와 디자인 운동은 그러한 문화 지체를 극복하려는 노력이었으며, 그 도달점이자 완성태

가 바로 바우하우스였던 것이다. 변화하는 기술적, 사회적 조건에 적합한 조형을 부여하는 것은 언제나 시대의 과제였다. 근대 서구에서도 그러한 접근이 다수 시도되었다. 아돌프 로스Adolf Loos의 반장식주의라든지 독일공작연맹의 규격화Typisierung, Standardization 논쟁 같은 것들이 그런 것이다. 그리고 이런 노력들은 일단 니콜라우스 페브스너Nikolaus Pevsner에 의해 역사적으로 정리가 되었다. 페브스너의 『모던 디자인의 선구자들Pioneers of modern design』[2]의 부제가 '윌리엄 모리스에서 발터 그로피우스까지'인 것은 우연이 아니다. 그러니까 페브스너는 공예로부터 디자인으로의 전환이 윌리엄 모리스William Morris로부터 발터 그로피우스로의 진화에 의해 이루어진 것으로 보고 역사적으로 정식화한 것이다. 그러므로 그로피우스가 설립한 바우하우스는 바로 그 도달점에 위치하는 것이다.

바우하우스는 공예라는 문으로 들어가 디자인이라는 문으로 나왔다. 바우하우스를 거치는 동안 공예는 디자인이 되었다. 선언문에서 드러나듯이, 창립 초기의 바우하우스는 중세적인 색채가 가득한 공예 학교였다. 이는 바우하우스가 윌리엄 모리스의 직접적인 영향 아래에 있었음을 말해준다. 그러나 바우하우스는 윌리엄 모리스의 중세적인 언어와 그와 유사한 표현주의에 그치지 않고 마침내 자신의 언어, 자신의 문법을 만들어냈다. 그것이 바로 기계 시대의 조형 언어인 '디자인'이다.

앞서 말했다시피 바우하우스는 단지 하나의 디자인을 만들어낸 것이 아니라 보편적인 조형 언어, 즉 디자인이라는 문법 자체를 만들었다. 이 점이 바우하우스 이전과 이후의 모든 조형

2
니콜라우스 페브스너 지음, 권재식 외 옮김, 『모던 디자인의 선구자들』, 비즈앤비즈, 2013.

적 실천과 바우하우스를 구분해 주는 것이다. 그러므로 그것은 곧 개별적인 발화parole로서의 디자인을 넘어선 보편적인 문법 langue으로서의 디자인의 탄생을 의미한다. 이 점이 바로 바우하우스가 공예로부터 디자인으로 이행한 문법이자 보편으로서의 디자인, 대문자 디자인이 될 수 있었던 이유이다.

이는 르네상스 시대의 미술의 탄생에 비유할 수 있다. 오늘날 우리가 알고 있는 고급 예술로서의 미술은 르네상스 시대에 탄생한 것이고, 그것은 고대와 중세의 기술로부터 변화한 것이었다. 이런 기술로부터 미술로 변화를 정식화한 것은 레온 바티스타 알베르티Leon Battista Alberti였다. 알베르티는 인문주의적인 관점에서 미술을 이론화함으로써 회화, 조각, 건축으로 이루어진 미술 장르를 확립했다.[3] 이렇게 대문자 미술Art이 탄생했다. 그러니까 대문자 미술은 역사적으로 존재했던 미술이라고 불릴 수 있는 모든 실천과 고고학적이거나 미술사적으로 소급되어 명명되는 인류학적인 유산과는 구별되는, 뚜렷이 의식적인 실천으로서의 미술을 가리킨다. 한마디로 담론으로서의 미술인 것이다. 이것이 바로 모든 역사적 미술소문자 미술과 담론으로서의 미술대문자 미술의 차이이다. 바우하우스가 대문자 디자인인 이유도 모든 역사적 디자인원시인의 돌도끼부터 장식미술에 이르기까지과 차별되는 담론으로서의 디자인이기 때문이다.

20세기 바우하우스에 의한 대문자 디자인의 탄생은, 조형예술의 역사에서 16세기 대문자 미술의 탄생 이후 가장 중요한 현상이라고 할 수 있다. 16세기 미술의 탄생 이후 발생한 조형예술상의 계급 구조순수미술과 응용미술의

3
알베르티의 세 개의 저술 중 두 종은 우리말로 번역되어 있다. 김보경 옮김, 『회화론』, 기파랑, 2011, 서정일 옮김, 『레온 바티스타 알베르티의 건축론』 (1, 2, 3권), 서울대학교 출판문화원, 2018.

차별와 근대사회에서의 조형적 형식의 문제를 모두 해결하고 현대적인 삶에 새로운 형식을 부여한 사건이었기 때문이다. 이제 현대의 조형예술은 전통적인 의미의 순수미술, 즉 대문자 미술만이 아니라 응용미술 이후의 응용미술, 즉 대문자 디자인을 빼고는 이야기할 수 없게 되었다.

서구 근대의 보편으로서의 합리성

서구 근대의 이념을 한마디로 말하면 합리주의Rationalism이다. 합리주의란 말 그대로 이성reason, raison에 비추어 들어맞는 것을 가리킨다. 그러므로 이성에 들어맞는 것, 즉 합리성 또는 합리주의야말로 서구 근대의 보편인 것이다. 물론 보편이 그들의 전유물은 아니다. 어느 시대에나 그 시대의 보편이 있게 마련이다. 보편의 정치적 표현은 제국이고 담론적 표현은 문명이다. 전통적인 동아시아 문명의 보편은 유교적 세계관이었다. 하지만 오늘날 세계를 지배하는 근대 문명의 보편은 서구의 합리주의이다. 그러므로 이런 합리주의가 오늘날 모든 것을 판단하는 척도인 것이다.

바우하우스는 합리주의 디자인의 정점이다. 이는 바우하우스가 서구 근대의 합리주의를 디자인이라는 조형적 형식을 통해서 잘 보여주기 때문이다. 그러니까 바우하우스는 '합리주의의 디자인화'이며 '디자인의 합리주의화'라고 할 수 있다. 그런데 우리는 디자인에서의 합리주의를 이야기하기 이전에 먼저 서구 근대에서 합리주의가 다양한 얼굴을 하고 나타나는 모

습을 살펴볼 필요가 있다. 물론 합리주의는 하나의 철학적, 정신적 태도이기 때문에 그 기원은 데카르트의 '코기토Cogito'[4]에서부터 찾을 수 있다. 말할 것도 없이 데카르트 이후의 서구 근대 철학의 주류는 합리주의 철학이다.

합리주의에 대한 철학적 논의도 중요하지만 간과하지 말아야 하는 것은 앞서 지적한 바와 같이 실제 서구 근대사회에서 합리주의의 다양한 현상 형태이다. 이것은 하나의 보편적인 이념으로서의 합리주의가 철학을 넘어서 사회 구성체social formation를 통해서 나타나는 구체적인 개별성이라고 할 수 있다. 서구 근대의 합리주의가 사회 구성체에서 각기 어떤 얼굴을 하고 나타나는지를 간략히 살펴보면 다음과 같다.

먼저 정치 영역에서 합리주의는 민주주의라는 형태로 나타난다. 정치란 권력의 문제이기 때문에, 정치에서의 합리주의는 권력의 평등한 소유와 행사를 의미하게 된다. 그리하여 민주주의란 사회 구성원 모두가 동등한 정치적 권리를 가지고 정치 활동에 참여하는 것을 추구한다. 이것이 중세의 전제주의를 넘어서는 근대사회의 정치적 원리인 것이다. 물론 민주주의의 실제는 인민이 대리자에게 권력을 위임하는 대의 민주주의의 형태로 나타나지만 말이다.

경제 영역에서 합리주의는 자본주의이다. 경제는 욕구와 욕구 충족을 위한 재화의 생산과 분배의 문제이기 때문에, 경제에서의 합리주의는 개인이 자신의 능력에 기반하여 사유재산을 소유하고 자유롭게 욕구를 충족시키는 것을 허용하는 자본주의가 되는 것이다. 그 결과

4
데카르트가 『방법서설Discours de la Méthode』에서 서술한 "나는 생각한다. 고로 나는 존재한다 Cogito, ergo sum"라는 라틴어 명제의 약칭. 이는 인간이 신으로부터 독립된 주체임을 의미하는 것으로서, 근대 철학을 이끄는 핵심 명제이다.

자본주의는 경쟁과 함께 격차를 빚어내게 된다. 이런 자본주의의 폐해를 극복하기 위해 등장하는 것이 사회주의인데, 그것은 성공하지 못했다.

사회 영역에서 합리주의는 개인주의로 나타난다. 사회는 사회를 구성하는 복수의 인간이 서로 어떤 관계를 맺을 것인가 하는 사회적 관계social relation의 문제인데, 사회적 합리주의는 독립적이며 존엄한 개인을 사회의 기본 단위로 보고 이들이 서로 자유롭고 평등한 관계를 맺는 것이 바람직하다고 본다. 그러므로 근대사회는 개인을 기본 단위로 삼는 사회이며, 사회가 개인을 만드는 것이 아니라 개인이 사회를 구성한다는 이념에 기반한다. 이처럼 근대사회는 수직적인 인간관계에 기반하는 봉건사회와 달리 수평적인 인간관계를 지향한다.

문화 영역에서 합리주의는 자아실현self-realization의 문제로 나타난다. 문화는 정치에서의 권력, 경제에서의 재화, 사회에서의 관계와 달리 삶의 의미meaning of life를 다루는 영역이다. 개인주의를 추구하는 서구 근대사회에서 삶의 의미는 각 개인의 자아를 실현하는 것이 합리적 핵심이 될 수밖에 없다. 그런 점에서 근대인의 삶에서 중요한 것은 진정성authenticity이다.

진정성이란 기본적으로 자유롭고 존엄한 개인이 외적 권위와 강제에 휘둘리지 않고 자신의 내적 가치에 충실한 삶을 살아가기 위해 필요한 태도이다. 권위주의를 기본 원리로 삼는 전통 봉건사회의 인간은 자신의 내적 기준에 따라 살아가는 것이 아니라 사회적으로 객관화된 가치를 실현하기 위해 살아간다. 개인의 자아실현이 아니라 사회적 자아의 개인적 실현, 즉 출세가 목적이 된다. 그리하여 전통사회에서 미덕은 진정성이

아니라 신실성sincerity이다.[5]

진정성의 반대는 속물성snobbery인데, 속물성은 의미 있
는 삶의 기준이 내부에 있지 않고 외부에 있는 것을 가리킨다.[6]
속물성은 신실성이 타락한 형태의 일종이라고 할 수 있다. 신실
성이나 그 타락한 형태인 속물성과 달리, 근대인에게 의미 있는
삶은 자신의 내적 가치에 충실한 삶, 즉 진정성에 기반한 삶이
다. 이것은 사회적 관계에서 개인의 자유의지를 가장 우선시하
는 개인주의적 인간관에 부합하는 것이다. 그러므로 근대인은
내면의 세계를 만들고 가꿔야 한다. 그것이 바로 교양Bildung이
다. 이런 근대인의 교양은 당연히 읽고 쓰는 능력literacy에 기반
한 독서를 통해 가능하다.

물론 그렇다고 해서 실제 서구 근대사회가 진정성으로
만 가득 차 있었고 속물성의 출현이 없었다는 것은 아니다. 어
떤 점에서 속물성이야말로 대중사회와 민주주의의 한 속성으로
서 빠질 수 없는 것이기도 했다. 서구 사회 역시 이 점에서 예외
가 아니었다. 그러나 서구 근대사회는 진정성을 가진 인간을 하
나의 이상형으로 삼았으며, 적어도 진정성
의 완전한 달성까지는 아니더라도, 속물성
에 대한 진정성의 투쟁과 긴장은 존재했다
고 해야 맞을 것이다. 이것이 의미 있는 삶
에 대한 합리주의의 한 양상임은 앞서 언급
한 대로이다.

이처럼 서구 근대사회는 합리주의
를 하나의 보편적 이념으로 채택하지만, 그
것이 철학적 인식에서만이 아니라 구체적

5
김홍중은 라이오넬 트릴링Lionel
Trilling의 저서 『신실성과 진정성
Sincerity and Authenticity』을
거론하면서 이 둘이 외면적으로는
비슷해보이지만, 사실 그 내적
논리는 매우 상이한 도덕적 태도라고
지적한다. 김홍중 지음, 『마음의
사회학』, 문학동네, 2009, 25쪽.

6
장 자크 루소는 '자신의 바깥에
존재하며 타인의 의견에 따라
살아가는 사람'을 속물이라고 본다.

현실에서 또 정치, 경제, 사회, 문화 등의 개별적인 사회 구성체에 따라서 다른 모습을 하고 나타나는 것이다. 디자인에서의 합리주의 역시 이런 사회의 일부로서 또 이런 사회 구성체의 구성물로서 등장했음은 물론이다.

조형적 합리성과 모던 디자인의 논리

서구 근대의 합리성이 조형적 영역에 적용된 것을 합리주의 조형이라고 부를 수 있다. 사실 모던 디자인은 합리주의 조형의 다른 말이며, 바우하우스는 바로 그 정점에 위치한다. 이것은 바우하우스가 서구 근대의 보편성과 뗄 수 없는 관계에 있음을 말해주는 것이다. 그러면 합리주의 조형이란 무엇일까? 과연 조형이 합리적이라는 것은 어떤 의미일까? 합리성이란 실용성을 가리키는 것일까? 실용성이라면 또 어떤 실용성일까? 그것은 어떤 실제적 성능performance으로서의 실용성일까? 아니다. 합리성은 실용성이 아니다. 합리성은 실용성보다는 더 상위의 개념이며 다소는 추상적이고 형식적인 것이다. 그러므로 모던 디자인의 합리주의는 실용주의Pragmatism가 아니다. 실용주의는 추상과는 아무런 상관이 없다.

실용주의란 넓은 의미로는 어떤 생각이나 행동이 유용성과 효율성 그리고 실제성을 띠는 것을 가리키며, 학문적 의미로는 추상적, 궁극적 원리의 권위에 반대하는 태도를 지칭한다. 실용주의는 추상적 관념에 매이지 않고 문제를 유연하게 잘 해결하기 위한, 말 그대로 실용적인 태도 그 이상도 이하도 아닌

것이다. 그러므로 실용주의에는 선험적이거나 추상적인 차원이 존재하지 않는다. 하지만 합리주의는 어디까지나 선험적이고 추상적인 명제라는 사실을 잊어서는 안 된다. 사실 합리주의는 하나의 형식주의이다. 누군가가 만약 합리주의가 좋다라고 말할 때 그것은 합리주의가 실용적이어서, 즉 어떤 문제를 잘 해결할 수 있어서가 아니라, 그것이 이성에 비추어볼 때 보편타당하여 지적, 정신적 쾌감을 주기 때문이다. 그러므로 합리주의는 일종의 정신적 상태이지 물질적 상태가 아니다. 물론 합리주의가 현실의 문제를 잘 해결하는 실용적 결과를 가져올 수도 있지만 합리주의 자체는 어디까지나 그것보다는 상위인 하나의 정신적 태도임이 분명하다.

　　그럼, 방향을 약간 바꿔서 디자인은 사회 구성체 중에서 어느 것과 관계를 하는가를 한 번 질문해 보자. 물론 디자인은 정치, 경제, 사회, 문화의 모든 분야와 나름대로 관련을 맺지만 통상적인 의미에서는 문화와 더 가깝다고 할 수 있다. 그럴 경우 근대 문화의 핵심적 가치로서의 '진정성'은 디자인과 어떤 관계항을 가지는 것일까? 아마 이것은 모던 디자인이 중시하는 '도덕성morality'과 관계가 있지 않을까? 모던 디자인은 무엇보다도 디자인의 도덕성을 강조하는데 재료와 형태, 목적과 구조 등의 일치를 통해서 그것을 달성할 수 있다고 본다. 그렇게 본다면 모던 디자인은 조형을 통한 '진정성'의 표출이라고도 할 수 있겠다. '형태는 기능을 따른다'라는 모던 디자인의 명제야말로 그것을 잘 보여주는 것이 아니겠는가. 이때 형태는 기능의 진정한 표현인 것이지 기능의 성능적 표현이 아니다.

　　사실 이런 진정성, 조형에서의 합리성 추구는 초기의

근대건축에서 이미 찾아볼 수 있다. 바로크 건축의 과도한 장식과 주관적 비정형주의에 대한 반발로 나타난 18세기 합리주의 건축 운동은 장식이 아니라 구조적 합리성에서 건축의 원리를 발견했다. 전통적인 형태주의는 건축의 외피, 즉 장식의 문법에 의존할 수밖에 없다. 하지만 그러한 형태주의를 벗어나려는 근대건축은 건축의 정당성을 외피의 조형적 요소가 아닌 것 즉 건축의 공간적, 구축적 구조에서 찾고자 했다. 그래서 근대 합리주의 건축은 눈에 보이는 표면적 형태가 아니라 사유를 통한 합리적 구조에 기반했던 것이다.

모던 디자인 역시 조형의 논리를 형태의 표면적 언어인 장식에서 찾지 않는다. 대신에 심층적인 구조에서 그것을 찾게 되는데, 그것이 바로 형태와 기능의 일치라는 공식인 것이다. 그러니까 이제 형태는 형태의 고유한 상징적 언어장식가 아니라 바로 기능이라고 일컬어지는 선험적인 명제에 의해 정당화되어야 한다. 모던 디자인의 이념이 합리주의라면 기능주의Functionalism는 모던 디자인의 프로그램이라고 할 수 있다. 그러므로 기능주의를 이해하기 위해서는 '형태와 기능의 일치'라는 기능주의의 교의를 정확히 인식할 필요가 있다. 이미 언급한 바와 같이, 기능주의에서 말하는 기능이란 작동하는 성능으로서의 기능을 가리키는 것이 아니다. 물론 모던 디자인은 장식으로 뒤범벅이 된 역사주의가 아니라 기능주의가 기능적으로도 훨씬 더 잘 작동되는 것이라고 주장하지만, 여기에서도 정작 중요한 것은 성능으로서의 기능이 아니라 개념으로서의 기능이라는 점이다. 모던 디자인에서 말하는 기능은 하나의 형식, 즉 합리적 형식으로서의 기능이다. 기능은 합리성의 또 다른 표상일 뿐이다.

이제 디자인의 형태는 표층[장식]이 아니라 심층[구조]과 연결된다. 그리고 그 심층은 사실 합리주의가 전제하는 하나의 정신적 상태, 즉 이성에 의해 포착되는 질서와 다름이 없다. 그리하여 모던 디자인의 합리주의는 형식주의가 되며 그래서 고전주의가 되기도 한다.[7] 여러 번 이야기했듯이 합리주의는 결코 물질적 합리주의, 즉 검은 고양이든 흰 고양이든 쥐만 잘 잡으면 된다는 흑묘백묘론(!)식의 실용주의가 아니라 어디까지나 이성에 기반한 합리주의, 즉 사유에서의 합리주의라는 것이다. 그러므로 모던 디자인에서 물질적 합리성performance을 따지는 것은 난센스가 된다.

　　　　어쩌면 기능주의는 모던 디자인이 내세운 핑계일 수도 있다. 기능과 기능주의라는 용어는 모던 디자인의 진정한 의미를 이해하는 데 혼란을 초래할 수 있기 때문이다. 그래서 레이너 밴험Reyner Banham도 이렇게 지적한다. "신조 내지는 강령으로서의 기능주의는 일정하게 엄격한 고결함을 지닐지도 모르지만, 그것은 상징적으로는 대단히 빈약한 것이다."[8] 모던 디자인이 궁극적으로 추구하는 것은 형태와 기능의 형식적 일치를 통한 합리적인 디자인이며, 그러한 합리적인 디자인에 기반한 합리적인 사회이다. 이것은 필연적으로 유토피아적 비전과 연결된다. 그리하여 모던 디자인은 조형적 유토피아주의에 머물지 않고 사회적

7

그렇게 보면 모던 디자인을 서구 문화에서 고전주의의 다양한 변주의 하나로 보는 것도 결코 이상하지 않다. F.P. 챔버스 F.P. Chambers, "진정한 의미에서 유럽 취미의 역사는 고전주의의 흥망의 역사이다." 오병남·이상미 옮김, 『미술: 그 취미의 역사』, 예전사, 1995, 94쪽.

8

레이너 밴험 지음, 윤재희·지연순 옮김, 『제1기계시대의 이론과 디자인』, 세진사, 1987, 427쪽.

9

로버트 휴즈Robert Hughes는 이렇게 말한다. "인간이라는 동물은 도덕적으로 개선될 수 있고 사방의 벽과 하나의 천장에 의해 그러한 개선책이 실현될 수 있다는 믿음 하에서, 현대건축의 움직임을 주도했던 유럽의 건축가들중략은 건축의 역사에 좀체 발견하기 힘든 이상주의를 형성했다." 로버트 휴즈 지음, 최기득 옮김, 『새로움의 충격』, 미진사, 1991, 166쪽.

유토피아주의로 나아가게 된다.[9] 형태와 기능의 일치라는 기능주의의 명제는 사실 진술이라기보다는 형태가 곧 기능이며 기능이 되어야 한다는 정언명령定言命令에 가깝다고 할 수 있다.

그러므로 바우하우스의 합리주의는 사실상 형식주의이며 그런 점에서 실질적이지 못하다는 비판을 받기도 했다. 하지만 바우하우스는 바로 그러한 형식주의로서 하나의 보편성, 즉 대문자 디자인이라는 이름을 획득할 수 있었다. 궁극적으로 바우하우스가 추구한 것은 이성적 사유에 의한 합리적 세계를 디자인을 통해서 실현하는 것이었다. 데카르트가 사유와 세계의 일치를 추구했다면, 바우하우스는 형태[사유]와 기능[세계]의 일치를 통한 투명한 세계-조형Weltgestaltung의 창조를 추구했다. 그것이 바우하우스가 추구한 디자인에서의 합리성이자 합리주의 조형이었다. 그래서 그로피우스는 근대 양식에 대해서 이렇게 말할 수 있었던 것이다. "세계를 상징하는 형태를 고안하고 창조하는 것."[10] 그런 점에서 그것은 미적 모더니티가 아니라 현실 모더니티의 미적 표현이었다고 할 수 있다.[11]

10
레이너 밴험, 앞의 책, 428쪽.

11
마테이 칼리네스쿠Matei Calinescu는 모더니티를 현실 모더니티와 미적 모더니티로 구분하는데, 전자는 정치, 경제적 모더니티, 후자는 예술에서의 모더니티로서 이 둘이 길항 관계에 있다고 판단한다. 그런데 디자인에서의 모더니티는 현실 모더니티의 미적 표현으로서, 어디까지나 예술에서의 모더니티와는 성격을 달리한다고 보아야 한다. 마테이 칼리네스쿠 지음, 이영욱 외 옮김, 『모더니티의 다섯 얼굴』, 시각과 언어, 1993, 53-58쪽 참조.

포스트모던 또는 대문자 디자인의 붕괴, 그 이후

대문자 디자인은 영원하지 않다. 왜냐하면 보편은 영원하지 기 때문이다. 개념으로서의 보편은 영원하나, 앞서 말했다시피

우리가 실제 보편이라고 믿는 것은 언제나 하나의 농담으로서의 보편이다. 그러니까 진짜 보편이 아니라 가짜 보편, 즉 '보편의 효과'일 뿐인 것이다. 이런 효과로서의 보편은 결코 오래 지속될 수 없다. 그것은 이내 효과를 상실하고 다시 특수에게 자리를 내어줄 수밖에 없다. 모던 디자인 역시 마찬가지이다.

모던 디자인은 포스트모던 디자인에 자리를 내어주고 말았다. 한동안 보편적 디자인으로 행세하던 대문자 디자인인 모던 디자인은 이제 그 보편으로서의 지위를 상실하고 또 하나의 특수가 되어 버렸다. 그러면 보편으로서의 모던 디자인을 밀어낸 포스트모던 디자인은 이제 모던 디자인을 대신하여 새로운 보편의 자리에 올랐는가? 그렇지는 않다. 포스트모던 디자인은 아직 보편이 아니다. 그것은 모던 디자인이라는 보편이 해체되고 난 뒤에 생겨난, 아직은 보편이 되지 못한 특수일 뿐이다. 이것은 확실히 새롭고 흥미로운 상황이다. 이제 디자인의 역사는 대문자 디자인이 아니라 소문자 디자인의 시대로 다시 접어들었기 때문이다.

포스트모던 디자인은 특수이기는 하나 처음에는 아직 개별성을 획득하지 못한 것이었다. 왜냐하면 포스트모던 디자인은 말 그대로 모던 '이후'의 디자인을 가리키는 것일 뿐이기 때문이다. 하지만 시간이 지나면서 포스트모던 디자인은 단순히 모던 '이후'를 넘어서 점차 하나의 개별성을 형성하게 되는데 그것은 당연히도 모던 디자인과의 차별성을 통해서 주어진 것이다. 아니, 보다 정확하게 말하면 포스트모던 디자인의 개별성은 하나의 특수가 아니라 여럿인 '특수들'이다. 이것은 모던 디자인이라는 대문자 디자인이 붕괴한 자리에서 솟아난 수많은

작은 개별자들이고 특수들이기 때문이다. 이것은 달리 말하면 일원론의 붕괴와 다원론의 탄생이다.

대문자 디자인, 모던 디자인의 붕괴는 디자인에서의 근대적 합리성의 종말을 의미한다. 그것은 이성에 바탕을 둔 합리주의와 조형적, 사회적 유토피아로서 기능했던 디자인 거대서사의 종언과 다름이 없다. 모더니즘의 일원론적인 합리성과 자기동일성自己同一性의 원리는 해체되고, 포스트모더니즘의 다원론과 '타자의 사유' 대두는 디자인에서도 예외가 아니었던 것이다. 사실 돌이켜보면 근대의 이성은 해방과 폭력의 양면을 모두 갖는다. 그것은 근대 이전의 절대주의와 권위주의를 이성을 통해 해방시키고자 한 것이지만, 합리주의라는 일원론의 전일적 지배는 또 하나의 폭력으로 작용한 점도 있기 때문이다. 포스트모더니즘은 바로 모더니즘의 그러한 전일성全一性을 해체하고 다양한 주체를 해방시키고자 한 기획이다. 그러한 해방이 미시적 서사라는 점에서 포스트모더니즘은 모더니즘에 대한 단순한 안티테제가 아니라 오히려 모더니즘에 대한 보충이며, 그것을 완성시키는 것이라는 '성찰적 근대성reflexive modernity'의 논리도 대두된다. 이것은 디자인도 마찬가지이다.

'성찰적 디자인reflexive design'[12]은 모던 디자인의 일탈인가, 아니면 내적 비판과 대리 보충에 의한 완성인가? 이 또한 디자인사의 지평에서 질문할 필요가 있는 문제이다. 대문자 디자인, 모던 디자인의 붕괴 뒤에 등장한 수많은 소문자 디자인, 포스트모던 디자인은 더 이상 근대적 합리성과 보편성이 작동할 수 없는 시대에 그것의 대리물인가? 아니면 그를 통해서 언젠

박지나, 「디자인으로 세상을 성찰하다: 성찰적 디자인의 개념과 전개」, 『디자인 평론』 1호, 파주타이포그라피학교, 2015, 참조.

가 다시 세워질 보편적 디자인을 향한 과도기적 운동인가? 이런 물음에 답하기 위해서는 또 다른 역사적 관점perspective이 요구될 것이다. 그렇다면 이제 바우하우스를 보는 관점에도 이런 역사적 관점이 새삼 요구되는 것은 아닐까.

바우하우스 주요 인물

게오르그 무헤
Georg Muche, 1895-1987

독일의 화가, 판화가, 건축가, 작가, 교사.
뮌헨에서 미술학교를 다녔으며, 바실리
칸딘스키와 막스 에른스트의 영향을 받아
독일에서 추상미술을 옹호하는
초기 지지자가 되었다. 베를린으로 이주한
무헤는 슈투름 갤러리에서 전시 보조로
일했고, 슈투름 미술학교에서 회화를
가르쳤다. 1913년부터 1923년까지는
파울 클레와 마르크 샤갈의 영향이
뚜렷하게 보이는 판화 작품을 내놓았다.
1919년에 발터 그로피우스의 권유를
받아 바이마르 바우하우스에서
최연소 조형교육 마이스터가 되었다.
바우하우스에서는 직조 공방을
맡았고(1919-1925), 예비과정을
주관했다(1921-1922). 1922년 이후
그의 스타일은 순수한 추상주의에서
좀 더 은유적이고 유기적인 학습,
일종의 서정적 초현실주의로 변화했다.
1923년 바우하우스 전시회를 주관했고,
이를 위해 실험적인 〈암 호른 주택〉을
설계했다. 공간 활용에 대한 예리한
이해를 보여준 이 주택의 일부는
세계문화유산으로 등재되었다. 그는
데사우 바우하우스에서도 직조 공방을
이끌다가 1927년 바우하우스를 떠나
요하네스 이텐의 베를린 현대미술학교
Modern Art School of Berlin 의 교수진으로
합류한다. 그리고 1931년부터
브로츠와프와 베를린의 미술학교에서
가르쳤다.

군타 슈틸츨
Gunta Stölzl, 1897-1983

독일 뮌헨 태생의 텍스타일 디자이너이자
교육자로 바우하우스 직조 공방을
발전시키는 데 지대한 공헌을 했다.
1920년 슈틸츨은 바우하우스에
장학생으로 입학하여 1923년 직인시험을
통과했고, 1925년 실습교육 마이스터로
임용된 뒤, 1927년에 정식 마이스터가
되었다. 바우하우스 유일의 여성
마이스터로서 슈틸츨은 직조 공방이
예술적 섬유공예 작품을 제작하는
스튜디오에서 현대적 산업 직물 디자인을
연구하는 연구실로 변화하는 과정에
중추적 역할을 했다. 그녀는 직조기술 및
염색기술의 산업적 잠재력을 탐구했으며,
셀로판과 철사, 파이버 글라스 같은
신소재를 활용하여 기능적 직물 디자인의
다양한 가능성을 실험했다. 슈틸츨은
새로운 재료의 특성에 부합하는 미학의
창조를 텍스타일 디자인이 지향해야 할
가치 있는 도전으로 생각했다. 학생들이
산업 디자인 마인드를 가질 수 있도록
직조와 염색 과목 외에 수학과 기하학
같은 기술 과목을 커리큘럼에 포함시켰다.
슈틸츨의 지도 아래 직조 공방은
바우하우스에서 가장 성공적인 공방
가운데 하나로 성장했다. 1931년 나치 정권
수립 뒤 그녀는 정치적 이유로 사임하고
독일을 떠나 스위스로 이주해 취리히에서
직조 아틀리에를 운영했다. 1967년부터
태피스트리 작업에만 몰두했으며, 1983년
86세의 나이로 취리히에서 사망했다.

라슬로 모호이너지
László Moholy-Nagy, 1895-1946

헝가리의 화가, 사진가. 부다페스트에서
법학을 전공했으나 1차 세계대전 중
부상으로 치료와 요양 기간을 거치는 사이
예술가의 길로 들어섰다. 1919년 러시아
구성주의 미술을 접하고 이에 큰 영향을
받았으며, 기술과 산업을 예술에 접목하는
입장을 옹호했다. 1921년 베를린에서 열린
구성주의 전시에서 발터 그로피우스를
만나 바우하우스에 교수로 초빙되었고,
1923년부터 1928년까지 바이마르와
데사우의 바우하우스에서 가르쳤다.
1923년에 모호이너지가 요제프 알베르스와
함께 바우하우스 예비과정을 맡고 금속
공방을 주도하게 되자, 바우하우스는
표현주의적 경향에서 탈피해 디자인과
산업의 통합을 추구하는 학교로서
본래의 목적에 더 근접하게 되었다.
바우하우스 출신 예술가들은 다재다능한
것으로 유명하다. 모호이너지 역시 사진,
타이포그래피, 조각, 회화, 판화,
산업 디자인 분야에서 혁신적인 활동을
활발하게 펼친다. 1937년에는 미국
시카고에 뉴 바우하우스를 열어
디자인과 사진 발전에 기여한다. 비록
뉴 바우하우스는 재정 문제로 1938년에
문을 닫았으나, 모호이너지는 1939년에
다시 디자인학교를 개설한다. 이 학교가
1944년 인스티튜트 오브 디자인ID이
되어 명맥을 이어갔다.

라이오넬 파이닝어
Lyonel Feininger, 1871-1956

독일계 미국인으로 화가, 캐리커처 작가,
만화가. 사진 작업과 작곡도 했으나 사진
작업은 대중에 공개하지 않았다. 뉴욕에서
나고 자란 그는 16세 때 독일로 건너가
함부르크와 베를린에서 직업학교와
미술학교를 다녔다. 1894년에 만화가로
일하기 시작하여 큰 성공을 거두었고
20년간 미국과 독일의 신문과 잡지에
삽화를 그렸다. 36세 때 순수미술가로
활동하기 시작했으며, 베를린 분리파와
함께 작품을 전시하기도 했다. 1910년
이후에는 큐비즘과 오르피즘의 영향을
받아 면 분할과 교차하는 빛의 모티브를
선보였다. 파이닝어는 그로피우스가
1919년 바우하우스를 설립하면서 가장
초기에 영입한 마이스터 가운데 한
사람으로, '대성당'을 묘사한 그의 목판화가
바우하우스 선언문 표지를 장식했다.
1925년까지 판화 공방의 조형교육
마이스터로 재직했다. 이후 바우하우스가
폐쇄될 때까지 교수직에 있었으며 그의
두 아들도 바우하우스에서 공부했다.
1924년에는 알렉세이 폰 야블렌스키,
바실리 칸딘스키, 파울 클레와 함께
전시 공동체 '청색 4인조'를 결성했다.
파이닝어는 나치가 그의 예술을 '퇴폐
예술'로 규정하자 1937년 미국으로
귀국하여 밀스 칼리지와 블랙 마운틴
칼리지에서 가르친다. 1944년 뉴욕
현대미술관에서 열린 회고전을 비롯하여
다수의 전시를 미국에서 열었다.

마르셀 브로이어
Marcel Lajos Breuer, 1902–1981

헝가리 태생의 건축가, 가구 디자이너.
바우하우스의 초기 졸업생으로
바우하우스에서 주니어 마이스터로
있을 당시 세계적으로 유명한 〈바실리
체어〉와 〈세스카 체어Cesca Chair〉를
디자인했다. 그는 목조 공방을 중심으로
학업을 마치고 1924년 파리로 떠난다.
그러나 그로피우스의 제안으로 1925년에
목조 공방의 주니어 마이스터 자격으로
바우하우스에 돌아온다. 그는 1928년에
다시 바우하우스를 떠나 베를린에서
건축사무소를 연다. 그곳에서 아파트 단지
등 설계 프로젝트를 진행하다가 나치가
정권을 집권하면서 런던으로 이주한다.
1937년 그로피우스가 미국 하버드대학교
디자인대학원장이 되자 브로이어도
하버드대학교 건축학과 교수로 합류한다.
이어 그로피우스와 공동으로 작업하며
현대식 주택의 미국식 설계 방식을
확립하는 데 큰 영향을 끼친다.
그는 1941년에 독자적으로 사무실을 열고
1946년 뉴욕으로 진출해 국제적으로
활동한다. 그의 스튜디오는 100건 이상의
건축물을 설계했으며, 주요 작품으로 파리
유네스코 본부, 휘트니 미술관, 미네소타주
세인트 존 수도원교회 등이 있다.

마리안느 브란트
Marianne Brandt, 1893–1983

독일 켐니츠에서 태어났다. 브란트의
본명은 마리안느 리베Marianne Liebe이다.
그랜드 두칼 예술공예학교에서 회화와
조각을 공부했지만, 1923년 바우하우스
전시에 감동을 받아 바우하우스에
진학한다. 남편 성을 따라 브란트로
바꾼 그녀는 자신의 적성에 맞추어 금속
공방에 진학한다. 금속 공방을 이끌던
모호이너지로부터 미술의 새로운 기법,
소재, 시각은 물론 정서적으로도 큰
자극을 받았다. 브란트는 곧 〈재떨이〉
〈찻주전자〉 〈칸뎀 램프〉 등 훗날
바우하우스를 대표하는 디자인을
완성했을 뿐만 아니라, 이 제품들을
대량생산할 수 있도록 산업체와 계약도
주관했다. 브란트의 디자인은 기본 도형을
이용한 단순한 형식이지만 표현주의나
아르누보의 장식적이고 화려한 양식과
달리 기하학적이면서도 새롭고 추상적인
아방가르드 미술의 혁신적 형태에
가까웠다. 브란트는 바우하우스에서
여성 마이스터의 자리에 올라 공방의
완성품 가운데 절대 다수를 디자인하는
역량을 발휘하지만, 곧 학교를 떠난다.
브란트는 이후 전쟁과 분단으로 한동안
잊혀졌다가 최근 여성 디자이너에 대한
연구가 활발해지면서 다시 조명을 받게
되었다. 세계 여러 곳에서 브란트에
대한 전시가 열리고 있으며 연구도 함께
이루어지고 있다.

미스 반데어로에
Mies van der Rohe, 1886-1969

독일 출신의 미국 건축가. 20세기
건축의 거장으로 꼽히며, 바우하우스
3대 교장이자 마지막 교장을 역임했다.
아헨에서 석공의 아들로 태어나 정규
건축교육을 받지 않고 목조 건축 및
가구 직공의 일을 배웠으며 베를린으로
이주하여 건축계의 선구자 페터 베렌스의
건축사무소에서 경력을 쌓았다.
1929년 바르셀로나 국제박람회 때
독일관을 설계하여 국제적 명성을 얻었다.
1930년에는 바우하우스 교장에
취임하여 공산주의자였던 이전 교장
하네스 마이어와 달리 정치와 무관한
학교를 추구한다. 하지만 1933년
나치의 탄압으로 바우하우스는
폐쇄된다. 1937년 미국으로 건너가
일리노이 공과대학교 건축학과 교수로
재직하며(1938-1958), 시카고를 중심으로
활발한 설계 활동을 펼쳤다. 고전주의적
건축미학과 근대 산업으로 생산된
철강과 유리에 깊은 관심을 가지고 이를
활용한 초고층 건축물도 다수 설계했다.
일리노이 공과대학교의 배치 계획과 건물,
시카고의 레이크쇼어 드라이브 아파트,
뉴욕의 시그램 빌딩, IBM 플라자 등이
대표작이다. 건축 외에 〈바르셀로나 체어〉
등 가구 디자인에서도 탁월한 작품을
남겼으며, "적을수록 풍요롭다 Less is
more"와 "신은 디테일 속에 있다 God is in
the details" 같은 통찰력 있는 명언으로도
유명하다.

바실리 칸딘스키
Wassily Kandinsky, 1866-1944

러시아 태생의 화가, 판화가, 예술이론가.
추상미술의 아버지이자 청기사파의
창시자로 꼽힌다. 모스크바 대학교에서
법학과 경제학을 공부하고 법학자의
길을 가던 중 1895년 한 전시회에서
클로드 모네의 그림을 보고 영향을
받아 30세에 그림 공부를 시작했다.
1896년 독일 뮌헨으로 이주해
아즈베 미술학교와 뮌헨아카데미에서
공부하며 파울 클레를 만난다. 1911년
뮌헨에서 프란츠 마르크 Franz Marc,
아우구스트 마케 August Macke와 함께
아방가르드 모임 '청기사파'를 결성한다.
이 시기 칸딘스키의 그림은 형태와
선들과는 독립적으로 평가되는 크고
표현적인 색채 덩어리들이었다. 2년
동안 이 그룹은 독일 표현주의 미술의
핵심적 역할을 한다. 1924년 제1차
세계대전이 터지자 모스크바로 돌아와
문화 행정과 미술관 건립 등에 관여하다가
1920년에 다시 독일로 간다. 1922년부터
1933년까지는 바우하우스에서 회화와
미술이론을 가르치며 활동한다.
1933년 바우하우스가 강제로 폐쇄되자
파리로 떠나 그곳에서 여생을 보낸다.
현대 추상회화의 선구자로서 대상의
구체적인 재현에서 벗어나 선명한 색채로
역동적인 추상 표현을 해냈고 색채와 선,
면 등 순수한 조형 요소를 강조했다.
주요 저서로 『예술에서의 정신적인
것에 대하여』 『점·선·면』이 있다.

발터 그로피우스
Walter Gropius, 1883-1969

독일의 건축가이자 디자이너. 바우하우스
설립자로 르 코르뷔지에, 프랭크 로이드
라이트 등과 함께 모더니즘 건축의
개척자로 꼽힌다. 국제주의 양식을 주도한
건축가이기도 하다. 정식 학위를 받기 전
학업은 중단했으나 미스 반데어로에, 르
코르뷔지에와 마찬가지로 독일공작연맹의
설립자 페터 베렌스의 건축사무소에서
경력을 쌓았다. 아돌프 마이어와 함께
설계한 알프레드의 파구스 공장을 통해
건축가로서 확고한 명성을 다지게 되었다.
1919년 건축이라는 날개 아래 예술의
통합을 지향하는 바우하우스를 설립했다.
그가 직접 설계한 데사우의 바우하우스
교사(1925-1926)는 근대건축의 모범으로
간주된다. 나치 정권이 들어선 뒤 1934년
영국으로 망명하여 맥스웰 프라이의
사무소에서 잠시 일하다가 1937년
미국으로 이주한다. 하버드대학교의
디자인대학원장을 역임했고, 건축가
공동체 TAC(The Architects Collaborative)를
설립한다. TAC는 하버드대학원을 비롯한
다양한 건축물을 설계하며 전후 모더니즘
계열의 건축회사 가운데 가장 성공적으로
성장했고, 1995년까지 활동을 이어간다.

알프레드 바
Alfred Hamilton Barr Jr., 1902-1981

미국 출신 미술사학자이자
뉴욕 현대미술관 MoMA 초대 관장으로,
현대미술의 대중적 발전에 많은 영향을
주었다. 그는 하버드대학원 박사 과정
시절인 1927년 이후 독일 바우하우스를
몇 차례 방문한다. 그곳에서 바우하우스의
다양한 실험에 큰 감명을 받은 그는
발터 그로피우스, 요제프 알베르스,
미스 반데어로에가 미국에 정착할 수
있도록 결정적 도움을 준다.
하버드대학교 디자인대학원에 정착한
그로피우스, 마르셀 브로이어와 함께
〈바우하우스 1919-1928〉 전시를 개최하고
미국 14개 지역 순회전으로 바우하우스를
미국에 널리 알리는 계기를 만든다.
바는 MoMA를 관람자의 삶의 경험을
차단하고 미학적 경험을 강조하는
중립적 전시 방식으로 디자인했다.
실제 작품이 탄생된 배경 또한
중립화시킴으로써 오로지 작품의 질만을
강조했다. 바가 시작한 이러한 전시 방식은
20세기 초 MoMA를 중심으로 발전하면서
많은 미술관이 채택하는 일반적 방식이
되었다. 그는 21세기 미국 모더니즘과
예술의 이해, 미술관과 박물관의 사회적
역할에 크게 기여한 사람 중 하나로
인정받고 있다.

오스카 슐레머
Oskar Schlemmer, 1888-1943

독일의 화가, 조각가, 디자이너, 안무가.
슈투트가르트 미술아카데미에서
수학하며 회화와 조각, 무용 창작에
많은 관심을 가졌다. 1920년에 발터
그로피우스의 초빙으로 바우하우스에서
벽화와 조각 공방에서 가르쳤고,
1923년부터 무대 공방을 맡았다.
1929년까지 바우하우스에서 가르치며
특히 무용 분야에서 자신의 예술 이념을
발휘했다. 가장 유명한 작품 〈삼부작
발레〉(1922)에서는 인간의 신체를 독특한
의상을 통해 기하학적으로 표현했고,
무용과 음악과 의상이라는 세 가지 요소를
융합했다. 슐레머의 예술관은 진보적인
바우하우스 운동 관점에서 보기에도
복잡하고 도전적이었으나, 그의 작품은
독일과 해외에서 폭넓게 전시되었다.
그는 작품에서 순수한 추상화를 거부하고
신체적 구조 측면에서 인간에 대한
감각을 유지했다. 신체를 건축적인 형태로
표현하여 인물을 볼록하고 오목하고
평평한 면들 사이의 유희로 축소해
선보였고, 신체의 모든 움직임을 작품
안에 담으려 했다. 1920년대 말 독일의
고조된 정치적 분위기와 더불어 급진적
공산주의자 건축가 하네스 마이어가
그로피우스의 후임으로 부임하자 슐레머는
1929년 바우하우스를 떠나 브로츠와프
예술아카데미로 자리를 옮긴다.

요스트 슈미트
Joost Schmidt, 1893-1948

바우하우스 학생이자 마이스터였으며
후일 베를린 시각예술대학교College of
Visual Arts 의 교수를 역임했다. 슈미트는
바이마르 그랜드 두칼 예술공예학교에서
공부한 다음 바우하우스에 입학하여
목조 공방에서 교육받았다(1919-1925).
그의 작업 중에서는 1923년 바이마르의
바우하우스 전시회 포스터 디자인이
유명하다. 그는 또한 이 행사를 위해
팬터마임을 구성하여 지방 도시
예나의 시립극장에서 공연했고,
1925년에는 기계식 장치를 갖춘 무대를
디자인했다. 이를 계기로 바이마르
주립건축학교는 슈미트에게 조각 공방
대표와 타이포그래피 학과장 자리를
제안한다. 그러나 슈미트는 그로피우스가
데사우 바우하우스의 주니어 마이스터
자리를 제안하자 이를 수락한다. 그는
바우하우스에서 레터링을 가르치고
조각 공방을 이끌었으며(1928-1930)
광고, 타이포그래피, 판화 공방 및 관련
사진 부서의 대표를 맡았다(1928-1932).
드로잉을 가르치고 스튜디오 무대의
기술적 설정을 담당하기도 했다.
1934년에는 베를린에 스튜디오를 열고
지도 일러스트레이터 및 제도사로
일한다. 1948년 사망하기 전까지 교직과
타이포그래피, 전시 디자인 등 여러
분야에서 활동했다.

요제프 알베르스
Josef Albers, 1888-1976

독일 태생의 미국인 예술가, 교육자로
유럽과 미국에서 20세기 현대미술교육
프로그램의 기초를 형성하는 데 기여했다.
1908년부터 학교 교사와 판화가 등으로
일하다가 1919년에 뮌헨의 미술아카데미에
다녔다. 1920년에 바이마르 바우하우스의
예비과정에 입학했다. 이후 1922년부터
바우하우스에서 가르치기 시작했다.
바우하우스가 데사우로 이전한 1925년
교수로 승진했고, 이때 학생인 아니와
결혼했다. 특히 유리 공방에서는 클레가
조형교육 마이스터를 맡고 알베르스가
실습교육 마이스터를 맡아 수년간 협업했다.
알베르스는 1933년 바우하우스 폐쇄 이후
뉴욕 현대미술관의 큐레이터 필립 존슨의
추천을 받아 미국 노스캐롤라이나에 설립된
진보적 대학인 블랙 마운틴 칼리지에
초빙되어 예술교육을 담당했고 1941년부터
1949년까지 교장Rector을 역임했다.
1944년부터 음악과 미술 영역의 여름학교를
주도적으로 운영하면서 실험적인 작업을
하는 당대 예술가들을 학교로 초청했다.
1950년에 예일대학교 디자인학과장으로
떠나기 전까지 블랙 마운틴 칼리지의 예술
프로그램의 중추적인 역할을 하였다. 1958년
예일대학교에서 퇴직 후 88세로 사망할
때까지 예술가이자 교육가 겸 저자로서
왕성한 활동을 했다. 그의 예술관과
교육관이 기술된 중요한 저서로는 『색채의
상호작용-Interaction of Color』(1963)이 있다.
대표작으로 수백 점에 달하는 〈정사각형에
대한 경의Homage to the Square〉 연작이 있다.

요하네스 이텐
Johannes Itten, 1888-1967

스위스 태생의 화가, 예술교육가.
1904년부터 1908년까지 베른 근교에서
초등학교 교사 교육을 받고, 잠시 교사로
근무했다. 1909년에 화가가 되기로
결심하고 미술학교에서 수학했으나,
1910년부터 1912년까지 베른대학에서
다시 교사가 되기 위해 공부했다. 1913년
슈투트가르트 아카데미에서 아돌프
휠첼의 제자가 되면서 본격적으로
예술교육가, 화가의 길에 들어선다.
그리고 1916년 베를린에서 첫 개인전을
개최하고 같은 해에 빈으로 이주해
예술학교를 개교한다. 그로피우스의
초청으로 1919년 10월부터 1923년
3월까지 마이스터로서 바우하우스에서
가르쳤고 1920년 겨울학기부터 그가
개설한 예비과정은 바우하우스의
유일한 필수과목이 되었다. 1923년
그로피우스와의 대립으로 바우하우스를
떠나 스위스로 귀국한다. 1926년 베를린에
사립 근대예술학교를 설립했고, 이후
이텐학교로 이름을 바꿔 1934년까지
이어간다. 1953년까지 취리히의
공예박물관과 그 부속학교의 관장 겸
교장을 겸직했다. 1955년에는 막스 빌의
초청으로 울름조형대학에서 색채론을
가르친 뒤, 자신의 예술교육론을 집필,
발표한다.

테오 판 두스부르흐
Theo van Doesburg, 1883–1931

네덜란드의 화가, 시인, 건축가.
몬드리안과 함께 더스테일을 결성하고
동명의 잡지를 창간한 것으로 유명하다.
1908년 헤이그에서 인상주의 회화로
첫 전시회를 열었다. 두스부르흐는 당시
스타일과 소재 면에서 빈센트 반 고흐의
영향을 받았는데, 군복무 중 바실리
칸딘스키의 책을 읽고 회화에 좀 더
높고 정신적인 수준이 있음을 깨닫고
돌연 추상미술로 방향을 전환한다. 또한
몬드리안의 작품에서 '현실의 온전한
추상화'라는 회화의 이상을 발견한다.
두스부르흐는 몬드리안과 접촉하여
뜻을 같이하는 예술가들과 함께
1917년 잡지 《더스테일》을 창간하고,
더스테일 운동을 유럽 전역에 홍보한다.
1922년에는 바이마르에 가서 바우하우스
교장 발터 그로피우스에게 더스테일
운동의 영향을 전파하려 한다. 하지만
그로피우스는 이 예술 운동의 규범에
여러 면에서 공감하면서도 두스부르흐가
바우하우스 교사가 되어야 한다고
생각하지 않았다. 이에 두스부르흐는
바우하우스 건물 인근에 자리를 잡고
구성주의, 다다이즘, 더스테일 등 새로운
아이디어에 관심을 가진 학생을 대상으로
교과과정을 운영하기도 했다. 주요
작품으로 〈구성Composition〉〈역구성Counter-
Composition〉〈부조화의 역구성Counter-
Composition of Dissonances XVI〉 등이 있다.

파울 클레
Paul Klee, 1879–1940

스위스의 화가, 판화가. 작품 스타일은
표현주의, 큐비즘, 미래주의, 초현실주의,
추상화 등의 예술 운동에 영향을 받았다.
작품에서 건조한 유머와 때론 어린아이
같은 관점을 보여주고 개인적인 감정과
신념 및 음악성을 반영한다. 독일 뮌헨의
미술아카데미에서 공부했고 드로잉에
뛰어난 재능을 보였으나 초기에는 색채에
대한 감각이 부족해보였다. 1906년에
피아니스트 릴리 스텀프와 결혼하고
수년간 뮌헨 교외에 거주하며 예술에
전념했다. 1910년에 베른에서 첫 개인전을
열고 스위스 세 개 도시에서 순회 전시를
했다. 1912년에는 프란츠 마르크와
칸딘스키가 창간한 잡지 《청기사》 편집에
참여하면서 청기사파 운동(1911년부터
1914년까지 활동한 표현주의 화풍)의
가장 중요한 인물로 활동했다. 1914년에
튀니지를 여행하며 색채에 대한 새로운
감각을 획득했는데, 이후 그의 예술에
큰 영향을 끼쳤다. 그는 바우하우스에
초빙되어 1921년부터 1931년까지 학생을
가르쳤다. 제본, 스테인드글라스, 벽화
공방의 조형교육 마이스터로서 두 개의
스튜디오를 운영했다. 나치 독일에서
아방가르드 미술을 퇴폐적인 예술로
탄압해 1933년에 스위스로 이주했다.
오늘날 클레의 작품들은 유럽과 미국의
여러 미술관에 있으며, 특히 스위스 베른의
파울 클레 센터에 다수 소장되어 있다.

하네스 마이어
Hannes Meyer, 1889-1954

스위스 바젤 출신으로 석공 일을 배우고 스위스, 벨기에, 독일에서 건축가로 활동했다. 바우하우스의 2대 교장으로 재직했다(1928-1930). 설립자 그로피우스와 학교의 마지막을 지켰던 미스 반데어로에 사이에서 단 2년 동안만 재직해 상대적으로 주목받지 못했다. 르 코르뷔지에와 러시아 구축주의의 영향을 받았다. 1923년 취리히에서 한스 슈미트, 마르트 스탐, 엘 리시츠키와 함께 건축 잡지 《ABC Beiträge zum Bauen》을 창간했다. 마이어는 그로피우스에 의해 1927년 바우하우스에 건축학과가 개설되자 학과장으로 부임한다. 그리고 1년 뒤 그로피우스의 뒤를 이어 후임 교장으로 임명된다. 그는 현대적인 디자인관을 제시하고 과학적 교과를 도입해 교육 과정을 혁신하고자 했다. 마이어와 그로피우스는 둘 다 사회 참여에 대한 공통적인 신념 아래 그로피우스는 마이어가 자신의 비전을 학교 안에서 이어줄 것으로 기대했다. 그러나 데사우 시장은 바우하우스 안에서 공산주의 성향의 학내 조직이 만들어지고, 학교 평판이 나빠지는 것을 마이어가 방임한다고 판단해 그를 해고한다. 마이어는 공개 서한으로 항의와 복직을 시도했으나 가망이 없음을 알고 바우하우스 출신 학생 몇 명과 함께 러시아로 가 건축 아카데미에서 강의하며 도시 계획에 참여한다. 이후 멕시코에서 활동하기도 하며 1949년에 스위스로 귀국한다.

헤르베르트 바이어
Herbert Bayer, 1900-1985

오스트리아 린츠에 있는 한 건축가의 사무실에서 도제로 일하며 건축 드로잉을 익혔다. 당시 건축회사에서 의뢰인에게 제공하던 편지지, 명함, 광고디자인 등 그래픽 디자인 관련 작업으로 포트폴리오를 쌓아간다. 독일 다름슈타트의 건축 사무실로 옮겨 일하던 중 '바우하우스 매니페스토와 프로그램' 리플릿을 발견하고 입학한다. 이텐과 클레, 칸딘스키에게 조형교육을 받았고 칸딘스키의 벽화 공방에서 작업했다. 1923년 모호이너지가 부임한 이후 개최된 바우하우스 전시회 도록 표지를 디자인했고 이후 바우하우스의 그래픽 디자인을 주로 담당했다. 데사우 바우하우스에서 '인쇄와 광고 공방'의 교수가 되면서 처음으로 활자와 인쇄기를 도입한다. 그는 바우하우스의 시제품 카탈로그, 포스터, 레터헤드 등 홍보물을 대량 제작하면서 바우하우스의 모던 타이포그래피를 완성한다. 재료와 조형의 경제성을 옹호하며 DIN 종이 규격을 지키는 편지지와 봉투를 디자인했고 소문자 전용 타이포그래피를 구현했다. 기하학적 도형에 입각해 알파벳을 디자인한 '유니버설'체는 동시대와 후대 디자이너에게 큰 영감을 주었다. 1928년 바우하우스를 떠나 뉴욕에 본사를 둔 베를린 소재 다국적 광고회사의 디렉터로 새롭게 출발한다. 이후 미국으로 건너가 광고, 전시디자인과 환경조형 부문에서 상업적인 성공을 거둔다.

단행본

게르트 젤레 지음, 강현옥 옮김, 『산업디자인사』, 미크로, 1995.

게일 해리슨 로먼, 버지니아 헤이글스타인 마퀴트 지음, 차지원 옮김,
 『아방가르드 프런티어: 러시아와 서구의 만남 1910-930』, 그린비, 2017.

E. 고든 크레이그 지음, 남상식 옮김, 『연극예술론』, 현대미학사, 1999.

국립현대미술관 엮음, 『바우하우스의 무대실험: 인간-공간-기계』, 국립현대미술관, 2014.

권명광 엮음, 『바우하우스』, 미진사, 1996.

김선혁, 『발레리나를 꿈꾼 로봇: 로봇과 퍼포먼스』, 살림출판사, 2009.

김현미, 『신타이포그래피 혁명가 얀 치홀트』, 디자인하우스, 2004.

김홍중 지음, 『마음의 사회학』, 문학동네, 2009.

니콜라우스 페브스너 지음, 권재식 외 옮김, 『모던 디자인의 선구자들』, 비즈앤비즈, 2013.

레이너 밴험 지음, 윤재희 옮김, 『제1기계시대의 이론과 디자인』, 세진사, 1997.

로버트 휴즈 지음, 최기득 옮김, 『새로움의 충격』, 미진사, 1991.

로빈 킨로스 지음, 최성민 옮김, 『현대 타이포그래피』, 스펙터 프레스, 2009.

리디아 앨릭스 필링햄 지음, 박정자 옮김, 『미셸 푸코』, 도서출판 국제, 1995.

메리 앤 스타니제프스키 지음, 김상규 옮김, 『파워 오브 디스플레이-20세기 전시 설치와
 공간 연출의 역사』, 디자인로커스, 2007

무가이 슈타로 지음, 신희경 옮김, 『디자인학』, 두성북스, 2016.

박신의, 『멀티미디어 아티스트 라슬로 모홀리나기』, 디자인하우스, 2002.

빌 브라이슨 지음, 박중서 옮김, 『거의 모든 사생활의 역사』, 까치, 2011.

스즈키 히로유키 지음, 우동선 옮김, 『서양 근·현대건축의 역사』, 시공사, 2003.

안나 모진스키 지음, 전혜숙 옮김, 『20세기 추상미술의 역사』, 시공아트, 1998.

앨런 럽튼, 애보트 밀러 지음, 박영원 옮김, 『바우하우스와 디자인이론』,
 도서출판 국제, 1996.

에이드리언 포티 지음, 허보윤 옮김, 『욕망의 사물, 디자인의 사회사』, 일빛, 2004.

오스카 슐레머 지음, 과학기술 옮김, 『바우하우스의 무대』 바우하우스총서 4,
 도서출판 과학기술, 1995.

요제프 알베르스 지음, 변의숙·진교진 옮김, 『색채의 상호 작용』, 경당, 2013.

월터 그로피우스 지음, 과학기술 옮김, 『데사우의 바우하우스 건축』,
 도서출판 과학기술, 1995.

윤재희, 박광규, 전진희 지음, 『바우하우스와 건축』(20세기 건축사조 시리즈 05), 세진사, 1994.

이헌식, 『삶과 과학 속의 유리 이야기』, Time book, 2005.

조나단 M. 우드햄, 박진아 옮김, 『20세기 디자인』, 시공사, 2007, p.58.

조세핀 도노번 지음, 김익두·이월영 옮김, 『페미니즘 이론』, 문예출판사, 1993.

존 헤스켓 지음, 정무환 옮김, 『산업디자인의 역사』, 시공아트, 2009.

최상철, 『무대미술감상법』, 대원사, 1997.

카타리나 베렌츠 지음, 오공훈 옮김, 『디자인 소사』, 안그라픽스, 2013.

크리스토퍼 버크 지음, 박활성 옮김, 『능동적 도서: 얀 치홀트와 새로운 타이포그래피』, 워크룸프레스, 2013.

테사 모리스 스즈키 지음, 김경원 옮김, 『우리 안의 과거: 과거는 미디어를 통해 어떻게 기억되고 역사화되는가』, 휴머니스트, 2006.

페니 스파크 지음, 최범 옮김, 『20세기 디자인과 문화』, 시지락, 2003.

프랭크 휘트포드 지음, 이대일 옮김, 『바우하우스』, 시공아트, 2000.

하요 뒤히팅 지음, 윤희수 옮김, 『(어떻게 이해할까) 바우하우스』, 미술문화, 2007.

한스 M. 빙글러 지음, 편집부 옮김, 『바우하우스』, 미진사, 2001.

Walter Gropius, Oskar Schlemmer, *BAUHAUS BUCHER*(원제: *Neue Arbeiten der Bauhauswerkstatten*), 이엔지북, 2002.

논문

김원갑, 「제1기계시대 건축디자인에서의 유사과학類似科學 주의에 관한 연구」, 『한국실내디자인학회논문집』, 통권 제26호, 한국실내디자인학회, 2001-2002.

김정석, 「마이스터 요제프 알베르스가 현대건축 유리 발전을 위해 끼친 영향」, 『조형디자인연구』 21-4, 2018.

_____, 「실내 공간의 확장과 다면화를 위한 유리 조형물 연구」, 서울대학교 대학원, 2011.

김희영, 「블랙 마운틴 칼리지의 유산: 예술을 통한 교육의 사회적 역할」, 『서양미술사학회논문집』 44, 2016.

남경숙, 「Le Corbusier의 초창기 빌라에 나타난 건축특성에 관한 연구」, 『한국프랑스학논집』, 통권 제54호, 한국프랑스학회, 2006.

박지나, 「디자인으로 세상을 성찰하다: 성찰적 디자인의 개념과 전개」, 『디자인 평론』 1호, 파주타이포그라피학교, 2015.

서동진,　「동시대 이후: 시간-경험-이미지」, 『현실문화연구』, 2018.

서희정,　「근대 일본의 바우하우스 디자인 교육의 수용과 특징」, 『한국근현대미술사학』
　　　　제25집, 2013.

손영경,　「1930년대 바우하우스의 미국적 수용 연구: 예술교육을 통한 공동체 구현을
　　　　중심으로」, 상명대학교 대학원 박사학위 논문, 2017.

_____,　「모홀리-나기의 총체성(totality) 개념 연구: 바우하우스의 교육목적과 미국적
　　　　실천을 중심으로」, 『미학예술학연구』, 2016.

송미숙,　「바우하우스 화가들의 모더니즘 정신」, Ho-Am Museum, 1996.

신희경,　「기초 조형의 근원적 수맥- 바우하우스 기초조형의 의미성, 방향성 제고를
　　　　통하여」, 아시아기초조형학회 연합학술대회, 2017. 8.

이병종,　「독일공작연맹과 바우하우스의 디자인과학화 운동」, 『기초조형학연구』, vol.13.
　　　　No.2, 2012.

_____,　「브라운사와 디터 람스의 디자인 기원: 1920년대 신건축」, 『디자인학연구』, 2012,
　　　　25권 3호.

_____,　「울름조형대학의 교육 이념과 그 발전 과정」, 『디자인학연구』, 1998, p.27.

_____,　「1920년대 국제양식과 기능주의」, 『디자인학연구』, 통권 제101호, vol.25 No.2,
　　　　2012.

채승진,　「라슬로 모홀리-나기, 빛의 디자이너, 디자인 교육자」, 『예술이 흐르는 강』, 통권
　　　　제41호, 2008. 6, p.30.

최준석,　「유리를 중심으로 본 W. Gropius 의 데사우 바우하우스 건축」, 서울시립대학교
　　　　석사논문, 2003.

토어스텐 블루메, 「PaTI 는 새로운 바우하우스인가?」, 『날개.파티』, 서울시립미술관, 2017.

허영구,　「〈실험적 주택〉을 통해서 본 바우하우스의 주택건축원리에 관한 硏究 -
　　　　그로피우스 시기를 중심으로」, 울산대학교 석사논문, 1998.

정기간행물/기사

강현주, 「안상수가 한국 그래픽 디자인 문화생태계에 미친 영향-겸손하게 편재하며 디자인문화 혁신하기」, 『글짜씨 15: 안상수』, 9권 1호.

김아미, 「안상수 '파티'PaTI 교장 "한국의 '바우하우스'를 꿈꾼다"」, 뉴스1, 2017년 3월 14일자.

김정운, 「'창조의 본고장' 바우하우스를 가다(12)-'리더의 위기'와 '위기의 리더십' '예술' 노선 둘러싸고 전쟁이 벌어지다」, 《월간중앙》, 2017년 2월호.

남상식, 「추상적 총합연극의 실험」, 『공연과 리뷰』, 현대미학사, 1996.

노경덕, 「탈이념화된 기억-러시아혁명 100주년 기념을 돌아보다」, 《역사비평》 122호, 2018.

서장원, 「나치에 폐교당한 바우하우스 창설자… 망명 후 세계적인 명성 획득」, 《교수신문》, 2017.05.08.

정시화, 「데사우 바우하우스를 찾아서」, 《월간 디자인》, 1995년 4월호.

_____, 「디자인의 자율성과 독자성을 위해」, 《지콜론》, 2011년 10월호.

_____, 「바우하우스 디자인 교육 현대적 재조명」, 《조형논총》, 1986.

_____, 「발터 그로피우스」, 《계간 디자인》, 2호, 한국디자인센터, 1969.

_____, 「제2회 조형전에 붙여서」, 국민대학교 신문 사설, 1977년 10월 24일자.

_____, 「한국 최초의 디자인대학, 국민대학교 조형대학 30주년 기념 국제심포지엄」, 2006.

_____, 「한국 최초의 디자인 대학-조형대학의 탄생과 발전」, 『굿 디자이너, 조형교육 40년』, 국민대학교 조형대학, 2015.

IFEZ Journal 제34호(2010년 7/8월), https://blog.naver.com/archidemia/110118685139

외국 문헌

Albers, Josef. *Josef Albers : a retrospective*, Solomon R. Guggenheim Foundation, 1988.

Arthur Cohen, *Bayer*, MIT Press, 1985.

Arthur J. Pulos, *The American design adventure, 1940–1975*, MIT Press, 1988.

Baqué, Dominique. "Ecrire de la lumière." in László Moholy-Nagy, Peinture, photographie, film: et autres écrits sur la photographie, traduit de l'allemand par Catherine Wermester et de l'anglais par Jean Kempf et Gérard Dallez, préface de Dominique Baqué. Paris: Gallimard, 2008.

Bauhaus-Archiv Museum Für Gestaltung, *Bauhaus*, Taschen, 2006.

Bauhaus Collection's Committee +Bauhaus Collection's Division, Misawa home's Bahuas Collection, Tokyo:Misawa Homes' Research and Development, 1991.

Bauhaus Dessau Foundation edited, *Human, Space, Machine: Stage Experiment at the Bauhaus*, Bauhaus Dessau Foundation, 2014.

Chloe Zerwick, *A Shot History of Glass*, Harry N. Abrams, Inc., 1990.

Clearly Art-Pilchuck's Glass Legacy, Lloyd E. Herman, *Whatcom Museum of History and Art*, 1992.

Droste Magdalena, *Bauhaus*, Benedikt Taschen, 1993.

_____, *Bahuas 1919–1933*, (M. Nakano, Tran.) (Japanese Translation Edition.). Tokyo: alpha sat Co., Lit, 2001.

Ellen Lupton & Elaine Lustig Cohen, *Letters from the Avant Garde*, Princeton Architectural Press, 1996.

Frank Whitford, ed.*The Bauhaus Masters and Students by Themselves*, Conran Octopus, 1992.

Gantz, Carroll. *Founders of American Industrial Design*, McFarland, 2014.

Hannah, Gail Greet. *Elements of design : Rowena Reed Kostellow and the structure of visual relationships*, Princeton Architectural Press, 2002.

Hebert Lindinger, *Hochshule für Gestaltung Ulm– Die Moral der Gegenstände,* Wihelm Ernst & Schn, Verlag fürArchitaktur und technisches Wissanschaften, Berlin, 1987. (Edited by Eckhard Neumann, *BAUHAUS UND Bauhäusler: Erinnerungen und Bekenntnisse*, Frankfurt am Main, 1964).

Herdeg, Klaus. *The decorated diagram : Harvard architecture and the failure of the Bauhaus legacy*, The MIT Press, 1983.

Hight, Eleanor M.. *Picturing Modernism: Moholy–Nagy and Photography in Weimar Germany*. Cambridge: MIT Press, 1995.

Huelsenbeck, Richard (ed.). *Dada Almanach*, Berlin: Erich Reiss Verlag, 1920.

Itten, J. Johannes Itten Kunst der Farbe, *Studienausgabe*. [色彩論], (H. Oochi, Tran.) (Japanese Translation Edition.). Tokyo: Bijutsu Shuppan-sha, 1971.

_____, Mein Vorkurs am Bauhaus. *Gestaltungs–und Formenlehre*. [造形芸術の基礎], (M. Teduka, Tran.) (Japanese Translation Edition.). Tokyo: Bijutusu Shuppan-sha.

Jay Doblin, *A short grandiose theory of design*. Society of Typographic Arts Design Journal, Article published in the 1987.

Judith Neiswander & Caroline Swash, *Staned & Art Glass,–A Unique History of Glass Design & Making*, The Intelligent Layman, 2002.

Kentgens-Craig, Margret, *The Bauhaus and America: First Contacts, 1919–1936*, The MIT Press, 2001.

Klee, P. *Das Bildnerische Denken von Paul Kle*e. [造形思考], (M. Hijikata /N. Iwamoto / E. Sakazaki, Tran.) (Japanese Translation Edition.). Tokyo: Chikuma-gakugeibunnko. 2016.

Lewis Blackwell, *Twentieth Century Type*, Bangert Verlag, 1992.

Moholy, Lucia. "Telephones Pictures." in Krisztina Passuth, trans. Mátyás Esterházy, Moholy-Nagy. London: Thames and Hudson, 1985.

Moholy-Nagy, László. "Production-Reproduction." 1922. in László Moholy-Nagy, Peinture, photographie, film: et autres écrits sur la photographie, traduit de l'allemand par Catherine Wermester et de l'anglais par Jean Kempf et Gérard Dallez, préface de Dominique Baqué. Paris: Gallimard, 2008.

_____, "Dynamic-Constructive System of Forces." 1922. in Krisztina Passuth, trans. Mátyás Esterházy, *Moholy–Nagy*. London: Thames and Hudson, 1985.

_____, "Peinture, photographie, film." 1925. in László Moholy-Nagy, Peinture, photographie, film: et autres écrits sur la photographie, traduit de l'allemand par Catherine Wermester et de l'anglais par Jean Kempf et Gérard Dallez, préface de Dominique Baqué. Paris: Gallimard, 2008.

_____, "La réclame photoplastique." 1926. in László Moholy-Nagy, Peinture, photographie, film: et autres écrits sur la photographie, traduit de l'allemand par Catherine Wermester et de l'anglais par Jean Kempf et Gérard Dallez, préface de Dominique Baqué. Paris: Gallimard, 2008.

_____, "Discussion autour de l'article d'Ernst Kállai: Peinture et photographie." 1927. in László Moholy-Nagy, Peinture, photographie, film: et autres écrits sur la photographie, traduit de l'allemand par Catherine Wermester et de l'anglais par Jean Kempf et Gérard Dallez, préface de Dominique Baqué. Paris: Gallimard, 2008.

_____, "Photographie, mise en forme de la lumière." 1928. in László Moholy-Nagy, Peinture, photographie, film: et autres écrits sur la photographie, traduit de l'allemand par Catherine Wermester et de l'anglais par Jean Kempf et Gérard Dallez, préface de Dominique Baqué. Paris: Gallimard, 2008.

_____, "Problems of the Modern Film." 1928-30. in Krisztina Passuth, trans. Mátyás Esterházy, Moholy-Nagy. London: Thames and Hudson, 1985.

_____, "Le photogram et les techniques voisines." 1929. in László Moholy-Nagy, Peinture, photographie, film: et autres écrits sur la photographie, traduit de l'allemand par Catherine Wermester et de l'anglais par Jean Kempf et Gérard Dallez, préface de Dominique Baqué. Paris: Gallimard, 2008.

_____, "La photograhie inédite." 1929. in László Moholy-Nagy, Peinture, photographie, film: et autres écrits sur la photographie, traduit de l'allemand par Catherine Wermester et de l'anglais par Jean Kempf et Gérard Dallez, préface de Dominique Baqué. Paris: Gallimard, 2008.

_____, "Introduction à la conférence 'Peinture et photographie'." 1932. in László Moholy-Nagy, Peinture, photographie, film: et autres écrits sur la photographie, traduit de l'allemand par Catherine Wermester et de l'anglais par Jean Kempf et Gérard Dallez, préface de Dominique Baqué. Paris: Gallimard, 2008.

_____, "Letter to Frantisek Kalivoda." 1934. in Krisztina Passuth, trans. Mátyás Esterházy, *Moholy–Nagy*. London: Thames and Hudson, 1985.

_____, "Peindre avec la lumière, un nouveau mode d'expression." 1939. in László Moholy-Nagy, Peinture, photographie, film: et autres écrits sur la photographie, traduit de l'allemand par Catherine Wermester et de l'anglais par Jean Kempf et Gérard Dallez, préface de Dominique Baqué. Paris: Gallimard, 2008.

_____, "Espace-temps et photograhie." 1943. in László Moholy-Nagy, Peinture, photographie, film: et autres écrits sur la photographie, traduit de l'allemand par Catherine Wermester et de l'anglais par Jean Kempf et Gérard Dallez, préface de Dominique Baqué. Paris: Gallimard, 2008.

_____, *The New Vision and Abstract of an Artist*. trans. Daphne M. Hoffmann, 4th ed. New York: George Wittenborn, 1947.

_____, *Vision in Motion*. Chicago: Paul Theobald and Company, 1965.

Nicholas Fox Weber, *The Bauhaus Group – Six Masters of Modernism*, Yale University Press, 2009.

O. Schlemmer, L. *Moholy-Nagy: The Theatre of the Bauhaus*, Wesleyan University Press, 1991.

Passuth, Krisztina. trans. *Mátyás Esterházy, Moholy–Nagy*. London: Thames and Hudson, 1985.

Peter Hahn, *bauhaus 1919–1933*, Taschen Gmbh, 2006.

Philip B. Meggs, A *History of Graphic Design*, Van Nostrand Reinhold, 1992.

Sajic, Andrijana. *The Bauhaus 1919–1928 at the Museum of Modern Art,* N.Y., 1938; the Bauhaus as an Art Educational Model in The United, Master's Theses, City University of New York, 2013.

Stephen Knapp, *The Art of Glass–Integrating Architecture and Glass*, Rockport, 1998.

Wright, Gwendolyn, *The history of history in American schools of architecture, 1865– 1975*, Temple Hoyne Buell Center for the Study of American Architecture and Princeton Architectural Press, 1990.

エッカート・ノイマン編,「バウハウスの人々：回想と告白」, みすず書房, 2019.

ペータ・ハン,「バウハウスにおける基礎教育」, *Bauhaus 1919–1933*, Tokyo: Sezon Museum of Art, 1995.

長田謙一,「交差するユートピアー〈バウハウス〉再考序説」, *Bauhaus 1919–1933*, Tokyo: Sezon Museum of Art, 1995.

柏木博,「バウハウス　モダンデザインの矛盾と非合理性」, *Bauhaus 1919–1933*, Tokyo: Sezon Museum of Art, 1995.

ミハエル・ジーベンフロート,「バウハウスある美術学校の歴史」, *Bauhaus 1919–1933*, Tokyo: Sezon Museum of Art, 1995.

宮島久雄,「バウハウスのイメージと理念」, *Bauhaus 1919–1933*, Tokyo: Sezon Museum of Art, 1995.

_____, *Foundation of the Preliminary Course of the Bauhaus*, デザイン学研究, 日本デザイン学会, 1975. (21)

웹사이트

http://moholy-nagy.org/

http://miessociety.org/

http://www.albersfoundation.org/

https://www.harvardartmuseums.org

https://www.metmuseum.org/toah/works-of-art/2001.392/

https://monoskop.org/Bauhaus

https://commons.wikimedia.org/wiki/File:Chicago_SchatzBuilding_Moholy-
 Nagy_portrait.jpg,

https://designapplause.com/editors-pick/interviews/a-serendipitous-moment-via-
 moholy-nagy-chicago-design-archive-and-designer-steve-liska/202402/

https://www.moma.org/collection/works/50131

https://unframed.lacma.org/2016/07/20/moholy-nagy-121

https://www.moma.org/collection/works/78747

http://designtimeline.co.kr/index.php?document_srl=353&mid=MODERNISM

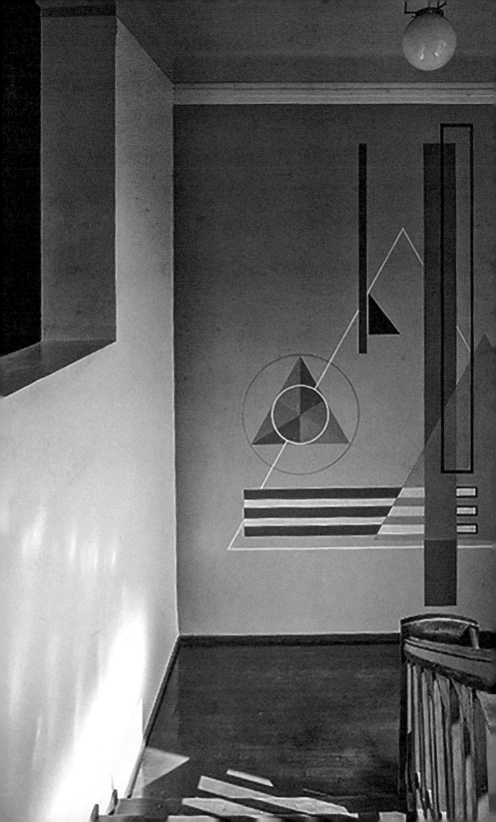

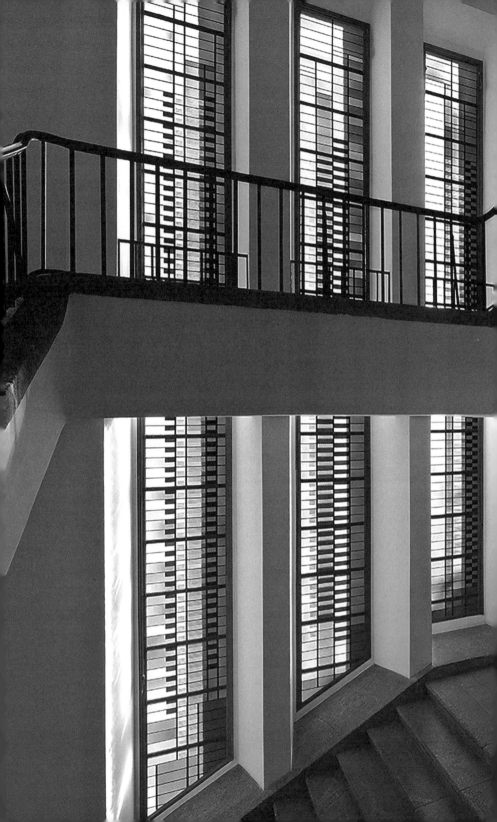

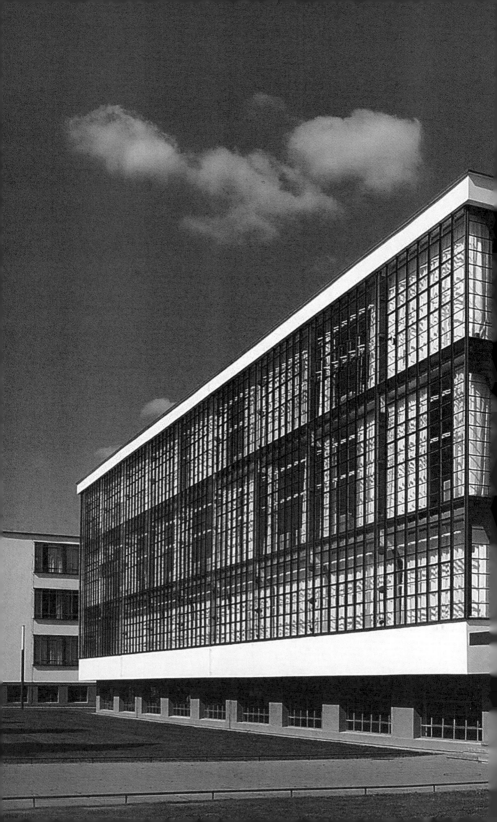

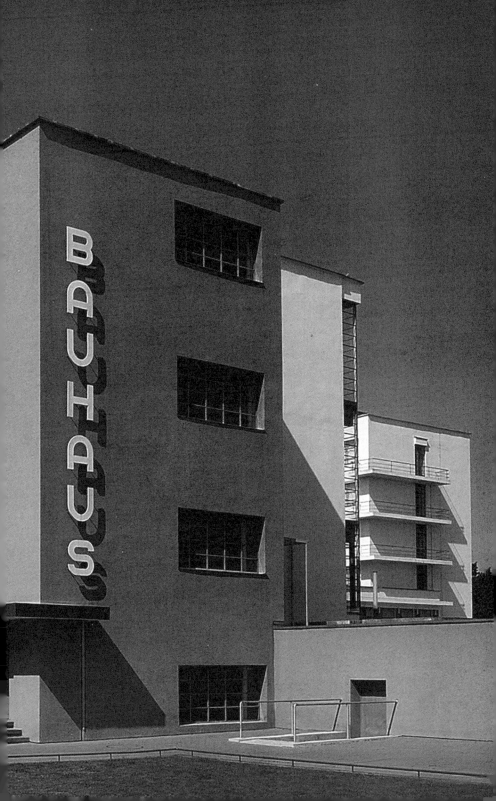

{ Bühne } { Total }
11. – 15.9.2019

Schule Fundamental
20. – 24.3.2019

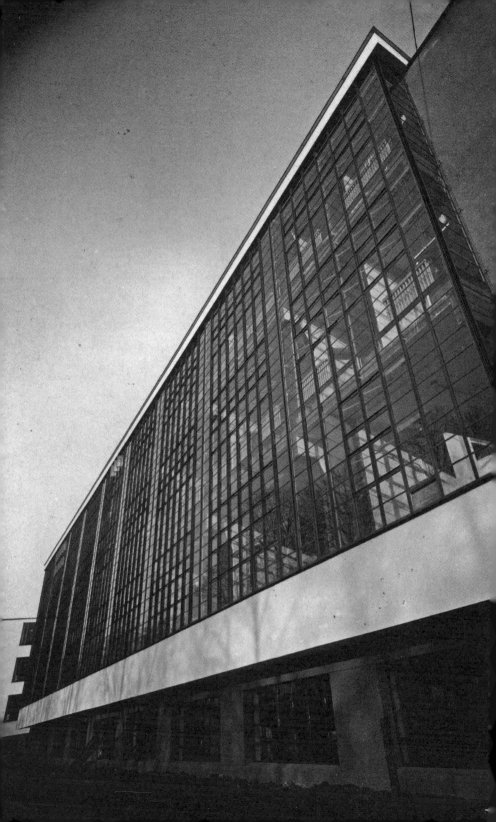